A THE

关目

丁[金万明儿曲雜慮]

策杀耗章 止曲縣慮少領輳;明於憲宗統小以前百二十年計家計品並結

	一,即陈十六午五	4 一七王(-)	7	三谷子遊(州論《具山夢》、常朴壽》)一三

0]	<u> </u>	至)=	<u>\ </u>	4=	4=	子回	4 🖾	-	三 生	至	至 乎	軽調
		六本面会員	八三	- 寧熽王及其뽜諸家) 寧塩王孝퇡 			¥] = 4	二、烤汁闌五		寒間》前《煙酒小八》
												サンツー
四, 新		书会员	1. 1. 1. 1. 1. 1. 1. 1. 1. 1. 1. 1. 1. 1	傷王又其命	為王朱퇡	*			7. FD	坑劇	一著科特外探順·	二姓姑属的生作-
(四)	五 青 中 明	(六)	年(4)	虚し	一一 一	整(二)	二高光郎	國是國	(五)	棒	光素(一)	(一)

小原	
挺因	
重新	
與明美	
節	
7)
雜劇上	
九曲維	
调	
프	
要	
回)
英	
那	
演	
甲	
想	

************************************	四,無各汨辮鳩	《戦白蘇》	1 1 1 1 1 1 1 1 1 1	三() () () () () () () () () ()	《風用南平寫》	八五本》十三 ()悉義影的話家一〇六	一一一一十五	至一一	出幸 - 問憲王 - 因 - 関 - 関 - 関 - 関 - 関 - 関 - 関 - 関 - 関	處 》 正·《結齋辦陽》的文章				ソナ	一V	二、《姤齋辮慮》 均 熟目 気 市 次 五 的 蓍 本 … ハ ナ	
	公子力辦園	.《韓日報	二《桃符記》一	湖金票》.	風月南字記	五《雜九至秦》	(六)		策拾 五章 田	(F			『憲王大家		······ 士	點齋辮鵰	

策結對章 北曲縣屬的尾擊:明中華至青州各家各市近部

¥=	0回一	0回一	日日 —	一年一	4 年 一	V	至 子 一	サイー	<u> </u>	ナ ナー	47
月言	一、東齊與王九思	() 東海的主子	二《中山原》縣廣	三《王蘭柳》雜	四五九思的生平	四人林子美滋春》縣廣	二、禹翀婦妇其뽜北辮巉謠家		(二)	三東沂	四祭局魚

(五) 一 (1) (1) (1) (1) (1) (1) (1) (1) (1) (1)	三/ 孟辭聚及其掛北뾺뼿賭家	() 是辭義() () () () () () () () () () () () () (一〇一	至〇一蘇干幾三	〇一一」「超遊遊回	五刺汝元三二二	四一二非難以	子一二	三二二	四、九郈诏《西堂樂衍》	- ニュー・	三三 :] 對
---	----------------	--	-----	---------	-----------	---------	--------	-----	-----	-------------	--------	----------

遺曲蔵垂東四金兀即北曲雜属兀與即青南雜属

次 [明青南雜鳳縣]

第壹章 明青雜慮上著戀

一、「明辮巉體獎駐要」、入湖指 …………… こ四一二,「青辮巉體獎駐要」、入泓指 ………… こ四子

策 章 的 青南 華 園 新 本 別 義 奏

第叁章 明中棋南雜慮朴家朴品並結

策觀章 明後期南蘇慮朴家計品並語

	· 子子三
一、剌與胶《阳昏出塞》、《攵쨏人塞》,	回其少強为治縣像三六十
《蕣大话》與敘彭祚《一文錢》近需	四、專一呂《蘓門鄘》十二酥饭喘ミたか
]]] []	五・其地南辮鳳緒家
一一	五十三
二分新幹《一文發》近转三二〇	十十三···································
二、	イナ!
《毘皇司》,呂天幼《齊東醫爵》,亦	二 ソ 三 ・・・・・・・・・・・・ 遅 迂 車 (6)
自營《無賜三弄》,華小崧《鴛鴦夢》	五王勲整三八三
饭锅	() 話士兼
五二二二二二二二二二二二二二二二二二二二二二二二二二二二二二二二二二二二二二	五八三
一三二	八職先金 三八六
三召天为《齊東劉函》三二六	イン三
回次自營《滋陽三弄》三四〇	(十) 苦中情好
人四二《雲霧葉》亦小葉田	上黃方點與來集之三八八
三、葉憲財《聯闔縣陽》十二蘇城縣 ミ ほこ	
三里二	
三十二	

策五章 青剛東間南蘇隱、豉鷹朴家與計品近語

4	0	=	4	7	7	0	_	0	Ŧ O	\/ O	40	0	_
¥ \ =	04=	= 4=	ナルニ	74=	74=	00回	〇 回	0	0	0	0		_
=	=	=	=	=	=	50	50	50	500	67	50	60	60
			三對些棄味土室彭另										:
X				一、 徐 石 攧 又 其 中									
與			A	與							X		
			可								與		
计			玉	计						辩	1	茶	41
X			Ŧ	X						F	计	到	其
業		÷	叶	期	:			:		叶	X	料	E
割	基	7	兼	1	换	:	:	=1		半	班	剪	利
*	業身苦一	二王夫之	#	和	一条石桶	二大闹	無統二	阿務永二	(五) 張翰 …	六禁承京林團旗	\$5 +47	一寒輕與者氣禁…	二查繼封及其地…
	当	(一)	(一)	V7	4/	4	(一)	**	红	(公)	4	事(一)	(一)
一、吳暈業及其뽜諸家…	(-)	(-)	(=)	-	(—)	(-)	(=)	(MA)	(=)	(-)	三, 裴敷及其ण豁家…	(-)	(-)
				-							-		

50	4	1
_	_	_
50	50	50
三南山遊史及其妙四	四	·無吝厾《三公集》
學(三)	(四)	附錄:
		1-1/2

策對章 青華時間南雜處缺處班

掃

1 1.	Ŧ -	五二四	ナー	- /
50	50	50	60	50
一,禁士錢 齊上錢	- - - - - - - - - -		十一回 縣街量一	三, 围英及其

策杂章 馱膨購及其 《冷風閣縣

劇》

四、統論

第概章

(A) 朱鳳森 四六八

子三回

(=)

搶曲煎並東四金匹即北曲雜属不與即青南雜属

附錄

三年回	四4回	Y 好 园	0 9	デー エ	ナーザ	〇回至
				¥		
				號要 及夺目		〇回生
即分辮噏뾉娛點要	一於與雜劇	期縣衛	三後期雜劇	青汁辮廜體獎點要又計目	一青光雜傳體獎景要	二青人雜園內目 …
田、一	(-) (4	(=)	(三)	学し	 (一)	(一)

北曲縣傳入翁棒:明於憲宗为小以前 百二十年作家作品就将 策拾鞋章

马号

耳 F。整《大即軒》 体《國防熱文》 而
前

请

立

指

方

方

方

方

方

方

方

方

方

方

方

方

方

方

方

方

方

方

方

方

方

方

方

方

方

方

方

方

方

方

方

方

方

方

方

方

方

方

方

方

方

方

方

方

方

方

方

方

方

方

方

方

方

方

方

方

方

方

方

方

方

方

方

方

方

方

方

方

方

方

方

方

方

方

方

方

方

方

方

方

方

方

方

方

方

方

方

方

方

方

方

方

方

方

方

方

方

方

方

方

方

方

方

方

方

方

方

方

方

方

方

方

方

方

方

方

方

方

方

方

方

方

方

方

方

方

方

方

方

方

方

方

方

方

方

方

方

方

方

方

方

方

方

方

方

方

方

方

方

方

方

方

方

方

方

方

方

方

方

方

方

方

方

方

方

方

方

方

方

方

方

方

方

方

方

方

方

方

方

方

方

方

方

方

方

方

方

方

方

方

方

方

方

方

方

方

方

方 雖愚嫁,然身弗쓚。」●(明王谽《寓圖雜品》等上)即並沒育禁山官效射齊馿曲。 「罪亞猕人一等 本書〈愍論〉 量者

宣為中,以百萬日翰越限,不對編業,為立備衛史蘭封奏禁,其因南班各至蘇繼。立今不故。於事者以 為太平無的

ス当法《後票辦鑑》云、

- 王餚替、張甍討獵效:《寓圖癖话》(北京:中華書局、一九八四年)、巻土、頁十。 〔題〕 0

宣影你指因激燕樂、雅敖斯爾、紹鹏為心不張。曉廷以顧公為潘爾史、禁用雅敖、終五百衛,曉賦大肆 张~置酱, 松紹之 (北字疑器) 財室其風來,云處貴海則對之。刻西本知后問景貪到無致,公齒 農釋◇·不治制其緣屬〉去。❸ T

出因 初島 6 打擊 。 南國 東國 國際 國際 用變釐「小馿」対新巉用變釐「垙旦」、統灔壓而迚了。❹又问身쒗《曲儒》17: 即各田言六幾》, 闡为奏禁县方宣崇三年(一四二八), 水夢符寫 中年 青糸開口 + 間 1 出 萬曆 6 H

多割 國·草崇勳游·士大夫邓留少籍曲·縣屬典舊題文本習不惠·世人不舒盡見。雖樣社府指謝貳告 庫 烈不豁然谷耳,南人又不好北音,聽春既不喜,則皆春亦漸少,而《西爾》《君琶記》 **世智州縣,故其前於者,賦弘二家。** 館 祖学祖 早彩

那 尊崇 訓渉・ 土大夫 俗五號即下即防鎗曲首各刃补家監心的重要톇因之一。食了貮三淵톇因,再加土英宗不喜铁鎗 周二王。英 (一四三九) 周憲王去世敎, 直庭憲宗知小末 (一四八十), 五十年間, 北嘯好育一 聞탉各刃补家 | 別 的寧 。阿貞쓓祀誾北辮廜不凚人祀 陈百二十年(憲宗幼小以前), (京会知科家辦慮科書只) **牌熱分・土大夫的風屎力點菩轉變、示分叫卦土大夫長土的精を束鯨、至払摂日蛹剁・** 慮與普搗文本干漸至不專長自然的貶象 辮 6 冊 留い遺 加 间 事 心緒曲 主 主 掣 卤 當部嘉齡 凾 好 出身大 宗五統 温為 、思加 胛

掛幾:《

・

(本国種・

・

は

・

・<b (H) 0

第四冊· 頁六 ○ 回身後:《由篇》·《中國古典總由儒替集句》 E E (H) 9

0 世版不知到了 的丘濬, 《五倫全撒記》 位料 县南缴也只有 颁

出 金 點 缋 叙 谷子 非 \pm 稣 尚有黃元吉利元 其後数六 **套**左 兵 左 異 平 脱辭) 间 重 0 7 A 数於 的

的

所

方<br 默育原子壽 • 也沒有 網 東 季 由統 其 圖 暴文 的 屬 · 国 是是 器目 鵬 《西越唱》 然び山大即園」, 下見 力 慮 最 人 即 大 致 的 引 品 。 山 * 由允部 訓 鍾繼先脫 H 暴含華 中 重著: , 叙去际十六子重财的 뫮 山 無 編 為 醫 即最, 尉三家 《山景園書目》 影音醫 6 蘇奧 且沒有作品專出 重鑑 光等十人 0 • 0 合 邾 出的灣北了 : 內,黃元吉三家骆啟 影關 影 即, 高文秀本 母 寶 對 的 如 关 , 《异仙夢》 公用合善, 場景言・ 韻 . 示人始盟 王 「親國數月」。 五 爾見長・ 一条 非 中 田 **鍾繼·大學一人,其中有計品專出包存目** 曲 更幾乎 賈仲記 體 開開 Y 那 飙 YT 的将蹿 場等因、 校·未見第二本;至筑公案點林點慮, 6 羈藜 夏又尉多華 6 还元亨 中明 姪慰的金野 人明始 元人人 越 温。 出逾 • ・丁埜夫・ 「階慶賢」 仲養 ,大財階 謝數 它 列「國朝 一州大聯階島由京人 而去體獎方面 1 蘓 一腦日 科 置 • . **薀**螫茓, 刺庆即, 李禹實, 剩 丁 點 慮旨聲末向引 李韧英、珠中窟 太际五音鷲・古令籍英樂的啓輳》 踏击王實 6 颠 口 . **並** 風格 以及其平지格톽之與示人不 0 (文昌)、鹽 鼎盈之翱的示人風態 详。 加等] 無論體膜 Y 響 盟 《於星馬》 列舉, 國英 地最近至蒯 以反樂口 星 《 III 割實 屬 王 所以 童 山 《豐學》 国 極 幸 高数哪 其 湖 松 而其 ,谷子, 規範 即 曲 制 饼 HH DX [[* 嗣放 日自不 上八里 颠 别 斷 山 经 Ý 1 \$ 了高数 賈 文昌 文質 崩 料 晶 田 游 常 还 的 朋 音 里 溪 圖

× 盟夫 更給比曲位不了財童 7 重 出去土貴統 身 颇 《異是正 《太际上 劇 《太际五音點》 升出曲辦 世所替的 朋 6 。寧衞王 学星 有物 淫 0 鵬 琳 慮·

<br / , 文土的幇幣 瓣慮昏來,習不決示人政數,而且文字財當下 曲宣亦知貴裓 直將總世 『開業』 **与見前文**: 小簡 以宗蓄默 兩本 王 對存的 大論 出 寒 业

士小的盆齊,其內容砵瀛青世昧另聞劔箭。

若以現 重 開 郊 单 70 Ŧ 冒 副 承 邾 的 替补公
会
犯
力
力
的
因
力
力
以
力
以
力
、
無
人
D
人
力
力
、
、
、
、
、
、
、
、
、
、
、
、
、
、
、
、
、
、
、
、
、
、
、
、
、
、
、
、
、
、
、
、
、
、
、
、
、
、
、
、
、
、
、
、
、
、
、
、
、
、
、
、
、
、
、
、
、
、
、
、
、
、
、
、
、
、
、
、
、
、
、
、
、
、
、
、
、
、
、
、
、
、
、
、
、
、
、
、
、
、
、
、
、
、
、
、
、
、
、
、
、
、
、
、
、
、
、

< 河風河 H Y ¥ 朋 金. Ŧ 一發展 张 且有 - 車 X , 出發的計者每份計學所了個示除 **介面又劃·文字** 劇 辮 **本地大後** 6 本資子 非諧美 元人人 是6 不失三 作品既多 0 書的 圖 辮 0 他的 6 有 世人语 0 1 6 酥 7 最近即策 0 += 地位 地的重要 的 思藝術工階 **齋辦**劇》 多二書 密 四 0 居统] 面貌 《說 樓 以能 軒 其 排 身 뽦 间 琳 暑 媒 T CH 6 王 統 副 特 淶 盤 7 F 語事母 如 音 五 的 圖 洲 孟 꽳 绒

印 晋 晋 出事 觚 独 副 排 X 鵬 光光 饼 **豐獎大豐數形元人林嫜,文字明由统を瀴出自内积今工公手,封封氰徐不足** 中 凯 可 圖 茅 崩 6 劉宏 早 器 場 明 皆 不 夫 点 暑 * 弧岩 體製 [灣 士本姓於融漸的辦 酥 本内容品 難白嶽》、《邶符话》、《風月南牢话》、《協金野》 灣甲 が山岸 十十 分育 出 , 其部公 中 『小品。《日今無慮》 劇 中育过百酥的無各另辮 元明 大班以為系屬 製り、《順 钒 。公司 開動 劇 古今鄉 、《外 品小品 早富 景 也是 的 哪 間 1 丽 V 主 1 Į, 其 川 知 割

雛 1 點在作 因六本 各用的 **山**合金 쐝 重 評論: 指輪 DA 70 间 章 附齡允末 6 [魯 杲 計品流轉之多又為 示明 公量, 始限出 计 多业 楼 く尋別 可考 = 土 也需家 饼 7 劇 墨 辮 1 〈北曲) 寧憲王又其 其 0 间以 -Y 有其 十六子 6 地位 昭 以下, 顶 日配品 明称 皇 劇 6 昭 継 器 • 粉 崩 胍 大家, 的 宇 到 公稅輳公四節: 圖 訓 劇人發 . 順 由辮劇 # 7 辮 有精 前 間 宇 事 宇 王實為三 玉 十一旦 团 劇 剣 辮 YT 当 憲 [1/4 冊 葉 YI 围 ÏF 開 中 哥 4 圖 HH 情人 쌣 F ¥ Щ 44 XI Щ メメ 涨 0 0 먭 章 劇

一五王一

整干學問施、美哲劑財政。目前事業行猶猶、長爲此各徵義鮑。則當日,離亦於腎、蠶金额,惟胃鳳凰 王予一,咨,摅,辭貫,生平事韻則不結。《太昧五音譜》劝育勁的擋曲五支,厄以青出勁的瀔啟 篇。(【語格蓋】) 蘇排籍家、關此殊益、臨水稅草。黃氣器、無亦雜題。帶向芸內取食事。不能如民縣讓、藍劍表高。丹官 其國,皆水暑論,黑於慰養。(削監樂 **討愈、且盤財、辦善手能戰員禹茲。與丁盡人煎耕牆、財將軍秦書利雅。春林監將王霹纂、結光主東筆 小毅。(『酷笑令】)**

曼伯是蘇縣人,山眾獎總,喜伯是小喬不,彰於魏點。 詩閣旨,雲窗月翰、孙咎向,劉林霧軸。(【金新 無当累,辛勇發致,訴察常,奉喜承瓚。財亦職負顧又劉。一義毅,一對歡,團樂。(【表演見】) りへ【様 未謝:《太味五音譜》、《中國古典邈曲舗替集気》第三冊・頁一八ナー一八八・一八六・一ナ正一一ナ六・一ナ四 E E 9

0

不免弃酒餾中信生活。熨熨的也眷開了、覺得生命只要谽敵焼而以、因为「飆ӊ鑵棼,闒如銇蓅」,眯か醂 間胡去芸窗欠前壓壓魚拿,與家人話話家 黑耐慰鷺」、「只簸簸 的事業멊各之士,統覺哥無聊了。뽜的辦慮只尋《賠人天台》一穌,其뽜《鶯燕螒黗》,《螫合逶) ・
礕
水
暑
崩
・ 「丹宮軼鳳 • [愛始县] 財幣作山 戰 緊急, 喜的是小虧 7 , 緊 就 體 點。] 日端料 削 酥 的且劉 盟谷縣 《当》 **蔥** 數数高 淄 " 崇 爺。 敏 負。

* 赔人天台》矝駃轪《灰山專》廝晉陘島,刓軰人山飛藥,戡山女筑烿휐附中,祜忒뎗罻事。首祜鵁樘翓 幸哥太 炒更育 間 闙目尚騋自然• 暬駐駐跡甉平殔。又以太白金星砂熱斗合其 · 不免對購閱皆夬去軒音<> 氮、而以團圓劝尉
 也不免落人
 谷套;
 尚指以剛身
 別則計
 計算
 計量
 , 氮人事 重棒無處, 6 四市統山踏杳鄉 0 旦 此略 爾目館 山坟重會。事別於刑本。 6 刷三田 出版家 ST 影圖 計) 批 16 50 目離即 第 罪 曺 今門今 全百 閨 料 記 織 以王子一点即际十六子之首,辭其补品風脅「만勇織飧蘇」,又謊:「風軒嘗古,卞思奇 齑目 真县雜崇撒至 0 一字曾臧、考沖:李祁:其高惠旼娥與在而叫赗闔眷也。」 斯 動 当 当 世 所 獨 ・ 不 容 來看香 一十一甲 IIA 幾支 6 至

人置與果)。與是對 順見並於職茶各兩三家。聽將服及劇林宇都難然, 並也却春風鄉來於開點 里沒禁,常順是好頭三百青發卦,就多少坐三日 • 教學書 學郎夷 上天台子野尉。 事縣株 I! 半長 1

^{○||}二題・萬二||○

0 去去山無盡,於於為轉差。順為限白雲漸漸的高下,不由即七心削削熱繁的。見一剛持能數數來迎到 財為形山松問辦夫,放多少因歐於到對前結。(【客主草之】)

非古令人乀皆慧不齊也。」❷青木五兒《中國改世鐵曲虫》順誾「曲엯公歂莊於闍・具育닸誢姪敼攵風왊。払 另間敵 一嘿,當厄冠其뽜諸人欠补。」●從吞佢二曲春來,青木刃的話說影殚為中資,其音鶥囓亮,文采敕然,自헑 問本院藥豐醫,與六院以本白見具者不同,女屎除蘇, 出亦原壓劫然 《隆刓黠人挑抃融》一噱、未映予一县否直赛承襲뽜的夯ं程。 立滯結劉 大樂校·午一 一 中 於 露 出 所 皆 筑 臣 實 的 爵 別 別 點人挑鬜쓇》 馬密戲也有 《古今名劇點·

並不懸斉神車、斉聰馬。班順顯無財務、無行瓦。出來的一品編、千鐘務、那對京六锋書、三智去。如潘吳井 中粒、妄辭尊大。以問公不對變、以刺蕃不不歸。空結實、於木流;費稱劑、水晶為;上質器、不久冬; 糞上謝,容易賦,好童見,驚強祗,繼幹論,不以為。(【數項於】

幸財題替。人供不對新、朋為倒倉華、少行更投虧、舉上火雜公。総総數數由如、爰及火火損即;言言 空一帶江山江山心畫、山不區獨囊預囊亦架、塞斯勇妄圖以贏。每日家,出人公衙、首別行쐽;大纛高下、 語語參縣,是是非非交成。因此上不事王科,不求聞新,劉姓則各對莊家,學株辭。(【青语民】)

- (臺北:県文書局・一九ナ九年 東帝 第二冊 王子一:《隆島河肇賠人挑縣》、劝人頼萬顛主融:《全即辦慮》 古今各屬合點啉対集本場阳),頁六十,廿〇。 8
- 蔡쭗融著:《中國古典邈曲常娥彙融》(齊南:齊魯書抃,一九六五辛),頁八〇十。 6
- 青木五兒恴著,王古魯鸅著,萘쨿效閒:《中國改世繼曲史》(北京:中華書局,二〇一〇年),頁一〇〇 目 0
 - 通 0

張雞 聞螫〕、甘心「劉救則各拗莊家、學株隊」內톇因,其實最予一不滿 0 6 妻於語 Y 倒文 的 骨屎的寮 • **則與宮天斑** 飛云・「凸喙育悲歕語 員 個競 0 《鷬卧靶》·而渝舟林鄏 即陈十六子叙谷子游校县無人厄與出嶽的 更下以香出予一最 · 母腦頂頭人腎。 孟辭報《陳対集》 **翻尚** 出不上馬 突 鼓 的 6 味試兩支曲子參閱 自長秀越青羀,不骨以眯點目公。」 曲來 **島** 高 市 人 下 事 王 身 · 不 永 其燃局漸捌 無即人 面所尼的五支機 财 6 6 羅本 、大班致狱猷羀 班子 间 料 然是圖 出來的的 副 狂 極多 0 ₩ 無 爽 烹的 發 负 崩 明 业 深 事 本慮去 現實 塗

聊 **李·**題「八小靈壽」· 恭 , 国之上对, **結**整數財爭 [景飆飧蔛, 風軒蒼古], 厄以卦貳軒튀其軒號。券三民幾一中呂 [徐觏]] 0 相似 「十面型分」, 《越天台》 繭 題「弘夢」、風格青麗芊縣、 題 6 **散**套 中居(砯軸兒) 育子一 6 章 緞 【禘木令】 1000 所體》 雙調 ** 調 明 五又稳 6 惠

震 好历人 也效有地的各字 《隆島河肇 因出珠 4 本並作 14 间 6 **<u>即拿不出</u>** 古 命 **刹**馬姪鼓,王子一枚,獸

百五元章 「隱顽天台」, 而專 一酥。因為王子一的各號籍貫出平台不結、《驗殷鬱廳編》 本中國文學 一團理》 《五音譜》刑著驗內懪目最 西綿 鄭 **9 敷録令本厄崩不县王子一**之計 · 闭肇逝天台

為題材的

辦慮、 利王子一·未除蔣县。」 , 同带 即陈朴家篺《五音》結賦〉 晉隱河賠人挑鹝》 台」、讯以蜀焯昂《元廪揭録》 圖圖 其對云:「《太际五音譜》 的是以配 出业 饼 譜 王子 器器 必須 謝 則 訓 品和 刺 [1] 續編》 繭 拒 》 业 晋

事 本 茁化 四集》(土夢:商務印書館・一 《賠人挑縣》、如人《古本鴳曲叢阡 第六冊場印),頁 《古今各場合點》 **孟解**新将温: 用 崇 斯 所 本 五 新 彰 鼠 三子一著,(明) 館藏 星 舶 冒 1

<u>=</u> **뿳踔恳:《示噏揭録》(北京:中華書局・一九六〇年)・頁四二八一** 料金品 1

頁ナナり 靏 嶽 躑 1

二醫兌

黒 末署「宣夢乙卯二月捌室日」・中云・「越人東生 皋 Ī (中年) 鼠科問 其職 晶 〈翻以記令〉 奇予以忘年之效。一日歐圍, 示以茲融, 繼索為利 日六十六 中 六 中 一本勤計曲文 於·字東生。

坐平事費不結。

び階

五対乘 (二三六八) •《融[法]》二本尚 4、《 世間 5 開 四三五年,去拼齿元年 7 * 1 屬

指续人 的男 **祁**育的**小**简的完全<u>哪</u>都去,甚至<u></u> 意意融 更而以香 日を存 幾平全县用試酥「氰 6 饼 做 ,令金童王女不凡 - 独國 與 對看, 上家上 **县**計文主角王融財际計文新以, 统申 無論場 《翻紅記》 >動
(基本)
(基本) 梁悲鳴玄知喜慮 士》等: 陷畔分丸如彭珀茅向下 崩 市平对無 青木五兒鴨其「手段最為膩徐・襴非卦沖。」●쓠門苦虷《敿ນ專》 命了 鄑 排 6 Ш 處理 6 《翻忆記》 響取《融]以事》
意
動
與
申
主
因
所
以
的
一
一
、
、
、
、
、
、
、
、
、
、
、
、
、
、
、
、
、
、
、
、
、
、
、
、
、
、
、
、
、
、
、
、
、
、
、
、
、
、
、
、
、
、
、
、
、
、
、
、
、
、
、
、
、
、
、
、
、
、
、
、
、
、
、
、
、
、
、
、
、
、
、
、
、
、
、
、
、
、
、
、
、
、
、
、
、
、

< 冗蕪辮 韫心界他,幾乎汾茅畫秸氳的點《皾瓦專》 以后》
1不参二本共八社,算長身篇
章 東主陸

公

陽

日

出 因之不归關目)[带劑聲口非常 沿 勝 專 中 。 由 音 0 惠斯而知 6 不令那以お醫 耐に再 心精接い 6 直是郿笨的。 的蘇青 刨 0 回 **元宋**謝 が 員 重配 Y 據 生極 回 朋 上簡 脉 翻 '二个船 鱼 浴 的結隔 申 主 困顛 宣 船 東 繭 凝 水 娥 洲

⁽臺北:県文書局・一九ナ九年 製金刻) 第二冊 《全明辦慮》 **||** | **|** 三一一道 () 丽 9

¹⁰ 青木五兒휛馨、王古魯鸅著、蔡쨣汝谎:《中國改丗缴曲虫》,頁一〇
 Example 1
 9

会」的手去,因此不勤亰計的投氫不指
品上號金切錢丁。

췖 無纖 篇:「
「局而
意
、
、
、
、
、
、
、
、
、 出。 公沉潛音射、瀾鴁絲竹、班其酬峇、非東土燒脂扫燘!且夫其歸之卞、未絃鹥曾、不되以 国共属 。李懋六嘗題 風流未必7□ 的 「貉意壽院 丘ガ乘 **謝** 默 器 器 点 点 於酚事態、麵麵盡須景矣。白囷恳討云:「兀燃<方指置人室中事」、東</p> 曰:「宠影祺人闅尘,眛與弄琴舉酒、遬西巧公水、彁身安公月、□舒巫山一郊林、 : 與 , 4 页高點 不显以씱其美;目交風宵・不虽以□其촭;卧洳奔淤・不虽以丗其棒。 而且未 · 厄與王實角輩並驅、藹然見須言意之秀、非討利峇、宜 門醫東里難崇影彭勳高・ 「新聞」
「新聞」
「新聞」
「新聞」
「中華」
「中 0 中四支曲子,加以結論 **先**主號 指 基 其 美 矣 。 」 豣 頭 **欧出人** 6 《太际五音譜》 王 棚 寬專 验 彩 彰 夢 , 隔 調 粧 图 瓣 余 出影專〉 菲 . 事 事 事 \neg 気に下が 彝 0 能 计开 其 4 邢 Y

。 果一個丹青 多多 開發遊終義繁中,節限別條副茶樹南、該財思煎不盡、金熱水、炒彭數園中於亭、畫靜無人怪、熊與吹 削酌聖聖鮮等氣間、兩遇只數山尖對暮襲、原處盧的以下面或、卻以兩朵掛打的如該。一把僕著人勢終 ·春寒計夢味。卻今日重財會。未受用齊間舉案、又能量、降手臨故。(【要数以之】 其文徵五愈香的稱語於、非然如因勸勸既題即、疑風於越對然。金陵以聲不壓、即除不所禁 劉好著初了又致甚風割難,班其實都善彭國圖糕。(【古楓去】 掛了的美人圖畫。畫良上畫的只是別。(聽玩跡) 斑嘉極 八具非音

第三冊,頁二二 《太际五音譜》、《中國古典缋曲毹著兼知》 米謝 4

第二冊,頁一二三一一六 《金童五女献坛话》、劝人剌萬鼒主融:《全即辮噏》 劉允: 通 1

於院此下照別,非難著一難然。非態並致天都並一般惡事顧ら於為了三軍怕,萬內對,雅野不喜剛投入落,致 九熟的得志 。还一直更是你行馬上立 學學深 更 計一 海園園 6 次或不影點都意美閱制,一旦私。(【採江我】) 於臺茲土鎮管、兵數上開縣;與打补 女流 排

不致允许制 短心的显表即 的批轉 尚基辭於醫条職 ,寫思女孙青也酸為照織成轉。如患的驪然县王實甫《西爾》的紹子,即赴緯《西爾》 **贮箱お的生命力,因之屎참減弱,非則致育「鼘勪雯寶」的出鹽稅卻,更香不頙「倒洳奔流」** 【古鱸杏】 寫歡與因無以隔齡怒; 【耍發兒公】 尉景言下。 即陈十六午中,東坐實尚五谷子遊, 寫申土聽院孫階號浴節娶歡敗。 寫申 稿幽 會: 籍瓦跡 ;「林灯懟」 以上而所諸曲, 你 帶 旧 4 行將

【賞訪問】一支・不本首社末旦合 丁米即 器曲並补[日] 即·然躪其曲意·實長五末口咖 劇在 則本 6 【蔓菁菜】一曲取非鴇阡 【賞芓翓】 不县五曲, 厄以不必财宏 腳角 獸即, 即 一支【葽蓍菜】。另校土本第三祎【出剡子】與【话址風】 **占 監 实 奶 元 人 林 谛 · 並 非 熱 五 始 「 末 本 」 下 。** 專本點所 間

試酥計訊去鍧爆 (各目不缺)。 茲將本 《體丘長》也耐漸訊本 《雙鬥醫》訊本·南鐵 际《嵙桑掛》的 《西麻话》 []¥ 也
慰
常
則 酥

申點防循王觝渓家、以認本点家宴中領興土蔚 0 : 見土本第一社 (学端) 点 本 第二冊・頁ーナ六ーーナハ・二一〇・二一五・二 《金童王女歡以唱》,如人刺萬羸主融:《全即辮噏》 醫分: 通 6

二,認本《篤山若》:見土本第二祇。申熹籖承天寺一尉中土厳。

三、說本(無各):見土本第三祜。좌申寍邀街之一愚中。

H 瀬中鮮 同流げたし 短脚. 申 卦 小二语》:見土本第四社。 南 京本

0

中演出 甾 此际置 (無各): 見不本第一社。 お申姑登策後,王厳 京本 王

H 場中鄉 :見不本策三祛。五申赃俎兩日醫皆結察之 《黃水兒》 宗本

0 H 中演中 鄑 。在申代 四折 : 見不本策 宗本 一十

説 **讯验凯本資料冊於,以誤訊本《訂小二冊》觀長「탃袖銓蕭**. 0 缋 · 內 所 所 新 屬「杵氃店首」欠談、說本《黃大兒》互見《쭾珠絵》、當為貳醫跖鬧 「酮整兒」 第四章第十三衛〈觀及語〉 的 當系語辮噱大小訊本中 (選別) 《异學》 協 忌 《 宋 金 辦 侧面整日]》 *

謝 蒙 京 以 以 数文化 尚有 《影鴦塚》 一部で 甘 專命 0 **精**著中, 算 是 節 果 動 存 的 了 概 紀 記 》 《简萘醫鴦駁》 門題目, 本島間燒 意塚》 意》 四月 無各因的 一種 卦 B

驗其中雙 《月不岑宝世 日川 聚錄 《雍熙樂欣》、《五音譜》 林爺豔》 順未替驗, 動云: 「科 。《福》。 則以平不認其為辦慮 題「皇即醫東半月不峇世間酒獸辮嘯」。黃鮭一套,見坑 顾其目,《驗脫辭廳融》 -「季 回 戦戦 000 0 專商人口 6 間四周 用 極 雙睛三套, 另有 章 1 《删》 五五五五 間

[。] 二 4 三 道 第二冊・ 無各力:《發殷蘇歐融》、《中國古典鐵曲毹著兼知》 明 00

饼 分邢 船白 雙鶥三套最寫 圖 出 辮 殿公守著 **被 以 数 以 以 以 以 以** • 足工、 1 0 劉定 「即防壓東土世間酒開辮慮」。山呂 難 四季的夫献主お狀態。 嫩 6 13 0 間强脚〉一文、散無從買影、未味此的意見成所 * 狹 奉之景赋,黃盦独合為採景。《世間屆開》 即 立 只 最 行 橋 精 ・ 夏 • 間 一百五 百甲 用 棄 放與 二条、 軸 事 規 劇 題 貧 饼 示 · 冊 多 員 瓣

三谷子敬(附論《具心夢》、《常赫壽》、

製 10 0 6 **配醫** 並 以寓其意 心字。 用的是 <u></u> 《留留》 四 Ⅰ的典故、而見型觀具等心。型計首雜慮正顧、《妳中語》、《鬧劍后》、《 問園影影》、《 材的 樂你十 朋 **也** 可見子 敬取: 0 : 「金麴人。歐密訊聲史。 拼炻防, 知謝却 要多形別 6 孔科 中育四酥味幹小原對青關 · 母臺 身 員 務 出 垂 |藁上景。 谷干遊、各號不結。隸《웛殷辭獻鼠》 酥 《城南柳》 , 盤 介 给 出 ●子遊斯
片遊斯
所
所
時 **即 中 加 中** 影語 刊 湖 * 0 子春縣 51 工 日散 七퇤麻 種地 影 Ì

的 X 數茶 為 哪 排奉 书 《岳剧斟》公滸割,幇馱亦尉宴賞公殿 6 一爆。本慮厄以結長《岳尉數》 是影響 最多向附計號路斂 弘之 《母嗣斠》 **灾**寫啉來數,再寫霳天景台, 即断别公手 \\
\overline{\text{\texi}\text{\text{\text{\text{\text{\text{\texi}\tint{\text{\texi}\text{\text{\texi}\text{\text{\text{\texi}\text{\text{\texi}\text{\texi}\text{\text{\texi}\text{\text{\texi}\tex **县**據新幹山 到 计 對 計 的 对 市 , 元 升 訊 姪 彭 口 强 ; 不 是 惠 斯 數 》 「獸強寒乃室」的萧徐、夬寫漸人的愁聞、 的最以險領壓 河河 北京 啉 太出關 庫 6 稅邴 耐實 独 訳出か様 改編 富 心

<u>×</u> く難り (一九三十年十二月),(元明籔順 《蒸玩學辞》111開 **韓本**, 見 四個 圓 副》 H B

第二冊 無谷內:《웛殷辭歐融》、《中國古典遺曲餻著兼知》 品 33

50

北北 一 웵 1/4 狱 自然 同部以大尉 易好育心 不合、而卦 164 峅 合憲、 圖 通 饭秸子椒 敵有当代 面种淡 耐資大手聯大;而紀 6 陸離 發 膨 颜覺 的 6 肾 光到 燚 朋 Ë 6 以 丁垂 展入 出上作漁翁 贈 排患者除 來緊張 鄑 6 米 間 **蒙·公**为7. 张 排 **财** 6 6 力即原 誰 ШÌ 6 層次井燃 馬兒死 灾市與 副 **科思**為 外里一, 英 6 6 **山**稱曹 則以極告坐蔣 罪歐季人允啉 「青出允謹」。又《岳尉財》 鲁 挑 6 發展到[**齜**京
点
易
多
大
社 《謝功亭曲語》 卷二二 • 判官 批 0 10年1 開開 華 新 指 植 人 賭 贈。《 品 尉 數》 殺 料 城南柳》 竹幕舟》 0 領 領 官称受審 ***** 察廷琳 **>** 張 公 際 。 首 爾為人的數 於予安 暴腳 事》。 也而以結淆來曷土。 歉 潔 實統 0 6 山勝 764 朋 夏 回 腦 北京聚學, 哲》 本 慧 微 哑 Щ 测 源 期景殿首: 4 緊致無 單 本 6 《母醫學》 凝神 哪 比跟 其 X 海 6 批 く後 令人氣燥 晶 6 手按之高級。 語帯簡 1 6 批 。將 遊前婊去取 0 MA 6 域了者了 11 醫 1 く、後 烟 罪 6 哪 結構 大 構 大 土 = 饼 1 0 XX X 搬 لل 被 首 Щ ¥ £ 图 T 險 颠 子 匝 18 11 眸 湖 鰡 Ĥ 6 当 く認 排 给 H 咻 孙 的 6 流 44 哪 晋 岍 南 闻 法

事 現身指 业。 棒 省等》 dek 《城南》 平型 無非 14 ○馬姓盖之《名副數》明谷子遊之 《機既李》、於子安之《於華舟》結傳皆然、 抄 四計必於省經入後 。其第。 執 ·疊見重出,頭面強半雷同 经 171 71 颜 7/1 6 苖 ,此岳伯 1 大同 本 举 留 屬多家因心致出事 鹤 平 目 83 贈 山名籍數 0 4 4 前相 垂 倒 喜 排 YA dex 聯 X 財 国 引 344 6 V 猫 重

部 7 日 間第三 有行 因大聯致 显近慮的 一张 那 お雷同・ 44 則不 。至允第四計樓院籍山各籍: 可移換」 河 強 且若調 6 苗 1/1 固然大同 [熟索] 醬 的 邮 所以 南 狱 6 阙 1 吐 谕 剩 薢 饼 で制

83

0

城南 、「種ピー 其題材也味 《常替壽》 0 《命川 替》 對 # 饼 舶 6 妙 方便 量 的 6 班班 串 旧 游 殚 À 际谷子 温 0 14 口 4 對 哪 印 王 憲 111 品。 0 闭 啉 曾 更熱點關子呂耐實內為點關子繫 南 一人 晋 春壽》 常常 目 常春壽》 0 挑訪戏為世丹 次為 [秋] 。 **对点**静协, 科 中的 柳樹, (月) 有云 种 《母醫醫》 階融香 專 北 知 改為 顺 大賢》 南 轉 独 腦 1 哥》 弱

國時都谷子遊前利惠者去為熱妙、統百堂而不可及香山。●

排場
大憲 體 饼 0 6 班回 三市場 弱 惠 頭 出第 略 關 臘 《城南縣》 海 且因出動關目的發勗平淡無管, 夫去曲祎鸞職的: 道青 四社籍小聚會、跃貲拉丹、春傲久人猷。關目公帝置簿 《城南咏》 **惧** 似头草木瓤) 的 茶和 麻 和 • 而其躰衍 王樘允予敬甚為計重, **小**点賣苏人須汀土類儭 村 。 辦沓 捷 野· 數全同知 一部対域 m) 蛛 **山見憲** 6 靈會 権入

其 雖尚有 與首社公文籍甚 6 0 即必再出以三寅 地方 班 的 其第 出前人 **对财友,而以關目, 职款的 市置 針 的 出心 錄** 訂 显 契 突 爿 葡 前 加 那 形 , 6 重剔日陪姪街的复賞 演成 6 **排** 排 附 时 一 以 會 · 上 木 汧 獨 而 具 茛 人 卦 。灾祛前半廚 《母問聲》 有意點跳 《命川首》 但党 点 賈 刃 白 動 實為是 原息 的 朋 6 蓍 品場數 後三市皆 中 1別累 買 皇

カナ九年隷那室 (臺北:鼎文書局, 第三冊 機劇》 原主編:《全明 以人 刺萬 本場印), 頁一〇九 母大賢》, 河縣繼河 學》 《日名字辦劇》 百燥: 副 漸 54

館

於散 除春前

参加出兩

下首

、

、

、

、

、

、

、

、

、

、

、

、

、

、

、

、

、

、

、

、

、

、

、

、

、

、

、

、

、

、

、

、

、

、

、

、

、

、

、

、

、

、

、

、

、

、

、

、

、

、

、

、

、

、

、

、

、

、

、

</p **W春第** 未免 即只用 日 校赐 間北曲 6 日 喻說合套 温》、《 雙睛合き、
東末 **封**意的 **斟**添·给萼中矫人 给 以南北間合納。 温是別首 4 《母嗣斠》 山田・中田・越鵬 ● 兩次 製 小 階 動 用 同 瓣 **廥兮嬈。第二,三次迿小,皆尉須惠寐,須쾳勳專軒。** 环 用允辦爆當以賈仲即為勸夫 。元末が 採用 4 主要的原 日贈 6 0 **計台射** 上 亦 突 奶 元 人 将 確 劇 討 語:「 原來 最 呂 監 關 又 動 宣 數 해 해 证。 **北為** 可哪 6 八景》、《增喜窚家》 公)。 為自切 中寅來,尚不覺重闋] 6 6 鏡林 小 量 的 爺 能調 当 財等; 劇 H 高脚, 琳 * 金子 副 醒 《編》 敪 . 其 中 姑 Ħ 束 H 详 П¥ 爺 ¥ 交典 朔 岩岩 领 6 6 競 車 胛 章 黨

典 啉 黨 18 。思炫鼓入高嵐古那羀中不关腔數弒單公屎,《岳尉敷》 處 牽 颜 劇 運 间 城南哪》 **»** ° 因出齡允平淡寡和 非東鰡而易。 為第 6 用白甜 《妝南柳》 四計轉 那致後越, 竹 黒 中 三副 劇 1 6 6 無縫 邾 而論 艄 酥 能天衣 旅文字 宣 首 唢 敪 6 姑

題し那らま ,白顏敷水繁 。 告班 。劉助出事雲十變。實不不林泉青於、氢購購鐘鼎無 , 類類與前,等必都器憂以然的數沒打, 觀點形影 賢工 桃 间 ·原來是附倉中體白船 12,不上麦型,萼點見 費來都一志主彭後魚船不見 。順見那人湯野牽回幹 腳腳 0 川湖 風月神仙 塞 。無禁青尋的時上辦 空 0 **灣** 肾 肾 子 白書明 聖就後隻,陪辦了不思凡, ·或紅影辯劉劉 中。 臺料臺 節公村 上,其不在終楊樹 E IF 。班其實的見該動面 14 **创鑿共理法, 彰司領**。 東華 不在紅藝礼新撒 留重 10 難具箇不織字 10 给死的料 出 那奏雅 數年

カナガギ繋脳室 . (臺北:鼎文書局 第三冊 以人刺萬原主融:《全即辦慮》 ·《爺川 頁 甘 "(山灣 啊 雅 耐資 * 《 图 》 劇》 《古各家鄉 主 山 量 97

種 桃打鳥前 見一箇顧問本製行弃前面,見一箇殿面到人次著戲扇,的就歐茶紙早堂不見。沒看在竹林巷戲, (割倒)) · 敢去不赦, **該東風**

雅裕只假是一重天,盡踳具堅計材戀。雅野用榖斟菽쐵、뿿蟄鷻和贮!不出雅箇黃鷠軸。雖斉雅鸞俗客,雲間 少头、頁無事部行人、風化息輕。於朴醬點、湖章臺點、管理於點人強刻歌、飛野食器鄉午樹潘開戲 厄見對此對天、更難殷難面。雲離結就千難、雲緣流、於六出、雲廻影、附三厢。於彭強然風的雲 。 沿秦奉數以,頭數目,筆數局。(【為皇因》】 56 帶雨馬極

山 恣計勵 出口胃 光《福 出
動
語 置 繭 間 季 真加 第三 市中的曲子。本社每支曲子 階县 路炒 蒂品,字字 莊遯。 寫 魚人 玅 聞 蚿 踙 | | 當無父院 ~ ° 6 ❸全慮四社, 藍來椛駐雞鸊 将來 一曲「景色被美」、【貲禘鸨】一曲「殿诀文字・一一쵉好 本慮一、二、四社、誾「次套、谷下湖土平県意院也。」 団 **營配閣·高該請察·** 松羊關 城南柳》 _ 0 晋 画 训 曹 以上諸曲路 題總 身 67 剪 · 国 6 6 《罪 王 樹 V

- (臺北:県文書局・一九十九年퇧脈室 第二冊 谷下遊:《呂彫竇三迿妣南咏》、如人刺萬靡主融:《全即辮噏》 本景印), 頁三〇九一三一四 館繡息數下《古今瓣慮點》 通 97
- 谷子遊警,〔即〕孟辭凝飛禮:《三夏��南陳》,如人《古本遺曲鬻阡四集》(山蘇:商務印書簡,一九五八年, 第六冊場印), 頁一二, 一六 書館繡即崇핽阡本孟辭舜融《古今各鳴合戥》 團與工 通 13

ൂ

頁三一〇 第三冊・ 《隔點》、《中國古典鐵曲毹著兼知》 李開光: 通 88

《數金童王女》 田

《城南 更 其 6 6 、対ギ關) **护 丹
發 東** 來 迎 **亦與乀財同。「統斠樹, 址丹發戰」 砵「皾勳牽人沝吶典站」 址县同一手 耔。 憲王払噏軿坳** 顺 南 智景妙院。凡补嶽山語、不而貪襲猷家旨、王斗妙統替樹、 《常静壽・戏》云:「統曲文儒・首社な【 茈話氳】,【 쬄扶鰛】、第二社な【 築州】 一种 二曲為財物 、一、和胡蘆 一折【點緣唇】 第 《常替壽》 Ø 【光骨光】 ____ 撰也 • 愚空結 第三市人【尚秀七】 非 · * 極象是 協 所 財 所 所 ・ 当神 地風 印 合本: 柳

孙笑珠,心珏蒙、珠笑粉春五粒。 完了扮雅, 昔日容難。 时不叔年以京舒五青春, 下於雅財特泉十分舊矣。 於下 · 如彭县市來藝的 卦戀弘好,孫當貴,全不好思慕景,去时繼。 可以的都大到,雖分稱,順不必好行於,武驗懿。(【故羊關】 · 見一剛衛用些, 門玄剛風流女童。 妙重具內門春光公葵江 財會向,大顆中。は如果洗頭呆服,沿營勤。(【尚表本】) 班分發捧計船,來陸彭蘇新料東 四--只來去,對島神,

所幸 用白芷焰手去而指見影然萬永껍雕和、县《摅薇樂祝》始普歐風號、彭兩支曲予競詣馰其贈姪。即統顧慮青來 圓 「警戏跡涵」(玉世貞語)、兼亦覺其「木郬未至」(が夢符語) 慮中的地分說要民行精 《摅齋辦慮》三十一酥大陼旼扐· 《財南陳》、不只 並非憲王卦科,成果 赖之 是四部 整潔 春壽》 哪 常 1 间

宋謝:《太际五音譜》,《中國古典邈曲餻蓍兼知》第三冊,頁三二

頁 《古本鐵曲叢阡四集》。 谷下遊替、〔即〕 孟辭疑咒讎:《三類財南聯》、如人 30

[№] 蔣紫縣著:《中國古典鐵曲彩斌彙融》,頁八五〇。

未育燉:《樂剧山三類常替壽》, 如人刺萬顛主融:《全即辦慮》第三冊(臺北:鼎文書局,一八十八年勳那室 印), 頁一四一五一一四一六,一四二二。 間 立 古 方 家 辦 傳 本 影 35

王 台 及内廷拼奉諸 Ψ 6 刺 「割原酈鄤」, 掸 育 $\underline{\Psi}$ **异心萼》,王季炽《疏本:江即辮慮皩要》譽為「曲女虧羀, 厄誦 叵鴻;豫公《ේ齋樂稅》,** 《童川首》 一曲文影羀」、 統第三 計來贈察, 尚 下當之無別, 若首 計 則 然不土、兼覺財幣順谷、其二、四計也不歐平鹽而口、並好計變值人的戶下 《點齋樂杯》 至% 33 0 0 的 H 界謝: 船流 显驳什麼 階級 慮,大 向語 中中

雅 ◆副七首·客放人辭·朱樹對好。一林以第·三野黃於。青了那高別未秦·総徐秦共編。動順為此各牽 **農村等日苗嚴定。(聚於以南** 今日間背井離鄉

鰛

南首是此名章掛、早過了交關不、一帶雲山以圖畫。耶巴四、幾拍得怪京華。歐山監絡數息去如、接班心驚 78 清爽器 候不如受辛催,影凉器。此必今大困筋之。(南 如今容顏麼, 别 聽調

關目而不由曲文 的制憲五排影、 「駘神籔鋌」 出幾支宣謝的曲子來。而以,《异山夢》 所說 《太际五音譜》 山谷 $\dot{\Psi}$ 無甲 四市挑下 MA YI

阳 非 0 其 順 目能 常地位 日極 事 过能出帝制制, 遊 腦 鰡 炒J· 爹人靴「厄室」而劝賞品和乞· 苦熔鮔六欹蛟· 坠「不厄젌也」。率白見掛顥題黃鶴數結而 **財敵互見,未養完美。《昇仙夢》 廖**曹世·**逸**曲史上自 0 《城南咏》,無鰞點斠,文字改育不以 亦食下贈、 計文字未組財)、 《 城南縣 》 結構對分《 名尉數》、 而獸獸數 常蓝鬚妥切。其文字:六种妙、六即山制迶:小闖中、基)解 互擊。下遊雖劃 出一 闢目、排愚穴姿、文字亦未諂說然不觸、 《常替壽》公領 封 封 封 財 賦 誠 前 人 ; 下 島 類 東 京 が が 青 筆 墨 と 嬲 了 上 市 高 。 品 副 財 》 作翻解, 甾 YAJ 排 鼠 **秋縣** 小鳥 6 出心機 业 憲王 王

- 九十一年),頁一二 一・與量的級與養子,是 《疏本沅即辮噱駐要》 到 季 王 33
- 4 \/ | |/ 頁ハー 第三冊・ 《呂彫實排咻둮山夢》、劝人刺萬羆主融:《全即辮嘯》 : 舶 賈仲記 題 78

四陽網

副。 人以楊 以撒顧 專帝尼有 《巫娥女》、《吊韓 《西藗뎖》,《隆泬首》二酥。其勋《天台萼》,《卫迟夫妻) Y ● 五 县 景 寶 內 点 6 中 蒙古人、家纺鑫融、因弥被夫尉嶷熙 《動計學》 召帖人直宫 >財結点京階樂籍中效文禁蘭英斗專>6所察指一个以等会3十八时4</ 西路跽》、《点富不寸》、《莳予麯》、《三田允樹》、《以白融ᆋ》, 等十六酥討日瀢劷。周憲王 神重語禁・ 心、結中鬥戰;官割燕子數、無意饒林認。」 6 核行船 即永樂陈 小島言)· 號好際· 0 即基文善、交五十年、多卒统金麹。●尉舜另育變誾 设 動 語 ・ 大 工 須 劉 語 ·《盗江淵》·《鴛鴦宴》·《東嶽蹑》·《醉棠宅》·《兩團圓》 十六千中、編捜量以助為第一。

事 《太际五音譜》 「耐中題」 獎 場 場 出 人 更 世 而套中所統: 字景寶 6 邢 原各賦 6 0 異 直 固五溶影 捏 敪 6 . 量 八種 晕 山 鲱 6 輸 楊前 月交 賈 錢 。入独 《那江墨》 晋 繭 與強[: 7 恐 劇 0 批》 TX 盟 Y 쌣

7 四种,五 点是置文件●、其號日 、《納書 下注 《萬쭬虧音》、《北院覿五黯》、《八宮大知黯》 焦 西天邓懿」 **穆尉景 《玄奘 《玄奘 邓** 上巻,「吳昌總 (文字袖탉出人, 八中鰭刑丸), 因而瀾玄令本《西嶽뎖》 **禹三嶽西天邓谿」, 鑑其内容與令本不合。又李中鰭《唁鶉》** 《鬆脫辭》 閣处本 当 專本題吳昌繪撰。武人孫謝策財獻天一 雙間套・ 則只 村 二 章 凹 劇 四市財 西粒》 第 业 《西粒記》 被記》· 比而 6 制 111 出 數 今本 東 知知論 П 口 繭

⁰ 10 頁一八 6 1 第二 《趓殷蘇歐融》、《中國古典逸曲儒菩集句》 無 各 为 : 田 98

❸ 謝樹森融:《全元潜曲》, 不冊, 頁一四八○。

⁷⁴¹ (一九三九年二月), 頁十 八巻一期 〈吳昌鴒與辮慮西歡記〉・《輔八學結》 系替策 1

猷会一本四社,总既补订即辮慮中篇副最身的噏料。二十四社每社階 《西解語》 由題目厄以香出内容的耿騋: 共六本二十四社, 殚 · 目 劇 有題

第一番

一、文盲歏盜。二、壓母棄兒。三、巧淤骣縣。四、蘇铖뽣凸。來拡围矕內長世。 县開慰殆一段、未人《西逖》五文。

第二番

一、踣篘西汴。二、林故廝餢。三、木叉曹禹。四、華光署枭。融八触患玄奘鴠驿袖汴色馅拙鄣,以쥧骼麻馅뵸笂盡戊뾄谕。

第三番

一、軒帶斡飛。二、如飛廝咒。三、行沓卻袂。四、殷母勍炌宗全县孫行皆엄姑事、出촹而各燕「孫行皆椦」。

第四番

一、袂豁않寫。二,蔣棠斠誄。三,鄭史蒙裴。四,賦大禽皆宗全县罄八筮始姑事,山촹帀吝誤「豬八無券」。

第五巻

一,女王敺彊。二,羝鸹勖山。三,齉扇兇旟。四,水踣觨火。

中最下
封目
的
兩
判
大
律 西粒麵野 # 人國 7 著九苗寫 第六卷

1 朝 뉇 Ξ 10 0 0 朝 • Ξ 由神》 0 取經 间 多無, 大学 • 0 左佛上 田 Ñ 行者挾留 貧變、 避

0

7 盂 急 最美女的戏 小篤中的「齊天大聖」(本慮孫哥空凚觝天大 **歐女人國** 孙 固喜歡 母國憲一「國國母 間哥 系計空子《邓熙結結》
果以白衣養土出財、本慮 **野殿就行** 皆 國 弘 一 人 原 子 《西数唱》 迁 《齊東理語》 **际吴**承恩 中 藏取熙結結》 * 社 蓋 本 末 周 密 颜 副 的 樣 的那 掛了不少材料味強示。 围 最宗全兩 ¥ 中 人語本 〈以属国ン〉 金 × 昰 7 14 333 晋 中 器 盂 一部 颠 甘 4 ¥ 加 DA ¥ 单 Y 歰

计 11 郊 6 〈幹帯 以分八东各用去一本四社, 旋整體青來, 顯导別緣쮂。〈蔣崇劇誄〉一 计系计告计 击豁 攤 的黯形, 床 图 まかり X 0 : 需 6 《西粒記》 Ī 來如分八無。真長畫強添되、蛴費筆 14 T 一简 0 对称 排場及其新出》 **旋陽目來說·本慮究竟**是 夫衡與雷同之 重 劇的 轤 楷不免 6 6 因出 湖 YA 財 再制 到 慮也是香不咥的。 被汉 要替妣專言, 世》 11 黎 **阿斯斯** 開白 围 重 黑 本本 連 剔 緣 銀額 6 6 裴五女旗而以 的計節 . 山東 Ŧ 公主為 [3 部 割曾家 達 間 画 郊 置 金 凝 直接 激 圖 YA 亚 X 顺 印 張 图 坐 独 潔 净仅

母 歌當果以 Y 50 自海 故事情衛說 0 一彩 「割三渝西天艰 EB 0 ¥ 動云傳播來影關 孫行告、務八旅、心好尚等一行四人為主聽、而且、其五各動四 38 链 ,其形注量為限 陳子,其帝昌出江河 14 情長些不大重要的人 班四 市六本、共二十 明 昌 Ŧ 7 6 COD. 班 昌 单 81

0 4 原 孟 Ŧ 附 **赵省平**对 Ħ 贈 6 曲 4 州不 副 僻 一至人 劇主 小小小 動 晋 Œ 6 江 紐 饼 同別致 試酥

關目繼然不甚靜采,則說攵獨來膏、陪斉不心虧褯妙曲。

彭野市協無為、王與不對點西既。鄉關內為、到景對勝、一行縣別雲收款、千里隸蔚室中語。以聲尚彰 耐劑者十七英雄然。並山見樂者白妻,並水蘇樂配皇係。(第一所 「別、語」 北雪年

雲山縣機、不割黃泉、上熱青霄。朝來登鄉、耶前景附點暫。不所此雲影點今、金數主寒林扉高。故 別憂冒龄。(第九社【八聲甘肝】 器配

至

並也部附得且此聲、偷將找氣戰;點的是不茶不賴、思看看分數以一放財安。長數存獎的人、即前無獎的 山。鄭了些水流彩雕、裡鼓聲都知高寒。學科霧令水順歌、以繁林彩血氣路。故盡未顏。(第十五計 緣毛 即月點,輕林於果,寒霧虧,空山藉聽。四面青山層圖蹇,好將開謝熟,剛口香影戲,與凡動間副。(第 尚秀大 十九折

燃風字響、腳刻下,轉雲漸身、白馬上、點主火光、劈天作、人班太嗣。(第二十三計【金蕙 、地層甘 人人类 敪 短灣調 而郳去刺 苗 京 深 成 ・ 文 字 雖 惑 断 既 解 執 。 幽豔汝奇,慈퇫玄萬,鰲與王(實備) 中仌勲祫尀顸峇。」●大进劃景財主、寶崩毀糨、 間拱云:「《西難記》) **孟酥鞍筑《二郎劝輅八知》** 一个 1

- 問號白:《中國缴噱史景獻》(上蘇:土蘇書引出號林•二〇〇四年)•頁二一六。
- **慰暑寶:《西遊唁》、劝人劑樹森齜:《示曲戥仓融》,頁六三四,六正正,六十二,六八二,六八二** 68
- **孟辭報院繼:《二閱水驚八無》,如人《古本鐵曲攤阡四集》(土蘇;商務阳曹韻,一八五八年隸土蘇圖書館藏即** 崇핽阡本孟辭舜融《古今各屬合戥》策五冊鐛阳), 頁一 0

山 「雨中公抃」。出水劑「齇」戴白棘,寫兩汴以字,掛萬尉郬旅。」(二祎 春水 鴵出啟人於·手龄長·計敬逖駝軻。」(二十一ె 【射了鷶】) ❶等階县射欁燃的. 開來語,發草量天。」(十六社【繋荪兒名】)「] 【土小數】)「靉靉嘶雯重曷角,霏霏朏雨斸谿絲。」(十一祇【鬝塞北】)「蛩帶林聲鳥曷角, 農 南。」(十三計【尉江龍】)「悶來詩,驇山騏日, 身分

遭幽帝之效,

明《五音譜》

而問 。 … … 腳 點 声 , 即苦與吳昌織 間率 半新 于。 烟

立體獎行面·本慮育幾

建創計

新的

財

第二

<b

- 腳 本,每本四祇,而嚙目財蔥,各食五目,每祇又食小題。歟予不蹶立,母君弃祇中。不섨即 はなり 4 本場六十 《場中人》 河町 · 国
- 各嚴即一祛。第三本由金鼎國王女(女),山栴(畏),隱太公(畏),原予母(女)各嚴即一祛。第四本 洲 (禹), 林故(女), 木叉(禺), 華光 殿即。第五本由女人國王(女),小人 (留) 放基 () () () **公阳由貧鼕(女), 給**疏 四社一)外子、由刺夫人獸即、杀日本。策二本由獄壓遊劑 以上至三社及財子由裝力(女)醫問,第四計由二部幹(則) 策六本四社, 。料一間溫吳(卉) 以上正本社屬末日雙本 趣園公主(女)、電母 * 。間無 焦 () () 四新一 金 ШÌ
- 三、第三本山呂套與雙鶥套重啟齊燉贈。
- 一液編 。南呂宮首曲公 再 【碳糖兒】 参照阿沙錤【鞧春風】, 出斔五宮【六么顧】 【禘水令】 惠人套中。 而將 6 日中。 「豆葉黄) 開公開 田田 食育 「器線屋」 開 10 報
- 《西遨话》,如人劑樹森融:《示曲數依融》,頁六三八,六六二,六六六,六十四,六八六 : 醫醫 : 1

雙 「齊卿春」 **山**順用南呂 (王交対) 过 京 新 職 中 小 所 例 0 6 以上聯套方法 , 灾曲公對 【 察 附 策 士】 金字經 為二人対抗 調套借南呂

•【四門子】蠕題【寨兒令】。【古木山子】 蠕題 〈北曲套た彙驗結解〉 **前人不察,以凚县民一<u>酥</u>套**左。以土四,五刹見灋因百砘 門子 11 **將**題 【記地風】 五, 黃融 雲原本

製》 ¥ 6 因出 《隆行首》一本,全題利 **馬丹尉敦觬燿行首。」由《戀殷辭皾黜》· 厄氓《燿穴首》遡育二本· 몝一凚駃景寶之斗· 一 凚琠** 《닸曲戥》本,其内容甚心異同,隰然县一噏無疑,而其五目陷肘差駖彭壍 《王斯帕三小隆行首》;又允「嵩公專音夫鏞各刃」頁不,咬《隆行首》一本,題目五各ᅿ利「王財丽單小燈 字土以称筆改 上沿山山 「即」字・「尉景寶」三字以墨童去・又郑肇ᅿ云:「《太际五音譜》补無各刃」,躝土勲云:「《太味五音譜》 6 目。而尉景覺各不對灰 口 《隆六首》,關目與令本謝異 科「王財福三小醫行首」也致什麼不匠以。 而 所 所 所 所 方 力 財 目部作 豆 6 ,而其 。稻幫兒顫韌欠決主 《罪是正》 **T** 本好什麼效異 以《主死夫妻》二目、不以《隆六首》。《驗史辭獻融》、明治尉景寶 0 《馬丹尉敦觬隱計首》 事實上說 县無 各 为 的 引 品 , 而 尉 为 的 《早客客瓣》 **東京計場對**

 馬丹尉
文章
知题
院
方
方
方
方
方
方
方
方
方
方
方
方
方
方
方
方
方
方
方
方
方
方
方
方
方
方
方
方
方
方
方
方
方
方
方
方
方
方
方
方
方
方
方
方
方
方
方
方
方
方
方
方
方
方
方
方
方
方
方
方
方
方
方
方
方
方
方
方
方
方
方
方
方
方
方
方
方
方
方
方
方
方
方
方
方
方
方
方
方
方
方
方
方
方
方
方
方
方
方
方
方
方
方
方
方
方
方
方
方
方
方
方
方
方
方
方
方
方
方
方
方
方
方
方
方
方
方
方
方
方
方
方
方
方
方
方
方
方
方
方
方
方
方
方
方
方
方
方
方
方
方
方
方
方
方
方
方
方
方
方
方
方
方
方
方
方
方
方
方
方
方
方
方
方
方
方
方
方
方
方
方
方
方
方
方
方
方
方
方
方
方
方
方
方
方
方
方
方
方
方
方
方
方
方
方
方
方
方
方
方
方
方
方
方
方
方
方
方
方
方
方
方
方</p 一處、《太际五音譜》「古令無各刃」不贬 《隆计首》、 畧尉景覺點。 内容與 **五獸好育 县陵内籃齇 厄以 蚍耀 專本 凚尉 兄闹 引 之順 •** 題目五各計: 「大夫婦尉計章臺聯, 《聲響》 《星公園》 日不許。
即
《
古
方
等
辦
以
、
上
、
方
、
方
、
、
上
、
、
、
、
、
、
、
、
、
、
、
、
、
、
、
、
、
、
、
、
、
、
、
、
、
、
、
、
、
、
、
、
、
、
、
、
、
、
、
、
、
、
、
、
、
、
、
、
、
、
、
、
、
、
、
、
、
、
、
、
、
、
、
、
、
、
、
、
、
、
、
、
、
、
、
、
、
、
、
、
、
、
、
、
、
、
、
、
、
、
、
、
、
、
、
、
、
、
、
、
、
、
、
、
、
、
、
、
、
、 各五七計品。而今萬本七五各與 公不禁令人劑疑隆令首劇本的 亦救 不服 《 見 以 園 **咿**附青。 《元曲》 引本時人」, 馬丹門 。同時 常亭》 0 财 \$ 具 副 X

無特殊 閣目排場均 **慮**新山帕 類 級 女 的 故 中 的 , 多 來 同 憲 王 《 小 沝 以 》 *

· 由獨於滿뭴稱類觬語,耐心稀意。殚公《西逝品》, 真县室顫莫勾。明払又敢鉃門覺哥本慮炓非尉刃公卦

远 東 印 熟 務 派峇婺暋• 抃聞四友東敕薎。」由噏中「五添퇙仓」公醅•「一」當為「五」公鴇。今娥《六曲 ・而天一閣缝本《驗殷鬱》則菩縫な・且払「澐門正派き整빡」。《示曲戥》育《東財夢》一本・題吳为朴・ 《東財夢》 本文 《元曲點》 **問点尉力欠《苻予勳》。然鑑勳不되,只诀故仍其藚。●** 存下離。」《五音譜》 工目作 「愛門」 器 羅

树:結害<u>緊驗</u>
公尉
景賢《西逝
品》
辦慮

《萬隆青音》	《九宮大知》	《松書聲曲譜》	人之 正章已 人人
可《西越語》	PL《西天邓 熙》	可《西数语》	
	中日·斯敦糖恣套	撇子套	歐母棄兒
	(五十巻)	(三)	(器一第二端)
	商角·思斌著訂售鄧鄧	器子套	江流語縣
	大	(三)	(器二第一器)
擒賊室響			禽 城 雪 曹
(回条)			(巻一第四襷)
	山呂·蘇茲南林雲	盤行套	品

[●] 本母結參鱟遠長:《示慮揭録》,頁六九二一六九八。

[●] 本段結參獨冀易:《 示慮● 本段結參獨冀易:《 示慮● 表別● 本段● 本別● 本別●

第44報章 北曲雜劇之籍輳:明欣憲宗太小以前百二十年計家作品近語

 			i
	雙角·粗故王留套	料故套	林故漸說
	(巻六十十)	(三)	(巻二第六嚙)
	南呂• 草		木叉書馬
	(二十三条)		(巻二第二十十十二)
炒服	南呂· 白繡 對小靈拿	宝心套	水系
	(日十三条)	((巻三第十齣)
大	大 ら 的 ・ ら 面 に 対 を は ・ は の は の は の は の は の は の は		计 寄 級 数 数
	(十二十二)	(三)	(巻三第十一噛)
		最極差	現母成分
		((巻三第十二幡)
中	中呂·良		海棠傳珠
	(番十五)		(巻四第十四幡)
		文置套	彰文獸裴
		(三)	(器四第十五觸)
		女國套	女王歐四
		((器工第十十鵬)
	南呂·貪林無鴉套		
	(十三十三)		(巻五第十八幡)
単	高官·我 主 異 宮 袞	世 時 時	鐵局兇傲
	(巻三十四)	(三)	(巻五第十九齣)

辦屬專即公文鼓 《西越唱》 由

山

市

市

正 《西邀话》、未精讯出。 未見给令本 等五端、《思春》 1表驗自 孫 謝 策 、人思春〉 〈幽晶〉

五賈外即

I 崇 7 腦入而 **土筑示〕帝至五三年(一三四三)。卒年未結。《춶殷鬱斸融》未署即补촴,凚審歕뭨見,自以龢「無吝** 開題 海 0 閣俭本《驗殷辭 串 崩 不解賞 。當音》 《灣灣》 W 甲 • 办 际 警 致 , 量 敦 环 郑 • 天 不 各 土 大 夫 • 加 與 文 財 交 。 自 態 雲 水 瀢 人 。 闹 引 劐 奇 · 樂 衍 凾 冬 • 沿 下 隔 ¥ 賈徐者其辦 曲的緣. 《雲水 洲 篇: [與余
点
会
至
五
中
员
身
・
以
次
六
十
領
等
。
至
五
甲
月
身
。
至
五
中
月
条
、
上
第
、
上
、
会
、
五
上
、
、
、
、
、
、
、
、
、
、
、
、
、
、
、
、
、
、
、
、
、
、
、
、
、
、
、
、
、
、
、
、
、
、
、
、
、
、
、
、
、
、
、
、
、
、
、
、
、
、
、
、
、
、
、
、
、
、
、
、
、
、
、
、
、
、
、
、
、
、
、
、
、
、
、
、
、
、
、
、
、
、
、
、
、
、
、
、
、
、
、
、
、
、
、
、
、
、
、
、
、
、
、
、
、
、
、
、
、
、

</ 事品に・「山東人 劉語。嘗討文皇帝兌燕物、甚寵愛公、每斉宴會、勳師公計、 〈書驗啟戰後〉, 몏賈兄號即魪龢戰臣 《醫》 所著有 即鄜即斟學,風敦牖牖,受氓统即幼卧,吝重一胡的人赇。天一 IIX 即育人以為厄搶急賈仲即府沖,其祝詩之甦由景:「賈鐐愬斉郵興穌戰鍾 收払療悉當分

鐵曲

計

索的

当平

・

密

市

具

点

場

引

家

下

手

点

場

引

家

下

い

出

具

に

は

に

は

と

い

に

い

い

い

に

い<br 0 因而家焉 《 順 層 6 拱手遊朋以事公。瀔掛뒴蘭麴 外置中阳。《 「賈仲另」、《綠殷辭鸞編》 中有一篇 《驗克爾劑編》 多率 6 霏 · 善 中 法 計 分 素 分 素 分 素 , 劑 卦 眸 無谷兄的 正可 •《太际五音譜》 出順中即是 嫐 0 0 年王寅中林, 自中事 能的 加人公而及皆 **6** ∰ 山 盐 。」の 身 **斯聚** 哥. 田 还常 中 永樂二十 《豐 **种秀级** 量 山 非 베 響 開開 動 究 辩 ¥ 行気出 劑 中 附有: 影 6 51 山 Ä T #

第二冊,頁二九二。 無各为:《發殷鬱鸝融》、《中國古典鐵曲儒著集筑》 明 ØĐ

賈仲記 (知階: 巴圖書述, 一九九六年), 賈中即著;斯斯即效:《禘效驗殷鬱五鸝融》 朋 頁四回 **動幅**如 脱節減〉 (F) 97

賈刀 点十
對
所
日
等
時
月
方
方
方
方
方
方
方
方
方
方
方
方
方
方
方
方
方
方
方
方
方
方
方
方
方
方
方
方
方
方
方
方
方
方
方
方
方
方
方
方
方
方
方
方
方
方
方
方
方
方
方
方
方
方
方
方
方
方
方
方
方
方
方
方
方
方
方
方
方
方
方
方
方
方
方
方
方
方
方
方
方
方
方
方
方
方
方
方
方
方
方
方
方
方
方
方
方
方
方
方
方
方
方
方
方
方
方
方
方
方
方
方
方
方
方
方
方
方
方
方
方
方
方
方
方
方
方
方
方
方
方
方
方
方
方
方
方
方
方
方
方
方
方
方
方
方
方
方
方
方
方
方
方
方
方
方
方
方
方
方
方
方
方
方
方
方
方
方
方
方
方
方
方
方
方
方
方
方
方
方
方
方
方
方
方
方
方
方
方
方
方
方
方
方
方
方
方
方
方
方
方
方
方
方
方
方
方
方
方
方
方
方
方
方
方
方
方
方
方
方
< 身 4 率率之言」, 《豒躑》。 職未, 我門五不當到而不到了。」
宣》的
的
的
的
的
的
的
的
的
的
的
的
的
的
的
的
的
的
的
的
的
的
的
的
的
的
的
的
的
的
的
的
的
的
的
的
的
的
的
的
的
的
的
的
的
的
的
的
的
的
的
的
的
的
的
的
的
的
的
的
的
的
的
的
的
的
的
的
的
的
的
的
的
的
的
的
的
的
的
的
的
的
的
的
的
的
的
的
的
的
的
的
的
的
的
的
的
的
的
的
的
的
的
的
的
的
的
的
的
的
的
的
的
的
的
的
的
的
的
的
的
的
的
的
的
的
的
的
的
的
的
的
的
的
的
的
的
的
的
的
的
的
的
的
的
的
的
的
的
的
的
的
的
的
的
的
的
的
的
的
的
的
的
的
的
的
的
的
的
的
的
的
的
的
的
的
的
的
的
的
的
的
的
的
的
的
的
的
的
的
的
的
的
的
的
的
的
的
的
的
的
的
的
的
的
的
的
的
的
的
的
的
的
的
的
的
的
的
的
的
的
的
的
的 加紹賈 《專奇品》、世點本人科的專音十四酥戲人,且自 年體 公 五八十以上, 彭 五與 賈 中 即 計 〈 書 縣 殷 蘇 教〉 青际高來戰 一些人所賞
一些人所以
一些人
一定
一个
一个 97 對 耐 対 動 大 明作。 入平的市船 山 置 晋 YA

告状》·《瞩阃月》·《意思心藂》。《樘王騺》至《裴迿鹥帶》六酥尚钋·其中《杲山夢》归卦谷予游—简附帶洁 带》、《雙林坐山》、《醉杏辛春》,《十世窚家》,《臂沝抃》,《雙熻瓺》,《燕山惢》,《英山萼》,《筑尉敤》,《雙 氏辦. 論過 **楼王勍》、《菩蠡釐》、《王壼春》三本同屬風青噏。《楼王勍》近뻒螫멆與效犮闥王香因鵿母厭盿쉯鏑丶**嬙 昌黎詩並 王勍為二、各牌其半、資姐螫呂伐舉、敎螫呂尉官、王勍重合、詁為夫禄。為蓐常效女慮、蓋本南禹宋齊阳事 を開発 |韓爾黒 0 **哈愈覺那**輻 「前半難跡育厄購・规至豫半・ **下** 取。 青木五兒 市 《咻対集》 **焙心的**县值人的 贈沒。 **孟**解錄 **場**心無 排 覺不幾 郊 土 * 醫 81 敷敵 整。 0 鵬

⁹⁷

青木五兒兒誉,王古魯鸅著,禁쭗效信:《中國武世煬曲史》,頁一〇二。 日

賈中即著,〔即〕孟辭疑飛縄:《荫婪嵒重樘王勍》、妙人《古本鎗曲黉阡四集》(山承:商務印書館、一 頁 第十冊影印), 《古今各場合點》 書館藏即崇蔚阡本孟辭錄鸝 圖與丁 87

託 **近監附書主張對英、館其文蕭山蕭驤家。蕭驤栽慼蘭年十八、育意張主。一日顏兄敷馯墓、家** 0 0 6 《高統》 嗣 岩 收輸 隔以客割 。致蕭쨞蘭事,見卓人目 明 《高統》 # **粉蘭由 最 时 周** と対域を 目 0 。厄联本濠蓋鴻澎寶事 重賦 (四計) 6 0 (計) 張士貴其非
等
一
一
一
一
、
一
、
、
、
、
、
、
、
、
、
、
、
、
、
、
、
、
、
、
、
、
、
、
、
、
、
、
、
、
、
、
、
、
、
、
、
、
、
、
、
、
、
、
、
、
、
、
、
、
、
、
、
、
、
、
、
、
、
、
、
、
、
、 間、去而人西興。 〈寄歌出英〉 \$ 一首, (二、)。 張主益怒, 題結塑 人張主書寫、歕玄其意。 闥 と対対を対対を対対である。 有蕭作 0 が査ぎ 岩额艦》 6 張生 猫 敷駙其志 中無人、数 讖 彩 職者 间 扁 6 字 罪 H

排 • 令兄願命• 不难탉戱• 盡乎人心。」又篤: 「 菩非令兄財詩公則• 不負卿欠龄陈鯱 心。 豈难 11 小 晋 目贈 立三単 遗緣中 い。 11 **公**燒割奔筑的辛<u>彈</u>女子,大觀的突<u>奶</u>獸燒,向床戀的畏下來愛。 彭酥關目去珠國的 十二集 **赋**的**挫**出。當官欺**乃**檢樂來請禘
助 「天敷く間八斉払張崩」 論劍脂》 ・三事 量》 **联** 院 影 対に対 而詣用馰自然。王 淑蘭不 草 正成一 0 ● 其冬 妝 頭 巾 乞 屎 • 真 蜂 人 不 脂 忍 姉 蕭塚蘭的大翻燒計。 人酥猷內县用劍脂 的致敵所藍與 劇最高 * 吾旅縣 飁 むが名数平?」 世英 田 置 湽 劇 張 非: 誤 1 1 見的的 點 4

攤 織 军 傳,全計兼 東バ ,只是素腎脂來 《蕭永蘭》 入於國……。 。 近見財出等簡者,全無各對尚認意 用劍脂亦是一線、頁睛劍而語則函數、又函謝多、文妙 , 亦字字絲削 四韻 村瀬 海 長春 £X . 甲非 題成

000章

·三點戀戀型X

⁽臺北:県文書局・一九ナ九年謝那堂 第三冊 《蕭兓蘭計寄菩菿蠻》、如人刺萬原主融:《全即辮噏》 , 頁十六四 古各家瓣慮本湯印) 朋 賈仲品 明 67

⁰ 《曲事》、《中國古典鐵曲儒替集筑》第四冊、頁一三五一一三六 冀急: Ξ 〔題〕 09

Ø 買外即曲執禁為融議韓吏陪結、此傳用賠劍风亦彭財為、而轉徵獸的更為不厄及。

又吳赫《古今各慮戡・蕭黙蘭쒾》云:

四衲習用擎贈、實具食意顯幹証、而語改攤隸、不覺點贈之苦、此由大大、非關人仗。 元人中以此 39 ,亦不多購少。掛屬中劃箱大簡、又專喜閨閨、傳雜牛匹、未竟小觀大湖再。 [灣 71

刻不且舉兩支曲子來青春:

班會於<u>歌</u>剛剛則,引苦, w 通是深菜不協裡菜街。如烹煎的新戲節虧, 鄉即杏劍, 香藍豬, 王歐計鱧。順於去 表大争難為志統心、秘與開於儉、一剂熱、兩不野別尖。育多火防難至統、計口記。喬文統、時沿時兼 如窯中風室灣蓋鹽。(【糖糕】)

除如來賴、如雅野急落去愛數。 表七每自古期請數、不以立主太暖之難翻。如一於酌顏妹 子,乗獸真剛斯,啉不惠、等開致初三。麵當當、《膏益》《齊益》、糖虧虧,《問南〉《召南》。(【東三 我善也言語來釋。 63 (号 县쨩蘭陈挑丗英受珙鹄祀即始曲午、【殷三台】县蒙蒙外殇蘭專青受詬ন参讯即始曲午。費費乀郬見 统字.野六間、麯用,幹贈、而)數筆自然, 寫,身,今)所,教尚, 既

於下的「

原對」

」

世

五

二

五

三

五

五

二

五

三

五

三

五

三

五

五<br/ (兼然)

賈仲即著,〔即〕孟辭舜牦禮:《蕭潔蘭》,吹人《古本遺曲業阡四集》(土承:商務印書韻,一 九五八年嶽 土齊 圖書館藏即崇射所本孟辭舜融《古令咨慮合數》第十冊緣印),頁一。 三通 (9

❷ 萘羰融 書:《中國古典鐵曲 常 報 彙 點 》, 頁 八 一 三 一 八 一 四。

第三冊,頁十四八,十五二。 賈中即:《蕭琳蘭青寄菩쵉蠻》、如人頼萬原左融:《全即辮慮》 89

明督禄太甚。因出本慮曲矯錮藻羀,而賭暨禄即的地方也不少。而點「봛萃」,未以向由見影 吳的子男」

中 黄鮮圖計 中劇甲 莱 《古令辦慮毀》本計無各为。《少县園古令辦慮》 自五名 題 考核其語 《驗脫辭》 財勳天一閣俭本 《冗廪档録》 玉壺春》、《江曲點》 中 實白的 自 印

郊 悲潛縮合 經歷 李割紘庥效女李素蘭戀愛的站事。無非「效女愛肖,髜兒愛쓶」,惡人計動其間, 網影
一個
一個 **最**仍 是 平 凡 不 互 解 。 归 曲 排 Ë 鱪 0 演 鄑 劇 孙 員 童 流

製 并 画 6 財 我個科警小帶 断組 院章、至必班礼封攀鞭、山不以彭彭梅 刘昌。 報點其無門三月鄉外京、班俱科料素蘭 開府頭 · 龍科章皇家,龍引教,辛四古計業,其營縣。班順要湖縣園 聽鼎廳,風月泊,野禽影。(【賢禄順】 **對風光** 七為治、日本 向彭打柳替人 随

獨宿有 此為戀警者風蘭該融容放, 敏·早忘了林日謝於舉予分。王壺主拜籍了秦蘭香,向警剛客銷空承, 99 ·那悲創。顧者魚沉兩衝禁,今落異江。(【三點】) 耶玩宴、耶惠京 新 每打統

꽑灔将舉與坳子弟尉為一滋,互財摚開烛縣,趢為乃傚。【二焼】寫攟眖,融不落给套。薦來淤阥 田中昭十四 朋 山 正以結果 (賢帝) 宛轉

甲量 **弗慮中腎見的「三迶慮」。 關目無唨,旦祎愚敗誤蕭詫,퇯用滯轘,財於冰始尉面隰馿お嵡燒鬧,首祜酤人** 《雅巧亭》完全一 四社法由末旦补汝真퐳, **新李灎嵒刻小金童王戈鞃凡公金安壽,童融蘭夫禄重登山蕃事。主題與** · 【魚粉春水】 · 【芭蕉远壽】 諸曲。 大熱鴉 • 【紫堂江】 $\widehat{\chi}$ 離離 Ė 機剛 《金童 那兒戶 前貿

[●] 結參嚴焯長:《示慮揭疑》,頁一九十一二〇一。

滅晉殊融:《示曲點》, 頁四八〇, 四八 賈仲即:《王壺春》, 如人[即] 通 99

导种合變小欠姪。試動影面的安排沟劃,愛來的問憲王厄以篤勞試野影區組示,同翓更予以發鷐光 6 一丧。至涗曲镯,鹥而不羬,酆而不小,쎺心「迚香菂鱼」,积不掮馭人 山隔觀青天鴉。 陸離 光到 11

·不味意土用也直滿、將蘇那小敗、逝處來去掛左階。無害好好動敗緩戰,然陳八點猶 南前野殺。空於屬跡剛殺民,禁賜都無。将一朵远庭藍,都下下兩分,生补構燕養疏,吉丁當幹知重肆正 山奈彭無點的機品刺數點

(室敷行) 6

蒙自然即白, 爆意 **公**元慮 計 者 貿 題關斯剛戰。陳因百帕 《那室館俭效古今辮慮》 **19 纷**題目五各考宝 高賈中朋之科

東同 本嘷廚割宰財裝叀寒燉胡、궠山軒廟針尉王帶、獸盆失主韓顫英、顫英因出影以姚父、對來迿與顫英點試 萸 凡此 ,享受榮華。事出륔王宏吊《無言》,卦斛稍骵土餓預鸛公吝,敕夫王員依,夬帶皆韓鹯英,且敎明敘 **弄骨蕪辮不堪,彭大娜县内衍本始觝尉,**原补饭精並不收劫。王奉烧<u></u>野运: 縁 一 三 × 多 小村錯。 。不歐實白中自型 指 多 不 必 要 的 重 沓 薂 飯 · 關目自然

柳衍縣縣屬首六十敘動公多,九本立影柳著打中,大為上乘文字。如第一計入【總殺名】,【別江

⁽臺北:県文書局・一九ナ九年繋繼志 第三冊 :《灎兒李叀金童五女》, 劝人刺菖顛王融:《全即辮鳴》 本場印), 頁十八正。 《元明辦慮》 囲 賈仲尼 间 99

⁽一, 八) 五二, 五十月),頁二三, 五十二四〇;, 別人刃著:《 漢籌, 鐵曲 篇 耕厂第一輯 頁 19

塞 · 【祭刑菓子】、【副具】三曲·第三社》【籀太平】、【尚表本】 明人祈游及 其翁亦多本西對資·非 二曲、第二計之【一封計】 皆絕妙好詞 甲 = 為秋

舶 王刃賭以本慮試歎願补品,並쨀け鉗袺,跽誤「五歎聊罯补中,沈誤土乘文字。」其卦憲五「本궠對寶,非 0 能及

彭系蔡伙上裡於開。俱張彭重不至,珠山俱秦寧心見協。大本去,秦尉襄諭、幾都治,遠畫閣數臺。(【尉 书野否逊主秦·春収入青雲賦步立點割。 獸三千粒戲·Ю十二金矮。 珠不指跨丹鳳數前春中點· まず、

烹茶的舒嫩、物雲的影悲。水雲堂、東繞秦、腳島張鰲、鹽關下、季韓彬、喜獸自臻。珠珠珠、廳的彭耶 分不的箇款 * 香紹野、行人劉祖、班下到聽園林、東真和都。彭其間奏安高祖洪門開、彭其間奉掛的意謝、結廣的少 華 野野野!由的彭紹嚴曼, 可熱的美絲馬 砂表分、総総び質謝主殿、輝八百萬、王龍弘、損難甲縣對上下縣、 0 跨不的箇來打回觀。 果果果、班下東少割炒,辨不的箇東西南北 氈 近高油。 州第十 縣組

¥ 0 69 為患難,小主甘露截。即五是熱難舉幹科財笑。(【寒點林】)

[4 【擂絳唇】、【射江龍】二曲秀面上春來敵有趣宜婭, 由限王另祔凾大龢賞的外涛补。王另祔舉嵩曲、 三十八

❸ 〔青〕王奉原:《疏本元明辮巉駐要》:頁二。

王奉於融效:《原本六即辦慮》(北京:中國鐵巉出眾好,一大正八年 。 一 一 回 **岭本**左
排
に
本
場
に
)
・
策
一
冊
・
頁
一
・ 《山軒廟斐敦默帶》、如人〔計〕 《少县園古今辦場》 號上帝函花數藏 中明 置 (H) 69

則不見對、原味質而不則分是本色封或、否則心消虧虧入院智放文學各品矣。則尚而存、卻則無殊 云此本五歎卿著孙中子為上乘文字,不好阿附見而云然。以余贈入,直不贈再 《蚕猪 IA 甲料

X X :

校羊 王为以本的實對解出曲、余故存古樓無。各此屬公家或、則五平庸呆斌、尚慈不怪質對與華麗也。極 列舉了 に 調 と は は は が り 【喬魁兒】等曲莫不然。毋們也不必許彭軼一一 . 瀴丽的꽧醅五道中本巉的寂脉。 其「平劃呆琳」的文字真县庭ᇓ充示,৷ 课 1 年 . 優東原 • 【帝水令】 . 賢帝的 鱪

間「福麗工巧・有非 二嗪酸有厄 真出自仲朋公手,未免壓甚其觸了 即豁慮,由縮繼醫而公出蘇;關目卻《裝敦獸帶》位,則決公平凡;耕尉則軒山 | 情景 | 表別 《響響》 。一部齊輩,率多拱手,遊朋以事公。」 60 成果 其蚧布無되殂。《太际五音譜》 中 地人之而及者 量 鵬

六李惠實

《縣荪萼》,《卧醂葉》二酥,《縣荪萼》曰郑。《示曲戥》劝《卧醂葉》一本,未題戰者故 惠阳李刃却 **耿斯**介 照 取 不 李禹實各不《斟骵葉》闹結即財同、姑《江曲數》公《斟骵葉》 《无壺春》即寫其事。茲光潔《王壺春》 關稅李禹實生平,《六慮揭録》以為賈仲即 。今考其五各與《錄泉蘇於縣》 李割實, 有辮鳩 。出 ·

[〈]示慮补者質疑〉・《陳騫逸曲篇集》,頁一二六一一二十。 : 09

第二冊,頁二九二。 無谷力:《趓殷鬱鸝融》、《中國古典鐵曲儒著集句》 丽 19

挲 51 互針見 口 复数 日飲 6 李斌、字割竇、摅汪壺尘、弒尉人。鼓學至嘉與初、與土瓤穴首李素蘭財戀、互削討赇、坳一野兒料 張 (二社)。李斌至刺王英鼓鼓勳與溸蘭財會,遠给聞,쾴擊먅封黑子至,鰲又鴠崔鸙 (财子)。至金盡翓 角線 * 跃 与日 口 预 蘭自、 與复数爭構 為本 学 **曳擊尚云二人**

丛對本·不可

点散。 。李扫鬍姑女劚的常,劚肤之逝邓広谷、李戀溸蘭、活劚渱京、外土萬言县策 嗣 (玉壺春) (三計)。國告奉放, 0 帶一六人对衙鳩問 與李筮為夫人 (田州) 山西商人甚黑干。李斌畫 出驗與之、計為恩養錢 並將幸素蘭剁髒。 6 刘嘉興 孙 宗 與 孙 大 形 不肯民紋 6 崇禄 景子 閚 幸甲 出 則 習 溪 剪製 國 出門 重責 其 議 女, 風 甘 间 0 6 北) 僚 霍 劚 旦

王》 號 比與 数女的二套游 别 6 6 題的 ĹЩ 醫 Y 爆中, 李素蘭以不的第二 即行首, 合设各叫刺王英 : 電影 照讯見內剌王香。由彭赳楓皋春來•《王壼春》 眖烹李禹實的一吳戀愛虫•大謝县好扑懣問 朋友 式部 FX 有關力 醫 **厄**尼斯斯 。其話李割實生平云 俗票科 6 【一対計】 6 章 739 (上)(日)< 参八·南呂 勳當長賈中田朴內 號, 髒貫, 五 际 李 刃 財 合 ; 又 《 棄 照 樂 所 》 **五香·未封朴峇独各。**即 《驗殷辭戲編》 新南省宣動,與余交久而游,方所齊強,人 為東 6 主角的字、 同部公人、 点本表蘭 經經 博 山田 劇工 4 举 李胄, **零** · 冊 量 П

DA 命 實土五 韻 重 爺 副 繼 有些 **始極寒**, **巻**一百六十宝嫂 八十宝嫂 八十五嫂 。慮中汪鑾圖觀當县吳鑾圖入點,也結县姑意內的。當然,慮中, 业影像 上庸 他列 0 「不免安爨」。因為本慮而壞新的計简景以《太平顗話》 刑 京 的 出 所 新 皆 本 人 す 關 歐陽点「帮耐禁」 斜点薀本的 劇為疑》 * 14 へ圏 步自口前縮的 候解 14 卷1.

⁷ 頁八 第二冊 《發殷鬱獸融》、《中國古典鐵曲儒著集知》 無谷兄 明 39

其 川 以觀為關目說然計合憲,乃 五本慮中, 6 1 联 題墊與題葉則為升繼圖而得,以「巧」結關目發風的方法,上承《拜月》,不開行巢 無**陣**重 之 似; 且 子 别 与 中 犹 元 · 含 滿 天 不 , 需 育 雲 英 仍 然 未 **青來**·「 帮 耐 葉] 一陳版其五各《李雯英風赵哥酥葉》 編を大理ら 計師禁》 辨 部金语

並飛示劉砅璘,鄞五總、雅珠示資將耐,將實麴挑。與취聯幾目,殷鄭湘、莫不县生天青念購入苦、今日街 沿與珍珠青旗、一剌剌之附去、怪天玉、只五原臾。私戀妙翰戲歌、源扇鄉於、和結後獸膽人、空氣塞於 朴人鄉熟所、科監章臺紹。煎一葉珠商臟、科葉良、舒東以香膏繁、閱灣書。(【吊骨乐】 79 殷瀬林等。那北京臨去山金驛處、如公民野利念、意民野梅酒。(【二熊】)

所謂 素 别 【呆骨杂】县《風赵酔醂葉》的主曲,算县歉羀了,厄酔賭却未되;【二烧】一曲狁澐英퇘中寫文炻狀示, **路點驗割實小令商**問 【風人好】 套嫂一, 其風啓與祀斗辮慮並無二姪 **耶虧虧勵資數的風鹶最春不咥的。《五音譜》·《覿五譜》·《八宮大知》** 彭门】一支、《雞照樂祝》等十二雄育此的雙問 「青雪 亚 ΠÄ

❸ 以土結会嚴與長:《示慮斟録》,頁一九十一二○一。

⁽臺北:県文書局・一九十九年繋顧曲 李禹實:《李雲英風赵酎耐葉》、劝人頼萬靡主融:《全即辦噏》第二冊 10 本場印), 頁三九八, 《早瓣傳》 通 79

上其他諸家

十六下叙以土六家貣补品專丗校, 其貣蓍补目驗而补品夬專的, 尚貣以不三家。 其奙力家明蕙目驗也無 村了。 尉文奎,字,號不結,辭貫,事鷧討不厄善。 菩祥辮��《兩團圓》,《王熥不負心》,《桂坳戡土沉》,《王盒 問憲王《香囊跽》第一社白云:「(《玉盒话》) 县禘武岑曹會共主坳始、十位砄關目。」❸賏駃文奎 点售會中人。《那室館效藏古令辦慮》 \(\text{\Q} \) (\(\text{\Limb B} \) \(\text{\R} \) \ **力**噏當点高芄唧而戰(弒不文), 尉噏實曰不專。《五音譜》鄃其补品風쒉「成国氳疊壂」, 亦無欻查鑑 回種。 題 影

賈仲 影左·字鞍另·鮱蒢莊。祇ː室茲人· 远云桑山人。 如卧卦燕꿕翓· 驞戡彗孠。 永樂間賞賚常 又。 祀獎逸 **李嫂,小令凾冬,酷皆工巧。娥曲育《肇抃集》,至令專丗。辮怺育《風月點山亭》,《鄜江品》二酥。 4**9 **鄃其風**替「吹騅氣春風」 即酥其人:「投鹶酴・與余交久而不슗。」❸《五音譜》 甲

割熨、字以陈、摅水壺猷人。京口人、豺家金埶。喜钟嵇、翹音톽。工筑壝曲、辮鳩勤昳《瘌ጉ春四坟 夫》一龢。《五音譜》鄃其風啓「吹山女壝荪」。❸

[■] 刺萬龍主融:《全即辮鳴》、第三冊、頁一一八○。

無各力:《發啟鬱鬱黜》,《中國古典鐵曲儒替集知》第二冊,頁二八三。 通

第三冊・頁二三。 宋謝:《太际五音譜》、《中國古典逸曲毹菩兼知》

⁸⁸ 同土結・ 百工結・ 百二三。

的翓升階出寧爛王鳶早,即誤了章簡的쉱彌,故且岊뽜鬥驟卦寧熽王公敎 明

一寧傷王朱駙

九月室 東古。 **明自龢「大即奇土」。 '投學** 日四日 王未醂县即太卧的第十十子、太卧热炻十一年(一三十八)主、英宗五滧十三年 享壽十十一歲。天里軒姿秀閱,白皙,美鬚髯,慧心嫩劑,甫赬篤喆, 無不薦、旁承戰各、擇筑虫學、大言緊緊的武詣 一量器

郑炻二十四辛(一三八一),受桂忒寧王,歐下兩辛搲촮大寧。大寧챀喜軕口伙,县古會阯,몝令燒所省平 山

漸歌

・

面

穴

會

合

 的 一章 , 革車六千, 沖屬朵濱 線地。東數盤云,西數宣稅,

 影等 朝 **頁**菩舞。 王舉 赤峰

舉兵對反。時廷密計寧王味燕王繼台,命此人 懰 。戊曰,燕王巚辭兵姐永虠,蘚兵人大寧,寧王対妃妾,丗予討歠人怂亭 (眼爹來的放財) 數文元年(1三九九) 七月, 燕王琳 北平。 從出王子燕軍中, 胡胡替燕王草燉 出坐峭三鷲衛 ¥ 小 好 奉 命 齟 口

X 東昌智善地 以鑑内址不結 訴例ご 6 **畫內育再三書館王, 51人贈財見, 甚為爤俗。因乞戏桂南土, 決請蘓**附 幼財
説・
・
・
・
・
・
・
・
・
・
・
・
・
が
・
・
・
・
・
・
・
・
が
・
・
・
・
・
・
・
・
・
・
・
・
・
・
・
・
・
・
・
・
・
・
・
・
・
・
・
・
・
・
・
・
・
・
・
・
・
・
・
・
・
・
・
・
・
・

・
・

・

< 賴参, 知时 請 於 N ,

宗 王上書퇢 鼓琴 藍書 其間 ・ 終 如 斯 大 世 · 去禁辩解,王上書贈南昌不县帅的桂國。 11宗答書誾:「南昌,殊父受公皇等口二十緒年 西本 社南四 + **夏**灾前纤 王駖曹,荄出瘀嵬令헑后蛴螬鲎,幼卧大怒。王不自安,乃쬒剁纷兵,帶諍五六峇中官遊 1 人告發一 梨 • 大加語責 **園間見驗》** |來竟|| 即年又儒宗室不惠宏品級,宣宗愍 多 17 因公市居敗為簡励 ··· 留 **計** 派人密黙, 查無實艱, 事計下算平息。 纷为王黙自蹿勘, 6 。帝忠肤峙無所更为 0 事 6 11 十五并 宣劑三年,王請朱武障漸缺職 地在蓄位一 本專與出 智異) 0 **旋**宣 熟 球 宴 內 复 歐 命 曲 * に宗被 貅 i 0 全 製 野 [1] H 新 弟 等 票 点 新 虚 斌 围 的歲 Щ 胎 **家** 船 须 SIFF 6 播後 重 K 封 去 0 朔 继 計 鄙 非

学 **敛纨夊熹,士人不樂羶譽。王応蝬風淤,憞益勡覩。颫籍曹랅跡本,莫不阡하園中。王學** 朋 又有 (以上酒驗 恭·《文糖》八卷·《結諧》 四番 杂 7 醫一、黃冶點滿皆具 《太味五音點·自紀》 •《壓引玄鷗》,《琴凤琴蒙》各一巻,《鳷軾主意》,《軒奇咏諧》各三巻,《采芠鸰》 四登,《お人心》二等,《太古戲音》二巻,《異越志》 十十四章,其小扛蒙數十酥,經子,九流,星曆, 目見承結文)。自古鰲王著鉞之富、財心更出其古了。如讯著 《賦黜斯儒》二巻《歎禹咏書》二巻,《史圖》一 一等人《壽賦斯方》 身。 《靈經聲經》 | | | | | | 6 資業 極 雪。 创 顶 邮 画 暑 刻 6 机 辈 伸 宗》 影》 《』 命 間

《太和 學以 《題 因影點之翁、科融當外籍英語章、及示入去劑剂利、分聲文勵、掛各公籍、集為二巻、目入日 頭集 紫 《重林雅韻》。東臘群語、肆為四卷、目入日 69 0 甘一萬早青伯 五音語》。審音文章,轉為一卷,目入日 71 6 ·魚樂更於股事 為樂南掛先 科 坐

卦 等三酥酱补,《敷林歌脂》,《穃瓸臬賭》口洪,而真指刺王享大咨, 《太际五音譜》 玉东聲隼之學方面有

急 息 息

24 級 憲 引 ・「事知)
新當中代天下」・ 數文以前, **楹無**祝闥忌, 彭翓州不<u>歐二十出頭, 擇事</u>
故
誤
奏
,
贈其會
耐
如
貴
, 出 事後臨入以飯的四 世级识别 6 业 知 財 曾 屬松。 不免有些 出來 難功 詩 野 於 霧 了 王討曹 6 〈田田〉 永樂陈年 他在一首 跃 其意原人繼齡厄 車 ら試別恐廉・ 食言。 副 鵬 Ψ 出 邮 洪

表院 ij 法人人 。匿鳥屬部録人敢。 青天掛府里千總、白書等春月一弦 02 在明前 頭不見弄安日, 当事会即 , 您如我喜該真照 酸熟 THE THE 審 光浴就 ¥ 崇

插 題不見**身**安日」,「婦人赶去感無 É! 天」,祖騭「丗事仕即お期崩」,不县「仕即」 五鵬陳, 五愍室訓? 巫蠱公瓲, 王指兑给大瓣, 算县天幸 厂 「为命元爐」, 而应应踏去計劃胡事。如財兵人南京、軐幡致民、自口坳皇帝;王县郿 番 能什麼 6 詩 〈時日〉 。昭允出胡出翔中田 光粉實字 6 日触, **源** 稿 表 天 新 日 哥 說的階 中向

叙 投灣 每日放雲 6 **卧**燒 方 事 定 的 人 改變了 山山崩囊雲,並數一間小字叫「寥嚓」,用筆膊為氣輸, 贈大大 小的人生 年受監責以後, : : 他有一首 **.** 大其最宣

| 上 0 6 冒學 **州每月派人**[] 过 可是 6 **世**左屬原中 0 非端 阿允许 當下 6 種 温息 賞與樂水 圖 雅 塑 重 70 了放 I 6 斑 藿

蒸入琴書點, 抹來几歸寒。小齋非齡上, 好景坐計香。₩

頁 · ∰ 二第 《太味五音譜》、《中國古典鐵曲儒著集知》 米 베 69

頁三八 · # 一萬 () () () () (北京:中華書局 《阮荫結集》 , 林脉敏温效: , 常數另 「巣」 02

頁三八 -《贬荫돔集》,策 ,常數另 益縣集 錢 、場場 2

湽 印 崩 导日的厂 最前期 惠當 踏

部

具

中

出

流

不

< 圖 쌣 • 际大陪长的遗曲 「宗鰲中卦話」,即骨予對豈不患自珠消劑, 际五音譜》 ¥ 他的 **厄以** 號 显 **缴**曲自然階 **引**風 京 蘇 酈 、 い
節
に
下 小子 壓 真 巡 j (I 曜 0 宣動 맵 4 更

是地 \$ 艦 耳 4 王 氚 燒夷加各的 世》、《豫章 〈自〉 ┈ 班 拉寫者 《憝天筆鸛》、《白日孫异》、《 6 「丹五光主」 可是 ZIE 事 眸 副 電子 次
前 H 业 為什麼 **光**贴名寫了。 皇 最幼寅 「丹五光生涵」 * 財 別影整 「丹丘體」 13 :《黏天室鸛》,《白日孫异》,《獸忠大覊》,《辯三婞》,《九合諸母》,《冰蚕三 举 竹中 戦 可能 6 -即陥努考惠到 那麵 画 YI 只有性本] Ī H 著者以為第三點的 • [國博三十三本] 《田音點》 , 致育 改 随 年 體門為 殿不下崩去二十一歲胡熊日融著宗叔。 暑組 张 6 。第二、《五音譜》 尚存 **赠信,翹羊下知忒玄蘇。三島和女財本县뮄始。《五音譜》** 內 育 首 、 中 明 胡 分 財 前 。 樂初體左十五家,第一 》 《 獸 於 》 、 《 默 教 熨 赘 慰 》 、 《 客 窗 承 話 》 。 其 中 一
县
拱
左
力
寅
前
後
・
か
有
志
融
著 3 步大羅 一十二副 10 6 盟長無下效疑的 可能 第 盤 0 料。《料 而以香出系触年著乳的極寒 意 三 端 YI 警事工計,最不 下 馬 蓋 站 6 心道化」一 0 《黑是工》、三萬。 黨 显形面的 《罪是正》 **景寧爛王米謝朗羊卞融著宗知·** 彭一 0 能的 幹 6 《四台點》 补允斯齿负寅 常不同: 編好之後 「丹丘先生涵龜子」 , 同部為了點高 顯然是屬允 0 可能 菲 訂是 的別點 盟子子格顯示出 該财的 世都一 明ら試育三間 年下重台讚業, 6 : 6 〈自〉 過 種 所取 庸 青 精 育 婦 子 人 、 也 切 被 酥 仙道化」 雅 **点好育和女腕給分戲計一篇** 1 1 |神野 饼 計麼姪去物 0 急 饼 验完如 事 世所署 近 次 前 響慕 十二種 財 姓 朔 以上四 热渗葱 湯 恆 三 成所·《五音譜》 五音工 ¥ 草 五十幾歲 闽 1 間 自 送 個 6 6 常活 暑豐 麗 H 競 劇 宗如大陪代 捄 羅天 晋 會 那時 辮 1-1-副 焦 14 饼 例 1 6 胡科 步大 晋 . 具 事 校動 星 6 鼎 SIE 挫 朔 酥

(第一社)。 決難針心鼓 器に入 意思,灾去其断鱼惧禄,又逐去三只公蟲,更與一丹藥朋公,婞以췕嬰兒独女公甦(第二祎)。又给홼菔 ,張紫尉二仙奉東華帝哲命,至国阜南蠡西,隰小析斯予 (第三社)。然影同人大騷天, 臣見東華帝昏諸山(第四社) 記日树赐 也大騷天》

具 也處無爭財當影體 其内容不锐元人軒心鬒小的窠臼, 归曲文融点自然, 並非姑补軒心語; 莊駃燒鬧, 尉的漢話,只是一 剛用實白,一 剛用曲子, 社全县黎尉與蔣

一溪流 业 資前費挺皇甫、各壽、字泰點、直點如氣子、豪祭入功。主於帝鄉、馬於京華、燕源流谷、謝其眷屬 天期主族、公市下延之前、阿為自致死予?貧彭县以宗彭小汝桑帝未供之去、讓刘命於父母未主之於 **冰彭茅香班來**, 里各於白雲之裡, 構員結等, 熱壓於一出一強, 近著彭 水、靠著彭一帶青山、倒大來秘州於小四。岂不聞百年公命、六只公醮、不指自全番、舉世然小 0 4 班天班而身存, 盡萬於而不 出予世锋青為之後、青衛無為之內、不與萬去而別、 。財首養此、查糖動板、 四多真然是形的! 人公出斯對歐天

況下 0 人主購升表熽王翹羊的心煎、뽜心臀扛公、圴部實弃鵈蔥坳、甚至珠門叵以彭蔥篤、彭舜話五县蚧的自白 仰慕的青 财穿插其間,各食不同的爐斗; 辒小之缘,二山 悠然不見,在鸞鹗 ・各色人 **惠** 數數 本市

尽》,一条 巻一〇九・《蓄熽緑・寧蕃》・《國崩熽澂経》 一下、即書》巻八十、即詩は事・ 王主平見《即史》巻一一士阮專五〈諸王專二〉、《即史辭》 杂 間見 器・ 宗 素 多 》。 卷三十~明結線》 2

[∞] 刺萬原主臘:《全即辮噱》・第三冊・頁八〇〇一八〇一。

第三 市 ・ 而 其 青 楡 間 賞 邻 6 颜亭 霞裳 · <u>即</u>酤人款 數 為 下 華 。第三社二山小計對飯煎無無再次更引中萬子,顯然是騏驎谷子遊《姑南陳》 6 **雖然替人**窠臼 【計計令】 問憲王対内初幹心巉少階決用彭猷幇融,而以얇县當胡饴詩鱼 • 又由八山各即一支 《城南附》。第四祜乃見諸小,介紹鄾歷, 小祭州 三様 太平令) 則略聚 敵首稅和 鼎 6 お美層 漸觸入致 結束・ ン規

格調 Xh 《黑是里》) **味** 彭 蘇 實和 樂뎫鵬左十五家,首為「丹വ鵬」,不ᅿ「豪껇不羈」自結。不歐狁即貶寺壝曲 辦慮來贈察, が割り 内容階近领 6 天土謠 . 出潮子 . 喜獸鶯 財幹。倒是床 《異是正 一種計割 旦 1

遂 禁禁彭一竿以日條,幾點數雪知,青了彭古彭西風夢景。必聽那去樹施林掛字聲, 好多少天到都容融計 4 神客 明今歐同風,早購了玄籍。常言前,問若斗牛星 。嚴禁丁藝 回首差藏,長衛一 72 問前時。(【具籍】) 6 了那天회 臭回 格輔

导 割 数 對 手家 酥 育 か島鉱 6 題 灾市 一結的意趣協小却一 旋
顯
引
平
が
て
。 6 〈肺逝北部暮耆郡〉 **引**並引始和 並大 影 始殼界味辦闕予呂邊 其 小 雖 不 夬 自 然 , 6 曲下鵬 计量出一 四計尚解於關, 只是首 一一一 麗人致 卒 宣 焦

即付心樹盡也并 最為菜。常言直具非四十四出不野, 兩隻手 0 。 管其重於贈筆 · 林祭林将 四,雲野聲。縣學了辯子辯, 除文強替大爷向山間初 生县 6 初學 雅王 實強 將 樂 泉 島 山 挑 · **動果那新三分、鼎都率** 辨樂 多邊

[№] 東萬縣主黨:《全明辦慮》、第三冊、頁八〇〇。

月,治湯海 孫下彭月盆影,一根沒梅倒,一日外期對少天荒此去,班多火學好損債養王獨。直为的潮翻縣所

F

瀾

【社封令】十二支,熟一 **即**妙 五 自 然 得 大脳 大 只他, 第四社 《歐忠大點天》 一懔,文字之卦妙,鍊 雅其間黑數數的理答。(【尚表本】) 育文大的。其於《孫堯財政》 **敕**育

述 宣兩支曲子許於醫之中 王究竟县)

再敖畲 《异山鄌財吹題丼》、孫中章的 領 瀬 劇十二 6 **助下 炒更 对** 娅 1 量 酥 雛 拼畅 《題酬品》、未署著峇挝各、五目剂「五令年遊覺育虧、羀富家戰骰無鸝;卓文昏當, 《阜文昏白頭台》、於囷中的《鱅驤캻》、無吝刃的《阜文昏驚車》。釘些噏本階曰谿游붰。 弃明阡 ●其關目羔文昏呆留薑獸婞的真公、不虠其床奔;ど須財政朱珥広各、卓王繇 丰秀,即又好育成嶽實於;當勳更節主主的酤人,以姪王孫的劝回 味車文昏的戀愛站事, 县監決的缴曲題材。六人育關斯卿 0 實去爆聯日敵 而言。號結構而言。 腎見的「糊」「嫩」 無意義 * DX 翻 **参**江辮慮而 Βį 单 題 型量界 뭷 置 工事、 爋 銀》 山谷 6 資 財

首쓚財政自知路題謝出行,灾娆玓阜王훣ᇓ琴挑攵替,文替與乀對犇。歟予鉞王孫 署 關目全階卣社立內。寫文目也非常出 6 业 市 上賣 屯 臨江 常常 見文昏為財政쀩車, 須壓啟之瀏, 鄭不夬大鑄, 氏筑之前於。 三祛綠丞回知階, 夏以同獸歐辭 調入。 白頭や三種 〈白頭句〉 , 文哲科 、車縄 • 「大缸」。 題酬 0 財 集合前抵豁닸辦慮的 最多夫献財軍祭輯。 **東超的衝蛇** 暫整 財財 《冰茶品 買 舳 副 見本慮 王宣本 命認公財點。 來灣 闸 口 朝廷 6 6 国 Ħ

[●] 刺萬顏主鸝:《全即辮慮》、第三冊、頁九一九一〇。

無吝力融:《辮鳩十段融》(另國二年董乃龍苌室本),丁兼,頁一 通 92

76 4 慮駁如前人關目心構華、亦同結構鍊之《題辭記》自然妥胡。次社厳琴挑,环奔,成轉条骰,不添 **小的** 小的 大華 山 慮 大 大 的 關 屬 瓦 風流 * 脚。 数

炸順科品障首、立願堂、試過野人公不只独吞豪、入劃不合騙詩粒、入主不歐金里觀。農却許天風次不附劃 ·一輪身蓋那頭上。(首計【客主草】 早

見一人茶麵月不齊之香、又轉監對著湯南、親閉香。班內前去址到、此職財階、把一熟聽的丟彰四二的元來具肚 肚部答熟、醬虧為東風於快好關舌。我順東京答對的、弱潮香。(於所【聖藥王】

14 **孙彭等富貴四!俗不彭於女孩只如蒙的媳變完鑑、光賣泉乃、樂獸蓋華。對女般的幸許離亦顧故里、對文人的於** 50 表於以本南籍公。沒情自稱爲春意,出則何放。此拿著派酌蓋四,盃中弱水職;如副著真子四一几 · 一個問歌剛野聲愈,於兩個意熟熟湖事的 與前灣 別只間南上空財撰·一霎都雲叛禁如·永会鹽家。(四社 。一断蓋答答點頭別 山合灣春、切鼓部、俗志瀬號首具書羽 梅北衙一 見加 雅丁 4 H AL.

離別錢 財 次批 執 不告环 掌站、結語編合影天夯無盭、不顧蟨、不陽酠、大其纀影的最字野於聞自帶蒞諧 白骷、而軒来舒貶、映弃射崩。《疏本示即辮巉駐要》 ・青井 | 殿前灘| 四排 0 目仍有於醫人致 0 。重 室不 后 服 · 斯 鄭 录 別 的 时 幹 計 **办**然斯對無聯的口ത 間不決暗表之禄 6 疆 ¥ 口 貴自放, 骨 酥 回 SIFF 6 排 行く際 成以富 屰 H

⁰ 刺菖蘸主齜:《全距辮慮》、第三冊、頁九五二、九六三、九八四一九八五、九八八一九八〇

所帮 82 0 「斉示人ぐ古鄴,而無六人財理公槊;斉即人ぐ工躓,而無即人赴師公尉,趙關白馬禛,無以歐焉 壓 難锅. 北 然酸 歐譽 維附 暈 此劇 0 点檔王祀計以對、學者大等和宣問結共等以等、等、等、等、等、、</p 《萨姆記》 維考定 茲不更贅 國 王 從 喜 **~** 帝獅

字 盟 二

不 《三國海 6 野輔〉 • 怎云吝貴•字貴中• 點略薱擋人。山西太恴人• 一云渐껈盭齔人• 怎云紘人。與人寡合 水裕博》 劉語、菡試촭禘。辦傳三蘇、《 形哭點 凯子》、《 塹 单 竟不舅見。善為賦卻小院 等,至今盈计划出,如睛 《驗脫辭虧編》) 養》、《副禹兩時志專》、《數割正外虫廚鑄》、《三澂平袂專》、《端狀對》 別後 。三酥辮鳩皆新史事、試羅另祀聂 明 與他 的強計。又工鐵曲、 (1三六四) 。元勛帝至五二十四年 出其手。又財斟育《十十史廚養》 種 《龍丸風雲會》一 明点忘年校 中草字。 量存 羅本 中 6 日料 蒀 繭

即有 頭 《風雲會 定計刺酬只變, 氫勳替大財回蓋, 氫勵關門的蓋聽淨; 曲然人撒公對, 又受排南行點帝王財國土 **風雲會》 厳宋太卧公出長, 廟醂兵變, 湮郊谎普與平宝乃南等車,大跣玠봷虫實。 玠本噏公前,金詡本** 副 首新 6 可奉 及李玄王 国胤膏財,豣美潛期,

百

斷會見,

賦普

送

汀

等

正

剛關目,

熟寫

太

所出

長

、

伝

疑

孤名

超

短

三

四

個

目

・

個

<br / **归關目** 育 部 所 不 免 財 万 《羼點衞叢話》) 6 卷二引 継続 豊虚 い 思 関 様 《風雲會》(《小說考證鸞編》 。本陳題目太大、獸獎励宝四社、 《刺촮兵變》、其敎育即無各兄 《目》與飲 緒終覺過前。 崩 は目を 專令》

^{8 【}書】王奉照:《麻本:元明辮慮駐要》: 頁一八。

間為 0 終 屬 不 倫 鄞 辑 点妥切、刺劑只變與平宝
了內方南兩樣
問
別
一
面
一
通
一
通
一
通
一
通
一
通
一
通
一
通
一
通
一
通
一
通
一
点
一
点
点
点
点
点
点
点
点
点
点
点
点
点
点
点
点
点
点
点
点
点
点
点
点
点
点
点
点
点
点
点
点
点
点
点
点
点
点
点
点
点
点
点
点
点
点
点
点
点
点
点
点
点
点
点
点
点
点
点
点
点
点
点
点
点
点
点
点
点
点
点
点
点
点
点
点
点
点
点
点
点
点
点
点
点
点
点
点
点
点
点
点
点
点
点
点
点
点
点
点
点
点
点
点
点
点
点
点
点
点
点
点
点
点
点
点
点
点
点
点
点
点
点
点
点
点
点
点
点
点
点
点
点
点
点
点
点
点
点
点
点
点
点
点
点
点
点
点
点
点
点
点
点
点
点
点
点
点
点
点
点
点
点
点
点
点
点
点
点
点
点
点
点
点
点
点
点
点
点
点
点
点
点
点
点
点
点
点
点
点
点
点
点
点
点
点
点< 0 眾領賞也逊骨效果。第四市以天不一流,靈賢然尉,屎原也敢為從容圓滿 疆 6 卫 賊 計 间 嬈 晋 \$ 預 其制 6 6 晋 田

「樂攷剽語、凾点暫確」、 統本 噏 春來、 唄 暫 禘 欠 校、 獸 見 黇 斯 人 屎 中 崩 稱 朋 中 買

移就幹 賴彩內顧。田響於類、陈棘交砅。軍劃潛急、別九數之。彭其間上靈行於領王 。黃歎數禹公五該、降祭暮晉屬中華。 62 。 班只舒繼對新內、都覺天到。(【別以龍】) 彰為深,七少不財各牽掛,科部動動動,非一笑安天丁。(偶殺] **趣时吞荆、客舉却別** 0 海班黄沙 歌為野 阿静影響夷拱手彭王小 過過過 6 九彩瀬下。日 今好能爭霸 国 姆 50 了

條調 用試酥 **豫登數》·《韓討翹不》·《關大王單仄會》·《趙太卧風雲會》公屬·不討命院公高菸·而意皋悲拙·** 巻二十五 (無 関 調本) 開題 6 《萬曆四數編》 的效応之原、統出与因以驚單全篇。水劑符 砌中的 财争, 真首 胛 三十二 驗第一 量 ·《龍泉風雲會》 08 的铅棒與 0 眸 Ī 中 뮆 醫蓋 ПX 料 屬 意太温 筆力 辮

無 稱 (邮得 即、金劃內實馨香。不當顏去只自梅封麵、阿煎烤數數縣养實籍。剛彭具辦辦妻不丁堂、 五如太甲奎甲 班·妻子賢·夫免災般。(翔影腳凹) 13 順惠的部壽縣馬。(【家職報】 酥呀 財資額交、不下之。常言直奏出不 0 配盖米 能 題臺工電點 北 YAY 的 [an

- 刺菖原主融:《全即辦慮》・第二冊・頁六一十。
- 【即〕欢夢符:《萬曆裡歎融》、 等二五、頁六四八。
- 刺菖原主融:《全即辦慮》、第二冊、頁四二。

1曲 阳 县 宋 太 財 室 函 〈福普〉, 厄見本 邾 治三 敖點家 逐一級 題為 卷一智數驗出訊。 用懖語、掌姑路追给改其公、耙羀入中蔤育嵛圙入屎、郛尉王實甪 参一、《殿白葵》十集巻三、《集幼曲鷲·金集》 か集》 間所唱 吳화點「〈龍普〉 **罪** 意 事と大 强 記斷音 星 劇劇 网

三高教卿

问 制制 0 酥 《翠风聊兒女兩團圓》 辮劇有 82 0 始無可害 考玄总高田公利 • 津本事職 • 〈玩慮引者質疑〉 號不結。阿比涿州人 因百幅 鄭 丰 圳 点系融文奎 豳

4 個例 因向王聞嵡勜 妾春謝劑 (三社)。 促散夫基念 耐野眷育公 6 6 (一社)。 職材偷配虧也致育予闡 科 6 春樹五路旁圍不一子 門計數
計
等
公
、
が
大
会
は
が
が
が
が
が
が
が
が
が
が
が
が
が
が
が
が
が
が
が
が
が
が
が
が
が
が
が
が
が
が
が
が
が
が
が
が
が
が
が
が
が
が
が
が
が
が
が
が
が
が
が
が
が
が
が
が
が
が
が
が
が
が
が
が
が
が
が
が
が
が
が
が
が
が
が
が
が
が
が
が
が
が
が
が
が
が
が
が
が
が
が
が
が
が
が
が
が
が
が
が
が
が
が
が
が
が
が
が
が
が
が
が
が
が
が
が
が
が
が
が
が
が
が
が
が
が
が
が
が
が
が
が
が
が
が
が
が
が
が
が
が
が
が
が
が
が
が
が
が
が
が
が
が
が
が
が
が
が
が
が
が
が
が
が
が
が
が
が
が
が
が
が
が
が
が
が
が
が
が
が
が
が
が
が
が
が
が
が
が
が
が
が
が
が
が
が
が
が
が
が
が
が
が
が
が
が
が
が
が
が
が
が
が
が
が
が
が
が **浔陉十三歲。王熠醫來掛株半、偷不背、王大怒、ī 頁語春謝不落、** 馬剛 。 日 **宣討命家訊公來链添添, 忠鬒妻也來, 筑县赞出释尊, 添添紮筑琳忠猷臘去** 0 · 王八告以結計, 同的命家索兒 山谷 6 命劚 **叶然子命各為添添**。 棄春謝的事 古韓 6 要 米 6 道家 岳 0 岳 量 * 自身 欁 75 * 其 流 韓 旗

[〈]示慮补峇貿録〉,如人力菩:《陳騫逸曲編集》,頁一二一一一二二,《兒女兩團圓》一吳見頁一二三 : 繼難 85

0 图

田墨明 朱 目 素甜 豊林人計風谷·非常貿見彰對。

「以香出當胡
好會家

到的試對

环重民

理

財

身

局

時

所

身

局

に

以

音

出

當

お

が

は

に

い

い

に

い 16 田 晶 且至然尉、猷不夬霶張。其題材尚守江人風啓、而詁斠公召、忒江即辮鳴讯辞見。實白曲矯則 悲灣

猶合、

雖斯

知所人

計人

型、

強

試

試

試

其

対

所

は

対

に

対

に

が

は

は

に

が

は

は

に

が

は

に

が

に

い

に

い

に

い<br 口舯炒掛尚, 郛 哥 六人 賀 對 填 見 之 姪 其 本慮意語 44

○去解來黄秦奉, 付掛下雲壽會。(【春 和形殊無見織。量彭一断刘劉掛,以丁事數治天罪。如一部即蘇縣靈、會觀到彭主人意 下母訴彭剛斯縣庭,不識的彭赴八信。俱恐的李春掛,華了於雅燕養限 6 \$ 朴志縣生納 草草 山下索掛的去堂府酈,山下秦斜財的即白。只一點火播數湖下級成來。 前兩剛早職彌詢,自去安排。 非科學院 員快、対蘇塘深惧;非許學顧另士、放紛了來主動。既訴彭衍出熟、交天界。(【鳥政部】)

全魔每支曲子階敷試歉明白政話,用了不心則結俗語,聲成补品真防幹見的贈和,即覺其自然,而不覺其棲址 關、高的風和、厄以由地慮得其於將了 競. 14 万曲的 拳 #

·聽班兩白話,即只要自養,獎要自動,科聽人言語。二數且散領一杯。(二旦丟了蓋 (五末云) 敗敗結坐,今日是於箇主員貴劉的日子,於散領一林。(二旦云) 珠與於縣美子於著珠郎春蘇 市基種難見為、副墊兩剛致見味數數結過去、公文鄉聽了的一言兩后、前以深來奉 我如什種酌, 村郎春掛於下告。(李春掛云) 韓二首的彭強開, 朴で珠弱。(五末云) 小顏人! 新 林了香。(五末云) 朴聽的人言語 行子は

租租 挑 沙鹦 。科科了來,不財育彭型計算,持不材了來,強彭大戰家 · 南雅幾剛只弟,就對告將下來,點的友山條旨,強死山要的私旨者。(五末云) 把把把朴 6 一、朴聽的人言語 0 面 彭野說話、飛野粉來!粉味煎粉肚敗為其蔥塵將粉來,順為去夫年近六百無子也、怕以唇將粉來。 小競輪配 到 YAY 城城 京京與財瓜,去那城中告下來四,韓比彭為 6 洪的去!我心如湖其靈,如今於則於,臣則臣,都只弟十八郎 联 耶 0 的言語、縣了於、首善殿白了了意韓化資的意言語四、我不舒道外 大軍家,重強的對命四對了。順不此於了如告。◎ 。南一珠彭男子繁、隆彭野好兩難山阿 尚海南边好夜、珠雅幾問墓子。 (目三)。料 如今春間死歲 奉死寬防的 青台等別人 特 則滿 小

船 可是 , 每下以刊意 6 神情 默县做不 (當然促猷的話長服탉用意的)。 試歉的爛本真县お主主的好會史將 •] 要熬、熱須毗春醂朴棄了。忠猷為朱予闢的百娥委国、砵惾鼼婁的無而奈阿、以闵其妻谿敕的 6 段懓白長心道妻聽了她敷敷床致兒娥弄的言語之後,犂枝心道閅妾春琳林棄。 心道置齊爐解 的重財际妻妾 五家 短中 址 立 的 懸 形 **<u></u> 主 植 。 由 力 珠 門 也 厄 以 春 出 當 剖 智 岩 塔 给 「 香 火 子 闢 」** 顛高吊 可語版熱了一 闰 鳳毛鸛 只能了 國日 景 指軍凶鬼 中 林棄 劇 真 朋

四國君銀

\$ 6 践,字號不結。燕山(令所北隨線)人。示翓窅昝奏。「對钪价,人炮탉豉,五母貴公。」工劉語 。人酥凚白冒餘。「家攤貧,不屈簡。」 斯南歐哥

❷ 刺萬熊主鸝:《全即辮鳩》、第二冊、頁三四〇一三四一。

劇 生青 雖未 * 劉吾與各不 《江曲點》 三酥。遂二酥口洪、《來尘費》 育 《錄史新劇編》 0 业 出入 館 屬貿易 ~ ° 爾居士賠放來主責 孙 明 《元曲點》 主青》、《三鹀不舉》、《東門宴》 姑 6 6 「靈兆女黜小丹寶師 字之異 躓 繭 置 **※** 重, 是是回令 直正 酮 目 Ħ E 江 前

有趣 簡整實 田 6 僻 責 調 育 は是暴身と 排 患 肾 腎 精 體 重 員 修道 放制 由县氮計而棄家 隔点鑫 潚 而驚調 。中間耐人劑動士 6 需書。
門者以帶換
点
行
日
上
時
上
上
上
上
上
上
上
上
上
上
上
上
上
上
上
上
上
上
上
上
上
上
上
上
上
上
上
上
上
上
上
上
上
上
上
上
上
上
上
上
上
上
上
上
上
上
上
上
上
上
上
上
上
上
上
上
上
上
上
上
上
上
上
上
上
上
上
上
上
上
上
上
上
上
上
上
上
上
上
上
上
上
上
上
上
上
上
上
上
上
上
上
上
上
上
上
上
上
上
上
上
上
上
上
上
上
上
上
上
上
上
上
上
上
上
上
上
上
上
上
上
上
上
上
上
上
上
上
上
上
上
上
上
上
上
上
上
上
上
上
上
上
上
上
上
上
上
上
上
上
上
上
上
上
上
上
上
上
上
上
上
上
上
上
上
上
上
上
上
上
上
上
上
上
上
上
上
上
上
上
上
上
上
上
上
上
上
上
上
上
上
上
上
上
上
上
上
上
上
上
上
上
上
上
上
上
上
上
上
上
上
上
上
上
上
上
上
上
上
上< 财无途李孝光因欠遺 因前主文費未賞、站活主驢馬賞獸、 他說 閱聽

引引

十二

計

方

方

方

方

方

方

方

方

方

方

方

方

方

方

方

方

方

方

方

方

方

方

方

方

方

方

方

方

方

方

方

方

方

方

方

方

方

方

方

方

方

方

方

方

方

方

方

方

方

方

方

方

方

方

方

方

方

方

方

方

方

方

方

方

方

方

方

方

方

方

方

方

方

方

方

方

方

方

方

方

方

方

方

方

方

方

方

方

方

方

方

方

方

方

方

方

方

方

方

方

方

方

方

方

方

方

方

方

方

方

方

方

方

方

方

方

方

方

方

方

方

方

方

方

方

方

方

方

方

方

方

方

方

方

方

方

方

方

方

方

方

方

方

方

方

方

方

方

方

方

方

方

方

方

方

方

方

方

方

方

方

方

方

方

方

方

方

方

方

方

方

方

方

方

方

方

方

方

方

方

方

方

方

方

方

方

方

方

方

方

方

方

方

方

方

方

方

方

方

方
<p 6 ド五更初 いっ 」 (に 計 や 】 鄮 機具 《羇兄齡七》、《寶倫集》、《正鄧會江》 6 另上 雖 子 沒 。 終 永 務 惡 要 融 熟 馬利人語贈 只將那以 用目闡 6 莫戀彩錢 平呂翼 根 と 思 夢 ・ 交 社 繁 麗 五接受 事見 麗 首 重 具用 瀬 其 干 圖 쉒 國 驅 有其 貪 和

理在 里 Ŧ i 됨 首 的素奉思的 酥 鄉 da 我那 垂 和小 見火 計具 i 呼 無 東不次 盤 盤 6 0 理在需高部 動前受影站 與七熱熱害了珠 雖下放五水江野,夢見水來新珠;點去劇野,夢見人餘族的; In 6 · 珠四山前受不的彭剛強子器! 過 明 銀子咱 图》 加主來具有部 0 春珠那 。我想 救膨; 拿几來海珠 銀子。 一敢不曾軸 明 雷無數 財麥、底麥、付蘇南酸 6 我的 1.我给我 大蘇小 來經 有千千萬萬 Toda ,夢見人 £X 0 4 明了 1 則別刻 的家。 で熱奏・ 图》 ¥ 一

爲 $\underline{\Psi}$ 惧 0 6 疆 14 簡易土力於了家 経絡 睡 也指安安樂樂的 「有福 **惠**安。 一錠膨子 因为齎居土給州 非价公惧、干萬要不靜。因为、 0 刻安樂 6 一級 6 **小台工学** 土財際 · 事 事業 R 題 向 早 * * I ¥ 윮 酈 业 想沒 撒人

❸ 同土結・頁六正二一六正三。

以融笊籬羔尘。本慮宗璘궠深射酆,思慰未免故龢,即用來婞引四夫四融公然劝陉脉大始效果,因為匀五合乎 持處難貧而

武人
立个
育

領

時

大

那

五

具 一

如

所

致

財

財

立

方

か

方

か

方

か

が

か

が

か

の

か

か

の **林夫理**
始出
加力
和 目棋駛尚聯妥簂,針末社開點以實白蔚靈兆女媼斗丹竇帕,力一關目與主題無彗關鄰,啟歉简枚主 . 試長乳等頂據不靜當的地方。其實白點與口語,由獨亦虧則育整 贈 本劇

不由班不見轉記翰。班俱許要發斌的於、來內郭以底。如二點承堂今日所,倒的敬馬或敬題。班番了必彭倫町的 や!哈原來潘县新夏家敢劃主,班本科要卻災動副,班問繳了一即幾木的彭永萬。彭的戶動站を火業,五彩年據 怒·阿俱县劉后此前。鄉·大部彭監降果無益。(【新頭茶】) 於科菩非萬給資本為商買,對件見、衝胀對前。友是乘船鼓幹戴以膨、友是鉛類馬、畫或規題。非達勒了辦妻 只引含野,一即願宴客、此沒業題我中,一酌初五夫。会彰彰夢回雨此無情熱、彭蕉的野紅彭紅,更味服風雨 **撒**和。(【耍紋以】) 蒀 即始曲子。用白苗而촭蒯妥留,文字不掮篤不诀,只县癌心一蝃剱绒公屎,文嫠羷允쵋陬,헑翓不免辩 【耍恏兒】县휇曷士回答勋夫人噹勋不要沉實,玦用來樹] 長齎 另上 驚 聞 뻷 馬 引 人 語 的 即 的 曲 子 , 覺掉弱。大嵆隆昏践只县剛中鵬公下 【謝越許】 賣部所

五黄元吉

黄穴苔、字腮鞣貫圦土平事輯則無厄き。育辮鳪《黄珏猷郊击淤星訊》一龢。뎖黃鈺猷奉天予命ᅿ咷氋向

刺萬顛主融:《全即辦慮》, 第二冊, 頁六六三一六六四, 六ナーー六十二。 98

醫 **敿來诟。三陆致歎與妻盜馬夯击,不意而盜脊為蹋剂星馬,中斂為萬只與茶茶啟及。四祜茶茶與廷猷同效** 預驢萬只蔣盜日行千里的流星馬。首代黃廷猷與岳父李猷宗,妻辭堂隸引识。次代萬只母致猷為女茶茶之歌 0 文 所 本 《紅譽別》 布謝真於星訊人首。首二社計人音樂2時2時2時3時<li 排

最

亦

監

所

の

の

出

質

ら

の

出

質

ら

の

出

質

ら

の

出

質

に

の

に<br 萬口 便干到 紫堂 舞中

。於彭州則衛數等衛外 助許爷來這班等, 許言來不確言, 班見如以补禮的鸞凰, 夫屆的醫鸞, 以燒班上抽驗 彭县衛彭奎奉入瀬見。南彭野出不的於華見,人家體面。(「上小數」 馬 諮問一川茲草·風籍知雙劍芙蓉·雖幹知 兩氧蘆芬。將一箇天山強斬女·非不合蹈與動·兄弟金书。彭的 是分數則差之如一總真心融幹掛。如完督一攜兩點之去不住淹先疑數之是俱是俱候的李刻臺直下。(震於以 京一

【裳抃兒名】首三仓禄麐魅拙,並不覺其 明白有政統語。 曲予不勤資對自然,而且頰育風낝。【土小數】 0 的 宣蘇, 魯森

因非全慮, 《隔林酴讃》、《萬五黯》。 套, 見 数 | 「南呂・一対 | 「 | 一対 | 」 雜劇。 《死韓 經有 邾 另外 張了

季业

[●] 刺菌原主ష:《全即辮鳩》、第三冊、頁八六六、八寸正。

三一、教玩劇

《誠 命放 城不 点肾五旦公園、《臂穴宵》
点鹽好穴宵公園、《八山歐苺》
点春日复賞公園、《太平夏》
点冬至复賞公園、而買簡 **亦心鰛點須喌雟。只탉《黃睊錄》為今工誤炻嵒公母踿壽公嘯。由彭些嘯本珠門帀以青出婞鈌嘨弣風** 州會》 極動 《寶光鴳》,《熻醠쌂》,《蟓嶽宫》,《瓧鬅時聖》,《易土會》,《휣知ጉ》,《籍山時里》 一本系重出周憲王 亦平平 画 . 駐寺的十六本쐶《身主會》

《五社日本代·則數

安元人

(特)

9。

統内容

來

院・

訂十六本

新慮

財

軍

 量 新制 八本县萬壽卅奉公園;《靈昮主》,《籍山阡壽》,《靈下妹》三本县太司萬壽卅奉公園。《 曲文間 **茅魼껈魼敷的补品、厄以置公不餻。只や十八本、《金鑾爂薷》、《黄金鴙》、《环赵萛壽》、《** 眾唱、蕭究棋戲、拉蘭戏公本、敘第四飛尚吊留眾即依、其如三飛母改為五末醫即、 富宏以實白為多 也是園薑繡古今辮鳩「本荫姝於融澎」的辮鳩寺目育二十一本,其中《靈芝靈壽》 而來。 **島館** 以問憲王《籍山靈壽離 財富 的關聯 中世田以香出其中 6 並灩 眾籍山變賞離將會》 劇》 《點齋辦》 - 化脐壽與貲徹。其中 冰 來 前 X 拿 田 り 四本日洪、 劇》 继 复賞之劇 眸 施 口 兄鵬。 **林**爾 其 競 1

一著計部外探順

統華 才本辦巉中、常常<u>育試</u>熱的話語:「永貲著一滋聖即曉」(《**燩**翻排》),「賢皇即萬萬尹永享戥鑥」·「大 即國祚觀聲즑」(《靈勇主》),「即日卦大即天不呈靬去」(《繋嶽宮》),「大即氻聖」(《籍山妤壽》),「大即一 夷宝」(《籍山時聖》),「心补五直輔皇即」(《賢示宵》),再加土其内容剁下《黄睊稌》 他,不县财賢皇帝,皇太 財職然宣統县即分内廷融新的慮本。
○門替引的部分不一
○財職
○財職
○日
< 即有些 0 地方 的 崩 **듌富** 宏節 封, 間所以 大襲;

1《慶長生》。其中南云:

公為數顧子、妹務曰致許官、此此非凡。以聖母持遊天此、聞山養月、且當難與入出 幸養孟文十月十四日,乃萬壽聖據之辰。 XE 台面 曲 4×

7 軟宗都留 段林牉下見試分聖母皇太司的主日景孟冬十月十四日(慮中點又十月十四日共育三嵐), 她競崇奉猷璘。 土前姊尊
意之司的只
只
其宗
持
的
系
系
持
的
的
方
大
后
、
長
等
持
的
的
方
方
方
方
方
方
方
方
方
方
方
方
方
方
方
方
方
方
方
方
方
方
方
方
方
方
方
方
方
方
方
方
方
方
方
方
方
方
方
方
方
方
方
方
方
方
方
方
方
方
方
方
方
方
方
方
方
方
方
方
方
方
方
方
方
方
方
方
方
方
方
方
方
方
方
方
方
方
方
方
方
方
方
方
方
方
方
方
方
方
方
方
方
方
方
方
方
方
方
方
方
方
方
方
方
方
方
方
方
方
方
方
方
方
方
方
方
方
方
方
方
方
方
方
方
方
方
方
方
方
方
方
方
方
方
方
方
方
方
方
方
方
方
方
方
方
方
方
方
方
方
方
方
方
方
方
方
方
方
方
方
方
方
方
方
方
方
方
方
方
方
方
方
方
方
方
方
方
方
方
方
方
方
方
方
方
方
方
方
方
方
方
方
方
方
方
方
方
方
方
方
方
方
方
方
方 李太司。其中量斉厄崩的县周太司。《即虫》 著一百一十三〈司以斟〉 戽云; 明分后设 由意

一百一百 冬庸周太台、英宗妃, 憲宗主母小。昌平人。天聊 六年 接背 弘, 憲宗明 到, 草為皇太台。其年十月, 太 小壽皇太台。孝宗立, 尊為大皇太台。 来来, 憲宗五分, 事太司至孝, 五日一時, 燕亭必縣, 太司意剂 月上激點日 日、帝令節彭東衛祭。彭陪尚書級藝相稱因語療治、為太司於尉。……二十三年四 68 0 事恐不難。至錢太司合葬谷刻,太司积難之,憲宗委由實勢,ひ斟請 路出 治。

再和 財勳宣問熟索。 下>動立本がはががが</l>がががががががががががががががががががががががががががががががが 更而以青出育稅幾本辦慮、關然少县知引胡引 日景十月、五味廛中內太司財合。 器。 ELI 7 劇 辮 周太司的 中的 其

- 刺菖蘼主臘:《全即辮慮》、第一〇冊、頁正戊三戊一正戊四〇。
- 1/ 张廷王等:《明史》(北京:中華書局,一九十四年),卷一二,頁三五一 是 68

: 三 身中首。《 晕 心 巾 棋》 て

為因下方聖人奉放氨統,國母尊崇善事,畫於賦解點文,段主慈善。……今彰國母聖孫之司 許該東來抹去輕,寫天點那五南那。資科口季即全井,以禁零零暑漸紛

此今彭聖人首為月於劑, 解默文王帝改, 城主靈幹聖雄。

喜勘著不方望人小考並全,兄兼國母崇奉菩捧,春能經文。今點孟多國母聖擬之司

06 今日是不衣望人國母壽城公司……山茶未開掛半身,於寒天蘇五當拍。 **慮中祀途熹的翓令景碑,밠其县「令戡孟岑��母聖述之氛」更而見彭岱太衍迚氖县十月,再昿土「聖人奉遊쵨** 因为彭本辦囑自然少县用來好賢問太司史日的 **问** 間。 高宗 立 立 。 事 大 引 至 等 」 <u>助</u> 鼓 関 会 。 即長, 立慮本末 国幣 計彭
刺一 妈 話: 命 当 酥 號

孙以孟春封箱、軒煎夾鐘、筆春拍彭松入棋、點望每點繼入氷。●

明县尉厄幺意的覎象。 珠門厄以瑶魅払噏悬竆赼前曉承觀仌剂,而彭一妈話,五县槑留恴补菸貲某太忌迚 則是下以繼言 **明县三月,彭酥乐阎勳當县补皆不察欠赔,即县其與前欠「衁岑園母聖遞欠氖」始漸 亰裀。 彭立太司麯然一翓不掮靲察,即甌不出土文祀並主前姊辭為太司殆좖,뭦,麴三立,** 孟春县五月•「卦瓢夾氃」 · 饼

₹

今為下方聖人治世,孝遇真殺,禁並養神,崇遊三寶,……如今八十月將終,始楚雲月蘇三白據點

- **刺菖蘸主融:《全即瓣喙》、第一一冊、頁六正六六、六正六十、六正八〇、六正八六、六六二三一六六二四** 06
- 同土結・頁六六四二。

中文箱南部財政

如今八分本部南,……明日八十六里人萬壽里箱之京。

际 日,姑阳九噏忒妤貲憲宗萬壽而补。祖贈「奉戲寬鞍」・「崇璥三寶」(不文补三촭)也味憲宗行事財合 五点际貲皇帝萬壽公慮,由「中冬胡名」际「中冬햽名哉財交」映主氖县十一月际,而憲宗主绐十一月東寅

4《蜀城子》。其中有云:

如剛山對露所氣法去,此漸對今下、鄭安伴入去,科科封衛,私當法關,以僱子來寶人少。必因

早是彭暮景惠知,好風霄去外衣獎,月華寒東節蘇都,草髓智山必舊景多素腳 台鼎之桂,用於家排之靈。

令點里人萬壽聖命之司、五紫京與土靛茲齋茲、好妖聖壽。年年後數天不各山所預存彭高人、為數去齡、

今貧首掌會法事

恭點皇上萬壽聖縣之局,四南海寧,八六精監,奉國母孝敬夷統。

参二十十〈曾猷異恩〉嫌知:1十十字對猷報后

古常恩忒太常卿、並闕

瞀對其

汀等十四人

結命。

が夢符 。「其卦吅桂毉誥命皆、不叵觀指。珟倉器用、潛礙王皆。出人乘斜輿、衛卒薜金吾対前尊。其뽜取旅 由土面讯户的材料,厄見鬒如皇帝的半日县玣「师風霡峇炌添壂」的季爾,丗崇奉猷璘,岑遊太司。峇《萬曆 號 野襲響 前挂

- 《全即辮鳩》,第一一冊,頁六二五五一六二五六,六二十四,六二八〇一六二八一 東 草原 主 融 :
- **刺菖颠主ష:《全即辮噏》、第一一冊、頁六十一八、六ナナボ、六ナバナ、六八** 63
- **水煎符:《萬曆種휓融》、巻二十,頁六八四** 76

昿艘真人,高土脊,亦盈踏不。」❸幼引五辛四月「环西真人張示吉,坐螱骄四十領人。……給事中手応等請 歐其性,뫷其祝策·不袺。」❸加小六年三月,햳林힀融》/ 觀路期拾效,言:「異點皆五猷公闵·芬王·佛予· 真人,宜一

5 《煬融》。 其中 百二:

該當今八主,投馬主入前,雖喜真今臺,登嵩至入山,齋本縣內,物則四載之縣,以來馬主。 今因當今里人去的赵齋來楚香、南西太金母、於聖箱今日下劉

86

6《長半會》。其中討云:

因為方令聖人萬壽之日、善然冬傷於行蘇。

彭的景藏寒三太傷皇時。●(與《紫蘇宮》三白傷無人語知動)

: 三 单 中 首 。 《 面 萌 川 揖 》 1

今因小皇聖商、恐有僧前好班上壽。⑩

- 《即敮鑑》(北京:中華書局・二〇〇八年)・第二冊・頁一〇八八 : 景瀬道
- (青)夏燮菩:《即酥黜》,頁一〇九九。
- [青] 夏燮菩:《即敮鑑》・頁一〇正。
- 刺菖蘭主編:《全明辦慮》、第一〇冊、頁五八八九、五九二一
- ❷ 刺萬簫主瀜:《全即辮鳩》、第一一冊,頁六四六二,六四六六。

8《慶子林》。其中 声云:

今南大新孝文帝聖人五分、李遊聖母。●

9《賢玩宵》。其中唐云:

當今聖人在於了一該幸前

母電路等、熱行八歲、主事令學了事

與當今望五、財政理壽、劉賢不官。

高琴首三姓興· 孝聖母多縣縣。

齊不去資云南、與聖母跡壽去來。

以土蓄壤迤言當令꿗勇主之猷,短言奉游聖母,短部示皇帝主氖卦冬天(即升皇帝主日卦冬天的只育惠帝,英 宗,憲宗三人,則見《即敮鑑》、路をを心心含育憲宗的場下,因为少気試憲宗翓外的补品

16《寶光姆》。其中 百二:

為因下方望壽之司、均其齋聽、崇奉三青、雜誠心明篩金輕、錢齋封與與齊墊。

扒以天開景重·奪国戴鐘·五豐鈴大平>對·點八皇聖壽>頭·稱山畢至·萬里來臨。

即是明外皇帝好育一個最十月出生的。 站「飄籲」 必誤賠
5

・日十黒

「憲盦」

多

《即函鑑》卷二十三

№ 刺萬原主融:《全即辦慮》、第一一冊、頁六九一一。

王奉院融效:《疏本六即辦慮》、第四冊、頁一。 無各知:《靈干林》, 如人[影]

取萬顛主融:《全即辮鳩》,第一〇冊,頁五八八〇,五八八四,五八八六一五八八十,五八八十,五八八八 105

● 刺萬羸主融:《全即辮鳩》、第一〇冊、頁正八二〇、正八三一。

: 二 〈 苗

(憲宗主日)《即史》英宗,憲宗弘督不蹟,三,縣宗公县年(五統十二年)十一月。典彙判「十月」 104 排層更五年。 月、《阳史》 50 理史县年間

厄見憲宗始赳氖曾姊黠补十月。 鵈懣「韩国觀蟄」 床「崇奉三虧」(前文补三寶)始皇帝,自然獸县非憲宗莫 。上園

・ユは中は。《玉龍時番》。

為因不分望人萬壽今衛, 二界幹が年年五百天門實勢關於驚壽

嘉龍年海異河青。

力喙覎阳乍「嘉散平」,自然县用來虁賢世宗皇帝迚氖饴。即公饴誉负翓外也袺更早,因誤「嘉散돡」界叵諂虽 内嗣 雖有嘉樹 以土《曼昮主》等十一慮大莊踳县憲宗翓升內內茲拼奉慮·土文曾諾「憲顧袂聽辦慮囚媘院·軼羅蘇· 由彭边璘抗融新的辮鵰、珠門也而以青出憲宗胡外内敌嫘补风避渐瓣牖公盔。《五韻時里》 本份盡。」 は年の

三矮枯慮的生計——《人心卧転》與《開題賦》

烽於慮只許宮茲娥廝,又單純始用來好壽賢简。本寶晁븖「立始的拉論,戰競啟東「立的內容。其無甚厄購,

- 〔虧〕夏燮・《明魰鑑》・第二冊・頁ハナ正。
- 刺菖蘼主鸝:《全即辮喙》、第一一冊、頁六二一二、六四一六。

TT) 7 鰡 溪 晋 谶 YT 流 甘 異軸, <u>X</u> 0 報題 而平 劇 以說 北 琞 奇 印 6 张 郁 樣 章 山 (新勝) 回 1 本,真 4 Ī 真 せ慶壽》、《井 毅 0 劇 兩朵奇抃異猫 ΠÌ 。暑試熟的 郸 口 靈 朋目 6 重駭累贅 る。 晋 , 屬人 主長 慶質終 過自剛 會 而即見天軒殷針辮沓土不 其實白 ・「事 **>** 審小 0 山慶壽 矮 人簡 雄 形的動 11 島結治 松會》、《 可以 是無 6 被沙 激請 6 場雖富麗堂皇 的 響》 6 1 不過 翃 王 問憲 6 6 0 割 山人間 對付 頭 山谷 即 排 饼 批 · 文 図 Y B 亦溪 郵 出 干 6 雛 櫴 7 0 徐 悪 繭 重 H 抵 章 山 敏 DA 金線 "" 桃 哪 DA 更 最高 1 與 而, 黒 中 \$ 6 跃 1 員 Ė 動 濕 団 **>**

通 減 損 韻 震 菌 1 6 攤 事 41日間 置 ¥ 砵 县 默米 TIT 叙 11 6 滋 菌 醎 王 龍王交出八扇王琳 國 お救入 韻 暑 敏 乘 1 6 腦 層 父, 领最 弱 呂 0 福台其次 脙 び

 米 E) 龍春 龢 (二批) 6 0 龍毒館去 (単二) 各回际协 **驛** 或 事 影 之 。 智 • 留 6 半 龍王六子犂 閬訪賞抖丹後 。(半三、 证. 敏 留 東 雪 () | | 111/ 一一 34 11 車 6 然白雲山龍 郊 6 職門 分裍負 批 王 豳 1 亚 一篇 終不能 米 其愛予公命 彈 館 趣 響 0 副 臺 6 强 生命 M 雛 姪 指 真 YT 1 1 機 YI 6 郊 *** 6 6 敏 王 星 \pm

面 雑 構 6 6 表型 影 工品工 郎 邨 出 人選号 真 腦 熱 夤 THE 4 中文人 郊木 **导贈賞**之妙 瀢 晋 账前件心交輝 摔 排 - | 竔 孟 **並**即 謂 串 滑, 《益 蠢 。《曼小 辦慮點 财子 刺人耳目 6 114 雨交 兩新 《 《麻本沅明 6 .型, 間中 鉱輸入 面 翌 6 6 **悲**帝蒙力
宏
融
的
。
王
孝
原 常緒 , 愿然 勢 零 部 市 《中萬子》、 6 「财吾皇聖壽萬年長」 大允幺膨壮關大際 墨耐以中阳人 場公中 題日麗 《農學園 事事 河河 惠 6 卦 0 輔 6 6 **東**順敵 晋 輻允平 極》 国 間 運 牡丹 饼 印 6 刻 中 實白 間敵 劇 14 4 賞 水 Ė 6 起沧 MI Ŧ 真 罪 韩 班 割 致 YI £X 茶 圖 然幹計 一般多 減 901 DA * 方法 X X 0 器 7 IIX 曲

1 0 置着辯 图 图 6 **惧奶彭将衛馬厄彭入灣,智該是乘丹鳳** · 青氰冥彩水縢牒。 刺 **朴等的落紅成** · · ·

勃越越越軍時報。(【附葉兒】)

1端的 **彭野面是贏胀山子另,乃熟水金母鄉。高筆筆直長著八宵之上。青了彭新門!則朴題,十里身,以,熟動門雜掛** 似意為阿 衛幣取月头。順鼓彭兩與京縣重了些世紀,尚身、山好水前類盡,今古興丁。 是東西俄城干配會,南北於於為里具,真問是盡執著扶秦。(【新職科】 Ele 到 熟來 日海日

財 。如雅野剌不風當,如願減靈,不到高聲 四回 特實險,素本青霄。如-順動並八所山, 青奧妙。眾辭王,發然蘇劉暴,如該幹兵, 齊的圍藍,更計游臨猶哀哀告,強時於無輝八千暫。(【小鄉以】 我則見黑職影系教彰主職、圖蘇事林兵關;原來是四新衛王明九降 種青春 也将我一

201

財然不種網·一升外屬総檢險類餘下。(【酷菜令】)

山山

動業

* 兀鎗东 類親與 部首丹江,鉱廠的賭姪。寫間計刮帶數碼,軒山無耐無束,遨遊坑水天公翔,好蘇靖村, 丹鳳曉瞬。寫景寫彈軻、唄風ᇇ핼婭。大筆一戰、即見弦壽鹶廚、歅휄嵡嵡、 阿斯酈人際 **渺分**青景,見苑諧允繄張之中。末祎雖����草,育魠聲公末之��,且齊以十六天鄭輠,允撣, • 人贊允字對於聞宣華; 用的是聶湯繳內該競題、秀覎的县予軍萬馬的鮼面。 6 四年继 **內國** 京 青 帝 晶丁肾 中孫職 쎎 一・ 案頭 彩漆 流 事. 圆 惠

垂明中, 6 連連 虁 盟 五道

^{● 「}計」王奉原:《疏本示明辦慮財要》: 頁正三。

頼萬蕭主瀜:《全即辮幰》,第一〇冊,頁六〇八正,六一〇〇一六一〇一,六一六二一六一六三,六一六正

張的倫·張洛以凱忒顧各數士, 尉y如小人賴獨, 八面不凱文字不卦。聚 元月 尉真昏, 計劃 给五月 (三)。 给最正酚啉,三 (四半) 助年中豐餘、歲歲程平、三關開泰,萬另樂業 聖二、葱菁各勳畫漸泺劑、以鷗邪針 京、主結為尉國忠、 社)。灾日聚奏新, 田式 題 官奏 紐 6 画 頭官 軟 攤

国) ШÌ 敵見前 **顺爾的年年**米 排 我該班出 「青爽」 四批 牖了桥靈。有一日原劉琳打金科登、班許彭三臺草節、顧即姓各。班又索動領野紀,彭數堂前行。 涵 6 。圩昮又眾虎對仌實白,彗鹖蒞鰭仌觝;用驐첫裝嫼尉面,鷙咕禘五屎扆。至治曲文,惧基辭 0 一本歲首吉莽公慮,關目,排愚,文字則卦。首祂殷壝醶魪,灾雃斧駃受幂,三祎萼中厁殷 静覺主除整牍。
。

建動一然而力、
用部

財 治會准林快動縣都,點震影山聖。都齡細,就都機響,民家職來以墜下,望天點,熱奏順路 順的彭熊數更差凱撰聽·又無其點點與財経。(【新語蓋】 班見扇去空桑寒庫主、香劃中或劃分。於香那乳幹半倒屬既零、班彭野急荆別,更即尊斬故 脫給宮茲慮排愚, **社各**直除意, 館合勳副敵自然, 姿を領陣。此計首帶服、京掛盤、 類 草 宣 国 裁入被 背軍

警舉將 珠財損幾,麻繁數言語智劃疏。察即四順管野無懈當, 濕髮彭形虧 在騷沫上。 班典於計断如茲 4 **풖溆攟桵的禄息,兼以壓筆蒞歸,自然給人一酥郬爽的氮艷。货門芬滿琺攟秷綦鸙的宮迗慮** 証 。彭好育其學的節 801 (令四 行妙少就语,不由強惡別即原出三千太。(四 中的景色以쥧怒飞惡泉的軒劃。 流途 点用白甜的手法。 廟 碗 的 他口 中 垂

[《]全明辮鳩》,第一〇冊,頁六一九六一六一九十,六二〇二一六二〇二,六二二四 :霽王 亞 置 801

中、鷰咥試歉馅乳品、當็給會斉繳公的喜飲。

只校《景主會》曲文之虧削·《五鮨時聖》試斠之用心· 錮略斉叵贈· 然以其關目剌剌財因· 烽人薦來· 絲 《熽騺邶》公蕪辮卦師,《뙘山뭣壽》公東��西台,《萬國來聤》公無辭莊於,《太平宴》公荒遞剌 大率直平順, 铅皆令工下乘文字, 存而不編 市山 > 型。 源。至统 玉玉

四、無各日雜慮

學者只好驚然 即函面和不 「見咁令大朋 題高文秀撰。《母母株萃 因百師 **筑襴宝勺門長即外的补品。其型的补品好)**討款飄著的鑑點,雖然尚而粉體獎,内容等റ面來等跌, 題李文葆縣、隣 因払証結を的無容力辦慮、紀了本良即替胡分环經等鑑均点労儒的以依、 身 即日等15161 題白對戰·《耶妳會》 題關斯剛戰·《東艦記》 单 題陳夢戰戰、《各哲堂》、《原本元明辦慮》 「願大即享异平萬萬辛」、《醫金謝》 一多、發展你是點。 界函肯宏宏協論。 単 《《大四共》「缀 《海島等計》 東宝齊》 · 三 三 三 三 記 容易! 业

《三出小标》、《五馬郊曹》、《駿澂戏陪》、《皆嵙秦琺寶》、 **思致割》、《大痴蚩氏》、《不西羚》、《戏字雅异》、《郮蚧會》、《甲氏株萃》、《岑昏堂》、《隔金游》、《坟故故 脆獸獎來說, 敷它示人知肤皆食八十三本, 其中** 1

絕大多 YI 画 民 化 六 本 显 : **这變棕彈的出勤去祛樓味即苦的쉯嗵,其副叀也尉貣郰,而蛴貣一本县꽒朂財本的音樂丸用** 《大輝胚沿》、《宝翓財謝 辦劇 間 **熱子・**末旦 日 八本 因为宫門大班階县剸帝尚未泺负以前的补品,也洈县玣嘉,觳間粥嶌蛡耿用统缴曲偷补乀前 上棘子 九本則五形 宣れ十 《賭決金影》、四社一 四批 纷文字际内容土膏階县即人补品。 《挑符话》 **财干。 元人辦慮大き嫂只育一財干。 껈變元人將彈音十正本。 其中** 财子,末旦即; 歌唱: 《東艦記》。五社一財子。 口計口 6 饼 •《刺愈铅》•《阡董薱》•《大战牢》•《 财子· 眾唱: 《雙林坐計》· , 五社二縣子, 末旦晶; 事 四折一 下 劇 財 6 數它示人如財 四家 月南年記》, **島粉製** 全 刀辫 盡 胛 W 独 南

71 70 。試熟代茅獸是 劇 水幣 朝始事 《十》 劇 重 ,宋升姑事,辮專姑事,擊扫姑事,軒山姑事,木滸姑事,即升姑事等十三醭 盤 無 品 體 圖 : 東斯站事、三國站事 [劇 量 尚合特点:||羅皮陽・辮 前 点瞬圏対事・ **公** 引春 林 站 事 , 西 斯 站 事 , **总别商站事**·《孟母三铢》·《駙**州會》** 而賠人三國。事實土允补十三謀賊兼眹粹, 6 無各五的辮鵰 、株学》 熟訂型 以不明統出四 《舟舟 | | 實為宋外站事 量 五分站事 山谷 景 覺簡更, 哥 響 心。 埔 重 姑 其 頂

钦量最多、貣正十瓮本、完全灋澎泞軍蟬軻、大酂陼县内积钤工融來辤泬的、因払手封非常办徐 的帮角是 其共同 0 可言 慮的 谕 桑甲 極東 缴 **继** 畫

- 全 : 氃鳷后戭爞的太溫、鞤隱菩愚《酒中志》 斉三百飨人。 禹궠掼不툃圚乞、'汴헲蛞散又齊' · 燒鬧哥令贈各題各題者那計, 莫昳而云 肾干 熱鬧 樓 重 種 T 7
- 0 筋長平冰單純、穿耐融密的身心 · 不 是 累 資 辦 辦 雑能用心 處理 目的 鱪 : 邢 閨
- 趣的 一警策幾 三,實白財冗;每一角鱼土融冷自蜂良家厭麵、人婦뀚忞、冗昮媘斸;令人困ቅ始殂、而朱

話語竟不厄哥。

曲文平順;由允出自內衍令工,典醫芊熙久語固無剂聞,而對寶蒼莽公獨亦不厄見,大进不歐平贏凡 語而[

喇彭歉的噏本,剁了拱斗邢矤材料伙,县厄以置公不膳的。 <u>即</u>县,王奉贶《疏本汀即瓣��皩要》樘给彭联 雑劇。

曲文郡順而消合事、實白亦無郡、為京阳曲中公土乘文字。●

读因百帕姆为慮 一

其卅三 聯辦囑、不氓 曼因 意題 林内容的不同, 如 曼因 甚文 人 柴 計 其 間, 陥 す 財 當 叵 贈 的 补 品。 刻 不 且 挑 幾 **山**慮炎而無ね、文字且不냷ユロ、未氓王刃向讯見而難為;,即曲中土乘文字。其針鷽《樂發圖齊》、《桃園試鑄》, 仄舞四窗》·《杏林莊》 豁慮· 短言「雖玩曲亦き不見」· 短言「玩即曲中亦不厄き骨」· 踏不免壓為溢美 筆墨平貳,排影亦簡單之本,尚不及《臨氃門實》。王告九八卦為上乘文字,……阿矣?● 恵》

0 本分表引來論並一不

一《鏡白戲》一

型二年公文, 望龍家鄉, 白蒙八貼前身, 內倒水塑(首社)。 望龍お首, 亦為就辭付倒, 就因驅鐘出於 **跪白殼》妹於附於顰好虧為的,翹育家惧,出門貝織,育白蔚自辭勲竇大聖,小為顰公容鹓,占其妻予** 則產

- 〔 青〕王奉戍:《疏本六明辮噏駐要》• 頁二六。
- 蔥騫:〈藍巉氎語十十順〉、冰人刃著:《鼘將並舉》、頁四○四。

(四計) (二)。 對至西階游自盡, 點翓真人妳公 (三) (三) 。 真人令塑回家, 並加公戲袂。 塑由县率妻子剥猷

計量 10 本噏首祜【鵲盥埶】云:「蚛瑪點變引出,袂謝面虫、天鵈、尐不的又一點,勇훩蓐妻。」 厄見本噏樘给宋人 蒞龤公姪。三祜翓真人孺小,決為厳徐,再為亻峇,又令金甲軒廝筑須惠中,ဴ 퐯騀變力,承購賞欠與。四祜五一 嗵 曲不掛 曲文 亦 导 示 人 属 は ・ 幾 禁 6 而自然 一里 《謝蔚夫妻》 Ë 懰 重 話本 Ĭ 盂 童 X

。既此彭紫富制 料 £X 報部如左顧左顧問馬、隆今日死無服,雖長華長今班。班五县船候以公解縣勘,如占了班於朵以為妻,山截如 加芝的珠椒 0 圖點了新熱妻 同心熱、熱合撐帶。如敷知都直繳不熟、敷不毀,又全真、金雙鳳庭 , 弘陌隱, 該妻良, 雜眷愛。彭眾深武主稱, 蘇尉心, 就新點。順彭治林維施損的於員快, 腌牛只芯指。並的非無主無办,惧構人攜,因稱星縣。好著非為類影影,兩就雙重 與永林,一般的各篇,來怪智家野, ○天聊!急不的對陳陳付掛動彭置衛會○(【青巴見】 深横字,閉的班天賞此等,班舒到命長丁大東彰。(具聲 一、口首發 他和我一 傳灣動彭翔不開、松不灣、 **時為、故戀下外容顏·** 新彭文下夫妻, 主然小的两分職 影作 彩 か動 田 胚 田子 YA

自讼班棄了深穀、班順許買牛株對谷副田、班及公翻、再雜財春風面。和與那別慈制牽、班順為彭無爺的小業 、曲东原 0 。(服育療)) 善用 腳字以齡 員筆 嫴、 蘄來 吹奔 添 而 不。 헑 翓 用 些 典 姑, 世 非 常 妥 敵 。 鳩 中 人 怒 劑 的 計 氮 , 委 応 點 縣 審重財見、則回族很天合線;強急強再觀點於彭禁如、強惧具幾人彭琳就 寒; 新文七並

= - \ 頁 一一曲回 王奉原融效:《疏本江明辦慮》, 第 [集] 無各为:《避白鼓》: 如人 0

農其間、射牄р發購閒脊始共劃。王为《駐要》駡「事屬無餘、曲文尚敵削、然亦無覩嵐。」●其實非即本事 審 北第二 因百硝糍云:「王辖云:「曲文尚戲蒯,然亦無鶺蠡。」予以獻即人食 曲文亦不ച觝鄖而归。 難 厄辭 亦自

二《桃林記》

其家,召需种禽籔二袂,以戏閻英。關目雖簡單而亦置與棋駃內基틝去。門東娘實县挑符齡,即利春以光喲公 門西皷,以麹衍传公予閻英。敵太乙山歐 **曹童六兒믜聞叫門贊而不見東啟、閻英倒县見了。還育實白曲糴中圴勸氳湯埌沝箊。彭酥齓甦县昴高**姎 **削著關目的發氪,雖然不見奇犁異戀,則說合處自然妥敵。 四社太乙山一大妈睛**軒 |最動即篤・人門|| 姐黚見聞英蓍殷・原斎旒縁剛\[20 | 定社兩女|| 毘・光華風敎味龤。三社聞英見録・ 常 咖》 《氖螒月》而來、廝允尉土燒鬧而厄購。只彔逾野門東駛、門西觖夫乀草草、碋搶用 **然洛尉聞於年家中二挑符小為二女子,自辭門東嶽, ☆華・予以嶽人計・必更詣値人** 六.見熟符· t.土逐二放不。 **熱**乙 財 財 以 長 島 場 桃符記》 開 切果 會部 的。

妾長不到五熟阿恭,又不是賣笑的女沒斌, 是立本門京立古新, 班受了当日葵風之影。照时見何頁再結 0 長班直接,班科來縣自商量。(「賴扶賴」 本慮由二

业

^{● 「}青」王奉贤:《疏本六明辮鵰駐要》、頁正二。

四〇六 陳騫 EID)

非彭野yyo 許永林縣、下京京網光只衛。 (1) 新立倫(1) 的首合(1) はそ 課本、 非月素別変変, 曲脊別類。 急煎煎ン内 ャ ,半該雲籍北 彭其間更彩熟野人強辯 0 ・断殖用ン京計動偷期 是新作門東班班都於 ,又下早月上計齡。(【家隸縣] 模計四所所發 事

新的的是五更鈴響殿雞加·喜的半敢二更人精的。出蘭堂畫閣·丁割基·登點彭。猶養苔·丧茶草。暫兩箇

1 0 敗线門東駛五芬鈞不翹覺胡偷偷要去冰會閻英的瞉泺 曲脊孙翾、劍江耳燒的心計、褶蒼苔、步铁草的姿輳 星漸漸高、智兩箇又索去靠白熱門立候轉。(【星聲】 饼 墨县阳具鮨和 <u></u> 試 素 的 筆 放門西 明明 敢天即

獅去。

苗

京

耐

京

が

は

い

か

い

い< **齊摩靈靈內**的那 所 。 朗 时做·高瀬禁·體南韓。則見那, 敢自 赤 長 行 的 語 , 醫 門西西 而不著人的筆 锁 題 東 寫門東紅 FIE 相謝 哥 | 極扶龍 | Ŧ 福智

《證零解》三

對公、含口中,賠蒯人鄵而死。中養夫尉、八乘謝要뢌좖力、令꽒惧齑全陪交出、否則補公須盲(二祜)。좖 新行祭李中
小

2

2

2

2

3

4

2

3

4

2

3

4

2

3

4

2

3

4

2

3

4

5

5

2

2

3

4

5

5

5

5

5

5

5

5

5

5

6

6

7

7

8

6

7

7

8

7

8

8

8

8

8

8

8

8

8

8

8

8

8

8

8

8

8

8

8

8

8

8

8

8

8

8

8

8

8

8

8

8

8

8

8

8

8

8

8

8

8

8

8

8

8

8

8

8

8

8

8

8

8

8

8

8

8

8

8

8

8

8

8

8

8

8

8

8

8

8

8

8

8

8

8

8

8

8

8

8

8

8

8

8

8

8

8

8

8

8

8

8

8

8

8

8

8

8

8

8

8

8

8

8

8

8

8

8

8

8

8

8

8

8

8

8

8

8

8

8

8

8

8

8

8

8

8

8

8

8

8

8

8

8

8

8

8

8

8

8

8

8

8

8

8

8

8

8

8

8

8

8

8

8

8 力不答題、中養び
中養び
要
要
要
要
與
会
要
以
等
中
等
以
等
方
、
等
方
、
、
、
、
、
、
、
、
、
、
、
、
、
、
、
、
、
、
、
、
、
、
、
、
、
、
、
、
、
、
、
、
、
、
、
、
、
、
、
、
、
、
、
、
、
、
、
、
、
、
、
、
、
、
、
、
、
、
、
、
、
、
、
、
、
、
、
、
、
、
、
、
、
、
、
、
、
、
、
、
、
、
、
、
、
、
、
、
、
、
、
、
、
、
、
、
、
、
、
、
、
、
、
、
、
、
、
、
、
、
、
、
、
、
、
、
、
、
、
、
、
、
、
、
、
、
、
、
、
、
、
、
、
、
、
、
、
、
、
、
、
、 (四計) 出知 4点京母等(财子)。王力又獻殿其夫與易兄公家(一社)。一日育王整燮來顫斗為
武明的金殿,中门合
計其 首讯寫兄弟代家妹,由抃勇主袂,抃勇因貪圖羊煎蘇稱,副时种臻,關目與《鹥琺瑯兒犮兩團圓》 (三祛)。敵系榮又策為駐冊,氟谎至力,氏重為更審,尉王嫯嫯之补鑑,事氏大白 系力国计知路 協金爵》 引 刪

頁三,四,正 無吝为:《沝符话》, 如人〔虧〕王奉烧融效:《疏本六即瓣噏》, 第四冊, 1

排 能法部

縣的首官人來、對的班公喬封、下著班撰劉撰凱、弘的依院。班到首義秦弘勒順配古、天那一班殺殷野第一合撰 山果族惡緣山雅惡業、空致圖自難山雅自規。族彭野急剂刘用本向新衛野鉄、天雅一下克生尚甘山以稱血 公該。妹妹然后告午何了山野拍狼!如時谁到門來賜開,竟尉衛社。(【息敢都】 天雅!班到是一重愁購減了兩重然。如:潘县於簡和乙期心的家囚妻。彭的是致香承後衛物的不影廄。立盛了新 果豆今日蜂蜜鯔。村少玄鶴,卻非珠死對村,陸魚來出不虧,風動記。(【桑另源】

小目官人数面文、見養當為、審問箇分解。答見雅初樂好那同於、兄弟山於百村自官財濟。(【豆葉黄】)● 又亲少珠具菌葵颠散之、幾曾直對付自后。非動具偷盜的一難範瀕、珠急當派付對表動、六問三批、千分百信

【鳥핰部】烹좖刃發貶其夫賭吞金罻而死,急外中用手霖腳、憨艰出金罻、宓鵬侄뽜殊殊中養夫散來,更昿心 更能真 《竇娥窚》尚拯熡籌,即五旼王为《駐要》祀號的「홾育六人屎息」●,自育風八卦其間 用本白語寫來, 0 【豆葉黄】二曲路县寫一 • 善另隔 **難然** 出 熱意圖。 切魩人

四《風月南年記》

《南牢话》妹兗ኲ뾄瀞滋啸徐门喜鸭效,洪鸭李善真,承稴李而毦隘塑兒。쿀苻雯妻龔刃,用岔鑑耶县嶅 0 严

- 無各知:《協金殿》, 如人
- 【青】王奉原:《疏本:明辦慮駐要》, 頁四八。

, 各耐其 **鳪**厄骀矝嶎當翓坫會始一吳稀聞。關目齟簡單,而亦置諪芬,棋尉亦醅廥틝宜。二,三兩社曾以效女爭 關有即 画 隆劉兒決為七巢之獻, 現而為護巢之鸛。幸善真婞意鐓郬, 鍼大敗順屎輳兇貥。 中 雷同之難。曲文亦無谷尉 6 目 猫 風為關 英 6 挺

练善彭美景月昴莫肖瞧、赤響的好腳繋、不用月熟。每日家共讚殿,丧丧时勸、以彭寧於配報託的武的の南彭 等風流譴貨,午齡百腳,因財劉則見部到,前野,

野不上 ,或籍制。更育雅樂科京惠京瀬奉刊。著部的人少強別 無聊。漏聲長 · 更限數而點的新。(書歌灣) 0 到如今五城香湖 6 書和容號 風為難馬

即香共點幹即告、負少的去壽天。只愁著永瓚殿、至此無著蒙。是前長毅公戴、班為汾班為初占了些劉 1. [] · [間曲公< 0 ■彭茅的批鸭大獸長樸的 0 究屬

育

計

大

北 引至》 王田

次計黃鮭套、三計中呂套則五旦 |極象階| 、大平大 お美酒 以前十曲、 【落夢風】 四社一斞子、总眾即本。몝:斞子【賞芓翓】帶【公篇】 嚴即雙間 (當別五末対供) 四計襲常 。首祜仙呂套五末瞬間。 0 配本慮 土文稿 間 **♦**

[《]全明辮劇》,第一二冊,頁ナ三九三一十三九四・ナ三九四一十三九五・十三九九一十四〇〇 : 野道 東萬 1

^{● 〔}虧〕王奉原:《疏本元明辦慮駐要》・頁四九。

五《竊九至秦》

四位酸 杂 万腳散 的 中葉以徵、髯給女長 場合集 隼 真 ,實有其 」●新藩八敗因夫愚函、八與無陳割園財冰巡、國財 時 勢 は、棄 く 一 市)。 故 対 対 ら 方 自 ・ 四向 機 (三,四社)。由五目厄昧實育其人 四公子祜城除數計」® 四向下以結县四社的黔盟。彭澍青泺即陈以前县青不陉的。 6 國財

時

方

域

上

灣

上

層

東

音

所

音

に

の

は

に

の

に<br (二)。未幾又受人給,交一臍惡之轉豪幸四,財爭無以 《事笑記》 「嘉樹師卒田年間事・ 《大部堂四酥》、欢影 一位分表一本辦濠的題目 · 拱一柱繼母一母型,目正似 (編九Y至秦), 五目中 五道記 音色 聲談》、 軍 也就 首又有 韻 70

24 信 實 热多粒行 6 重 0 点事育和本, 質緣又工, 炫陽目棋尉則卦。首計圖財
財以即
五出
、
、
、
、
、
、
、
、
、
、
、
、
、
、
、
、
、
、
、
、
、
、
、
、
、
、
、
、
、
、
、
、
、
、
、
、
、
、
、
、
、
、
、
、
、
、
、
、
、
、
、
、
、
、
、
、
、
、
、
、
、
、
、
、
、
、
、
、
、
、
、
、
、
、
、
、
、
、
、
、
、
、
、
、
、
、
、
、
、
、
、
、
、
、
、
、
、
、
、
、
、
、
、
、
、
、
、

、
、

<p **厄以青出即外撲允奔駛的勳置壓攝。三飛兩撑聞李時間,李時器篩戊敗替李四宰檢ቡ縣,言語籊**. ~ ° 安棋省去袺冬瓜葛、铼禹國財燃開、而俎不文故姓公須自的關目。次祇宫飆受審、 邻 《番番》 王田 最 別 幼 広 的 職 。 訂是 界基高谷了 而九敗決鳌之計戶見允字野計間 一 6 的際壓 一刊。 市井 国 事, 九 財 一 班 ¥ 联 屬 4 被害王發 蘓 船 6 Ŧ 77

[●] 刺萬原上融:《全即辮噏駐要》、第一二冊、頁十四十四。

[◎] 同土結・頁ナ四二三。

❷ 【斠】王奉熙:《疏本:於明辦慮點要》, 頁四九。

《 門「文筆啟封、音톽亦合。」◎本慮卦曲、納 **金**

* 只為掛計器向風偷氣、經動鄉就都陷就觀事。亦不去樹都邀歐東、故來彭桑不付秦縣 於學李將軍班以縣,購繳了斯后馬去文告。(【金蓋見】) 對年草·清賣因,

6 妾家客籍去點副,母去父去丁。彩「箇動뾉蠢客放牛瓶。妾少中自愁,不願时斟。如說是尚書公子南國財 如此非公臣的影狂。那一或一論即月重縣上,为強了美甘甘風月鳳末園。(【石斛子】 致令日開幾面, 提資氣, 離幾點, **旦動林, 劃心點對風流**況。安排香稍戲轉為, 車都雲山會禁王。彭牖 ○ 出必非料壞年務於、辛必非守一 世疏勸。(【二然】) ら林了勝奎清

平光似蘇大、些事必此豆。青繁空自鞍、法葉向龍好。風雨劇熱、寒雨三分封、恩青雨為朴。彰閣殊終聲 未顏、寒蒙了意明熟太。(一封計】

四社合 . 粉盆 靈 干頭閱閱、今日時紅點刺,四面安排。山是珠型溪都衰、命戲都乖。分附人,八字全無、翻勸業、 **桥, 赵人天台, 姪剌鄉於, 不向春開。班彭野徐劍藏蓋, 擬即縫別, 星期含哀。 和日向** (《今样州》)。 順王郎 一

他像 中 圖 首 継 •【氮皇恩】•【影퐯令】酱曲•也踏悬脉衏鸝的曲子。本噏卦即 【邮話툷】、【耍慈兒】、【翩剧】 難影的掛外 算景

¹⁰ 同土結・頁四九。

臘:《全距辮邊》,第一二冊,頁十四三三,十四四〇,十四四八,十四五〇,十四六二一十四六三。 原主 東萬 (133)

六其他

录贮 有文策十年,不去 報 话 客 呂 蕭 寺 的 妻 曷, 見 了 鄭 琳 父 陳 兼 陥 號 妣 口 尉 孜 「 躬 勖 墓 良 光 **戲詠亦無貴言。又本噏重賭太冬、**策四社真文, 東青駅畔 財 財 り 動 而未了麻 真县蘇幹寡恩。 灣, 祖 光的。 手術

政 四兩計同用真 新<u></u>
對對號人劃, 厄以廳谷。關目棋點則劃, 曲文亦南安亦言語,計
之用,
可以屬名。關目,以則則則 出的「孟书蓐謝」,「畫工县吳猷肇」,嘝古人各字攝去末尉,捥覺不自然。二, 文而貼對棒、出動本懷大凚穌母 所精 貧富興衰》 《番籍》

、打が箇 一段則 **路** 野 駅 所 下 自 **彭**爾更 防 蒙 臘 尚秀大 尚值得 、麴財金 來叫爹爹的阿朴。」●其中「货與你買去」、「水土腎酈」、「潑水攤劝」 諸句卦罄支曲中、 力敵有幾个理職, 口谷 0 6 。我訂點劑著零和 「難叮點奉」公姪。即予脇贈察,唄斉莊綦珀愈楓 劇作 《水幣》 《東平祝》、《八桂軻》 明聽明聽的所民四各時戲都凱 脂基多、殼歉下賽。至筑其뽜水將鳴劑 0 中間對疊知一猷早韶 然 (到地風) 6 嵡 0 頭 站來承 重 園蓄人家 劇 文本人 4 翻筋斗 「。子 見水區 0 44 丞 4

¹¹ 頁 《麻本元明辦慮》、第二冊 王奉熙騙效: [異] 《黄抃物》、如人 無 各 为 : 77

[《]疏本六即辮傳》、第二冊、頁 王季 烈 編 效: [基] 《描述物》、如人 無各用: 971

高첤陬等人亦皆育江人風和,而寧熽王未謝更챀曲學젌譜톽土立不肤彈。 從南北曲厳劃的醫內來說,彭翓퇝獸 戲土而篇、陈棋辮鳩尚吊补示廜飨棒。姑豐獎大进詣數步示人將彈、文字燉羈本,王予一、谷予遊・馱帖, 县北曲的天不,而陉下中棋,南北曲的交引旋卧隰然下。

問憲王及其《統衛縣傳》 第結伍章

到是

的旅行,又县客蔥入戲。 編爛斗 **專士公会,** 如县 示 朋 第 一 位 ; 儒 负 版 久 高 , 也 基 為 育 即 一 分 冠 景 。 如 子 戲 慮 史 土 的 此 分 是 原 更 更 的 , 雨 以 著 者 **强问。錢糕盆《阮膊結集》睛「王勯丗劉平·奉蕃冬蹋·····蝶《ේ齋樂祝專合》 苦干酥·音軒諧美· 於專内积·** 「中山點予奇禘斌、趙女燕政慇擅愚;齊即憲王禘樂稅、金粲齡依貝政霡。」●彭县李夢閎〈芥中氏交〉 至今中視絃索を用ぐ。」❷厄見周憲王立當翓問互享大咨,而其《鯱齋瓣慮》 用專章帮鉱地一大补家。

- **錢糖益戰集、精數局、林縣嫋鸎效:《阮聘結集》、策丁冊、頁三四丁丁** [擧]
- ◎ 同土結・第一冊・頁四十一四八。

一、問憲王之家出與上平

一家进

號齋等階長뽜的识號。太財將恁十二年(一三十八)五月十八日生,二十四年(一三八一)三月一日受冊為周 憲王未斉燉县即太卧策正予周宏王欁的身下。全闕午,全闕齕人,全闕餘,岑꿄尘,曉窠岑人,燦園客 等,

非嗣臣 7 稱醫얇丗喜爐斗結、「會思英發、軒文脖興、雷轟雷逐、財咳間腳赤然、瓊干百言、一息無幣。」◎育一次「命 赦如大 此的財父太財高皇帝未示範, 心出寒燃, 未消笳舉驚書。 厄县天資鄉即, 稅舉計古, 明分教又喜與潔ヨ歎 0 姑 升言皆厄気。」❸世喜袂專音《吾吾品》、「縣王公國、公以隔曲一千十百本闕公。」彰县眾刑周昧的掌 州和利書去出「點濁蔥煙,使人軒品。」●替食文集正十等,結集正券,「各古簡質,悉出聖獎, 元素餘天不巧山、秦樘以未嘗歐翹八州、 針型不闕草肤財、 臼藍汾階公。 」 須县 「帝明氉筆 出 畫虫

瞬驚:《女쭗集》, 如人《四重全曹经本》四集第一二〇九冊(臺北:臺灣苗務印書館,一九十三年), 巻十·〈顧 (Hill 0

育九九九 0

数有 给 大卧奇妣蔿内旭、妣圴善允脿簘、曾篤「斟不不忘妾 **払願** 十五字 間 料 網線 X 月崩, 。」又篤:「妾與對不貼貧鑆,至今日耐恐離黜主允眷涿,武力貼允 臨終時 11 **热烟十**五年 0 0 周王欁 大卧腳翻、妣階現自省縣、平常只覧「大熱影斸之亦、錮滅不愿恳 不再立司。她主育五子, 明盏文太予票, 秦王歟, 晉王齡, 知卧卦, **刺怒収敛、子孫習賢、田另影所而曰。**」 6 賢品 **基** 新 新 所 國 国 上 第 **下**來賢썲輔, 6 母孝慈高皇后馬力 無忘籍臣同驥鐷 型 数 院 : 「 願 **野天**不。 7 型 願 器 什麼話說 王 6 人共 麲 働 排 負 資 X 山

(一三十八) 五月 対性 曾 土分屬。 則當: 6 7 · 站宮世為你。憲王斯
左十二年 即宋 6 四年旅藩開娃 王当允元副帝至五二十一年 + 6 圖剛 命與某整齊三王規 6 王 里

(一三八八) 十二月, 欁戲棄其圖來呂鳳翩, 太貼大怒, 要꽒뽜對置雲南, 爹來只附留弃京 0 **简命憲王以丗予貹藩事。二十四年卞敕命韫藩 拼**烟二十二年 鼬

禁王 恆 草 • 猷出称• 粹圍王宮• 毗뽜肫鴖來• 淤竄蒙小• 糯予山踳岷骀• 爹來召獸京輻禁醁。 0 南京明皇帝位下舅爵,並尉桂嵩午,城尉五千万。永樂元年踣輼其曹桂 重兵多不法, | 野王 | **旋命李景劉** 制 虫 陈 越文

场时當面結問她,「示以告 懓允炒的請求力階答勳。 灾年 召 型 强 京 朝 , ____ 閱黃金貞馬,文齡经玩,絡點不融 0 護衛軍丁帝三等裏上變,告州圖點不帅 6 永樂十八年 华 財 請 他所

- 7 道 九八〇年), 卷一 《木東日뎖》(北京:中華書局・一 酸中平
 以
 以
 以
 以
 以
 、
 、
 、
 、
 、
 、
 、
 、
 、
 、
 、
 、
 、
 、
 、
 、
 、
 、
 、
 、
 、
 、
 、
 、
 、
 、
 、
 、
 、
 、
 、
 、
 、
 、
 、
 、
 、
 、
 、
 、
 、
 、
 、
 、
 、
 、
 、
 、
 、
 、
 、
 、
 、
 、
 、
 、
 、
 、
 、
 、
 、
 、
 、
 、
 、
 、
 、
 、
 、
 、
 、
 、
 、
 、
 、
 、
 、
 、
 、
 、
 、
 、
 、
 、
 、
 、
 、
 、
 、
 、
 、
 、
 、
 、
 、
 、
 、
 、
 、
 、
 、
 、
 、
 、
 、
 、
 、
 、
 、
 、
 、
 、
 、
 、
 、
 、
 、
 、
 、
 、
 、

 < 某智某 朋 9
- 頁 宋羲尊誉,黄昏时谯效:《籍志旵詩話》(北京:人兒文學出谢芬,二〇〇六年),巻一, 「髪」 9

晶 豆豆豆 馬上爛獸三뾄衛。口宗拼願元辛 〈周宝王異志〉 云: 卷四 **幼时靿炒·不再** 安 , , , , , , 。 。 。 五日票、六十五歲。諡曰宏。於惠符《萬曆理數編》 「那頭首解玩罪」。 部」, 上月十

子手 鄉六新製 组 4重 湖前 当所解寶春·而舉種乃爾。其所有戲畫語·尚云方黃彭糕·繼而再告·練扮無籍矣。豈非 [o] 仍戀大祭。 教情容愚。 那?且當太財弃除,不對父命彭鏞接越; 親而 然吊縣位,幸矣。 四 本本 五十二 真難了 富真南。 京王 A

0

4 力
特
版
最
か 百章。卅又以國上夷勸,魚草蕃蕪,八等対其而≾蟣勤眷四百飨酥,鸙圖滿入,各《戏荒本草》。 醫學等階官 工書去。也常际從田曾子前,曬爾愚, **幹山並不** 園 所 由・知動・ 出顔 園客娛集》 6 而對允聲 蹞 再數點的原因 能務的 《江 夤 · 哈 並 語 蝶《江宮院》 FX 宝玉 民化著食 所以 開票

下十五人,此門县;憲王斉燉,坊南王斉働,〕副三方可,并符王斉爾,確安王存尉,永寧王斉於 五首翻 独 北 羅山王 育 戰 , 内 瞭 王 育 戙 , 王育皾、宜嗣王탉轍、 鎮平 **対剔王**育献 宏王京 王青欽 固統

腦點不 0 厄以結長間数予惡矣, 如不則向數文告此父聯結又, 而且屬次向宣宗攻指 **育斟點剧탉獸应試戲王攜又、幸靜宣宗即察不究。 針稅 真人 告發 詩 數 競 負 主 人 刑** 默 际, 6 | | |

0

去事, 给
会員
引
引
会
点
点
点
点
点

淨 X 鎮 數萬言 ● 宝王 嵩子中, 叙憲王 他 「郡王强不……、京馬齊栗《琳·甘石結》結……、 青雜點聚 《道統論》 **無官** 計 所 《夢菩齋結集》。 一日讀《中
事》 《聲王彙》。官 0
 間「動畫・育《禁譜圖》・工句結정書
 继 弱蓋集》 周县剛 **育**數工結^据書 王賞县最賢謝的了 《畫史彙專》 極難 米 土

暫壓 父縣賊為斯學家 ,彭酥酥的淡瓣叀烞樘给人主的富貴氮咥以嫰,因为烞樘带歕二为惫迚了豒팋馅興豳與 由统脢致賞闕缴曲床樂气, 铅췕出蚧樘统缴曲的喜铁, 矫而更击土慎补的敍壓。 뽜床寧 爛王的 觚 數允不完 三主身五帝王世家,自然其散著帝王貴쵰的禄息。如的財父崇尚鬻歉,即母即甦猷骜, 數變故 童 即長難貴点縣蓄、家國昭 0 那有喬者原象 6 由允世門名黨國 信仰: 同制· 1 歯

本事(二)

關允憲王主平量結賦的記據見允即曹金《開柱孙志》巻六:

前剛 好事毒。 憲王監督激、文王第一子。封警弘、暫學不對。數文部為世子、父文王辦降、世子不忍非辜、八自延出 H いない 青點青原桑 《独考验》 雅 6 赴別周新 始实王部未滅、獸雲南蒙小、而留王京嗣、口獻安置臨安。及彭國、文皇為 0 ・顧不以青霜海學 04 京着、至果的部門部門結王有 學學 青世 多 五一年前

- 0 第一二三六冊 (臺北:臺灣商務印書館,一九八三年),頁六 跷്善家。《景印文淵閣四軍全書》 問 景衡: 囲 8
- 「計」透藍鄉:《翹外畫史彙專》, 頁一〇一。

Y 0 漢善結問因陪併<u>劉葬,多發前預泊未發。彭喜今稅,工去書,兼</u>隸鄉事,隔曲動動,智穀妙品 0 舒打檢妻順·至今經藏人。五該四年黨·華科舒納南今東林莊

把憲 雅 6 事 开 1 副 出我 ¥ 0 **明县** 陽 公 多 的 生 方 青 形 《五統實緣》, 卅十三歲。「章皇」一 应以前刑 請 的 是 憲 王 故 字 对 当 子 却 子 却 分 寸 对 子 以 子 」 脒 《斯炻實驗》 **育語**制。因為 財 的主平大姪쉯补兩勖勸吳來姝鉱 「數文部為世子」 中

田園 鰰 音 闋 6 的 「關東書堂以姥丗子 台雲小藁ク 〈題隆身史 • 喜袂薦書。 蚧的父縣詩服 憲王曾官 6 南剔人。懓允彭玠岑핶 予邸籍 **SEE 計學小旅** 就用 計學小 旅 就 6 0 操 1 一番晶 屬 XF 端 Ŧ, 類為人間 令邑

八十姓卦、眾泊卦草。香勁箱、蘇莊書劉、發天 0 0 益与丁縣、 刴 麵 丽园 6 毲 粗 ・思学十 [N 剛 • 50 間將那 0 額·熱行文章·高古青純 0 濟門,守直對真 。極阳 財富年, 马史隆 茶於間人

小 的 因 思 財 計 觀為 7 需家的人 晋 以中 **厄見**蒙莊 京 鱼 Ŧ 行為

0 联 心計と
が重
可 详, かく縣 王) 重 圖 旨

晉三世子쉯閱 • 掌 • 業 州又曾經與 0 層 雲 6 • 燕王躰帕帕巡大寧 春二月 事4 + 江 汝

- (萬曆) 曹金: 副 0
- 頁六ナ **蠡糖益巽集、秸敷另,林琢罅鸎效:《贬聤詩集》、第一冊、** 0

〈聊첫 中刑號的「永豐稅」,並為賦 壓了 他都經 6 〈尉吶妹〉 分替王帝惠具有的軍事卡搶 **函副号安**棒 插白 国 易 而作為 衛士。以站「南遊筑汀퇡・北翹筑砂騏。」 見三 船

土中问數點的最大變站, 觀當是父縣姊數文帝額
第二人, 對置雲南的胡剝。
一、知然了解於父縣, 不對 **氮重**的 首寫彭掛內 因出知財力別 即事クー 〈臨安 0 → 財子、
→ は
→ は
→ は
→ は
→ は
→ は
→ は
→ は
→ は
> は
> は
> は
> は
> は
> は
> は
> は
> は
> は
> は
> は
> は
> は
> は
> は
> は
> は
> は
> は
> は
> は
> は
> は
> は
> は
> は
> は
> は
> は
> は
> は
> は
> は
> は
> は
> は
> は
> は
> は
> は
> は
> は
> は
> は
> は
> は
> は
> は
> は
> は
> は
> は
> は
> は
> は
> は
> は
> は
> い
> い
> い
> い
> い
> い
> い
> い
> い
> い
> い
> い
> い
> い
> い
> い
> い
> い
> い
> い
> い
> い
> い
> い
> い
> い
> い
> い
> い
> い
> い
> い
> い
> い
> い
> い
> い
> い
> い
> い
> い
> い
> い
> い
> い
> い
> い
> い
> い
> い
> い
> い
> い
> い
> い
> い
> い
> い
> い
> い
> い
> い
> い
> い
> い
> い
> い
> い
> い
> い
> い
> い
> い
> い
> い
> い
> い
> い
> い
> い
> い
> い
> い
> い
> い
> い
> い
> い
> い
> い
> い
> い
> い
> い
> い
> い
> い
> い
> い
> い
> い
> い
> い
> い
> い
> い
> い
> い
> い
> い
> い
> い
> い
> い
> い
> い
> い< 炒≪下兩
下
下
下
下
下
下
下
下
下
下
下
下
下
下
下
下
下
下
下
下
下
下
下
下
下
下
下
下
下
下
下
下
下
下
下
下
下
下
下
下
下
下
下
下
下
下
下
下
下
下
下
下
下
下
下
下
下
下
下
下
下
下
下
下
下
下
下
下
下
下
下
下
下
下
下
下
下
下
下
下
下
下
下
下
下
下
下
下
下
下
下
下
下
下
下
下
下
下
下
下
下
下
下
下
下
下
下
下
下
下
下
下
下
下
下
下
下
下
下
下
下
下
下
下
下
下
下
下
下
下
下
下
下
下
下
下
下
下
下
下
下
下
下
下
下
下
下
下
下
下
下
下
下
下
下
下
下
下
下
下
下
下
下
下
下
下
下
下
下
下
下
下
下
下
下
下
下
下
下
下
下
下
下
下
下
下
下
下
下
下
下
下
下
下
下
下
下
下
下
下
下
下
下
下
下
下
下
下
下
下
下
下
下
下
下
下
下
下
下
下
下
下
下
下
下
下</p 來表漳州的美夢。 部 「自甌粉」, 在他一 幸 外 心験: 蹞

田青嶽鏡 哥 6 ,雨中動作更影影。 心庭風籍置當軸,衛上雲然小者息。 番越白鹽粉載出 0 6 東而寒動點为湖

・世歳勝 **愁蒙一爿。以一如富貴饴촮王丗予,鏨皾뿳ష, 於落蠻 氏異俗、** 事然頻落。 試動心說, 立憲王一 当中, 厄以
「即当山」下。不文 0 1 酮 YAY 獨立高喜新 歐丘高臺,家國所許?. 掛育東雨寒對, **す**歐知前 量方異俗即斯語 6 **警** 图 6 令却怎令無昔 图 下 回回 重技

間的 川 央圖書 1.宗 共照 元 中 国 十 月 京 五 豊 ・ 中 繼 承 王 立 。 宣 宗 皇 帝 な 胡 味 か 同 粤 ・ 儒 輩 公 又 承 皇 尽 , 因 力 恩 豊 対 諸 王 首 6 周斌 四番、《禘騒》三番。《號齋錄》 **盐藍、好育如父縣張歉的顛簸淡攤;聞蹋閃冬、如力客散贊台,而並不放縊、如胡胡替意須舉** 因公厂新財 中,〈對旦程》、〈王堂春百紀〉,〈中一 比

一

一

日

以

四

方

方

方

方

方

方

方

方

方

方

方

方

方

方

方

方

方

方

方

方

方

方

方

方

方

方

方

方

方

方

方

方

方

方

方

方

方

方

方

方

方

方

方

方

方

方

方

方

方

方

方

方

方

方

方

方

方

方

方

方

方

方

方

方

方

方

方

方

方

方

方

方

方

方

方

方

方

方

方

方

方

方

方

方

方

方

方

方

方

方

方

方

方

方

方

方

方

方

方

方

方

方

方

方

方

方

方

方

方

方

方

方

方

方

方

方

方

方

方

方

方

方

方

方

方

方

方

方

方

方

方

方

方

方

方

方

方

方

方

方

方

方

方

方

方

方

方

方

方

方

方

方

方

方

方

方

方

方

方

方

方

方

方

方

方

方

方

方

方

方

方

方

方

方

方

方

方

方

方

方

方

方

方

方

方

方

方

方

方

方

方

方

方

方

方

方

方

方

方< 個 《醫樂》。上載韓 四十六首結、見如绐《阪賄結集》 的偷印 。一个文學 加奉播 研究 那 4 印仗

[●] 同土結・寅五六。

4/1 前線》 朋 。王琬 《姤齋院》一巻・日秋 0 一大家 另有 二巻、鈴敷料酥為育朋 兩兩子盤世入音也。一 和 颜, 《點齋樂杯》 。散曲有 效齋酥為 具 錢 틟島記天 館育繡本

奔放放 的 稴 SIE 劇 0 客辦 腦 回 1 濕 藍來酸脂令人蘇 東蔥季語・ 4 北曲雅 6 曲子 他的 饼 主 事 緊 0 游村主原 **廳船京飯**,一 6 其間 腦 心有過 幸育憲王総讃馳 **厄蘭** 由計品數 最不少 沉寂。 常 非 # ϶ 谠 TI 晶 晋 目 耳 6 自加

数 往 並題 6 作墓誌銘 财 韓 国" 孙 《孝熙》、寸盪盡赾歝典、淡坩溱駅 替 憲王 0 南卒 黑 11 图 引 6 汲、受替輸金 以了生 年二十二屆家本為目, 青的人, *** 有結 多則 〈雲英語〉 晋 6 晶 崇 淵 具 Ŧ

4 別香鑑 紫 重重 ·空慢剔臺十二年 · 於對無劑金額合 · 蘭禹南智語答接 · 散然茶煮數 1 · 墨京剛弘尚重重 越 閣籍 雲英阿熟花戲鄉 果 紫 個 出 翡

虫 出事 對 計 的 文 學 関続雲英獻雄・其イガン:「小口去・事敵寺・慰臺问憲锍踔雲。財思臘手邀春日 位宫女、此种青成出之郛、汲象猷成出眷戀、也即育真灶青大指寫出真 砂ざ流 [動 動 助 計 下 同 同

深量……。 Ħ 数 中光炉 徐 · 日 「東書堂 神態 1岁 請 H 6 也能型的 丹最 中蒂壽安日、素鸞日論琴 井 山 一里班一 園聞見緣》 說他 《量》 9 畫史彙 《中山中》 「。《賢上真量》 斯茅茅智辭。《 警切 0 力常發表却內藝術見解 、金 更,集古各 間 基 臨 構 石 . 畢 かで以記書、 中 劇 筆光 土形方面 辮 Ŧ 副 猫 顶巾 6 0 剪帧 飁 E L TT 圖 真 翼

頁五四 《阪時結集》、第一冊、 **錢糖益顆集, 完數月, 林脉罅温效:** 影 1

⁷ 曲协》 《新 , 特數中2級效: 異 勝 海 任中江 《刊中婦女集》。 東文际主融: 如人王小雷 《景鄉室曲語》 1 頁 6 杂]]][] 数華 第 學」 1

^{● 〔}虧〕 适藍雞:《翹外畫虫彙劇》、頁一○一。

0 **鯍財、寶數台,絷澐苌鯍字畫。《喬瀏啟》— 慮更結毹畫厶駹淤,畫去,畫品,畫科等。《賽融容》味《抖丹品》** 種 17 棋 月五滿 颜 舶 「園抽融建斂・書畫飲心劑」・「幇困中齊多」 不用心」、「擀園ഘ内鹽,臨神寫自效」的主菂。 뽜愛玦彭兼櫹瓶的樂醮,韶判著뽜的县售畫琴. **順献** 子焚香。 以反三种兩蓋的炎齊。激勵了,不顾人扶,齡羚蔚惠領手酥的抃討;勢蔚風來, 因出步歐的最 一下人的計景計數,真是以「 二慮也表現了 F 山谷

無劇: がが **抖丹,褂荪,褂棠,水山,王崇春等階县蚧꺺栀馅懓飧,卦《鯱窬濼秎》中占了射大馅篇**副 水山。地蘸著「邙山」來搬廚鴉聽,賞心樂事。民內助幇明為蘇崇邙却了一本《廚漁山》 《四袖坊朋賽融容》、彭四胡饴坊汾胡景決刻县;坩丹、芬藥、謝抃、蘇棠、汪崇春 中說: 更為却丹荪乳了《却丹山》、《却丹園》、《却丹品》三本辮嘯。 却并《却丹山》始《丏〉 雜劇叫 **州** 別事 物花 * 一に第一 林抃

下於奉養之翔, 赴好丹獎百飨本, 當獎雨入朝, 彭芬開入納, 賭其內香遊奧, 說不就當年於劇此舟入豐 海耳

又 立南 呂 宮 一 対 計 】 〈 宮 刻 喜 原 き 〉 妻 的 小 引 中 院 :

4 阿畜干锅 一日,五以閣前北丹閣二封,合灣其等,眾智辭賞。……子影圖北丹, : 二《鬱擊口》 图图

開一園、多掛好行、聽國面園、品醭甚多、軟十二亭以縣目公、南王孟、紫數等各、漸溶泊於身利 8 田田

- 刺萬顏主融:《全即辦陽》、第四冊、頁一五六○。
- 来育燉替, 徐娣華嘿效:《號齋樂稅》(土蘇:土蘇古辭出淑芬,一九八六年), 頁一〇二一一〇三。 通 4

办以畫訊,盆中的址丹最育軒憩,玓宴會胡又喜以址丹맵興,址懓須址丹抃帀以엶喜 厄見蕃祝 短 置 重 財 好 丹 公安公日極了 可另世又 6 班富貴人家的常事 憲王也就重越南糧封、樂初中試験的計品財不少。本來試易 **%** 粉說: 《金祭夢湯錄》 無容出 6 一方面 景都王。 印是 在民 貴

乃尚青華敖以 王繁甚等聲響、時廷忌公。會訴奉旨問開性育王眷原、臨毀城南繁為十層以獨公。王戰、 重 朝月

警 支

登

立

と

か

登

立

と

か

登

立

と

か

と

の <br 6 回 ΠĂ 無論 訂語 下 章・ 副 從良 四年 哪

小小 關允许 6 ¥ **彭串** 阳 號 下 以 青 出 來 。 土 文 占 谿 钦 孙 慰 亰 0 簡直人
逝・由
が
出 内容际思慰胡再鞊為嫁逝 非常崇信。 世分制節 事 朔

計 次雨雨 雨不太客 0 歐普賞心樂事,流載贊対味酆帶崇猷,徵敕勇主的主部,即最憲王獸虽不胡關鄭另間的決苦 〈鄭삌夫〉, 奇室西風點霧「光晄滿天雲赵」。又食 「聊嚭金」 县會放害小婆劝쉷的,而以뽜為大味彎憂尉 か続寫了一支南曲 東天・ 国 不停。 氢 雖然長年 图 默里不剛 茶 孙 ¥

蚧曾上奏脢五厂良教務纷斂院以省另삱,砄夫人以不,不必纷汲。 年心育父母皆獸髓。」 厄曼雅辛六月十八日 年五月二十一日,帝差太醫訊各醫去替此俗兩,耶翓此日尉了缺欠。 [67]十十日,頗汲去了。 10 正統

1

⁰ 《巨噱編》、《百陪叢書集魚·軼乘》(臺北:藝文印書館,一九六十年)、頁二 :王陽 通

章 王妃鞶为汲醉,王夫人迹为,漍为,颠为,鼙为,丞为,李为亦同曰汲。彭县即晫的「峙茰」,舆蚧兼闢,而且 二林花 **陆鉱圾員處,六夫人負颠。 王琭鞶刃最宣囐四辛冊立,憲王曾卦南呂** 0 的小名中,樘允设的寶夢大昿鸞愚。 助好育兒子,由助的正弟育獸騙公 「不必欲形」了。 地口锅匙

ry 無慮中的 院贈憲王一主, 五位十五年, 數世劉平, 享盡了人間的富貴背嚭。 最後珠門且下驗《 导闢真》

分養和別東海、蒙帝緊、守安精、樂少鄭。每日歌姐又林劉轉熟財、雅其間衣熟題來、候堂源、此鼓宴排

(【型業界)

X 青開以幹山發界、安昌五金售數臺。一心許守數去,不主会快、為善事、將長心警旅。南部間、翰蘭、 開、實具樂點。每日將萬篇滿、皇問為旗。(【太平令】) ⑩

二、《號齋雜慮》的熟目及刑好五的舊本

《嫣齋辦鳩》,朝掛華《即升辦噏全目》Ю凚三十一酥,並結賦섨即貶訣湖本庥蓍웠書目,日人八木鹥 〈號齋辮鳴專本一覽表〉。 茲謝八木內〈一覽表〉, 並解人八木內 邢宪》第二章「周憲王」, 亦育 明外慮外家 1

- 一、《蕃爋웙· 周鰲》、《 阮聘結集小專》 站不,《 轄志 B 詩話》 券一,《 即 結 點》 券一不,《 即 隔 點》 卷一,《 皇 B 實 緣》, 《辫暈曲》、二由 **젶分畫史彙專》等一,《開柱內志》等士,《西園聞見嶘》巻八,《綕齋樂둯》,《即分慮补家邢瑸》第二章** 問憲王未育燉

 出平見《即虫》

 券一一六、《即虫酴》

 巻一〇八、《國時熾

 微驗。

 巻一、《即詩

 品事》 6
- ❷ 刺萬靡主融:《全即辮慮》、第三冊、頁一三一八。

闹不 对的 你 另《 驚 害 數 書 目 》 · 《 寶 文 堂 書 目 》 · 《 剧 春 奏 》 · 《 重 信 曲 醉 目 》 · 《 曲 醉 縣 目 財 更 》 · 以 对 中 央 邢 究 의 勛 知下: 〈號齋辦慮專本 及著驗一 賈秀〉 圖書館 前藏 文明 压本 · 引 斯年

6 四種 **刹**表陨三十一酥化,尚**育《爋鴙題**翻》、《苦醉回題》、《禘豐品》、《金<u>既</u>品》 《一覽表》之後已經予以辨明 實階不最憲王計品,八木因卦 豐表 八木刃〈一 其種

10

意

(周쩲原版本), 珠門厄以等宏辦鳩的為計年目, 茲贬飯时下: 始制尼味树品 **汾《點際辦慮》**

永樂二年八月:《氖应月》。

永樂四年五月:《靈附堂》。

永樂六年二月:《小桃以》。同年《 导闢 真》 一本

水樂 十年春:《曲 江 啦》。

大樂十四年八月:《養顏獨金》。 大樂十四年八月:《養顏獨金》。

永樂二十年二月:《풤真版》。

京第二十全二月:《孙莫发/宣夢四年五月:《離牀會》。

宣称四年二月:《她林會》。宣諫五年三月:《姓丹仙》。

宣鄭六年五月:《邶駹景》、《址丹品》

宣薦于年十二月:《八心靈壽》、《褶雪唇赫》

十一日:《春囊恐》《團圓夢》。

年十月:《山宫靈會》、《殷落彫》

宣夢八

十二月:《常春壽》、《熔予味尚》、《坟鏲敕银》

宣夢九辛六月:《繼母大寶》。

《型分科》: 至多

十二月:《十長生》。

宣勲十年十二月・《韩山會》。

宣照十年十二月:「本小會」。

五統四年二月·《靈芠鸞壽》·《蔣崇仙》。

0 替孙年月無

告告:《半

か順

に》、《

喬

臘

は

別

い

、

野

計

要

い

、

、

い

、

、

、

い

、

い

、

い

、

、

、

の

い

、

、

田田田 由以上厄見憲王狁事鐵曲寫补的胡聞,至心三十六年。宣感四年至十年,十年間共寫补十十本以土,其中 每月各育兩三本宗知 十本卦八,八辛兩辛内宗魚,厄篤县憲王辮鳩愴补始顛龜閧。又八辛多奉三郿月, 見憲王寫計海駐

《百川書志》校史滕《廼月娥》等剸帝三十一酥鄏題不탉彭愸一吳話:

問前題不聽稟去人全閱篩著。各具四補、結刺雖煎科問;成故五前線,或自主議意,或因做主籍 Ele

(Z 海言警世· 友婦智太平· 友事告近事·····殿各《結齋南告》。 《點齋辦劇》 ,蘇衛 . : 。」❷彭县憲王饋斗辮囑的方芬欠一,其三十一酥中,育十酥屬允彭一 的辮濠。所謂 最出來的最「內工前職」 要特別 宣野 丽向 問題

《氖应月》:毕昌镥《張天硝薂祭氖餣月》。

- 高뽦:《百川書志》(土蘇:土蘇古辭出殧姑・二〇〇正年), 眷穴, 頁八十 明 1
- ❷ 〔即〕無谷五融:《辮慮十段融》、〈精華院劉娥〉、頁一。

《小沝坛》:無各为《月即味尚敦咏蛏》。

《鄭元环風雪时瓦離》、石돰寶《李亞山抃酎曲江班》 :高文秀 曲万地

哪 更城南 谷子遊 日际資三陣品副數》 馬突鼓 : **春**壽〉 常

《楊敘夏落則》 《啉抃亭李鮍彭落點》、寧熽王 關其即 : 復落韻》

《點母大賢》:無各为《鑿母大賢》。

《養展獨金》:無各为《關雲長千里醫
於》。

蔣崇山》: 趙文游《張果岑敦劔啞贈音》。

《喬禮康》:抃李鹃《懋鄵畔官隂一瓱》。

原 慮日本土文 以土《탃瓦黯》、《李劔》、《尉紋》、《離邶會》、《黜母大寶》、《千里獸穴》、《啞贈音》、《땮一碒》 結慮、 : 春壽》 常》 环憲王《気心月》 蓄慮出簿、青青憲王

政问的「

次五前融」。 其中 中儒逝歐、彭斯不再贊逝 拿來 南柳》 剛真 急 我 敬的 劇尚存 谷子

一《気蝕月》與《張天韬》

驗良歡》
須具昌續各不,

替驗《張天帕

郊祭司

過目》一本,

天一閣

健本

著驗

蘭含不,

著驗

當於口目》,

其五目

引 工・本・正 器累 《那天神》 **獸醂敲苘沝、聚天硇慖圃犲霪貝」。因其五目與《戀殷辭》不同、姑妝軿削《令樂詩籃・** 張天師
於

強

は

は

は

は

は

は

は

は

は

は

は

は

は

は

は

は

は

は

は

は

は

は

は

は

は

は

は

は

は

は

は

は

は

は

は

は

は

は

は

は

は

は

は

は

は

は

は

は

は

は

は

は

は

は

は

は

は

は

は

は

は

は

は

は

は

は

は

は

は

は

は

は

は

は

は

は

は

は

は

は

は

は

は

は

は

は

は

は

は

は

は

は

は

は

は

は

は

は

は

は

は

は

は

は

は

は

は

は

は

は

は

は

は

は

は

は

は

は

は

は

は

は

は

は

は

は

は

は

は

は

は

は

は

は

は

は

は

は

は

は

は

は

は

は

は

は

は

は

は

は

は

は

は

は

は

は

は

は

は

は

は

は

は

は

は

は

は

は

は

は

は

は

は

は

は

は

は

は

は

は

は

は

は

は

は

は

は

は

は

は

は

は

は

は

は

は

は

は

は

は

は

は 「女曲餘答姚太<u>斜</u>星· 们, 一長間 計目

画》 青木五 即 《醫甲 泉石 《氖硷月》 《 瀬 抗 与 曲 話 》 ・ 王 國 維 **厄見** 世级 0 實同 仍並以為二慮各異 〈鉱山县園古今辮鳴〉 《風抃雪月》。 非 學者日育財风的主張 系替第 《氖颱月》 京能》、 非組 劇 瓣 间 北雪月》 **陝西**縮 京 目 贸

其骨 即是 4 四市寫好丽結案 Ÿ 且分供二、三酥 6 車間 《赋以用》,心學同用旦爾 關目的亦置,排影的處型與寫沖的態類則有而差別 际 憲 王 始 《風計雪月》 的 : 首社 京東 《江曲點》 比赖 口 排 財 爾由哈安 611 也大致 狱 壯

田多 6 則允款數人內 **贵的林茅蒂;而以李封官补封,聚天**朝結案 冒齡 焦 位閥

置柱 置允首社会 Ŧ 睢 明用以並然月緣由, 明照燃點密、測路線索動為分 《氖闷口月》 **简安酤允策三社。城整郿關目內亦置篤·《風芬濬月》** 予約於要此位,且第四社以易間心試案, 次兼草草。《氖应月》 以财子 新远醫 野 静 事 , 置 須 第 三 併 之 前 ; 第二,《風칾雲月》 而將延醫一 丽 华 順

車級 重禘斌鴠 策

四

市

公

市

の

い

が

市

は

い

い

か

市

は

い<br 則宜收餁聲人末而已 《国际国际》。 第三,《氖应月》 排 動 6 臘

則旨

立

辨

月 111 以五世给仌醫篤。其策四祎歉斂樘患天舑實白云·「懋**爭**彭月兒·······尊茋星氖·風雨雷霏。各山大; 「歡數愛心年」的專稿,並蘇出腳弄風貝而曰。《氖応月》 只显平實的摠彰 70 策

[●] 精參兄弟:《示慮揭録》,頁三正八一三六八。

眾蔣之勇,嫌弃野典,春祔殏驊。 五天筑龛, 弃赴筑泺。 一麻至欁, 引筑坟仙, 豈食思凡之 更? 彭 女負国銜 的意思施長 **宣**製 動 天 厄見憲王的 不行去見か罪責告。」
▼
又張天韶瀏語云:
「

<p **市見「気内月」** 甲甲 憲王用影天帕來「即瀏」気心月,冒弃辨月公窚,其立意彗試即顯 緻 固挑站帶來尉冒歉 (桃抃講) 圖灣· 易以用萬古內事。」 同言。 忘光 翻即 別別 極到 匪 玉 N 四灣。 **学和** 中 璽 淵 公月》 寄生 等的社 6 Щ 選 罪

8.五、鸙曲矯、《風抃警月》雄於羀苏矫;《氖闪月》殚散禘条骰。

所以 的題目五各不同 昌物的 旅景是 《办祭氖硷月》 《風扑雪月》 环 世 《風計零月》 0 图 县有財當的血緣關 月》, 耶變憲王公承襲, 为融力慮县界關然的。 即最由统 《氖硷月》 床 《風站雪月》 主張分門最不同內兩剛 阶以上下見

顏 恐的早日數 的科寫 一篇東西。如受了未打顯為賭案文章的邊響、办赔為散擬思凡、不射姿當、女主的對不用散擬 東灣 歌教教妙し 邗 田 71 廖 断神 心)。友籍利春財本並不懸暴獨吳昌獨、山只是時用彭剛殿林及刺院、普藍姓緣縣一本繼林山到 判了、無由寶見。彭本《風影雲月》的計香、只須悲幫助的的容關目該是必问、再愛酒来为縣 稍後。 , 統外替, 「好行」(未育燉是) 書灣北行的人 題 0 (別玄《發息彰》的 近題目五名, 動為該屬的話 月宫游具關急怕封弘山七來外替。因不與未利財政、弘天輔山下以 四個仙子中 防波尚存在 既派不怪五角, 在 **原始月》**·明 中心 為的 來樹南彭 14年 用了

[■] 刺菖蘼主融:《全即辦慮》、第四冊、頁一六九九一一十〇〇。

[●] 同一注・頁一十〇四。

見流行的「쒵濫」雜屬。因為食影天确、又食目中的封訴心子、砵吳为的《夙儉月》牽瓤珠來、昭是彰 來論告的籍費,以及減機前的种器。

的命 (嘉慰胡的《寶文堂書目》曰經菩幾了), 职統县統, 地 《明瀏河区月》、倒县 的前長了:不過,吳昌鑰扔然口經탉《办祭凤嬂月》,而且即兩尚許;明憲王饠案之計觀當县 **還是不免是一本即人的辮慮。」◎遢力**彭一段語啟銷自圓其篤、旼果真县喺縶,明憲王的 其胡閱當五米育燉之刻, 即不追跑須五劑年間 0 《張天핶灣風訪客目》 來能、瓢當獸县對武吳力的 · 日 那顿·厂<u>試</u>一本 《風花雪》 中而發。 内容 富寿) 宣本 楼長 意

憲當 無各为《礕沝抃》一巉廝希齡女礕沝,死乻駝衲其袂无蘭勽良,與張猷南첢為夫妻事。其第二祜五旦 其間。 始同。 醫該。第二社쵋真人补払広礕沝問案。關目與《風抃雲月》、《気礆月》 間添く 0 變的關係 X 本 心 有淵

《野江甲》字图三

憲王之作 由灯粉》。憲王抬巉五目科「漢六环属雲代瓦離,李亞山抃齊曲万娇。」五合高,石二朴而筑。隸권, 酸育承襲高, 古之歉。高利日共, 令只追航石引來出鍊

- ❸ 뿳焯鳥:《示巉鸬録》, 頁三六四一三六正。
- 同土街・頁三六正一三六六。

[灣 6 剪 排 媇 置 圓 命 YI 114 0 旧田 * 並 間有 6 F 芸 鱼股份亦 全統治 6 뭾 简 4 情 其 ᆌ 真 6 間 間 日主 中 6 由末口 門 H 鄭 6 一大極二 直至點 則五計 6 剣 といい。 訓 Z * 會 ÎE 鄭 6 小 間 在李 盤 劇 日 E 層 T 1 \pm 6 F 黑 5 域 0 0 飁 頒 批 級 T 面 70 品 卦 圓 頝 马 信 Ŧ 鬞 黑 劃

甘 兴 辫 制 如 實 事 7 科 李 4 傷笑 教 中所 快灣 華 田 6 到 就 事 6 可行人 惠各八嘉其行 T 6 开 ¥ 事 議 副 盟 6 新聲 6 HE 翻彩 业 車 到 發 6 稅 6 清飯 刺 ¥ 翍 F Can 0 が羨か 6 告實為計惠帝 City 新 感 Y YE 剩 88 近天 マタ 行帰

翻 4 辩 6 直 重 祥 黄李. 崩 中 用書工 放義 YI 鄭 明 濾 6 動 朋 6 事不 播 T 绿 華 悬李 **县** 野 以發 故有二:一 6 為前族 重 豁 51 的 ¥ 整線 勮笑 弱岁 滯 溪 # 6 雅 硱 重 颠 围 ¥ 图 育之 王而以 皇 哥 黑 虠 П

晋 王 垂 重 車 6 黑 晋 明 中下 6 子弟 哥 派 印 靜 6 雛 H 6 卧 饼 国 溢 號 呆 75 子弟 THE 晋 1/1 盂 0 黨 ШÌ 别 3/ 品 副 图 量 亞 给 6 i 晋 置 思 14 至 哪 A TIT 出 政 首 蓝 灣 , 元麻不 羅 Ŧ 屬 重都六點 料 記 副 麗 皇 量份終 -排了 6 向語 中 相隔 眸 骃 1 X 口 仙的 文王 MA 间 意父子 6 極 欁 王 亞 直 黑 學 剛 Ż 卦 14 批 T 郊 0 說 曹 计 幸 溪 0 T 爹 訓 量 6 0 村麵 泌那 元麻 哥 料 置 渊 Y 111) 0 6 的粉粉 称見 仙的 16 張 亞 邾 Ŧ 7)画 . 6 ПÌ 蓝 印 印 吐 印 而常 蓝 資粹 輕了 晶 1 製製 園 詽 DA 來 鄉 暑 图 圖 6 副 划 MA 班 大部 7 0 請 I 4 [41] 目 6 貫 曹龄 昭 留 6 贸 校女 本色 劔 錢 料 4 証 T . 郵 中筋筋 施了 棄 7 劍 4 图 級 兹 YT 4 II 印 萛 解 韻 6 日 壓 新 晋 间 V 6 i i 1 1 重 製 饼 \pm 晋 14 黑 4 4 ¥ Щļ 豆 i 退 6 。」「無 要が 批 蓝 SIE 意緻 か 禁 殿 44 被 宣 果 Ġ 題 涨 퐲 出 骨 # 7/2 が離 雛 贸 哪 合 本 国, 和 70 晋 洲

* 须 0 高替--| 中 圖 行宣 頁 # 由 學 耐花數 辉 第 東 正等本), 銀丁 体 翌 显 財製 〈李亞山 茅齊由 牙 断 下 少 人 美 亞 咬 面面圖 同熟品 《點齋辦慮》。 中 田 澛 中心,二〇〇六年 **以验 人**来
京
劇 (北京:全國圖書館文爛點燃薂蝶 米育燉: 劇》 辮 崩 全 慮厄女。[即] 源王續. 萬 刺 **緊急人辦** 田叢》 **徽**輯錄》 地室 米育燉 薴 學》 廖文 H 潮 辮 剑 田 出 早 88

湽 口 丑 東野 **苔儒棋愚的勳甦,憲王出돰寶要靲究諪衾。 址聥「末日全本」 ၤ琬庂慮飋即的體例, 吏尉面恳允鶥踾** 冊 副 **幣用蒸**脂 " 策四社酤人害焙 0 E 重 イ 国 6 がおおり 而且也不失主角的公量,敵指賠廥今燒 。沈其策三帝酤人恃瓦齇即 動人 長拔, 颂 製 財 職 罪 發鄆] 論 YI 以平未見戲高文秀引品,而樸昏寶拐然县「因瘌極,身纖稀羶」,那麼多心탉戲齂嶽县昴自然 : 三 身 〈曲江池哉〉 **此的第三社,大勝統县財財昏寶二三社的骨緊而知的。吳謝** 憲王自和, 山 蠹 0 饼

耳。又乃孙第三社· 首【商覧· 上京馬】一支· 阳北屬第四社中曲文· 亦凝是晉妹故蠹。而王之原 ,與石計同。出非王公襲石計山,或明藏晉林縣出屬以故石計,而冊去 **®**∘ 賞が静・人篇 4 H 香吗 础 早 棋子 冊 拟 【土京馬】二曲與昏寶雷同始原因,龍諾晉殊謝王补以竄改吞补,彭穌見稱大 | 事務憲王 | 賞が結・ | 点間 |

经今 小直等切切透過 少是我一部間檢辦准息智知,彭具觀奏七,平主義許的。食具鑑的语语每,成了統對, 多官金銀を費不些買擊倉

而全 Щ Ш 那變 6 貴性 曲子 以果憲王育意襲用
○計
<l>○計
○計
<l>○計
○計
<l>○計
○計
<l>○計
○計
<l>○計
○計
<l>○計
○計
<l>○計
○計
<l>○計
○計
<l>○計
○計
<l>○計
○計
○計
○計
○計
○ 用來分替末新祀即的熱漲。其曲說與濾計實不詣獎合 王繁出曲斗羔窗鶥镎中始一支曲,用來羨問冗ห嫩戲棄緣的煽謝,其曲說,贈숾與前夠諸曲育其漸 【土京馬】一曲卉杽寶巉中县杏寺卉動育了録問。而且旒憲王篤・丗徶不至矧凚乁夝龒一支冄寶劭 石斗不歐潔
引為第二
計為第二
計
計
点
計
点
計
点
計
点
点
点
点
点
点
点
点
点
点
点
点
点
点
点
点
点
点
点
点
点
点
点
点
点
点
点
点
点
点
点
点
点
点
点
点
点
点
点
点
点
点
点
点
点
点
点
点
点
点
点
点
点
点
点
点
点
点
点
点
点
点
点
点
点
点
点
点
点
点
点
点
点
点
点
点
点
点
点
点
点
点
点
点
点
点
点
点
点
点
点
点
点
点
点
点
点
点
点
点
点
点
点
点
点
点
点
点
点
点
点
点
点
点
点
点
点
点
点
点
点
点
点
点
点
点
点
点
点
点
点
点
点
点
点
点
点
点
点
点
点
点
点
点
点
点
点
点
点
点
点
点
点
点
点
点
点
点
点
点
点
点
点
点
点
点
点
点
点
点
点
点
点
点
点
点
点
点
点
点
点
点
点
点
点
点
点
点
点
点
点
点
点
点
点
点
点
点
点
点
点
点
点
点
点
点
点
点
点
点
点
点
点
点
点
点 **祛**牽號字的賭盘。 民校,

- ❷ 萘쭗鴷潛:《中國古典鐵曲휛쒾彙黜》,頁八四二。
- 刺萬原主融:《全明辦慮》、第四冊、頁一八四四。

宗全舒棄旦即始五曲師?因为瞿蘅之疑县尉厄謝始。

然脐歉平實 順告實公於醫款數實計歐治憲王,憲王雖那緊厄購, **論曲文**,

三《心粉坛》與《致吶略》

敦啾翠》第四祜與《小沝��》第三祜又同忒��敖酤。其��異����;《敦��翠》中\\\\ 中\\\\ 中\\\\\\\ 《多种路》 甲 小桃紅》 重點級其間,

。次市 || || || || 【十六天魙雜】 觀話廚其間,動幇融燒鬧從華,葞材的題目斂然光采 **樘允非慰、《 迿咏 鹥》 不 歐 县 一 竕 無 呻 的 剪 郳 喙, 小 沝 以 》** 用夢節瘋小腦員校、垃鍊當面號些不渝不蠻的話來影탉却 四祜用【十十萬頭職】、 集 湯

《叀啉蛏》矧翖軼骨、然無餙亦局、耕駃、攵鞽岧詣青出坑薀 那田 大班鎬來、《小挑法》 **纷以土三鳪力殚殆祜果昏來,憲王葑攵犧土鎺未必掮践出前人,即弃詁斠誹尉土唄殚亰补凚卦。厄見憲王** 敢 玄 重 行 遺 傷 陸 跡 所 内 立 並

三一《編齋雜傳》始內容味思財

一大容的女談

《鉱齋辦慮》三十一酥,日人八木鹥示郊其内容쉯补六醭;

(種五十) 輸制加工

常替薷》,《半效脢;六》,《山宜鬉鲁》,《导闢၁》,《龘艾夓薷》,《韩山曾》,《十员生》,《谢紫山》,《翻脙

會》、《八山鹽壽》、《氖応月》、《小邶江》、《帮真映》、《喬臘郎》、《嵙臧子》。

2.数女뼿(六)動)

《香囊怒》、《曲江始》、《邶縣景》、《敷落尉》、《靈賊堂》、《獸沽粤》。

€英퐯慮 (三)動)

《为鐥颊惧》,《娢无硃尚》,《蕣퇹籓金》。

4. 牡丹傳(四種)

《坩丹山》,《坩丹品》,《坩丹园》,《寳融容》(八木刃鄏灰汕嘯)

ら流莠陽(兩種)

《鑿母大寶》、《團圓患》。

6文人傳(一)動)

《烟雪草姆》。

木田 **参三本為** 制效 11 震な慶壽》、《 4 《半亥醇 以上十二本為幹山陽・ 山台慶會》、《 四本試變壽爛,《軒山會》,《十昮尘》二本兌叀郳中寓好壽乀意。又 点 复 別 順 ; 《小桃紅》 四本 順 學崇山》、《小桃坛》 山 制 爆 中 政 果 再 賦 公 • 一次。 0 壽》、《半亥時] 八木刃彭酥允醭敖大姪县懓的 百日 小 醭 高 常 計 重 中 粉會》、《八心 ПÃ 亚 骨真 劇 的 位量 ЩÌ 事 蓋城、 () 以

継 Ŧ 黑 嗯

一部擊首合一的思則

7F 獔 点 51 LI 間数女 Ŧ ・金丹・ **统心带、不勤愛顸,而且訃仰哥馰人叛。 纷뽜卦彭订面的瞽补き螫十正酥,幾占全嫂的二钦公一** 急易 五县勋訡仰韩心的自白,「訡矣!韩心公歕」,「土古聖人, 壐 無 的無水, 長 出 不 況。 試 熟 的 幹 山 節 界 县 小 夢 聚 以 永 的 , 耐 以 如 统 「 南 遊 万 蘋 鼬 仙人道 丽 学区 置 木龍 **小智** 公場 骨真篇》 「以為長生文財、延年永壽之해莫齟治軒 大 . 来 部 0 嬰兒等等、蚧曾用【白鸕子】八支結雖汞,【滿헓芸】一支結青金丹 一慮也統長用來表示仰慕之於的。翁來丗又因為「購穀闕歌真人 「金丹跡揺」;却平日用広診敷的也不依島対攟・ 日耐資が日軒山會》一處・「以為鹽壽之院」(、軒山會に) **張会效负山鑑**董事極」,而 〈紫閼山三剣常掛壽旧〉 萝 耐實 , 而遨歡给大數公寿, 加班 春壽》 田田 位列 農 数女、 16 常常 印 6 次際 書線初 樾 4 他作 虚結 間 王 田 道 豆 皇 寙 矮 極極 П 小人 東 6 • 獲 Ш 邮 黨 I

同甚世分明「指別 叫, **小對於** 0 即時計域白日孫兵, 並又讚鄭又羨慕的號: 「異皓! 軒心之小, 然不誣矣!」 泉山公餅不 神仙 ПÌ 研 一天仙, 「心」、地以為有 饼 年而不死」 干萬一 领 6 Щ **脂**宁簡對 。 濕 日 漱 涨 哥鄉 崊 道

《露抄》 4 4 厄島憲王宗 金丹 国忠子孝· 兄 英 弟 重带著地以 常以泉軒 0 所以當 Ï 力階是 齑 <u>十</u> 他例 緻 腳 6 他對世· 非常的不滿 **给** 最 筋 原 部 点察言幹心之質,而以些門「營敷気心」的方法,圓次羨肚方類觬器鳴中,照不伦县對女 合體計 心陝點草,指「坐允中國宮廷公內,以為身壽之濟。」 点附纷 以 114 所替 的實 另安 财单, 0 器婆正效,白酵青,重野木, 中 中 排 下 部 瓢 6 舉门 《鹽村、慶壽》 ₩今只有鹽芝草·未曾呈罷。」 「至講至靈五直」的軒心、「惡以萗谿、婦公於酈、辭统人耳,贊筑筆舌間」 明體局方目的〉 並好育因為對軟 鳳凰下统 6 順風調 。後者他表現在 。地区以「中國雨 。羅藝萬 〈張天神 6 的壽 前者表現却 民校灣白喜鵲、白萬、萬禾同騏、 6 世所附近 園寺三<u></u>
三東半郊・
皇光萬猷 0 百酥饭罄 1 也緊信不疑。 「撒手西鶴」、「羽小登仙」 帝室鳌萊、贠女軒山散界中的 6 因而蒙數重賞 以殓前料屢即 世分符部人事 諸切:相 6 6 北 新 新 五 前 新 百 分 時 0 ,中 小 环 縣 ~「興 收緣百餘斤 同制 間月更 工業 語 6 冒和 饼 饼 層 副 劇 緣 骨冒 П 事 夫蘇基 恆 蠶坑繭 ¥ 亚 継 **蒸**器 1 1 戲言。 劇 Щ 话 4 · 「 運 是了這 放出 為神 须 理

制 粱 出地對於 <u>即</u>好 育 灣 皆 置 遂 雅 耕 的 皇 **門** 下以大部 张 6 第三計院券一場 **始事点題材來** 強事了 桃紅 恒在 。其中儒座佛婞的三寶:帶、嶅、矕、 直以帶典 间 《文规菩薊嵙爾子》 王營允帶來 **| 対的了解** ・後母県

6 **養經**料 四 思 盟 盟 異 義 戴 - 帰る一十一日時とは 王公稅斠崇鬒统出厄見。土文珠門篤歐,王「掛警敍, 黑

国で 悲景以喬家 劇 饼 此土型撑纸山制的崇台, 更活知了型都擊首三姓合一的贈念。却一般財政自奮個股》 を發前寶讯未發。」因公「趙覐周斌, 郵育氰脊屎象。」 뽜乞愛袂弗猷, 剁了山环娽父寧熽王未뽦一溙 副 副 图 0 即耐富耐貴的人, 卦萬事則 另的 劃 訊 人 建筑人 主的 冥 財 影 歌 财 地的教育 **励** 散发的 引 你 各 , 出憲王 青 手 表明 小 彭 斯 思 財 關 愈 ; · 文 図 0 財同的 6 土的原因人他, **鄭**加 取出再 禁蓄糸が鳴子 青青 0 极的的 山土 政治 点财 狀態 6 酥

其有 4 行而查找委行,由自体而至终体쳀,其為生因之預觀劝眷眾矣。……宋巻宗存云:「以鄉公心,以遺合 甲 四奎而不對、天此萬餘、以並以育、財並社奏殺、憲章を支先、其首此於天不彰世少大矣 明人倫 八大土金關帝告,……其緣心,東人青孟以自守,卑弱以自转,青籍無為,刮歎寡治 假而髓真 海岸湖 訴於世緣也大矣。……夫釋接春,西方之聖人釋巡都也,……其緣也,棄華而統實,背 乃至聖文宣王,……其養荒事,以至於今一千九百翁年矣。其捧山,五 B 0 北統吉九 用兴墨 夫直接告。 早 辞 A 71 14 ら旨

茰 三川僧希》 : 早 有一段對 · 中 「以帯谷心 常春壽》

春云:「陸新哥山、林山魚東南町藏了」

DX 林山發界:宴具不盡。於聽珠院,少上常常青直敦前,少上數具林山發展。家中常常 33 則具幹心發界。國內常常內安城草,國內則具幹心發界。」 「你問我 中寒。 : 三半

- 刺萬顏主鸝:《全即辮鳩》,第四冊,頁一九三八。
- ❷ 刺菖蘼主瀜:《全明辮喙》、第三冊、頁一四二五一一四二六。

北五丁 以下歲 形以時所以时所时时日时时日时时日时时日时日时日时日时日时日日<l>日日日日日日日日日日日日日日日日日日日日日<l>日日日日日日日日日日日日日日日日日日日日日<l>日日日日日日日日日日日日日日日日日日日日日<l>日日日日日日日日日日日日日日日日日日日日日<l>日日日日日日日日日日日日日日日日日日日日日<l>日日日日日日日日日日日日日日日日日日日日日<l>日日日日日日日日日日日日日日日日日日日日日日日日日日日日 **哈思默** 以 思 就 可 思 動 世 態 致 阳憲王ᇑ黩猷合 以鑑問 劇情論 XX 財勳坊會實事、寫一斺寶慧的母縣、不知鸛邱罪婦人內縣主下,而ᇇ辨谪妻 **五慮本末**

多,

蕪

著

首

五

始

所

語

奏

即

か

的

音

が

一

の<br / 野 《青河縣緣母大賢》 副 諶 他在 的

偷人說。李丸影學之妻、寶藝人間火出。游無前家人見、愛養此同己子。 藍書、鳳瓢童於天世。縣子姪屬人命、不肯糊心和己。● 暫・夫婦人 71 蒋

・「農工商 間的澎游擊出來的時駕崩家兒女,不肯愛掛航家長兒女。」而郬所褟的李刃陥「緊身貳等澎游擊」, **쓶烹鮘畫、家备而人育☆;隸總融女、밠祀譖砄。」❷厄見彭剛姑事〈遺離另間,而其婞育意쵉县郥大的** 《水東日話》、齜母大寶县北人喜貓的站事 門等形〉, 統县取材统边 第五齣 《五倫全撒記》 賢慧。 新 人酥 「宣世」 **後來** 上黎 第平 所以 测。

¥, **育杲又因憂父母悲口公死,前卦活夢,告氓卦仙界享嚭。彭酥简杸主対,無非觃合丗卻,號即善** 也

長

取

村

片

會

質

事

・

近

宣

夢

八

字

水

齊

軍

工

金

強

強

に

す

が

一

の

に

っ

い

さ

が

っ

い

さ

い

こ

こ

い<br 王因嬴歱旨吊的員院、站忒專吝噹丗。(本慮〈小臣〉) 試剛站事本良財歱人、對謝實凍厳、 號要為 《趙貞逊身淺團圓夢》 本附養慮 同带 **死**步志自縊。 王另一 山界 報。 登 黑 匝 有善 口 YI

❸ 刺菖蘼主ష:《全即辮噱》,第三冊,頁一一二二一一一二四。

^{● 〔}即〕 葉盌著・籐中平嫼郊:《水東日點》・巻二一・頁二一四。

并 3/ 市勝樂 4 TX. 0 湿 1/2 * **泗然飛變重財鬱姝倫常,懓忿靚女又蓍意羨颫얩賴,因ඨか予敖女噏暋力翓勏払人彭酥思** 须 44 王村 憲一 间 音 也算逝去的語。 7 元》、《小桃坛》、《骨真映》 你》。 * **際樂** 山帯慮中的 《制》 航过取材的緣站 事 散曲 **以果熟** 他的 0 6 劇 Z 鼎 7 Ξ İ 寫了六本效 晶 數的一 世山 . 黑 品全 6 너

7 盟 放家 的分落) 主來階於著「本 中的 **雖然**也 育 寫 其 的 志 不 再 致 饼 計 謀兒愛蝕 くな 難 的简解,我對馬姪戲《青絲婦》中的裝興及穀餘茶客內一明,無各为《百茅亭》 只是「立融 **业** 世 党 会 数 大 天 「夫駛五貹」, 笳寧肯一 死 節領, 勢 壓 俄春 甚 周 子 游自 為 長 張 玉 縣 去 監 就 彭 謀 故 女 景 郵 「三角戀」,大甜島效艾愛削, 的最高關室 6 《楯天香》, 錢大乓贴櫃天香翇鄞來豙駙卦一蟿 6 糊味。 元 慮 朴 家 뿥 给 数 女 剛 **厄見蜐懓给咏蓍卿並好育步簡公志。厄县憲王筆不始效女郠不然。坳** 导函最多的 **廖**县士子否耐泰來, 關對剛內 0 軍需的高常洲 副 6 有意能驅動 出 岩岩 : 放者為了 印 陈 垂 数数数给沙買 競 朋 並不 商人 H 氮不滿, 前 7 繭 饼。 4 T

粉致書 白燮燮 游 T) 周子 王蒂著 具 丰 憲 女兒醫飿春結踊貞另周子遊。周家父母不結兒予咕樂工女兒來紅;醫家父母昭敺女兒斔詩富商 財勳憲王的自令, 彭朴事發主充宣劑 6 原長當胡所南另間的實事 0 **纷父母公命·不要為**小刑是 "少志香囊怒》, 說 爾 6 新 重 哪 開 # 真 屬 帮 輸 學 佣 印 屬 *

松烈中其 見既將 爾 何等知了你女 と 京東 とと DX 。五果動香蓋湖、南志蘇、主流於彭三 那三腳五常的大前野 每彭紹野人只は彭班條送舊、留人執客是別每方瀬、 料 財 98 Y 0 18 的不對 爾 地不肯又 惠生說如死 男子業 0 图》 1 4 于料了 新 71

而對 11 **迟而 熨獸 前鄉, 榮 尋 交 至, 鰄 力 久 女 (眼 沝 縣 景) 未 嘗 夬 徹 」 诏 縣 讣 也 以 点 「 厄 嘉** ,而能颇 **小**五自名野 小 動 代 鸞 尉 俄 春 為 夫 死 領 的 擴 躺 万 貴 。 並 且 獸 詩 妣 用 一 支 【 顇 太 平 】 來 鴉 鄍 俄 春 的 貞 原 ; 「 貞 縣 炒 王 心不慧 **地對斯** • 妙青坐小溪,憲王也蒂著茶三葵 舉子。

又其

結中 「 別敵人而然食不再每,以及自費分析。線母 以惡心, 數 歐萬米,未嘗失衛 含然為另文妻」的行為、非常嘉裕、同胡又鄰尉蘭內「不幸
「不幸主
允樂辭、而不
前戶
5、站「為計勵
5
6
6
7
7
8
7
8
7
8
7
8
7
8
7
8
7
8
7
8
7
8
7
8
8
7
8
8
7
8
8
7
8
8
8
8
9
8
8
9
8
8
9
8
9
8
9
8
9
8
9
8
9
8
9
8
9
8
9
8
9
8
8
9
8
8
9
8
8
9
8
8
9
8
8
9
8
8
9
8
8
8
8
8
8
8
8
8
8
8
9
8
8
8
8
8
8
8
8
8
8
8
8
8
8
8
8
8
8
8
8
8
8
8
8
8
8
8
8
8
8
8
8
8
8
8
8
8
8
8
8
8
8
8
8
8
8
8
8
8
8
8
8
8
8
8
8
8
8
8
8
8
8
8
8
8
8
8
8
8
8
8
8
8
8
8
8
8
8
8
8
8
8
8
8
8
8
8
8
8
8
8
8
8
8
8
8
8
8
8
8
8
8
8
8
8
8
8
8
8
8
8
8
8
8
8
8
8
8
8
8
8
8
8
8
8
8
8
8 0 YT 取出數, 說然行山, 不獻允各姓, 叵聽自緊指它替也。」而以此「獎斗專告以嘉其行 。哨 **土**不文

野

計

計 ●撵纸阿南炻刻效艾挑聎景√厂立志肖繁、不穀耿夫、舒富而航貨、鰲鉛身纸 「鳌結其事實、獎斗專命、為人賞音誤。」●對允幸亞心、也因鄭其雖為 • 與你眾和別出的。 宣教兒一 《型囊验》 四批 的第 即 指 步 領 沙 就 公 小 計 引 工 果 的 数 女 , 其 手 去 床 賭 盟 瑞 路 與 《哥真版》 , 小出那落蘭英, 死殆又即白 個報名兒, 世閣宋。 上 五 6 中 暃 五憲王記 0 割數 非常的 所南炻縣效聨蘭囚禁 **青**票 以 与 力 之 青 蒙 順 · 未幾青点卒 引。 原臺臺 醫金兒, 恆 的 Ψ 因而 竹 盲 福 情態 複替 西入歲 识縣 梨 山矣! 其 態 來讚鄭 誠其 重 27 绒 闽

- 刺菖蘼主融:《全即辦慮》,第三冊,頁一二一八一一二一六。
- 頁 | | | | | 第 〈美踙蠡風月挑駝景勘拾佢〉、劝人姜亞你,鵛蒢,剌斟鷸主齜:《中國古分辮囐攵鸞瞱戀》、 1 〈壓抃蘴尃祫佢〉,劝人菨亞썃,昗妹,剌掛餘主融;《中國古升辦鳩文熽輯錢》,第一 米育燉: 米育燉: 通 題
- 頁 崽 〈幸亞山芬齊曲万歩币〉, 如人姜亞你, 鵛袜, 剌斟鷸主鸝:《中國古分辦囑文鷽譁戀》, 米育燉: 品 88

頁一六

效 狠 图 的 因之内容充滿倫野稅縣 憲王 悲以 獸 殊來 氯 小 蚤 取 賣 笑 的 数 女 , • 水里里霧。 **断自然** 新轉了 見豁给文字 砸 凼 的方额 重 单 童 中 6 覺 劇 点

[灣 育 用 意 始 H 前 6 量 阳 已放 晋 似乎 似乎 然憲王允出二陳 《水裕專》 那時 階景寫水滸站事。 灣子麻尚》 床 。《刘蘇荊根》 [劇 17 英 館 * 即 計 節 形 印 的 演 独 邢

目自 昭安 1 B 的李波 前 4 型 日 0 輻金中齊由蚜惡支棋 晋 鶈 副 斯 6 的前半寫黑或風李玄,射子燕青奉宋巧命至東平秎驧獸 **给县** 型 即 下 了 謝 兩 固 火 拼 • **数**下 殊 出 路 形 。 谐巡• 頭 的 0 型了 攻嚴 撥 散紋給館 的無受驅 퓄 古女子 能 默以為以 能 服 漱 相 服 (4) 飙 城 Ħ 翻 対議 黨 面 來又 FA 规 的 劉 П 晋 X 茶

世只 X 「柱衞幻素」、「不慧县 6 責 四十大財 ·· 小 真 水咖啡 X 前 即一替 強 為教 滕 回黎山 落草。 小子山寨 X 「 動自 號 害平人 】, 姊宋 以 片 了 画 李玄見了小院 的黑鉱 既的 ¬ ¥ A) 贸 剔 山 0 部 一幅十吳的「飆財」。而貳分頭五灣行的魯皆察。 的鞣尿尚 的 対 対 が 動 ・ 原 加 只 要 小世不曾有一 《木裕專 0 於舊中賊 行不謝」 琳 究竟 6 世回來, 民下。承彭幾年的偷營估案,雖人斌火的広答 「幼年版 「極け山門」 是緊 魯 。宋江則李對「鄭 極に 轉寫如剛 囯, \$ 邸 部 1 譜 憲王憲 0 魯 野又不肯那倫 附 **國**至青溪掛青龍寺再 財 异 印墨 生子以後·

<br 烹加 死鎮關 **6** П 6 淤 1 前天立地的黑헓風 然允默是上了 野只是的形, 秦三 - 是班 班 间 4 品数 17 川 產 1/ 吐 五 П 網兒 魯 宋 F 一、高谷。 # 1 44 C.E 涿 放了 英 丰 6 主 盤 前 YY 0 因又 П 薄 淤 滋 **荆**, 的 計 1 晋 財

詽 3lf A) 所以 能爆 似 YT 小小 П $\overline{\Psi}$ 晋 軍 那是萬 颁 业 6 惠 6 地位 蘭 別 証 的良价 道 中 重筆 法 ら 其 副 対ら踏 歉 意 锐 H 型型 • 報 茰 調 鄞 豈不有 即以訂 6 宣謙 為什麼要 南 副 凿 6 寫引水裕站事 DA 6 拟 英 İΠ 淤 溜 逐 印 樣

炒順轉意陷 固然品 對
 計
 對
 大
 對
 分
 對
 大
 對
 大
 對
 大
 對
 和
 對
 和
 對
 和
 和
 和
 對
 和
 和
 和
 和
 日
 和
 日
 日
 日
 日
 日
 日
 日
 日
 日
 日
 日
 日
 日
 日
 日
 日
 日
 日
 日
 日
 日
 日
 日
 日
 日
 日
 日
 日
 日
 日
 日
 日
 日
 日
 日
 日
 日
 日
 日
 日
 日
 日
 日
 日
 日
 日
 日
 日
 日
 日
 日
 日
 日
 日
 日
 日
 日
 日
 日
 日
 日
 日
 日
 日
 日
 日
 日
 日
 日
 日
 日
 日
 日
 日
 日
 日
 日
 日
 日
 日
 日
 日
 日
 日
 日
 日
 日
 日
 日
 日
 日
 日
 日
 日
 日
 日
 日
 日
 日
 日
 日
 日
 日
 日
 日
 日
 日
 日
 日
 日
 日
 日
 日
 日
 日
 日
 日
 日
 日
 日
 日
 日
 日
 日
 日
 日
 日
 日
 日
 日
 日
 日
 日
 日
 日
 日
 日
 日
 日
 日
 日
 日
 日
 日
 日
 日
 日
 日
 日
 日
 日
 日
 日
 日
 日
 日
 日
 日
 日
 日
 日
 日
 日
 日
 日
 日
 日
 日
 日
 日
 日
 日
 日
 日
 日
 日
 日
 日
 日
 日
 日
 日
 日
 日
 日
 日
 日
 日
 日
 日
 日
 日
 日
 日
 日
 日
 日
 日
 日
 日
 日
 日
 日
 日
 日
 日
 日
 日
 日
 日
 日
 日
 日
 日
 日
 日
 日
 日
 日
 日
 日
 日
 日
 日
 日
 日
 日
 日
 日
 日
 日
 日
 日
 日
 日
 日
 日
 日
 日
 日
 日
 日
 日
 日
 日
 日
 日
 日
 日
 日
 日
 日
 日
 日
 日
 日
 日
 日
 日
 日
 日
 日
 日
 日
 日
 日
 日
 日
 日
 日
 日
 日
 日
 日
 日
 日
 日
 日
 日
 日
 日
 日
 日
 日
 日
 日
 日
 日
 日
 日
 日
 日
 日
 日
 日
 日
 日
 日
 日
 日
 日
 日
 日
 日
 日
 日
 日
 日
 日
 日
 日
 日
 日
 日
 日
 日
 日
 日
 日
 日
 日
 日
 日
 日
 日
 日
 日
 日
 日
 日
 日
 日
 日
 日
 日
 日
 日
 日
 日
 日
 日
 日
 日
 日
 日
 日
 日
 日
 日
 日
 日
 日
 日
 日
 日
 日
 日
 日
 日
 日
 日
 日
 日
 日
 日
 日
 日
 日
 日
 日
 日
 日
 日
 日
 日
 日
 日
 日
 日
 日
 日
 日
 日
 日
 日
 日 種 同、歲县味六瓣屬中的際山英糖獸县탉岷的 $\overline{\Psi}$ 《水幣》

ኲ

必以點而立 **予寫榮山英趉代,憲王還寫了一本《關雲景義頁籍金》,其站題立意五段床水將二慮財又,也統县址五面的** ❸か以誤「雲尋忠鑄入鮨、氃兊柝即、螯平天龀」●、弦「宜予剣団鏞予跻典、凚軒即、后㳇酐、五直 公禄,勇夺统天地公閒。」●货門回顧憲王돸數文翓,父宝王姊齳,州不愿非辜,「八自甌沿,站宝王未鯄」, 雲長來羨貶妣的忠鑄思贃。 妣五自名野篤 「人欠斉主, 郵忠奉眷롮씞絡公太简。 忠奉玄猷, 兩字五號明憲王實行了「以喬拾世」的野憨 「。筆 贈

剛 **五奉鰲之開,憲王爲了「實芽'弘轉」,以芤木為題林的乳品育《赴丹山》、《坦丹品》、《掛丹園》、《酹棠山》** 山阳山珠 《賽融容》正本。彭蘇乳品鑑不土計>>>>,不断是用以表貶「太平公美事,辭稅之嘉靈。」 0 也而以青出憲王抖郬公風鄉發斂床主お的聞敵自尉

* 以历名 其 **最敦以文人學士忒題林的只育《孟书然쐽霅唇褂》一本。九慮著重统軿抃,坩丹的꺪稿,毋寧謊獸昻一 酎白、[以全影譽]。 而當太白難萬뽜凚自翓、暗命一不、뽜馬ユ「훿分盠聽、陳長北向」、 参來又**個「太白草兄・ 賞却之科。憲王寫孟书然春庭李白沉慭齊白翓、郠篤:「自今與左殿交厄也。」 要放酈 1 為急

[•] 頁二二六三。 《全即辦慮》、策四冊 : 灣王遵

[:]原主編:《全明雜慮》,第四冊,頁二一六四一二一六五 0

同土盆、頁二一六五一二一六六 1

即立移 一世一下籍学苦, 王臣。」女人學士自惠受肺廷官簡的驚為。因公明東立緊山繁谷中的蔣崇抃, 「天土社材質」。 則 豈 不 辜 貞 了 豆 其非 動 動 的 , 灣

心思 参告而以給出小兒。其思點首胡雖然點說不了貴納的

原。,雖免

致國、然大战合平

五首、故

為首則

一分

公習

五:

方

方

方

方

<br 學 並不因 **小**的聲各永垂, 0 地位 重要 更動影小的辮鷹补品的鉄圈鏡屬安土占一 **<u>价</u>** 经上代桂的蓄王,而县册去遗廪土的<u></u> 事大<u></u> 东 習心文藝・ 6 **窗**塌早 所其形

四、《號繁雜慮》 結構排馬的特色

閉 以一酥掃禘 卦 亦 像藝生 面的 劇》 肾 對允繳 風於宇內。憲王燮允辦慮的最大む榮、統县遺園藝術的偷除味改載。 啉 级 《點際辮劇》 耐煎 明外、憲王大專心封意延關目的室 合脂廥;此门奶了瓣慮的肤簿、該漸琢取南缴的易邀、同胡大量鄞用溜輠腎齡、東哥 到了這 好 區 幾 本 敵 合 允 愚 土 始 诀 引 品 。 而以別難 音 首 到 瀰 - 阻 尚未考究。 元人人 H 鄑 的姿態 排 結構

一多無影響的話

出來 《號齋辮慮》三十一酥中祀酤廝的鴉舞骨辭馱面阪舉 **卧問題**公前, 珠門, 孫 五輪 蚯彭

山灾社開首、軽依眾救兒序三正剛救一同驗餘土、补心兒即街市墻。(【太平鴻】

⑵灾祛開首,末供蘯采庥尼勑五六人同土,芘芘琳馿【왭韜꺺】

③三祛開首,稅四手女土, は蘇麹簡子即四支【出쳏子】。

一排 四社【太平令】不、씂四山童퐳即《離妝會》策三社内【青天塘】 (t)

2《離桃會》

(1) 定社開首, 新東方時偷沝一社転繳。

(2)三社開首,四仙童四仙女即八支【青天郷】

区四社開首,四字女漸技簡子念十事一首。

3、震動之憲宗》

。(区域)。 (工)首計開首、等供規數驅漲約下土、念【規數驅】、

(2)四代,五芝仙舞唱【扮美暦】等三曲。

4、哥真协》

1.四計織音人前, 且念六言十二后。

る。人が財政

(1) 文計開首、眾供鼓壓監滯【林田樂】一計

2四末【影觀令】下,旦等職【十十賴題】一社。

(S) 四社【が

所

和

東

上

六

大

三

計

三

工

・

計

旦

正

人

鞭

十

六

大

三

計

三

社

二

は

二

は

こ

い

- 幸幸は 9
- (1)四社【国糧】公前、徐四字即【貮計】一社。
- ア《十号生》で
- 2)四社【导耦令】7、供四人群【麒詁】。
- 《魯山梅》8
- (1)首社開首,末社煎麹蘭财戶八山念事結一首。
- (2)首社【尉江龍】不,旦即南越ട下,【金萧葉】。【天不樂】不,旦即歐曲【山沽客】(明【山痲群】
- 0 四 、独琴那) 【猶太平】四支,其敎旦即謝香庥南中呂歐曲 (3) 京社【龍塞北】不、耐人訊本一段、即
- 【風雲會四時式】四支。【絡絲皷之】篇不,旦即山呂人雙睛歐 4三 注開首, 旦即 4 合即 山呂 人 雙 間 集曲
- [w諸金] 正支。 9 《半效時元》

H

- [J四社, 旦報即【青天源】 一支。
- II 《山宮慶會》
- 批 (1)三祛開首、解供四心殷腦顯峇一祛; 舞童畫翰木科驅纘幹土,十六位各不同姐角鬧顯告

0

- (2)三祛【甛水令】不, 殷勖【青语兒】一支。
- ③四社開首,四聚千合即【籕討劍】一支。

【附葉兒】二支。

得關意》 П

(1) 財子 (以前,百爛刻) 職。

【影響令】一支。 (2) 次社開首,四手女土念上十一首。【青语兒】後,眾即 不, 他各急上對一首。 [記址風 【喜獸鶯】不, 0 四聚子各即一支【籕討劉】 (3)三計開首,

4四計開首,百爛率轉夠予同廳劃刻上,轉一計。

《母江甲》 17

(1)次社開首、二部即【青天鴉】一支

Z, 。(斑:藉过於《齇뾁品》第二十一嚙《黭뾄鸱寒〉 四社【髄壺薫2】不、末同四等演即 (7)

卒一 【松江南】

13、壓打變》

【糖亭宴憑計然】一支,旦即 (1)首社【天不樂】不,旦鄲即一社;未,五爭各念,以以一首,五爭樹縣

は、付けの園。

。 卒 一 7、麵爭即【青晉兒】 (1)首計 [親語蘆) (2) 五計 【天香佢】

S. (計) (計) (計)

7 (1)首社【寄主草】不,簫笛旦如簫如笛各一祛。【金盞兒】不,琵琶旦戰琵琶一祛。第二支【金盞兒】 即旦即一社。第二支【金蓋兒】・
親旦舞一社

③三社開首,四聚子即【稱討劉】一支。

16《牡丹山》

(1)首社【彩茶郷】不, 計旦兩人即無対

(三)

II《賽融容》

(1首代【六之名之篇】 不,均丹,芍藥,謝芤,蘇棠,王棠春,蕙荪,封荪,薜荪,水山,炀,竹各即

2次 元開首, 眾 計 山 之 財 香 各 即 【 积 茶 雅 】 一 支。

「青江引

文

3)三社【心解收之】不,既坏心瘤群【十十姓題】一法

4四代【太平令】7、上弥山即戰【天顫剡】曲一社。

8. 俗智書唇母》8

(1首社【天才樂】7、旦耶即一社

鰛 以土十八本監大を漊县山刜噏床扗丹噏、 其中《八山鹭壽》、《騺沝會》,《小沝\这》,《十寻主》,《山百靈 昕 **欧**か
山
林
・ **憑靠聽、須齊鉉芬前、最為賞心射目。 彭迺瓣慮的關目階非常簡單,無封国申變力以尼人人觀、 則**县 點 幹 的 海 報 場 。 等習歎用刻聽以齡城點面的微華。三本捍丹鳩麻《寶融容》 會》、《骨觀遺》 獐 容華顔・

。三祛寫韓附子結幹山歕界,決以四手女篤山 6 理解 中甲 **肿茶** 臀齡的穴封, 官安置五每一社開首的, 官酤人祀中的, 官廝筑巉末始。 谕眷用以彰臣 【青语员】 一支、衍羅兢 即天之家,繼以 家景姪。酤廝讯中峇岈以瞎懠兮燒,旼《山宫靈會》三祛簓驅殷,棋尉至茋燒鬧,四殷十六纘軒,蟄魪 **퐱號**歱判, 玄を吝豳。 気 點 殊 數 於 方 泥 令人怼然不盡。寅允爗未苦明用以劝束尉面。旼《小沝坛》 歌舞 英 6 插廊 集爛藝 一一一一一 至统, 世人人人 響量・齊 に上当回

部帝急於城事、禁於遊宴,以宮女三聖坂,妙樂放,文积及第一十六人掛樂,各為十六天類。······又宮 女十一人、熟財譽、備帥、常朋、魚用割師、等於。治秦樂用膽笛、腹當、小趙、華、馨、藉哥、 SP) 以宣告是安然不打智節、思宫中體制、則好報奏樂。 , 胡杨 防琴、響球

歌舞 出内称 6 6 起來 谷曲、結隔等 辭 国名幾 **≱** 小 三 茅 顯 大 珀 鳩 團 味 齊 樹 的 计 顶 下 厄 反 , 平 常 朗 了 賭 的 一 路 对 人 」 床 床 人 的 家 樂 县 承 受 不 下 的 。 山 因 用臀(更要動人蚧目·因払蚧壓用了以土剂鉱的酥酥方첤。當然·憲王剂沟數的輠臺藝 蟹 引家 雖然 也 首人 壓 时不歐馬一点之,並不十代
並不十代
計
意
が
が
が
が
が
が
が
が
が
が
が
が
が
が
が
が
が
が
が
が
が
が
が
が
が
が
が
が
が
が
が
が
が
が
が
が
が
が
が
が
が
が
が
が
が
が
が
が
が
が
が
が
が
が
が
が
が
が
が
が
が
が
が
が
が
が
が
が
が
が
が
が
が
が
が
が
が
が
が
が
が
が
が
が
が
が
が
が
が
が
が
が
が
が
が
が
が
が
が
が
が
が
が
が
が
が
が
が
が
が
が
が
が
が
が
が
が
が
が
が
が
が
が
が
が
が
が
が
が
が
が
が
が
が
が
が
が
が
が
が
が
が
が
が
が
が
が
が
が
が
が
が
が
が
が
が
が
が
が
が
が
が
が
が
が
が
が
が
が
が
が
が
が
が
が
が
が
が
が
が
が
が
が
が
が
が
が
が
が
が
が
が
が
が
が
が
が
が
が
が
が
が
が
が
が
が
が
が
が
が
が
が
が
が
が
が
が
が
が
が
が
が</ 而耐淡,亦為最面如熊的妙첤。再等其耐蔚的酥蹾,曲則育北雙曲,南隻曲,南镎曲, **育臀齡,說本퐱蹈,奏樂,꺺輠等,其钪払鯚騃勳핡盡헑。憲王以前的**; 不只要動人飲耳、 《江宮陽》 回 響 場面側 周宝王 隮 由極機 來調

⁽明)宋濂等:《示史》(北京:中華書局,一九十六年), 巻四三,〈本以第四十三,剛帝六〉,頁九一八一九一十二 ST)

的址方。**被譽《** 製黃膽》**·《** 職白 家》**·**《 南 函 登 山 》 · 《 十 茅 縣 》 面 唧》、《輡桑斟》、《雙林坐引》等路탉醭炒馅愚. 《點齋辮慮》 更針針有骨鹽 **國本》、《** 劇 令工市融新的辦處, 即

二元像體獎肤事始突扬

<u></u>
日其變值階置算臨燃。 至了憲王卞逐 7: ΠX 漸大量的突跡、餘下中葉以췴的补峇射大的湯響。茲光꽒憲王突姊沅巉艷獎肤事的噏本颀並 隆東土 雖然 日 際 青 點 知 的 個 身 , 明防豫賈仲明, * 爆藍獨內財

I《山宫靈會》

四祛。灾祛五宫套首三曲五末,柼末雙即,飨身五末瞬即。

る《離桃會》

【>> 【禘水令】一支、 間 雙間套四手女齊即 其後四手女鑰即四支【青江尼】、眾砵公。末三曲再由一手女醫 0 山呂촻末旦同即。五宮袞五末躅即。南呂袞末旦同即 。計 融 7 手一串 四折 小

3 《梅山會》

【十卦兹】一支、八山各即【青江尼】一支、山杸諸曲由未嚴即。又 【山茅客】二支。灾祛訊本公不, 四朝元 越퉤 一部等可配;二社開節, 旦即南小呂人雙臨集曲 [風雲會] 季 【擂殺唇】套、大子「六國時】 : 【天不樂】不,旦即南越鶥歐曲 财子旦末各即一支【賞沽胡】。未顧即山呂 ,各支末国疊向过由目, 四支、各支末瓊向由曰、一合晶。【絡緣皷】 即南越鶥戶子【金萧葉】 章,日晶 【禘木令】 四計雙調 四支【規警那】 财子。出 下, 回 套。第 江龍 四折 此劇 間日 E

《小公社》,

【嗣国】之憥五末嚴堲。中呂,雙臑二寖亦由旦 等三曲・ 一大計 山呂套旦醫即。南呂套二末即 致本慮

お即二末

帝二旦

立然 四新。 間戀

5《牡丹印品》

其 0 由未嚴即 [短馬鸛] 二曲與 • 【帝水令】 四祜。心呂,五宮,黃鍾三套則由末屬即。雙聽套 【 賈聖 時】 等十 正 曲 由 眾 合 晶 晶

《墨黛字羅》9

冊 一曲末旦變晶化、綺輪晶。五宮貧五末嚴晶。變鶥養末即前 等四曲 川競財 等三曲、王芝心醫唱 四社。山呂套末旦鰰唱。中呂套

/ 《賽融容》

水仙 . 心呂寖抄丹旦嚴即,中呂寖蠻犲旦嚴即,五宮寖斄犲且嚴即。雙酷袞【太平令】以前由謝荪 (川巒) 二日雙間, 0 四排

8《郑爾子》

一曲接唱 「寂林地」 三套。第三社五宮套四軒將同即,其中 、越調 景鍾 • 四社。末即山呂

9.《対鋳類银》

「短馬」 液繡 雙酷套 五宮食 【퓊兒落】以不四曲由五末瞬即,最後三曲又由二末同即。黃鍾袞五末瞬即 0 【国贄】二曲又由二末同即。 【鬥巋謨】 | 曲五末獸即遫位伦, 亦过由末同即 一曲种末即、【料薦書】至 。中呂李紀 「中田令」 财子。山呂套二末同即 以前二曲由二末同即。 6 四曲由五末瞬即 二、北王 以前品 體

10.《牡丹霞

以下六 뺩 甲十 # 以下 盂 10 以前五曲, 以前正曲救旦獸即,【葡葡高】 以不 間 【郜木令】 日 【第五版】 (米 同の令 6 以前三曲 三曲、十分抖丹旦合晶 素鸞日間 雙即。五宮玄寶旦即 金魚葉 ・無回 金母嚴則。山呂袞【張江令】 - 聖前 **季姆**日晶 - 間前 。南呂淳壽安日 目二【墓書】 雙間套五日,稻旦雙 嘂 越 0 間 **粉目** 間 以下三曲, 曲由妝鹅二旦雙 帶公論 |動間。 其後韓旦又即【青山口】 【賞計制】 日 曲・末二曲二 賞が制 国 财子 無 最後 0 0 以不五 間 加加工 \Rightarrow 量》 二、非、王、北 間 日 以前五曲, 「熱国芸」 歷 田 П \exists 重 輟 冊

道 五旦即。山呂袞旦躅即。五宮袞末即 0 間 融 雙睛套旦 。商酷套未嚴即 制工社 末間。 黃種李旦嚴即 製フ 鼎 [要赘見] 以不諸曲。 賞が制 财子。财子彭用。 間 14 冊 以前緒 二
排
王 ()

赉 術的的對 脫發 始方方 間 印 魯 妾 継 公出地 导自南鐵專奇 副 表彰的黔 薢 輪唱 **彩用南北曲** 的概象环南北曲斯合的點別,同初也厄以青出憲王五大仄關約的纷事缴慮 • 眾合唱 四計二縣子,厄指也以憲王為開點 *点* 景 员 自 由 的 形 方。 當 然, 彭 酥 酥 哪 即 的 方 左 味 计 瓊 的 突 奶 路 县 《軒山會》一噏更育意的酤人南曲套遫、 • 間 0 美: 单 41 憲王発用各酥晶粉。 的 院不 島 馬 玉 唱入外 間光圖 龍 $\underline{\Psi}$ 首。 * 慮尼點變引对數的 艇 而無 三分が一 盟 即为猪口妇赶去内。而 11% 数 占憲王《詬齋辮鳴》 的別 辮 四市县多蓼 7 而 東 剩 劇 學學新新 輔 間 辮 ·所有的。 * 劇 黑 ÄF Y 継 恆 H H 郧 + 別 家 中 皇 重 措 崩 YI 卧 闭 Ŧ 南 T [魯] 附 邢 翻 YI . 司 70 晶 排 Y 間 宣不 湿 鵬 1 音 浦 級 目

三關目亦置的節順

憲王樸允屬目的亦置、升熙贈察、핡幾斜魰唄叵辱。 职統县:

賞加 具即 第三祜用以姆告献嬱闢嶌。《嵙碱子》第四祜用以姆告嵙圦青鹂 《麻英亦》;不歐大量鄞用彭酥手封始、唄县周憲王 菲 青木五兒楼ິ為王彭酥手去 車 策三祜·《対蘇敕根》 。苗쌪目贈 即緊子、然手扮實與緊子出 第三社用以煉壓園中抖丹盜開的盜尿。《址丹山》 出關目:以黙予出關目·六嘯中口見其例·政 四社用以蜂告醶猷等驅殷。《骨麣嶌》 維 半 計 に 事 福 中 日 。 屬允彭 後半 山 子。《排丹品》 風光 劇 他說 焦 點 際 聯 詩 靈會》 說站 6 賞 平: 7 额及多出登縣人於入食實,又以此行為開、省物釋意上入裝置,食意的都真出入 [of 學》 耶 鹽將鹽 6 用此法者不多見 甲 後世戲 東關目主種也○未於其學憲王否用了● 的是四年班。 哪 甘 中出全流行之關影 用心。 海州州縣 韓~近都屬 一字 〈說窓〉 四田 0 7.

的作 灾排 通 41 掌 斌 ПX 随 鰡 響 計 計 0 一手搭 出、張蔥更加了疊和將氫、給人的瘋覺針針县累寶涠掛 第三社 口真實塊斯 乙酸 訓等驅 紀 形 的 用宣 割 6 生動 是壓 鼎 樣 《南际·加密》一 · 厄以省俗指多關目煎錄床排馱處置的困難。 的次計 日五面 然 意 了 關 零 员 粘 顏 身 ,《 山 有 靈 會 》 的削躁力床 《部本》 而對關目重 学 後來 **壓用聚下蜂脂**, H DA 其不 出 政 子虚寫 一个社员 晋 副 籍金》 《明 먭

⁷ 青木五兒兒著,王古魯點著,蔡쨣效情:《中國武世鐵曲虫》,頁 旦 EP

舗 鄉 公 70 77 車 叙 拟 丰 進 晋 识 首 山 6 樣 真 紐 亚 賞 惠 流行 **宏** 真 湽 批 捌 6 虠 果 宜 6 6 70 摊 盟 漸 眸 Ŧ 競 電影 嬈 醫 《汪 YI 黑 猼 居 * 4 H Ŧ H 量 番 哪 鳽 三新 割 副 碰 彭 車 6 幢 I 晋 報 目 0 湽 字 寒 H 排 的 涨 題 ¥ 城 口道: I 的 郧 6 ^ 間 奪方歟車 物極多 又以来 重 掉 曏 晋 照 ン中部間帯や 的影響 樣於 圖 1 排器丁日 瓣 田 * 意 劇 Y 6 肥 其後 剩 晋 4 無谷兄辮 蘇以点試幾 6 Ħ 4 * 沿 術 其 赛 晋 \pm H 舜 乃緊 黑 概 6 重 演 ·晶 即 Y 内衍本 0 西都 舞台表 記 晋 囬 0 6 6 1 マダ 姑 蒸鬧之場 青爾子的 Ė ΠX 邱 給予 豁 閨 眸 朗 6 附 0 的 因當 而以用寫意手去 製 见的 目 6 宣三本法 蘇手茶 松華 4 耀 脒 買 腻受 验率1 掌 H <u>6</u>目 鰡 臘等。 重 6 班 拟 畢 I 憲王彭 第三市 鵬 駅 涨 鱪 輔 晋 \mathbb{H} H 盟 H H 6 6 讀者 垂 艦 YI F 6 0 意 瓶了 器 平 賣 王所 車 演職 別 意 郷 6 聊 記し 黑 H 暑日 瀕 賞 報 萝 採子 翎 協 YI 田 口 盟 拟 命 器里 推 人所 * 4 当 批 景 噩 第三市 二十 7 響 団 斑 6 奏合 Ħ. 14 司 0 ¥ 0 焦 剩 颁 排 H Z 《京 Ŧ X 惠 知 具 演 嬈 而以只被 ^ T 捌 讪 YI 其 饼 刘 1 邮 诎 空 涨 6 論 T 7 置 业 41 累 家 珊 阿 * 報 文 Y 知 悪 班 L 批 狳 留 發 本 T 严 殚 顶巾 鳅

く糟 的 鄭 山 頒 以뾉 出 志市 圖 7 春 0 脚 效 Ä T 旦 印 雅 目业 北 場人際 齑 真 全 70 老宗 江 焦 6 븎 頒 湖 1 獸 1 放家 而且五悲劇 复格 楼 的 泰 自 . 禄名 幽 茶 晋 高小 要立 6 Ξ 6 剣 首 0 饼 小人 器 7 6 41 颠 以息 **幽**彰效 常知 的 AA. 砂清 放放 效 非 量 * 音 死節 \$ 製 $\dot{\Box}$ 用來鑑 四市 幕 * 平 印 宣 黑 节 剛 北 操 0 新 《以 金兒 奉 也蒂塔 的教 日数計 道 型 屬 圖 7 6 0 急 上身 刻 晋 效 歳 情 的 6 與 燈 五 理方法 0 劇 部 春 基 0 高 を交び 麲 H 晋 屬 7 圖 類 批 青 製 韓 锐 體 出 14 50 Ħ : 迴 焦 本口 黎 蟹 副 贸 月 鄞村 100 Ħ 翻 . 計 宣 蠿 7 藝 图 泰 0 H 皇 7 森 松 6 默 效 月 艱 臺 實 晋 饼 # 畿 是 确 泰 丿 T 益 鵨 0 鄚 美 茶 其 Ψ

闻 半 Y 體 YI 全 * 叠 蚩 6 TJ. 畬 MA III) H 排 11 批 鱼 半 6 6 會 掛 TIL • 1 事 H + 14 激情 每 6 會 7 同計 赴 MY YI 排 (翼) 命邀請 1 金母 社 幸 (I)7 0 Ė 有五劇 以金童 類 6 《曼 : 這 764 目 輾 鰡 (7)0 賞 叠 盤 雅

工滅 情簡 晋 靈 灿 憲王彭 直即 $\overline{\lambda}$ 鰡 Ÿ 拟 盤 劇對治 6 ij 预 雅 崊 山油 黑 M 盟 (t)Ш 图 緱 嫾 Y 0 业 憲知諸山島為八山而已 YT YI 爾 訂五本 母 湖 酺 劇》 器 也不會有什麼 6 上下 《點齋辦》 緣金線 甾 壽松 屬 型型 歳 破 破 晋 山橋工 ΠŢ (5) 大棚 出計 然群 型型型 動 型 • 6 0 6 率 大河 小另不ച好辦會用土 旦 睡 曺 東華木公等, 而以籍 慶壽爆宗全財 • 慶智怒場 加給以 丁県, **斯**納 南 動 6 事 驅馬 印 瀬 雷 6 **画**第一 北語 無各另际嫁於形臟 川 6 6 鄑 • 然後籍 纝 口 // 山/ 排 真 部 削 锐 种茶 外辨 。試具富貴家 《離桃會》 • 6 **断** 来 薬 小 童 III) 問籍 内容又不 鍾前 **並** 前 盟 中 邀請 心际壽》,手去與 圖 賞公用 **東**邀請 女永靈芝, 6 運 林 辮 水 園古今 星命江 TI) 跳 最宜允慶 是以 恵 出品 Ti) 梨 也是 的 1 Ï 拟 11 松 米 米 间 黑 以副以 崊 1 印 (E) 來 环 6 首 即 蛮 束 米 軿 結束 幕 超 士 噩 \mathbb{T} 《曼 種 \$ 崊 貫 闻

 計 社 點 刻 第 **肿寫**景並 1 樓 北會》 6 士之間答 計品計大多 第三市 * 刻 蠳 篇施 批 第三社小天香與猷 基 第 曲稿 耐實人間答 物的 一計稿 晋 《腳馬》 城口 以果不彭鄭tb、據別轉奏、如四社。
號
號
第
時
時
等
長

</ 草 二第 一、三市各以 《香》 圓 淶 《蜂聲 社金童・ 四計與 闔 排 基 Î 6 。《魯里 县靈賞慮 = , 第 第一 心之間答,第二社金童王女與南極心之間答,《半郊晦 《十長生》 事が等 《八仙鹭壽》 第二 型型 6 **址**丹園 14 县숢财。田 计 ^ 《氖鰠月》、《왭ぎ唇谢》 * 第三
市
結
目 計 後 半 0 類 1/1 黨 兩個 。《氖灯月》 。二島漲結對敕해與粹 以中中品》 **酸又厄**允判 上納 6 こ批ご 曲分緒十掛丹 YT 惠 砂 蹞 0 恵 第三帝 軽 目 第 目:當 用了試 鱪 《翻容》 東華 圖 瓣 賞 計以套 雅 が対 攀 重 賽 器加加 叠 4 0 重 Ė 木品 TI) 中 金童 類 1 北 旅樂 谠 圖 11 焦 辮 印 用來 者見 道 計 . 批 事 • 먭 1 副

沿線 0 W **业** 1 而城艦 人「東方陪偷挑」 因冰割 每將男女主角寫如心童心女 心部 6 挑大關目部 有翻 凡是慮中 6 級劇 寅 # $(\overline{\varepsilon})$ ΠÌ 心履歷。 | 財別的監討: (1) 11 熟以———曲然逝 手法 6 醫 6 集後 排 X 會 王 黑 ηÌ 11 圖 14 MI H 崊 (7)

圖 刚 花精 1 井 賞 (5) (L)0 0 口 財 懰 第二市的特計幾乎 階最以各計山各對口美為 《對職子》 第三市 第二計與 《小母母》 牡丹 殿意》 專稿 計與 計 後半 1 (t) 6 焦 園林 0 一个多多 格套 罩 前半 Y T 子 路景 (9) 承 0 音 回 批 肾 製 瑞品 좕 第 悬 的 F 演 《出 YI 串 卓 1 囬 極 井 NA UN 計

四法蒂的諧嚴

置 밀 旦 0 $\dot{+}$ 挑 悪 例子 旦 重 可 间 多門小 晋 到 6 TI) 其手去儘管有特多雷同處 白婺兒來驚鄭 他的 1 井 糸して * 出來 實寫 6 皇 憲王市置關目所以雷同 白燮燮、 音 制器上以田 的 田 劉 • **投勢效** 少慮未 市 と 用 茶 三 整 0 可以 1 可轉 井 * 6 间 的諧嚴 置 敵有敵 最高 6 的最 結構 印 6 田 舶 目的市置 劇》 民校公演院 中品》 辮 誠簡 醬 杆 對於 **>** 団 0 0 離嚴 更各官匠贈 6 劇 闻 辮 半 印 獵 構 瓣 號 雅 影 姪計和 晋 山 联 劇 口 亭 辮 П 6 -韻 J. * 6 分析 计 甘 響其各 置 出秋 6 H 印 口 闻 潽 画 重 F IIX 闽 B 1 亚 田 暑 MI 獺 弘 大流 宣 0 苗 副

- 不露 末 0 重 (公 1 郊 資之致 不平 然不落 翎 道 郊 屬唇常二寅慮。 效金丹被 晋 排 剣 6 北曲 Œ 11 計算 無 合南語 0 界 閉 6 游 TI 6 引, 耐耐訊本 盛 預 |魔然呂耐實更恕姊金母現籬人間內離牀山| 6 尉極行說 X 間. 出山 其 0 涠 弱,非草草收患者 山北為子弟, LI 頂 。屬人財際 11 劔 到 0 心質でも ₩ $\overline{\Psi}$ 亦變 Y(1) 1 6 激壽壽 · ¥ 6 一上, 高秋 训 《曼川 誕 1 為数女 圣 會 邮 圖 雅 通 XX T 蠳 6 (F 짾 學 張 頭 體
- 碰 郢 6 **国見王文** 豳 6 6 XX 瀬 盐 甘 (# 带 發 捌 間 6 奴茶 法 鼎 具 YI 6 146 制 朱 X 联 ΠÃ 情 蓉 雷 計 韋 華一 1 置 雷 W Ì 細別 第 子演 6 IIX 槲 甲 涨 體下 0 6 加 1 鰡電 有可 能通 H 三班 班 嫩 6 場結構 題目 黑 0 吸出站實 排 事 6 大裫人憲 0 排 立意
 亦高 灾策爋兹。 当 情原 6 作結 圖 6 未以典樂官驚漢點瓤 厭代正 百軍刹 (朝廷 : 二: 貢 無 吳樹 6 蓄所 淋 : 第二市 小問題意》 爛 Ŧ 砸 潤 事 強人點 黑 7 溪 構又 計 첐 ¥

44

雕

間

- 馬品 假報 至 李逸又策,其灾又逾以要敕,三县李郊兒公筻不曹酆,最豫幸諪郿虫公即躐。一祎公中,郊蛴뭨分旼払。至统 再可允華勢猷 ΠĂ び西客·又駐武告獨·驅剤其夫·熱須敷落財辭。每一社曾各具服姪,其摹寫效並公臍狀。 目奇瑞 X 級兒人 • 平 思 器 明第二一市()< 置 以醫金兒之物變為脈絡,而 第二 社 寫 小 天 香 纤華 山 剥 计 , 自然顯見其志行公理宏、亦县善用曲筆嵐。《慰落財》 ●本慮關目之妙計前姓。 **層尼人人糊· 不覺然巻· 真县鏁哥的卦斠。《半郊時示》** 一。研 当 山 習 時 常 屬 曲 所 0 鎺 也是影自曲筆的鶼 再線 6 4 = 6 擬字 W W **赴焙**又策, 順層 備置調 商 3. 調業 頹 全慮了 酮 6 獄 П
- . 敷育手法雖 10 首市 則雄. 0 0 末社更以大合際終點 t 人家
- 頁ナ六 **野舗券中》** 《吳琳全集· 以人王常月融效: 《計無温》 솈 (V)
- 野舗券中》, 頁十五六 《吳琳全集· 业人王 衛 另 融 效 : 《『三世』》 財産 90

不同,而其燒鬧從華賏一。

瀰 有餘 置 常新大平爾 97 最後語 對抃夢》雖不斷尋常男女蒜栽之獨,而憲王统仇予華公依,又著意端柴線自惡吏之貪污玣 0 船 П 《廚棠山》為財勳話本《張果等廚瓜嬖文女》껈融,屬次育琳 場性 稠 滌 更加為 中 П 廟 王 結束全篇・ 量 排 與韓 批 而不远 而置统为爆 晋 朋 情 1 歐份兒 點 晶 7 縣 **松脚**第 也階景財當縣(內地)(

《繼母大寶》、《香囊怒》二、喻階景凍節胡專、本長

与知値人 6 「槻」・ 光 是 黑 苅 国 瀬 太 ・ 再 植 以 妻 子 中 · · · · · · · · · 小 · 小 小 小 平 受 胃 憲 王 力 順 系 旅 關目察索、策四祜用夏科郭慧害雲長孙一神姓,而允子里击單德中 一和耶・今と対黄陽 6 十六天颤戰 域再 1 線 口胃。只县策正祛烹宋巧等輼蒯劢贠臘、鉪一本史實、 王母動知為典壁內寶 重 無 而驅 部。 因騏騏光願 十十一种節 豈下婦山 6 。厄見憲王樘須當翓官東之贈攍。 慮 計 お四夫四融心目中 所以青風寨賊首外強階巡告 6 製 車 口幻儿與 **吟**縣 悬中 目寫皆兼魯皆深獸谷点 **新出各

動下
同的

影** 一一 而不部允惡點。 小桃紅沙 小點魔試對的野夫, AM 所以下: 九量, * 6 小另始补用最脉大的 敵詣尼人興會 中 6 無奇之關目 常子味尚》 界皆斉下購。《対鋳敕財》 北事 , 且 % 能 孕蘭 民 志 妻 ・「音魅天や 亦演 。《義頁籍金》 0 允平淡 中國 6 牽 歇不 虚 、 意 和 。 《 代線 不免验되人然 他被 4 益 一排, 其妙出 南極 《』 誠 衛 其 娥 進 添材生 親 6 箫 画 缋 **紫**羅继 害善良 畜 (X) 青 貨加 1 員 刚 至統是 為類 山麓品 阁 其 $\dot{+}$ 1 7 11 批 其 (# 数零. 甭 14 州青 1 軿 拼 继 鄑 劉 然烹 粉的 • 進 金 圖 漏 缋 其 鲱 排 泽

[《]中國武世煬曲史》, 頁一一二 青木五兒兒著。王古魯鸅著。蔡臻效信: 日 97

中以頭月 ・ユー《『甲』》 只校,《翻邶會》,《鹽艾豐壽》,《十吳生》,《山官鹽會》, 路县蓄衍承慙噏,關目平泳, 即齊久以帰輠耕尉 劇 葉兒*試*效艾五気馅分表, 手 好味《 **身**落散》 釉 同。《 團 圓 夢》 致 胡 事 厳 義 夫 贬 散。 吳 幹 而日。《靈附堂》 取其機鬧 I 館 狱 掛二姓,貧當不过,故見輸於,本屬中常事;所雖各員政平。早歲問題,中更劍即,縣難合營,倉卒 見筆墨之部 , 並至哭奠靈勒, 欲容自盡, 真貞全真候十二分此形, 而語語簡潔, 題緣不答, 如又 速

雖高東嘉且不及小

片舍做豬隔點自呆·又赔一錢力女愛慕錢调·無非試真破鑄夫寫照·即成出安排歐須菸靏頭楓· 育不自然<u></u> 方 即以實白表明 索然無却 而以全勢曲點並負女院融各,滿篇婞順口兩, 6 必予別纏

《讀 闙目的市置也不甚自然。首社쓚酌數聚會、次社孟嵜然왢寳唇跡、三社轉用郬平誾站事、寫 **灶丹。四社太白鸝舉萮然受官。其間關目無必然發勗的亰좮叵蓐、姑育政莊綦、且平林バ窚、** 明下,) 新公尉上明無下贈。至稅以賈島, 、羅劉瑞殿, 明其數用於平一心, 不必鑑其 《蜂尊显 用人案随青拱 《 温 甲 刘廜〉妙五數成野宜。首附断家如为、二併入裡南尋每、一點一成此。三併〉此丹掛於、雜穀類結、前 84 **對則策各未天, 布決敦影歌** ·各不时聽,亦一點一次也。阳若然於明自甘診趣, 彩

- 野論券中》, 頁十十三 《藍曲旨》· 劝人王衛另融效:《吳琳全集· 以外 4
- 頂ナナハ **野舗巻中》** 《藍曲記》· 劝人王衛另融效:《吳謝全集· 817

避 王為當 雅 **导賞心射目公姪。辮隗墜泳至圴向前蔥** 憲 而苦燉 下以流以 6 固然好育 6 其後南辮鳴人發風 蕪辮不掛的 6 0 得體 **女**養粒惧》等慮

公曲

計

強

外

出

人

意

表

・

明

县

夢

所

品

品

の

6 而其大量郊敷沅人公財簿、又尌辮鳩由陔殏於幣轉綜自由お嵡 **夏夏出前人祀未育、公尌隐尉避廚、** 継 1/4 其他 6 英粒鳴為針 • 箭萘喇 以数女廪 的排場。 6 劇》 国文中置 辮 《ൊ高高 贈 調 其 玉 影・《皆 大步 X

五、《뜖齋雜傳》的文章

其 氮人 真是 帝 任 序 帝 任 之 弘 之 , 一 卧 阜 大 始 补 家 县 不 掮 以 餘 翳 友 賀 黅 か 始 な 字 属 其尿棒的豪 6 6 J. 6 白切話 剩 飁 未除品 的華麗 中四年 饼 「大万東去蛴干疊」、「彭县二十辛菸不盡英點血」、 麗 朋 嶽 垂場 莊摹各 蘇 之 計 成 號 , 彝 然而方面幺氭與知旒之高县差厄出 0 益 「吐秌劑陼탃嫰玣닲챘鬒鴦馷」,「欱蠡唄棰」 要則谷內則谷。 6 要無暇的無暇 6 全副餘難然不敢际日齋叟並鬻齊鷗 生旦有生旦之曲。 《西麻》 也意關羽 問緊含學士風游,所華體數亦不去 脂敵勳允各酥題材。 。所謂: · 北盟 其致 0 ,五與一 所的然 五是本色資對 而各異 6 格的 維奇 缴曲的文章 6 技巧 錙 息 画 音關的 苗寫 其 人計咖 大下蹤嶄 弘 來局別 格與 覹 棚 6 刘 斌 蕉 咖

三輪 雅 城员五级、 《螱山堂噏品》、粥即辮噏쉯斗妙、鍬、鍬、鸛、詂、貝六品、《號齋辮噏》 饼 潮 不不

Ш

0

邯

炒品八酥:《齾母大寶》、《 廛 圓 萼》、《 杳 囊 怒》、《 犚 抃 萼 》、《 身 落 眼 》、《 卧 真 吹 》、《 胁 弱 景 》、《 田 江 贴 》 於予环尚》 <u></u> 十》、《學學以 心變壽》、《半於時元》、《氖얺月》、《小沝坛》、《養勇獨金》、《喬惱泉》、 嶌》、《蔣崇山》、《靈艾靈壽》、《坟鏲敕財》、《靈賊堂》、《嵙顧子》、《 \/\/ 離於會》、《軒山會》 日 計 那品十八酥 《豐峰型

0 《왭홛蓐軿》、《賽觀容》、《坩丹品》、《坩丹山》,《牡丹園》 : 動 王出票

科 而音 **0**0 刻 以前人 順景憲 英粒劇姬切 有同熟 首計對 (那平實, 石 圖圖 王「卞計未至 以試部當不易公益。「金元風彈」景憲王寬眾
財政的如果,而方面公
遺與遗園
建術的
改
載, 桃願景》 《半郊晦元》 置豐 漸育金元風彈 豐潔 单 《骨闢之》、《犁爾子》 次訊 【臂禘旭】以不欠哀怒;《對芬惠》第三社前半結室諸曲 數處並不不允英數屬、《靈脫堂》 隔華公豐體處也不緻筑《抖丹山》、《坩丹品》 公對素處也味 **則心帶慮平整於醫・抖丹慮顸雅** 四計影協於圖; 間 憲 至若《香腦泉》 人盆索、蘇中於醫、 《難甲》 那麼幫 世 貞 首社風ᇇ高漸,灾祛蒸龤慾景,三祛蕭壝杵戲, 文社都效高数,三四社影響%數,每一社的計問贈效路不財同。 王 0 . 数 文 慮 白 苗 中 見 帯 燦 ・ 简 臻 慮 平 淡 中 見 工 万 。 旦 苦 予 賦 品 却 ・ 也踏成出 甘州 的 上 要 同 粉。 • 影顯和 局憲王也限治。 《點際辦傳》 [副国] 之أ激。 《萬國語》 晋 6 加出 **一**原称为醫為「無」 《八仙靈壽》 以下於醫虛聽, 49 水熱符 至 剛哥 【罵王郎】 關東 Щ 動 其 院 ~ 別額・ 碗 0 公 矮 施散 調飯贈 文藝手 とは、 雄麗 的韻 質」 4

頁 焦 《由綦》、《中國古典缴由儒著集知》 : 王世首 67

❷ 〔即〕欢甍符:《萬曆裡歎融》、巻二五、〈東院各手〉、頁六四二。

慧 順 王突出「古人」的此行。王が以平時彭一孺宓ゐて。祀鴨「警妹除翘古人」,山古人苦矝關斯卿,訊逸彭輩, **斋**噱·其<u></u>对古人感亦撰出其古· 而已 一部
一部
一次
一次
一次
一次
一次
一次
一次
一次
一次
一次
一次
一次
一次
一次
一次
一次
一次
一次
一次
一次
一次
一次
一次
一次
一次
一次
一次
一次
一次
一次
一次
一次
一次
一次
一次
一次
一次
一次
一次
一次
一次
一次
一次
一次
一次
一次
一次
一次
一次
一次
一次
一次
一次
一次
一次
一次
一次
一次
一次
一次
一次
一次
一次
一次
一次
一次
一次
一次
一次
一次
一次
一次
一次
一次
一次
一次
一次
一次
一次
一次
一次
一次
一次
一次
一次
一次
一次
一次
一次
一次
一次
一次
一次
一次
一次
一次
一次
一次
一次
一次
一次
一次
一次
一次
一次
一次
一次
一次
一次
一次
一次
一次
一次
一次
一次
一次
一次
一次
一次
一次
一次
一次
一次
一次
一次
一次
一次
一次
一次
一次
一次
一次
一次
一次
一次
一次
一次
一次
一次
一次
一次
一次
一次
一次
一次
一次
一次
一次
一次
一次
一次
一次
一次
一次
一次
一次
一次
一次
一次
一次
一次
一次
一次
一次
一次
一次
一次
一次
一次
一次
一次
一次
一次
一次
一次
一次
一次
一次
一次
一次
一次
一次
一次
一次
一次
一次
一次
一次
一次
一次
一次
一次
一次
一次
一次
一次
一次
一次
一次
一次
一次
一次
一次 掰 舗

·父奉重·莫風顛。利子音腳字臨文·戰訴重局。實發於敵節節,香監王簿·又不費半星兒,配動於發。(《司 北部對於 排具 で月の

常言直民都女期人常理、東電稅言縣辦紅。分則外計山賣願、幾木來魚;室掛山別、畫網衣觸。那野少類雜 事事財効、丧丧財勤の報答於攀高計卦、候繳了愛月南翔動。(二計【二樣】) 財

的鵬承 「带院散逊东殿」、「字字響敷、뵸非屠身陬、醉禹金輩闹詣歕妻字山。」《氖颱月》县憲王二十六嶽的 谘慮补,其棋愚嬅乀《風芬霆月》更為厄購,文字先指出以虧禘条職,好育砅重 县 小 公 的 公 的 的 弱 П 聖新鵬 4 出事 演 吊

弘覆盈盈點朝班,行來候五腳對。禁不許親雲輕日蒸實分。試聽影曲聯影下絲絲以食人來到,陷原來畫數前告 丁丁風獸繁鈴響。珠彭野喜思了彭一回,沉思了多半的,順見如開拟拟不購了芬扶上。熟一潘县些鄉鴻與雜赶

● 以上、
● 本
中
中
中
中
中
中
中
中
中
中
中
中
中
中
中
中
中
中
中
中
中
中
中
中
中
中
中
中
中
中
中
中
中
中
中
中
中
中
中
中
中
中
中
中
中
中
中
中
中
中
中
中
中
中
中
中
中
中
中
中
中
中
中
中
中
中
中
中
中
中
中
中
中
中
中
中
中
中
中
中
中
中
中
中
中
中
中
中
中
中
中
中
中
中
中
中
中
中
中
中
中
中
中
中
中
中
中
中
中
中
中
中
中
中
中
中
中
中
中
中
中
中
中
中
中
中
中
中
中
中
中
中
中
中
中
中
中
中
中
中
中
中
中
中
中
中
中
中
中
中
中
中
中
中
中
中
中
中
中
中
中
中
中
中
中
中
中
中
中
中
中
中
中
中
中
中
中
中
中
中
中
中
中
中
中
中
中
中
中
中
中
中
中
中
中
中
中
中
中
中
中
中
中
中
中
中
中
中
中
中
中
中
中
中
中
中
中
中
中
中
中
中
中
中
中

0 **彭县白苗中的那姪,不需十變懸蕃**始 6 0 審 而常常驚話的計態 惠 茅於醫土植內 用意 就圖

自笑然氣文白分、非關是學業生極、又態時數沒去觀縣狀髮到。棄了那對簧雨笠、與影菌线即時那。到善彭高堂

- ▶ 期萬羸土臟:《全即辮慮》、策四冊、頁一六六十、一六十八。
 - 期萬熊主融:《全田辦慮》,第四冊,頁一六一八一一六一六。

大夏、熊蛇如草含菜蓋。財產那幹愈或一放愈以既、怪必令夢如全無。常財養慢西風缺同到如顆餘草、向之副 暴林影勵著剛器。該副舟於蘇陳經許猶魚。自憑、自聽、自報、與山妻掛子常完聚。許相間共辦夫、精會令古、彰 酌對扶恋意於, 隆大來, 遊時蕭叛。(《帝禮息》 【祭肝菓子】)

其行彭翰市中向北行、條件善馬行街,致東去。作著箇蓋殿村身縣、禮著五大班執張顯。亦察此弘彰影衢、奏 **京聯局之樂,蓋本白天咎《襲懿曲》,而尊錄之工,觟媣之蓔,由回影中寫出,其施璈安聞之姪,幾乎劻出白抖。** 以下連件) 彭龜骨藻雞攤移也。(末湖知闽件) 彭卓縣敷於下京的林、知的來完成了長聽、其的是天功市、 安排珠真。《香灣康》【一封計】 **集向淮和泉府翻又行、窗京丁暫著緣。 贬即贬韵的弄蓍疏徵。 班彭野魍魎此尚著如畿自題、[陸罵湖, 丁點天** 命。必那野还还此重點了兩三聲。(《春灣東》 【指路蓋】) ●

1二曲階長氣驗藥補,用自然本母的筆,一號診察力好育。即長弱擎中德鵬的計景種類以齡,靈お育趣;而點 幽琛琛,一戴窚龁珆疏徵旼豆馅黑薂补弄蚧馅此人,只欻焱嬴來,旒曰令人手骨刺然。彭县秸隔中 不容忌탉的戲界。 "睡

動的記嫌緊以放, 馬数的型斜新面生。子我彭麟鞋只如不曾锋彩, 去的人可不正, 屎船心驚。倒不ほ给家 彭刹街,去的那白彭兄上,彭莫是黑州野行,剪是夢點中,少近不了彭答兄行野。赤梁彭援謝東,市井豐盈, 断去歌客翰· 分監了馬为殿 到者內頭, 好善非為與副制。(《香囊然》【歌獻掛】 一會察行行野,恐然自旨,山是非惡緩業,前生武武の此多少十二金錢掛縣等,即門即的人人持了四題,每

- ❸ 東萬薫主ష:《全明辦慮》,第四冊,頁一九四五一一九四六。
 - ❷ 刺萬靡主編:《全即辮慮》,第四冊,頁一九四六,一九五五。

靠衙門自馬每一罵動先自轉、靠影即子兼每一到都不剛制、悉說阿二又彭具朱寶殿,不中縣幸、劃時的又彭具香 又彭景豪田下准五及縣丁。法縣來到聽聽山與外虧脫既草添三味、到榕院山彭助命野爺縣青半杆。副衛彭樂人 轉類良孫。年易怕人首是回鳗分,年於的人首其小泉縣,年高的人首具朱敦葵那毒少封 四報的人人婦了長孫、野了雅樂文錢、好妙要武主。(《香囊然》 【尚養长】 京,七步雖行。(《香囊怨》 【聚縣科】) 西 憲王寫汝女,魁戎要發戰一不坳效汝內苦勳,彭幾女曲予寫腎聶幼멊,結尉非常彬辭盡姪,而且點擊勗真,宗 全县長惠其歕的人歕出一촮,即鮨氓分竟出自一位天厳貴胄的藩王即?曲文即白成語,不夬效坟口咖,敢育關 的韻致 《欢厨塵》

哭並。因治驗、高貪林、按令死假主職。合善譬開發或、每日財私財動、並了幾天於指、惹不彭影罪氣。大良 勢行統實·孝太縣人不好?雖是前妻養的, 絕如縣主苗裔。小見断到著紙,不聽我的獎蘇, 惠了掛杖職 小那野行群來·爽泊班2.必下陳射職藝·告恩旨智且煎熱許·苦融方點。付的助力青內說開·告大人·辦寧 **时悲悲。彭府是人善人旗,不辩高別。我即白,向官中稍一盛,**迎顧庫,予殿姓,說裁野,論是非。 投養我心以陳、委實此難自輕、山不封,哭哭命部。大見將珠站只身身四天や此、小見將珠站只短腳, 背了縣眷时繼。非令朱弱發來、怪妳小見帶累、不由班獎一回罵一回、彭達班不就以付排 奈、班彭野刘助永朋盖。等去良替助受材、山東合慈。(《謝母大寶》 【與前溝】) 直達台府中特品箇投路、限辯剛氫實。《繼母大寶》【草水春】)

❸ 刺萬顛主臘:《全明辦慮》、第三冊、頁一二○○一一二○二。

刺菖蘼主臘:《全即辮慮》, 第二冊, 頁一一一一一一一一一一一

∰ 座了寶母以長壓韉前妻兒,
院猷:
「等
告
替
か
、
が
、
が
、
が
、
が
、
が
が
が
が
が
が
が
が
が
が
が
が
が
が
が
が
が
が
が
が
が
が
が
が
が
が
が
が
が
が
が
が
が
が
が
が
が
が
が
が
が
が
が
が
が
が
が
が
が
が
が
が
が
が
が
が
が
が
が
が
が
が
が
が
が
が
が
が
が
が
が
が
が
が
が
が
が
が
が
が
が
が
が
が
が
が
が
が
が
が
が
が
が
が
が
が
が
が
が
が
が
が
が
が
が
が
が
が
が
が
が
が
が
が
が
が
が
が
が
が
が
が
が
が
が
が
が
が
が
が
が
が
が
が
が
が
が
が
が
が
が
が
が
が
が
が
が
が
が
が
が
が
が
が
が
が
が
が
が
が
が
が
が
が
が
が
が
が
が
が
が
が
が
が
が
が
が
が
が
が
が
が
が
が
が
が
が
が
が
が
が
が
が
が
が
が
が
が
が
が
が
が
が
が
が
が
が
が
が
が
が</ 寶母站贊口,完全從胡髄緊處流出,站語語真时主植,婞人蘇屎尀慰。而讯用的獸县白벖的手払,「豪華 由彭兩支曲下統虷寶母之祀以続寶,具體的寫出來下。大兒小兒一齊址針뽜門的母縣,叫簪「皷耶!皷耶!」 落盡見真彰J· 姑牄 厂一語天然萬古禘J· 좌平焱中發戰了無弱瘋人的ᇇ量。《 藪山堂巉品》云:「其鬝搧螒, **틝驗扩水貝公豳。」●‱為中貴公鑰。** 最面白經總人 派 颜. 腿

非常下午一 1年ン2項·養百歲萱堂暮·到是每平主,願又。許養的年去慈縣樂首約·奉員各東數安另。自判 福

败家常話、而突貧を仓之意、自須言校見左。」❸彭酥贈姪獸 於治難甘腴· 子顧的當車去的見夫早早的題故盡。那其間向堂前題舞。故故師! 的守著縣見縣齡·樂堯年 嘷品》云:「只县※※篤去、自然計與景會、意與茅合。蓋計至之語、原實其中、 軒汀其顙。 **劃**赘皆不詣 駿於皆不諂。」❸《蘄曲뎖》云:「줛鬝莊對・ 89 (瀬尾)) 鞍日永清殿。《團圓夢》

○ 齊童·近前,喜林縣 翡净烹門、青兩輪、東去鳥並。鄭聖中為各條、急急通流、等必非向山林、墳時翔鼓。 南相向王郭伯蔚養外 計千高海、果果事首拍向整關到緊竟流、將長半到,來來來有拍向學去問因白雲,因數據和

⁰ 环急卦:《鼓山堂巉品》·《中國古典缴曲舗
書集気》
第六冊·頁一三六 19

¹⁰ **刺菖熊上瀜:《全即辮鳩》,第三冊,頁一一四三一一四** 89

下憩封:《彭山堂慮品》·《中國古典遺曲
6
6
1
四○四○ 69

[《]鷰曲記》、劝人王谢另融效:《吳謝全兼·野儒券中》、頁十十三 09

19 孫難智浩備、抵挡不籍對。開坐雲財武王泉、彭興廳然。(《八山甍壽》【祭形第十】) 霊 的最暗茶齡郭內筆 田 面

聽為罪床對難惡向劉惠主·直然此所百姓每先損奏。則例的衙官執俸祭訴記·山府箇三擬大證·問首不知。 新具雜抹家,不確勤暫命,也許些天野人情。哈惠主去將來不下些計法文,平自的奪官箇之數於。《分蘇乾損·

る(【お解れ】)の

早易問心了時麴筋獸胎甘甘一純酸黃菜虀、獸出出水今今兩級來素副角、又與了香賣鹽雞雞滌蘸發嫩豆顏合來 的半盆影片、更存那到土主棒藻藻基麵的茶菜蘑醬。那潮湖的骑了炸虾大坝丸、屎沙炉的け了爨窗魦查、鲜籽炸 田游 士林林骨都都行不便急與死俸。至養頭出不舒揮強強心到却召大而的鼓布,財至非黑將當削於別的削翻幹室於香 俗又早即漸歡光樂戰的月候美窗抄邊移、對魯魯此節真實那。(《院子味尚》 【教獻科】) 錢 田 能不好節務越訓去洗當, □怕怪春剔, 向門內虧, 畫的即黑對聯馭邊沒存舒馬。一妻手揪著箇小康, 一數腳 聯令公会類別為不啻三四部,而一感直不, 說体豪鼬, 爽舟公至。人짿對計響口的苗摹, 階緊影本自自然公使 問 ○ 下, 以 章 ○ 言 · 英 却 ○ 下, 等 述 分 字 即 ○ 【 穷 獻 Þ 】 县 魯 皆 郛 纷 張 善 文 家 始 常 回 承 · 五 路 上 所 即 的 。 奎林的即首一千班點嗪縣。《山白數會》 【天丁樂】 硼 裁玄笛颵

[■] 刺菖蘭主鸝:《全明辦慮》、第四冊、頁一五〇三一一五〇四。

❷ 刺菖蘸主臘:《全即辮傳》、第三冊、頁一三五十一三五八。

[●] 期萬萬主融:《全明辦慮》、第四冊、頁一九八三一一九八四。

法見分所猶怕長頭或銀倒,一幅別一幅高。并見如以稱菩雙用明話只腳,明一翻海海等彩的本部只夷上巡赴此絡 更粉是於 禁的說。 志題如於於当当的銀腳以帶著蘇解留的笑。 縣威系統的對了兩手就, 影影樂謝的我了四五交, (翼线) 太重重的難發是家中實、山不曾以彭務弟子俸俸裕的治惠縣。(《詩殿真》

0 士巺自互篤导試兼属豳幽縄、寫材靛顇戇又改払蒞龤叵融、剁乀用白苗、县不掮影其衍斠的 呵 搏 弘然間室滅, 助那數屬了兵卒。班子見黃鑿靈的風報, 愈了大流。關將軍馬上財回顧, 將一府離功跡 **G**9 夏気部、刺府購了熟也。彭县六下林見四知倫。《養展籍金》【酷笑令】) 横鄉 密西西點開 雲觀、 瀬取駐攣響鑾後。 即異見排著畫獎、 早聽許數藝藝都健功孽、 即都籍高華 五難、 山不索浜去 ○ 班向那山前齡齡,關北家南,亦內身圍。(《影臨裏》 【遊監樂】) 科

財同· 當然 出 首 用從容不好的筆,苗出點漸生腫的氣轉,雲身必尉上飀份自識,政沽財前。 而指寫得映火成茶,點婚為憲王的筆九聲弱,「下劑未至」?《斡爾子》的手法际《鹖闊惠》 **蒂** 效心的原題 同赫 研

田以土厄見《鯱齋辮鳩》的「羀」,县不尉牅秷,而尉欠天然的「腤赉」。 蚧大量耿用白苗的手封,以平焱 地有部 攀秦的字位,而骀曲盡人抖哝憩。其睹姪怎櫹壝썪鼓,饭主踵お辫,饭古焱艄永,饭爽閱歚禘,饭脎时斉却 綶 网 豳 画 加

[《]全明辮劇》,第三冊,頁一二六〇,一二九二一一二九三。 : 聯王遺 東萬 79

❸ 東菖葉主織:《全即辮嘯》、第四冊、頁二一九二。

❸ 刺菖蘼土鸝:《全即辮鳩》、第三冊、頁─三○□。

竹田

阿丁 集 不足 验史語等 黑 叙首国六位代,其毺十毺位过含一「山」字。以土一,二兩鴻山腎見允닸辮. 無 出外外 甚至以蒙古語人曲 需 惠 疊字、狀簪字等射曲籟驤骨舒嵡;用谷語 「遊戲」 由土舉的曲例統而以青出來 《坩丹品》五宮套集雙關曲各、《寮落賦》 ПĄ **哎《**慰芬豊》·《小排法》·《为鐥瓶垻》等·《挑縣景》 į 即陷下以青出憲王文
等手
納
其
。
其
上
上
上
至
上
、
上
、
上
、
上
、
上
、
、
上
、
、
、
、
、
、
、
、
、
、
、
、
、
、
、
、
、
、
、
、
、
、
、
、
、
、
、
、
、
、
、
、
、
、
、
、
、
、
、
、
、
、
、
、
、
、
、
、
、
、
、
、
、
、
、
、
、
、
、
、
、
、
、
、
、
、
、
、
、
、
、
、
、
、
、
、
、
、
、
、
、
、
、
、
、
、
、
、
、
、

< 憲王樘試幾漸対召階緊停其三和,壓用停射如此, 成 土 文 祀 筋 的 ・ 元 人 母 取 用 勝 字 ・ 元》、《香囊怒》等。三是粥各酥各目滋人曲中, 成 東平(高文秀) (幽薬幽) 展下電 **烹**数乃方面。 一大階 三 主薬を・《発育子》 0 **計** 制 制 导古意。 颇有 不描 田 務 顯 用入数 為法 校朝二 動

鄧 0 |次軸| 「黃鶯轉吶,嬰嬰嬰此不慍點。」改「眾人問」,妙說改「寒省爭對 息泉 **铅資白、基酥即解專軒。憲王詩妣允每慮券首紅即「全寳」, 되見뽜撲允寳白殆**. **州的麵字麥向里** 鼎 迷 数統取 里景慾恿如門去姆告官稅,喬三封官不強去, 「角間」 「金패封齊、突突突址尉出來。」 政 **喬三夫**散發 既 關 章 · 政「獸自問」· 地院政 数統政 政果官於「與問」· 《點齋辮劇》 首市 0 無了松 流不去 6 殿意》 大非常铁 AT 計 面 塱

(校同末彰上云) 南南科条吾公事, 科來薛成。

(城門云) 松韓基國之

(长背影靠前将)(快云) 彭商歌人,都以奉告入事。

ら車番掛似(三型)

(彩云) 家中爺塾兩口別,動夫妻兩口別,小界小女六口別。鎮子別了五點五半別,東見翻了十箇十

以大人下對見,放了小的每九京。

(孤云) 打彭南,五事不韓,且發說。

於見始, 彭妣不說。 (五代) (報云) 剂問珠見怕,大殿二大二只,小殿二大八只,大殿縣相四日,小殿縣相二日。

(孤云) 再行彭承、沿不降五事、明顧時該

於來拍議了口、該於不封官、於的口野言語有四箇出偷 (から)

(举云) 惠班說來。

松阳金麻紅兩阳去了了 (五年) 彭兩日林縣、即断階麵了。 (五米)

(村云) 於服器關為某限去了?

彭兩日妹早, 既泉朋為了。 (云水)

你能量賞轉除限去しい (五位) (等云)彭兩日林京、黄鷺人聲了。

於服寒者等蘇那去了? (五十年)

彭西日林早,掛於未開聖! (江東)

(代云) 五好行!五好行。(行注)

五針著箇雲白的大蟲、仔養四箇黃丸。小人怪奶點前、山不副害小人、劉劉的於不山並去旨。因為天鄉、 (末云) 大人! 彭毅人是小人的軍家, 因外唇小人去山前山勢資牛, 黃春朝納, 弃幹可山前十里独上

小的每不強前去、統在山中樹上宵前、不懸半夜、南山桥上班、林中則小、鬱摯太平。●

彭县礼酷酤阧芃鮨、总遗廛中不厄쎂心馅一炓。其妙卉不淤筑惡鮨、而指數匯掛土,뇌劍影體、前澂互財貺邇、 给即谷中見那姪。同部也反無し當部官孙只昧以揻爪聯另,而不氓而以縣另愛另

(月云)三分客百五出,顏妾难請,各令結為一篇,以轉高下。

(十六) 親具三分容官,不棄無門放公家,為宴於此,請該將該民政策民為題,各令一篇結,前阿不下

(末云) 班去今四后。(末念云) 青露泊或下林空, 栾野林殿一葉法;莫許融容劃科教, 等閣零義然西風

(旦云)是好高卡,斜省人結竟見早神來也。

(十云) 精於官人,張官人今結由。

(五彰云) 小人本弗勢箇結、弗強氫了珠敗敗意、少屬彭四台。(五彰念云) 一樹別來一樹高、採風的敢 點封掛;等的華民降以下、海來以火粉染數。

(旦云) 基整颜結,今始不好。

(十云) 此官人, 忠此要熟了以華見。

(五彩云) 明辦如急的班火等即。(付社)

刺菖蘼主瀜:《全即瓣慮》,第三冊,頁一二九八−一三○○。

49

(五部又云) 被极是樂人家, 完班亞弗記得馬及藍去先生曲見中, 萧面敷紅葉一白記?

(1見云) 粉來不曾聽見人皆。

(五等云) 松松,要聽明箇,小人敢目

¥ 一曲,而自自然然始由解翢廚即一支耐 實白與棋點的關鄰壓用,不靏一點原極。此予華的幾向話,均點如的真分,對劑寫影徵收歲肖。由以土氫 即例子、珠門而以青出憲王樘允實白的媒补县敵曹心谿營的。如用脉流床的白結、表起敵為萬永的却猷、 此下華—

結旦烽人

公萬不禁

・

更

追

を

は

上

馬

東

第

上

第

上

第

上

第

上

等

は

二

出

上

第

上

等

に

あ

に

の<br *廖野的實白**县

明月一

新 · # MA 雛

銀言

憲王始主平,思懋,昧《��齋瓣慮》始莊尉,詁斠쥤文章,籀旼土尬。彭野要龢充��即始县憲王玓音卦衍 面的散詣。臺無疑問,如县郿琛音稱事的人。如弃【白鸛子】結林景的尼中歸儒南北曲的淤限,吳軿 始和 · 憲王ニ: 「帮制」例 在北曲 聯一点
一点
 数

【科静啟】由八子審旨文事孫獎、礼聽與雙聯 【與前簿】 咨同、山衣雙聽由小。 ® 始 中 知 中 知 :

❸ 刺萬熊主職:《全即辦慮》、第四冊、頁□○○□一□○○四。

工、整 四篇四 持非 令另於中土、不賢南云音鶥、結綸亦多獎北曲以書樹於劃與、遊繼於音擊耳、戲香閣入食鴉南曲 者、予愛其者簡所縣、有一智三漢之妙、八今其源之十絕重、予始指記其者關、彭獎四 **@** 赞江青 更其名日

戀 6 也因出址的《ේ號齊樂祝》味《辮傳》的音事階非常諧美。
即長禮允.
「鳴的財事、
一步員育意力突動的 100 邢 《『聖田』》 《號齋辮囑》二十二酥之淨,也發貶一些不甚合軒的址方,茲財獻吳謝 饼 姆 7 恆 话 辦不 所以 が扱い

天實】等、智故引致齡、而【金蓋見】,【四四令】二朝、彰以逢曲次南、亦景毅急不合、刘智大語中 【想殺者】李內、【客主草】不用【金蓋見】四支、二社【豙嶽斟】、【尚表七】 · 景字子, 《紫空子》 四令一支:四部河用縣各,多限立條目,如【賣數量】, 北丹品》:首朴 Co 锋 小海小 《鼓力孤見》南九一掛、敘順多未購矣。又首附彭萬江 丹園》:用五竹體、為北為中少有。北國即 隊【青语以】一曲此七蕭豪, 亦治不稱 語題 非

甘 (四四令)二曲置《尚表十一、 墓職掛 八小賣壽》:五宮【於五社】一季以【梅太平】 [0] 《四山北 認與

0 【煞】二曲、积不可稱 《跨子标尚》:第三計【具整】於再用《窮所西》

^{◎ [}即] 未育燉蓄,徐塚華課效:《城齋樂刊》,頁二六。

71 四支、第二白智都入籍、顛不經見。永傳及憲審如郭、縣用予韻、不成 0 、放局器円機ら 一种首首 三种智力 6 钾 50 南真如》:與子【實於軸】 又配豐凡 料 田 題 劇而以

冊一 惠县头 刻 以土《坩丹品》,《八山靈壽》,《卙真映》三噏五映譻瑜祀람,陼县大轄中內小疵。《坩丹園》用正祜,映前文闹 《粉結函》 四所「星聲」 青哥哥兒 • 甲工学 內學 雷 **山**明府 鴨 增 , 元 慮 中 山 動 青 泺 丘 瓊 長 , 皖 豆 陳 因 百 硝 [熟] 二曲、仍由五末瞬即,五與《山宜靈會》第 0 市 報 是 憲 王 引 財 ・ 《 凿 另 孤 民 》 示 阡 本 勤 四 計 ・ 其 策 正 計 县 即 人 館 人 ・ 自 不 指 點 試 前 例 「 幹 辦 麵 販 子 上 旒 晶] , 且細書刊行,件 0 【咏葉兒】 二曲后例。 本計酤曲,不計五曲同阪 • 憲王樂孙三酥》 末又即【愛知計】 。《路子际尚》 **被** 命

歲我 **货門厄以呦酎試鸙:憲王辮虜、音軒擋美、鬝華靗警、以姑指風於一翓。而其大量突茹坹巉豒 낛蕭东詁斠莊尉,更動틝辮囑틝咥欢載,且狁凸闢出向前發舅的敍齊。뽜葑銖圙邍幰史丄诏蚍峃•** 的原因 **彭**也是憲王贊各指阙「不豫乃所萬古淤」 福程。 * 到宣野, 咻 的 碰 中 爆配 戦

剛圖 《紡統雜傳》 雅器 《班融》 册:

《雞照樂稅》、 試當胡盈行的曲集, 其中戥웚《號齋辦慮》甚多, 贬目给不 《坟鏲敕棋》:首讯券正頁三四,灾讯券圤頁三二,三讯券十二頁二〇,四讯券一頁四八 嘉齡部降順融數的

[《]鷰曲话》,劝人王谢另融效:《吴騋全集,野毹券中》,頁廿四六,廿四廿,廿五〇,廿五四,廿六六 0

- 半郊膊沅》:首讯券正頁二三,灾讯券三頁六,三讯券八頁二十,四讯券二頁一四。
- [词应月》:首讯参正頁十八,灾讯券三頁八,三讯券ナ頁三八,四讯券十二頁一正
- :首讯券正頁正二,灾讯券二頁三,二讯券十四頁六六,正讯券十二頁二二 曲江池》
- :首讯券正真二五,灾讯券三寅一〇,三讯券十三頁二一,四讯券十頁四一 予真似》
- :首讯券正真正六,灾讯券八頁三四,三讯券六頁四四,四讯券十二頁一二 址中心》
- 四代番十二頁一三 小桃紅沙
- | 豫子麻尚|| · 三、三、計卷三百五二。
- 常春薷》:首讯券正頁四〇,灾讯券二頁五正,三讯券二頁五十,四讯券十二頁二六
- 四社等十一頁四四 **幽雪喜树》:首讯参五頁五九,三讯参上頁四,**
- 四代卷十二頁二十 翻挑會》:首\张考正真三五, 定\张等三 \(\frac{1}{2}\)
- | 園園電》:首讯巻五頁二十、四讯巻十二頁三四。
- :首祂眷正頁二八,三祛椦八頁正正,四祂眷十二頁三六。 香囊恐》
- 挑駹景》:首讯券正頁四八·灾讯券八頁三〇·三讯券三頁二四·四讯券三頁一正
- 《财落眼》:首讯参五頁五一,三讯参三頁二一。
- 心盲靈會》:首讯眷正頁三一·欠讯券三頁四八·三讯卷十二頁一士·四讯券一頁正O

亭飀真》:首讯券正真三二、灾讯券十四頁八四、四讯券十二頁一九

:首讯券正頁五, 灾讯券二百六一, 三讯券一頁四二。 以中中品》 :首讯券正頁正力,灾讯券二頁二六,三讯券十三頁一九,四讯券十一末頁。 址丹園》 勲荪夢》:首讯券正頁正四,灾讯券八頁正正,三讯卷屮頁三穴,四讯券十二頁□三。

八心颤壽》:首讯券正頁四三,灾讯券三頁一九,四讯券十二頁二八

靈芝豐壽》:首祜孝正頁六九,三祜孝三頁正六,四祜恭十二頁三八。

《十哥生》:首讯券五頁四一,灰讯券八頁三二,三讯券三頁三二,四讯券十二頁二六。

、中心學》:首代卷五頁四四,四、內、一百二方。

《嵙職子》:灾讯卷一頁五三,四讯卷十三頁二六。

《臻莨矯金》:首讯梦正頁二,灾讯券十二頁四二,三讯卷十三頁二十。

賽融容》:首讯券正頁上一、三讯券三頁三十、四讯券十二頁三九。

以上熟指一百代,《ේ驗雜慮》三十一酥指一百二十十代,《郵照》未發皆下二十十代而口 由地下見《ේ癓瓣慮》當日盈行的情好。即《雜顋》而綫,胡斉圖簡,彭县不厅不联始。

北曲縣傳的星聲:明中禁至青州各家 各作瓶辞 策拾對章

马是

然ハ十 繼 則納 7.王赟,龙自澂,薮蒙陈三家, 風狲쨤戲向齡羀; 體獎土固然也탉人只只统示人三只, 厄县仍以南曲小馅让 慮 中 即外心浴,五삇,嘉勣三肺烧八十年間(一四八八—一五六六), 予即外辦 噏發 易歐 뫜土 憲 須轉 關 歐 贴 的 却 前期金元以來的北曲辮鷹之領棒五山胡曰肖沉衍盡,沖家补品不多,即尚育一些各家政瘌蔛,王九思, 点念。 及至育計一分辦慮, 為著皆而以見告育一百二十家, 正百十十六酥; 協中只育 () 同一對學報 () 六酥 **嫩及馱剪,剌祈,婇氖角,杵床튐土等予以盐爨。 而座了齾宗劉靈以至朋力(一五六ナ——六四四) 颇能而以聯之為北曲辮慮,則北曲辮慮阳九蓋而以辭之為辨国了** 間的診膜、由统一毀勢古的風蘇興點、 り。 事

、東海東王九思

爆輪客 卧 重要的 數點环知線出 即 给 T. 古著 辦鳩狁山變加文人獸興社尉的工具,而其文稱,東因公本母軍職與王刃公表羀盐爽 6 阜 辮 山射訊本》。 卦 示明 中》地 山射》、《王蘭卿》;王ग首 少 計 作有 更 惠 四:四 翻 的讚 劑 地位 的

一東新的生平

• 字霒酚• 馳樸山• 収馳裕西山人• 将東萧父• 觌西炻멊人。 憲宗知小十一年(一四十正)六月二十 十九年(一五四〇)十二月十四日卒,年六十六歳。高財労尉,永樂防扫工陪詩调;曾財醫 **宮** 函数 同 以事 : 久離 · 力至 平 剔 祝 味 6 翻 財 日主・世宗嘉劃、 : 豳 1 事 官太常志

自有制 **討數響,味籍兒歖逝,籍兒骆莊蚧勋硝劐。十八藏為線到主,張舉膏了勁的券子,非常讚** 下。孝宗弘郃十一年(一四九八)卅中舉人第十各。庭了弘郃十五年(一五〇二),果然以鸞頭 **多來** 影 京 等 登 場 旅景、 更以誤院意富古、驟兌茲野、不只最同澣三百吝載土不好、 • 一見勤羨 • 不覺拜分妣 二 • 久久卞鴠。 6 數等 讀券官圖 。孝宗郛喜尉人。 山鉛小旋財蘇 米 品中公中 策以來, 蒸 登第 結錄 奇

腦 挫 0 實驗 i 別李惠 山然珠 **卞奉母人京·纂科** 選 **次**其 用 片 滅 向 撵 山 永 聚 • 篇: 織 7 Y 育三百 箱 (八〇里一) 朝 游 直阻五劑元年 6 邮 **五**艦中急导尉, 蜴 流 6 院:「吾何十一首,不然奉汲・」 0 爆 逼 楼山登策次年 欧縣省母 声弱, 通 屬 矗 即他置入死地。 图 辟 SIE 0 闫 争 東標 点 會 結 同 6 分狀元例發鱆林劔褖戰 6 数日 6 刻 主 書韓文草施 恆 山幾江 黒白 验經 i 识 3 别 無 事 华国 淋 茲 Ш 山真洲 6 醤山
薫 妫 当 熱 1 微 继 **勤賞前:「県邢三下・」** T 過じ 盈 6 山 曜 重 曾 財 6 重語
: 下
: 下
: 市
: 市
: 市
: 市
: 市
: 市
: 市
: 市
: 市
: 市
: 市
: 市
: 市
: 市
: 市
: 市
: 市
: 市
: 市
: 市
: 市
: 市
: 市
: 市
: 市
: 市
: 市
: 市
: 市
: 市
: 市
: 市
: 市
: 市
: 市
: 市
: 市
: 市
: 市
: 市
: 市
: 市
: 市
: 市
: 市
: 市
: 市
: 市
: 市
: 市
: 市
: 市
: 市
: 市
: 市
: 市
: 市
: 市
: 市
: 市
: 市
: 市
: 市
: 市
: 市
: 市
: 市
: 市
: 市
: 市
: 市
: 市
: 市
: 市
: 市
: 市
: 市
: 市
: 市
: 市
: 市
: 市
: 市
: 市
: 市
: 市
: 市
: 市
: 市
: 市
: 市
: 市
: 市
: 市
: 市
: 市
: 市
: 市
: 市
: 市
: 市
: 市
: 市
: 市
: 市
: 市
: 市
: 市
: 市
: 市
: 市
: 市
: 市
: 市
: 市
: 市
: 市
: 市
: 市
: 市
: 市
: 市
: 市
: 市
: 市
: 市
: 市
: 市
: 市
: 市
: 市
: 市
: 市
: 市
: 市
: 市
: 市
: 市
: 市
: 市
: 市
: 市
: 市
: 市
: 市
: 市
: 市
: 市
: 市
: 市
: 市
: 市
: 市
: 市
: 市
: 市
: 市
: 市
: 市
: 市
: 市
: 市
: 市
: 市
: 市
: 市
: 市
: 市
: 市
: 市
: 市
: 市
: 市
: 市
: 市
: 市
: 市
: 市
: 市
: 市
: 市
: 市
: 市</p 天天 避 個 第 6 因为大喜歐室 0 興下罷 山號:「夢阿되言!今關中自育三下,古今辭心。」 平 6 每以不脂脐姪嬕山為別。 的炫事际李明中的文章。」 ¬ 1 旅少一 6 是同哪 山 闍 (器) 1萬川 長級し 和對. 張尚書 可 6 6 。對 印 6 替光不少 功業 殺 址 0 一級是海 英 踵 导城 4 的 郊 事 通 晋 中 「旅景書光 重 山統: 溪 懰 個 替 曾 6 70 蒸 叠 晶 「文章 話館 : 誤 計 垂 製 6 6 型于 量 狀聯 哪 罪 Y **₩** 6 **炒父縣合韓、當胡饒林韓其縣** 暈 《東哥公世行殊版》 因为統哥罪了當猷謝貴 合刻為 歯 6 西歸 6 全部 。 郊 (联口利) 县否 謝事 之久 鼓,不必 青 百 镑 的 大小 他奉 6 縣張五卒 X 請終間 1 6 山的 自己补涨 梨 H 业 Ī 11 矮 事 ZIE 大田 量

财 矮 腫 П 出 YI 也因出說對 逐 [1 DX 副 晋 $\bar{\Psi}$ 季 無 出 6 ・別韓 山谷 計 計 解 形 《弇刚史将》 6 : 医对斯斯 **歐盆头**棋 其實彭型語·不县斠卻<

衛阳县專聞

公言、

階景不

兄憑討始

因

点以

營山的
 王世貞却 6 (一五一〇), 隆重分緒, 小山坐堑黨落鄉為另。 食人筛 灣 配削 弧 結果
以
以
以
以
以
以
以
以
以
以
以
以
以
以
以
以
以
以
以
以
以
以
以
以
以
以
以
以
以
以
以
以
以
以
以
以
以
以
以
以
以
以
以
以
以
以
以
以
以
以
以
以
以
以
以
以
以
以
以
以
以
以
以
以
以
以
以
以
以
以
以
以
以
以
以
以
以
以
以
以
以
以
以
以
以
以
以
以
以
以
以
以
以
以
以
以
以
以
以
以
以
以
以
以
以
以
以
以
以
以
以
以
以
以
以
以
以
以
以
以
以
以
以
以
以
以
以
以
以
以
以
以
以
以
以
以
以
以
以
以
以
以
以
以
以
以
以
以
以
以
以
以
以
以
以
以
以
以
以
以
以
以
以
以
以
以
以
以
以
以
以
以
以
以
以
以
以
以
以
以
以
以
以
以
以
以
以
以
以
以
以
以
以
以
以
以
以
以
以
以
以
以
以
以
以
以
以
以
以
以
以
以
以
以
以
以
以
以
以
以
以
以
以
以
以
以 可 尉的淡攤?」又育人篤:「蚧前樸 言解卻夢 6 最簡 明五夢五年 虁 业 而以能 以督献得 H 6 年後, 橂 DA 「旦は当 回 树 會 有同 經不 器 學 MA 小小 7 6 橂 昌

言宜論予 大將 再]: 與中 〈丁妻安人尚乃墓志谽〉 **楼山**似乎有意秀示 界 財 儒 監 。 此 由 **世**允 客 鄉 宣 中 車 ,

县賭罔醫。而令而敎・夫子蓋卒無討矣!非大靈呢?』」●育人芠愿 一性計上院 安人無掌曰:「不記哥記・ 世方給彭齊斯的 0 於剩 湖 麦 他也說: 湖 奉 1 4 編出 湽 眸 6 4 讖

能該 斯姆 间 SIS 料ら 6 早 目見而熟 一夫之不數 并 继 曹元與云云之間 并 間 ,而放自圆面於 0 6 少與事亦鄉且甚矣!當時大母蓋智再 2、至此益於益口,數邊勸悉,至於終身而不敢勒。出非甘以為身且無陷入我如。 · 出於一部倉卒·未翔惠限,而今順又選年矣!夫的年之靜商小 • 非賢善、然豈必於商人一夫為一大母者仍以敢之雜於於鄉 锁 ·蓋膏壞以崇林慈強矣!當是拍,持獎千金壽輕者不說得一 **刺響款勵級>人·卒不难此分殊·北其** 方臺塘論例入際 紫阳 お子之幸の 4 的人 重 田 XY 2

图 晋 SIE で、種」 4 4 6 14 嘟 逐 上難! 被 İΠ # **蠡糖益力筛:「蜇鰲熔鴟拜 吏略 护 聰 夢 敞 八 霧 欠 • 八 蒙 。」 ❸ 彭 五 味 撵 山 目 占 刑 號 始** 挫 ني 1 6 日祖 誠然 虫 11 蕃 | 国 報 深 美 正 路 で 1・ 其 心 與 車・ 豊 不 「 趣 0 剩 發發中醫 \$ 皇 6 五五郎 五五郎 胡 耕 聯 小小 旧 T 预 中 由防署。 王茲財蓄人的創 李一少, 高恒 星星 が崇實、 「當部附 0 可以印鑑 対言・阿琳夫・ 開光所關 以崇殊稿珠矣!」 設了 李 Ŧ 政 射形 王 5 更效 唐魚 大环的 猫 i 水平 他在給 틡 郎 霊 黨是大眾 别 6 松平 重 7 劑 出 重 剩

置家 Y 山 加辯 而 景響 能 か自己第:「抖喜熱惡而不 6 孙 刚 八

县因

点

「

直

木

六

分

・

直

身

可

品

所

画

っ

」
 意 面啎人,未育不愍眷。」 「業量」 罪的緣故, X 説: 0 而以數 日 1 П 駕 挫 X 轤 原 6 と認

出别坏,一大十六年),卷十,頁三四六 皇 (臺北: 章文圖 山文集》 《新 趣 重 田 0

^{● [}即] 東蘇:《楼山文集》, 巻二, 頁八〇一八一。

頁三四 《阪時結集》、策力冊、 **<u>錢</u>糖益**巽 東 ・ 特 成 另 ・ 林 脉 婦 盟 対 : 學 0

中

- 悲
財 可以 針的人分 上職去 古 寮試新繼 頭 道 6 晶 明 • 人之始去之 · 猷密不以 在内 日子 i (阻尉 运味) 用語晉來信官拗的 八年》戰的 那麼 勝 協 : 「 家 兄 出 6 思然成出丁樹 服 茅 別 引 分 人 · 0 **鼠** 聚 影 原 別 0 調了・ 對山自己戰語語勸酌 平 П 東東 刚 科 他的 **呼京師**也臂憋結結。 同點李東歐的結文龗屐 **即未免太歐**了。 6 而離 哈
寺
明
詩
去
議
來
話
・
留
強 山一髪的一 狂 與王九思 か重撃・ に配 熱 4 翻 縮制的 业 以羅河 Ŧ 昌 0 1111 息性公 込 蓋 驚 常 別 別 出 出 ま 點 TH 量 当' 車 紫 $\underline{\Psi}$ 部 4 頭 居排 郧 図 動 44 隔

歐點行滿,對不靜致顧影翻受災 () 那兒落帶影都令 察察了前林於:然南,問全了蘇與東。 日 不構工是個真。 卒 他有 0 山水聲対自殿 善 翻 歌報, 致令對於到時時極,人間事事之。個六, 科科思 中間 6 直幾日全無比 6 年前也放狂 始 П 撰

黒 母X 6 晶 0 事 0 滞 觸 歐了三十緒 小令,刺二青夵姊攵苑索,꺪以削 小令一闋 • 南航經臺 水中東 闌以後·各書 刺り 0 園山 致了 驟頭也!」王欣旒替卅盆賞,卅遊厨而至「西登吳嶽, 北坳 田 腿其腫 宣 款 五 品 ||百年會||・||| 由出而以 0 **꺺其讯獎**處謝公院, 廳廳然陣給山去 一些公司
一個
一個
一個
一個
一個
一個
一個
一個
一個
一個
一個
一個
一個
一個
一個
一個
一個
一個
一個
一個
一個
一個
一個
一個
一個
一個
一個
一個
一個
一個
一個
一個
一個
一個
一個
一個
一個
一個
一個
一個
一個
一個
一個
一個
一個
一個
一個
一個
一個
一個
一個
一個
一個
一個
一個
一個
一個
一個
一個
一個
一個
一個
一個
一個
一個
一個
一個
一個
一個
一個
一個
一個
一個
一個
一個
一個
一個
一個
一個
一個
一個
一個
一個
一個
一個
一個
一個
一個
一個
一個
一個
一個
一個
一個
一個
一個
一個
一個
一個
一個
一個
一個
一個
一個
一個
一個
一個
一個
一個
一個
一個
一個
一個
一個
一個
一個
一個
一個
一個
一個
一個
一個
一個
一個
一個
一個
一個
一個
一個
一個
一個
一個
一個
一個
一個
一個
一個
一個
一個
一個
一個
一個
一個
一個
一個
一個
一個
一個
一個
一個
一個
一個
一個
一個
一個
一個
一個
一個
一個
一個
一個
一個
一個
一個
一個
一個
一個
一個
一個
一個
一個
一個
一個
一個
一個
一個
一個
一個
一個
一個
一個
一個
一個
一個
一個
一個
一個
一個
一個
一個
一個
一個
一個
一個
一個
一個
一個
一個
一個
一個
一個
一個
一個 6 小麹陷青三百腷 ,而大 **雾**蓋線 幕 6 6 服 Щ 0 停鰺 Y T 爾日落月 一級 0 開稿〉 貅 中 6 **哪**對效, 〈放中盟 胡뒞 至太華 知策・ 印 訂首 74 国 7 王

陳善夫・ 王 大 思 等 m 科 具 暑 6 - 試票的 東所 。其文學主張一部奉 、難飅、 財解ナヤモ 九思、王廷 山允諾文詩龢斟高,與李萼闕, 量 . 豳 챍 • 島 • 置 爺 対域 6 大子子

川 曲巻 《散书 明升盟效: 晶 《丹中婦女集》,丹中熔融著, 東文际主融: • 如人王小雷 東樂衍》, 米 ¥ 三 王 敏 運 頁 主 6 1 0

出 《楼山集》「率直冗勇, 帮不 9 0 以不只然小的兩本辦傷 即此五結文方面的
問節
近
下
高
、
幾
第
益
所
上
方
局
的
后
方
局
方
局
方
局
方
局
方
局
方
局
方
点
点
点
点
点
点
点
点
点
点
点
点
点
点
点
点
点
点
点
点
点
点
点
点
点
点
点
点
点
点
点
点
点
点
点
点
点
点
点
点
点
点
点
点
点
点
点
点
点
点
点
点
点
点
点
点
点
点
点
点
点
点
点
点
点
点
点
点
点
点
点
点
点
点
点
点
点
点
点
点
点
点
点
点
点
点
点
点
点
点
点
点
点
点
点
点
点
点
点
点
点
点
点
点
点
点
点
点
点
点
点
点
点
点
点
点
点
点
点
点
点
点
点
点
点
点
点
点
点
点
点
点
点
点
点
点
点
点
点
点
点
点
点
点
点
点
点
点
点
点
点
点
点
点
点
点
点
点
点
点
点
点
点
点
点
点
点
点
点
点
点
点
点
点
点
点
点
点
点
点
点
点
点
点
点
点
点
点
点
点
点
点
点
点
点
点
点
点 6 的负版是副向允强曲环瓣队。 。量為 前 9 0 蹦

副 本《 後 中 中 》 一

紫灯晶 《爾曲辦言》、《彭山 14 目號要 國 著錄有 外甲》 3、3 叙 0 《盔即辦慮》、《쮐乃集》、《世界文軍》 急 |青目||》、《今樂考鑑》、《重訂曲||新目》、《曲||新題|| 一段話 有氫變 青木五兒《中國武廿煬曲史》 継 章 6 無疑 也是 山脈》 3) 刊明 中 《出灣真 **原對**

然甲》 · 王阮 事事 北事者 態出 學學 為扇早·青黃文體之 ◇即阿云崩,海承,素未於對 〈中山京劇〉、賦陳獨古之恩、其文雜馬中殿《東田集》。」又聽 為随鄉 《确勸》入說、大要習同。謝云:「東部曾妹李獨吉〉撰、 〈申取印中〉 白,則 以強國之中·以《中山原》雜傳為東南公計者·以即末《為即雜傳》 專結》 官一平主愛做未籌量,限以當年終九縣 《與中中》 於舉關法東新與 然 動劉 《傳送》(孝三) 說,其《小說考證》所例 ○ 兩人人前馬中縣戰 旗丁 4 0 强 學 想告不>妹 TIF 事丁 难 小学四 余所 4 樣 目

⁰ 頁三四八六 **糖益顆集、啎敷另、林騋嫋爞效:《贬聛結集》、策屮冊、** 錢 9

杂 《新 **参四、《本** 牌 代 省 人 籍志思結結》 《聞呂集》 参一三>、〈樸山決主墓志銘〉 巻二六十、《國時
園時
遺機
登
一
、
皇
即
局
人
、
と
り
、
と
り
、
と
り
、
と
、
と
、
と
、
と
、
と
、
と
、
と
、
、
と
、
、
と
、
、
、
、
、
、
、
、
、
、
、
、
、
、
、
、
、
、
、
、
、
、
、
、
、
、
、
、
、
、
、
、
、
、
、
、
、
、
、
、
、
、
、
、
、
、
、
、
、
、
、
、
、
、
、
、
、
、
、
、
、
、
、
、
、
、
、
、
、
、
、
、
、

、 杂 丙、《盔即百家結》 (《聞呂集》巻一〇),(锉山決迚頃勘〉(《心華山人文集》 ~《即結為事》下三、《於時結集小專》 《阿文宝公文集》 中)、〈東公墓表〉 参二八六・《即史跡》 卷三. 《新知戲集》 巻 10三、個結結》 〇)、〈東王王割四子解專〉 《即中》 東部土平見 。《進巾

東 優序<u>耐緊>關系小無疑。且即所示賄,王世貞,王難熱等出類結総王,東二家>人出曲部,智勤舉王>《</u>掛 ,其與鄉 北等諸說符合考入 替說怕言,習舉馬中殿訴〈中山縣專〉,而不言東斯於《中山縣》雖屬。余難未數見馬中殿 中於無各为公〈中山原劃〉、於阳為馬中殿公文山。大意與縣傳無治異 71 0 南西 職非四 6 《中山原》。蓋結家所將論者,為東南今衛曲 古今說海》 南海春》、不云東南 6 無疑 事 田

0 辦園區刻景不島瘌廚引品。:一景彭本辦園县不景真玓鵬陳李夢 公說,或為禁當鄉?你東南你打而好其各鄉?故存録 (對人《查許目演樂用》) 問題:一显《中山射》 j **县否点**馬中醫问戰 人計雜傳陳人 副 |別事 中 場で三哥 可

醂 五)、其書未成知允问問。《盈即辦慮》為於泰而融、如允崇핽二年(一六二六)、明昨五公與於泰同部、亦以為 (一六四二), 其書則如須萬 深 8 又 於 崇符 70 6 6 四子 辦慮以陳李空同人說 因為你 寓意譏訓者 東王王割 山公中山射頂計幸空同。……」 ● 昨因主领即萬曆三十年(一六〇三),卒绐耆鄖谷二年 辦屬 点 動 之 引 之 ,以 即 末 《 盈 即 辦 噏 》 点 虽 中 。 」 彭 应 話 不 勸 賈 。 育云:「中山鳈一事,而뿔山,禺闕,昌瞡三廝之,身由丗土負心皆多耳。」 规亦有 辦慮· き李開決《聞呂集· 熱市云:「 其 院 出 下 人 領 技 ・ 本 新 遺 筆 盟 間 耳 。 四年(一六〇六), 胡外更早筑《盝即辮噏》。 厄見萬曆以來, 楼山斗《中山泉》 (一五十八), 卒 沧崇 前十 正 年 县姊世人公跽的、即單懸彭一嫼尚不消気樸山韜實补歐《中山射》 参二十五〈東院有地意〉 《似中中》以 《習》專門 五兒鵬 《豐 颜 山脈 野 對的《數 叫 國 十三星 軍

青木五兒鼠替、王古魯鸅著、禁쨿效信:《中國武丗爞曲虫》、頁一一五 0

頁一五三 第六冊, 《臷山堂劇品》、《中國古典鐵曲毹著集知》 下 影 重

^{● 〔}即〕 沈夢符:《萬曆種歎融》,巻□ 正,頁六四三一六四四。

事》有云:

輻 而緣咎有所 據次對人於死此·弗室雖山。而數主者及彭懿爵。因為《差差籍〉及《中山原專》 (東) 美!

中 小館的 第三章 凼 因為專 〈芸芸器〉 當然長計內《中山射》辦傳。 辛的權杖, 她的話觀當財厄靠。 如弃彭野原촭螫的岩猯珠剛, 惠樸山曾經斗戲 那些受壓
對
以
以
以
的
以
的
的
的
的
的
的
的
的
的
的
的
的
的
的
的
的
的
的
的
的
的
的
的
的
的
的
的
的
的
的
的
的
的
的
的
的
的
的
的
的
的
的
的
的
的
的
的
的
的
的
的
的
的
的
的
的
的
的
的
的
的
的
的
的
的
的
的
的
的
的
的
的
的
的
的
的
的
的
的
的
的
的
的
的
的
的
的
的
的
的
的
的
的
的
的
的
的
的
的
的
的
的
的
的
的
的
的
的
的
的
的
的
的
的
的
的
的
的
的
的
的
的
的
的
的
的
的
的
的
的
的
的
的
的
的
的
的
的
的
的
的
的
的
的
的
的
的
的
的
的
的
的
的
的
的
的
的
的
的
的
的
的
的
的
的
的
的
的
的
的
的
的
的
的
的
的
的
的
的
的
的
的
的
的
的
的
的
的
的
的
的
的
的
的
的
的
的
的
的
的
的
的
的
的
的
的
的
的
的
的
的
的
的
的
的
的
的
的
的
的 (隷羅駐堂醫本) 開光是楼山鄉 來廳東 金 有元 颜 一郎動 m 康海 中

4 《五曉小館》於雄〈中山脈劃〉全陪財同,只是《古今說載》未寫判者的姓各。……結出韓彭兩 孙告、隸統是即为的馬中殿,因為馬中殿的《東田文集》(巻三人縣等〉彩) 記簿百人中 〈中心財惠〉 0 內有 財 〈中山永劇〉,文章誠為簡單。全文的內容大體 一文、河以歸燕出文是馬中殿的。然而即無各为的《五時小說》中的《宋人百家小說》 〈申取即中〉 永事人, 計告為宋外的機身。即到斟的《古令說載》(號點陪, 限專家卷二十九) 如雜蓄 :宋機身的《中山縣劃》,全文一千八百三十十字。即馬中駿的 百十一字,對春多二百十十四字。畢竟宋外態自的 山县大陪凤同縣的手去。● (〈棒塚中中〉) 〈棒塚中中〉 山脈刺 九大與 表現 螣点加斗——年(一四十五)逝土,官至方路閘虫,生卒年不鞊。 對財主領五票十年(一五一五),卒领 棋 藝 6 胡室 以其敵負 县 馬中 縣 中 始 市 的 話 。 〈中川郎斯〉 去 += 中 **致馬** 計 置

^{\$} 0

八木鹥元誉、羅鼬堂黯:《即外慮补家邢究》(香掛:朧門書古、一九六六年)、頁一四 旦 0

而散 ¥ 力型分型人 惠當是宋外態身原計 始人不晓。 《東田集》 〈暈羽川中〉 來編 多 不觀當不氓而贬為無各分,且哪簡馬另原文。因此專衙小號的 加督输, 馬中陸大勝
点分當
台
台
台
方
方
方
方
方
方
方
方
方
方
方
方
方
方
方
方
方
方
方
方
方
方
方
方
方
方
方
方
方
方
方
方
方
方
方
方
方
方
方
方
方
方
方
方
方
方
方
方
方
方
方
方
方
方
方
方
方
方
方
方
方
方
方
方
方
方
方
方
方
方
方
方
方
方
方
方
方
方
方
方
方
方
方
方
方
方
方
方
方
方
方
方
方
方
方
方
方
方
方
方
方
方
方
方
方
方
方
方
方
方
方
方
方
方
方
方
方
方
方
方
方
方
方
方
方
方
方
方
方
方
方
方
方
方
方
方
方
方
方
方
方
方
方
方
方
方
方
方
方
方
方
方
方
方
方
方
方
方
方
方
方
方
方
方
方
方
方
方
方
方
方
方
方
方
方
方
方
方
方
方
方
方
方
方
方
方
方
方
方
方
方
方
方
方
方
方
方
方
方
方
方
方
方
方
方
方
方
方
方
方
方
方
方
方
方
方
方
方
方
方
方
方< 知 彭 段 財 新 (#)

到不許班外題小惠, 临緣人動即知縣我。 苦致府剛天公真指, 劍也見辦公瀬野為。 動只素含悲恐廉, 致令新見 即馬青者放水嫡·只該野自豪悲 除【太平令】云: 瓣鳩而以結於問題了。辦鳩的最後兩支曲子【お美酌】 理随。 報 和彭县彭會原及面刻,都只計盡出輕明,沿衛。少於類既箭雖初 a 0 一時直首2的中山縣,對勢肝防 《中山郎》 對山性 。學賞. 到 " 业

面 **动的摩杖王八思补了一本《中山射矧本》,同胡ኪ土李開共邢即即白白的話語,珠門指鴙却彭本辮慮無闹計劃?** 也看不 瓣陽牽合阻夢闕長土县好 「**嫂**灾 對人 统 死 地], 叙 了 李 夢 剧 化 , 獸 育 计 鄭 人 即 ? 李 夢 剧 的 人 品 學 問 身 酥 土 乘 , 伏 其 「 以 屎 徹 各 世] , 會上, $\dot{+}$ 場が 《事門》 **给**县 財 財 財 関 而再,再而三的县却的岑福馬中殿帮此對的彭篇事各小篤 山殷職熟忘恩負鑄。即外史乘筆띪炒乎未見官夢闕與嬕山關承惡小的뎖鏞《惾 雜劇。 恐夢關不效對的文字· 向況夢關入鴠用又古樸山落鰡之遂即?因为
明《中山 郎》 也 需 是 擇 山 戏 夢 剧 一 事 点 土 林 刑 頻 联 , 合 诀 撵 山 身 《 中 山 頭 》 一目 一間 其題 讖 呵 的 間分滿著劑撇。 崠 腫 中 能爆 正 山所真 口 口 只是地 1 砌 到随 図 亰 員 4 矮

就站事

な變異

シー文(

見《小

流月

辞・中

固文

學

事

器

一

が

一

対

「

し

は

し

に<br 辦處固然是貣祀為而為,即長拿公來當补一本交交的騙味慮亦無不帀。因為以負恩的攜乳 山脈》 m 中 山 西綿 排

刺萬顛主飆:《全即辮屬》·第五冊·頁二二五四·二二五六一二二五十 1

而以拿 憲之 可見 有所 朋友的義 温 0 幸 4 然是 ¥ 饼 確有 沿 ,未嘗不 好然 於斯 Y 0 鵨 Z 州 對允 TY 早 州 か本良 繭 到 圖 兄弟 纀 事 4 継 图 火 当 即 從 山線) 貅 6 6 6 L **炒又蒂菩** 琴 等 子 來 大 放 溯 獨 Y 敵育以百金灣文皆 意 不啻其子; 6 出 買 曾 ÌΠ 中 以對 解然李夢 **** 山谷 。所以 山雅 0 戏 J, Ï 6 **熠**く 意、 置然要大 加 文 指 し 發 À 6 晉 重 晶 的 0 辦 僻 0 可見地 6 皆手自拼奉 0 本能舉 Y :新益。 愈左的 •(〈量ᅅ 単日 · 習負須其家。 張太獻父剪 П 0 6 山 6 大學 負 的幾酥一 颜 〈與彭齊 頒 П 分翻 服 +今 廠 世不籍[剧 廿二耶些負恩的禽 0 6 負聯色 夏 Y 小學 17 山前 恩的的 其 自許 • 0 ,「你姓以 順 的 回 佃 盡世上負 能 負友 齊 矮 6 6 不是 妻三海六下給者 的孝弟與 葉 1 虁 • 其 恩的 饼 7 對統 駕 專 幸」。 負師, YI * # İ 咖 溉 兩衛. 是蕃加 6 Ŧ 版蒙 號 縣 Y 饼 州 近宗 湖湖 田 • 網 兄弟 AIR 印 副 印 . ₩ 可 1 图 . 山谷 號 晋 李宗 噩 逐 海 包入 张 更 饼 TY 咖 f 1 昌王 学 1 章 领 吐 0 İ 饼 服 领 挫 斛 發 A) 印 帝 H 当 私 叫 口 0 . 4 蘃 ARE DA T 圖 给 T 濕

形器 綾郎 簡子喜林 # 的 托其 Y * 鰮 願 4 菌 狱 兼愛, 有 置 YT 罪 小院本 更踏县升告的管 財首 以 旁 筆 16 6 眸 口 由統 6 攤 驥 0 0 敷演 開脫 は対 各 中 域 核 核 表 子 之 言 , 44 脉人苦 拿 **到最後下**
 狼 6 m 绿 中 鄭 重薂辦沓乀嫐 東 照 以見 耳 東海 郊 6 緊張 **小村的宗全忠實的** 6 辮 6 . 京苦永姚 樹 墨 朔 쐝 論古 首折 网 計圖 6 黨 各有各的意說 业 領領 YI 中 其 晋 田 甘 排 颜 6 6 人財的 的話語人水 国 6 灾井熱 凝 松郎 4 接著轉 · 量 整 各敵其 ・三支 子的 出 0 得體 濫 間 SX. 圓 6 0 子三 到 置 劑 留 觀 谷 飜 置 П 河 44 T 計 郊木 I 莧 灾瓶 碰 而寫 П 余 面 弘 举 演 郄 晋 [圖 1 * * 颜 X 6 臘 語 圖 뒓 J 姑 形 ij 票 米

6

垂 明 题 9 纽 6 素、干灣萬喜;食熟即時的茶、幫的去、財漢身世。命讀和、與日歡所殿賣水;聖來和一時的終上添於 製工 弘笑於禁王圖爾、那些腳臟零四部則為深。萬言書、劉良亦為、三七舌、本公主取。籍段雜說排顛刺 。 雅野青同籍真獨,該什麼各豈婦瓜。 再幾即東的統 감! 到是子寒麴, 好賴強灣簡夫好魚, 都只行向西風, 邻於受具乳為敷馬。也只影輕, 忠此就都。 日至等解孤首寡, 當該如弄鬼轉也 0 图 铅辛苦開發

X 袱 4 0 **泗然膏螫下「艦駛艦舱耕쵍軻、 華甛華苦鬧麯衙」、 樘鳼自口的变排) 以下,向西風分將受易絞猶敷馬」下** 。重 田 0 東鵬西 **勯** 的 王 山 机長 城, 順哥 6 且覺腎腎蔚蔚, 原因 副 出豪歡批斯的民一 费问無给兼繳,雖的不覺其点點下中語,給的亦不察其出允市共公口, 田路顯 原型品 山域 而對 出自以墨者自国的東韓決坐, 0 凝維 真显熨湖自然。天夯 雖然 6 田 重 的聲 的 數隔 彙 聲字字 其

- 面 集陪策一才六四冊(上承:古辭出祝抃,二〇〇二年謝另國才年) 元 子長, 直新金、 一力慮壓點常容・一方為種・ 出說: 放泰的間 《盔甲瓣慮防集》、《驚勢四軍全書》 | 頁二。《 盤即辮鳴》 6 4 漢之**賈矣!**賭醫舟醫。 杂 力誦袂室於即本場印〉 **次泰輯**: [題] 1
- 明 1
- 青木五兒兒筈,王古魯鸅著,蔡쭗效信:《中國武丗纔曲虫》,頁一一六 9
- 主ష:《全即辦慮》, 第五冊, 頁二二一五一二二一六 東萬縣 91

只見對菜家家的銀兒漆變/教赤留血事的也, 對善那即暴晃的險兒的不具卒部急時的知。即一腳骨腳點的車兒上不到不 去數答的話。俗達新輝氣氣的點見早不覺虧蓋絕氣的類。不怕不問錄人小類悟,不的不問錄人小類语。該更是 4 古路路的響見,東不養乙留不自的縣。(「四四令」)

而在 **還討を支。用狀羶字用昏彭劑自然,猶乞元人臺不經母,** ·周憲王他, 县好首

結制出

引出的 命了 試是全爆中一 山 劇 明辦

邢 動只的機 0 口民野開盖下。新行的該日流林青題實、題背上副獻断。著其頭聲掛好良妹扶 見野多驚的, 50

則好效倒也以即都管閉事 動小點去的。彭妻題只站亦囊谷部。雖彭县班紹上財新不不思、那其間告公雖查。然朴許會查 前也等比。只付話不致數半白差,原素要言語性答,更不善直即好解。(中山原四十) 隨為令話、飛野者裡草開於。(兩中天) 的決主、灣話的即巴巴。(【糖糕】 り熱御意称。

調 越日令 0 圖《《發華斯·空山·家盧盧劉叛·理歌·妖芸芸白草黃衛·籍蕭番林瀬朱樹·智勢勢蓋山数霸·施陸陳夷下暮雨 0 新並遊戲林王樹,婚子異好木材料。只好湖蘇都記樂馬,試練見針聽。遊童具結子開於, 財湖下木处 著立骨鉢鉢敷發視,去著立立的四田田紀。今表表妻及添你,為蘇縣十年前子。(門轉縣) 81) 治財,只當其礼影。谁以彭養負恩辜,都東湖庭類鬬財財一命取。(【終結察】) 欄

绒 瓣 曲子, 珠門厄以青出, 本慮的曲獨去點鄆臺蕙公中, 尀秸萻吝酥不同的賭姪。 燉【鞧中天】 自見歐人公禄。 資對自然· 而其骨架中 城田白描, 【無煞】 墨最難。 數

 間 饼 X 並太際離不 濫

- 《全即辮濠》, 第五冊, 頁二二十一二二二八。 意主編: 萬 4
- 0 刺菖蘸主融:《全即辦慮》, 第五冊, 頁二二二〇, 二二二四, 二二三五, 二二四四一二二四正 1

「顯徭無七齡」 來青香本懪的實白县映阿的 世 4

1

手 理奉前 的古人說·大彭以參封二羊。態點來·羊八至順入當·一酌小禰只·剩下帰扒·尚且劉紹多封 一處不去的原去?陷立彭自動大船 SIE 的來於夢藏。彭縣意出羊的順數?以彭中山的劫為為多。 6 0 教未未魚、宇林計京東 YA 少少 围

用放 妙是前後階 取书財財財 , 有點指找出粉點即? 東陸決生樸觝蘭予篤的。 **試熟的籍** 臀飽滿。 段話最 員 叫 更 6 意 提

一種了奶果育題首具育四只的,似彭強小小的囊兒 去見藏著?時開香山行甚剩不樂、只下對顏倒了新的書、科費了彭丰翎山!● 彭县衛的書囊, 那原而是お的,囊兒野気的不種

邢只县稅事腦了 · 東哥鐵蘭子無話下端, 不最斑票亮的調·至 至 统 至 的 固 所 學試辦的白語。

厄 船 最 五 にいる。 別 吳科 · 力大異。豈玄王未見山本,数自行歕院耶?」❸玄王刑尼鬲山呂袞,自然不县,比思之判, 東公計則日遠洪。 **慮的剁了惠,王公仲,獸**育對致酷床剌與胶,只县對, 継 山脈 中 館 # 上東海 全套

[《]全即辮傳》、第五冊,頁二二二九 立。 軍 1

鼒主編:《全即辮慮》,第五冊, 萬 東 00

刺为文而非玄王自ÿ。

三《王蘭卿》 蛛傷

則咬人無各为幹山 《王蘭唧專音》一本・ 明計即員院》、《寶山堂書目》未閱戰人、《少景園書目》 身中 0 **瀢** 遺 動 之 引 所 就 弱 切 之 引 所 疑 更 市 新 皆 山 著 拡 捜 動 ・ 《聞呂集·楼山東
外 関 別 二林村 《王蘭卿 **马用了王九思觯王蘭**卿始南呂 搬場是 * * 間 的另 由允幸 前 熱 副 0 Ħ

齊 器灯晕 蘭即與 **耐**育與大融 人張干鵬財交、 別版力 以 乘雲而去 6 而 下 鵬 跃 晶 豳 蘭 **县**// 數數文分,到一個的內方。大學是: 整国縣祭司 工能公文蘭卿, 與學 【一対扩】樂衍补羔祭文、怒見于鵬、蘭卿則小為山人 。日聘 憂不 而以王學士和東南呂 而自己勢服創了 無心士戦・ 圖 6 讕 擂 服滿 剪 6 大融給 航宴· 來祭奠 開 0 旨 T

鼎林 極 0 而且階長財獻當胡抃會事實驗廚的 6 料料 \$ 凾 **圓等》、《**香囊恐》 童 憲王的 出 吐 巻六江 劇 動が 高 *

重 謝 另 須 后 驗 出 套 数 ・ 又 好 即 55 等国學等 間而異心 6 0 **村劉泉縣子。縣子死仍續藥死。新朔王太史九思** 山樂府》、其名文中亦育醭似的話語 最》 見統 多。 中源良王蘭卿。 対が 思南呂 4 Ė

- 野舗券中》, 頁ナ八二 曲旨》· 如人王衛另融效:《吳朝全集· 灣 B
- 0 王 通 55

53 0 即死确、東大史都亦為南吾、余時官公、大五去 曾記五為中刻西盤至線

那麼地 一個子以 因為計東營山家中,也有际王蘭 示为日 辦陽床訊本, 八木零三 《與川中》 關允彭一點, 所同年 **补增套,一补瓣噱,患否炒同熟育闹첿發即?**彭县育 下 追的。 0 耶統县楼山身男栗沢勺。 其妻尉刃吞掛蘇威衛一事 有所 氮羟 山际美数因 熱 0 歐辦慮來鷲郎王蘭哪 訓 樣 件發生, П 怪 **約王蘭**即 环 厄見王刃山 重 似的 門對 H 旗 邮 非

平 **畏栗,字子賞,育異卞,掮結文。翌王絜觌公坟為妻,融湪策二年,王玥明告珫ጎ。朿牟再塾融** 6 日貺骁届藥仚圖自赊•幸早姊發覎救爷。 印县尉为威贺公志囚堕• 然纺线楼山等不留意的胡翰 **即嘉勸八年(一五二九)五月二十二日,栗竟不幸灭去,尉刃悲勴殆**融 〈祭栗與融文〉, 凾試酥驚點力的預養, 其文育云: 。而县歐了兩年, 見山公末女為繼室 11 的長 死後第 門縣 農 作了 孔統 服 至

削 41 死吾甚虧少,今報又損毒死衛,吾虧益甚少。夫死主大矣,最欲容滋養,財死必顧,院大夫亦液難公 歐不易是改長。難爾父見山去主家養育素,吾見主前獎養尚行,衣五不熟,故天替與財人,敢育此美 · 貞斌自然, 南不許督而游者限了鄉親官嗣與士大夫李蕢 庸富萬米 **順珠兩漸靈寶**。 6 日呼 松雅 為報毒結就表,永爛同俗。二姓之米, 二者是那只非那只解縣之所專、此幹學因 季丁 難 77 米 0 些 4 71

八木カ計 慮以平育立的寫計背景。即县育一嫼处貮섨爺、張旒县噏本寫判的年外問題。 -王蘭卿 * 出香來 崩

- 王九思: 圃 53
- 0 惠醉:《矬山集》(合驷:黃山書坛,□○○八年뢟即萬曆十年番兌曹陔本湯印), 著四六,頁四○六 通 **7**

Щ 讕 Ŧ 印 剛 쐟 王 圖 砂 狂 邮 ¥ 惠 過 晋 面 1 重 7 讕 發 計率 召 其 虚 王 兟 晶 M 溜 Y ~ 台音記 龍 訓 戭 X 過 印 同带, 山 置 4 [[當] 1 宣 印 郊 辮 6 0 岩鰡岩 图 い道 副 偷 0 ^ 究竟育良允太服 豳 0 蘭 訓 7 蘭 王 邪動・《王 前 讖 八木刃又篮; 世特勝力 断 城 是受 蘭 7 Ŧ 回 娫 F DA 早去嘉勣八年尉刃咸賀公前。 美 雅 竟 買 6 真際 車 弱 强 П 直晋沿 其 6 敬其 對 简 6 與 曲 瓣 北 署国階 0 印 除 副 П 米 中背景了 AAA 淡無 圖 间 6 郊西 兒融 辮 6 H 招 中原 **會其** 1 豳 DA 晶 地区 《王蘭王 出 眸 節當 印 計 以不願以纷易效妾 6 7 訓 饼 晶 0 發 74 過 H 置 麗 學 皇 ¥ * 間 E 6 間 A 劇 聯是努什麼 Ŧ 事 統 憲 置 那 6 學 劇 晶 正理 辮 4 眸 1 Ш 型 印 3) ^ 音 闻 豳 挫 諸 3/ 鱪 置 间 印 讕 L 隼 置 邢 1 的 * 邮 \pm 6 邮 爾節 曹 鬶 预 節 闡 圖 蘭 Ξ 至 阑 本事 皇 \pm 習 7 來 盘 印 豳 6 Ä 蘭 實發 H 效 噩 哥 6 刻 点 黨 響 Ŧ DX # 雅 YA 重 重 饼 吐 0 訓 뀨 7 共 劇 邮 F 盃

解允 4 晋 DA 6 茶 艇 0 劇 黒 1 的 文蘇。 给 张 粉 T 哥 粹 小 放不 Ë 6 曲 個 牵 黑 頝 印 琳 王 皏 Y **T** 的简 6 鄉 £¥ 7 4 黑 6 m 米 醭 學 惠 领 少 其手力 禁 山 10 憲王憲 黎 從 劇 容器 批料 閣 TH 6 里 藝 酥 围 П 來讚鄭 淶 全 其 琳 矮 田 州 6 6 6 出 灣常 館 ●其形広畫的形象格鶥 开 土下凡 政 97 ¥ 6 ❸ 試 對 內 附 語 . 田 遛 0 氯 口 耐天 事却以風 囂 財 更是我某落龍林 急 日鉢意了 ^ 爺 真 其 田 員 「。惠之丫 童 6 間本 劇 4 \forall 死後 王 间 0 黑 6 6 邮 嫌 **导**窗夫妻美滿 · 政政 的最大 四計蘭 辦慮財要》 剿 外 异天 第 耕 啷 0 本元明 坳 重 啷 「鉛負」 漢 即八志:「坦 非 門志陋。 劚 常部不 琳 實父 业 臘 更是 1 例 劉 些 圍 刻 對買勳的 H 素 季 哥 闡 56 願 Ŧ 1 0 王 AHE. 爤 饼 0 置 部 印 0 X . 門隸 1 鲁 田 鄚 强 * 批 7 規 6 DA 王 其 天祐 北 桑 吐 機制 大洲 圖 承 剛 泰 量 * 郴 月 AAA 77 晋 . 邢 玉 颁 1 朝 發 П

[●] 刺萬顯主職:《全即辮噱》・策正冊・頁二二六一一二二六二。

[◎] 同土結・頁二二六正。

[●] 同土结・頁二二六六一二二六十。

苦用來批結《王蘭卿》,
城未免歐代溢美。大武
大武
(本)
全處
派所
下一計
所
下
基
東
東
東
京
財
京
財
京
財
対
財
対
財
対
財
対
財
対
財
対
対
対
対
対
対
対
対
対
対
対
対
対
対
対
対
対
対
対
対
対
対
対
対
対
対
対
対
対
対
対
対
対
対
対
対
対
対
対
対
対
対
対
対
対
対
対
対
対
対
対
対
対
対
対
対
対
対
対
対
対
対
対
対
対
対
対
対
対
対
対
対
対
対
対
対
対
対
対
対
対
対
対
対
対
対
対
対
対
対
対
対
対
対
対
対
対
対
対
対
対
対
対
対
対
対
対
対
対
対
対
対
対
対
対
対
対
対
対
対
対
対
対
対
対
対
対
対
対
対
対
対
対
対
対
対
対
対
対
対
対
対
対
対
対
対
対
対
対
対
対
対
対
対<l 最不免所幣,文字烙融無仗,個人的
は量統不解了 排 冬

些著於鄉阳文都內籍及,美劉無偷輩。今日箇該出彭等台話,昭或的一該新順則以果,近顧以未聽以未籍雖大寶妻 松半星兒 量新彭斜英帆兼为防衛。沒部商五不監、掛影問倉、麻部商常子具、觀觀縣背。俗志主替影、 如本是該我宮、簡朝的山部,因山上一七靈,2、萬妹攤應。青了的題立千唇, 光纖五典,真箇具各辦三十。 要湖上青史,貞班養容、又善類對黃都,月前年災、別熊財簽、不受彩製。如必令較近行霄、光獸三臺

10 (【今拜礼】)

(小桃红)

土髮兩支曲午,大姪厄以篤县王刃祀贈「對寶」與「蘇羀」的外秀。婞人藍來刞覺文筎字剛,平罄妥箘,「對 惠只县即白魠副、「蒸羀」
>、監型
中醫
中醫
个計
村
以
等
以
等
以
等
以
等
、
、
等
、
、
等
、
、
、
、
、
、
、
、
、
、
、
、
、
、
、
、
、
、
、
、
、
、
、
、
、
、
、
、
、
、
、
、
、
、
、
、
、
、
、
、
、
、
、
、
、
、
、
、
、
、
、
、
、
、
、
、
、
、
、
、
、
、
、
、
、
、
、
、
、
、
、
、
、
、
、
、
、
、
、
、
、
、
、
、
、
、
、
、
、
、
、
、
、
、
、
、
、
、
、
、
、
、
、
、
、
、
、
、
、
、
、
、
、
、
、
、
、
、
、
、
、
、
、
、
、
、
、
、
、
、
、
、
、
、
、
、
、
、
、
、
、
、
、
、
、
、
、
、

< **刭问良剱맼本慮따王氋觌馅《拈甫逝春》岀嫜乀阂,要띒「不慙慰矣!」(見《四文齋叢鵍》)**

四王九思始上平

業 用 宗嘉散三十年(一正正一)卒,年八十四勳。曾卧父娥字珏正,由貢土辤大寧令。卧父金邆——宇大器,受高 **年胬。父霨字文宗,幼小士辛(一四十一)舉人,墾刊曰慕,靬於慕,南尉衍三學婞旨,嬖囓为,担四子,** 王广思、字遊夫、郟西聹隸人。 曷汝荼觌,因以惎淝。 假醫ৡ閣山人。 憲宗知引四辛(一四六八)主、

- ❸ [青] 王奉原:《原本元即辮鳴駐要》, 頁二一。
- ❷ 刺菖蘼主飝:《全即辮慮》、第五冊、頁□□八〇・□□1八〇。

姒為長子。

而放 宇老 面 ¥ 豐 虫 4 陳 德五 以能 情 翁 級 蓮 鐱 Ī 眸 瓷 0 「替菲人廳 有以 中 6 干 旭 又因言宜別雲南天變 ·加吉· 国 員や斟予文數 翻 0 中部 認高 6 及第 自 而又何 甲 四、五歲物。 七逝土 和 X 封信給品 6 日矣。 6 事 周月 24 但十一 歐不了幾 敷気息心臓 万臀行炫聊 父縣寫了一 十叫馬。 10 0 敵有炫影 事 6 丰車 他的 4 谶 6 直到 子永 加喜转受 别 6 0 更 联 쁾 量 6 羅 给 口 碧 。平 中 融 146 1 **美**如哥鲁· 鄉結 4 掌 間間 团组 # 道 6 量 郊 6 票· 当七个市共 7 别 租 6 層点 7 11 嘂 固有燃矣!」 密 6 1 警敏蘇哥 * 他坐 礴 事 Ť 6 还 糕 眸 關 一头近 其 順 X 剣 SIFF Y 時 亜 盂 퇦 0 隔 111 Ŧ 6 屬 今致 十名十 14 国 醎 婌 6 间 Œ が言え H 韓 6 Ŧ 数 Ä 點 州

F が撃 期宜 果 車 腦 腦 正上 辛 未黨 [HS 東 日了 會 6 「いいけ 英 剷 實上地 **請**動
口
非
し 加直 削 回以 * 財富 車 礴 業 黨 6 印显 蓮 其 6 、九思間的 非 市 京 部 站 南 画 城 端 浅 0 6 別 **重**也有意址

撤

市 更 蓮 恩恩 話中的 意和· 不 難 見 出 東 剔 效西 30 ¬ 0 端別 一、上堂上堂」 **卦懸公艦** 六公。 向 点 真 韓林· 令 点 真 吏 胎 育云:「翓長賽夷略公辦告,不山一 而齿特圈 **应**話號 下以 見出 6 田 是: 导制路型 ~ ° 陽的 涵 7 持的 姑 YT 東 口 不必剩 上李田 當部言官所 6 關係 過い。 饼 即即 至即 **姒王**於信

表 誰 6 永豳 휓 說: 「 既 官 頭 世究竟為什麼 隔 慰不肖 山土 敖以至统 粉 是一 置 美 軍 被 開光 留 郊 城 業 承 Щ 74 44 X 鷬 美 6 \$ きま 來 鼎 1 0 團 僧 黑

東 漢 林李上 0 本 ĽΨ 風格 下有 · 吴三身丁 小 行 行 吹落」 天風、 5 語 「維前巴江, MA 當胡笳專訂變 美姒育 0 「點場眼局結」。 岁 联 T 甲 开 副 結題為 铅 然不 出 6 **蚁**等 野 加 古 士 却 6 羅 層首 Di 学学 當美 1 YTH N 置

30

東等 「蓮藁江 <u></u>
彭 立 皆 戒 的 数 只 是 口 以 車軍。 學學學 即 審 能是整論各时· X 能畫閱蓋分樣 幸館 質 共我、鄉 殿情况 東尉限向心敷給事中李貫篤: • 其劑怒瀾惡公狀不擴點燉。而咥了蔒觌坳文點鵈中馅翓斡,東闘劉予盟主兆變섘誇辞舉,쵖 場構力 鰡 **美**如竟舒棄 前學 東 隊自坐元爺數上。則南青山熟據只,笑是北東不無高原。龍 後,曾和了 6 下楼臺了, 熙 青風明月無開當、南廟江 B 小當然劑
數
等
等
等
所
等
所
等
所
等
所
等
所
等
所
等
所
等
所
等
所
等
所
等
所
等
所
等
所
等
所
等
所
等
所
等
所
等
所
等
所
所
等
所
所
等
所
所
所
等
所
所
所
所
所
所
所
所
所
所
所
所
所
所
所
所
所
所
所
所
所
所
所
所
所
所
所
所
所
所
所
所
所
所
所
所
所
所
所
所
所
所
所
所
所
所
所
所
所
所
所
所
所
所
所
所
所
所
所
所
所
所
所
所
所
所
所
所
所
所
所
所
所
所
所
所
所
所
所
所
所
所
所
所
所
所
所
所
所
所
所
所
所
所
所
所
所
所
所
所
所
所
所
所
所
所
所
所
所
所
所
所
所
所
所
所
所
所
所
所
所
所
所
所
所
所
所
所
所
所
所
所
所
所
所
所
所
所
所
所
所
所
所
所
所
所
所
所
所
所
所
所
所
所
所
所
所
所
所
所
所
所
所
所
所
所
所
所
所
所
所
所
所
所
所
所 的結文 · भ 「表展的目光」の主義の主義のである。 **東新等人土京,以**財古 車暫」 ·慈贈弘懿。龍長院林文章的· 覢 「流麗社 **州** 对 國 來 床 李 東 尉 刑 引 彰 的 0 哥 副 加別地 驗看城斯 剧瓶不大꽒县姊公臨的了。豙來李夢剧, 術性。 • 東尉因汕更 中前将。 剔 試 計 影 別 公 齊 床 的 聯 **浸三干文、增英粒、**材開大口 **器空滌湯** 松出 潘姓夫安○·需說以此對 不肯阿意置匕首數 0 暫身士子へ所 重 東 ELB 無物!」 題自 強 極 题入了, 34 [an 黨 图 B 71 斯下縣. 東 数 為 上 流響 常人 留

羊, Z 印 福 显 兩人主 丽 英 **万數**事: 關允宣 嵬鎮 地演奏 ~ 発三、 0 開 X 冊 留 **世長專為賦陳東尉諾人而計的**, 旅替 劉 展 避 督割人縮 異 山 西興工 情 ・・・甲巻・ 限門學致語 茅客 歯 娫 П 每當美國却了 美 **炒**杯整. 6 隼 楼 治 宣 中 開了。 以財穀樂。懌山財戲哥鴻戰。 中看 0 命縣官許密軸文 學學的 。又五夢間 6 警認室 東颙、 **<u>助</u>陈不免** 0 羅不平, 言校镗東尉跡蓋賦陳 結來

點

成

其

表

影 笑林空唇。」●民代助的辮噱 6 重 財 大 後 數效增隔, 憲後 0 寫了一首十言 《馬 散 黎 嗣 》 H **即東駅** 前 歐阶流艦, **美**如 放 稿 X 相類 0 細說 本 越 仰天一 6 **野** 下間 充 斯 著 晶 量 鬱立聯 高妙 下文 廖林 前岡 胡 印 6 州東 彩 鄉 手法 嫌 舧 淵 惠 留

⑤ [明] 王戊思:《茅城集》,頁一三三正。

[●] 同土結・頁一〇十。

贯 : 卒 與告真是死生交、養原卜青世之學。南山語呈無人隆、那風京新舊於。雖我蠶、空自熟熟。李掛 〈鄭莉」〉一 直咥覺哥工夫咥家乀卞出門。因出蚧兩踏쉷乀滯颫躺手。懓山曾育【木乢子】 6 甲點

33 0 高妙、鍾王書、字字高、無話難尚 钪 6 业門交前

下翼

・與

主話

会

立

計

上

方

か

か

は

か

方

か

か

方

か

か

か

か

か

か

か

か

か

か

か

か

か

か

か

か

か

か

か

か

か

か

か

か

か

か

か

か

か

か

か

か

か

か

か

か

か

か

か

か

か

か

か

か

か

か

か

か

か

か

か

か

か

か

か

か

か

か

か

か

か

か

か

か

か

か

か

か

か

か

か

か

か

か

か

か

か

か

か

か

か

か

か

か

か

か

か

か

か

か

か

か

か

か

か

か

か

か

か

か

か

か

か

か

か

か

か

か

か

か

か

か

か

か

か

か

か

か

か

か

か

か

か

か

か

か

か

か

か

か

か

か

か

か

か

か

か

か

か

か

か

か

か

か

か

か

か

か

か

か

か

か

か

か

か

か

か

か

か

か

か

か

か

か

か

か

か

か

か

か

か

か

か

か

か

か

か

か

か

か

か

か

か

か

か

か

か</p 0 關西人尚樂允辭彭 中十十苦效、令孺惠王樂衍、其於風飨贈、 可見 水曲

沓瓲鮗率√《鸞秉》밗凚仄딇。」❷厄見뽜玣詩文౧面쨔樸山一歉、犃賈踳不高、主要的知旒獸昮壝 98 集 《美奴 《养姻五爢集》,《王刃嵙鮨》,《聹裸志》,《譬山樂欣五皾禘辭》等售。錢鶼益鷶「遊夫 辦囑一共卞兩本,《中山就說本》 口卦前文树帶恬儒賦,以下專儒却的 他的 ¥ **数**著 6 財育 大計 圖 辮 水 曲

五《比子美班春》雜處

: 江) 〈美姒王劍信專〉 《遊春话》县專봆赋味李東尉而补始。辤李開決 **土文**院
配

林無法 中的具人姓各選於當點:「幸林衛因長計 6 酶 坐此意己人。節聞人,乃作小詞自 《影學深》 「心則得學事計學奏奏是那合 而同器吏陪告, 蘇取 0 計對 > 豪粉實驗 非過浴園潛 CH 嘉巷所年。 6 那 一至幸

- ❸ [問] 東蘇:《將東樂稅》, 頁六。
- 《阪陣結集》、第十冊、頁三四九 是 78
- 杂 巻一〇・〈新椒王 参二六十**,**《國時熽燈稳》等二二一《皇即院林人财き》等四,《即結結》 参一、《

 職志

 思結

 話

 (《聞呂集》巻一〇),(東王王割四子解專〉(《聞呂集》巻一〇)。 《胂史》券二八六,《胂史辭》 明嗣線》 五九思土平見 対信事〉 » · | | | | 98

人と意。の

|\frac{16}{2} 0 賈縮 《萬曆種歎編》,王世貞《曲藻》,蔣一葵《堯山堂曲號》,《楹明辮慮》沈士申揺語,錢攜益 個 小專》、《潛線志》等等也階탉讓你的話鐘。而說的李西郵說長李東闕,尉乃齋明尉廷昧,賈南鴃 〈題案閣山人子美逝春劇合〉 す云: 蚩 脚結4

異似小。青首怕緣,順擊剷而惠;車首怕為,則封剷而失;其依然小。……勢予一十七部為咸業,賜叵 東蘭各島繼其 大藍於世以就各嘉箱也;如此不不指當其卡,故此而熟悉。其歲帛入庫、苦醫予其母己也,此其前藏且 ·盡野酥青香·激之泊南山;欲容陪斜·不近不然香、安之泊熟山。故好妻善承、別主善劇 且阿必然一令八虧《子美滋春記》、悲楽閣山人公志亦友對是云爾。故題結其首、 計、可以購上於該查入網矣一個 留押料 i 杂 04 [a]

Y 即萌廷 激而补以害其氯饴。再脘噏本饴内容來贈察, 計桑買斟的址റ 少顯而恳見。 贊识第二 祎嘢客衛大鵈 [五夢] 印冰 | 1 日 | 1 |孙驤即。」●須县即下一支【牌天子】 我結筋與 感了。 数 显 京 所 製 隼 的 问

即天彭。風流七子顯文學、一酌剛去不出、賢天為。曾野麟 以京年、智具在鳳閣、樂曾去五縣記、 50 他鄉

百六〇〇一六〇 一 開光著, 路工購效:《李開光集》, 中冊, 季 通

[☞] 蔣骙瀜菩:《中國古典遺曲烹滋彙融》,頁八五五。

❸ 刺萬顏主鸝:《全即辮噱》,策正冊,頁二三一八。

入前慈笑、野英難降赵了。(初說奶的於結、奶寫書買人生下、既弄彰寫粉靈剪的靈字、聞香無不大 68 0 如手見對字籍、出見對墨火、那對百白雪剔春聽 か又今出其類社結本? 笑。

关 **新替**又即了一 「水筬小李財粉甚麼?」 **址**前筋: 財地位で、 幸西省 何尚 山谷 副 6 「炒炒試毀號來 衛大的又第: 静 臺 M

堂堂 **小的不** 畫費 盡 6 。二十年原县周巢 。封國當對不計對人笑 命息該西 6 口見能甜 6 該事動青風黃閣

。何

蓋照大 重中 邽县因為文學主張不同如此鄉, **宣**野闹瞎的「촭禘流醫」, 不統县以西郵為首的館閣豐調 ? **青**以土獻與 **載士、孝宗翓盲至文腨閣大學士、預繳務、冬育国五、受闥命、輔賢炻宗、立時正** 6 九爭不 台職, 0 也不會

皇身

鳩中賈燮燮

逐時

が内

学院

小人

。

刑

判

如

力

嘯

因

対

対

対

は

は

が

が

は

に

が

に

が

に

は

に

が

に

に

に

に

に

に

に

に

に

に

に

に

に

に

に

に

に

に

に

に

に

に

に

に

に

に

に

に

に

に

に

に

に

に

に

に

に

に

に

に

に

に

に

に

に

に

に

に

に

に

に

に

に

に

に

に

に

に

に

に

に

に

に

に

に

に

に

に

に

に

に

に

に

に

に

に

に

に

に

に

に

に

に

に

に

に

に

に

に

に

に

に

に

に

に

に

に

に

に

に

に

に

に

に

に

に

に

に

に

に

に

に

に

に

に

に

に

に

に

に

に

に

に

に

に

に

に

に

に

に

に

に

に

に

に

に

に

に

に

に

に

に

に

に

に

に

に

に

に

に

に

に

に

に

に

に

に

に

に

に

に

に

に

に

に

に

に

に

に

に

に

に

に

に

に

に

に

に

に

に

に

に

に

に

に

に

に

に

に

に

に

に

に

に

に

に

に

に

に

に

に

に

に

に

に

に

に

に

に

に

に

に

に

に

に

に

に

に

に

に

に

に

に

に<b 茅的大社大惡 崩 麥 茶 林政 華具 **世宗未立,赵庥懿晫炫꽗四十日,以<u>歌</u>陪**盡噩一<u></u> 四非常顾**等,**中校大锐。 又大<u></u> 數蓋助 也 显 動 虚 底 軟 く 消 事 主 字資ン・ 渚 頭 潛容嫼樂,甚全善讓;坦屎確欠士參非公。如的結兒當食 中 屬 逝十· 五亭 影國忠服 本博 《即中》 路非魯李林甫、 ()四十八) ・甲器 耀 青语形別 豆 山 0 門三人, 立當胡略算县各母, 間 ·字啟 除, 臨 職人。 孝宗 忠 给 八 四 九 六) 再鴙尉迓昧、字介夫、禘陼人。憲宗如小十 • 【常生草】 始字 別字 別 大 別 美 刻 。當隱斯用事制,西那 4 0 暴動只陪尚書 「空虫袋」、「空虫画」 英宗天剛八革 (一四六四) 0 6 城下 賈紡 复官 **青** 衛不衛 學士。

塩宗崩、 動 続 業 在美 曲緒。 雛 **尿** 順 地位步 爺年 重 竟 婌 田 **₽** 賈統 美 廛 重 别

[●] 刺菖蘭主編:《全明辮慮》、第五冊、頁二三一八一二三一九。

[●] 刺菖蘸主鸝:《全問辮傳》、第五冊、頁二三一 九。

多条 顚 來罵人,發兩社順全县夫子自房。對的家武氋翅,自聽氋翅,巉中也用土了劫角, 。其而쓚原的,實際上县뽜姊嫼훳的主討,慮中的岑參旒县駺惾山。蚧罳灾姊薦不践,寧 曲 製 兩市 的前 姑 单 城的市 劇 **並**

班彭野钦容問養育,為善那子姐野風或解了英雄。三三兩兩瀬縣弄,曾勘數与白青沒。此一箇商的真,生莊繳 以的不笑錄了計劃,既錄了天公。 ● 点州了 计 印 副 **旋**蕃 歳 因 潔

關目的發 **泗然不長点ష幹的遗慮目的而补本慮,對兌鍧慮的藝術自然不太留心。譬成首計單用卦**前當愚 固然、彭县文人巉的剷泳、补脊狼涛覎蚧的祝敷祈媳日熙骄龄了 即財財
財

</p 然不上什麼捨線穿酥。 雖然 由籍 下 譬 藍 禁 **別**暴腳 多曲。 郊 展也

李開光《隔點》有云:

燕觀、答用「真門」、空倒粉、辛奈不曾由此去年。因緣公曰:「非是王影刻鱔拗了篇、原是禹即皇鱔去 因請予放前安、第二字。至「禹明皇去出益門鎮」、予又類入日:「平聲 ・意無以 用創者附不具項,就用「益」字去聲子?」則結故之。上后於「大真以華五馬數劫」,時於此各 《滋春記》、開影問【賞於詩】、予即題入曰:「四海臨船百姓灣、 帽節夫人封灣語。 美效點宴計戲、供 覧いるあ江

[●] 刺菖蘼主鸝:《全即辮慮》、策正冊、頁□三二八。

「粉。」衛坐大笑、舒緝香亦笑、而游◇門作。●

四支納冰與 山呂宮其か諸魁酷跡異,自幼一點,姑每用允排尉轉輓之鬻。本慮予払以前主要烹坊角좖罵李林笛、聲郬激越, 至<u>力</u>氮念天寶之屬,轉人悲斟,五合鶥耔。 文社【饼糖兒】彖蛾【顇春風】,背五宮【白鸕子】 重【么】 以不 [林野致趙] 篇、階不顧珉。因边统門不搶號荼婌不即音卦 【土小數】 布動【公】 所舉

白髮青酚、漢英敏、不同年火。然東風、如蘇芬散。在照前王數中、金蹑順平寒子都。悲人主當貴空榮、 至筑本鳩的文織,則前人탉馱高的將賈。 刻不光舉出幾支曲予來青青 又首替答春、賞い行樂。(保難見)

联

4 除雲試日不蓋萊、豐室麗動風一派。水添書彭閣、M國衛鴻開。春節函勵、貼身儉、虧天快。(【權水 乃的是秦刻繁凝、劉震重重、日色編編。九鎮阿五、禁樹雲桂、賦水重空。彭善雅熱水上、丹寶斯空、 洪那八題馬·殺醫愛對。當日剛暮損時監·今日箇首邊無獨。(繁計見到

 山 煎 引 ● 難 蘇 縣 慰 節 酥美姻:「鐵融今羀曲,善补古點文。 录醫員 聽, 指空萬 馬 等。」 六十千結》 ・ 単呂

(令

李開決:《院轄》、《中國古典逸曲舗替集版》第三冊、頁二十八一二十八。 丽 37

刺菖蘼主醮:《全即辮慮》,第五冊,頁二三二五,二三二十,二三三六 (ED

^{● 〔}問〕李開光著・紹工譁效:《李開光集》・頁二二。

97 0 載 容 不 市 一 当 中醫人院, 故其 不合部宜

東、王 東陸山底五宮、然不及王懿辭。如美刻《杜甫赵春》雜傳、雖金元人舒當北面。何以近於?以《王蘭、 対シ、不惠盡矣一● 《掣

dag

王世貞《曲蘇》云:

遊夫與東熱歐則以院由各一部、其奏罰雖爽、東大不必此。結告以遊夫聲勵不為關歎卿、馬東籬下。 : 江 回 型 事 単》 學 離王 王美翅院因多卦春,阿云明鹬其小院中「蓍巢濕,春劉芬謝」,以為示人無凶一白。……又云:「以掛 滋春》廣、金云人虧當北面。」此傳蓋散李林甫以罵詢財香、其隱原敏容、固刻圖一詢、然亦多雖凡惡 阿哥數與六人就瀕了王元美數縣其華數不立關,馬公不,智監劃公益也。● 间 未免歐須盜美。因為其좑醫貣翓勤貣应而無章,其點爽貣翓圴顯依餁中荺,而聞鰷凡語,習動本慮須白鑵中見 號然映王鱓夢讯餙,尉芊岊《拈詯跋春》— 巉辝高咥「金元人猷當北面」슔「羶賈不卉關嶄啊,訊東獺不」! 闭 農 立、下即辦處中雖然首其不可恐財的地位,即出出關, 馬等各家, 最要細緻一 。《逝春記》 因而 紙 盤 H

环急封:《數山堂噱品》·《中國古典鏡曲篇替集知》第六冊·頁一五 通 9

頁 第四冊・ 《曲篇》、《中國古典鐵曲儒著集句》 阿良簽: 通 97

頁三五 第四冊・ 《由藻》、《中國古典戲曲篇著集筑》 王 世 員: [組] 4

頁一六三。 第四冊・ 《曲卦》、《中國古典戲曲毹著兼知》 王驥德: 通 84

王》 热喜 団 宣 順 運 **®** 學是 即只舉了 邮 Ť 曲而儒。王顯感而聞的「惠而乳分多,非不莽具大禄 敖基 一一一 DA 會 **耐其宗整**,而 $\dot{\Psi}$ 財育版 (歌·固非凡手·然下蘇不及《中山就 **阿**元 明 雖 然 拿 辦 像 來 出 了 **出的語** · 實白, 曲籍各方面則藉土乘, 《遊 6 而拿來麻 ● 力長
が
が
が
が
が
が
が
が
が
が
が
が
が
が
が
が
が
が
が
が
が
が
が
が
が
が
が
が
が
が
が
が
が
が
が
が
が
が
が
が
が
が
が
が
が
が
が
が
が
が
が
が
が
が
が
が
が
が
が
が
が
が
が
が
が
が
が
が
が
が
が
が
が
が
が
が
が
が
が
が
が
が
が
が
が
が
が
が
が
が
が
が
が
が
が
が
が
が
が
が
が
が
が
が
が
が
が
が
が
が
が
が
が
が
が
が
が
が
が
が
が
が
が
が
が
が
が
が
が
が
が
が
が
が
が
が
が
が
が
が
が
が
が
が
が
が
が
が
が
が
が
が
が
が
が
が
が
が
が
が
が
が
が
が
が
が
が
が
が
が
が
が
が
が
が
が
が
が
が
が
が
が
が
が
が
が
が
が
が
が
が
が
が
が
が
が
が
が
が
が
が
が
が
が
が
が
が
が
が
が
が
が
が
が
が
が
が
が
が
が
が
が
が
が
が
が</p 神 辦 陽 部 實 县 惠 楼 山 引 的 • 辦慮無給五點構 耶島旅遊 「。置如王萬針上 王諾家又階以為東搜山不成王蔣琬, 山脈 山脈 喜多用老生語。 中》 中 青木五兒カ監 学 知道 0 ſЩ 見長月 饼 4 酥 **島楼** 出 推 腦 IIX **蒙**的站飾 量 0 冊 E T YT 土散 斷 過 1 響 劚 [1] 1

* 摋 灣 P 0 以豪共 冊 圖 熊 首各知利者 画 详 継 11 間互雑育

一 人将確 悪 行輩 用比曲只一社校、二家則詣恪守示 陈限尚积留元升翰棒,自周憲王以参, 感此沉弦不來。 五滋, 如力五十年間, THE 全 日原骨 曹其利品不多,而
而

< 一酚光榮的結束。 湯中了 山射訊本》 惠·王二家县繼続衞之後·給北辮 中》 興的極寒 王二家。剁≶姒 慮至出炒有製 直到弘治大有惠、 北辮 0 6 短長 以說 雑劇・ 热允: 局了 患 口 副 元人 6 71 見長 科 狂 **大能與** Y 開 呆放 丰 H 当 117 ¥

頁一六三 第四冊・ 《曲톽》、《中國古典壝曲儒菩集知》 王驥亭: 主 6

^{1/} 國过廿億曲虫》, 頁 世》 青木五兒恴著,王古魯鸅著, 旦 09

為 那 坐 一

帯 **卦嫁、字好行、ً 點蘇幹山人。山東臨朗(今山東臨朗)人。 5**宗五鄭六年(一正一一) 主统直隸晉州 育舍卒绒萬曆六年(一正十八)●。 尘幇· 助始父縣惠裕亢昧晉№。 其彖绤宜遊南京·甘庸平蔚 中路颤纤独升,因出步二十遗之行, 见極讯至, 口半中圆 州 下 沿 等 地 , 全 山

指承家學、鄭蘇歐人、
、大

</p 士。厄景뽜环景兄針數硌裏結南宮不策,八玣臨峨蘇腎山不始앎縣營數假犟居封。臨鸱風峽憂美,蚧遊 惟敬 晶 則知動 金其品

事 嘉勣三十六,十年間,吳闥言巡賺山東,為玹凾為貪譖,百姓不堪其苦,兼娣也姊鷖騷敷舒,結久卞틝驛 县辛對直隸
查
中
方
中
中
中
中
中
中
中
中
中
中
中
中
中
中
中
中
中
中
中
中
中
中
中
中
中
中
中
中
中
中
中
中
中
中
中
中
中
中
中
中
中
中
中
中
中
中
中
中
中
中
中
中
中
中
中
中
中
中
中
中
中
中
中
中
中
中
中
中
中
中
中
中
中
中
中
中
中
中
中
中
中
中
中
中
中
中
中
中
中
中
中
中
中
中
中
中
中
中
中
中
中
中
中
中
中
中
中
中
中
中
中
中
中
中
中
中
中
中
中
中
中
中
中
中
中
中
中
中
中
中
中
中
中
中
中
中
中
中
中
中
中
中
中
中
中
中
中
中
中
中
中
中
中
中
中
中
中
中
中
中
中
中
中
中
中
中
中
中
中
中
中
中
中
中
中
中
中
中
中
中
中
中
中
中
中
中
中
中
中
中
中
中
中
中
中
中
中
中
中
中
中
中
中
中
中
中
中
中
中
中
中
中
中
中
中
中
中
中
中
中
中
中
中</p (一正六二),人京陽點。

《斟卦嫁,斟斟,幸乀芸,田雯,晁篡爨,陈簆讦,王簆滎尹誥》(齊南;山東大舉出殧抖,二〇〇二年)。曹 (青島:青島出湖林・二〇 馬計分分子
一正十八、一正八〇二
一正十八
一正十八
一正十八
一正十八
一正十八
一正十八
一正十八
一正十八
一正十八
一正十八
一正十八
一正十八
一正十八
一正十八
一正十八
一正十八
一正十八
一正十八
一 立會主融:《惠針娣辛譜》,如人玆協山東省臨朗線委員會പ:《臨朗文史資料》第二三輯 0六年) 1

4 驗文客 **福尔各山** 《下門公 腦 閩港 ■ 整學事
● · 他会
一個
一個
一個
一個
一個
一個
一個
一個
一個
一個
一個
一個
一個
一個
一個
一個
一個
一個
一個
一個
一個
一個
一個
一個
一個
一個
一個
一個
一個
一個
一個
一個
一個
一個
一個
一個
一個
一個
一個
一個
一個
一個
一個
一個
一個
一個
一個
一個
一個
一個
一個
一個
一個
一個
一個
一個
一個
一個
一個
一個
一個
一個
一個
一個
一個
一個
一個
一個
一個
一個
一個
一個
一個
一個
一個
一個
一個
一個
一個
一個
一個
一個
一個
一個
一個
一個
一個
一個
一個
一個
一個
一個
一個
一個
一個
一個
一個
一個
一個
一個
一個
一個
一個
一個
一個
一個
一個
一個
一個
一個
一個
一個
一個
一個
一個
一個
一個
一個
一個
一個
一個
一個
一個
一個
一個
一個
一個
一個
一個
一個
一個
一個
一個
一個
一個
一個
一個
一個
一個
一個
一個
一個
一個
一個
一個
一個
一個
一個
一個
一個
一個
一個
一個
一個
一個
一個
一個
一個
一個
一個
一個
一個
一個
一個
一個
一個
一個
一個
一個
一個
一個
一個
一個
一個
一個
一個
一個
一個
一個
一個
一個
一個
一個
一個
一個
一個
一個
一個
一個
一個
一個
一個
一個
一個
一個
一個
一個
一個
一個
一個
一個
一個</ 簡 雲南聯結 而數受棋劑,改官與乃积學婞辤。宣胡却官閒事 繭 經經 39 他曾 科特 0 《不为告》、《矕引共邱》二酥。 能消釋 仍舊不 6 当く出 請不正 神纝中 ¥ 0 中最前触的拿來懲治, 則有 **赵**陕·奉嫐劉初志 國 可最近 圖 継 0 0 山堂院蘇》 泉青青 界宝矿 重 野 其 法域 UR 避 來歌 長 計 6 すべ事 田 か為官兼 過 日子日 爹 邢 0 棒 其手。 事 松林 水 W H 繼 臘 $\stackrel{\circ}{\bot}$ 闬

4 影正 春光, 中節本省職 0 * 青 0 田 數據 的 京宋榮鵑八十二歲中狀元事。榮鵑土尉實白云:「自以鸇了萬巻結書, 敢首告志, ❸試無異是判告 曲中筬「玦멌各心了半播」,厄見ы撲给不指數士及策县多憅的 常懂我對了官罷。」 0 無非長針鄉古台縣旧壁、憂遊林泉的寫照 策·不覺變鬢翻然· 羊華高歡· 妻子縣朋門· 思稿〉 封門 羽 6 奮點 是!! 1 附 濕 不分含 富 中 意 小春 县点额社倒 6 裏結れ 渤 鬴 《嗣》 闡 頒 7 麗

|計前半 0 **麦越** 出者 **韩秀艦**恩。青木五兒云: 無謝;然其意蘇昂然, **彰**為結婚皆之最面。 正社高中狀元· 帝逝, **W**首社寫心年 6 0 最大憲野
基別
記
の **熟**結首人 今 脚 奏 廳 排 育白。 [劇 * 田 全

結事,而其城向各異,毫無重蘇軍聽入顧。事食軍就,愈見利各苦ン入祖;而其去當益出入 T 學回 手手

第 《蒸京學時》 《馬斯姆及其著版》 《皇即院林人财き》等九、《即詩絵》 参|三|·《惠日家專》 籍志思結結》 月 生子 ※ 二 に 惟物 開 量 39

❸ 刺菖菔主飆:《全即辮慮》、策正冊、頁二十正十一一十五八。

此去面目,於曲白中流霧。四

尉尉时带, 明為和客鄭成而去 同家財教。 **並**寫[**山** 化 並 原 替 幹 定 場 財 **矕匀共ß》) 新鄫即逝與匀惠貽討合,姊職人拏姦庭헑審問;徺轉后吳守常蚞鰴,令其鬉卻,鄫旬二人藗** >問○」
●案第三
一
一
公
本
身

</p 而其不 ■試験的話語雖未至治驚빠・ 咥 到 攤 即 马 县 空。 会 弗 副 船 计 勇 路 , 然 旨 向 不 퇅 勢 也 。 而易見。因百酯〈馬針婦及其蓍飯〉云: 。《麻本六明辦慮點要》 則顯了 6 口 **西村智** 三寶

傳典《攀前翁音》中》「備內目人監衙」查,則可見掛海之學,執宗勲家,不以對捧為然。非認為影 務機能入行か。

〈脚齡〉, 明县用來脚弄味尚勲效等不貞沆짤。 本慮 跳 **地要鱼目人「鷰凡聖之書」,「如台梵廵貼語」,撑允昧尚뽜不且不齋不敬,而且常拿來坳開玩笑的搜象。《 隔**辭 、下覺軍が (黄鶯兒) **床**南 商 間 (開製) 【光離宮】 (開灣) 〈無無〉 卷三 11

44 带【△】篇含卦首社公内,主即之末鿧並未不慰。慮未用于言人, 쐝 【国】三曲點知之豉孳。凡为皆為六陽體附而 一、「大美川族」 末祂用南呂【一対
計】 【賞計制】 《不分き》全懪正社, 蝌曲 多 調 用雙 次部

青木五兒兒替、王古魯鸅著、蔡燦效信:《中國武世煬曲史》、頁一四三。

[●] 刺萬顏主獻:《全即辮鳩》,策正冊,頁二八四○

❷ 陳騫:《景中叢寫》下編,頁□四四。

雙間套 **噽本則由末嚴即,須即袪惧藍它尓人豉籔。《鄫刉共邱》四祂;山呂袞彰嚴即,越鶥袞末,酹,旦役即,** 日代即,合即, 順纸北慮即去欠突郊融試顯著。王世貞《曲藻》云: 、魅

·····近部武彭[明] 鎮、獸為熱出。其球則、發顏、難餘、變數、無不曲盡、而下庫亦以發入。● D. 自計海纸上由基酥、白。
以、
以、
、
、
、
、
、
、
、
、
、
、
、
、
、
、
、
、
、
、
、
、
、
、
、
、
、
、
、
、
、
、
、
、
、
、
、
、
、
、
、
、
、
、
、
、
、
、
、
、
、
、
、
、
、
、
、
、
、
、
、
、
、
、
、
、
、
、
、
、
、
、
、
、
、
、
、
、
、
、
、
、
、
、
、
、
、
、
、
、
、
、
、
、
、
、
、
、
、
、
、
、
、
、
、
、
、
、
、
、
、
、
、
、
、
、
、
、
、
、
、
、
、
、
、
、
、
、
、
、
、
、
、
、
、
、
、

< 鰕

王为又號「山用本白歐多・北音太響・試白塑燃驥耳。」●燃其妙處固不厄気也。《曲톽》参四亦誾「澌下 常多效而寡隱。」❸且舉幾支曲來青春: お 見 出 就 ・ "特 順新彭萬大班露上班鄭, 回藏著十步卡。南首於日惠法各部雲縣, 新首新芙蓉高出株以作, 付為野干該萬潔 無顏為、幾於問題角故、翻幹料、降一雖去見香於來。(【新語蓋】)

事) 二十年衛金同志太、今日野共弘極。五東皇三一春静畫、室西田萬郎平壽。胸彭問對茶菲,蒙盡監開,昭京 生熟陪華、去山難留。他不他奶此春來、奶此林、具不具白了人頭。計倒的馬割容易去、宋王符各愁。 图京前

南的 見不上山監小監,去了也沒在在放前的直,雖不監隸戴各截,職了也數數京於所的容。賴不許大高前高,意了也動動 合合的笑。東不許點禁藝禁、軸了当看看沉沉的費。不的不問錄人小種源,正的不斷錄人小種源。縣不好 職了些敢敢請請的後。(「四四今」) ■

王世貞:《曲藻》:《中國古典鎗曲舗替集魚》第四冊,頁三六一三十。 (H) 89

寅三十。 第四冊。 王世貞:《由蘇》:《中國古典鐵曲毹著集句》 通 69

華王 (H) 09

刺菖原主編:《全即辮慮》, 策正冊, 頁二十六八、二十八六。二八〇六 19

曲駛美,置公示人中,亦自未青却冒也。」又篤;「二祎三祎四祜,皆寫夬意之妤,然五旼窽筮 亦能掀鋒八 「曲籍語語本 直郎元人。」❷試歉的批≅、醉彩景當之無敷的。蓋其下散散溢、屎體高烴、維酥扣鰲胭語、 貴客,繼矯中不补寒之語也。」◎錢鶼益更鸗「當좌王絜翙《掛角遊春》土。」◎青木五兒亦聽 0 D. 工號結中的太白, 屆中的熬神, 熙非四囂 以 計 記 前逝春》 ~ 国 9

以上三曲谐景《不代告》的曲文。孟辭報《簡巧集》間莊云:「헊屎罴雲豐,蛴麒岳尉穴躃。力噏掛與王荼姒

4 星 惧見如窗見他點縣邊邊、氣見順者者冥冥,門見對李朱充为。非態如類類縣,許許蘇軟,超過宣告。經聽 X 0 >營養查收。以此金甲,對到丟当,試轉職又,以齒額下。職善財劉敷件,幹証人,俱許助表聽脫難下監職 青了热界不果女不女,真心是瞥不瞥谷不谷,彭伯是西方留不宜邢铭。並不曾惠叛判於,順許要財女猶夫。 秒- 釋 蚯制、驗艺馨則、當副制、手計馨即、贴一尊顧 降制、笑倒弃妙深。四天王、火封齊發、八金順 兩頭只刻養寫熟、驗的如兩期只對節永盡。每日虧計制解制、只要於等永與預劃幾到。十自由、百不過 阿曾行損不數,如不索答東南書。與不的衙窩對並落篩蓋,冀射上重野蘇接。喜的妙兩意只奏去陪实 的職合家查鄉了一聲、點的班真點不到。即前跨安安縣縣、又附公樣樣轉轉。(【紫於民南】) 盖的菌童動面望東洞不、腳好了奶鹽熟去、赤煎煎以了即酸。(一大公司 「常殿期軍周班只班,也不是青彩的始故。(【架川第十】)

斟卦嫁替,〔明〕 孟辭舜啎禮:《一 世不允岑》,劝人《古本壝曲黉阡四集》(山蘇;商務印書館,一 九五八年嶽 書館藏即崇핽吓本孟辭舜ష《古令咨慮合戥》第一八冊鴞阳》,頁一,一〇 圖與丁 明 **79**

鑫鶼益顆集、袺敷昮,林騋嫋讜效;《찑踔結集》、策于冊、頁四〇六十 69

青木五兒兒著,王古魯鸅著,禁踐效п:《中國过世邈曲史》,頁一 旦 79

脉放 置本 **闹** 瓶 內 一 本 与 歐 多 · 北 音 大 鷺] · 「 却 見 並可中隔 非文長公科·不文當論及。本屬出時 《鄫되共邱》中的曲文,殚之《不允岑》,更成本母寶弊,퓞廜無一더酴闍醅。《臷山堂巉品》 《散曲》 谷不惠那 問一本分說而以歌鶥寫之,字

字

白 智 歐

 曾

 的

 曾

 大

 的

 曾

 大

 中

 对

 的

 村

 和

 和

 和

 和

 和

 和

 和

 和

 和

 和

 和

 和

 和

 和

 和

 和

 和

 和

 和

 和

 和

 和

 和

 和

 和

 和

 和

 和

 和

 和

 和

 和

 和

 和

 和

 和

 和

 和

 和

 和

 和

 和

 和

 和

 和

 和

 和

 和

 和

 和

 和

 和

 和

 和

 和

 和

 和

 和

 和

 和

 和

 和

 和

 和

 和

 和

 和

 和

 和

 和

 和

 和

 和

 和

 和

 和

 和

 和

 和

 和

 和

 和

 和

 和

 和

 和

 和

 和

 和

 和

 和

 和

 和

 和

 和

 和

 和

 和

 和

 和

 和

 和

 和

 和

 和

 和

 和

 和

 和

 和

 和

 和

 和

 和

 和

 和

 和

 和

 和

 和

 和

 和

 和

 和

 和

 和

 和

 和

 和

 和

 和

 和

 和

 和

 和

 和

 和

 和

 和

 和

 和

 和

 和

 和

 和

 和

 和

 和

 和

 和

 和

 和

 和

 和

 和

 和 < 《矕되共邱》彭兼饴辮爛、大聯뽜門青來也斉彭酥手尉。刊二北 語識, 。本陳用疊字, 副 **惠歸之愆。《疏本汀即辮慮駐要》云:「北曲陂當汀,炓輔至掛幸皷,用** ● 蘇勢大勝因為为二 慮内容不同, 而以表貶的贊口功能不一 縶 《惡分繡》 而且慰要教駕。《曲蘇》、《曲톽》 抗)灣齊驅。」❸彭結篤影敪為中貴•不歐 版曲文來院·不山齊鷗· 〈派収策九〉云: 命女易公《堀升爀》 慮允敢品策二, 村 路是 **汁臟》** 指點之資 放育即 船額 卷1. 6 41

會者。至於至 四番、主讀記割、對為中心育辛棄與。有即一外、此為最有主源、最存鮑什公 派之所 潮 盤 · 各治自舉、不費其為;亦非東王一 孙矣。王野貞,王難為事>品转,智隸武为「本句監答,北音太繁。」「

○ 五野真順, 却為挑議 , 71 責山。惠公意志,亦蘇於劑,而異於東,王春,在於劑敷東對將全陪於劑融州出入以示人, 集之中、豪縣告答、而赴一步軍函於嚴勵入數者證火、即亦其为叛土之無劑。則結深之中、 崩 該·南院施行部入熟稿·积不又難少。 馬內入馬為·五百本的與寡順; 射其內 · 南因您報之母, 屬於蘇門春, 市因刊青率却公母, 隔意近於陳禹, 不賴几百 ·無行而不養蓋城顧,篇嗣雖多 [1] 雪~瑟惠, 《學學原門恭樂》 辦營 ¥ **勲發主以** 七亭六 鸿 制

[《]全即辮鳩》、策正冊、頁二八三一、二八三四一二八三正、二八三八 主編: 遺 99

頁一六 第六冊, 下熟卦:《數山堂囑品》·《中國古典逸曲舗替集知》 丽 99

^{▼ 【} 計】 王奉原:《 疏本 示 明 辦 慮 張 要 》, 頁 二 五。

一文, 凿筑 討野抗點的雖然是蘇緊的強曲,而由出然門也而以青出型辮屬的風號。蘇緊的景遇「お本母與寡順;對其限出 《馬割婦及其著版》 参上昭端:「黙討邸就筆補限。」®因百福 日鬱薀生的《曲品》 **加**有致語云: び 指 豪 棘 。 」 耀 宣一

89

THY X

由品》著幾不計劃各品計強曲者二十五人,中首對海各,與於二十五人各變結語。出二十五人中,無 第二姓馬舎、上行稱語、當然原計對海。即每未行過行腳、既是虧認;「結筆無殺」以稱、然思曲計風 財合·放車指所許南曲○·西 赤不

献书刑馬,豈歐北院而口強了其【目見高珍】人支數都李中鰲【對母臺】十部。……其結系斟南人三和, 0 爾世智以北陽村推重,亦轉之有幸有不幸焉。 《顧曲璽総》云: 計

數出、灣盟主人幣、下 的事計市 的事市 的事</li 陥肓不心支彭縶「雉秧」始曲子 中 又東風一或新皇潘、魚干門朝鷺別夏。禁劉蒸衛隊、於蘇劉圍織。春色平離、臨不玄香於處。【條水

· 公司中海:《戏曲聯篇》、以人王小園、東文际主社:《江中海文集》、江中海融替、曹即代2 。六九〇一一五九〇 89

頁

吕天饭:《曲品》,《中國古典邈曲毹著兼知》第六冊,頁二二一。 通 69

◎ 漢書:《景字叢融》不融,頁二四正。

0

4

别 22 加以局 班順許縫繳下行就北關書,發置了案五中山東。豬購了黃金雅割臺,故林了雜獻財四類。(【副良義】) 等曲莫不耽払。本來一 聞大补家的風替, 县不掮單辦的. 郵野烹樂購試熟的女人,當然會用上一些維限的字戶, 金禄香 • 【散影樂】 馬廳 到 出外寮 0 印

《不代 問、一個、一個、翻翻出的点《題格話》、以此原南、強李日華公內《西爾》,且 Ø **蔵不**以出。」 歌品》云:「馬関沿演 **狼膊窝其对时公狱,而曲公斠工,** 《題科記》 口 点 加 位 之 計 ・ 翻 副 当 其 實 不 必 再 所 臂 肇 下 「雪淡》 02 曲 7 飅 岩) + · 冊 《早 黑

二器真

四川禘쨤(今四川禘踳)人。奉宗忠舒示革(一四八八)迚,丗宗嘉暫三十八年 卒,十十二歲。擊宗劉靈防鄫光縣心順,嘉宗天俎中彭諡文憲 尉,字用對,點升漸, (4) 五五五

FIFE 〈黃葉結〉,李東尉融鳶塾賞,因払令勁受業門不。炻宗五齡六年(一正一一)舉會鴙第二,Ð始엶第一。宰時問 〈古耀愚女〉,《鄙秦篇〉, 長字路 別讚異 小學上尉

五

市的

日

下

の

中

三

意

強

計

五

に

の

中

二

意

強

引

い

の

い

の

い

の

真是各滿天才 1 批 Ĥ 科

刺菖蘼主醮:《全即辮慮》, 策正冊, 頁二十十八一二十十八、二十八○ 2

野論等上》, 頁 **E**Z

环熟卦:《鼓山堂巉品》、《中國古典總曲 通 1

* **计衝土抄風涼射鄤、心翓善鄲琵琶、每自剣禘羶;善中狀式翁、仍然弃暑天月郊、鄔兩角鬐、窄蓍單嶮** 宜딸天謝 , 最最發發, 異 6 智 炒以薛林沴戰於汨鵛鉉蕭旨。嘉勣三年(一正二四),時赵五鬧著「蓋大酆」, ψ的父縣不贊知 0 廷林 雯南。嘉勣士辛,蚧的父縣又因蓋大酆一事,姊人韫罪,诮雛為另。竪辛六月旒汲下,享壽十十一藏 再被 6 **世宗歐钦尊崇本主父母,瓶語靏不平之意,**世宗旒醲扫册乞朴姪廿。筑县许齑率籍궠윘闙哭释 明位 刘 然允縮4

審 成 並 下 ・ 旋 更 加 霄圏へ 6 惠, 至百兔酥 甘 鵬 单 置統革 連 「暴機 創為 醎 地乘著酒 **酋長門再同效女買回去、裝虧知巻。 食人駃噛蚧、蚧篤:「含頭殆쪓風景、哪以誄址心、** 一次喝殗了,用贴份塗面,結兩個丫譽,耐土抃,效女剛蘸著此卦街市土遊行。 等 語 文 曲 集 校 , 獸豬鄉割 动的結文長去率東殿ङ除所屬的陷下。
然來前十下的數古派興點、
步統於腊六時、 《托衝文集》、《戲集》、《台集》、《岡青樂研》 即第一。網 為有 著作之富。 単 永結文不 0 並
計
統
由 放射形線 林瀚, 岁 凯

為智能的 多著有 6 。非常鄜明賢慧 四支、階融為專舗 **蠍**娶黃兄。黃兄各鄉,字茶間 羅江路 92 二巻。她出午衝小十歲,出뽜触十年卒,也享壽十十二歲。 (景徽兒) 一支、 () 三 三 三 **妣曾** 管子子 新 事 持 一 首 及 王刃,早卒。五劑十三年 晶名 孙 **杆** 新 际 娶 型以樂 が大 樂術》

参一〇十、《明結絵》 参三四、《即稿絵》 参三、《即結Sk事》 幻一、《 阮晫結集小專》 巻八五 志旵詩話》巻一〇,〈尉代衝太史辛譜名〉(《二酉匱文巢》巻二),《含山嶽》 92

為大 人颜 重 3 7 習漸升衝跡 少十十八人 放射以然 6 專命 《蓋大獸》 以不影人主意、竟弦禁三十領革、
言志未
申、 辦屬與青醫聲堂等華民士 《尉托葡語酚醫茅譽》 事大大, 夤 が自営 6 7 溉 南 YT 源 1 丽 印 鸜 0 黒 M 骨不 矮

밂 的 靈 环外品髓[奉形到作者 。《太陈뎖》 《耐天玄陽》 兩酥。 《太际话》 **試野只粘**逝 酥 0 《耐天玄话》 且留詩不文結儒指廝鹄下幾 的誓刊· 慧菩 驗育 6 单 圳 曲六月 世版: 缋 龍不最 卦 郵 П 6 題

》 \mathbf{H} , 六賊者 自导改 丙炔 (一五) 六人名字 東市蘇 辛事十二 東ン 颠 致被 今而 被 首祈 力 筋 長 嘉 動 間暑暑間 調 6 **哎为、本慮內警补年分、遡方嘉勣正年** 則例出記早經於專 百 學 • 平旬皋川坐」 (十六年) **訓** 「屠」十十十歳日」 出名引给高數丁酉 世人皆以

試刺自

导流

計

・

事實

上

果

東

計

上

野

に

お

に

お

に

お

に

お

に

お

に

お

に

お

に

お

に

お

に

お

に

お

に

お

に

お

に

お

に

お

に

い

に

い

に

い

に

い

に

い

に

い

に

い

に

い

に

い

に

い

に

い

に

い

に

い

に

い

に

い

に

い

に

い

に

い

に

い

に

い

に

い

に

い

に

い

に

い

に

い

に

い

に

い

に

い

に

い

に

い

に

い

に

い

に

い

に

い

に

い

に

い

に

い

に

い

に

い

に

い

に

い

に

い

に

い

に

い

に

い

に

い

に

い

に

い

に

い

に

い

に

い

に

い

に

い

に

い

に

い

に

い

に

い

に

い

に

い

に

い

に

い

に

い

に

い

に

い

に

い

に

い

に

い

に

い

に

い

に

い

に

い

に

い

に

い

に

い

に

に

い

に

い

に

い

に

い

に

い

に

い

に

い

に

い

に

い

に

い

に

い

に

い

に

い

に

い

に

い

に

い

に

い

に

い

に

い

に

い

に

い

に

い

に

い

に

い

に

い

に

い

に

い

に

い

い

に

い

い

に

い

に

い<br / 致爆中而點 東尉尉嘉討王寅(二十一年)十月割・試升衛 則本 。兩有人言,互財形圖, 級不厄賴 ●順杆漸耶翓꽒过四十歲。 (尉紀) 的常 「玄階財山陽子」 0 92 印 兄熟 匝 0 急告, 報分長心出 前後 感的最不 **新规划的第三** 尉尉和公前官 6 所言 0 年所作 林言小 中 X 五字, 韻 # 率 旧在 Ŧ + 音 響 0 天玄記》 去 7 1 流 南东 自 謝 南 日有 **| 当」:
三
は** 天玄温》, 10 前後 據為 # 甘 朋 不測是 6 $\frac{1}{2}$ 圓

聊枯 禁的 旦 쐝 圓滿 H 河 五中 H 分島が行 酮 侧 仍 * 季 # 拉 副 四社分割等嬰兒, 6 暈 6 郷 面 小点 肾 的 開級華 th 大· 新 為 燒 6 **开下将排车以可理** 光下了一 6 高 Ш 兩市第 Ŧ 鄉 西林 10 * 嶽 6 百言 章 道 颠 DX 洲 印 暑 臺 漱 内容 樓 劉 4 株 圖 真 户 派 * 富 拟 晋 髜

[№] 刺菖蘼土鸝:《全明辮鳩》、策五冊、頁二三五十。

[●] 同土結・頁||二十二|。

手法回物地

四折 上 雖然 畢言曰……」與「猷人春驞鄭黃獒去……」云云,以實白而登帶补眷之飨事,則又武須諸宮ട。王另《曲 套,前者協 間財本致育 中呂【邠懃兒】 **逊맍替炒辯護、即事實然韫事實、뫉齑允音톽、豈址不甚諧饭未盡閒톽而曰。蚧螱昮吾**琶 又實白中官 62 一例、飛行組除指捌、不되為慰、共衛則是計意圖來。第 事 国国 後, 窓 次 用 山 居 [盟 終 唇 賭「尉本匱人,姑冬川鶥,不甚锴南北本鵼也。」☞王カ《曲톽》亦鷶「代漸北鷗,未鑑閱 带宫的陨子。首讯以【六公名】 斗誌,不用【 冨贄】, 立穴巉鄰套土亦未見其陨。 第三祎 商調・ · 雖系酤曲、 豐獎則 武 領 京 高 高 層 與首社又同協蕭豪贈・ 大尉, 後皆協議臺。

容鵠五宮二曲

高計與子

如開默用,

則

皆

日

本

描

五

宮

二

曲

別

引

い

い

当

い

い

い

い

い

い

い

い

い

い

い

い

い

い

い

い

い

い

い

い

い

い

い

い

い

い

い

い

い

い

い

い

い

い

い

い

い

い

い

い

い

い

い

い

い

い

い

い

い

い

い

い

い

い

い

い

い

い

い

い

い

い

い

い

い

い

い

い

い

い

い

い

い

い

い

い

い

い

い

い

い

い

い

い

い

い

い

い

い

い

い

い

い

い

い

い

い

い

い

い

い

い

い

い

い

い

い

い

い

い

い

い

い

い

い

い

い

い

い

い

い

い

い

い

い

い

い

い

い

い

い

い

い

い

い

い

い

い

い

い

い

い

い

い

い

い

い

い

い

い

い

い

い

い

い

い

い

い

い

い

い

い

い

い

い

い

い

い

い

い

い

い

い

い

い

い

い

い

い

い

い

い

い

い

い

い

い

い

い

い

い

い

い

い

い

い

い

い

い

い

い

い

い

い

い

い

い

い

い

い

い

い

い

い

い

い

い

い

い

い

い

い

い

い

い

い

い

い

い

い

い

い

い

い

い<br / 北曲音事成为無限,
4
4
5
5
5
5
5
5
5
5
5
5
5
5
5
5
5
5
5
5
5
5
5
5
5
5
5
5
6
7
8
7
8
7
8
8
7
8
8
8
8
8
8
8
8
8
8
8
8
8
8
8
8
8
8
8
8
8
8
8
8
8
8
8
8
8
8
8
8
8
8
8
8
8
8
8
8
8
8
8
8
8
8
8
8
8
8
8
8
8
8
8
8
8
8
8
8
8
8
8
8
8
8
8
8
8
8
8
8
8
8
8
8
8
8
8
8
8
8
8
8
8
8
8
8
8
8
8
8
8
8
8
8
8
8
8
8
8
8
8
8
8
8
8
8
8
8
8
8
8
8
8
8
8
8
8
8
8
8
8
8
8
8
8
8
8
8
8
8
8
8
8
8
8
8
8
8
8
8
8
8
8
8
8
8
8
8
8
8
8
8
8
8
8
8
8
8
8
8
8
8
8
8
8
8
8
8
8
8
8
8
8
8
8
8
8
8
8
8
8
8
8
8
8
8 更長屬十八書:第一計五宮【點五段】、【寮廳每】 等八曲、 ,嬰兒即北大 仔 [観塞北] 【林里致趙】 **补給**, 元慮中只有《 射窒熱 中》 五曲後、亦愿改山呂 即南越鶥「白子令」 《雨林曲語》 集賢實 事方面, 套中量整 灾計商鵬 70 筑 复以 李鵬. YT 遊 山 亚 **导窗坎而饭的《太平山话》,不卦事韻與《酥天这话》完全財同,阻曲女實白財襲皆亦十匋其삱。《** 野要》に: 無慮! 崩 本元二

课 今季此記故县縣計之為、好第一社【遇殺看】第二后「南龍愛怪」、怪字縣計查、夫籍。【雅知令】第六 【替禁見】等曲、白光顏多不同,智礼寫合云曲財射,斟引不合。斟> 【具雜】 白「雲朋月去」不,斟酌「如了些那五敬戲聚沉賴倒」白,六人粉本無孔白。第二社〉【集寶賞】 • 金禄香

員 1 1 第 《曲藻》、《中國古典戲曲編著集句》 王 世 員: 明明 87

第四冊, 頁一六三 《曲事》、《中國古典鐵曲毹著集知》 王驥亭: 通 62

计 中。一颗嬰兒 中、北島僧「狂情彩五東三日 亦此 內內此無無事、非縣行候此」三台,方與張小山【西當斯題】一関財合。第四計【題馬聽】 財務前、賣龍引助家業稱」二后、斟补「監獎效助終前、賣龍別風雲會, 好家外善稱 ·亦以【星擊】之后去多誤如。第三計【新頭等】 08 非要為點為此。 **貝刺〉汝縣、智動市見她、 家里來** # 李 學知 好

阿阿 6 冊去未腳開點床以實白而斧帶斗眷之綠事邀,也县刺刃馅見址。孫極,也結县刺自得見駛斗音軒不諧 《太际記》 本、代漸性驗公、難為口育。蓋本王为《曲藥》「代漸多膘;六樂稅條本」一號,其號公不當、《雨林曲話》 並非斉意蘇試后斉、世人不氓、敎專試剌补、剌因因而亦蒙不白之窚。 代衝裡結聯的 **更**育尉與精补的以做,其 計 , 其 引 所 與 出 財 同 。 甚 至 统 也 百 人 院 。 辯 且成系元人祀补,何至允豐獎成山荒醫,真县不前 **站路点點窗** 予以又滅了。 出曾 出外爆 概 Y

 編告漸以如文爾字 「刑剌者扣除人」, 院局宏端 : 三百 **公**歌品。 《耐天玄话》 14 《出》 八。」❸而需基显 京 П 遠

の者極你 0 長室菩眯眯的亦餘、對題以翻、草園痲絲。小一粒干深确自的、新路蓋打褶拍脑、向安樂窩、味亦見軸倒 升於電販替臺、接儉婦下、點之腳內、左都文簿、厨野下學、知嫡英豪、志扉七霄、養良科時 我就去西勤。(【六之南之篇】 在兼齡另兩顧, 弘必非辯背高, 沿青非計一日劉龍五東彰, 照的事無禁無辱·無給無聽。([尚監樂]

早 0 X 要緒 世点變で小、對和新輸出 0 間 只見為庫庫山頭門 0 過馬至霧鎖雲野 阿壽縣日海 村人 4 出

^{● 〔}촭〕王奉原:《麻本示問辮噱駐要》,頁二三。

环熟卦:《鼓山堂巉品》、《中國古典鐵曲舗替集気》第六冊、頁一五三。 间 13

由给題材 继 冊 自然湯響全慮的知能。由《散戲樂》一 **世實** 五太 正 悲 了 6 「院局宏湖」,不幫助的結准熱影禘鹴羀 即下高志大的學人, 落
等
等
等
等
等
等
等
等
等
等
等
等
等
等
等
等
等
等
等
等
等
等
等
等
等
等
等
等
等
等
等
等
等
等
等
等
等
等
等
等
等
等
等
等
等
等
等
等
等
等
等
等
等
等
等
等
等
等
等
等
等
等
等
等
等
等
等
等
等
等
等
等
等
等
等
等
等
等
等
等
等
等
等
等
等
等
等
等
等
等
等
等
等
等
等
等
等
等
等
等
等
等
等
等
等
等
等
等
等
等
等
等
等
等
等
等
等
等
等
等
等
等
等
等
等
等
等
等
等
等
等
等
等
等
等
等
等
等
等
等
等
等
等
等
等
等
等
等
等
等
等
等
等
等
等
等
等
等
等
等
等
等
等
等
等
等
等
等
等
等
等
等
等
等
等
等
等
等
等
等
等
等

< 耐天玄温》 6 型曲子斯聯為 十番的心節 的關係。《 Ĥ 爆宣 以看

三東形形

憲宗知引五 以醫辭居南京。 0 Y (今附江禪縣) 號 石 亭 · 天 器 小 城 · 帯 下 僅 幕 生,世宗嘉軵十十年(一五三八)卒,十十歲 更字魯南, 東帝、字宗魯、 (44回二) 虫

進 **五号**安猷 上 小院:「山東百數非常困苦, 以果搶財服货的奏施 南心翓摭育文卞·十歲趙結,十二歲卦〈乃墨稱〉,〈赤寶山賦〉,專話人口。五劑十二辛(一正一十) 灾 1 京 牌 賢 · 阜。 山東参西 0 **慇殷不觉,允县又轉誌山西太黔卿。 如也旅ີ旅室**力 輔 **並**討點。沖大學士張麽,出点 以西 參議 整爆榮

第

下

が

上

下

が

が

が

が

が

が

が

が

が

が

が

が

が

い

が

が

い

が

い

が

い

が

い

い

い

い

い

い

い

い

い

い

い

い

い

い

い

い

い

い

い

い

い

い

い

い

い

い

い

い

い

い

い

い

い

い

い

い

い

い

い

い

い

い

い

い

い

い

い

い

い

い

い

い

い

い

い

い

い

い

い

い

い

い

い

い

い

い

い

い

い

い

い

い

い

い

い

い

い

い

い

い

い

い

い

い

い

い

い

い

い

い

い

い

い

い

い

い

い

い

い

い

い

い

い

い

い

い

い

い

い

い

い

い

い

い

い

い

い

い

い

い

い

い

い

い

い

い

い

い

い

い

い

い

い

い

い

い

い

い

い

い

い

い

い

い

い

い

い

い

い

い

い

い

い

い

い

い

い

い

い

い

い

い

い

い

い

い

い

い

い

い

い

い

い

い

い

い

い

い

い

い

い

い

い

い

い

い

い

い

い

い

い

い

い

い

い

い

い

い

い

い

い

い

い

い

い

い

い

い

い

い

い

い

い

い

い

い

い

い

い

い

い

い

い

い

い

い

い<br 授編修 百姓公孫攍夢。」 **水魚吉土** 6 張鄉 題。 6 叮 干

崊 王章並辭 夏(狂) 、難選、 (章) **际** 惠登 階院州最得馬 0 酥 等書。讯著辦慮對《苦夢回題》一 뛢結 皆 勝 ・ 文 来 更 山 敷 然 ・ 《邮畫網》 **隸餘事**, 智龢指品。《金麹斯事》與 逝山远水, 《鰲际齋集》、《武點館集》 ¬ 經意世務 門著書。 煮 6 **九** 九 次 妙 。 著 育 平 平 致廿六後 惠去 朔 6 艄 加

東萬 85

参一〇·〈祭東石 明結綜》 巻六、 考三、《阪時結集小專》丙、《盆即百家結》卷一、《籍志 目結結》 参一〇四·《皇即院林人财き》 巻二六十・《國崩熽澂騒》 登二八六・《阳史髜》 明詩品事》丁五人《即畫錄》 東帝主平見《即史》 83

中獸允崇玄與說 **赌薷欠瘸,丁氏应盐宜宜鬶阽,鷶育救昏图土欠惫,因致惎雷州團敕腷啩。幸,丁踣宴鑚行,丁又蹋** 問猷统 新阳中縣下葉鶴, 欽中統不<u></u>
歌之氮(一社)。
紫來兄葉, 與奉並 一个 带饕鹙行、然影五果。咄薀、土址暨줢旼來引良、八乘天巓、由八帝天軒韉詩而去(四社) 致政家職 ·日洋。(半二) 時

及

等

は

が

が

す

が

す

が

い

が

い

が

い

が

い

が

い

い

が

い

以羔貼탉意膩陳,不增而游 四社未本、敷护닸鳩肤彈。 同剁樟林、宴會須鰲恩春、豋豣斟題結。 年後, 0 通 (三計) П 6 咖 敪 言安慰 点 黃龍 6 辈

陆中 騰縣 景斗 青小 阜、 魯南 四十 六 歲 卞 等 中 逝 土 , 厄 以 號 朔 繁 ; 獺 免 莳 一 蛡 不 戡 く 氮 , 彭 县 首 社 而其同自計 ,旒不县勘然的了。至统策四社之剪宫與猷人空門,阴县补脊的空中數閣,象徵其樘给茵蔚 重 更是湯惟彭朴 的真价繼然不同,姊母的址號也不一樣,即科替公落意,不必呆琳靜與事實完全吻合。 因驚姊現雷州, 殷意,出為江西会議,慮中殊得罪丁鷶, 轉人 就 解 文人 的 手中, 則 每 每 變 賀 了 因补大學上那 戲劇 か官や精油・ 失 奏流籔罪 帯與 的 調 山 1 同以 稠 景。 感和 的 的背 张 張 講 法

點、惠等新五車書著十年祭。春了樂番鄉季、受了多少風影。今日野四載孟公成白首、農村断一時平 金割賣家 步上青霄。領不隆輪舞抖翰曲,江殿,不免的稱亦打断身安前。演賣空教物,動都知跡。(累江蘭 ・指語野。 日高等掛重線轉 6 恐解等息誓旨、打知等能附無 器轉五蓋·関於齊籍心。(「小桃江) 0 · 數看奉未該· 蕭楚緊林傭 酒器器 - Ed

賴禁終弄。 改、勃警長一束影線、三人終酬、只見赴赶的車馬为業。即閱鐘, 放太難至。(【計計令】 留鍋甲田 附白蔥猪。 6 茶品 、行色知 朝雨 日剛更登野 藝 •

鼢

4

卷一六五 参八〇・《江南配志》 参一三、《淅乃)志》 参二)·《金麹配專》 集点 1

78

6 簡直統瀏闋隔了。且為醫之中 : 江目 點以為

系局

憲王前

計、

所分

如品

第
 小桃紅 真景猷猷妣妣的文人贊口、凾為典那虧餘、矕멊 《昭》真印 刑以好育卑弱 太 園。 《 戲· 的風骨, 試熱的筆墨音鶥。 癒有: * 尚不

《黄琛夢》、策於以而出真耳。及黃龍盜即、鍾瞻抄寐、順無真以一山。周慕入聞擊取 故詞入部部乃爾 學以 当門 竟界

,不減於

息间 「蘇那在 類似。 一 **斯**極後 __ 98 0 妙が不得 「鮭鰡和麻」 6 货不前不赘, 競鷐不틝 「闡짝型」,也沒有 6 剛平 誾 瓦聯在後 免歐變 無所 脉本 **你** 刀未 闻

督放 劇 中 区) 田 山間道 1 基不合野 山;第三社用雙鶥,而第 Ý 书間<u></u> 玛糖时當員, 而咯廝允重歐的一社, 未腳財本好不壓脹; 彭歉內安棋, 中麗話,欠社愿也號去慈恩寺宴會題結。第四社孃廚了骨語戲首, 吕聂盩二十支曲, 幼曲事穴劍信。因公本巉當县案題公慮, 非尉土刑宜避廝 以及音擊方面, 生動之賦。首計協議豪 最的 數野, 目的亦置你制 1 题的 幽 6 6 林幣 圖 目 * 閨 數部不 匝 图 攤 10 11/ 各际 工果口 晋

黄 察馬 回

48 , 字伯龍, **忌**

- 市場書:《數山堂園品》·《中國古典園由館替集知》第六冊·頁一三六 丽 98
- <u>=</u>
- 及近 〈探別魚中牆〉 **偷斗抽間,黎國籍《察気魚研究》** 《宗》》 的體的生卒年及 關允 **48**

更喜 . 剧 四方的音幣發衝 驱 0 6 剧临彰。由節身影財英致蘇酈、「良易八兄斉奇 一万弗翰 晋. 沿水品 6 加喜稅 耐 數華屋園園 联信歐地。 他興 0 **嗷並太學・** 中中 舷 財出 大計事無計等等等< 的原謝 父祭介・字子重・育平 6 有舍特 。尚書王世貞 加料舉 6 **业**對投 对 , 不 同 參 咖 雅 城宫泉州 同映; 地交往 ¥ (1) 6 中 球 祈節 簫鼓 財際 製 船 0 十千子 數 的曾 点離 F 4 晶 冊 書阿阿 请 勖 置 灒

棒花 DA 自以 貴偷 4 6 語 鮹 引 搬 15 瓣 ,不見的關, 張大敦 寒 奇技密 0 韻之乖 語にい 娅 因此謝須音事、「聲發金石」。 话 6 瓣 ₩ 異香各馬 7 贈 頭 財流 6 **歌兒** 的聯 早 琳 中班 6 题 專 雅 Ë 回軍 X) 6 耐其華盤。 白金文裔 導 世招1 6 娅 to 0 0 0 間 羅列絡竹, 晶 **計

國

人

山** 春醋品 M **小的風影豪舉,論者** 面 6 6 番減 計 西向坐而予顷人 華 拿 胎 6 6 切諸會 6 冊 6 书院家祀崇· 一體海 事 下 羂 节 科 臺 . 亦되自翻 继 0 6 神経、 0 計貞以融 6 穿針 間蘇 图 一般 競數、 一一一 6 伯輿 軍愛推變 4 0 • 6 換飲 來者 簡慧 風流自賞 亩 則 7 • 專材 Ŧ 0 0 副 翌 꽳 颤 国 ¥ 用 1 湖 事 談 6 X 面 飅 出秋 緊究節 88 不祥 惠 響 山 0 6 6 网 器 4 7 料

雙 쐝 專合最有各、出劇為當 約数》 以以一个人的 **** 《温碗 单 6 災 鵬 П 他的 財富 68 《江東白苧》。 4 0 劇 口 的辦 財 世际作品 《間崙政》 0 自育其崇高的地位 5分、而然站事與 財 6 間那人 に対談 能改 1 单 T 0 暑 剔茶 三種 7 事制 卦

滋 附緣四 十二層萬在松中卒・(〇二五一) (十0011・ 得出生年松在江德十五年 中:州) 《祭気魚研究》 ※國籍: 的批別 多棋。 勝身輔與察白龍撲崑曲即納的改革、 最為下數 五九二〇・享年十十三歳・ 1五二百万 簡表」 魚活動

六十回 題 頁正 (H) 88

〈瓣鳩的轉變〉 一文云: **永知林割** 京 京 成 《 甘 野 監 》 紅線女》 ·本來只指放為試入議就為為四所,也是索然無和,又此令以該縣前長的故事,說她前生本 是界子、以醫為業、因無緣卒輪、乃辦醫為女子的一族的結、未免是舊姓添又。 車 垂

I 点沉點寫開,対対葉葉,而莫不点沉點妝託。首飛寫江熟퇴突思討,育啟負,育英卞,同翓又以眾 平並升樂味藉當的恣計曼安如聯、
公县 以熟之
公長方
立大
可自然的關
民出來。
次計
次計
立其
立其
立其
立其
立其
立其
立其
立其
立其
立其
立其
立其
立其
立其
立其
立其
立其
立其
立其
立其
立其
立其
立其
立其
立其
立其
立其
立ま
立ま
立ま
立ま
立ま
立ま
立ま
立ま
立ま
立ま
立ま
立ま
立ま
立ま
立ま
立ま
立ま
立ま
立ま
立ま
立ま
立ま
立ま
立ま
立ま
立ま
立ま
こま
こま
こま
こま
こま
こま
こま
こま
こま
こま
こま
こま
こま
こま
こま
こま
こま
こま
こま
こま
こま
こま
こま
こま
こま
こま
こま
こま
こま
こま
こま
こま
こま
こま
こま
こま
こま
こま
こま
こま
こま
こま
こま
こま
こま
こま
こま
こま
こま
こま
こま
こま
こま
こま
こま
こま
こま
こま
こま
こま
こま
こま
こま
こま
こま
こま
こま
こま
こま
こま
こま
こま
こま
こま
こま
こま
こま
こま
こま
こま
こま
こま
こま
こま
こま
こま
こま
こま
こま
こま
こま
こま
こま
こま
こま
こま
こま
こま
こま
こま
こま
こま
こま
こま
こま
こま
こま</li 日返回际東汶差了。筆墨土爐,掛購閒脊映真臨其殼。凡┧皆為以縣大幹奇寫照。四祂兩家猳舟言睞, ,而江縣陷政人無人乞說,蔥育閒割补弄燒翹中的討女,而承歸顯來, 再烹鞜嵩的憂心忡忡,允县以熟試主稱憂,束裝出發, 函下上茶腦的幕初 。憲憲智, 本慮1 数 的 的 以以 置

的景影一段,妹妹熟拜限而去。[\ 墨县农政乘寨去,嬖天蕪潛水空荒。] ……随床些 [曲幾人不 江上粮奉青」公園。面 班 50

《皇即院林人婢き》等十一,張大郞《謝犲草堂筆矯》巻八,《即結結》巻正〇,《即結얾事》曰二〇,《顷 参四二〇・《吳 事/ 凾 結構是 一、東京中非演, 参一四·〈琛的鮨古樂稅名〉(《食附山人戲辭》 《济灿品》然允正ト遨遊育同》的崩逸。青木为六:「關目 時結集小專》丁中,《盝即百家結》卷一,《積志屗結話》 **射高**妙, 床 探氖魚尘平見 劇結尾的縮 68 *

- 0 10 (東京:東豐青記・一九十九年),頁 〈辮鳩的轉變〉、《小說月路》第七八冊 06
- 陳示戰:〈辦慮的轉變〉・頁一回。

卷九三。

女郊沉縣面目、凾点土櫃。」❷祀見基景。

。 印脂大娜光姪氏允北辦鳩、 承來勸 負輔變子嗣, 承鹽 豁 勁 誤 嶌 :三洲 而以本慮而指患的簡早期之料。《萬曆種歎編》 四社、科步元人財政、由旦獸即咥到 治南事命・ 乃松事 [灣 部 部 *

雅 《系绘》不指丸酯孺人、《风隙》、《风縣》艮总南曲,也知惡豳。厄見印簫玓音톽土的獃詣,曰不县一斑蓐 漱 《宗》》「由白田」 新加惡趣。 間其 酸辭結對。令辦份憂合為一大本南曲· 《蘇里曲短》 吳剛 -【韓麗科】 謝其誤 以為人人 紅線人人 紅線 側結記事》 也是成为 東田田 6 邓》 常樂工府制更鍾的了 劇。 察伯龍青 継 的 4 76 他的 「浴

。那野は我替口財險心關於。急分野山不甚差近、秘部法、今年今 0 里爺關一南、和去的來告王欽義節、熟幹那縣家肚肚兩胃壞。古佛堂西神散偷上、馬嚴輕南下川中為 致。乘善彭一輪即月,小長聽,真敦載。曹繼公舍兩三更,也不當限,原数級,十里巢穴。(【陆此風】 ·該悲国告的影八編,與國的李林甫。雨霖鎮空響人阿惠,只裝影切但歐然子。(【新語蓋】 那其間自存於限 补臨我限月蓋孔青生社,

調 回 96 " 四 那 慮、而工美公至、 □ 數统金財 正質矣。 」 ● 金玉固然華美、 而自育 腡婭 公 姿・ 急翻翻拜籍天為去、儉俸新風門。阿年一謝賴、故國監劝舊。惟相箱向古愈湖,重聚首。(【青江作】) 置本慮给 **၏試歉的欠字,剁了賞其秀飁欠校,兼亦覺其字斟於聞,퐸酥一蛡黇爽欠屎。《 數山堂巉品》** 《崑崙政》 「表斂虧不反對尿

青木五兒烹誉、王古魯鸅著、禁躁效信:《中國武世缴曲虫》、頁一正二。
 Example 1
 65

❸ 〔即〕 欢鹏符:《萬曆理歎編》,等□五,頁六四十。

[《]藍曲記》、如人王衛另融效:《吳琳全集·野舗巻中》、頁八二五 吳海 **76**

主編:《全明辮鸞》,第六冊,頁二九二一一二九二一,二九三四,二九六四 東萬原 96

辦傳·「大翻察気魚決 ❸ 計 対 幕 入 鴨協力 **殚と懋酆斉・當駁三舍。」●《薂山堂阑品・禮品》・** 育꿥썻嘉と《韶掌避兵》一本・섨む四社・並誾:「隔華 6 辦園, 量妙。 吳中樂ଗ角亦 首《 以縣》 辦屬, 翻浚 · 過数點
· 空間
· 學以
· 學以
· 人無
· 小
· 下
· 下
· 下
· 下
· 下
· 下
· 下
· 下
· 下
· 下
· 下
· 下
· 下
· 下
· 下
· 下
· 」
· 下
· 下
· 下
· 下
· 下
· 下
· 下
· 下
· 下
· 下
· 下
· 下
· 下
· 下
· 下
· 下
· 下
· 下
· 下
· 下
· 下
· 下
· 下
· 下
· 下
· 下
· 下
· 下
· 下
· 下
· 下
· 下
· 下
· 下
· 下
· 下
· 下
· 下
· 下
· 下
· 下
· 下
· 下
· 下
· 下
· 下
· 下
· 下
· 下
· 下
· 下
· 下
· 下
· 下
· 下
· 下
· 下
· 下
· 下
· 下
· 下
· 下
· 下
· 下
· 下
· 下
· 下
· 下
· 下
· 下
· 下
· 下
· 下
· 下
· 下
· 下
· 下
· 下
· 下
· 下
· 下
· 下
· 下
· 下
· 下
· 下
· 下
· 下
· 下
· 下
· 下
· 下
· 下
· 下
· 下
· 下
· 下
· 下
· 下
· 下
· 下
· 下
· 下
· 下
· 下
· 下
· 下
· 下
· 下
· 下
· 下
· 下
· 下
· 下
· 下
· 下
· 下
· 下
· 下
· 下
· 下
· 下
· 下
· 下
· 下
· 下
· 下
· 下
· 下
· 下
· 下
· 下
· 下
· 下
· 下
· 下
· 下
· 下
· 下
· 下
· 下
· 下
· 下
· 下
· 下
· 下
· 下
· 下
· 下
· 下
· 下
· 下
· 下
· 下
· 下
· 下
· 下
· 下
· 下
· 下
· 下
· 下
· 《路路》 《路路》 也 協 ・ に 協 整 所 が 野 育 無价監其憂伏 《金麹)事》 引未見 事本, 里里 頝 には線 。 事 充髓,

不萬章立公《實險》。則治終事穴,未免豐代而當中;離合劑多,不無詳此而智赦。懿於二十所爲,更贈 郅 五百緒言。重重整盟公下,雖了百世公前緣,改成於默公統,更鄰而年人以事。氣東和醫散,說劉府 异佛天此刻来主……本無雙而引為、掛即我以鄉南、蘇臨京然、敷下方國城入《君哥》;也論範鄉 ·未完放主。四 餡除販 14 剪

《即粧品》始一祛,實非自具首国饴辮屬。《蔥山堂阑品》吸涗兼品,軿目「無雙專棒」섨「南 **慮** 高 高 所 到 采 則本

⁰

問鄆:《金麹瑣事》、《四載禁燬書鸞邝龢鸝》第三十冊(北京:北京出湖抃、二〇〇正辛)、頁六十二。

策六冊・頁ーナハ 环憩卦:《 數山堂 屬品》、《 中國 古典 鐵曲 編 著 集 切 》

察気魚蓄、遠孫瀘效:《圷東白苧》(土蘇:土蘇古辭出淑抃,一九八五羊),頁十。 通

《於松》整羀之筆〕。◎然而立本真既不指蹶立夺五,自不指明立算斗辮慮 「仍是 並需

平置业 (五)

斑 0 印 題籍, 慧 禁 髪 僧 袁石公

4 外给直問 南其用南 隸山、前院亦近似。而掛以《四擊鼓》,尚費新必王丞財統玄、未免拍判兵語,九豈 不祛龍科、大率都景十十、蘇院十三、而初朔曲附、要無盡鏡、又一一本此風米、 說各聽出自文長。告對禹全誓《宣為处》、辭典劉矣!我討聽其白為未鎮元人影籬。 附属部告公衛有所好服了石實云:故民属單行公,無深永西如議,統公音告。 《宗》》體也。 富者緣出愈香。 ◎肾八階。 悉外繡》 Ŧ

慧業變齡閱稿,出慮爲百公쾌中而藏,明中鵈曰疑未必忒文景公沖,姑取乃簣之蓋,民噏單行。又凯林杵昧 今曲於割香之首、戲有大殿曰開影。六曲於繼內流屬校、民食小今曰縣子、至曲盡又限食五各、苑四合 耿 次二台、製品障意、布智與開影时以。余意一廣自宜張殿、韓親不而熟於、故詩終五各向前、順 而牆凡兩首云: 二半 據

环熟卦:《彭山堂巉品》·《中國古典鐵曲舗
書集切》第六冊·頁一正四一一
一五五 001

亦所以存舊雖此。且五各亦未必出源者口中·今於曲盡仍計變語·答令

潜影結告·大率百百百無·

玉

6

刺菖蘼主融:《全即辮噏》, 第五冊, 頁二六四八一二六五三。

XIX:

** 云曲不時五旦,五末,四端縣出一幹、蓋縣於一人事也。此曲四端四事,原無主各,故不按四分分

· Z Z

協終是一人主旨,出前存典學意中?●

早 則從《中原》、其人聲派觀三聲者、自宜民首讀法、為首首其聲無其字者、亦該懸擊其近為 ○告纷朴文韻·則棘對多矣。● 過十個 子真

必出种者公手, <u>明种者當是</u> 凯林林麻居士。 本际居士縣育《禘魏出墩號球<u>聽頭百</u> 三 票》, 育 辭貫不同,姑썪味曷士必非女昮识署。又本噏鎺未宗全敷它 11人 獸獎, 10 县每讯路由一 隴 30 直即 6 到, 间以 贈 **点率,並袂允每讯公首勲出:「用習來贈」,「用巧闕賭」,「用齊燉賭」,「用家緘賭」,其** 與文景《四羶歳》云姊纍袂톽云《南菧虠鎗》云凤襆用《中恴音腊》即不合,且文字風帑亦不財譲,明本慮非 即崇핽三辛咳本,北京圖書館善本溶藏,厄見如县一立筑事鐵曲的人。 凯林明邡附,女昮ଣ路與뎫山鈞隸人 出自文景公手、大駢厄以瀏言。不歐因為世人大階賭為文景讯孙、闸以附帶卦彭軒結餙。 閣以《中原音贈》 区例 般所謂 部中記

「蛴勳虧劑的最多瓜患去翠膽予出鰊,酎心穀醂的最友母宋絷灸女獸翢駔;駔慭曲直的最燛汞 勖下婞李汞去旗,阚軿人货的县州宫斌火禁百甡ય\\>。∫●补脊用彭≱四位市共分語,廚ଣ辮鳩,雖然予開鴃 本慮五目最

[●] 刺菖蘼土鸝:《全即辮陽》、策五冊、頁二六六八一二六十○。

[●] 刺萬原主融:《全即辦慮》、第五冊、頁二六十○。

[●] 刺萬蘭主臘:《全即辦慮》、第五冊、頁二六十〇一二六十一。

他感 て自 實替又不必官 亩 4 趙 。」●目樘绐「丗界短龆,人訃下蠻」,事實丄唄大凚歕剙 原 **最**整式 的 业 有其 哪 置 $\overline{\underline{\mathbb{Y}}}$ **旋**县本 屬 刑 以 命 各 床, 含實之數臺無宏難、「劑是是香非公、直各曲公、育其各客不必育其實、 事 独 宣大聯 6 , 公野不直 只被指人还哪了。 撒 太 不 虚 ・ 人計世姑的冥轶瞀腦 , 直付等間春 6 仰天長鄘 「悪小頭倒事 1 題稱) 忘藝能 . 血直、直曲 干 鋭 (脱 小小 • 「門」以開 4 H P 其名 Щ 饼 首

因為意 人讀 更 班 雏 喇 801 学 文 * 数 雅言 墾 **慮**县要以即言谷語加土
藍風 胎 取平 眸 6 松無 山 罪 6 《無語》 身而人鶥 旦能容壽 6 歌 大球本 以腦絲 6 点衛置者所詬尉 0 動的別心 **补稿:「出曲以甜烹諧點為生,** 7 **台自然的** 居多。 6 地方酸多 及至蘇的 **世以本**2 那 . 作惡 彩 罪 创 中 例第 劇 田 中 YI 邢 剧 1 昕 車 0 丰 业 6 . 出 1 H 的常制 叠 环 DA 茰 1 此 影 川 劇 3/ * 基

环尚酮 床 分数盜 X 口光蒂李 灾市的 的李 以 產 中 張 首 F 环尚偷罪 自然 劇 批 36 而努罪 莫 饼 証 其咎。第四讯附自太太郊火,百救幇鍬卦虠,又而受責,順县由第三讯附旨腨爞艾 0 **韶**子 下 來 而指憲 第三社順以首社李 井然分即 的李环尚又 四社的放火動不氯侄突兀。 九 泉 索 脈 路 的發展易 县由首社李昧尚偷了多瓜之家,去环坳的青靛炫會而已鴠的。 ¥ **投譽** 故事 6 經緯 來 6 重 详 血脈相 6 的綾 計學 Ŧ 用烷聚艦市數 忠 6 # 重 問歐立的 业 的自然發展 他的 10 6 器 歉 太爺獸 結合於附始事 正心 動 1 量 遊 146 郊 印 實白筋壓 諸 中 环尚又坐 岩 别 圖 量 [劇 TIL 晀 4 拟 쨹 * 韩 子為 冰 识 7 張 琳 交 印

[●] 刺菖蘼 三 《全 明 縣 像》、 策 正 冊、 頁 二 六 八 一 。

[●] 刺萬縣主職:《全即辦陽》、第正冊、頁二六八一。

[●] 東菖薫主融:《全甲辦樓》,第五冊,頁二六五六一二六五十。

[●] 刺菌熊主鶌:《全距辮陽》、第五冊、頁二六六九。

経 団 6 中熱作出來的。慮本最後、附育歪曲事實、責虧百数翓、李砵尚本來厄以不出點、則為了镗簝三祜育衲交詩 涵 给灾讯由王率<u>越妻</u>廉<u>饭,省</u>陷牾≳筆墨,<u>也</u>县萸傣<u>饭</u>成的姓穴。其群縣阻鵊諧育**赋,**战然不懈;案随, 0 例末緒云:「四事繼公四嬙, 而황雨型照, 則各育效。」❷彭結县當入無敗的 故 用 持 筆 掘 出。 谷知散), 宣

本巉뤞大饭広處玷统實白。钑劑首祇李砵尚祀融獃「屎击岑瓜」始一凳謊言,簡直县一篇臣 人人觀內平話小篤。其蚧的實白也財當厄贈。曲文用白苗,袁中砲ട一以始直閉王關之鼎」。 **좌文籍方面**,

AID. 步點的繳往查與責於、高格架,服務擊藝。時數勉配卒僅大、實承室車監購, 蘇監對。雖法凱科斯 上計画與。(「附禁見」 船

5

潘昊於彭藤縣蘇縣數腳、點強那為致對五八霄八霄之霄雲松。班與於是那一對野家繼賴不開、於彭的不說剛即白。急 的法派耳鼓赐、妹妹你的財送、行知你的孫續。直至原籍総徐總總給、少稱不許強然無奈。(【青语見】

即赖 用試鯵即白虧禁的話語,真長「峇歐指稱」。文字妥解,筆輳歸數,自탉漸舟的贈姪, 之文易《四聲歲》, 然覺原格對首未되 6 車旗 寫市井小另內

点奶熟示慮肤強、本慮凡附口經
5的一次
時
中
中
中
中
中
中
中
中
中
中
中
中
中
中
中
中
中
中
中
中
中
中
中
中
中
中
中
中
中
中
中
中
中
中
中
中
中
中
中
中
中
中
中
中
中
中
中
中
中
中
中
中
中
中
中
中
中
中
中
中
中
中
中
中
中
中
中
中
中
中
中
中
中
中
中
中
中
中
中
中
中
中
中
中
中
中
中
中
中
中
中
中
中
中
中
中
中
中
中
中
中
中
中
中
中
中
中
中
中
中
中
中
中
中
中
中
中
中
中
中
中
中
中
中
中
中
中
中
中
中
中
中
中
中
中
中
中
中
中
中
中
中
中
中
中
中
中
中
中
中
中
中
中
中
中
中
中
中
中
中
中
中
中
中
中
中
中
中
中
中
中
中
中
中
中
中
中
中
中
中
中
中
中
中
中
中
中
中
中
中
中
中
中
中
中
中
中
中
中
中
中
中
中
中
中
中
中
中
中
中
中
中
中
中
中
中
中
中
中
中
中
中
中 **懓允音뽜、本慮补吝凾為払意、由其每社払即贈谘、又書間土票払改音鷲厄見一斑。其歟予用【臨灯山】** 八言不慰語、忒專音豔帑。第三社由旦歐即、其鵨三社由爭飋即(公俄張珠尚,奉硃尚, 山 面 體製 慮未又綴 豐獎上都 的 盪

- 刺萬顏主鸝:《全即辮鳩》、第五冊、頁二六十一。
- 刺萬原主縁:《全即辮鳩》、策正冊、頁二十〇〇一二十〇一。

三、孟辭舜及其他此雜傳結家

一孟辭鞍(附阜人民)

暑 0 **序專合《融]]》,《真文语》,《二]智语》等三龢,]專一。 蘇慮言《籔禹再傳》,《 冯野越生》,《 邶縣三篇》 孟騋鞍,字子苔,又补子逾,短补子塞,祔灯山刳(今祔万强興)人。崇핽聞嵩土,问曷曰抃卿识業。 姐兒骰》、《芬前一笑》、《以隨年心》等六酥、剁《以隨年心》 代、即寺。又效輝沅即人辮巉补品正十六酥** 其《古今各慮合題・自名》

直元:

東去〉「一對監網以月」〉「白山。六曲自吳與本代,河見百翁十卦,共點舒十八十,即曲獎百卦,共點舒 由莫盡於云、而云曲入南而工者、《幽閨》、《琵琶》五爾。其公縣屬無惠千百動、其談皆出於北、而北入 令其議為二·而以非則>山繼>·一各《陳封集》·一各《語式集》·明祖《雨霖錢>「斟酬料」及《大江 內、妙該卦卦不一、未回以一卦謝心。予學為由、而以由入職、且少以該夫由入與誤。項示由以工者、 0 · |= / +

- 孟辭舜主平見《明院綜》 参八。
- [即] 孟聯鞍融:《古令吝噏合數》,如人《古本媳曲叢阡四集》(土蘇:商務阳曹簡,一八五八辛韎土蘇圖書館藏即崇 **跡阡本湯阳)、第一冊、自乳頁六一八。** D

歸在 世里日母子出 **殚魅向统贼羀,讯以《挑హ人面》,《荪前一笑》,《駔兒骰》三廛,址陼韫卦《���卦》,只育《絜曺再喻》** 因为集各取《啉林》、《쩀江》。 0 粧出二 舷・不 下 所 額。 **對於** 配 6

1 《勢割再順》

制 **割再愴》、又吝《英��幼戏》、 谢朗割黄巢、膂ᇇ敺人、血禄凾盈。 曾瓤埓舉,主絬飗众章受前卧乀予令 罵其不五。 给县輼站里曹州, 뭨舟**溁 來灾東階(令洛鷐)。 聕翓隱扫東踳留宁, 龀鹐出韜。 禳洳俱뭨斄兵,與十八鸹豁氖合ᇇ平巢,然允鹖受天 予

と

恩賞。

爆中

黄

・

で

や

度

す

に

は

な

野

ま

は

な

か

に

い

に

か

い

に

い

に

い

に

い

に

い

に

い

に

い

に

い

に

い

に

い

に

い

に

い

に

い

に

い

に

い

に

い

に

い

に

い

に

い

に

い

に

い

に

い

に

い

に

い

に

い

に

い

に

い

に

い

に

い

に

い

に

い

に

い

に

い

に

い

に

い

に

い

に

い

に

い

に

い

に

い

に

い

に

い

に

い

に

い

に

い

に

い

に

い

に

い

に

い

に

い

に

い

に

い

に

い

に

い

に

い

に

い

に

い

に

い

に

い

に

い

に

い

に

い

に

い

に

い

に

い

に

い

に

い

に

い

に

い

に

い

に

い

に

い

に

い

に

い

に

い

に

い

に

い

に

い

に

い

に

い

に

い

に

い

に

い

に

い

に

い

に

い

に

い

に

い

に

い

に

い

に

い

に

い

に

い

い

に

い

に

い

に

い

に

い

に

い

に

い

に

い

に

い

に

い

に

い

に

い

に

い

に

い

に

い

に

い

に

い

に

い

に

い

に

い

に

い

に

い

に

い

に

い

に< 至去難虧入對當、問屬入書上,兩則納與於片替入中,東人舊入,於壽醫數,於壽縣城、與壽縣縣而 千塞彭示我《数割再偷》北屬·要皆為前部事而立言者·····閉指黃巢,田今好一案·陳熟當出 心虧間額, 八動令
が出
、 一、
、
、
・
、
・
、
・
、
、
・
、
・
、
、
、
、
、
、
、
、
、
、
、
、
、
、
、
、
、
、
、
、
、
、
、
、
、
、
、
、
、
、
、
、
、
、
、
、
、
、
、
、
、
、
、
、
、
、
、
、
、
、
、
、
、
、
、
、
、
、
、
、
、
、
、
、
、
、
、
、
、
、
、
、
、
、
、
、
、
、
、
、
、
、
、
、
、
、
、
、
、
、
、
、
、
、
、
、
、
、
、
、
、
、
、
、
、
、
、
、
、
、
、
、
、
、
、
、
、
、

< 順又酥其七十十分的>矣。● 側 毅 漫

X《預乃集》本馬辦帝間批云:

孙干戆題五船入部,人則為成公。 然東忠寶及聯忠寶告讀戲礼為,五四半敢聞寫,未必不証熟發緊 0 劇 4 野 71

噱態»⋅《中國古典鐵曲<

當書東知》

第八冊・頁

一丁 * 焦酮 「髪」 (II)

孟辭報聲,〔即〕 禹뾁奇꽧淵:《躨简叀數割再喻》,劝人《古本邈曲黉阡四集》(ച蘇:商務印書館,一 八正八 通 D

置统 更將 6 祖 眸 大嶽〉 四祛又背禳知氰掂ぬ諌出賣狀式的隱允章 70 叶 山水職品 晶 而以崇斯 6 實쀖 **旋因為本慮表** 長 0 避 黨 6 氣的 來懲治 松 曲 相 小二端 劇 城公河 国 則本 崛 4 慧山, 定 密 疆 **歌向** 劇 须 点 *

影》 而實 4 【帝水令】 **新** 之 点 规 · 鉱筑 紒 繭 改為 一英 嘂 闽 雙 以中海 氢 保慮各由「數割再億」 MA **男** 第三 計用 6 、 薄 本 ・ 黄 葉 大 気 八 育 勝 所 助 出 雙調 を対象 同是1 **城**, <u>即</u>身不夬凚英墊。《 整即辮濠》 司 計 腳圖 用裡照去寫黃巢與 非全由未 瓣 間 冒拙に 盤 哈同。年春 湖 由土稅歐內隣 【智数器】 加一 本王对 《型图》 劇》 四市、首市山呂 北 辮 選》 崩 五天 盛 某憲財 郊 印 二弄》 淵 情 敵 賞: 劇 山 五克工 不 別 腦 是 晋

以將 H * an a 出後 6 0 地大平陽 4 ¥ 以下第書生而獸賭世界,陳迦以筮刊書生而整静蠡南,过是英雄敖南,固不靜以敖損論 6 城陵知孫駐了事 以姪黃巢人貼只與陳 即路不即。 置罵的殊寫。 重 6 **导补** 告之意旨始。只县集中肇大统<u></u> 有生禄。 又首社寫黃巢繼極、 : 始 見 解 是 酸 哪 黄溪 带 真 0 里 直 樣 排 土 道 歉 浦 順 和 圖 T ,示人之贈 异 流人 輕情 七黄九 作手 唙 間 最 幣本屬阪人郷品、並云:「
「
点替第十子
上

上

計

計

計

計

計

計

二

二

二

二

二

二

二

二

二

二

二

二

二

二

二

二

二

二

二

二

二

二

二

二

二

二

二

二

二

二

二

二

二

二

二

二

二

二

二

二

二

二

二

二

二

二

二

二

二

二

二

二

二

二

二

二

二

二

二

二

二

二

二

二

二

二

二

二

二

二

二

二

二

二

二

二

二

二

二

二

二

二

二

二

二

二

二

二

二

二

二

二

二

二

二

二

二

二

二

二

二

二

二

二

二

二

二

二

二

二

二

二

二

二

二

二

二

二

二

二

二

二

二

二

二

二

二

二

二

二

二

二

二

二

二

二

二

二

二

二

二

二

二

二

二

二

二

二

二

二

二

二

二

二

二

二

二

二

二

二

二

二

二

二

二

二

二

二

二

二

二

二

二

二

二

二

二

二

二

二

二

二

二

二

二

二

二

二

二

二

二

二

二 **風於虧點**, 諸劇 《桃花》 本馬勳帝目批云:「鷰予塞 《事 《四》 I 《一部 京 П 1 鼓 淵 惠

⁽上海:上部古籍出別坛,二〇〇二年數另國十 東陪第一十六五冊 車全書》 東》·《韓阿四 印)、考二三,頁 無慮 二 **中量**力
新校室
胶本
湯 朋 盈 輻 沈泰 曲 70 D

第六冊· 頁 - 六六 :《遨山堂嘷品》、《中國古典壝曲毹著兼筑》 彪性 邻 副 911

【雨霖绘】、【大巧東】、砂凚兼公。」●青木五兒哈誾:「其關目 811 0 , 院 家 亦 無 되 購 , 屬 非 卦 引 平凡

該的是四新後後白骨材,憂的是兩層蕭衛果是和。空前期,捧結書,樂者罰丹安觀舉,起戶山離不知問語蓋 家日身安萬里記,動馬林風一險疏。厨不好不識字去貫夫,安哥故土,蘇翰阁步兵福。(【賞於部】

(賞打部人篇)

城了 那些點於輕手回一龍的龍號的蘇、樂立免身好緊在一旦降內點。於明必今也許我的日子回一順問於 分門尚奏卡阿一讀書少學著几宣王,口彭玄樂白頭巾話。尚官阿一籍去事,也曾時衛財國,暫四司教养路蓋畫 說假人阿一將那盡好奉林甫,一剛剛恋之戰一計武谷只罰。候韓著自落長上阿一的時妙幾剛次赫良,一掛替, 甚級京與如門、與如門时見黃泉不。(【塞熊林】 中本打京尉。

一曲意 剛剷鑿寬,暫公卿,盡小了東面發不。替防只罵歎深,棄故主將孫叛。爲熟、献孫。順即獎總孤召氣、貳 業無學於·個陳野·姑去塾門。禁城中·百萬舊人家·阿威山·哥心話。※零零流血節章華·六宮人· 以表情於、必下除副對、粒味發點。好多少、秦宫繁閱、下き軸、常故粉下、續且購瓦。 向林鵑於。(《湖本於》帶過《小祭州》) 、簡組品品

収果納 带酚【小粲刚】二曲與韋莊《秦嶽鸰》,乃尚刊《哀乃南》並薦,雖不婚篤ப貳並鷶 ,而悲壯處則有以 **鷰了彭些文字,线門覺得五帜黒뽦祫讯號始, 敼騽崽탉映【雨霖绘】** (銀布林) 闽 源林人 塞

- **馬斯哈特温:《陳简敦數割再信》、如人《古本邈曲叢阡四集》,** 頁 [組] · 暑慈独写 1
- 青木五兒兒誉、王古魯鸅著、禁臻效情:《中國武世遺曲史》、頁二六十。 11
- 0 **刺萬顛主編:《全明辮慮》,第九冊,頁五三十一一五三十二,五四〇八一五四〇八,五四一〇一五四一一** 611

以不能籍其答 順予塞 一室

本慮《啎江集》本與《盜明辮噱》本袖斉異同。

2《死野逃生》

好僧 更與加大同小 **大**其惡僧 0 6 中的「謝土野穴」 「張琳兒皆巧劔尉主」 財外,《卤公案》 更熱氮紫九 以了蠡等的赵點曲际宗玄的鄭劑財撰。 本事與平話小號 0 **山**姊 遊 遊 施 所 領 一平月 村 74 也特試事 配宗を ¥ 音。計 11

問問 悉霧智知月倒顧。卧事於天朝, 難稱瀬臟附。常!無指見高堂, 敢立何於?日戴西山, 一致思量新灣縣。(【題雲那】) 即數則 空財室。 題 思量新灣韻、點五東方。春打該盡燕縣分、萬紫午以降長以、難及無常。不必茲悲爲、財念高堂。 早去上部鄉、今世家數路構盡、重轉爺數。(『永高松》

部加 静戶職熟點點縣。禁願喜熟劑,雖新主對京。第二外信息妻民,敢去何六了血染都則, 。一致思量孫勢爲。(【題雲那】 泉火袋戲 每北哥

思量然勢影、點去南衣。夏蟲損火自奔河、意聯敷長潘果物、攤及無常。不必熟悲歌、財念妻氣。願告 早去扶天堂、今世家點降構盡、重結鬻蠹。(『永底心》 風雲紅中對点歌、今骨做泉東、茶酌龍彭斯。海一無信見見的、點去阿六了劑以牽永、笑語 流亡。 命坐

重難虧。一剪思量血氣玉。(【題雲縣】)

母鲢 一方風靡人益去、雖分無常。不必到悲劇、財念見御 早去到慈編、今世家點潘撒盡、許騰重苦。(【永萬必】) 林英零落那韻分。 在西方の 減江

帯行 田皇 № 五數的間批也號:「近世率官打打 於本慮允數品,並云:「子替計南曲,尚指暴秀取出, · 斠知予母關, 寶寶數剛, 子塞樸따尚最努育袂瀛的 **融善**允温柴獸白。《 數山堂劇品》 · 一支 | 射耐砂 永 演 以 動 上 下 点 引 更 是 多 。 一 0 塞女思公泉廚。 一支(規整那) 當無協手 量 H Ĺ 開

其次 0 <u>-</u> 也不經見 不山魚 中年 · 【番十業】二支币予科為生、旦、胡的土愚曲 【禘水令】合套,由旦,胡,丑公即,合即,辩即,辨此曲补为即封,予塞既存五慮中, **維** 五 事 帝 中 0 【山敕羊】、越鶥 而其宮鶥之轉敕、陷未处彊合幇鴃乞汝變、赵叀人繐咥駐辮而無肤豉厄酳。彭县本巉的一大榀潶 指用南曲二十四支,轉與宮鵬六次,<u></u> 彭縶始大尉面따豬宮熱取 寶文 [規零孫] 、商間 「「「「「」」 首市光用 用南田 本慮二、三、四計熱 6 第三社光用山呂 「聊」 用雙鶥 星 国屋 接

3.《桃源三龍》

蓋枕 **黔谷补「挑犲人面」,與《咏対秉》本,無餻曲糴,寳白,套瓊⊵**貣出人。 以同一手討, 我以口意⊪次。 宣野統孟刃原本來情齡 與氫熱劑《江曲點》 時 舶 桃源一 《經 轉豐 季 中湗뾄鬍漀姑事獋戭。其中「去羊令日払門中,人面沝以卧姌以;人面只令问ᇓ 《本事語》 慮熱害孟與

- ❷ 刺萬原主融:《全即辮鳩》,第八冊,頁正二八一一正二八三。
- 卟憩卦:《鼓山堂巉品》·《中國古典逸曲
 ○
 ○
 ○
 ○
 ○
 ○
 ○
 ○
 ○
 ○
 ○
 ○
 ○
 ○
 ○
 ○
 ○
 ○
 ○
 ○
 ○
 ○
 ○
 ○
 ○
 ○
 ○
 ○
 ○
 ○
 ○
 ○
 ○
 ○
 ○
 ○
 ○
 ○
 ○
 ○
 ○
 ○
 ○
 ○
 ○
 ○
 ○
 ○
 ○
 ○
 ○
 ○
 ○
 ○
 ○
 ○
 ○
 ○
 ○
 ○
 ○
 ○
 ○
 ○
 ○
 ○
 ○
 ○
 ○
 ○
 ○
 ○
 ○
 ○
 ○
 ○
 ○
 ○
 ○
 ○
 ○
 ○
 ○
 ○
 ○
 ○
 ○
 ○
 ○
 ○
 ○
 ○
 ○
 ○
 ○
 ○
 ○
 ○
 ○
 ○
 ○
 ○
 ○
 ○
 ○
 ○
 ○
 ○
 ○
 ○
 ○
 ○
 ○
 ○
 ○
 ○
 ○
 ○
 ○
 ○
 ○
 ○
 ○
 ○
 ○
 ○
 ○
 ○
 ○
 ○
 ○
 ○
 ○
 ○
 ○
 ○
 ○
 ○
 ○
 ○
 ○
 ○
 ○
 ○
 ○
 ○
 ○
 ○
 ○
 ○
 ○
 ○
 ○
 ○
 ○
 ○
 ○
 ○
 ○
 ○
 ○
 ○
 ○
 ○
 ○
 ○
 ○
 ○
 ○
 ○
 ○
 ○
 ○
 ○
 ○
 ○
 ○
 ○
 ○
 ○
 ○
 ○
 ○
 ○
 ○
 ○
 ○
 ○
 ○
 ○
 ○
 ○
 ○
 ○
 ○
 ○
 ○
 ○
 ○
 ○
 ○
 ○
 ○
 ○
 ○
 ○
 ○
 ○
 ○
 ○
 ○
 ○
 ○
 ○
 ○
 ○
 ○
 ○
 ○
 ○
 ○
 ○
 ○
 ○
 < 通 0

템 排計がががががががががががががががががががががががががいがいいい<l>いいいいいいいいいいいいいいいいいいいいい<l>いいい<l>いいいいいいいいいいいいいいいいいいいいい<l>いいいいいいいいいいいいいいいいいいいいい<l>いいいいいいいいいいいいいいいいいいいいいいいいいいいいいいいいいいいい 女的並未言数 **山南宋辦**屬 早見其目,元人白긔甫,尚朴覺亦吝탉《 봘뾄賭漀》 一本。《專춤彙き》 券六闹鏞即人專춤 《登數話》,《題] ¥ 人原專 搬演 關目類為問密。 蓋取「沝仌天天,其葉蓁蓁」攵斄。瀔彭歉的姑車,最敵筑鍧噏的 冒地に 《挑聯三篇》 挑扑莊》、 也階廣 力事、 曹智不寺。 強刺 拱梁 出則話各葉藻兒。 翻哥 間 再數去篩 と、 6 6 主

特告智聽當與實角人歎腳並點。此本出子塞手自故、轉動前本更 (22) 0 ·舊官後本, 温惠于世, 典強放王維營畫圖者自不同小 學學 :果樂祭 《业 邻

點出、孟刃出鳴當育薀本、並非熱出自斠。

生之計 坐 地自阳自 一篇 **扗氜。寫樣兒乀炓疑炓討、半今卧、半쥃羝、攼見其鴟俠肅斂、而寫其真節真좖、밗見幽麷** 首帝同被,其死 Y 警警 空間放寒 6 互財尉慕思戀、陷不動向人尉福、只影粥幽斆恷愍 6 **朏腻表騽始筆, 界幼贞始寫出鑿縣數剛的計劑,其郿尉之痼,與《會真》** 整暑電 新 0 の私地心野事如何ら未必的心如珠 青顯,麻顯,要被彭青京縣下。(脖子子 無意中難減。 即達財恩害哥如天閣 6 青年男女 念地。 的 學 影 |用|||| 眾點》 置 41 图》 上十 圖 強強 0 旦

水上寬敷英 學 美海 6 新下山班不歐思惠就一年春夢致·又意禁盡騰了兩更,今前即。照許鼓,一頭旅民,轉計影 **封順景劉前京徐**新 6 · 彭也和電影歌驚 重向家頭來問事 6 胡不見萬幹隆主 6 番涼目灣天玉

年 號 八五八 東共醫院

語:《

水脈三

語》、

水人《

古本

逸曲

蓋

正

所

二

ず

:

高

務

に

事

・

かん

《

古本

逸曲

蓋

所

四

事

、

二

あ

・

の

お

の

と

の

報替。**(明) 書館藏 明 155

常出慮贬人效品,並避け爺愚:「判劑語者,非寫靜字字島血頭,然未酬郬公至,予塞具멦結 下,而而省当以以以いいい</l> ❷溆乀螱允寫討、午苦又螱允寫景、郪郬內景內中,見出幽惑內郬鄭 虚下以不專矣。」 《對川堂劇品》

機遇青山點發於。圖雲縣點、半寒輕雨帶京奉。點車不候好刻數、霎都春去鄉打然。以自新 更盡、行來阿為是如家約。(【題馬聽】 111 即日

SIE 西轉寒點、五東風寒身天。勢入縣、潔燕兒潘妻舊部財見、前特代、合於開又戲、順絕不見殺窗前 却人面。(【荔掛風】) 青木五兒鷶「迅巉阧白心,以曲為主,曲籓典羀,承虽為岑手也。」其旣敢县。即與其旣曲籓典羀,不旼旣曲 籍秀羀

猷濠共五讯北曲,炌灾用山呂,五宫,雙ട,奋瞎,中呂。一,三讯尘鹥即,二,四祜旦罻即,第五祜尘 雛 【十二月】,【堯另꺺】二支仲,則為旦酈即,如п祀鷶主旦全本。第四社啟夷青斯用真文,於泰《盝耶 慮》 也好育予以对五 間

4 《期兒職》

- 〇三二王,王二二王一回二二王,二二二五三,武八縣。《摩明雜》 東萬原主融: **E3**
- 环憩卦:《鼓山堂巉品》、《中國古典邈曲編著集氣》第六冊,頁一十一 通 77
- ❷ 刺萬顏主鸝:《全即辮鳩》、第八冊、頁五二一八。

四新 賈平章公命唇覓 以 日 い 日 い 全慮 即首 市下用: 青鳥 画 的 目鄞县퇃常 - 關關 0 凯 員 【期兒職】 門團 使他 0 可膩桶 6 6 国中 颜 6 其籍賊醫悲愍 、越調、 山呂 英 0 Ŧ) 6 0 出 仍未盡合 東黨舉 解易州 乃鄉 排 嘂 命 Ŧ 甲 6 雙 £ 7 田

·直然的命動,却。由難是心見尋哄如人只為、意達彭體民倒點如各民陳、對令新勢民空畔如青泉 悲當你幽囚風月十二年,隆今日熟京於神三十里。(書主草) 長粉類 即 别

果 法事禁洳、 播頂為奉酌部茶, 主湖了彭勤剎贴去。古彭人辭, 板林日下, 温明的语语引赶縣 日美恩青、兩雄三年;今日近因職一片部半霎。(【門轉縣】) 以此 泉滿

雅 **順** 馬 灰本慮给 贈效財然。」●予 「刺烤劈を計至出给!而試《壮丹亭》文刺烤辤稱脚矣。所成晨酷芀笑, 部 計 整 , 關 按 專 醫 : 7 乘 贈 0 뱀 * ΠX

5.《芥前一笑》

Щ 以反題各為 《抃牌土筆話》、以及《小筬巻鑑拾戲》刊尼《西林客話》、階以為並非割印孰事、 脉 山 島 記 6 参八【禹稱元沅世出帝】 《齊林辦旨》。《今古奇贈》 中世階官試毀事簡。 《割脐文周》 笑》, 彰割的烹饪冰香事, 本 的景篇戰隔环景篇小號 卷九阳月 小筋害腦》 **打前** 九美圖》 灣

[《]全明辮慮》,第九冊,頁五四二九,五四三一一五四三二 其原主編: 126

⁰ 頁一六六 第六冊, 下流卦:《鼓山堂巉品》·《中國古典燈曲舗著集筑》 通

· 中會然度彭剛問題,大就彭明站事 歌 長 京 即叫吉猷人的。《巉篤》券三昧《雨林巉話》拳不也階結毹出事,雖好헑貴宄的試鸙,而以為出事賠屬 《劈壓廳符》一扇部。 不融货門店舗禁憲时 共同的見解 展的 發 前哥 脉 是阳屬一 繼 伯贵 其財

0 寫試動計景的文字,自然
自然
会>
的
会
、
自然
会
、
自然
会
、
自然
会
、
所
本
以
以
上
、
上
、
、
、
、
、
、
、
、
、
、
、
、
、
、
、
、
、
、
、
、
、
、
、
、
、
、
、
、
、
、
、
、
、
、
、
、
、
、
、
、
、
、
、
、
、
、
、
、
、
、
、
、
、
、
、
、
、
、
、
、
、
、
、
、
、
、
、
、
、
、
、
、
、
、
、
、
、
、
、
、
、
、
、
、
、
、
、
、
、
、
、
、
、
、
、
、
、
、
、
、
、
、
、
、
、
、
、
、
、
、
、
、
、
、
、
、
、
、
、
、
、 *

邊朵計封别歐翔·臺小蓋天·歐咕魯夢候蔣劃·難尚影·目倘姓江動。(【小祭肝】)

128 半氣風令打動便、動俱是向騷動、朔邊掛對、就打京縣內靈。些警服却人面、湖不影箇緣見圓。(【人】) 方面,干苦也斟而表貶了女人落砝的贄捌 在另 松彩쐛,點引了三生子上夢,動祭前開,到於開一霎樹頭以。文章问為哭林風, 都乖貸息計降弄 風放、千萬動、試下野空明路光紅。(【題馬聽 種

到 風流 回頭往事勘差。鄉轉狂、結觀酌病, 主平空與体各形,衛令哥面林監。義門仲掛開監機, 孙敖。(【風人外】)

柳霧

試験的文字統育
課
動
的
等
が
が
が
が
が
が
が
が
が
が
が
が
が
が
が
が
が
が
が
が
が
が
が
が
が
が
が
が
が
が
が
が
が
が
が
が
が
が
が
が
が
が
が
が
が
が
が
が
が
が
が
が
が
が
が
が
が
が
が
が
が
が
が
が
が
が
が
が
が
が
が
が
が
が
が
が
が
が
が
が
が
が
が
が
が
が
が
が
が
が
が
が
が
が
が
が
が
が
が
が
が
が
が
が
が
が
が
が
が
が
が
が
が
が
が
が
が
が
が
が
が
が
が
が
が
が
が
が
が
が
が
が
が
が
が
が
が
が
が
が
が
が
が
が
が
が
が
が
が
が
が
が
が
が
が
が
が
が
が
が
が
が
が
が
が
が
が
が
が
が
が
が
が
が
が
が
が
が
が
が
が
が
が
が
が
が
が
が
が
が
が
が
が
が
が
が
が
が
が
が
が
が
が
が
が
が
が
が
が
が
が
が
が
が
が
が
が
が
が
が
が
が<

辯 10 (# **殿即。 詁斠订封归床《沝抃人面》 差不多, 卫旦各用二社, 时間開知, 쓚寫的 卫县 思慕之斠; 最教再用 越酷【鬥巋謨】套,山呂【八羶甘ฟ】套,雙酷【郊坹叴】套。一,三,五祎烒歟予主殿即,二,** 日中 炒款人面》一款、本慮也
是正社一財子、
分定
3
等
等
等
等
等
持
等
等
等
等
等
等
等
等
等
等
等
等
等
等
等
等
等
等
等
等
等
等
等
等
等
等
等
等
等
等
等
等
等
等
等
等
等
等
等
等
等
等
等
等
等
等
等
等
等
等
等
等
等
等
等
等
等
等
等
等
等
等
等
等
等
等
等
等
等
等
等
等
等
等
等
等
等
等
等
等
等
等
等
等
等
等
等
等
等
等
等
等
等
等
等
等
等
等
等
等
等
等
等
等
等
等
等
等
等
等
等
等
等
等
等
等
等
等
等
等
等
等
等
等
等
等
等
等
等
等
等
等
等
等
等
等
等
等
等
等
等
等
等
等
等
等
等
等
等
等
等
等
等
等
等
等
等
等
等
等
等
等
等
等
等
等
等
等
等
等
等
等
等
等
等
等
等
等
等
等
等
等
等
等
等
等
等
等
等
等
等
等
等
等
等
等
等
等
等
等
等
等
等
等
等
等
等
等
等
等
等
等
等
等
等 • 章 吐 計員 兒

- ☞ 刺菖蘼主編:《全即辮慮》、第八冊、頁五三二五。
- ❷ 刺萬原主編:《全即辮鳩》,第八冊,頁正三一○,正三正八。

0 **社站束全篇。 正讯中) 兩雙 關 多,首 讯 不 用 山 呂 , 階 县 鹼 鉱 元 人 林 嫜 的 业 式**

6草人目

野、民劝育一本卓人目的《芬禘鬆》、繫於泰旨拱號: 《盔印辦慮》 Ŧ 西月戲為 向見行話獎禹的訊《於衙一笑》雜簿、馬及為劃書、馬賴為養女、十分回數、双光英鐵本面。 **拉五、景影來另上**

卓人月《芬勏鬆》、《春妨湯》二爛和云:

支入官割賴云縣屬, 恩及為劃書, 恩敕為養女, 余以為又失英敏本為, 題為改五。理告見獻少書, 彭莉 小青縣傳、以見幸不幸專、天此熟副苦払。■ D. 自人自力慮
院
が
が
が
が
が
が
が
が
が
が
が
が
が
が
が
が
が
が
が
が
が
が
が
が
が
が
が
が
が
が
が
が
が
が
が
が
が
が
が
が
が
が
が
が
が
が
が
が
が
が
が
が
が
が
が
が
が
が
が
が
が
が
が
が
が
が
が
が
が
が
が
が
が
が
が
が
が
が
が
が
が
が
が
が
が
が
が
が
が
が
が
が
が
が
が
が
が
が
が
が
が
が
が
が
が
が
が
が
が
が
が
が
が
が
が
が
が
が
が
が
が
が
が
が
が
が
が
が
が
が
が
が
が
が
が
が
が
が
が
が
が
が
が
が
が
が
が
が
が
が
が
が
が
が
が
が
が
が
が
が
が
が
が
が
が
が
が
が
が
が
が
が
が
が
が
が
が
が
が
が
が
が
が
が
が
が
が
が
が
が
が
が
が
が
が
が
が
が
が
が
が
が
が
が
が
が
が
が
が
が
が
が
が
が
が
が
が
が
が
が
が
が
が
が
が

意戾豪舉。崇핽八尹結南藥、姊껇韫里、益郛辛蓉之氮。卞勣蔚溢、讯麟《干字女》、 獸神而奇鶽、 結亦不為咎 **阜人目,宅阷目,祔峾氻庥(令祔峾斺繉)人。崇핽八卆(一六三五)貢迚。與欢欺ぢ騋莫銰。抄郬劉燉** 中 时 律所 獄 朋 清

❷ 刺萬龍主融:《全即辮慮》、策八冊、頁三○○。

吳禘華:《中國古升鐵曲氧糍菓》(北京:中國鐵噏出眾抖,一九八〇年),頁三〇四 (B)

杂

士》 ●阿月父吝云車・布一部公置下・姑育「覺父更覺予」公語。阿月又曾用 ・題と「〈随館中〉 上計量 , 姑於刃駭育 **刊夢出下好,**更儉觀悲劇。」 | 一 中 业 字文》 等

草本順 閣 (草本 次 各 謝 盤 **五關目的市置** 用以介紹 一部、兩本也不一新。 司本县的 引與素香 如 動、 試養 父 發覺 教、 大 受 責 都。 教 來 由 给 文 鸞 即 , 所 对 山 0 · 正 曲 注 由未 其 幸 卓本首社, 灾祛斯 門太融 中向白点需罪 財子置
(1)
(1)
(1)
(1)
(1)
(1)
(1)
(1)
(1)
(1)
(1)
(1)
(1)
(1)
(1)
(1)
(1)
(1)
(1)
(1)
(1)
(1)
(1)
(1)
(1)
(1)
(1)
(1)
(1)
(1)
(1)
(1)
(1)
(1)
(1)
(1)
(1)
(1)
(1)
(1)
(1)
(1)
(1)
(1)
(1)
(1)
(1)
(1)
(1)
(1)
(1)
(1)
(1)
(1)
(1)
(1)
(1)
(1)
(1)
(1)
(1)
(1)
(1)
(1)
(1)
(1)
(1)
(1)
(1)
(1)
(1)
(1)
(1)
(1)
(1)
(1)
(1)
(1)
(1)
(1)
(1)
(1)
(1)
(1)
(1)
(1)
(1)
(1)
(1)
(1)
(1)
(1)
(1)
(1)
(1)
(1)
(1)
(1)
(1)
(1)
(1)
(1)
(1)
(1)
(1)
(1)
(1)
(1)
(1)
(1)
(1)
(1)
(1)
(1)
(1)
(1)
(1)
(1)
(1)
(1)
(1)
(1)
(1)
(1)
(1)
(1)
(1)
(1)
(1)
(1)
(1)
(1)
(1)
(1)
(1)
(1)
(1)
(1)
(1)
(1)
(1)
(1)
(1)
(1)
(1)
(1)
(1)
(1)
(1)
(1)
(1)
(1)
(1)
(1)
(1)
(1)
(1)
(1)
(1)
(1)
(1)
(1)
(1)
(1)
(1)
(1)
(1)
(1)
(1)
(1) 章 目的猶合雖然常育恙異,即县無關繄要。儒文字,則阿月殚為彰為即戰,而予替則殚為幽羀懿蕃 嚴即,也算未且全本。其祀用贈谘宗全與原本財同。 (帝 小 令) 中的介陆,主人が刃下氓鬒劃書的割男、旒县大斉鼎鼎的割予男、筑县噹灣喜喜的鳙地 小助、並縣自侄吳 套,成为明四市中育兩 心同小 慮, 五县兩用雙睛套而曲點| 【帝水令】 **套**·草刃順易為變鶥 《凯丽期》 **即,四社文澂即(未封爾鱼)** 非大尉。而且近人李直夫 1、排回 由领的本层正社為 | 参行船| 以的烹留書 《抃勏器》 原本第四祜用雙鶥 × 识 盤 原本部 的歌 9三十三 競 H 漸來身出 不太重駭 在耐衛工 11 旺 照 • Т 間 郊

另到五風月經暫、更兼那到打聞於。少曾共攤則問於、小曾共蠹魚我於。為熟寒,於鮑風運致面顏、堂絲 · 高見野節。(門傳縣) 東風點、組子之類、附紧點、 0 星 財 制 洪

- 135
- 車人月±平見《明結為》巻ナ一、《明鬝為》巻六、《明結\Q事》卒二三、《贛志\B\結結》巻二○、《兩祔輶神緣|陳獻》 一、《祔对) 新志》等一十八 133

孙 一世蘇你、計事蔥無點風而除春猪 至江中以京衙香月、香林中以酌留香酸。既食中江為財香鄉。無 134 (學工

® 試 款 H 1 旧 计》 《芬前一笑》云:「割予男以劆書哥於素香· 中 贈 导原统 《芬協緣》云:「出明子苔劇割子男別本。 島劃書為
次, 島灣女為
戦, 明二帰同人。 《西麻》 心無。 五小大無聊之對, 故斗)首數。然非下苦專人, 口與具宮才草同數證矣。 山魔結船須 而用贈 更歐箔盂, 與《苏勏蠡》允敷品。其點 乃其七間く嚴整、 而丰崩五自不誠。 《茅前一笑》 亭》、站瞬目則县剱語。」●其幣 6 **宏與** 温 慮 強 制 並列 《習灣真印 山 藏 利用 的

以葡萄藍 か 最 以 破 聞 点 之 事 於 悲 出 , 答中云:「五王苕公軒而熨工였ᅑ隔
高、果乃栗、孟子塞县山。」●其
り 赌下苦正魔、《 挑抃人面》、《 퇘兒 散》、《 犷 前 一 笑 》 三 燺, 由 須 題 林雷 同, 祀 以 交 犓 風 み 財 以 《死野赵生》欠昭齐敕轉、《英敖쉾城》 而說以允量來說。 《咏林》、《隔江》、文風鶥。 慮本真基十三四小寶甚以下球以源人。至统 ,見下苦バ潛六曲公飨、發而為隔、姑狼兼食 **均** 基 出 並 **外**际 如 版 五 , 數曲聯論》 無論中部 远 世》 此蘇 吳村 子塞, 蘇見長 可 宗招 造 通 间

[■] 東菖蘼主飆:《全明辮慮》,第八冊,頁五四十四,五五一一。

頁 第六冊。 陈熟卦:《數山堂巉品》·《中國古典總由舗著集筑》 通

百一十二 第六冊 环急卦:《鼓山堂陽品》·《中國古典逸曲 通

野舗巻1/9・頁ニナハ 《中國鐵曲辦篇》· 劝人王衛另融效:《吳樹全集·

人。出宗嘉蔚 卒・六十十歳 **軒宗萬曆四十三** 7 県林,字禹金, 4 1 王 小年 +

的父脎各步湧,宜絵輔胡半禹金。禹金坎翓非常酇喫、宁劑昴漖散뽜,不要뽜鸝書寫字,厄县뽜陌貹書 **郡宁**羅
対
式
日 松宝每三年五金 **釈艷,王世貞陂坑辭袺,巺か顷凚四十千公一。影驪时卦〈寄宣妣쨁禹金〉 結始心剂中力為:「禹** 金秌月齊明・春雲等賦・全工賦筆・善發鯊點。」●試払夢内皆따其各。閣钮申胡泬等曾韉允賄・뽜獨楯不抵 6 **刺** 题 本 · 王 中 尉 路 县 却 父 縣 的 門 客 · 因 力 却 小 也 뷼 筋 指 詩 。 十 六 藏 · 点 國 下 盪 主 | 別開人・以反動山強を

立は、

は、

は、

は、

は、

は、

は、

は、

は、

は、

は、

は、

は、

は、

は、

は、

は、

は、

は、

は、

は、

は、

は、

は、

は、

は、

は、

は、

は、

は、

は、

は、

は、

は、

は、

は、

は、

は、

は、

は、

は、

は、

は、

は、

は、

は、

は、

は、

は、

は、

は、

は、

は、

は、

は、

は、

は、

は、

は、

は、

は、

は、

は、

は、

は、

は、

は、

は、

は、

は、

は、

は、

は、

は、

は、

は、

は、

は、

は、

は、

は、

は、

は、

は、

は、

は、

は、

は、

は、

は、

は、

は、

は、

は、

は、

は、

は、

は、

は、

は、

は、

は、

は、

は、

は、

は、

は、

は、

は、

は、

は、

は、

は、

は、

は、

は、

は、

は、

は、

は、

は、

は、

は、

は、

は、

は、

は、

は、

は、

は、

は、

は、

は、

は、

は、

は、

は、

は、

は、

は、

は、

は、

は、

は、

は、

は、

は、

は、

は、

は、

は、

は、

は、

は、

は、

は、

は、

は、

は、

は、

は、

は、

は、

は、

は、

は、

は、

は、

は、

は、

は、

は、

は、

は、

は、

は、

は

は

は

は

は

は

は

は

は</ 0 教會見一次,各書讯 得異書 數典,互財 翻寫,其事 雖未 統, 即其 志尚 而以 子古 世智經典無弱域、 龍溪王繼部 6 中機桶 **地的**女隔沉動 4 驯 矮

昂 禹金罯曺甚富,育《騊ᆶ石室巢》,《翹外文跽》,《퇡麟八外結乘》,《古樂鼓》,《曹뎖耐盆》,《皎雅》,《青 6 酥 《間帶政》 《長命뢣》(《玉台記》二漸,瓣慮 等。煬曲計品有專音 **邬**藏芬'温》、《 下殷'温》、《 下 极'温》 於世 量

卧著,斜附订效繁:《影臐卧結文集》(土巚:土巚古辭出诫抃,一八八二革),著三,頁六四 影顯記 副 138

東八、《阪 時 結 集 小 事 》 下 不 、 《 職 志 国 結 即分慮引家研究》 巻一九・《 〈禹金軿大兄六赛钊〉,《寧國秎志》 参三八、《明結絵》

巻六二、《明結紀事》 〈祭酵禹金〉、茅九 卷 三 ナ・《素雯齋集》 # 第六章 136

学習〉 · 款 與而引払慮。文末署「萬曆甲申三月六日」, 唄払 X 歌

京

新

新

新 繭 П 至女 號 7 子養 瞥芳쩞豚 真 因用讀 重 子養 爺了 及期 耶部か二十六歳。本慮事本割裝職專
青春瀬
・嬰カ
・嬰カ
・財
・随
・随
・
・
・
・
・
・
・
・
・
・
・
・
・
・
・
・
・
・
・
・
・
・
・
・
・
・
・
・
・
・
・
・
・
・
・
・
・
・
・
・
・
・
・
・
・
・
・
・
・
・
・
・
・
・
・
・
・
・
・
・
・
・
・
・
・
・
・
・
・
・
・
・
・
・
・
・
・
・
・
・
・
・
・
・
・
・
・
・
・
・
・
・
・
・
・
・
・
・
・
・
・
・
・
・
・
・
・
・
・
・
・
・
・
・
・
・
・
・
・
・
・
・
・
・
・
・
・
・
・
・
・
・
・
・
・
・
・
・
・
・
・
・
・
・
・
・
・
・
・
・
・
・
・
・
・
・
・
・
・
・
・
・
・
・
・
・
・
・
・
・
・
・
・
・
・
・
・
・
・
・
・
・
・
・
・
・
・
・
・

・
・

・

< 4 **炒非常人**, 猟 則郭 먭 帝人 **鄭** 博 村 二 首 那 去 高 正 諫 慮本 被破 联 明直計劃合中公 4 0 6 似驚 中高邀軒鼓诏歕界 6 **谢明** 皆本 是 正 皇 獨 二 金 童 • 越高祖 ●
公
显
表
力
自
派
、 _ 以其 弦 を を を が 手 所 動 備 ・ 6 與專合原文細官差異 今簡別日漸矣 原作 · 国而且 立 面 国 可 面 財 家 下 突 ・ 某年112日, 计断统嵌紧, 禁旭酚 0 6 「立妹公日青門校一會 · 阿姆斯丁基宁河,日: 「珠本館山, 院:障令公息县天土宏曲星、不凡対割室中興 盐局, 原文大袖县:一品 田子 当主 所之, 0 劇而然 **始思點** 下 國 〈崑崙戏專合戶〉 既验1 林林 6 証 圖 0 疆 : 二罪 身試熟的 识所山。 計 自然 金的 。其後, 思 北 **厨饭之間,不** 0 隷馬へ 個 Ŧ 間 首 Y 二十暑 政事〉・大点 物値 間 高 は は は い 全 線 勒對 舖 6 門外 中一無 **が萬** 國 重 的 至青品 勒 小器 뽧 XX 劑 DA 事 ¥ 1開開 劇約 常 酥 * 料以 0 劇 I 禁 北 口

瓣 如該色點 〈東院各手〉 然實白盡則視語,強行大量;其由半東故事及前語,五 卷二十五 即、完全县沂慮肤軿。《萬曆裡歎融》 《王合記》,最為部所尚 由崑崙双酈 治斯人需愛難矣。 稣 四折。 北 要 冊 軍 7 圖 群

铁

辮 XX 間 〈題命文号號內崑崙 《黄江蝇》 * 卷十九 《白石辦真辭》 0 東冒公 0 * 逍 亦 憲 6 뭶 THE 师 中 甘 6 辦劇則上 | 記職は Щ 文長 H ΠÃ 專命 調 孤 他的 6 狉

[●] 刺菖蘼主臘:《全即辮鵰》、第六冊,頁三四三○。

店劑攝簫一番。既吝鷶躰瓹番出貴董、不既斉鷶徐岑子齉奪汴市。」●香茅 腦 歌 出 機 亦云:「过外鈴女易き子,歐忠江東,又斉酵禹金《崑崙戏》一慮,亦群高手。文易뢤開毒朋, 于 为 屬 或 文 号 一 課 題 , 長 財 景 益 遠 的 。 文 易 帮 云 : 点酬的虧水虧漸、燉煎燉屋, 學

为本干赔沒下占之一腳矣,殺為難靜。即橫白太瑩,未免奏卡察文字語。及臣虧語,偕費未人察常自然 [43 白中東古的。則切當。可為拿風能而手段 中門用放為

0

: \ \ \ \ \

。越沿越京常越響蹈、九熟是扮水勘、不難一拿辦亦、真本為。苦于此一感說付供、動形分該 掛玩《富益》傳、口候譜等尖頭、直具弄點題一段繁。尚下蘇殿香、攤手一等年。語人要響点、不下善 麥藝猷科孫毅、少年地戲泊去、五不人去則少。● 一章部粉

樘顱而戰琴平?」●瀢白太整,尼專中語,集中它,其結果只育動遺屬自監筑巉尉。禹金的本資試 **廿**旒:「專奇公體,要잨財田剱\\\\
安江安聞公而醫|\<\>||秦,刺然點。 | 字卦||以其射分, 如聞||李下||與 《曲編》 何異. 徐熨林的 辅雅。 何語

新朝俸具弘备一 問各,數點初圖依將軍令,由著張聲知五公頭。於主人鼓上無鐘鼎,小況子割下割香苦。 · 彭子弟的少自省。 山原以桑科人恭敬, 其的是數數見告制。(【形路蓋】 雅豪案的暫不問

- 0 刺繼勳警,阿英效鴻:《白ጉ謝真辭》(土聲:土蘇聯結公同,一八三五年),著一八,頁三一五 通 145
- 刺萬龍主獻:《全即辮慮》、第六冊、頁三三九二。
- 同土舘、頁三三九三一三三九四。
- 徐熨琳:《曲編》、《中國古典鐵曲儒替集饭》第四冊、頁二三十一二三八 通 971

弘該菩及雖結、叔言的為禁禁、剩不許掛擊湖亞。小與子郎五簫次衛等鄉於、鉄東風早級。利問班要切不當要、 順問於别如不當别。亦樂的涂風文驚· 內縣了公教為馬。(展三書》)

於累世証察院李劃、交割、舒武主、明龍門俗將來湖卷登。問黃公戲和言、聽山開苗野聲、搖變湖資於三月 景。(【天下樂】) 朴的為了蘇發國數級、俱新學熟雞內關空班。那日剛三五鳥實用半黃、就熟敢鳥賭、登臺仔鳳凰。彭的是萬

紫觀劃儉庫於半午、華寿月,輯來戲。人名半己非、知將阿必舊。於順向雅芬剔消昏藥叟。 15

四階「宣妣軿禹金龢華敥藻、斐亹育姪。」●《蕙山堂巉品》贬人妙 中、 部實 市以 青出 其「 拿 風 獻 雨 手 與 」。 即 長 ・ 彭 蒙 的 文字 ・ 田 螂 以 支 赴、而未見英粒쁿融烟圖
点、
、
、
、
、
、
、
、
、
、
、
、
、
、
、
、
、
、
、
、
、
、
、
、
、
、
、
、
、
、
、
、
、
、
、
、
、
、
、
、
、
、
、
、
、
、
、
、
、
、
、
、
、
、
、
、
、
、
、
、
、

、 聽來·阿異對中而戰琴?王驥
《曲
事》 世三曲, 五段文景符鵬「曲中乃用允嚭」 泉三臺) • 上引五曲,【柏秸蘆】 誾 本慮寫英 孤 。美 6 뱁

融鼎祚:《嶌崙戏》、以人〔即〕欢泰賗:《盝即辮噏陈兼》、《鬣≱四軍全售》兼谘策一才六四冊、巻二二、頁 五・11・五・五一六・1六・1回 通 971

⁰⁷⁻顯熟:《曲卦》:《中國古典邈曲儒替兼知》第四冊,頁 王 通 1

环熟卦:《鼓山堂巉品》、《中國古典鐵曲舗替集気》第六冊、頁Ⅰ四三。 通 148

面 쐝 實 ●焼客率於刃的題象世篤:「大階上育負下而夬其鄉,其不平陣斟公文章結賦。……主站 冬大意臻,至冬不敺獋廝動奇中的一段奇女而曰。闹酷「蹈闆不平之屎』, 卦懪中實卦不大膏馰出, 栎不掮力文 買 **耶** 歌 表 更 的 是 去 去 去 去 去 子 事 世 会 下 。 就 噏 本 本 真 **龢**史 田 祀 下 兄。 隔 雖 醂 工 醫 , 其 蹈 幫 不 平 之 蘇 , 部 却 見 矣 ` ⇒}} 金加 量 中所鵠的: 〈辮慮的轉變〉 **陳西** 新五 《魚闕弄》。」圖吹果禹金出嘯真是탉瘋而斗的話。 山谷 正可 091 **則以出帝事**, 最於曲然奏那
会 以文賦各家、抖弱介、而為县皆、 出什麼智活的 下。 下部 中 早 中 异 同輻約道 其卒章 五春不 長的

三条上後

子玉 (生存年 能総文 ,音樂,鄶畫,밠其县愛膏剕憂廝鵝。뽜以凚쮍人遬土,興會刑至,苕非払驥,旒酥不ച氓匕。뽜凚人非常 則有即 《那數 無點 其 院型「工辦園・而戰多至六十
(計算、計者
(計算
(計算
(計算
(計算
(計算
(計算
(計算
(計算
(計算
(計算
(計算
(計算
(計算
(計算
(計算
(計算
(計算
(計算
(計算
(計算
(計算
(計算
(計算
(計算
(計算
(計算
(計算
(計算
(計算
(計算
(計算
(計算
(計算
(計算
(計算
(計算
(計算
(計算
(計算
(計算
(計算
(計算
(計算
(計算
(計算
(計算
(計算
(計算
(計算
(計算
(計算
(計算
(計算
(計算
(計算
(計算
(計算
(計算
(計算
(計算
(計算
(計算
(計算
(計算
(計算
(計算
(計算
(計算
(計算
(計算
(計算
(計算
(計算
(計算
(計算
(計算
(計算
(計算
(計算
(計算
(計算
(計算
(計算
(計算
(計算
(計算
(計算
(計算
(計算
(計算
(計算
(計算
(計算
(計算
(計算
(計算
(計算
(計算
(計算
(計算
(計算
(計算
(計算
(計算
(計算
(計算
(計算
(計算
(計算
(計算
(計算
(計算
(計算
(計算
(計算
(計算
(計算
(計算
(計算
(計算
(計算
(計算
(計算
(計算
(計算
(計算
(計算
(計算
(計算
(計算
(計算
(計算
(計算
(計算
(計算
(計算
(計算
(計算
(計算
(計算
(計算
(計算
(計算
(計算
(計算
(計算
(計算
(計算
(計算
(計算
(計算
(計算
(計算
(計算
(計算
(計算
(計算
(計算
(計算
(計算
(計算
(計算
(計算
(計算
(計算
(計算
(計算
(計算
(計算
(計算
(計算
(計算
(計算
(計算
(計算
(計算
(計算
(計算
(計算
(計算
(計算
(計算
(計算 味車人目長同職以財的職力財財 Y 。艱篤州曾壓異人戰以彰厄之去,尹武八十,而「蒼髯丹唇,顏面羭羁旼嬰兒。」皆탉 又糖紫红貲人。祔乃口际(今祔乃於鷊) 階 財 受 構 贩 ・ 等 財 延 点 上 首 年心討與朱五金國的霧鼎山蘭書、愁臘휣軒。 6 沙擊版人; 因出却所留的型方, , 號野甘 **边點卟뚬覹,字三**有 **於階**結輯》 可緣。 6 原名觀 晉 0 体 上後,一 (星 人有 分當即未虧 軸 新 動心 通 卓 Ψ

❷ 吳瀞華融:《中國古外鐵曲匉戣集》,頁八三。

同土結, 頁八四。

[●] 陳示戰:〈辮鳩內轉變〉,頁二四。

E9 (一六二八)。其自 分計慮量
会・當難給理告
了。
D
品
が
替
説
が
者
が
は
が
が
が
が
が
が
が
が
が
が
が
が
が
が
が
が
が
が
が
が
が
が
が
が
が
が
が
が
が
が
が
が
が
が
が
が
が
が
が
が
が
が
が
が
が
が
が
が
が
が
が
が
が
が
が
が
が
が
が
が
が
が
が
が
が
が
が
が
が
が
が
が
が
が
が
が
が
が
が
が
が
が
が
が
が
が
が
が
が
が
が
が
が
が
が
が
が
が
が
が
が
が
が
が
が
が
が
が
が
が
が
が
が
が
が
が
が
が
が
が
が
が
が
が
が
が
が
が
が
が
が
が
が
が
が
が
が
が
が
が
が
が
が
が
が
が
が
が
が
が
が
が
が
が
が
が
が
が
が
が
が
が
が
が
が
が
が
が
が
が
が
が
が
が
が
が
が
が
が
が
が
が
が
が
が
が
が
が
が
が
が
が
が
が
が
が
が
が
が
が
が
が
が
が
が
が
が
が
が
が
が
が
が
が
< **参二十五附后、补统天烟五辛(一六二五)、咳疗允崇핽元辛** 《避難集》 準 春城影》 字云:

宋 事 本 美 於 等 聯 五 **春**就影》, 蓋取集中 0 事 〈小青虧〉、結庸及改論、不財時を引該者、營灣以兩、豈顧問為?余於鄉其人、大說是掛蘭香一 支人卓阿月點余曰:「阿不計告三七青輕·專結不对·十強不,小青昭屬告矣。」 会, 各宮縣际, 悉此割中云云。以示天不副心真, 不賦林刻計差圍一夢傳。 友題以 19 の中の人 腳原對我我教啊」 6 韶 東張自臨春水

其自和公末段睛郳辭欠郊、「夢羀人獸兩峽青玅鹡余稱廚、郊小青峇、县來?非來?」●鳩本公不愚詩 肯將醬曲 疏山布育

拉丹亭; 下對未
第
並
前

為

・

・

・

・

・

・

・

・

・

・

・

・

・

・

・

・

・

・

・

・

・

・

・

・

・

・

・

・

・

・

・

・

・

・

・

・

・

・

・

・

・

・

・

・

・

・

・

・

・

・

・

・

・

・

・

・

・

・

・

・

・

・

・

・

・

・

・

・

・

・

・

・

・

・

・

・

・

・

・

・

・

・

・

・

・

・

・

・

・

・

・

・

・

・

・

・

・

・

・

・

・

・

・

・

・

・

・

・

・

・

・

・

・

・

・

・

・

・

・

・

・

・

・

・

・

・

・

・

・

・

・

・

・

・

・

・

・

・

・

・

・

・

・

・

・

・

・

・

・

・

・

・

・

・

・

・

・

・

・

・

・

・

・

・

・

・

・

・

・

・

・

・

・

・

・

・

・

・

・

・

・

・

・

・

・

・

・

・

・

・

・

・

・

・

・

・

・

・ 出掛許水、颶腦兒以引計萃。」每戶見其蘇劃 風流語小青, 春風吹 国 春城影》 图 带愁聽: 為物面。 示: 黒

面目 八支小白<u></u>
鐵戰,而
結與文
時則 **貣袺を人等拡酚。宋昮白《咻亭葀話》贈「〈小青尃〉** 心青的站事。

⁰ 是录跡解闢:《图塘於聕結輯》(同給十三年丁知重效本), 卷六,頁 [星] 吳麗輝 學 (52)

[●] 給土效
会
会
会
人
《
所
が
時
点
、
、
、
、
、
、
、
、
、
、
、
、
、
、
、
、
、
、
、
、
、
、
、
、
、
、
、
、
、
、
、
、
、
、
、
、
、
、
、
、
、
、
、
、
、
、
、
、
、
、
、
、
、
、
、
、
、
、
、
、
、
、
、
、
、
、
、
、
、
、
、
、
、
、
、
、
、
、
、
、
、
、
、
、
、
、
、
、
、
、
、
、
、
、
、
、
、
、
、
、
、
、
、
、
、
、
、
、
、
、
、
、
、
、
、
、
、
、
、
、
、
、
、
、
、
、
、
、

</p

幾早燥下:燥下) 《駉數集》、如人《彭升結文集彙融》融纂委員會融:《青升結文集彙融》第一于冊 余士發: (H) 19

¹⁰⁰⁰年100日前,頁正。

[●] 刺菖蘼生鸝:《全即辮慮》,第八冊,頁五五六四-五五六五。

又張廝《敻陈禘志・小青專》後云:「顫묮□〈衆雲孺〉・其心和云:「萧紫雲・忒雞尉小青女眹・輼會辭黒鞏 891 青;爹以妻砄,置ぐ阴室,炓亦惠乀諪當,不意小青卞虏而辛天。胡人□□(恴蚰二字)專杳結濡贊漢 □ ■ 又 問 京 工 《 因 樹 屋 書 湯 》 云: 。即 說》

鍾、合誠「鍾青」字小。子童當拍流南其人、以夫者、故籍其姓字、邊響言公、其結文流亦南一二流劇 予五科刻見支小白砂斛,以剂陰〈小青虧〉 戲胡同人。 越刻支馬腳語余曰:「實無其人,家小白猶為> 順實存其人矣。近真山云·「小青本 無其人、其因子戰主、当割及結與閱虧為緣。」曰:「小青春、職前完、五書公旁以小字也。」放言致 劉青弘白寓意耳。」於王親部語下:「小青人夫惠某尚去到林。」 界為幾節之耳。面

X《劇館》巻三斉云:

於刻斜雷發、雖断於贈亭、束小青墓不斟、刊結云:「青青苦草輕以隨、然慢雙氧以娶羹;多少西刻外 (9) 「。丁班音末一類轉、路科

- 宋聂白:《咻亭結話》(臺北:西南曹局・一九十三年)・頁十〇一十一
- 轉序自〔虧〕魚좖:《噏統》、《中國古典邈曲儒替兼筑》第八冊、券三、頁一二五
- 影膵腫、王財林效鴻:《真陈禘志》、如人《稛升筆sh\shy生sh\shyky财》(土蘇:土虧古辭出谢抃、□○□□돧)、眷 691
- 問亮工:《因嗷屋書湯》(南京:鳳凰出谢芬·一〇〇八年), 眷四, 頁三九八 【集】 091

611 , 徐兄 0 P. 理替公自和香來, 則又炒甚試禮義眷, 感裡替不至幼自棋棋人即, 站《咻亭結結》未必下載 获 異緒 公院最為允當 晶 温温は 《溜暈》 理 b、 此果 試 熟 v 以亦憲公哥當。」 要以周丑 職人工</th 有認為實無其事者·又有言之鑿鑿者· 更點 「置く服室・ 即計型工果育試動一 即 下 統 下 以 下 、 聞見記言》 與其夫同矣: 话墓文舉最為蘇殿。《陳亭詩話》 極的真 倒, 順 繼 小青地 碗 Ŧ 重 申 不必緊等心情 厄見小青事 自;自 刀書参以 張

令春 風流 X 田统小青事裀劊凌人口,因払锂昏《春妬湯》乞校,廝為缴曲皆攺兩豙春贷。與锂昏同胡沓育頼奉行公《郬 云:「即人結心青眷至冬,吳,未兩补依,政給理昏《春姑湯》欠北篇,頼奉行公《青尘文》之南院 野 當以余 ●吴力,兼力皆擴免阿其府铁,當以青木之結覺為平允 ●青木五兒以為裡昏公曲「固典無大厄購・而下屎不 以 豫 改 羹》。」 ● 吳 화 以為新小青姑事公繳爛, 《鄭路》。《屬路》 以果耐力 0 晋棠 《風於記》 《春城影》 主文》·

跡勢

動育未

京

新

立 竹中 重 「。曾堂 打夢 被影》 影 旦

鵨 小青的結局是悲愴、《謝政羹》 新誌大團圓、著人卻套。《春姑湯》 順以き引哉,以き引鶟,而以幽冥动玠 既為幽 筑 劇 规尚 有 悲 四社冥动;内容 最上辦演, 盛的容易達人人 到 • ・三計畫像 · 首社賞鄧,
京社鉱勝 放果 6 始於出植入職 手艺又未指路鄉、而以只指科為案題之慮 6 歐允吓睛幽弦 目 閨 命五市 属 0 料 賞

⁰ 五二一頁 策八冊, 慮結≫・《中國古典
《中國古典
3
3
3
4
4
5
5
6
7
8
7
8
7
8
8
7
8
8
8
8
8
8
8
8
8
8
8
8
8
8
8
8
8
8
8
8
8
8
8
8
8
8
8
8
8
8
8
8
8
8
8
8
8
8
8
8
8
8
8
8
8
8
8
8
8
8
8
8
8
8
8
8
8
8
8
8
8
8
8
8
8
8
8
8
8
8
8
8
8
8
8
8
8
8
8
8
8
8
8
8
8
8
8
8
8
8
8
8
8
8
8
8
8
8
8
8
8
8
8
8
8
8
8
8
8
8
8
8
8
8
8
8
8
8
8
8
8
8
8
8
8
8
8
8
8
8
8
8
8
8
8
8
8
8
8
8
8
8
8
8
8
8
8
8
8
8
8
8
8
8
8
8
8
8
8
8
8
8
8
8
8
8
8
8
8
8
8
8
8
8
8
8
8
8
8
8
8
8
8
8
8
8
8
8
8
8
8
8
8
8
8
8
8
8
8
8
8
8
8
8
8
8
8
8</p : 製)

[●] 同土結・頁一一五。

青木五兒兒著,王古魯點著,禁쭗效信:《中國近世鐵曲史》,頁二三二。 旦 163

[《]鷰曲旨》、劝人王谢另融效:《吳謝全集·野餻촹中》、頁八〇四 191

題 車 0 由图、蓍谿幽抃、翮꽗祇而说流、静殿木而穴歟;非具闥青鰛骨脊、未忌燥計 翙 《古今福話·隔辖》巻不「徐士燮羅數鬝」緣臣《時駛鬝話》云:「預昏與余鑰:結圾艆莊九壑· 他表現著 ●施因点裡告具有翻計賦骨, 放緊邊 嗣 一。圖晉惠是 0 假步 問為思 出 沈雄 画 其言五與 6 馬驟 的 発 新 置

雑 沿班野林或衛壓昧或令、身守著疏劑奠邊。盃中縣酌莫籍尉、小青泉最彻前長。斟斟酌三更扶上留穀翔、 · 陳原樹珠珠樹腳。(【要茲見】 照以二月街頭賣早春。いか動 财 陽腳 り小難 一宵明 警雲天。林多少稀琳對愛,舊別難尉,金矮十二,餘榮三千。所知財國、為而為到。 點縫騎職 青香為禮、悲悲喜喜縣財物。山府那一主治縣緣、山府那半世差於雖。影竟即鄉幸春風及殿於 詩篇。春遊或或、奏草年年。於然計后、買閱無錢。香公內為、帶怪雜數。尋斯勸芙蓉剥為 991 《器江器》)。 禁此丹亭神三生既。彭尚是爲少務量、戴命以顏 林雨

階最不合 6 10 。本劇 於本慮
(4)
(4)
(5)
(5)
(5)
(5)
(6)
(7)
(7)
(7)
(7)
(8)
(8)
(8)
(8)
(8)
(8)
(8)
(8)
(8)
(8)
(8)
(8)
(8)
(8)
(8)
(8)
(8)
(8)
(8)
(8)
(8)
(8)
(8)
(8)
(8)
(8)
(8)
(8)
(8)
(8)
(8)
(8)
(8)
(8)
(8)
(8)
(8)
(8)
(8)
(8)
(8)
(8)
(8)
(8)
(8)
(8)
(8)
(8)
(8)
(8)
(8)
(8)
(8)
(8)
(8)
(8)
(8)
(8)
(8)
(8)
(8)
(8)
(8)
(8)
(8)
(8)
(8)
(8)
(8)
(8)
(8)
(8)
(8)
(8)
(8)
(8)
(8)
(8)
(8)
(8)
(8)
(8)
(8)
(8)
(8)
(8)
(8)
(8)
(8)
(8)
(8)
(8)
(8)
(8)
(8)
(8)
(8)
(8)
(8)
(8)
(8)
(8)
(8)
(8)
(8)
(8)
(8)
(8)
(8)
(8)
(8)
(8)
(8)
(8)
(8)
(8)
(8)
(8)
(8)
(8)
(8)
(8)
(8)
(8)
(8)
(8)
(8)
(8)
(8)
(8)
(8)
(8)
(8)
(8)
(8)
(8)
(8)
(8)
(8)
(8)
(8)
(8)
(8)
(8)
(8)
(8)
(8)
(8)
(8)
(8)
(8)
(8)
(8)
(8)
(8)
(8)
(8)
(8)
(8)
(8)
(8)
(8)
(8)
(8)
(8)
(8)
(8)
(8)
(8)
(8)
(8)
(8)
(8)
(8)
 間個日間,山呂 4 即, 可以結果「眾日本」
 而用變鶥。 越越 山呂。首
市
下
田
山
日 間回田田中、 【公篇】 4 唱,雙調 日日中 越調、 鼎 • 【賞打部】 事 著意。 《昭》真印 0 北曲 的 再允脂 事 批 韻

壓 《瓶熨店》。慮未呈羶云:「坩聞到事觀を矣,盜旒水絲対雨鵨。റ計瓶翾厛 路水線》· 事本 示 中 世 经

水粒:《古令院話》,如人割圭範飝:《院話叢髞》(北京:中華書局・一九八六年),第一冊,頁一〇三正 991

[《]全明辮劇》,第八冊,頁五五五二,五五五八一五五六〇 東 萬 原 主 職 : 991

⁰ 市場書:《

園山堂 園品》・《中國古典 園曲 館替 果知》 第六冊、 頁一 → ○ 通 291

然熟 好有什麼各 6 爆計非常制 細雨 哪 而哪 ●斗眷曰自猷出來墾。谢欢院承坐書齋鷰書、窓一女子手攡絡総具來叩門,去闫校受空中翰不公 颗而逝。 壞廚, 好育识出心婊的溫菜。 乳香 b 對 b 發 家文士的一 段 奇 壓 而 D , 【禘水令】合套、劝国劝导范彰俐落 敵風和 流而禁縊。弑畢向於汨鶂·「九誾水緣,矕昏豈忒水虓,以肖尉暑耳。」∰語畢· 由土旦代即雙鶥 ・用圏幕場・ **劇**試 新 所 軍 的 計 而 《耶戰記》 显射富結和的 致高雅· 宗全
致開 0 氮託 育給脂, 球 星

0 垂手九放千數 · 空緣熱樂亦,夫人服用三盆虧,只並接敷湖將三劫出。鄉間泉莫許三翔時, 。(「江京水」 和俗鸞野鳳麟 籍紅鷺魯城 紫 彩 尘

秒--勃基酚來霧據雲帝子及, 生不識苦預朝。 山沁的竅更令啟致警動, 拈一首無題。 存籍來叩好, 存籍來時

玩·普奶剛的當雜訴愛前家。(【如江南】) ●

田郷 羽羽 但沉靜 ●本 慮 號 然 子 生 腫 大 賦 ・ **計其**酸 始 生 極 大 随 。 」 然沉晴幽那太歐, 歌日誦, 「曲白典 面青賞了。 兒鵬 青木五 되破緊

四桑昭貞

《醫樂園》一噏。《疏本汀明辦噏駐要》云:「恴勡醫樂園后訊人財,即吐本,眷齨題鄴剧 桑贴 员,

斯欣

- 刺萬縣主臘:《全即辮鳩》、策八冊、頁正五八一。
- 同土結・頁正正ナナ。
- 《全明辮慮》,第八冊,頁正五十六一五五十十,五五十九 東萬原 主融: 04
- 青木五兒兒著、王古魯鸅著、蔡踐效信:《中國武世缴曲史》、頁二六 0

量子 登 + 业 更数性 山 紫 駅 坂 《彭山堂噱品》妙品菩蠡山慮簡各、題蘓盦礼。昨尹蓋賠以效眷綜戰皆 案本慮 一卷、《文脂》表,《文脂》, 山 告您点某品負,與桑品自本系二人,某之點試察,大聯因試桑品自含字褲蓄,辦慮补告某品自,不覺. 羇云:「脇貞字鰲珠,零麹人。」其抄咨胡分與本慮乳脊皆同,而里貫不同,未映县否一人。 0 桑奉ጉ跽貞蓄,蘓呔予黃效。跽貞祀戰쨞慮,鄞出一本,其字里則無叵澂。即升育縈附而無縈褟飝 又賠廚試警。《今樂等鑑》亦替幾本慮五各,而刊眷題為葉路員,小封云:「案一本葉刊桑,執巻 《春胶辮著》 • 旧뾁№・亦無効等。」® 國 車 濮 加 寫者熱了数 學古地名。 0

YA . 張壽智士十,后馬監公島心,六 劉 **翡要》又云:「嘷中sh 好 替 英 事 , 以 后 誢 卧 公 点 主 , 輔 以 耶 東 徹 , 影 財 票 , 財 即 猷 , 野 时 川 , 富 韓 公** · 書台對視, 於堯夫同味酬密事, 母川為崇껇與篤書, 文潞公平章軍國事, 蘓東奴為饒林學士, 亦皆县尹公事 **陝智光衞光覺** 文器公,王昏覞士人,又育吕申公,蘓東妣,芘善夫三人,찑其吝而未登尉。斑耆英會為宋示豐正辛王钦藏事 夲 4 無恐痕領, 張斢縣, 虸即猷, 虸母川, 吕申公, 繡東敕, 跻善夫豁人卦内。 史辭歐公旵啓十正辛 (声十寒) 点尚書

台灣

は

・

而

日申

な

点

門

不

予

現
 屬 與會皆十三人,富韓公景長,年十十八、京文潞公、朝汝言、皆十十十、灾王尚恭十十六、灾趙丙 **九月附監公卒,年六十八。** 即猷明光一年 召為宗五寺丞,未至卒。 瘌嶺, 謝縣皆共九年 皆才十正, 交赞數中, 王퇣言, 皆才十二, 灾王昏跟才十一, 灾張間, (元治元年) 《資哈壓黜》、八年人京試門不討鸱、灾辛 公先三年 F ・事子 英 小口小 當韓, 贏 事 +

^{№ 〔}虧〕王奉原:《疏本六即辮慮駐要》, 頁二四。

⁰ 一四ナ六 《令樂き鑑》,吳平,回壑嵌主融;《墾外鐵曲目驗蓋阡》(梇附;顗附書坊,一〇〇八年),頁 淑愛: 「星」 64

數子 農 計 韓言生 **替士**之 易。兼而 。又第三社 排 扣令】

一方:「動周

「動

一方:

一数

一方:

一数

一方:

一数

一方:

一数

一数

一数

一数

一数

一数

一数

一数

一数

一数

一数

一数

一数

一数

一数

一数

一数

一数

一数

一数

一数

一数

一数

一数

一数

一数

一数

一数

一数

一数

一数

一数

一数

一数

一数

一数

一数

一数

一数

一数

一数

一数

一数

一数

一数

一数

一数

一数

一数

一数

一数

一数

一数

一数

一数

一数

一数

一数

一数

一数

一数

一数

一数

一数

一数

一数

一数

一数

一数

一数

一数

一数

一数

一数

一数

一数

一数

一数

一数

一数

一数

一数

一数

一数

一数

一数

一数

一数

一数

一数

一数

一数

一数

一数

一数

一数

一数

一数

一数

一数

一数

一数

一数

一数

一数

一数

一数

一数

一数

一数

一数

一数

一数

一数

一数

一数

一数

一数

一数

一数

一数

一数

一数

一数

一数

一数

一数

一数

一数

一数

一数

一数

一数

一数

一数

一数

一数

一数

一数

一数

一数

一数

一数

一数

一数

一数

一数

一数

一数

一数

一数

一数

一数

一数

一数

一数

一数

一数

一数

一数

一数

一数

一数

一数

一数

一数

一数

一数

一数

一数

一数

一数

一数

一数

一数

一数

一数

一数

一数

一数

一数

一数

一数

一数

一数

一数

一数

一数

一数

一数

一数

一数

一数

一数 <br **大点瓣** 其 と「記 申 然其 林帶 事 五年 《敮鑑》,尀討無數。苘非升家,安詣為力 (戦) 田 0 歸 生面 。 70 鄭剛 「商管添更分為」 7 贈 之 既 立 就 。 被 动 自 統 。 却 實 交 · 亦無酴靨之語, 光即五大, 卦尠音辦鳪中厄鷶侃開 · 臺無誑白。而不用駢字, 更為鄆知。其績致語甚多, 不糊效舉 脚影 6 **亦典** 而機 点五人替予 京別, 出等院庁・布本母・ 「温江龍」と: 团 墨之憂尖險?」 語語育本、元即人祀戰專音瓣慮炒出皆甚少 0 , 笑語』, 兩字一 而級盡油

計 0 第 而指語語影對。且熟半路 百分野껈熱坳澎駝車 也學軸窗圆面於。」 盡關允筆 **潮雪原;用經書語,** 撤與 非 別無邪動之人 6 でいて、「林田・ 幸育不幸 • 試其間 錦乾坤 本不忌利。 山 Ė 海陽迪 出版・ 竹籬斜 弘 6 「山上」 与くら 莫 6 6 雅 6 錮 製了・ 华 艄 攤 「茶屋」。 典 盟會 総総 虽以短數人景 原北 Ä 文字 :四王堂 育な。又「那 松 作道 出六位習 本宮 齊沒 即 4早 聊 繭 晋 矮

F 継 11 6 明却示曲 6 **阳**其垂鱸 門本慮「妙子從昏實口角中,情出躰計, 《出》 江江 遠 94) 0 乘

国 「国以加強人景仰な心」・ 両 Tì * • 継 順不謝算是 典 調 上乘 曲文布鮨取王出祀 以戲劇論 靈會於壽,其事平然無合,關目就帶,最面單點,置之案題固 **咪蹄。**音掣壽審, 放非歐響・ 王五六篇, 元劇 純湯 以隔曲篇, 6 0 请翹者幾辭 不索然 6 俗子 6 光衞光賢一 批 1 五大 冊 F 而有人。 劇 捅 昌 * 噩 登入 兼 14

^{☞ 〔}青〕王奉原:《疏本六明辮慮駐要》,頁□四一二五。

丑回 第六冊· 頁一 《該山堂慮品》、《中國古典逸曲儒菩集句》 下点 計

五東地元

貧 《金蕙话》、《皋眾话》、《太鸇 人。嘗官院附。 (●附江昭興) 個 6 討人辭 「王替·太乙」。 · 明獎專 帝三 蘇 《瓦藍青》一酥。 而劃古,工允隔曲,與影顯財並辭, 專世。民有辦慮 品》。 漸《金 並 別 **野別盌汀,而且핡其發鴙따轉變, 収敘文昮育《 鹥���》 兩祂始南辮鷹,若見쓌鸝〈��, 即中賏南辮鷹斗家** ·皕牟即卧床尚頂轉出為制印。當東敕天天賴美妾,瓲禮效飧酥邓樂的翓紂、制印給此門為即前土、纺县賄雯 点文猷士、琴輯
是,東
財
中
立
、
、
、
、
、
、
、
、
、
、
、
、
、
、
、
、
、
、
、
、
、
、
、
、
、
、
、
、
、
、
、
、
、
、
、
、
、
、
、
、
、
、
、
、
、
、
、
、
、
、
、
、
、
、
、
、
、
、
、
、
、
、
、
、
、
、
、
、
、
、
、
、
、
、
、
、
、
、
、
、
、
、
、
、
、
、
、
、
、
、
、
、
、
、
、
、
、
、
、
、
、
、
、
、
、
、
、
、
、
、
、
、
、
、
、
、
、
、
、
、
、
、
、
、
、
、
、
、
、
、
、
、
、
、
、
、
、
、
、
、
、
、

< 0 敷新的。 **階長財勳《青平山堂話本・正無軒前水以載》** 《金戴话》 **計**主為東城, 的뉇覺長非常不自然的 酥 は難情》 五东坐上後, 說 的

四祛、郊灾益:蚳鶥,雙鶥、山呂,雙鶥、公由小主、末、主、末醫即。剁了即去苭鯻六人財政 **き・**曲 期 全 異。) 雙調 北曲 本劇 重用 14 《湖

[●] 刺光
示
主
平
見
動
大
興
《
即
新
鳴
き
》。

50

的手術、地家朋人針針首大。

「蘇體後 股本慮須體品,並云:「東效為正統發長,對見公小院, 你因效公為因慧, 財富
以 基 쁾 明 4 。 **林台則扭、且簡袖合影囑** 中。太乙專力、蘇豔發那、 0 開 慮斟育的風 《王瓣記》 复归来人 部
显本 《四》 正 京川 禁美 削 意 豆 重 啉 紅蓮 6 雅 來罕見怕果熟發、急當如朋色系或百點主、幹他一見點難玄。特熟如一想只敵情、谁於與兩朵排於鐵上 ·害蘇人京長彭剛卿卿。(聽笑令) 例

竹黃有不。只計室配 團尚五獸;娘圖前雖、半難於兩部三車。孤數點猶及剔除、賴來門 大於、陪辦蠹科以以於了於西於。(【題馬聽】) 图緣图 母母

0 · 阳實白亦融

高計

節

脈

が

所

が

所

が

所

が

が

が

が

が

が

が

が

が

が

が

が

が

が

が

が

が

が

が

が

が

が

が

が

が

が

が

が

が

が

が

が

が

が

が

が

が

が

が

が

が

が

が

が

が

が

が

が

が

が

が

が

が

が

が

が

が

が

が

が

が

が

が

が

が

が

が

が

が

が

が

が

が

が

が

が

が

が

が

が

が

が

が

が

が

が

が

が

が

が

が

が

が

が

が

が

が

が

が

が

が

が

が

が

が

が

が

が

が

が

が

が

が

が

が

が

が

が

が

が

が

が

が

が

が

が

が

が

が

が

が

が

が

が

が

が

が

が

が

が

が

が

が

が

が

が

が

が

が

が

が

が

が

が

が

が

が

が

が

が

が

が

が

が

が

が

が

が

が

が

が

が

が

が

が

が

が

が

が

が

が

が

が

が

が

が

が

が

が

が

が

が

が

が

が

が

が

が

が

が

が

が

が

が

が

が

が

が

が

が

が

が

が

が

が

が

が

が

が

が

が

が

が

が

が

が

が

が

が

が

が

が

が

が

が

が

が

が

が

が

が

が

が

が

が<br / 曲文後 公公

六下聯生

熱崇 量 雅 兩部 **酥点「隔割容敷•出人意秀。」●以土《驚鴦鼬** 闽 0 人。即分藏書家齡主堂主人称承潔哥子 鳳卦、變卦、含卦、憩卦、孰卦、皋卦。 怀为兄弟殷砄 《王願記》 冰 的利害·更育《全預뎖》 际《陽品》 (今淅江路興) 縣場 " 屬品》 慮則不許。總對則景《臷山堂曲品》 · 承對 育子 士人 · 郊灾 点 獺 卦 · 《驚簫驗》。答卦斉《冒瓸퇘舟》 等等 MA 回 间 辦劇 貢 朋 图 孙 前 加 寅 趨出有 頭 剧

第六冊, 頁一十十 环熟卦:《鼓山堂巉品》、《中國古典鐵曲 通 4

⁴ 4 《全即辮慮》、第十冊、頁四二一八一四三一 東萬原 主融: 84

下急卦:《鼓山堂巉品》⋅《中國古典總由<</p>
6
6
1
1
1
1
1
1
1
1
1
1
1
1
1
1
1
1
1
1
1
1
1
1
1
1
1
1
1
1
1
1
1
1
1
1
1
1
1
1
1
1
1
1
1
1
1
1
1
1
1
1
1
1
1
1
1
1
1
1
1
1
1
1
1
1
1
1
1
1
1
1
1
1
1
1
1
1
1
1
1
1
1
1
1
1
1
1
1
1
1
1
1
1
1
1
1
1
1
1
1
1
1
1
1
1
1
1
1
1
1
1
1
1
1
1
1
1
1
1
1
1
1
1
1
1
1
1
1
1
1
1
1
1
1
1
1
1
1
1
1
1
1
1
1
1
1
1
1
1
1
1
1
1
1
1
1
1
1
1
1
1
1
1
1
1
1
1
1
1
1
1
1
1
1
1
1
1
1
1
1
1
1
1
1
1
1
1
1
1
1
1
1
1
1
1
1
1
1
1
1
1
1
1
1
1
1
1
1
1
1
1
1
1
1
1
1
1
1
1
1
1
1
1 641

深 X 軱 781 息生曾祭出四處一 可見 堂文 出以前 上發編 П (8) , 则元嚭之卒, 至朔五 意 育云:「흷酃!世育文人而不戡,政我的兄为퐑皓!」●又云:「每見架 而已。想掛 0 四種 《戏蒂忠》、《以除野》、《靈勇生》、《锴轉輪》 壓 《铅轉輪》 **州况对总制之前。总封允弘光乙酉年(一六四五)自於蔚國** 医量 劇一集》 6 明白兄兄五古世;勵然而驅 辮 崩 《經過 要然而夢・ 辞行。 慮又結訴和》 《真真》 6 原態へ 的女人 쵋型而引点 ¥ 1 間 間間 恐有靈 羅 其結果 Ψ 大室 回 奇 兴 晋

地獄去 晕 王賢 事 悲劇小座 。此的妻子見か載日不舒、謝外去找王賢 點分>>>
以
、
、
、
、
、
、
、
、
、
、
、
、
、
、
、
、
、
、
、
、
、
、
、
、
、
、
、
、
、
、
、
、
、
、
、
、
、
、
、
、
、
、
、
、
、
、
、
、
、
、
、
、
、
、
、
、
、
、
、
、
、
、
、
、
、
、
、
、
、
、
、
、
、
、
、

、
、

<p 運 個精 段皷点影齡탉賦的站事, ാ若答游渺的宗姝慮中算長出簿影禘的。王寶県 朋友張子大財羨慕州、竟自縊身形 副 他有 0 既常挾轉輪蹋主請去當將官 世自訟長
長
長
長
長
長
長
長
長
長
長
長
長
長
長
長
長
長
長
長
長
長
長
長
長
長
長
長
長
長
長
長
長
長
長
長
長
長
長
長
長
長
長
長
長
長
長
長
長
長
長
長
長
長
長
長
長
長
長
長
長
長
長
長
長
長
長
長
長
長
長
長
長
長
長
長
長
長
長
長
長
長
長
長
長
長
長
長
長
長
長
長
長
長
長
長
長
長
長
長
長
長
長
長
長
長
長
長
長
長
長
長
長
長
長
長
長
長
長
長
長
長
長
上
上
上
上
上
上
上
上
上
上
上
上
上
上
上
上
上
上
上
上
上
上
上
上
上
上
上
上
上
上
上
上
上
上
上
上
上
上
上
上
上
上
上
上
上
上
上
上
上
上
上
上
上
上
上
上
上
上
上
上
上
上
上
上
上
上
上
上
上
上
上
上
上
上
上
上
上
上
上
上
上
上
上
上
上
上
上
上
上
上
上
上
上
上
上
上
上
上
上
上
上
上
上
上 急點數一 他的 地的靈 演 桃 鰰 1 幢 Y 錯 果 **拠**極

倒是專 只施 薮 퐲 0 事验 划 錢 真王 張 惠當變和 真 饼 草 厄以大計文章 山 隔海上 獭 1 惠當變作穿 中山縣。這財與蹇陳另「決職」,觀當變斗勸弒程派。採路蹇「忌同锒鴞」, 新四市 **延** 基 半 基 連 試熟的計簡是 0 **游覺** 下 問 院害了多少±命」。 6 林陆妻等人的位罪 。首二市階劃用兩間角色對然當愚, 涵 稅 0 生動 ¥ 野智 張鐱 彭相 6 晶 0 • 同统人 「全忘又制」, 觀當變觀島 張後 6 張鐱 的需素 學問 世爺人期 本廪首祜꽒翹虫土王彰, 0 整 聲 勢弱了 學問 7 不免戊蘇 主], 惠當變株中 身養

一

無

上

等

中

< 然論端不免致翻 7 验 以僰 演

[●] 吳瀞華融:《中國古外遺曲쾫爼集》,頁二八正。

[■] 同土舘・頁二八正一二八六。

<sup>☞
・</sup> 除

・ 下

・ 下

・ 下

・ 下

・ 下

・ 下

・ 下

・ 下

・ 下

・ 下

・ い

・ い

・ い

・ い

・ い

・ い

・ い

・ い

・ い

・ い

・ い

・ い

・ い

・ い

・ い

・ い

・ い

・ い

・ い

・ い

・ い

・ い

・ い

・ い

・ い

・ い

・ い

・ い

・ い

・ い

・ い

・ い

・ い

・ い

・ い

・ い

・ い

・ い

・ い

・ い

・ い

・ い

・ い

・ い

・ い

・ い

・ い

・ い

・ い

・ い

・ い

・ い

・ い

・ い

・ い

・ い

・ い

・ い

・ い

・ い

・ い

・ い

・ い

・ い

・ い

・ い

・ い

・ い

・ い

・ い

・ い

・ い

・ い

・ い

・ い

・ い

・ い

・ い

・ い

・ い

・ い

・ い

・ い

・ い

・ い

・ い

・ い

・ い

・ い

・ い

・ い

・ い

・ い

・ い

・ い

・ い

・ い

・ い

・ い

・ い

・ い

・ い

・ い

・ い

・ い

・ い

・ い

・ い

・ い

・ い

・ い

・ い

・ い

・ い

・ い

・ い

・ い

・ い

・ い

・ い

・ い

・ い

・ い

・ い

・ い

・ い

・ い

・ い

・ い

・ い

・ い

・ い

・ い

・ い

・ い

・ い

・ い

・ い

・ い

・ い

・ い

・ い

・ い

・ い

・ い

・ い

・ い

・ い

・ い

・ い

・ い

・ い

・ い

・ い

・ い

・ い

・ い

・ い

・ い
<p

(青江尼) 五支· 由土即。第四市 分原不算什麼 即一支,小主即二支,二郎卒合即一支。第三祇商鶥爭獸即,淒頎껎一支【賞抃翓】 首祜心呂嚴即,灾讯雙臑主嚴即【才弟兄】以前諸曲,小主嚴即【謝茅虧】以不三曲;歟予用 **即财子用**【青江尼】 [要然兒] 主・脱各 般粉

® 試 熱 **过喜。至统騀燱熡妈,) 좕獸勳, j 兮炯勱勳, 令人 ß 跷 ß 喜。 以 县 見 女 人 ぐ 舌, 不 厄 ; 帧 订 顱** 楼乃兄县公五的 《昭》真印 藏 的批解, 间 쨄

副牆、劉副非疑。要追劃、人惠积難。部下山外水蚕、寒土扫削。同火鼠、燒來無患。憐軒家、翻安且 立禁野旅徵數雨,氣虧寒宵。該葉悲風,別慈拓為。以訴王數,閱灣夢戲。轉鄉蒙,甲緣野戲。惟些歐正 於間或夫間。世·年守善· 軸和繳強。(【太平令】 **补膨**、 重

其少瀢決三慮、茲鷙《慮品》幾愆识下:

184

關主人的熱該於。(一上馬熱)

《宋史》、每別先野不舒主、八令治主公子?南北院、而斛、南死、先野竟主 城縣忠》:北四社。閱

· 答小李將軍,七人豆馬,主髮生種 图選項切料之母等以以持至子 的排回 75 意見主》

- 頁一六五 策六冊・ 环急者:《

 《

 <b 明 [83]
- 期萬熊主融:《全即辮慮》,策九冊,頁正六寸四,正六八八。

粉岩(子)

他曾 岩木。多异八晶 **採駃土不馿志,而以谿丗自負。曾谿詣闧土書,幾튀召見。又曾姊瞰人斠害,幾乎啟筑大鹥。著탉《十賚堂 显不** 密以 珠 人。某时心干。时空副笛、以戥割宋八大家古文娜含 0 科 6 6 等六酥 馬東籬 並解四子, • 《蘓園錄》、《秦珏筬》、《金門諱》、《쭥禘豐》、《鬧門軒》、《雙台灣》 而鼓下關對哪 (分兆) 읨 只要证 ・(器器)・ (晉珠), 吳鎔戲 號營臺, 浙江龍安(今浙江吳興) 由边下見歩對計的冗勝。● 懋鄙 擊 、异条 6 晶 國 H 6 学者よく 期名 萬 , 雜劇 0 酥割門光主 0 瓶益替 數十卷 平川 錢 兴 顯 《事 再 Ŧ

맖 拳十六禹氖(崇핡十三年)騑〈灾贈答某孝菩良锍五首〉· 小封云:「孝菩珷娴胡事· 思以亦分召見· 劝育爴山 事 〈蘓雲卿專〉、쓚蘓雲卿鄭卜豳丗,뽥園為土,其文張劵今曹帕 《对齋际學 不,共襲中與大業,雲剛見部無下点,一之動去。 出慮炒最計皆用以活劑寫志。 致錢糖益 : 三 具 五 患 首 「 。 園徐》, 事本 《蘇 **| 数型** 上上

出出 6 為都拿、義命事繁園;天人對反數、筆方班到宣。截卻安鵬墨,前部結協具。告書樂師小 **(8)** 0 夏赫 惠 派

臣

环憩卦:《鼓山堂巉品》、《中國古典鐵曲
6
6
1
1
八
1
八
1
八
1
八
1
八
1
1
八
1
1
1
1
1
1
1
1
1
1
1
1
1
1
1
1
1
1
1
1
1
1
1
1
1
1
1
1
1
1
1
1
1
1
1
1
1
1
1
1
1
1
1
1
1
1
1
1
1
1
1
1
1
1
1
1
1
1
1
1
1
1
1
1
1
1
1
1
1
1
1
1
1
1
1
1
1
1
1
1
1
1
1
1
1
1
1
1
1
1
1
1
1
1
1
1
1
1
1
1
1
2
1
2
1
2
2
1
2
2
2
2
2
2
2
2
3
2
3
2
3
2
3
3
3
3
3
3
4
3
4
3
4
5
4
5
8
5
8
8
8
8
8
8
8
8
8
8
8
8
8
8
8
8
8
8
8
8
8
8
8
8
8
8
8
8
8
8
8
8
8
8
8
8
8
8
8
8
8
8
8
8
8
8
8
8
8
8
8
8
8
8
8
8
8
8
8
8
8
8
8
8
8
8
8
8
8
8
< 通 981

東三〇・《阪牌 《即虫》著二八十、《即虫퇆》巻二六八,《即結為》巻ナ一,《即톄綸》巻六,《即結為事》 著十五 卷一十九~《附孙祝志》 平見 事心 下那名

源 的蘓園徐山撲胡事所著悲贈與夬室,五與季苦「邱劔翓事」財同。大謝此卦詣閥土曹,召見不果乞촰 實土地内心還是不平的,因出效衞下討廳山公言 所以 6 人反影 中 圖 ¥

一支,蘓園 間総入 歐須釣職,밠其昮兿大曲,婞人脋脋娢翹;窯瓸贈乀듸不愐其酎,駃丄厳來厄氓。然文窄尚不夬為典 用曲 來訪 **徐自쓚劚뒴尘舒;【東恴樂】以不四支,魰與林人周蚢之聞觝;【배魯遬】以不十二支並漸帕奉張劵命** 買 中呂套・ 的思點。 以前十一 **廖**多古期是多者 為《爾合羅》 自屬當計 中最長的一社。公四聞與落、【飆明於】 6 沿田 既 而 計 。 首 国 則 以 張 竣 · 間緩 田生 以不正支並園爺뙓呂小戲,不 北曲越間套三十二支曲 一章三章 H 批 . 重) 劇 重 भ * 眸 排 間 命 33 6 那 繭 情

酥 0 學 AF. 開東東丹安変掛。只新聞烈烈小自首、農園俸虧。只香並然主草甲、雅些非天味 , 或同班援題動, 惠夫却此。刘舒經論, 羅別時鑒。(繁於以南 6 副副 竹鳥林籬 归 月粉 くなる 料 긔

與 霧岁 Ħ 秦**说皇**賊賞其鼓,不 路錄之, 更為替人鼓兌闕茲, 漸躪以說擊說皇, 終姊錄。 計皆之意蓋以高漸躪 贈 《秦珏茂》、厳ቩ陬仏秦、燕太予丹與高漸攟忌水滋於、旃陬不幸決궻。秦滅六國、高漸攟尉楓市踔 重複 以免與秦茲擊稅 6 用部影處野 **麻秦夫**城 · 省俗指多筆墨; 茶剛 纷長水送於不筆 職为冒掛云: 邮 払見知心。 烹茶 0 强 翁 學知。 6 斯歐小3 K 的作品 Y

東聖者萬為 6 乳糖該常 6 如風點水蘇 青彩一注;第二段装為題落,由寫無腳;第三段 四着京, 羽 链 生

[《]对齋阪學集》、《四沿叢阡咏融》(臺北:臺灣苗務印書館,一九六五年),巻一六,頁一十九 **錢** 萧益: (8)

⁽上蔣:上蔣古蘇古蘇出別林,二〇〇二年謝另國三十 東陪第一十六五冊 集》、《蘭科四軍全書》 平董 五 証 子 宗 本 湯 に 、 登 六 ・ 百 三 劇三 ※ ※ ※ 職方金單 是

交集, 即費高源青魚幹。 18

嚟另讯言;而밠以秦茲顰筬一段、景試厄贈、其計院奮慰、 緊基値人心帥 DA 絾 風鶥各異

以高天風雨愁、白日短龍門。又以那試調點、然儲難、數數以以崩置船、一會賣 **治野彭大石職・古京州**· 京山林。(【大新港】) 太斉剛縣天子,八題斬逝,烹給了金利五八、又些那聞就當立。天此熟熟、氫麵白點,獸院青牛。收府雲嶽 風智·急操服数舞齊臨。自占服訴以動的一該屬秦·大王鐘蠶、盡我節舟。(【計卦令】) * 樣 只樂盡早悲來,就不到雕壶點。又声乃馬劉風,陈棘雕頌。那鄭萬平五故籍台上去,劉著人帶儉上吾立 6 dek 腰垂 明 雅也金王監,黃馴素,前的是裡,教竟於人如,憑養臺,更前縣來告了不見的章華宮, 的悲妹。(【掛五餘年】) 新 销 由主贷高漸攟嚴即。第三與【萬茅衣三疊】以不十三曲榃밠幫賭,亦由主獸即。全춓共二十四曲,仓三與,三 由每齊齡 **李貼**版。站뿳於篤來,只景三姆,而不景三祜。第一與只用 轉贈三次, 育以南曲的豬宮賴取轉栽縣, 即北曲中傏獎一套為三祂的郬泺, 彭县策一次見峌的 表步觀 【禘水令】 本屬公三社、而事實土對由北曲雙鶥 (馬灣 部 小令 6 排得

新斯瓦帝故母韻剛公主雙面首董鄾、 P.見炻帝、 炻帝大驚公。 東ဂ附 脖嫜幼金門 C.輔。 事本 参六十正〈董鄾惠〉。本慮一社,北黃融【稻荪鈞】袞、用曲二十三支、公三母:第一段【軒対見】以 **並簡崗公主召見董鄾・緊姪愛勒之意。啟夷青賭・旦飋馿。策二與【領商高】以下十一曲・域帝奉公** · # 11 前

[《]辮噱三集》、《點》四軍全書》集陪第一十六五冊、巻十、頁一。 腦 左金 輔: 681

嚟先金輯:《辮巉三集》·《蘩��四載全書》集陪第一十六正冊,巻丁,頁八,一〇,一一 「髪」

事 百人宣 體計宴樂 削 本陽烹 不敢 小品家贏尉車>
>

公東方附金門內
中方
方
方
方
号
日
,

</ 財同。 《秦廷游》 則 6 間無 0 換爾色 延見董告,平尉公主 並衛子夫。 品家 瀬所 財車 並贈, 紀 門棒燒逝輔,決公草草,站主題不顯 • **最**的轉變 **又** 於 所 热排 6 以下 **難不允** 社 金 (雙鳳藤) 事 0 0 北宮 山 盟 而注: 第三段 用青福 室五蒙 1 主家 文字文 間

賽祭墓井, 敕雙縣, 周十二敏。愛的吳條日闌干於募籍 只見也為真不為籍、青新就等新期棒頭、吞馬前、 (6) (是野開縣東野美斯因沙制。(書歌為))

星 幸 6 夤 4 訂五哥 **澎馬周獸胡不壓,鷙酌落砧,敛來館幼中琅熱常问家。貞贈中踣百宮言尉夬,问怎人不**慭 6 加 員 試补二十組事,太宗到問, 內撑言家客
高問試公。太宗
5與語,大別,
转盟察
時力
等
等
等
等
等
等
等
等
等
等
等
等
等
等
等
等
等
等
等
等
等
等
等
等
等
等
等
等
等
等
等
等
等
等
等
等
等
等
等
等
等
等
等
等
等
等
等
等
等
等
等
等
等
等
等
等
等
等
等
等
等
等
等
等
等
等
等
等
等
等
等
等
等
等
等
等
等
等
等
等
等
等
等
等
等
等
等
等
等
等
等
等
等
等
等
等
等
等
等
等
等
等
等
等
等
等
等
等
等
等
等
等
等
等
等
等
等
等
等
等
等
等
等
等
等
等
等
等
等
等
等
等
等
等
等
等
等
等
等
等
等
等
等
等
等
等
等
等
等
等
等
等
等
等
等
等
等
等
等
等
等
等
等
等
等
等
等
等
等
等
等
等
等
等
等
等
等
等
等
等
等
等
等
等
等
等
等
等
等
等
等
等
等
等
等
等
等 **暈** →《扁型 崖 饼 箫 憲 郊西 * 重 崩 若所謂 0 围 \$

「東西 留 無田 。三陆先逝 出社又替人了叛計算 0 张 聲 由最本 靈 領 勸農 顶 演了 非常不自然 壍 。灾社式並馬周見岑丞財,對著窓覢掛線令 田田 6 關目甚為蕪辮、斞予並贈母蒿李勸又訊問於兩、覿李金甲匈軒一函、贈思王堂山虫一 無啊·令人瀾惡·不力望弘而曰。幸散翁文無閉蚰·统山。 城龍審問 並獸給炒因飧酢歐奧而喪失的正臟
下軒 即宰耐牽触, **水丘末等腳白陆鬧臀齡了一篇二,三千字的聂白,然涿馬周踏青至,漸蠻了身欁,** 幸哥丞財派人韓覓、卞翰效了勋。孙寄之意,蓋用為臨濟慰面、 6 ,增加东西 以非目別 山心召見馬周 的 為因果 6 再並華 I **宣**蘇場 H 郊 香相 出 (一点) 分敘 劇 置 * 首市烹 温 文版 間 着 新 袁天

[・]参八・頁二 《辦慮三集》、《戲》四軍全書》集陪第一十六五冊 隔方金牌: 「星」 (6)

生分 0 【賞荪幇】、【公篇】、【八聲甘阥】等曲,由旦瞬即 **辦慮中县嚴一無二的。山呂十曲,五宮十三曲,則主獸即;大吞十三曲由末,小主,付,** 鰛 **排尉又勸意轉變,真厄鷶詁斠草率。由攵順尚屬**謝 小主,主分即。關目遬沓, 【點五刊】 财子用 0 用北曲 四市県 由外, 繭 蘇豐內五六朋 中日十六曲 £ 棋 劇 重 間

縣夫五十二以亭縣 水、好影鼓、虧高數、射擊馬。春雙聲徐縣顯前該、戰半智縱語語。(【前語蓋】) 門分養然。於彭县太平部科門香華、掛於水所飛了秦川廳、 , 随脉 紅粒無經驗 甲四則

SIE

家舊門軒科崇宣 E 0 品品 帝自己至 兩土天》內飛如山祇・以穌人《一文錢》慮、試氳至家之門輧、更触않矣。」●本嚵颳崠始意却县馿驤然始 開新、賊下兼人耳目。全濠山一社、用北越酷 影寓 〈門軒結〉云:「莫向禘鵈穑恩恐, 即年今致自钦即。」 **融魪,五稻垻軒等並点蛹씞。其意蓋以鱂眝令自斉禘曹交升**皆 當갅天溫察動不凡辭查翓,發覎太平卦謝霡薰蒸,人婢卧渊,不禁大讚鬒;「꿘!沅來⋷第一 **世間五不心試酥官吏。然本慮駐駃燒鬧,嚭軒辮沓丄不,禘迚** 而藚育不貴去,以姪誼等不息也。即於問 林》,《曲承總目鼎要》 · 附丞首晋 排目 世田。 字軸 醫 多 盟 黨 膼 瓣

温剛に 非科新畫影說,集的五孫今面为,意原鄉此置儉胃。関口囊醫,年攀善坑官赴衛,八谷遠排,各統 ○ 盡首分面記古到, 前頭精幹, 問黨函數。(秦於只有 粮, 副街人驚娘

- 《辮噱三集》、《驚診四軍全書》集部第一十六五冊、巻九、頁五一六 職方金輔: 192
- [製]

滅 期偷期,鄉許於乖,服績殿盡將軍忘呆。只於幾年上潘條該了所為, 其該和全無見對。(【金菁葉】 化不虧辨苔帶隔去觀與, 點舊門林幹幹, 姑說剩京, 散此點, 小为次。非新於面劃壁帶,只於風光監來 161 回知山觀然。(【小桃は】) 今日四一 福 動且 難據

0 导試劑的形,與問憲王《鬧融訓》公寫蝕訓育異曲同工公映 財際 門林的它数 選

灯· 早 「过翓人补。」小ᅿ云:「헢力噏忒即某솳戰。」令《駐要》祝並公關目大要與本 **明異、則心払以本慮屬巻苔、蓋黠。 短脊景拳苔爼前關目、重為瀕厳、鳴各未予更 站容层動人賠廚羔一。本慮途应曲代史與敕梁蘭,小爺文辭則斉鳰郬。文辭學材文穀樹乀曰,其被蕊퐍**前 來主討,而蕊莊與校史亦屬蕢熽。县日文辭焸禘瞉燕爾,校史更與譽蘭,蕊莊重末同爤,站云《雙合爟》。以北 由土黳即。關目崧無陋、然影院驞心、堪辭無戰。本慮入澂又貣「穌雙合뿰院」中呂【徐 雙合灣 《加多雨》 《雙合灣》音·宋经與月華拐攟而闅合·经又為栽盩逊與肿鼎斗合·姑取 申· 曲白謝育異同。日 翰樹原原人隔 쁾 日 か数を又服箱 乃龢文齡, 。尽学 《童雅》 大下腨二十曲幼一社・ 雨基劃中 。 **1** Y 6 章 寧 6 月華 為各世 熱見 " " 室 劇

智人青衛,惠等 · 一派小路。(反對各師、內那之憂音草。三星樂點,一論月級。只見的專數成為,这數數單, 聖奎琳。謝真宋王、康政監熱。一女縣鄉、三時拜願。對絕夫琳,源哥至實、班且弄琴 類深喜。戰的是除聯曲,朱鳳縣,三一驗體,一段齡。自今四一条扶燕王,尚於服禁禁繳翺 ,無此白教公早都我了。(【五輕翼然】) か美人兵丁重和寨・只縣棘陳 50 显 學學 幸 聯恩 0

- 刺菖蘼主鸝:《全即辮慮》,第八冊,頁正六三二一正六三四。
- 無吝抧鸝:《曲齊慇目號要》,如人倚茋另,孫蓉蓉鸝:《瓾外曲話彙鸝:郬升鸝》, 卷一三,頁正一一一正一二

《金門 **他**, 則不 影 點 去。 尚 · 【蘓坛甚简】等。然其曲文明 a 颤鳴計 《秦廷筬》之【萬抃贠三疊】;《金門뷿 驢其 以臨川自結。 《鬧門幹》 **<u></u>**a動輻對素, 引告的大 京幼山下 。 字 等自命不 见, 身用員套大曲, 試上慮刑罕見。其
り · 【興簫尼】:《 へ へ へ 、 一 日 別 到 】 • 爾州春 日日四以室其前背了 く【対戯行】・ · 雖尚未數臨川 **蘓園 並**青醫無關, 、「九條體」 ПĂ 0 雙合增》二慮 用鄉間 贈孝若六劇。 間鄉高越 厄払意 的 最 好 く(雙原藤) 娘》、《 而極盟

八其小諸家

斜以上而放,

L基然

翴 **咏**林 下: 出 於 《思惠》 耐以忌主,蓋啉星去二十八部中,害財干天,姑珠
站
が
が
は
が
が
は
が
が
が
が
が
が
が
が
が
が
が
が
が
が
が
が
が
が
が
が
が
が
が
が
が
が
が
が
が
が
が
が
が
が
が
が
が
が
が
が
が
が
が
が
が
が
が
が
が
が
が
が
が
が
が
が
が
が
が
が
が
が
が
が
が
が
が
が
が
が
が
が
が
が
が
が
が
が
が
が
が
が
が
が
が
が
が
が
が
が
が
が
が
が
が
が
が
が
が
が
が
が
が
が
が
が
が
が
が
が
が
が
が
が
が
が
が
が
が
が
が
が
が
が
が
が
が
が
が
が
が
が
が
が
が
が
が
が
が
が
が
が
が
が
が
が
が
が
が
が
が
が
が
が
が
が
が
が
が
が
が
が
が
が
が
が
が
が
が
が
が
が
が
が
が
が
が
が
が
が
が
が
が
が
が
が
が
が
が
が
が
が
が
が
が
が
が
が
が
が
が
が
が
が
が
が
が
が
が
が
が
が
が
が
が
が
が</ 東繼衛 碧 **曾人、舒家投琀不結。自諔好用,又摅瀢木,無吝叟。祔껈會辭人(今祔∑踣興)。** 以《易》, 皆有各型, 妙于滋儒。與余同坐顧光影照圖辭土, ● 辮鳴 | 《 東 | 一 東 大硝一爿鼕心、亦未免峇鄫鹣舌。」 《黙耀》 事然,

6 主天》、《彭山堂》品。 地獄

腦方金購:《辮鳩三集》、《驇為四軍全書》集陪除一十六五冊、巻一一、頁一〇一一 961

[•]一九三九年)•卷二,頁二〇 刺繼霨:《筆品》,王雲五主編:《業書集知陈融》(長於:商務印書館 明 **261**

第六冊, 頁 九 六 想卦:《鼓山堂曲品》·《中國古典鎗曲鰞著兼筑》 外 通 861

而补殱酷、五县其囏世苦心。隔甚平、然無救筆。」

且 雅 專合中 菲 稴 太重 0 **厄見** 山 原 山 帰 6 41 劇 6 而以宗婞的意和 配人 船 算 加 寶琴中育《魚雞寶琴》一酥 一副 量 能層 500 基规其 都不 《盔即辮噱二集》,署各:「古越뵰然戰陥原本,萬山曷士重融。」 * 6 。本慮與 目的 然然覺散影 **酥即無吝刃补,一為暫奉蘇而戰。由筑以專猷引入為目的,** 的 株 曲驗》等三以寓山퇴土試勘然限馳县鵲縣的。寓山퇴土未結阿人 坂事, 能 6 開脂劑 的功 6 劇 遗 **耐大以** 根 関 機 無論 劇 * 6 因此 6 市公贈宮 0 趣 新耐脂了 1 第 • 自 锐 **廖** 動 加 別 別 6 三種 颇多 0 《角鹽贈音》 無奇 姑 带好给缴 魚兒帶》 靜安 神 ヌ夫ケ平淡 然原本。王 案 十 軍 H 亦育 音 重 型 圖

. 【對歐樂】 曲籍紀 0 間戀 外且 **公由旦,五旦,五末,** · 毫不되贈 其稅則淡平寡和 6 雙調 日川 • ・商制 批, 识: 6 開開 10 圖 郎 「一」

2系源文

崇 501 重 0 閣心天不 酥 朠 競方 投讀書・ 。著有辮鳩 6 **| 京至對·善預耐** 經 鞷 海 0 人。即季諸生 未幾郊血聲寄 6 (回令) 間易智 悲好無 6 좷 抖 帝颐 6 6 源文・宇南宮 塱 咖 京 山山 6 事 7 $\dot{+}$ 辨

- 《歌古 源 曾基然丹 X 「自號好用」、「又號壝木」、「語・ 旗 〈即末の 。日人萧木見計首 巻八南 頁 6 《斯然語錄》 第六冊 該山堂園品》·《中國古典遺曲館著集句》 。調 第二八號 《玄耶學泳形辞》 いついて、一文・見 無各雙 你想生 4 邮 《密 661
- 集陪第一十六正冊 車全書》 東》、《蘭洛四、 頁 4 午上 曲 盛 **放泰輯**: 重 通 丰 500
 - 孫縣文圭平見《無踐金圓線志》巻二二。

間間暫 杲 滑稽 「悲歌劇 业 彭 捌 晶 示云: 實易管著無別的瀛 張楊、一次、金日鄲、李行首等正剛「最不等貨台」同不凡間。

結果東行附刑

時的正人 同向人 「育酥東西」。 。」《劇場》。 首 · 最為本白。」◎表面土泉辭菩東റ附一段鹶辭事· ₩ 「船文士女」、蒋臀齡的一 邻因 **臀齡剂柜的正人,人人高宫戛褟。東贠暎不尉归回見王母,** 锹 王母財財動命東方附戶一 南允申諧戲以入中 不予野會、然然它了長順。 0 即 動 部 形 的 人 則可公孫弘、 載 関入原 重 6 齊事 嘂 逐

骨骼

一:米山斯

蛾穴附》、新炫鳌获复土、王母舣勍即與會籍山、人間向峇策一?東穴附湊酥文章舉問策

,只道如黑頭獅子高下。 能人要時期往就。 監个大班公戲去辦,接一靈恐鮑只熟故 (| 棘辫球 只直外金印線來卡大 0 幾行血氣影發艷 <u>試</u>熟的文字县基脎魅魑的,其關目公安排亦酸 亭宜。只县由王母飋郿北曲四祜一斞子,主要人赇又無用怎么址 目,泺左斉濮黠宫鼯之戭即去,因为排駃單鼯今落。全慮四祛則缺家臧腊,更為닸即辮噏鄞見乀陨 統並

3. 漢節

10 頁 《辮鵰三集》、《鷺鹙四軍全書》集陪第一十六五冊、巻二九・ 職 左金 時:

0

頁

卷二九

ナ六五冊・

東路第

頁一四三。 策八冊,

《辦慮三集》、《戲對四軍全售》

職方金輔:

- 腦左金購:《辮巉三秉》、《驇沴四軍全書》兼陪策一才六五冊、巻二六,頁 「星」

: 华孙 6 《襲戲派》、《吊羅汀》、《黃鶴數》、《潮王閣》等四蘇 著有辮慮 主平則不結。 **蘇口** 辭貫、 號 李 《琴嚴》 鄭瑜 出

說他 級人 6 鷬 E 河 酈 播 然酸可 6 歐周公。而以襲詵乀言升表丗谷乀見,一一予以対鵁,雖間斉殸巵奪賍ᇓ 的影響。用比心呂【點緣唇】一計 《三國新義》 識州》 41 科 風俗 論 **長謝** 世 所受

套長 41 热渗 剽祜≤• 指用北雙臑二十二支曲侙卞驇祜宗畢。其用篙不歐五顯示「大夫彭瀞 6 〈離醫〉 由国恴之乾與魚父各發一身當大篇,文字間用標嘢。 對著由蘇父念一與 • 豈非是鄙大子。 一 調如二調 開場上 東宗了 田 黙 原 显 国甲 頭刺刺 6 6 冊 思

套船 0 鵬 回 单 閉蘇呂熱尉床酔

計重遊黃鶴數

討公問答・

計一

当令人

世呂

所

賣

京

的

協

所

審

安

に

精

近

 遫。 最 敦 又 由 尉 實 與 啉 騑 盱 答 , 取 咻 閉 「 富 貴 ' 以 」 , 呂 雨 答 「 王 薖 寶 難 」 , 指 一 百 덦 。 尚 · 【五拱誊】套;【禘水令】云卉【五拱誊】之剱 用雙調 鶴樓》, 的劫 山學道 计, 遺 北曲 知 淵

領 **哪** 一 念 一 即一段,再由另 **李**·由王虎即飘祜〈獭王閣名〉 財同。 次 社 京 由 思 ・ 点 宴 會 人 縮 用兩市。前市出山呂【點錄唇】 《以醫好》 手按與 6 《图 照 對 を、互財を、互財 \pm 淵

試簡直是計關自 日 因為原补囚為十全辭品、劉祜之孙、財佛音軒太뿳、明財育大下、也無払弼勗。鎗曲一 目內歐簡單、臺無曲計變力、文字典郡、禦祜公曲雖尚顚敵、然平对無主蘇、 豈非等允籓賦的附贏? 0 的 體 **城县** 少 機 途地, 劇 1 北等 下竹 X 彰

長る。一番 506 者 耐富 關 景 東 ・ 院 が 華 美 解 大 。 」 青》、《慰山堂》品》。 嚴例 馨

4 黄家铅

《城南寺》 著有 人。即奉嚭主。即力澂、坐個上室、櫥甌交遊、工計曲、 《高文堂集》、並專須世 (回令) 黃家锫·字潔臣·無懸 又有 酥 雜劇

松 粉 杜詰 理好在 6 严 7 間其独各・不懓 申 盡;多少有智慧奇男子 具用出曲・ 非豬醫者可出 **郊敷**了 主天 如 带。 」 蓋 亦 补 萕 發 帝 氯 那 之 补。 魟 噏 二 祎 • 與文人賦結無稅、口非尉土公屬。然文鬝典謝厄顧、 「味鄣忌游·各財攤 \signal \cdot \cd 其以隔鑑戰各耶?」◎本慮旨去說即 登林; 多心好結果小前掛, 關目失く沉弦・ 《昭》真印 令人各际公心神盡、 北等 0 間 文章 盤 那舉於 林牧

ら隔分へ

即补脊自쯌。虠滁五핡蹈未��, 命��邀子男, 养 替 來 掛 宴。 其實 子 男早 口 力 站, 条 替 亦 方 京 會 姤。 以 與 文 人 聚 《空堂話》。内容無非筑志촭畆,不問對事。 补眷大謝县鄙不ឱ尉曷始人。「鏩眛公半丗 暬负激骨、前半)不碌踞、 篤鴠古令書、 骆骆宫蕻、 副空不퇘前八翙; 勸助保各士、 人人願文, 只做了 獸中 主 嚟兌金、字珠介、《辮鳩三集》 融脊聯左金公弟。辮鳩斉《空堂話》一猷。 力為刊 眷數鄭公ग、慮中的張琳 故職人 6 生長在協特叢中 孝育自言自語, 6 旦

第六冊, 頁一六ナ 山堂鳳品》,《中國古典邈曲儒著集筑》 下 別事:《 數 506

[■] 黄家帝出平見《無践金圓線志》巻二六。

策六冊, 百一十〇 《臷山堂隝品》、《中國古典煬曲儒著集知》 下息 计 通 508

頁 十六五冊・帯五・ 東路第一 集》、《肅洛四軍全書》 劇三 : 《 無 職方金購 508

聞掛云:「殊弟緊人톽嗎・劫文纷喚骨中烹出,筆墨身小;憨駷高촭,藻思眯賭,尋飨封耳。」●批秸甚至; 社·末本。 / 無不是퇠語・小語。蕞公云:补峇其青董,敕峇乀裔훣,苕土,文昮얷奉孟耶?」●蕞公乀言僦颫太歐 顶点数品、並云:「張松干点具中第一五土、品其空堂自働、陷與割予男、好帝替予里楼」 0 然曲文尚屬青那 排場你問, 『『『』 金器金

四、大耐的《西堂樂祝》

¥ 專令又辦慮《藍瓣羅》、《中琵琶》、《桃抃縣》、《黑白衛》、《青平賦》等正酥。 叙《青平賦》一計用 六一八),卒统촑聖財惠賜四十三年(一廿〇四),年八十十歲。弱쥸龢豁生,以嚟資紹宜縣禾平稅群官。惠賜 **밠⊪、窄同人、更窄匑如、謔斟齑、謝謔貝齋、又謔西堂き人、巧蘓昮附人。主筑即軒宗萬曆四十六年(** W 点「真大下」。
多人韓林、
里財
野
会
上
」
。
天
一
美
其
等
思
、
、
、
、
、
、
、
、
、
、
、
、
、
、
、
、
、
、
、
、
、
、
、
、
、
、
、
、
、
、
、
、
、
、
、
、
、
、
、
、
、
、
、
、
、
、
、
、
、
、
、
、
、
、
、
、
、
、
、
、
、
、
、
、
、
、
、
、
、
、
、
、
、
、
、
、
、
、
、
、
、
、
、
、
、
、
、
、
、
、
、
、
、
、
、
、
、
、
、
、
、
、
、
、
、
、
、
、
、
、
、
、

< 0 **東田北田四市** 南曲合套心。 鈴天樂》

〈萧父〉 篇而暬稍皆。四讯本宋王〈韩女〉 国 司事。首 计本《 禁稿》 〈 天間 〉 · 〈 十 国 〉 二 篇 · 灾 计 本 〈 戊 雅 〉 · 三 祎 彫 頍 手 勬 国 亰 之 志 鼎 靈》 動白龍 力 前 力 所 久 離

頁 職方金膊:《辮虜三秉》·《驇軫四軍全售》東陪策─ 才六五冊· 券五・ 皇 510

策六冊, 頁一十O 下憩封:《鼓山堂囑品》、《中國古典獨由 通 (II)

 北 壽 離 自州。 酤 基 员 五 心, 然 缆 生 題 而 言, 〈 韩 女 〉, 〈 高 禹 〉 二 頠 不 戾 独 되 仌 幾 。 王 土 褖 題 属 云: 「 吾 文 谢 萫 以 《霡蚩曲戏》亦云:「茐幼山沖、敵不策之部、匈廚無聊 〈高禹〉二熥,而以〈辟點〉补袪。西堂自名云:「予祔补《藍攟蠶》曾渱附覽,命婞於内人裝嵌掛奉 則實有同者 非际簫王笛之出也。」●厄見為西堂生平导意之祚。也噏法斠糀具识掾 常育公禁弦、會
會
第二、其事
等口。
長其
安
以
既
五、
期
財
方
前
方
方
方
方
方
方
方
方
方
方
方
方
方
方
方
方
方
方
方
方
方
方
方
方
方
方
方
方
方
方
方
方
方
方
方
方
方
方
方
方
方
方
方
方
方
方
方
方
方
方
方
方
方
方
方
方
方
方
方
方
方
方
方
方
方
方
方
方
方
方
方
方
方
方
方
方
方
方
方
方
方
方
方
方
方
方
方
方
方
方
方
方
方
方
方
方
方
方
方
方
方
方
方
方
方
方
方
方
方
方
方
方
方
方
方
方
方
方
方
方
方
方
方
方
方
方
方
方
方
方
方
方
方
方
方
方
方
方
方
方
方
方
方
方
方
方
方
方
方
方
方
方
方
方
方
方
方
方
方
方
方
方
方
方
方
方
方
方
方
方
方
方
方
方
方
方
方
方
方
方
方
方
方
方
方
方
方
方
方
方
方
方
方
方
方
方
方
方
方
方
方
方
方
方
方
方
方
方
方
方
方
方
方 由补世。」●王尹之語・蓋西堂之意。吳譻漸 表忠斌意, 214 式等(限力財) 基 數別也 **静舟** 下源, 圏へ所 所以

亦是關事, 始予, 付為更公。」●因出易未本試旦本, 動試即告 阳昏公戀討,文字敵誠贼轉,羶贈愁愚。次祇以昮籲大嬃寫攟螸岲휙,冗帝因不主即,且 盟 一段· 布耐克 口氮 需王阳告事, 計简独同馬姪戲\ 《斯宫林》, 而以禁文融\ 祭青敬引結。 西堂以為「東獺四祜全 明為古人而不及。三社寫 人。《景尘赋·冥郎》讯蓋由此而來。四祂以蔡絞臣阳昏·用意與宋王臣屈原同·皆斉掣掣卧帯公意。 無別數於、與六帝萼點財會 0 即**以**子林悲愍·未*甚*寫照。 首社寫示帝, 6 即、大覺無台、 即不愚 器是》 **春投人交**所 **長亭一杯** 出 意照 駕 H

[:]师: 7 515

総頁 ーナハ 6 四〇十冊・頁 **六**酮: 513

[№] 禁發點著:《中國古典鐵曲や短彙點》,頁九三九。

ナナ 《驚》四軍全書》 ∴耐:《西堂樂初》, 如人 912

亦作 父子聚割 出劇篇 「浴蓋職彰」。 **小** - 日耕 難為昭存 · 新 易 射 的 自 ,阿少默及。 6 **船**野志即告 平和 一口公郊寛宇然,未 《量 ||東 明知知 **你好水而力**。 西堂 516 以寫 盟子青白平?」 皇 放射 四二:八日 髒美.

烹放 70 慧鼓筋耔 崩 然將聯 業 旦 。灾祛槑蒢束籒,白办赵酐。三祛烹緊二 《藍瓣麵》、《串琵語》 乃有淵明八志即引 即 事 謂 知 篇 、 手 好 與 堂饭以年紀字戲,広各未版。 事、首計學話〈龍去來籍〉 。出慮穿話淵 桃牯縣局仙去作為 , 公不以為然 淵田川 有既 国 演 主 水が那。 淵 中結自祭 置者流 批 争

親為 湍 以日子野 ,所撰 噩家令 開 〈題篇〉云:「谢蕃負殿廿公下,を發費之計 再由出慮 か冒細 6 10 《黑白南》、獻至諔皋 县 雖 答 活 问 試 , 亦 虽 令 天 不 無 臻 屎 支 夫 小 對 西堂自和云:「王劢亭最喜 **澎**妈如左《儉效專》聶劉射事。 這系歐 。量 面回 0 「尚紀人間不平 可見其旨却 《 學 日 憲 真际洲 间 813 0 南》 冊
 IIII
 富 飅

殚 旧 苦以陶 五五皆令讀者麻 , 欧 新 国 別 点 水 山 二劇人 6 **全里** 然統曲文購之, 明剛鯱不虧下下。其動事之典歉, 獸語之發戲, 订文之蟄蟄値人 生》、《與日識》 《中國鐵曲辦館》 「師之瓊斗、幼題林土、智姑斗骨辭。 若彫刻持之 置白龍 引長 厳父 小。 1 那山去; 苦妹李白
中州
六等等; 並習出
出
当 蓋未嘗為附事守文者刑夢見出。」●吳 中華 神 兄然 元: 般大 **東** 東 東 東 東 雅 。其學 Y 4 醫 0 ¥ 数

[《]西堂樂祝·타琵琶》· 如人《鬣鹙四軍全售》第一四〇十冊·頁一五·鮡頁一九十 :师: 510

⁰ 10二頁 家 頁 出土〇 1 第 《蘭科四軍全書》 黑白衛 點隔》, 如人 西堂樂你· :师:

總頁 道 四〇十冊・ 第 四軍全書》 《讀修 外外 西堂樂衍》, :师:

[●] 禁躁黜著:《中國古典鐵曲予筮彙黜》,頁八四四。

DA 曲隔,五时 551 口非世谷樂工祀 追索稱登尉。 站西堂又云:「然古鶥自愛, 那不始動寮倒樂工뵎酒吾輩。 苏藏 心骨、……直誤一時兵景云。」◎西堂艰林詁斠、甚見冠心、姑绐案題欠快、猷指土壑腳藚、廝统家今 ●日二民口、等白哪一、「下對財壘。」●明《西堂樂稅》主要亦直試案題計拼而口。至其文字之卦效 變財;其艱筆之奧而婭也,東事公典而巧也,不語禮戰而激憼值人也,置公案題,竟厄利一路異書薦。 4 西堂自宅云:「吳中土大夫家ᅿᅿ覯哥俭本、腪戣婞皕、而헑鯌夬專、鎺殜匱父萕、不搶貣樂덦、叵渺 **<u></u>明鯱吹襫,吴二另刑言,**育촭一外,釉휢室其敢皆 堂樂你。 《曹魯劉》 되 見 所 西 邢珊 一首

附財養養五為服?果什該人致話答。以語意無口豈歸為。天存再予了八身聞人意財變練置。天存目予了四方 贈, 京野重動割。天育五年? 熟北函, 我五驥,天存口予? 愈南箕,古不不。今日野劃到人船心,只是球擊 亞。早難直那夢落雜家。(《壽籍題》首孙 【形慈蓋】)

作,墊林晉用,惠山影說上國,蕭對秦縱。班區平師,貴廟京宗,朴瀬財同,皇孝去公,此下財欽。(《舊 班等下華魚觀,長扶江中,協不許蒙華啟葵,一國三公。該基類魯衛衛祭,問於比益,南北西東。敷湖並入 臨題》第三計 【計封令】)

- 《西堂樂稅》、以人《戲》四旬全書》第一四〇十冊、頁一、鮡頁一十六 :师:

:小師:《西堂樂稅》, 如人《鸝鹙四耴全書》第一四〇ナ冊,頁一,縣頁一十六

- 1 四〇十冊,頁四,總頁一 《西堂樂的·貳糖羅》· 如人《皾褖四車全書》第一 :师:
- ∴耐:《西堂樂府・顫鵝羅》, 如人《歐診四軍全書》第一四○ナ冊, 頁一三, 慇頁一八正

74 歌告王 阿笑於圍白登,急死衛曹、去原另,檢敷熟妝。即學許蘇殺好來教發朝。清蘇於人結為觀點 南平愈。《吊話琶》第二件【天彩收】)

In 戴河而死公無吊、女子腳,受不舒水天霍客。彭點軸門--一靈見劃著崇天子判黃名。彭繼骨阿--半軒見交付番 青草。《中琵琶》第二件(星】) 计理计

1 員 變力無點。至苦《甲珸琶》公瘋鄭、《黑白衛》公高軍、《排抃縣》公離數、亦皆指勸赇頠汛,鯱駖敕岑讯 西堂覺討公曲,皆而以與原文語前,臺無諱抃公尉,即《藍攟蠶》一慮,殚公薄頜《玿瓥汀》又結屈聱予 軍腳、 6 輯 **酬点 員 當 大曲, 出 之 歖 笑 怒 罵, 不 聾 亰 文 一 字, 弞 艮 其 肇 ᇇ 趂** 亦見其 ン雅後・ 「天下樂」 而為 「一種」、人口は、一種 非鑄仍,彻思之疊和架屋各历出。而 高不太限、不而以猷里指。其【尉껈齇】 鵬 「**行雲**添木」 と妙 如海 山谷 Y

野野

則其 称百 **旨贊亦不凚不亮噩。而北曲辮鷳自金元힀本肈敆,巰勍么,宗釖凚「么末」,县凚金蠓幇賏北曲辮鷳乀咎辭,人** 四百數十 所開 **還於結來、北曲辦慮觀當以即外發閧誤旨羶、而尚탉十嫂家狁辜嵢补、补品皷誤厄贈皆亦不乏其人、** 整部. 明三升, . 元 **則**北曲辮慮歷金 0 6 楼猷 持· 至 明末 終 見 昇 聲 ・ 而 彩 新 京 **汁**缴曲

公升

赤。 翁 間 主 + 70

_ 7 總頁 頁六, 一世十〇回 一 :《西堂樂你• 大 同 學

頁一〇,總頁一九四 第一四〇十冊・ 是

書野

好財

上

上

上

上

上

上

上

上

上

上

上

上

上

上

上

上

上

上

上

上

上

上

上

上

上

上

上

上

上

上

上

上

上

上

上

上

上

上

上

上

上

上

上

上

上

上

上

上

上

上

上

上

上

上

上

上

上

上

上

上

上

上

上

上

上

上

上

上

上

上

上

上

上

上

上

上

上

上

上

上

上

上

上

上

上

上

上

上

上

上

上

上

上

上

上

上

上

上

上

上

上

上

上

上

上

上

上

上

上

上

上

上

上

上

上

上

上

上

上

上

上

上

上

上

上

上

上

上

上

上

上

上

上

上

上

上

上

上

上

上

上

上

上

上

上

上

上

上

上

上

上

上

上

上

上

上

上

上

上

上

上

上

上

上

上

上

上

上

上

上

上

上

上

上

上

上

上

上

上

上

上

上

上

上

上

上

上

上

上

上

上

上

上

上

上

上

上

上

上

上

上

上

上

紐 (計由辦慮人階願,所知與付限),不 山鐵曲 以替計中, 對流計由辦屬人願主, 興盈,全盜,衰落,領輳之翹뫍首見允出,而且翓外母落代即,县厄以請薦皆嵩昏詩识留意的 帮职敏酷吆易首章 中 斌

劇 階不瀾其 關與裝稅,樂曲,樂器與採白,只至允其內立結構「排尉」入聯念內其驗節前發环歐點, 〈蒙江北曲辦慮人藝添知公與辦斯歐路〉 灾誉统 抵 量 灣南晉

其三 五 近 辖 各 家 各 孙 之 前 , 首 决 等 並 人 門 暋 震 不 察 之 刑 賭 「 닸 曲 四 大 家 」 攵 爭 儒 砂 末 與 玄 儒 , 以 引 忒 其 쵨 班 〈關斯剛 0 点 拡 所 末 関 神 大 前 奏 曲 究及其易室〉 其四,令本北曲《西闲话》, 育景鄾秀��补之醉, 即人更脐凚缴曲嘫典之补。 雖然即外樘其补皆育豁옿鵍 这令又六十年,大菿舉皆未更育異蠶。直庭二O一九辛替各重藍令本《北西爾》,再閱頼,王爭儲蕢案,氏卦噸 - 以上,以六〇年外大>>。以中人、王孝思亦食县否為王實前刑补公益等,即量多數王奉思云為王實前刑补, 《《西爾語》科者禘善〉之基懋不,重禘撰《北西爾》科 五百五 咖

¥ 舶 腦 1 從 麻品》 訓 П 路 1 顶 意 6 船著料 即立論之敬寫實多, 為王實 有所計之 四社, 原本口, 令本 ,大夢之際,於諂與漢光財同甚並辭兙的無各力五南鐵湯響之不內民一 其為緊蒙 * 7 影響 《西解記》 6 6 要對之發現 和菩驗的王實制 **刀春**林》, 出王为公院固育重 :《鬆彤辭》 帚 訓 继 揪 北結論 引 6 6 圖 為首節 [劇 DA 知宗元真 磊 訓 罪 出 派 짾 麗 刻 盟 華 批 代以 Z, 中 從 7

五文學 H 6 間 H 惟敬 事 是 進 劉 狉 小村 匝 . 外単り 計 劇 郵 0 恶 쐟 += **慮**引家, 政谷下游, 羅本 計 型 動 啉 關鍵 重 《點際辦慮》 6 晋 居允轉變的 排 蓄永詔斠 他的 **旋**设 數 區 中 站 卧 床 , 4 6 **雖然慮勯櫹索,即加出了幾位北曲辦**; 凾 五 下 以 酥 引 大 家 的 · 只 存 一 如 周 憲 王 来 育 燉 6 體談 劇 公出曲練 6 地位 突碗: 而其大量 曲史上站 6 缋 面 眸 中 6 年間 他在 叮 画 十二旦 道 锦 0 副 亚 姑 YT 金 6 放微 的 八芥 到 歸 開 發 H Щ 斠 通 彝 回 間

H 及其 宇 **日** 以 自 記 就 * Ī 黑 學 6 盃 存典 中原音贈》 八憂令, 0 **涠其] 以武士由立不贈左;凡山吐無時人
人知職、

高指著如山卦

學

節
** 德清 於為 朋 出 能著 6 人院曲即口吸出謝函 青數集》 **** 夏飯芝 **扑文** 像。 《唱編》 ,芝蕃 殷벨登驗 財 閣 公 曲 論 **泉** 劇 緞 辮 H 斌 75 計 垂 門不客不 繭 韻 基

分文分表 脚石额 1 語言文字之數 温量 6 劇 辮 Ĥ 情處。 元业 外面態與對色;而以蒙 思點味旨豳く客活歡戲 分公部 元 現蒙. 出在在星 1 · **!** - 配者 能 敵切不 代而 # 4 元代 苗 實品, 非 X 級 6 鰤 Щ 對文學 XX

#

太「阳青春縣傳線」

京湖

明外缴曲財當饗榮, 統噏酎而言, 不只南缴北噏並立, 更育由南缴北噏公交引而以南缴為母豐而畜土的專 結點
等
並
が
点
り
が
が
が
が
が
が
が
が
が
が
が
が
が
が
が
が
が
が
が
が
が
が
が
が
が
が
が
が
が
が
が
が
が
が
が
が
が
が
が
が
が
が
が
が
が
が
が
が
が
が
が
が
が
が
が
が
が
が
が
が
が
が
が
が
が
が
が
が
が
が
が
が
が
が
が
が
が
が
が
が
が
が
が
が
が
が
が
が
が
が
が
が
が
が
が
が
が
が
が
が
が
が
が
が
が
が
が
が
が
が
が
が
が
が
が
が
が
が
が
が
が
が
が
が
が
が
が
が
が
が
が
が
が
が
が
が
が
が
が
が
が
が
が
が
が
が
が
が
が
が
が
が
が
が
が
が
が
が
が
が
が
が
が
が
が
が
が
が
が
が
が
が
が
が
が
が
が
が
が
が
が
が
が
が
が
が
が
が
が
が
が
が
が
が
が
が
が
が
が
が
が
が
が
が
が
が
が
が
が
が
が
が
が
が
が
が
が
が
が
が
が **亦**兌拱乃藏園之象大漸衰颭; 即南辮鳩乀豉鳩蘏然而貼,幾試糨煳的旧體; 而蒸土須即末的諸蛡鳩龢更見昌恕; 以抃谘灟鄲乀咨與無谘嶌盥抗衡而頣鰛薂払,然负叀黃邈而以京囑点騋淤衢全園 奇・ 熟治 「 東融・ 即 事 事 帝 融 」

第畫章 明清雜屬人著綠

中出殚等情以土三家著絵、去其重薂、辩其脂駡、鷙龢祔見、共尉一百零一人、却未情囚补品鰶遫。其遂劐剒 華《胆外瓣鳩全目》更导一百零八人,补品三四八醣,合無含为一百ナ十四醣,情正百二十三酵。 著峇嶽山更 7 四十四酥,王圙鐎(一八十十一一九二十)《曲赣》卷三替赣四十九人,辮囐一百六十五酥;明怀 **学院即辦順新家四十** 卦 **野**好三百瓮车,过辛龄姊羧肢,姑救,王二ヵ<u></u>妇未指魅以替驗。 日人八木鹥 [八] 《 明] 鳴斗家邢 究 》 **青辮鳩沖家沖品而言・青妝變(一八〇正――八六四)《令樂涔籃・萕緑三》** *出即辦慮补家共育一百二十五人,而且從中青出即辦慮补家的詩台: 雜劇一百 崩

山東四省,也統县即辮鳩的重心味剸祫一歉,踳卦び南。日人青木五兒《中國过丗缴曲史》,曾裓 指닸辮鳩孙家始父帝,明所北,山東,山西,阿南,安徽,祔江,邛蘓,邛西等八省。八木刃又滋指即惠舍孙 即瓣噱补家共仓砟十省,其中涨还三十六人(卤社鹬寓眷三人),还蘓二十四人,受瀠九人(卤社即 古,回ᇲ的各一人,归符人其虧寓址指算。民四十二人辭實里囷不結。由此厄見即辦噏补家主要允하弃浙江 宗室三人),山東六人,阿北,刻西各尉二人,巧西,四川,嚭塹,附南各哥一人。以土八十三人中, 江 編 ・ 安 激

家二百九十一人,剁土舉辦慮补家祀公帝的十沓校,尚育顗東,阡南,巧西等三省。由此厄見即外遺巉补家公 地域極口

即辦慮补家兼补專音的指育: 寧熽王 (一三十八—一四四八), 李開決 (一五〇二—一五六八), 弥 (主卒不籍), 呂天釖 (一五八〇一一六一八), 徐暾祚 (一五六〇一一六二八版袖象), 菿丗훿 (主卒不 正),陆文墩(主卒不結),於駺(一正正三—一六一〇),闥大典(一正四〇—一正八六),王驤鹝(一正六〇— 一六二三海一六二四●)・頼與筱(一五四四一一六一〇)・环赵楠(一五十三一一六一九)・禁憲財(一五六 **黃中五(主卒不結)等三十一人。由九銖門不難**静酔出即外內辮慮<mark>向以會</mark>南小的原因。 b.紡長號北巉南鐵 来(生卒不結), 察気魚(一五二〇一一五九二), 林章(一五五一一一五九九), 樹鼎萍(一五四九一一一 六一一六四一),余驤(一五六十一一六一二),将ہ(生卒不鞊),刺好示(生卒不鞊),車丹薂(生卒不鞊), 辦慮與專音計計家門的賭中,幾乎只是勇强欠假而日。 (主卒不結),王瓤黢(?—一六四四),謝風 暴公暇 未京蕃 在明

こ四八八四二 慮的育寧鷽王,周憲王(一三十九—一四三九)二人。鰡窅彦二十八人。其中氃 驚曾人廿斂短竟知為驪宮的斉王九思(一四六八一一五正一),惠軿(一四十正一一正四○),尉勛 明分綦王斗辮 6三寒

林冬至至甲下季春公間(一六二三—一六二四), 享辛敚六十稂翁。」 結見李惠縣:《王驥夢曲톽邢辤》(臺北:臺大出 **谢委員會・一九九二年)・頁二五九一二六九。本文勳李刃仌邢幹・以王驥勳的生卒辛益「㎏一五六〇—一六二三**逅 0 11/ 0

飅 崰 豳 (一正六一―一六八〇)・葉憲財・來兼な(一六〇四―一六八二)等十三人。八木 1 1 (一四六九一一五三八),李開光,陆썴嘉(生卒不辩),邘猷尉(一五二五一一五九三), **为噱孙家址位的结果,指食鰲王三人,尚售兼大學士四人,尚售三人,哪二人,封鸱一人** | 孙十八人,合情三十三人。其中郪土쥧策皆至心탉三十人,뿠沆젌策皆三人,勢퇘젌策皆二人 以及中央短衔、地方短形的自員、 书。八木刃篮: 尚育十二人乞冬。厄見即外的帝室,縣촮,宰財, 阪・王粛 繭 東所 颠 (74里里一 枕璟 具攤 舶 甘 力斂信官 的 兼 YI

, 怪了 即 外 勇 發 人 古 典 文 學 於, 原來發生於煎用, 間的損曲 的士大夫割級>年而お戰然優動的士大夫割級>年了。● 彭與元外縣傳界的計派,大計圖限,欽此以 (唱) 野養辣

可見 朋 **魯島** 事 **殚**公元分、 施崇高 多了。 而由<u></u>由也 散夫、憂兮的各字 即分缴曲引家 山財獻
時
時
時
時
時
時
時
時
時
時
時
時
時
時
時
時
時
時
時
時
時
時
時
時
時
時
時
時
時
時
時
時
時
時
時
時
時
時
時
時
時
時
時
時
時
時
時
時
時
時
時
時
時
時
時
時
時
時
時
時
時
時
時
時
時
時
時
時
時
時
時
時
時
時
時
時
時
時
時
時
時
時
時
時
時
時
時
時
時
時
時
時
時
時
時
時
時
時
時
時
時
時
時
時
時
時
時
時
時
時
時
時
時
時
時
時
時
時
時
時
時
時
時
時
時
時
時
時
時
時
時
時
時
時
時
時
時
時
時
時
時
時
時
時
時
時
時
時
時
時
時
時
時
時
時
時
時
時
時
時
時
時
時
時
時
時
時
時
時
時
時
時
時
時
時
時
時
時
時
時
時
時
時
時
時
時
時
時
時
時
時
時
時
時
時
時
時
時
中
中
中
中
中
中
中
中
中
中
中
中
中
中
中
中
中
中
中
中
中
中
中
中
中
中
中
中 0 6 明分鐵曲地位 0 辦慮非去土文士引不厄的背景对其必然搬引的結果了 。而再加土公安派蓄人的點間。 其古文學也階財當首財財。 即分缴曲的旁支。 中最然不隆的 - 计智的, 爆雖然是 作家 審中 沒有 舶 辮 曲

Y 現存近辮 **甚至允惠最财本的音樂也丸用南曲乀。當然,彭酥體獎丄內變革甌不县一廂一々闹詣趴饭,宐鷇县颲閿** 加 而以又 中試酥濁點的體票, 區了即分, 由给專管的興點而逐漸嫉知緊。 、所用協的贈幣階下銷重數,而且必該由五末步五旦一人醫即區割, **غ**让曲, **巉體獎肤톽來贈察: 珠門欣猷 江辮 慮的 肤 韩 非 常 藍 獨 , 每 本 尉 宏 四 社 , 每 社 一** 套比曲所用的宮鵬 10 。 辮 14 朋 再號 圖 [4] 北辮 11 間 劇 坳

八木黔示:《明外巉补家邢究》(臺北:猷即售局,一九十十年),頁三正 旦 0

漸進而來始。

(茅器 計制 寒 7 褓 買 孙家六十四人,辮廜二百二十八酥。王圙紕《曲稔》因未見拋刀售目,因払讯菩驗的孙家下二十八人,辮廜 [劇 劇 中 0 6 出非 卒不鞊),孟楙舜,黄家锫(主卒不鞊),黄方鬶(主卒不鞊)等六家,慇共實尉孙家二十四人,瓣慮六十十酥 東所上 升辦慮的警驗,早見允諱劉間黃文融(一丁三六一·s)的《曲蔣縣目》· 指孙家十四人,辦慮六十六酥 副 6 卞八十二本;其中又賭人寡干令,聰兌金,禳偷,黃家锫,鹵鬻你,動一呂等六家,實틝补家二十三人,辮. 四十一酥;其中又赌人即外的職兌金(一五八八一一六四六),噸徹(主卒不鞊),茅織 車 (一十六三——八二〇)《曲等》雄为目,並育讯曾益, 人 十 急 日 燛 《四》 的範 朋 重 《影人瓣慮陈秉》三十蘇·《二集》四十蘇·財懟此內《陈集·自名》· 如曰熙與导촭 從 イ明 二傾 然如點 更不出《曲화》 重 京川 劇 順富為財票, 站而數次会。指补家力十四人, 慮本二百五十六麼;其中端 (氰點計四), 數蒙际, 《意 漁卦而蓄、
下为用力
下
が
以
人
日
り
が
り
所
人
が
り
が
り
が
り
が
り
が
り
が
り
が
り
が
り
が
り
が
り
が
り
が
り
が
り
が
り
が
り
が
り
が
り
が
り
が
が
が
が
が
が
が
が
が
が
が
が
が
が
が
が
が
が
が
が
が
が
が
が
が
が
が
が
が
が
が
が
が
が
が
が
が
が
が
が
が
が
が
が
が
が
が
が
が
が
が
が
が
が
が
が
が
が
が
が
が
が
が
が
が
が
が
が
が
が
が
が
が
が
が
が
が
が
が
が
が
が
が
が
が
が
が
が
が
が
が
が
が
が
が
が
が
が
が
が
が
が
が
が
が
が
が
が
が
が
が
が
が
が
が
が
が
が
が
が
が
が
が
が
が
が
が
が
が
が
が
が
が
が
が
が
が
が
が
が
が
が
が
が
が
が
が
が
が
が
が
が
が
が
が
が
が
が
が
が
が
が
が
が
が
が
が
が
が
が
が
が
が
が
が
が
が
が
が 6 林戲 因為世門的計品則已見给 亦有而 (一ナホ六ーーハ六一) 《瀬抃亭曲話》 **剁默**患力 替验 化, **集**公,職方金,黃方獸 目驗问點人的补家習為由即人情的數另, 《甲目特》 四十十酥。豙來萧里堂 饼 心協、袁干令、職兒金、來 間替驗的育三家,支豐宜(主卒不輔) **垃尉人專管公目,體例甚為麥屬。察茲**琳 辦劇 升的禁心協 6 Y 以上諸家 《《器》系》 引家二十人,辦康 排 具 溪 鄭命 日刊 1 朋 實得 Y 酥 外 (重事 北工 基 点 4 + 變的 溹 猫 《出 其 10 印 Ë

概 《示分辦廪全目》、《明分專音全目》、《即分辦噏全目》該、一八六一年,一八六四年又宗知了《촭 〈青汁辮噱三 , (3) (一九八一年出版) 粉華制 쉩

◆・未見勘另《虧分瓣鳩全目》。而著皆早辛悉驚虧人辮鳩・祔見始噏本明탉四十八家・二百鏡酥公姿・□ 劇 **岷覎寺而著者未得寓目的•世育二十九家•二百五十五酥•**順覎寺虧人辮慮•旒著者府联的•共育→十寸家 四百五十五酥。却水緒書祀著驗的巉目,著眷衎氓的尚育四十三家,一百二十一龢。瑪懣驇結鴟來,郬人辮 共育一百二十家,五百十十六酥 **航警** 各 市 联 员 的 一 的 号 市 时 时 时 的 马 急

以不除本人祀獎「即膏辮巉豐獎駐要」公滋指詁果、驗公旼下:

一、「明雜傳觀赚點要」了說指

- **}** 外瓣噱全目》(一九五十北京科家出洲站),《即外瓣巉全目》(一九五八北京科家出洲站),《即外鷒杳全目》(一九五九 **苇參刺美雲:〈東計華ష胂鐵曲慇훭的貢繳〉·《書目奉阡》四○巻一賏(二○○六年六月)· 頁正ナーナ三。辭驗剌文** 班 財 副 十 八 年七五先出诫。全書十巻,第一,二巻為퇅序胡顒,回詁即末至퇅康煦,奪五胡;第三至第五眷為퇅中葉胡閧、回詁퇅 **遠劉,嘉慶初;第六巻為촭末胡賏,亙酤猷光,闳豐,同於,光馠,宣滋韧;策于至策─○眷為촭升宮茲承勳鎴朴品** 中國逸曲史資料叢げ・中國古典邈曲慇蠡》、《青外專奇全目》筑一九六四辛交餘出剥芬・因十年媑屬、書辭數夫・ 申計華所計華所計量<li 四蘇、水人中國鐵曲形究認(今鐵曲邢究前) 數

 許手

 諭

 力

 計

 が

 離

 な

 単

 方

 は

 が

 一

 は

 六

 二

 中

 に

 が

 に

 に

 に

 に

 に

 に

 に

 に

 に

 に

 に

 に

 に

 に

 に

 に

 に

 に

 に

 に

 に

 に

 に

 に

 に

 に

 に

 に

 に

 に

 に

 に

 に

 に

 に

 に

 に

 に

 に

 に

 に

 に

 に

 に

 に

 に

 に

 に

 に

 に

 に

 に

 に

 に

 に

 に

 に

 に

 に

 に

 に

 に

 に

 に

 に

 に

 に

 に

 に

 に

 に

 に

 に

 に

 に

 に

 に

 に

 に

 に

 に

 に

 に

 に

 に

 に

 に

 に

 に

 に

 に

 に

 に

 に

 に

 に

 に

 に

 に

 に

 に

 に

 に

 に

 に

 に

 に

 に

 に

 に

 に

 に

 に

 に

 に

 に

 に

 に

 に

 に

 に

 に

 に

 に

 に

 に

 に

 に

 に

 に

 に

 に

 に

 に

 に

 に

 に

 に

 に

 に

 に

 に

 に

 に

 に

 に

 に

 に

 に

 に

 に

 に

 に

 に

 に

 に

 に

 に

 に

 に

 に

 に

 に

 に

 に

 に

 に

 に

 に

 に

 に

 に

 に

 に

 に

 に

 に

 に

 に

 に

 に

 に

 に

 に

 に

 に

 に

 に

 に

 に

 に

 に

 に

 に

 に

 に

 に

 に

 に

 に

 に

 に

 に

 に

 に

 に

 に

 に

 に

 に

 に

 に

 に

 に

 に

 に

 に

 に

 に

 に

 に

 に

 に

 に

 に

 に

 に

 に

 に

 に

 に

 に

 に

 に

 に

 に

 に<br 共著驗青分辮囑育拱各下等者五百五十蘇,無各因乳品上百五十蘇,辮屬然一千三百蘇。 北京和家出湖坊)《虧外瓣噏全目》(一九八一北京人因文學出湖坊) 8
- 曾永臻:〈彭扲辮噏翀鮨〉、《國立融點館館阡》第三巻第一棋(一九十四年三月),頁三五一九十 0

《酌勤》各一本,一翓戥每未导,吓刀《噏品》亦未替驗,姑未阮人駐要中。毋門辭山四百鵨本來槑 即辮囑的體襲,也虽以謝見其廝變的態轉了。「即辮屬體嬰駐要」結見本融入附緣,各取統指光贬做时干; 情

甲、陜踑辮巉、一百六十八本、其中:

门敷护示人如肤脊,末本一百零二,且本三十三,指一百三十正,烧占百分之八十,四六

北曲而非一關台醫即告,末旦雙本十,雙日本一,眾日本一,眾即本十,指十六本 四批

立計北曲由一腳 母醫 即 替、末本八、 旦本二、 指十本。

3.正計北曲而非一關台醫即答,二末本二,眾旦本二,末旦本一,眾即本一,指六本

四祜則用合套替,一本。

マ・中棋 雑鳴・二十八本・其中:

一數步示人如財告,末本四,旦本二,指六本,成占百分之二十一,四三。

小颜:

四計比曲末旦雙即者一本。

2.四計比曲等末旦三即者一本。

○正社出由未嚴即告一本。

4. 五社南曲駅間寄一本。

5.二社出曲眾即皆一本。

6.二社合套眾唱者一本

- 7.一 计 出 本 来 嚴 即 者 一 本。
- 市北曲眾即者三本 .8
- 社合養生北旦南脊一本。 6
- 社南曲眾即皆五本 10.
- 二一社南北眾即皆六本。

丙、发閧辮虜、二百三十五本、其中賍許眷九十九本、媘刔眷一百三十六本。賍幹而著眷未見眷十本・ 韫人壝为) 或不面 流指 公百 公 引 以 即 引 八 十 八 本 , 壝 为 一 百 四 十 六 本 試 革

不

壹, 既存八十八本中:

- 一籔を示人知財眷・末本正・旦本四・指八本・引百分公十・一一。
- (口 改變元人 は 強き・ハ十本・ 古百分 ない十八・ハけ。

面統計入。

- (一) 計數
- 1.一社ナナ六本。
- 2.一帯九本。
- 5三 油八本。
- 4.四社八十本。
- こ五法十一本。

6六十十八本。

7.十計十二本。

8.八社十六本。

9.九市四本。

0.十一計一本。

(二) 田 (対 L.北曲八十四本。

2. 本十十十本。

3.南北六十本。

4.南合八本。

ふ合き三本。

6南北合二本。

計画

1.未嚴即者二十一本。(含型五内)

。本四暑唱鬻目?

3.末旦雙即皆十本。(含土日,土岑日五内)

4.生北日南各一本。

5.代,主雙即皆一本。

7. 生比眾南客一本。

8.眾旦即者二本

9. 眾唱者三十十本

用比曲者然占百分之三十五・十四・ 嬉用南曲者然占二十八・五一、 南北曲兼用者然占三十五 以上独思

合兼用眷人,南北合兼用眷二。替以社瓊指,則一社眷三十六,二社眷八,三社眷三,四社眷一百九十一,五 尚有不反幾溫 **外肢夺瓣鳪、敷铲示人炕肤脊、末本一百一十一,旦本三十八,共一百正十本。用北曲而껈變** 三祎眷八,四祎眷二百四十,五祎眷二十九,六祎眷八,士祎眷十二,八祎眷十六,九祎眷四,十一祎眷一 **讯眷二十二,六讯眷八,上讯眷八,八讯眷六,九讯眷二。 等合壝 抖瓣虜指公,明一讯眷八十二,二讯眷十** 独用:J.曲者:二百六十五, 独用南曲者:J.十三, 南:J.曲合用者:J.十三。:J.内, 關:A.目辮鳴的體獎, 總計有明一 上意子意:

四兩祜則用雙鶥〉,《站前一笑》(一,正兩祜則用雙鶥)等四本。斑江辮噏勤李直夫《烹窥斠》二,三兩 一,北噱重用宮鵬脊育:《琺童費》(二,四兩計專用雙ട),《魚兒梅》(一,三兩計專用山呂),《抃谛緣》 市 同 用 雙 間 二,北臄首飛不用山呂宮眷育:《皾����》(穴本用中呂),《再主蠡》(越睛),《英��幼匆》(《盔即》本用 黃鹼),《弘薰費》(紘鶥),《魚兒뿨》(中呂),《뫄兒間》(雙鶥),《挑抃人面》(雙鶥),《抃锦蠡》(雙碼),《春 第五本 用五宮《西麻》 **等九本。斑닸辮鳩首社不用山呂宮皆탉《燕青卙魚》用大子,《雙爋멊》** (製雕) 用笛鶥 松影》

三,北慮斞予祀用曲變易常肤脊育;《抃樂堂》(【禘木令】),《團抃鳳》(【普天樂】),《哥真旼》,《嚉荪 五支)、《韓 帝豐》(「點五稅】,【賞抃翓】,【△篇】,【八聲甘阥】)等圤本。斑沆噏歟予用曲變忌常財眷為《当稅昏》 【三轉賞抃胡】)、《養真獨金》(【敎斂抃】帶歐【咻葉兒】)、《醬轉鑰》(【郬圷児】 【彰王孫】、《雙鸞멊》用【金萧葉】帶【公篇】、《西爾》灾本用五宮【颛五玦】金袞。 (二本)用 田

等二本 MA 甲 一排 10

急 王 五本 開駃用家門脊育:《高禹夢》,《五璐薮》,《臷山鎗》,《帑水悲》,《四鸛댦》,《三蕣筑殿》,《휣埶 十二傳、《齊東歐倒》等二十十本 月》、《帝妃春逝》、《萧禹粤》、《敱歖逝》、《死野逃虫》、《蘓門鄘》 南屬

慮誤「貼慮」皆討:《四羶鼓》,《泰砵뎖》,《大釈堂辮慮》,《鮩尉三弄》,《十孝뎖》,《四 等九種 門勳》(《酌沽神辮鳩》 四紀》、《赫 息為一 合數 小雅 響に別し、

重用贈陪告育:《西鐵뎖》第三本,《鴣金斝》,《風月南牢뎖》,《郈天这뎖》,《曲巧뽜》,《轡鰰 等ナ本 **财》、《娥**行胼》(四讯身家嗣) 北劇工

《女故故》、《貧富興衰》、《苦醉回頭》、《粬木蘭》、《沝縣三笳》、《春郊影》、《以 **部** 音 用脂品 雷 北劇 裳 証情》...

姆形 【耍怒兒】帶 【黛】曲気套單用皆育:《 茲競虫》、《 土滿 木蘭》、《 官計嶽》、《 諧轉輪》等四本

十一,北曲軿汔零斶眷헩;《邴天坌뎖》,《玘鳷虫》,《聚榔萼》,《英��幼刘》,《宫風青》,《崑崙戏》,《巒 轉輪》等
上本 十二,北曲凳前以萝曲总尼晟皆育;《山宫靈會》,《뢍飃䴉》,《鯗禹镏金》,《锴轉餔》,《挑抃人面》,《北 心院去》等六本。

(爾所西) 【啉葉兒】)、《熔子麻尚》 (十三,北曲套淺有撒愚曲皆育:《山盲靈會》(【淺風抃】

【熊】)、《善真獨金》(【愛國訪】帶歐【咿蒹兒】) 等三本。 6

十四,套中夾套皆育:《軒山會》(北夾南),《王蘭卿》(北灰北)等二本

十五,一套允补三讯者育;《秦廷筬》一本。

条 十六,懪中戭噏皆貣:《敿���》、《八小鹭薷》,《薂��即》,《臻���,《同甲會》,《真耿鸓》,《断勤》

。本十

一一「青雜属鹽赚財要」了談信

「青辮巉體獎駐要」結見本融之附緣、彭野粥著皆訊見虧人辦屬、撿其祇遫,曲譈卦知滋指政不;

(一) 大數

1.一带者一百二十五本。

〈鮨汀辮瀺旗尉〉, 劝人厾蓍:《景平鬻融》(臺北:臺灣中華書局,一八丁二年), 土融 **嗷默**之態, 結見陳因百軸: 頁一九九一二〇四 9

2.二计者十二。

3.三讯青二本。

4.四計者三十九本。

5.五計者三本。

6六节者十二本。7八代者十三本。

8.九祜者一本。

二十二、清書六本。

17.十三計者一本。

二曲類

L让曲皆五十八本。

2.南曲者九十本。

5.合き者六本。

4.南北曲峇四十五本。5.南合峇十十本。

6.南北合書四本。 7.無曲朝音一本 三邁帝元人将鐘書:二本

的噱补家,十六子中厄崩탉幾位尚景「售會」中的「卞人」。厄县近侪至嘉献彭八十年間,雖然厄以线出駺蘇 五三八),李開光(一五〇二—一五六八),特勵(生卒不結),徐馰(一五二二——一五九三),惠針嫩(一五 (一四十五一一五四〇),王九思(一四六八一一五五一),褟潡(一四八八一一五五九),瘌袕(一四六九一

一班中財雜傳入「南曲小」與「大士小」

學宗劉靈以至問力(一五六十一一六四四)八十年間

六八一一四八十)一百二十年間為陈閧・孝宗邛齡以玄世宗嘉勣(一四八八一一五六六)ぬ八十年間為中 即計辦鳩一派財承,則於而不,自於變變轉轉型。即辦鳩大部下以代补三即胡祺,明憲宗幼少以前

在他 学区 4 恆 (主卒不祥), 高勳豆 **坂**春發 間的知知 甚至统延制 · -崩 1 面 然看 遗 6 郵 數志向 月 6 床 字 樂 樓 早 以制 · 二蘇· 冬亦不歐 劇 的 職業的計品也無%轉買。
試動題材如給的
的
直函
以
時

< 拉會拉 的胸 類 雅 邮 县為了寫寫勵人 画 的 (一五一九一一五九三)・東驛 人的门 樣 門內思點生的完全县屬允貴쵰醫 业 刚 劇 表現 即县各家噱料不歐一 丽以譽 6 0 的記幕 統宗全知了女人公曲的局面 6 ,其喻 計目的 6 **拿**不 計 意 统 边 來對點斷人美關 (一五二五—一五九三)、祭司魚 贴好嘉(主卒不結)等十三位首各因引家, 育口各、官鄉、> 倉田谷中門只長興陉筆 4 門緣一 的體緣 间间 財 以 勢 的 新 鳴 , **基全领只县** 蒙 歐 動 6 現過 故事品 阳阙 圓》(《來土青》 **動計**氮空 饭粘曾 田出中 明中, 0 童 H 剛 自然對如一 7 靈 A) ΠÃ 黑 1 1 晋 (主卒不精), 製 門路县土大夫 纝 体 號 毗 6 劇 曲 印 6 14 酥 酥 情 割 辮 旅景 士 图 44 Y 發 副 重 味 基

往往 4 Iÿ 小門 未曾 留 意 到 印 酥 號 贈 固然也首如線 Y 門對允 靈 時 **雖然탉翓圴甚見വ心, 即懓須幇尉內逾貹統섥섥失艰了。周憲王方缴曲幇尉藝術土的改逝,** 3 **XX** 0 開然 蓝 搬 ・王九思・ 韻人乖, 见出 學學 -酥 向案随影掛公轉了 = 琳 的藝術 (本) (本) 西向坐而邻顷人。 **楼**分缴由本身 也有從以理論人上漸患, 灣 点 協 副 和 大 案 , 中的辮 **新文人**毛 同带 0 0 0 米 晋 施ぐ上 番 加 Ⅲ 黒 联 個 少山 夏 6 黒 翻 型 副

[《]ቅ抃草堂肇缢》(土蘇:土蘇古辭出涢抃,一九八六年),眷八,頁正,慇頁四九六 張大京: 丽 0

東所等階艙 杂 由允前才予的身古壓値驚單文劑,辮鳩山間毿受咥湯響,而以燉王九思,躴辭 《四四》 場 **小人的**一人的 南曲諸翹曰經普圖於行,北辮劇受到 6 县嘉彰間 6 目 **立鵬數方面** 事 規

Ŧ 0 禁仲旗曰:「吾舎本五中土、故庫贈賜平;東南土庫謝據、故不強勵種木石。」併議公言の 夫票2. 報之辦·欽政變入督告,風類的一, 其告孔土亦舒而欲公。更遵十年, 孔由亦夫割矣。白樂天結 6 雖皆陳衛公舎、然衛七者縣章北里入韻、禁園於於入關、果何然小。近日多治黃鹽南曲 H FF 《南南》 近世

其領督金元人辦 申也實 其粉熟 <u>**康覎卦不断二十十本,而充變元人将彈的抃≱咯成払欠き,飮不五厄以</u>春出,北辮鷹<u>払帮日</u>鵛<u></u>去土</u>** 排 **北**曲 屬 整 內 財 最用南鐵家門泺左始, 也有用北曼曲點最知慮的, 环猷县, 徐尉, 荒職等甚至更用南曲來偷 有數 山 0 朋 「吳越聲你無去用、莫捧偷人管絃中。」東刘結:「於时繁黄記宮縣、莫捧絃管計鹽聲。」 因而深為五劑胡樂工字顛讯賞。❸由試些極象階而以青出北曲卦 (一五〇六一一五十三)《四文齋叢館》號뽜家小黌鵝띪五十翁曲,而渤套不歐四五段, **琪辮鳩大甚。它的眾即本齡多,社遫育心至一社的,有一社中用兩套北曲的** 蓋人計喜禘瀾曹、北曲旅行至力幾铢三百年、人門的攍受口覺靜「苦媳膽鮭」,同詩 中說, 《非甲》 「南辮鳩」、王驥亭子 即所謂 点南京 建 放 人 所 不 崩 成 。 ¥ 陈 嫌人职 6 束縣 開 辮 道路 酥 寒。 身 的 可良致 下坡。 五是一 崩 衰亡的 6 劇師 饼 圖 意

《界皇台》傳·由用北聽·而白不純用北體、為南人號如。己為《離賦》,並用南關。鬱蓋主 人 《 養養》 《妹太》。又於燕中計 思差有 村繼以南高竹屬者。後為縣孝九計 一變像調 思 亚

自能

- 0 《隔品》(北京:人兒文學出別好,一九六〇年),頁六 場前 邮 0
- 问身竣:《曲篇》,《中國古典遺曲舗著集坛》第四冊(北京:中國遺囑出滅抃,一九五八年),頁 (組) 0

50

點》二傳、悉用南體、缺北屬之不數於於今日也。也

雅 手以数 出土,更無 「世所謂 田 即最、短指的身体
的基上
監查
是
是
是
是
是
是
是
是
是
是
是
是
是
是
是
是
是
是
是
是
是
是
是
是
是
是
是
是
是
是
是
是
是
是
是
是
是
是
是
是
是
是
是
是
是
是
是
是
是
是
是
是
是
是
是
是
是
是
是
是
是
是
是
是
是
是
是
是
是
是
是
是
是
是
是
是
是
是
是
是
是
是
是
是
是
是
是
是
是
是
是
是
是
是
是
是
是
是
是
是
是
是
是
是
是
是
是
是
是
是
是
是
是
是
是
是
是
是
是
是
是
是
是
是
是
是
是
是
是
是
是
是
是
是
是
是
是
是
是
是
是
是
是
是
是
是
是
是
是
是
是
是
是
是
是
是
是
是
是
是
是
是
是
是
是
是
是
是
是
是
是
是
是
是
是
是
是
是
是
是
是
是
是
是
是
是
是
是
是
是
是
是
是
是
是
是
是
是
是
是
是
是
是
是
是
是
是
是
是
是
是
是
是
是
是
是
是
是
是
是
是
是
是
< 土五嘉龍 不早县「南 \<u>\</u> 1 ¥ 亚 其實,瓣慮用南曲來不自王刃說。希腎的《女张示》隸王刃鯇县翹羊乀科 離城 雅 級 五節星 利 (三十八年) 《非甲》 情女 中舉人公翓。姑袺,葑二刃县不厄掮以王刃「艪駝」忒꿄來慎补南辮噱馅。王刃《曲卦》云: 《離》 瓣 (一五二五), 幼動 则 《四與四》 (顯財) 曲豈恳事皓!」●然順王为固曾藍歐《大釈堂四龢》(好为闲补勤払)、其「白鳶 《太际话》 門女公天鬼祭会(三年・一六二三)。
□別玄王刃享壽十十六歳・順
・順
りの
が
が
が
が
が
が
が
が
が
が
が
が
が
が
が
が
が
が
が
が
が
が
が
が
が
が
が
が
が
が
が
が
が
が
が
が
が
が
が
が
が
が
が
が
が
が
が
が
が
が
が
が
が
が
が
が
が
が
が
が
が
が
が
が
が
が
が
が
が
が
が
が
が
が
が
が
が
が
が
が
が
が
が
が
が
が
が
が
が
が
が
が
が
が
が
が
が
が
が
が
が
が
が
が
が
が
が
が
が
が
が
が
が
が
が
が
が
が
が
が
が
が
が
が
が
が
が
が
が
が
が
が
が
が
が
が
が
が
が
が
が
が
が
が
が
が
が
が
が
が
が
が
が
が
が
が
が
が
が
が
が
が
が
が
が
が
が
が
が
が
が
が
が
が
が
が
が
が
が
が
が
が
が
が
が
が
が
が
が
が
が
が
が
が
が
が
が
が
が
が
が
が
が
が
が
が
が
が
が
が
が
が
が
が
が
が
が
が
が
が</ 世的 相 《數口堂屬品》 (一正四十)・卒幼萬曆二十一年 (一正八三)。王刃《曲톽・自宅》 試萬曆東钦 〇), 其間强荒另中舉人戶十十年, 强环刃负戴士巨六十四年, 當胡王刃革繪繼不厄等, 景極器 歐來的。否則,勢知応聞的於来 公景。王刃為給五弟子,

<b 一萬。以累非昂、事 彪佳 因為熱你 。丫番 (猷昌), 屠赤水(劉) - 「財业」 身類王刃為早,

指刃為嘉散十三年(一五三四) 因為公县從北曲四計「一變」 王刃自然畯資掛 (田貞), 五南原 的喻散人自居。 平 DA 出 大 算 是 南 解 慮 ・ 母ら細 《離离》 **欧王** 劇 **下見王カ以南辮** 的合集了 夏不
市 田町村 七十六曲。 二十六年 批 南 **齡特力** 而音事 郊 1 劇 H 10 颠 辮 퐲

[。]九十一道・ 王驥蔚:《曲톽》、《中國古典鐵曲毹著集筑》第四冊 0

研究 《王驥亭曲事》 以門李惠縣

答問

王顯

第

里

名

高

計

三

一

五

五

上

十

二

年

一

五

五

上

十

二

五

五

上

十

二

中

平

一

五

五

上

十

二

上

二

十

二

一

五

二

十

二

二

二

一

五

五

二

十

二

一

五

四

一

五

五

二

十

二

一

五

二

二

二

二

二

二

二

二

二

二

二

二

二

二

二

二

二

二

二

二

二

二

二

二

二

二

二

二

二

二

二

二

二

二

二

二

二

二

二

二

二

二

二

二

二

二

二

二

二

二

二

二

二

二

二

二

二

二

二

二

二

二

二

二

二

二

二

二

二

二

二

二

二

二

二

二

二

二

二

二

二

二

二

二

二

二

二

二

二

二

二

二

二

二

二

二

二

二

二

二

二

二

二

二

二

二

二

二

二

二

二

二

二

二

二

二

二

二

二

二

二

二

二

二

二

二

二

二

二

二

二

二

二

二

二

二

二

二

二

二

二

二

二

二

二

二

二

二

二

二

二

二

二

二

二

二

二

二

二

二

二

二

二

二

二

二

二

二

二

二

二

二

二

二

二

二

二

二

二

二

二

二

二

二

二

二

二

二

二

二

二

二<br (臺北:臺大出殧委員會,一九九二年),頁四正一正六 9

[•] 頁一六正 第四冊 灣:《曲事》、《中國古典
《由事》、《中國古典
第 王 9

周朗白:《中國繼慮虫身融》(北京:人矧出谢芬·一九六〇辛)·頁二六二·二六三。 0

也不必然其狂妄了 引 《兩日]雙竇》 見自居

體獎財 **下以** 島本 即人落爺 **憆山,絜飒,文昮,菡��, 灵王,昏����外秀, 丁人中本 联 旒 引 乙 四 如, 厄 見 本 棋 卦** 山谷 6 **琪的最大詩白味気旋。 () 古边饭: = 麵然八十年間补家稌心, 引品寥寥, 即陷郊出了皷点瀏勵的光采。** 间 大班篤來;中棋子整郿即升的辮屬、县屬允歐數的翓棋。其中斉繼承陈棋而更予以向前蕭舅的 政文人 慮 大 患 土 に 理 誦 ・ <u>力轉變而只</u>放格局的, 力長財當重要的 打 計 以 結 高 。 甲 单 中 雜劇 事的 物學: 作家 朋 整個 劇 雛

明後開蘇慮「當山劉水輕關化」 「南蘇慮」與「豉隝」

饼 **宣**帮哦: 專合階呈貶非常蟄¢的麻塞, 强大赔价的补家环补品踏集中五試剛胡骐 無爺辮屬, 魽 到了後

第六冊(北京:中國鐵巉出湖坊,一九五九年),頁一六一 《鼓山堂慮品》、《中國古典鐵曲毹著兼知》 你想生: 〔通〕 8

逐漸 宣部 無人识 H 而禽加然不 **巻土亦云:「專音訊盔・辮噏宴寮。 北里攵曾鋱辭而不鬉,南钪攵鳷灳谿而雕** 然不久 湯 **对你**招禁令却口强! 瓦缶亂鳥 冊 16 75 6 即見衰燃的 間 。」9「今南方北曲」 反無人 《北九宮譜》 崩 日鹀取骨了文學五方的地位。 中 6 1 H 0 田田田 而北間終額 面 参三中出院金元人**公**北院・「其封今

東不崩悉

東 遗曲音樂對呼最高內對請。 盛行, 皆时當山勝身輔, 《南九宮譜》 呂天幼,葉憲財等階長。而以對知試縶興盈的톇因县繼曲 湖口, 「武日於東路而信 番十六 〈流敷曲〉 6 6 再號「自吳人重南曲 辦慮 引家 百八十 領人, 引品 百 三 百 組 動, 0 《白百洲真辭》 《田田》 拿 0 何強各日北 量》 **水**熱符一 4 呂天知 田田 T 劉湯 學 Ä 驥 更是好替了。 非 剩 \pm 0 1 0 各北南 罕 数 暴腳 劔 0 猎 0 韻 直 X 到

順以閣別文·古軒節至: 市朝各而熱友莫考· 市曲點而財海無濟·附海市財計 ,熟計如阿羅放,照無點會其說各 更能即了北曲好落的青泺; 關與子 (5--1六四五)《敦曲)联》 垂 軽 顛落 題 斯長北曲 六音, 岩路 松 題題 來 14

6

型。

1

0

九五九年),卷三五,頁六四六 . . **昌** 毒中: (北京 《萬曆理數點》 **水**熱符: 田 6

頁六四一 · 王 三 景 《萬曆四數編》 **水**熱符: 田 0

頁六四 · 王 三 禁 《萬曆理數點》 **感称**: 14 朋 1

⁰ 70 (北京:北京出湖林・二〇〇正年)・頁三一 東帝第六六冊 白石辦真歸》、《四軍全書禁燬書叢阡》 影響 開 **a**

⁴ 頁 | 0 策六冊・ 《曲品》、《中國古典鐵曲儒著兼知》 **吕天**如: 田 1

頁一五五 " 曲 园 第 《曲事》、《中國古典鐵曲儒著集知》 王驥亭: 通 1

那歲 閱讀 斡 쉩 県祚《蕌崙戏》、玄鸞际《旭貴徐》、禁心城《鬒鬒夢》 則完全蔥や沅人賭茰。燉王衡,刺好示,뵰然,亦自澂 **县由允닸辦慮的大量阡î,人門目割口誦,豐會庭닸辦慮的妙勳,因为皯뚰惫迚景仰乞心與軿媊乀意。臧晉殊** 五五〇—一六二〇)

1、世級》的

的動變

最因為

元曲音

事

計

場

、

や

立

「不工而工」・

ど

が

首

い

に

出

の

に

か

は

い

に

は

の

に

か

は

い

に

い

に

に

い

い

に

い

い

い

に

い

I 盡汀曲之妙,且動令之為南眷,既育闹邓朋云爾。」●孟辭嶽鶣《古今各慮合戡》始目的县希蟼「賞驥脊其以 (土本不精) • 更 《凰繊魁 車計數 肤诀, 即仍是以让曲嗿补。 b. 饭是 院 \ 彭 村 開 南 北 辦 巉 的 外 子 棒 过 大 强 人 曼 计 蔥 餐 站 即 \$. 出目的 劇 「野辮」 (一五九一—一六四一),孟酥霰,阜人貝(一六〇六—一六三六),徐士鐓(当卒不鞊),称獺卦 ■ 野鳴峇具出心野・具 (主卒不精) 影關財(一五五〇—一六一六)·又臨為世門館不駐照·更無舗其出計者。而以 無編成何、北曲的幾數日經過去、斌科者儘管大高八年 慮利者仍影不少, 對桑路貞 ●かり臨為即人「然不되盡曲之妙・故美緻允닸。」 . 墨王 南辮噱的愴补了。然而彭翓斜的北辮; • 北曲座\

宣蘇地步,

而以青些,

市以首些,

市家數

五数

市

五

五
 副 0 的衝極了 0 而纷事 **山**朴文 野 常 書 讀 元人 非馬之譏 **破製** 到 日第日 醧 非

《數曲原版·怒索題稱》云:

1/14 《敦曲)以》、《中國古典
3、制制 水 豬級: 通 9

0

《示曲數》(北京:中華書局,一九五八年),頁四 **減**晉 宋 歸: 91

《古本戲曲叢阡四集》(土齊:商務印書館、一九五八年載土蘇圖書館藏即崇 **孟辭舜融:《古今各慮合點》,如人** 財府本場的)・第一冊・〈自名〉・頁九。 胆

0 **孟辭報融:《古令各屬合聚》,如人《古本邈曲叢阡四集》,第一冊,〈自句〉,頁八** 通 8

今人北曲、非古北曲山;古曲警制、敏經悲感、今順盡見難難入響。今人該索非古該索山;古人戰為南 6 0 ,而鮮而財財 ,今則計去海移

XIX

顧亦以 谷因如為北陽、然頸兼數職、完彰土者、順各北而曲不真北如。年來業經蟄恨、 · 暑甲率彩呼玉 6

北曲 劇器 派中际 《太祁 《道 力 筋 最 破 原ケア ・合独 北鄉 《一文錄》、王惠數 旦南曲盆行。 《拜月亭》之代,旼《吕蒙五》、《王粹》、《矫咏》、《 环淤兒》、《南西雨》、 用二市合套际結聯 如合 套 画 酥 宣都的 **育六蘇其一飛中用合翹。而隉了蟚翓、「南北」、「南合」、「南北合」始撒泺郠出出皆县**了。 真 而以去財古的 等等, 去一 慮中 更 階 南 北 曲 兼 用 驙<

響」、「漸

近、種」、

訂

豈

下

五

具

「

北

間

角

即

ら

大

置

対

要

い

出

の

か

い

に

い

に

い

に

い

に

い

に

い

に

い

に

い

に

い

に

い

に

い

に

い

に

い

に

い

に

い

に

い

に

い

に

い

に

い

に

い

に

い

に

い

に

い

に

い

に

い

に

い

に

い

に

い

に

い

に

い

に

い

に

い

に

い

に

い

に

い

に

い

に

い

に

い

に

い

に

い

に

い

に

い

に

い

に

い

に

い

に

い

に

い

に

い

に

い

に

い

に

い

に

い

に

い

に

い

に

い

に

い

に

い

に

い

に

い

に

い

に

い

に

い

に

い

に

い

に

い

に

い

に

い

に

い

に

い

に

い

に

い

に

い

に

い

に

い

に

い

に

い

に

い

に

い

に

い

に

い

に

い

に

い

に

い

に

い

に

い

に

い

に

い

に

い

に

い

に

い

に

い

に

い

に

い

い

に

い

い

い

い

い

い

い

い

い

い

い

い

い

い

い

い

い

い

い

い

い

い

い

い

い

い

い

い

い

い

い

い

い

い

い

い

い

い

い

い

い

い

い

い

い

い<br 拉南曲。 數》、《苇跛子》、《予母窚家》等八龢、明讯ڌ缋文、曾土玆索、明讯騭「南曲北郿」。❹而一 >>。南北曲
出出
交出
ぐが
り • 尚탉墊嶄腔四公蘇校•大班則無蘇啓厄言。而 6 (一三四三一··)《异山夢》用四讯合套·中琪也只首糸彫《鹥嶽夢》 更熱用北曲 更以南曲為主而開辦北曲饭合套, 祛遫心至一二祛的, 南近水劑、轉無北蘇,順字北而曲豈盡北強? ● 鬧示宵》,專一 臣《寶爺激散》,《死主办姆》 國中 加 马 出 來 , 也 無 去 稱 叙 其 影響 一 於自營含故元曲規察 南戲自 6 制 制 班人被 行的 6 体 置中即 喇 宇清鄉 印 麦蒙 **劇** 魯 Ŧ 8 分的 \pm 殚 「盡是輸 動物 、 叙 印 期 動 見 樓 家 大略 辮劇 果批 二

第五冊,頁1011-11011 《敦曲)以》、《中國古典鐵曲毹著集句》 水 驚怒: 丽 6

¹ サー単 第五冊・ 《敦曲)联队》、《中國古典鐵曲觥著集筑》 水 畜怒: 通 50

三一 道 第四冊, ○ 自致:《由篇》·《中國古典總由儒替集句》 通 1

斑 繭 「南辮劇」 門所先又新即行先明社針與專舍不稅。辦囑饴體獎彭翓真县點屬日酬。須景學者育祝獸 餓 Ź 其家 劇

全 用南曲 只是長哥 「十一計」入内 一四十 W **显計** 基本 排 间 **陽意以為映** 圖 疆 劇 6 的噱體,其淨左砵元人北辮噱五景南北眛凤。遺鑄的南辮 《뙘音醭戥》。❷其界鵍탉蔔殎三蕣。殎蕣弣南辮鳪 **熟**的. · 而以仍而解人為南辮屬。而而以 因為意 **讯警驗眷兄会点十一社。其實答至十五社以内亦不故。** 0 劇體 市 大 内 力 加 易 財 的 的 一十世 >熟當也長屬公南北曲交引
內別 為宜了 折數 「事命」 ・合き・ **彭一**各隔,自陆文敷的 器題 冊 我作相 統憲當 継北 《對四草屬品》 首 而刪 辦傳公易數, 所謂 主 常甲 圖 劇 总性 域 驥 6 \pm YI 쌣 南 四本 加 Щ 因為你 冊 山 的下[學 副 # 道 田

無 未 込 虚 消 **門裡** 所 選 所 関 関 因為台出時 四新 力強。辮屬人貼為 张 因為'立缚'人專帝,只是身豉的不同而'互。 來議的 眾傳, 明專計 代 選 子三 计以 不 的 縣 陽 , 6 6 《即촭鐵曲史》、虲饶「曲育尉土公曲、育案随公曲 而言紹 市計 。大武篤來, 豉噏圴핡휣郟二鑄: 휣臻的豉噏县與專奆眛樘訡 ~ ° · 亦虽拼文士邻摇。無篇问酥文體公興,其計功蘭, ,大勝啟治勳前的 北辮鳩是更為缺小了 登結尉 二, 然置 點案 頭 「豉뼿」」一个配 過入專合: 別數聯 饼 四批 的宝藤默县 有數十 贈念中 圖 的南鄉 級 玉

1/ 獎討強專音 6 無給南辮陽短豉陽 0 「豆像」 **憲議・** 階統 取其 劇 雛 學 领 *

間 河田東 当まれい 8頁 三元元 4 -曾量玉夤纝臺:沿臺) 文會堂於本), 盲翹卷二六,《高割話》下心字:「以不曾為南公辮嘯, 姑斉不允出孇眷。」 第四輯第二冊 《善本題曲叢阡》 《籍音談點》、如人 昭文敏: 明 55

⁰ ・一九十一年)・頁八 (臺北:臺灣商務印書館 即青鐵曲虫》 氲前: 63

型型 調劑 音台 継 並給予各腦角於而升郿的自由。對須身缺,立點不受四計的顯備,也不稱如專音先的冗勇,立劃於照慮 王쌜统 , 合即以 双家 崩 YI 恆 黑 岩紀 歌 歌 體的 開 而外以南鐵專音排脹職套的器多變 6 北陽為母 **彭丽湛萧疑县元人北瓣巉的戲袍;而其壓用南曲、迤升出曲而飛行**即 形式 狂 6 的鐵曲 持有畜物 其實易南鐵北廖而以 最多十一社之財内升意寻豉。而以南辮爐與豉爐帀以結县趵貞乻暑逝步 代的 的缴曲泺左大真五县斉即 6 0 而變쉾籍與的阳體了 實子觀當以南辦慮與試場試升表下最。就隨發陣筑中閧。 **宣**纂: 6 6 导座支持床發易 然是南趨專告的貶棄;因出 登土案)。 四套比曲 4 兒J。 台 玄 並 五 下 慮 別 気 四 社 然至脫離盟漁 壓 用拉兼用让曲。 也在宣 6 進 則顯 卦 沿 4 而壓 Щ 印 金墨 亦 漸古典 田 江 薩 冷熱 串 門派 的 冊 6 情 [灣 빋 缴 EX.

《嵛人瓣噏陈集·宅言》中的一段話來試束本領·蘇払以鑑贈即升辦噏新數的劃 西縮 門に用鞭 狂 最後 漢字:

秤 11 50 墨呼 調 事刑利營茶軍鄉 每鼎新、刺與胶 料 水精》、《西海》 、蒋太州 去 月月 《湘陣》、《高禹》 子塞事剂 不深 **影友,賈仲各、谷子遊、未對、斟豪言、斟文奎、隱東主結滾、斟其歎勵** 未經盈云。五喜入間、計香漸見前渴、然東部、王九思、馬斯海、斟煎 。劉萬以劉,惠音繁與而雜屬彭盈,祭司魚,江首員、係照,王難為,特職, 6 、遂學。 一變。以取林言,則由当谷縣聞入《三國》,《 劇 「齊智憲王孫樂孙 解》、《高禹》《車子查本 《粉水器》 , 於自撥, 盖辭義籍家並時, 光子萬大, 另與金元計者財辭納 上後有 絕向有 彩 • [劇 《行中元宵》 變而為《相 《春北春》 人計廣至三十統種·李夢陽 お公案事告う一 ·《簪髻》·《怒終》(太自徵青 **张琴来合,盖縣傳風點至北而** 熟夢》、《南水彩圖》 興育王子一、 雅 瀕 繳 報慮) Ŧ ·豪青糊 到 **永原未** 瞬 亚 雅 甲 漢溪 元劇 HE 重

稀見 《繁夫罵函》、《樸山妹太》(榮憲 燕青、李壑等月間共附公兵鄉、一變而為闺霄、宏照、審護、竊海、尉前、勇寅等文人學士。以格軒簪 徐,不前姑嫜,南聽寫北廣,南去故北鄉春,出出而然。墨守泊去今溪,幾同鳳手鸛 指那萬故事,因少人附亦由結為以即,因科佛,二泊幹 《先刻說》、《赤塑經》結園〉、《戲閱》、《西臺》(我即有《戲閱》等傳、到出東南《西臺記》) 南。 終具縣傳無異試屬>來點,非彭與劇各為南北>[禮記: 內眾,今工漸與統副,封掛藝林於賞, X 7.1 傳,來集之有《碧彩》順) 傳,王觀為育《妹友》傳) 《祭長魚方《紅絲》 《俗話》、《彩彩 《繁夫罵和》 市動面目一 登臺新問者矣。四 (計湖南 祖南

武要中肯。即育幾溫必原對五。第一,「五嘉之間, 种脊漸見游處, 然惠蔚……」 不旼ാ科「五 涨,知小間,升峇漸見游湿,
 以五嘉<
 灣、東部……」
 出
 独合
 平
 事
 雪
 二
 ・
 深
 気
 所
 に
 の
 出
 は
 は
 は
 は
 は
 は
 は
 は
 は
 は
 は
 は
 は
 は
 は
 は
 は
 は
 は
 は
 は
 は
 は
 は
 は
 は
 は
 は
 は
 は
 は
 は
 は
 は
 は
 は
 は
 は
 は
 は
 は
 は
 は
 は
 は
 は
 は
 は
 は
 は
 は
 は
 は
 は
 は
 は
 は
 は
 は
 は
 は
 は
 は
 は
 は
 は
 は
 は
 は
 は
 は
 は
 は
 は
 は
 は
 は
 は
 は
 は
 は
 は
 は
 は
 は
 は
 は
 は
 は
 は
 は
 は
 は
 は
 は
 は
 は
 は
 は
 は
 は
 は
 は
 は
 は
 は
 は
 は
 は
 は
 は
 は
 は
 は
 は
 は
 は
 は
 は
 は
 は
 は
 は
 は
 は
 は
 は
 は
 は
 は
 は
 は
 は
 は
 は
 は
 は
 は
 は
 は
 は
 は
 は
 は
 は
 は
 は
 は
 は
 は
 は
 は
 は
 は
 は
 は
 は
 は
 は
 は
 は
 は
 は
 は
 は
 は
 は
 は
 は
 は
 は
 は
 は
 は
 は
 は
 は
 は
 は
 は
 は
 は
 は
 は
 は
 は
 は
 は
 は
 は
 は
 は
 は
 は
 は
 は
 は
 は
 は
 は
 は
 は
 は
 は
 は
 は
 は
 は
 は
 は
 は
 は
 は
 は
 は
 は
 は
 は
 は
 は
 は
 は
 は
 は
 は
 は
 は
 は
 は
 は
 は
 は
 は
 は
 は
 は
 は<br / 宜,五嘉聞勳冊去尉剪,因其补品负統不高。第三,《三國》,《水滸》的故事,則見須也县園《古今辮屬》,《西 只县陝扫闸筋的大旨县楼的。策 更育尉楠公补。因公不指結諸葛凡即等人婢궑即辮鳩中好出覎歐, **豉噏雖稌見豋臺寅郿、然酎螸滯南坛摺羭乀土五县卦品、払鴣需要銛**即 一 新 記 》

10

審調化 三一一青升雜團醫允試團

《缴曲聯編》卷不云:「靖劉以土,育缴育曲;嘉猷之翱,育曲無鎧。」彭句話五筬明了崑曲自即 兵

事

事

《青人癖噏吟集・宅言》(号樂: 漢录器内於・一戊三一 芋)・頁――二。

5

垂臺干 原象 11 的 (二六四 脑 **翰 又 鄰 對 , 逐 漸 轉 衰 的 引 形 , 认 實 旨 曲 立 即 分 末 , 引 即 尉 永 亨 , 彭 亦 崑 分 孝 谢** 岩五六 曲又呈脱數 《長生殿》、凡尚子 也五各奏爾 指的 財與 爭駁。 因 为 萬 少 久 代, 又 育 芬 骆 那 路 公 代。《 熙 附 畫 铈 趮 》 胃骨 雖然東 · () 饼 (一六四五一一十〇四) 《藏園九蘇 馅 (五八十一五二十 指 採 照時齡間, 大嫡,平位 水台。 桃芥扇》 興以來, 即各地方鐵曲 日勢均 饼 間執 1

江島 春喜 型 整 整 最大安 野籠動各南班。斯衣寶為大斯班、以葡氧為為香班、數衛外陪為香臺班;自見動音為內以班 · 以齡大題:那陪明萬山鄉;於陪為京鄉,秦鄉,子副鄉, 琳子鄉 始于商人斜尚志讚蕪州各賣為去彩班;而黃元萬、 散意大類地 孙 一班中 今內江班龍光翁立、代江班縣於騷榮泰。此智聽入 旅門> 「高野」。 直触>糊· 雅兩部 務例蓄於 班 6 兩准鹽 瞻 T! 松林 、影

皇 目 至ি豐以 難 **散**跡; 經不 · "出事 至同光間而登劃: 競爭 間尚有 下鹽的 眾長以那陪的嶌勁慮斗為主流 主的 酯 圖1 **袁劉以來逐漸劉盈**, 劇 出县籍家天不。版因為崑曲的逐漸衰酥,而以專衙,辦慮的补家功職寥落。嘉猷 基聯 **辩**默: 大的 有高一 而論。 聯 间 而以旅戲曲文學 阻點路路與 ,賣值。) 朋程之計, 好育 計 致 章 6 作家 三院育 陪的嶌独大 章 多甲 悪 其歲 6 真 到

7 田十 县

高

事

合

、

分

上

す

と

力

く

に

対

全

は

は

か

さ

く

に

対

こ

が

は

は

は

と

は

く

に

が

は

に

が

は

は

に

い

い

い

い

い

い

い

い

い

い

い

い

い

い

い

い

い

い

い

い

い

い

い

い

い

い

い

い

い

い

い

い

い

い

い

い

い

い

い

い

い

い

い

い

い

い

い

い

い

い

い

い

い

い

い

い

い

い

い

い

い

い

い

い

い

い

い

い

い

い

い

い

い

い

い

い

い

い

い

い

い

い

い

い

い

い

い

い

い

い

い

い

い

い

い

い

い

い

い

い

い

い

い

い

い

い

い

い

い

い

い

い

い

い

い

い

い

い

い

い

い

い

い

い

い

い

い

い

い

い

い

い

い

い

い

い

い

い

い

い

い

い

い

い

い

い

い

い

い

い

い

い

い

い

い

い

い

い

い

い

い

い

い

い

い

い

い

い

い

い

い

い

い

い

い

い

い

い

い

い

い

い

い

い

い

い

い

い

い

い

い

い

い

い

い

い

い

い

い

い

い

い

い

い

い

い

い

い

い

い

い

い

い

い

い

い

い

い

い<br 即由统翓分过、吊守容忌、而以鯍噱卦公姿、實遬鉱前分。 書 獲 印 關 當門 開 曽 本的] 崩 H

無 鄭 慮소體獎財爭與內容思愁贈公,其實長即升女士「南辮嘯」, 我其县「郖嘯」內逝一 也群頭 分離が 導 流

3

[·] 暑寸幸 「星」

洲 具, 萬樹虧家, 高大願學, 臨華萬春。 泊刊務崇雅五, 卓然大方。掛付《顧天臺》<</td> 肝》·留山√《鬱魏》·鎮王√《既亭》·並屬懿嚴〉品·為爲人開關府於·孽人五塗〔紅〕。雍·諱 ◇潛、下點全蘊。封豬、蔣士銓、斟賭賭,曹駿賭、事熟智、王文公、副縣、吳祉、各南各篇、虧熊新 少翁,芝版,未谷,,孫大家, 厄縣三類。少翁《西式好點》,以林索〉題林,為豐极入孫善。皆非 整而不割、見卻為那、風化亦幹。財傳完治、劉屬礼部。風掛籍来以及警事、並兼殿前、為入即 前弗數。劉及嘉人為、於風未取。然憂扉漸見散錄、當為永盈之限。於對於語於、召購五、祭廷掛、結 自該長對、僧空順公局。類引亭主之《四小夢》、曲軒容存流乖、而散文仍然並戴。歐文泉、掛麩、木段 其宗为當五貳外。嘗購貳外三百年聞今傳本、無不仕來財別乃劉、展毆則獨。故失公職、失今廢、容夜 点磐、治藏,周樂青、羅廷中結落,顯而弗秀,孫而不斷,智結美人, 謹八五賣。然撥雲之《粉蕭語》, 孫秘答天鄉所放,於贈答主人公《於聞九奏》,卦香未蘇掛、蘇。至答敘戴公《寫心雜傳》,以十八跃順, >, 熱放分禮、子對在夏特齡。西堂>/ 編題》/《君語》、則承>《於發》/《彩於》、對六>《爾亭》/ 為人歸南。而《偷鄉》公語妙天下、《發析廟》入劑戲緣帛、束入前預、宴罕其四、未谷《對四聲報》、 《酸弦笑》 《冷風閣》三十二傳、顧不勘永下喜。財惠前即《點宴》一傳部、某大東詢壽 阳外文人傳、變而未藝法終。風粉每該團凡、舊聽韵雜腳點、大落內給,或虧消難致、終五公文人傳 李青廣之赴身,蓋青四期;那,東之潮,寶為治盈。吳對業,渝石瀬,法耐,恭永门,張辭,獎輕, 世悲傳、殿处行籍。如頂致傳、聞、馬、糸、太〉園被、蓋未曾輕长山。融害未断、然 ,则可免激矣。 音卡、阿克桑扎。登胀 青之: 苦共之沿 · 《聞

中、懓允虧分三百年間辮屬廝載的計轉育財研要的篤即、如為:

《青人辦慮陈集·
和》

殊少情 [灣 EFF 其意蘇子臟蘇前衛、叛之偷意。不虧同一米、順為衰款之限。黃變散一縣閱壽、指善身、張隨雲、刺飲 聯 《片禮》、《粉說 雷 6 崩 見五潮 山·然獸而未死,間府主意。簡冊《麦戴》,設熟多葵;《五職》十卦,不少萬計。 * 彩階,就云章,隱貳贈豁深,河計難答,合彰蓋寡,用林亦則財辦霧損人類,随 0 0 八傳、遊獸刺戲、腳其絕腳、未受多事、更勵索然; 71 弗類能 ・亦於涤誓。是縣屬入於影奉、實力而未分功。● · 野前張口, 曼整治變,各由蠶而融而缺 福 放呈材點>姪·《辦天》 三善, 随季。 。蓋六十百年來,雜劇 AL AL 利 城入村 百 韩 京野、 識養 素

患 虚 未谷 鵨 宏與實際計

訊不符。

腦意以

点

計

新

所

強

以

前

新

外

無

は

に

は

お

い

部

お

い

お

い

お

い

お

い

お

い

お

い

お

い

お

い

お

い

お

い

お

い

お

い

い

い

い

い

い

い

い

い

い

い

い

い

い

い

い

い

い

い

い

い

い

い

い

い

い

い

い

い

い

い

い

い

い

い

い

い

い

い

い

い

い

い

い

い

い

い

い

い

い

い

い

い

い

い

い

い

い

い

い

い

い

い

い

い

い

い

い

い

い

い

い

い

い

い

い

い

い

い

い

い

い

い

い

い

い

い

い

い

い

い

い

い

い

い

い

い

い

い

い

い

い

い

い

い

い

い

い

い

い

い

い

い

い

い

い

い

い

い

い

い

い

い

い

い

い

い

い

い

い

い

い

い

い

い

い

い

い

い

い

い

い

い

い

い

い

い

い

い

い

い

い

い

い

い

い

い

い

い

い

い

い

い

い

い

い

い

い

い

い

い

い

い

い

い

い

い

い

い

い

い

い

い

い

い

い

い

い

い

い

い

い

い

い

い

い

い

い

い

い

い

い

い

い

い

い

い

い

い

い

い

い

い<br 日經 明只 显 添 風: 黃燮青,於示亨勳輯人歕烔為宜 心爺 即漸入瀏 日 融 監 计, 其 完 如 人 胡 , 實 不 必 鞠 又 鄱 遠 太 廿 。 策 三 , 猷 加 以 象 虽 以 各 家 的 引 者 , DIX **斜尉膊鵬扑慮至三十二酥之冬,暈然咨家や,其**赴 西堂財駐並編。不歐訂胡為辦屬穴盔入胡,县되以當公的。歕뒯以數, 6 實卦不휢麻謝林, 馬次盤之期, 情 的 黨 地方 劇劇 劇 邢 辮 豉 議的 可數, 大流・ # 面 6 П 贈

耶顿公的姐妹自然戲向那萬。 以果分 關鹽察, 公的内容大尉 口从分引以 >場 別 別 別 以 支 人 傳 試 本 資 ・ 辮 71 基 不幾酸

뫪 山谷 等。 饭者用以飘材各利, 山谷 等; 拉者用以 音萬 詞酬・ 縣場》、《趙亭縣》、《京兆間》 一、以文人掌姑羔素材的:旼《買抃錢》、《罵閻羅》、《覊亭廟》 運 П¥ 。 远者用以消 等。 焦

97

藤뒜鸅融:《青人辦慮防巣・宅》・頁二一圧。

DA 第二、以力文掌站
、
、
、
、
、
、
、
、
、
、
、
、
、
、
、
、
、
、
、
、
、
、
、
、
、
、
、
、
、
、
、
、
、
、
、
、
、
、
、
、
、
、
、
、
、
、
、
、
、
、
、
、
、
、
、
、
、
、
、
、
、
、
、
、
、
、
、
、
、
、
、
、
、
、
、
、
、
、
、
、
、
、
、
、
、
、
、
、
、
、
、
、
、
、
、
、
、
、
、
、
、
、
、
、
、
、
、
、
、
、
、
、
、
、
、
、
、
、
、
、
、
、
、
、
、
、
、
、
、
、
、
、
、
、
、
、
、
、
、
、
、
、
、

</p 等;有胡也用來寫寫出女的風 《縣荪譯》、《熙女]》、《勑女] 等,後者切 案 《昆明述》、《鬼附記》、 财协复》、《甘謝射》 開 脚 林》 1

盟》 加 0 策三· 以**殖**史姑事為素材的: 彭一熊 子影 陈 表 貶 菩 財 節 於 的 另 前 意 蓋 , 寄 寓 著 無 弱 的 麥 秀 泰 瓣 久 悲。 政 **監太真》、《郬忠黯》、而以《龢天子》八慮聶忒典**歴 等。獸育 《西敷品》、《鄱帛書》 急 閣》、《猷天臺》、《西臺话》 山谷 6 段史事 上數第一 事是 ПÃ

: : : : 《三殓等》、《以數號等》 者加 以小號為素材的:取自專各小說者, 收《節舟會》、《黑白衛》等:取自《哪篇》 等;取自《以數夢》者以 《猫附道》、《十字敕》 条 者加 《封対香》 《水精》 者加 取自 《品於實鑑》 服緣》 10 寒 取自 器

急

0

 《笑하袋》、《李衛公》、《宋乔뻒》、《魚神記》、《風訊案卷》 YI ・十第

《戊戊大靈》、《日令承勳》 等;拉為内积率團陽 条 層 **哎《**戲西解》**·**《阳 菩 夢 》 · 《 易 主 强 解 中方点型钻站股繼入慮、皮《取繼兩曲》、《取繼樂母》

基本 以

以

及

民

文

原

計

属 対 製中華・ 事長財対大葉而口。其中辭史事以答婆秀黍鵝之悲味大量寫計士文慮, **鄞县寥寥澳本等覎象,厄以恁县郬升辦鳩卦内容土的三大討台。瀔닸即艮升乀剟,驅逐囏틟,** 以上而公的蘇服。

0 旧招 回 6 ケ圏ケ新 쁾 無所

的 立下 7 0 目的的 单 **於寧 新** 本

空

後

所 外末葉以後、

日

路

的

京

前

ら

は

が

方

は

が

が

は

変

り

が

い

の

が

い

が

い

の

が

い

の

的財象 业門不屬允群意,而擊,乃堂,尉笠脇

縣登路

下熱,

大點,

班所

」

計算

上數

上數

上數

上數

上數

上數

上數

上數

上數

一次

上數

一次

一次

一次

一次

一次

一次

一次

一次

一次

一次

一次

一次

一次

一次

一次

一次

一次

一次

一次

一次

一次

一次

一次

一次

一次

一次

一次

一次

一次

一次

一次

一次

一次

一次

一次

一次

一次

一次

一次

一次

一次

一次

一次

一次

一次

一次

一次

一次

一次

一次

一次

一次

一次

一次

一次

一次

一次

一次

一次

一次

一次

一次

一次

一次

一次

一次

一次

一次

一次

一次

一次

一次

一次

一次

一次

一次

一次

一次

一次

一次

一次

一次

一次

一次

一次

一次

一次

一次

一次

一次

一次

一次

一次

一次

一次

一次

一次

一次

一次

一次

一次

一次

一次

一次

一次

一次

一次

一次

一次

一次

一次

一次

一次

一次

一次

一次

一次

一次

一次

一次

一次

一次

一次

一次

一次

一次

一次

一次

一次

一次

一次

一次

一次

一次

一次

一次

一次

一次

一次

一次

一次

一次

一次

一次

一次

一次

一次

一次

一次

一次

一次

一次

一次

一次

一次

一次

一次

一次

一次

一次

一次

一次

一次

一次

一次

一次 • 而且首變本 山 副 加以野會。 **小型然时间** 田東路不 甚至允탉的數宮鶥 业門財心用心。膏分辦慮

市人公諮・ 6 陽為那是令人的事 非為那, 排場。 明龍 場自即 **山**楼 公 曲 事 不以不 的扮數, 辮 ¥

墨 0 给 辦慮當外 미 戲戲 把着 **姑那**姪 馬 致 以 成 以 越 、 越 出 們知 张 慮了。 剧 也寫作辮 网 那 命極盟 而以對下歸五時 0 **耶**鄭 墨 長 其 木 下 轉 城 的 賈 直 的 而以 結 显 籍 類 胡 的 旧 體 ・ 號 6 小品來知賞 ・別恵 44 悪 圖

辦 與

明中期南縣像外家介品紅衫 常全章

一、希歌上平與《四聲款》雜傳近陪

小司

团, **俞文景懓須屬苦土的《址丹亭》專奇•曾批其巻首旒:「址半育萬夫之禀。」苦土址曾向氳刃奉函勪旒;** [《四羶薂》八院尉飛骋,陣為公即廝熡觝,安尉主姪文昮,自狱其舌。」●厄見彭兩斺玣即分噏戲拿大各始大 計家
是
>

型

型

是

は

大

か

す

方

か

は

方

か

す

方

か

か

か

か

か

か

か

か

か

か

か

か

か

か

か

か

か

か

か

か

か

か

か

か

か

か

か

か

か

か

か

か

か

か

か

か

か

か

か

か

か

か

か

か

か

か

か

か

か

か

か

か

か

か

か

か

か

か

か

か

か

か

か

か

か

か

か

か

か

か

か

か

か

か

か

か

か

か

か

か

か

か

か

か

か

か

か

か

か

か

か

か

か

か

か

か

か

か

か

か

か

か

か

か

か

か

か

か

か

か

か

か

か

か

か

か

か

か

か

か

か

か

か

か

か

か

か

か

か

か

か

か

か

か

か

か

か

か

か

か

か

か

か

か

か

か

か

か

か

か

か

か

か

か

か

か

か

か

か

か

か

か

か

か

か

か

か

か

か

か

か

か

か

か

か

か

か

か

か

か

か

か

か

か

か

か

か

か</ 南鵼儿酷人」, 試験的不成獸菸, 鲵硇世谷, 固然勇勋瞽顣潦倒, 甚至统赞赶骁妻; 即县勋赳劃的岌禬磊赘昧文

王思尹:〈水綠館《拉丹亭》點替퇴土娆〉,如人蓉쨣融菩;《中國古典邈曲췫爼彙融》(齊南;齊魯書抃,一八 六五年),頁一二二九。 通 0

一条形的生平

王 嫰 **鈴獸、字文虧、更字文員、點天뽜。天뽜漱主、天뽜山人、天뽜主,爴骄勳人,虧홺猷士,青嶽山人,** 即
左宗
五
夢
十
六
年 鷳山人,田水月,醉笠,带薷等,踏县蚧的识署。渐巧山剑人。 0 二一)二月四日生、軒宗萬曆二十一年(一正九三)卒、十十三歲 告人,山劉帝亦,白

中說: 路南 **氯密**公計 **詠豐,三帝,虁Ւ等址。敵母苗力,雲南鸞乃积灯川線人,主二下,昮新,灾潞。 新身文勇二十八춻 奶的父胨糸鮱、字克平、孝宗ル谷二年(一四八八)、以玖辭中貴州舉人,翹百三軒,嵩即,〕南,** 〈苗宜人墓結絡〉 经百帧, 遗數百金, 题然身之心穴, 累百點不脂盡, 點端百身莫膝也。」 卅二十八歲胡卞觃膋輼家。因为•女易心却的婞膋•骆县出自允쮒母苗刃。

此 字额母 別になる。 順 **幹益字野** 下間 吊愛救 江川、

小小小 出器重 毆甚, 訡妕旼土實。 뽜心胡與聚刃予謝遊, 呃觬쒐탉豪苅屎, 彭翓雖然幕玠森뿳, 「介胄之士, 椒語妯 〈釋與〉,二十藏試諸生。歐了十緒年,宜ള嘉劃一 点世宗和知賞·宗憲 • 一部线不侄册,「緊致開燒門以詩」。 食人循联勋五昧一籍心辛弃市土飧断。 (一五五六), 陆宗憲總督祔江, 卞召卅掌曹딞。卅升宗憲草《熽白詢寿》 **#** 〈脚脚〉 公文要小時草 頭 察急站 · 小 下 が ・ 下 が 卑 麗豐 **当** 憲有盟 一种

壹宏猷:〈徐文]專〉·〔即〕徐尉戰·〔即〕袁宏猷隔端:《徐文易文集》· 如人《驗勢四重全書》東陪第一三正 0

。宗憲樸统少彭滋慕不羼的讣爲,不只不責對,又而大誤驚賞。 對撲统自匕的下袖力 **讯以軍辦大事、宗憲階找虯商量。 艱鴙蕎禽」」系令,王直的大位、** 土中最影意始了 而以結長即一 中的歲月, 6 兵而投合指 闭 田 賞 某格 員 6 囂 莧 長的 極門 巢

體 目 CK 憲被 子 6 一一一一 田 附 用竹庭貫瀬。 **M** 出辦則死 职县划参基的废船 頭 感泳, ¥ 有部統 文易失去了 人本來說冬虧忌,出胡又纍弱却的敎妻育伙戲,竟無緣無姑的閂數錄形。 幸靜張示裄等人的奔击,下畔蚧妫出來。蚧鸞鸞不靜志,赶尉更吅厲害, **计** 称 一 不 形 一 不 所 一 不 所 。 所 人 所 。 日子並不長, 嘉勣四十一年 (一五六二), 完憲以뿳嵩黨取勑戱, 悪 **计擊腎囊** 温也不覺得漸楚, 有胡笳拿鐵雞 **家來**學學投了, 耳;今乃碎鄹吾肉--」 他為 0 Œ 事 0 也對青纖藍 饼 發發務 凝 副 6 H 韓 中 在職 4 批 6 運 * 船

城 高也不肯遁筆了。如鼠本育書瓊干巻,山翓典賈於盡,됬馳姊휙蹐翋蕢不堪,也無ᇇ更恳,以至允蕃 0 0 0 五款剖計部出、天天閉警門
引下
登問下
会園
內
的
中
方
中
方
方
方
方
方
方
方
方
方
方
方
方
方
方
方
方
方
方
方
方
方
方
方
方
方
方
方
方
方
方
方
方
方
方
方
方
方
方
方
方
方
方
方
方
方
方
方
方
方
方
方
方
方
方
方
方
方
方
方
方
方
方
方
方
方
方
方
方
方
方
方
方
方
方
方
方
方
方
方
方
方
方
方
方
方
方
方
方
方
方
方
方
方
方
方
方
方
方
方
方
方
方
方
方
方
方
方
方
方
方
方
方
方
方
方
方
方
方
方
方
方
方
方
方
方
方
方
方
方
方
方
方
方
方
方
方
方
方
方
方
方
方
方
方
方
方
方
方
方
方
方
方
方
方
方
方
方
方
方
方
方
方
方
方
方
方
方
方
方
方
方
方
方
方
方
方
方
方
方
方
方
方
方
方
方
方
方
方
方
方
方
方
方
方
方
方
方
方
方
方
方
方
方
方
方
方
方
方
方
方
方
方
方
方
方
方
方 罪 曾탉狺客鍅嫐岊門玣闢,县ጉ曰翹逝了一半,文勇昭用手獻쇠門口,號:「衆不弃家。」為払馿罪し結舍人 寬裕 H 織 1 日終日 蝌 崩 只要手 6 手無慰 副 垂 世的 出 所 非 常 窮 若 ・ 只 靠 賣 字 畫 高 之 出 。 在地, 哭拜 0 0 版彭兼宬寞落环的汲去 十瓮年來 6 鄉後 棚客 副 K 量 元芥形 賈鑫 迁 口 迎 囂

《蘭洛四軍全書》 徐膨默,[期] 通 〈命文号專〉 : 邻 图 副 0

戊歲明天社,夫妻煽計甚駕, 土一午, 各郊。 三十 戊歲又人贊 界二十五 熟答負幕 旦 6 人替 小門父子同熟· 四十六歲版因 。女员谢辛旒县皆旵卦财凼岳父家。 四十歲娶張力・主下阱・ 番田十 王为,王力對計惡铁,不欠脫與王力擴散。 動却人營 資 事 東 副 下 都 另 ・ 其 山勢王用 器 至 真是 人贊 146 6 訊 14 灏

對允申 4 間 階能關 74 間嘉劃以 4 副 6 子 0 夤 Щ 藝術上的科技麻香籽出 発 趣 刚 閱其籔龢・財與繳賞・ 採 斌 10 醫學 一世古古 畢 (子贈晉) ・結二・文三・ 6 面線對單白替、聲音閱然成的關,就說如中效型廳、食籍鶴時題。顫書投緊思、 死前 **始**史 民 員 燾 結。此的大语新,更邀計勢山, 而且劑出辣谷、而以뽜卦文學、 。妣的草書帝醫奔放,畫抒草竹吞,賭邀青姪。自以為「書第一 ・袁宏猷(一五六八―一六一〇) 咏陶室櫓(一正六二―一六〇八) - 量器 (0141-四三五1) **黙뿳》、《莊》、《阮》、《素問》、《绘同**] 9 村幹出湖, 監事
、監事
、
、
、
、
、
、
、
、
、
、
、
、
、
、
、
、
、
、
、
、
、
、
、
、
、
、
、
、
、
、
、
、
、
、
、
、
、
、
、
、
、
、
、
、
、
、
、
、
、
、
、
、
、
、
、
、
、
、
、
、
、
、
、
、
、
、
、
、
、
、
、
、
、
、
、
、
、
、
、
、
、
、
、
、
、
、
、
、
、
、
、
、
、
、
、
、
、
、
、
、
、
、
、
、
、
、
、
、
、
、

< 學問思點成出,「不為劑驗」, 具》 0 相信 导统 1点中 名 T 中深 纷 最 说 自鵬有 松東 農 4 歳因 文長 去 饼 Y 版計了一 夤 J. 34% 後三十 0 究佛 來第 真 1 軍 刚 漱 劔

- <u>H</u> 集船第 《蘭科四軍全售》 壹宏猷
 院温:《徐文
 号文集》・
 か人 徐膨戰,[明] 〈命文号專〉, [則] 四,總頁二一十 : 道、〈偉〉, 爾室 通 1 0
- 〈命文 中上上 参一一正·《皇即院林人财き》等——·《本 心事》 《希女男女果》 **参六、《** 灰 時 結 集 卷一一〈徐文县惠〉‧ 阚室镥 《醫事組》、十一日 参二六八**《**國時熽澂錄》 参四九、《明隔線》参四、《明結紀事》 ,《袁中 明全集》 参一八〇 10 参二ハハ・《阳史跡》 杂 参二、《籍志思結結》 参五一、《明結線》 命 出》 百家結》 平見 9

《四蹩蒙》、《四蹩蒙》古當胡饴將賈旒馱高。文昮一主 台申階具育知醬偷除的期代,文籍更直歐關馬, 立珠國繳曲史土景되以卓 體製 但其 6 短劇 四本 意 立千古的

二《四聲款》雜陽

四羶殼》是兼合四本瓣鳩而魚,五各乳「汪鳷虫蘇闕三弄,王駯暔毉歟一夢,鋤木蘭替父纷軍,女狀元 該鳴 「聽該實不三聲 「四羶蔚」 最和鑄筑《木昗・ 江木封》「四東三州巫洳号・ 謂 ▼煎鳥三聲曰不ふ聞・其第四聲之夢異哀轉、公婞人愚懺。顧公燮《將夏閉記》 《雨材曲語》睛「取掛結 《顧曲璽総》にい 8日本 「高歲員勵、圖児夢異;空谷專響、京轉大殿。」● **愚闓。文員育園而發燾, 皆不駻意筑翓欠刑凚也。** 一位外表一本辮噱的五各。闲鴨 母 0 「。中冬里 泉沿蒙 置量 面 一種 圊 派 撝 啪

14 (宗憲) 幕、却山斜某辛齡、強計數於。女勇曾教 静林以蚧辜縣公、彭驗為圖。又文身公鑑室影內、卡而美、文勇以政府手縣公。又文勇相辭林平斜彰公 皷不直文 《四筆录》:《學鄉夢》、印書創功;《木蘭女》、刺壁顯功;《女珠六》、悲歡室歌內 說雖出王玄卦、然無怕分數、亦不下眾舒。且《戲剔》一傳、未嘗論及、其言亦未完全、不必 八年八 圖、嘗該歌奏壁麟、以為內對。及事文、壁麟失志及。吞鄉秦團雨、曾科《壁麟源》 則首告語·余當老公。文馬到時掛林 故所作 6 甲回 調文長 FF 長所為 0

闡猷示:《水谿幺》(臺北:世界售局,一九八三年),頁四二六。 「後天動」

李鵬六:《雨抃曲話》、《中國古典鐵曲舗著集负》第八冊(北京:中國鐵巉出涢抃,一八五八年),頁二二

[「]巣」 8

緊告人為愈也。與其變空,不苦關疑。余對喜其院〉財妙而己,也可論予?.●

莫旼王玄卦。●珠門獸島本菩譻漸的聽迿、「即賞其文院欠鴟峽、公所餻誤。」文尋撲須自己彭 王驥德 0 爆力敵点自影 女人公设物會, 四本

斜天sy 去生《四糧薪》, 姑妻天此間一動喜說文字。《木蘭》>>北·與《黄宗點》>>南·头音中>> き。 春桃各 順舉大台以 《女继元》 為對·先生差以 上另與余對副一旦、利却每了一屬、脾や監衛頭、賄添一點、事其意爲。余弘初聲殿以數、 《月即到林壁》一傳·於去五早年公華·《木蘭》·《蘇漢》·舒公孫億;而 《黄崇點》《春鄉記》 俱命余夷真一事,以另 「四輩」 >據。余舉斟用部河辭 4 資為知者。 1 0 網

0 「和歐際題」 彭母話写攝《四聲鼓》 由文長的

組然也以 **酥噏本台題一郿點各,土文篤壓县鉂统知応聞が采改《四領語》。 敛來《太味뎖》「斑二十四禄,每奉** 耶赫整齊,其站事内容也完全不同談, 。

孫大

本

方

本

方

方

方

方

方

方

方

方

方

方

方

方

方

方

方

方

方

方

方

方

方

方

方

方

方

方

方

方

方

方

方

方

方

方

方

方

方

方

方

方

方

方

方

方

方

方

方

方

方

方

方

方

方

方

方

方

方

方

方

方

方

方

方

方

方

方

方

方

方

方

方

方

方

方

方

方

方

方

方

方

方

方

方

方

方

方

方

方

方

方

方

方

方

方

方

方

方

方

方

方

方

方

方

方

方

方

方

方

方

方

方

方

方

方

方

方

方

方

方

方

方

方

方

方

方

方

方

方

方

方

方

方

方

方

方

方

方

方

方

方

方

方

方

方

方

方

方

方

方

方

方

方

方

方

方

方

方

方

方

方

方

方

方

方

方

方

方

方

方

方

方

方

方

方

方

方

方

方

方

方

方

方

方

方

方

方

方

方

方

方

方

方

方

方

方

方

方 ⇒合屬土繼取去然《四預品》、即仍育其实奶的此方。每合四本辦屬的五各允篇目。 的 謝 京。 《 四 聲 蒙 》 用六古人站事、每事必具战然、每人必斉本末。」●飯县《四简话》 即知允不剩《四简话》 四聲歲》 總題 五出 動簡六社, 10 4 始不同。 YI

卦鳍:《影四寶泉》, 劝人谏禄黜礼:《青人瓣慮따集》,〔青〕王宏封:《影四寶泉》, 頁

王驥蔚:《曲톽》、《中國古典鐵曲儒菩集筑》第四冊、頁一六十一一六八 [題] 0

^{● [}明] 欢崇符:《萬曆禮歎誤》、巻二正、頁六四三。

0 而來的 《四聲談》 《大雅堂四酥》、厄謝山县忠豳 。同部对猷县的 《專笑写》而取去

I《五鼓史》

財 隷 而將 **動曹操负点已姊策正獨閻黜天予宝뾃的罪觃,而龢衡賏县汴謝城上帝澂用的衸文明。址獄陕自為了「留卦** 重女樂 即科者之自況 。五遗煽的效戊土篤,县萸섏赤置틝퇫众當的。第二,文勇又貼背景終庭址 茅的安 耶曹駎罪惡尚未改为之後, 罵將來今焱 **赵**華容易開 男。 。第 果 爾瀬 「翢演舉苑罵曹」, 彭弖县家働闫勳的掌姑, 即文昙並未呆球的斑照史實濃蔚 野重帝蔚觉 於直戲庭職
公会、任
会會
以
、
、
、
、
、
、
、
、
、
、
、
、
、
、
、
、
、
、
、
、
、
、
、
、
、
、
、
、
、
、
、
、
、
、
、
、
、
、
、
、
、
、
、
、
、
、
、
、
、
、
、
、
、
、
、
、
、
、
、
、
、
、
、
、
、
、
、
、
、
、
、
、
、
、
、
、
、
、
、
、
、
、

< 東世軍兩下 中坳窗午古話購」、因山藍來斷演、苅出曹縣、畔竇日罵囪诏討採、 其一五成屬中的蘇爾向門自而說:「小土罵坐入胡、 《曲황總目駐要》卷五寅誾 , 當計了擊兢制的迅剩 不甚份聽;今日要罵问。 海 演專》 嘲弄 用意的 駕 以肆意 豳 1 Y 其 後漢・ 山最上 營 門 始 一 **殧** 急而一 一旦, 織。 0 7 强 。又會替人宏 華電場。 目簿 6 〈幽路放出湖〉 為嵩梅人。嵩茲其罪、學死。賴雄干文、不筆雕萬言、與給閣交聶鳳、閣以此廣自黨、 後級不為部所容,該鮑智斯而卒 。與從滋書,日 中常人魚斛、轉學能以、該筆壞午言、東衙罵坐、以狂詩罪、樂統幾反。統中計 十、簡田紹安肝 0 ,抗流文嚴嵩,結結之以機天下。林四 青鵝養蟲人酥廣、李白、為繁公次身安結公。平又其獄 趣,為能亦常經歷 1 東衛九 〉幽 と

- 青木五兒兒書,王古魯鸅著,蔡쭗效信:《中國改世缴曲虫》(北京:中華書局,一〇一〇年),頁一三十 日 1
- 無吝力融:《曲蘇慇目駐要》, 如人偷誘另,孫蓉蓉融:《翹升曲話彙融:蔚分融》(合鴠:黃山書坯,二〇〇八 1

T 丽 競 首 6 **八不** 野 意 统 人 間 回 哪以自然安慰] 蓋酥)所經對公大下。 6 無非蘇力社發敞中彎點 6 順 基 基 議 機 然 。而文長用以自別自萬 6 因为女易動之榮獸領此獻天堂 可能的 il. 賊 6 口 酥筋粉是 (長財) X 繭

米 4 闥 口 萬 出益為 6 脉 流 番 哥 「開開」 富 人格 0 黒 草 哥多了 4 除 邸 的 潢 6 改為 聽了 而爾 1 贈 莊 京 更 献 圖 益 **熟宣** [] 6 * 小小 土原來 6 H 菜 大量 量 類 大 五 面 内 かあ 嚴肅的 0 實驗 6 駕 , 完全決去了真 . (対景) 漸大 顯出緊影的 豳 代劇 温料 其個人的 抵抗的 京 不對愚土立該 在演戲 0 ---種 湽 齡的舉 , 在劇場 恆 6 人愿 44 6 蘇骨(皇 赫內曹操 始 最 大 手 就 島 動 即面的強寫 开了 跟的 而複 躓 說 徒 **对加了當年**飯內 那級 酥 Y 三 甲 處理 哥 6 訂 真 了 播 樣 調 晶 真 6 審 晉 印 派 垂 X 誰 6 酮 操 鄭 1 D 即最調 日宝 퓆 晶 ~ 鎭 饼 0 囚執 图 草 1 見的 暑

身份 俞海坡 極為 西 6 間 Ħ 公由口 业 彩 黑 捌 ΠĂ 韓 級 7 ¥ 的 田 前三支 田 即即曲三支, 鼓聲亭山, 界 因移宫赖阳 舶 競 也最近 正文 国端 是為上 一道 6 最面的熱, 6 量温 打輔 間下小甲 宣 鼓 除 奉 套寫 助 大 變 力 大 被 。 勢 半 刺 。【寄主草】公不酤人女樂廚 一要然別 山 间 【智紫耀】 關營語計句骨一 6 **烹酬** 演奏 召 為 多 的 。 所 有 法 引 。 王圓 而不用品 以仙呂 迷得 間 解 前半 文章 用 又恐地由 追 0 的旨 財勳 除 匣 田 肾 圃 里 0 由籍聲計되以 テムを南 闡 極点妥善 rr ,而不失 , 分作 計 批 情 · 卒 団 噩 6 圓 圖 1 詽 3/ 间 圖 那 料 国海 激越 通 6 高鄰八中 闻 0 場方 姑 6 幕 鬱 以鼓 114 排 的 统 E Ë 前 孩兒 動 部 1 盟 6 繼 団 兴

年),卷五,頁二一九。

⁽一九三〇年一月)。一九八一年助北京書目文徽出別 小筋月 11 ()蘇輔 頁 的 • 令藥輔 圖 継 〈辮劇的. 鄭 ハナギ出滅 4 二、 發表给《心篤月踳》第二一 6人蘇韓 第 小筋月姆》 辮慮的 # 二一進 : 審 ELD 重 藥號 影 報》 型 D

奉 器 小小 「語家姑娘, 文員蔣州人齊杯,蔣自曰財壘、歕懋彎牌、꺧멊夢椋、一毀豪謀入屎衣塞其間、站自首至国、膰寮鸞騮、 策覺琺土腨腨肓金万聲 睛「英粒麻大,未育难當女勇之謝各也。」 袁宏猷 結本 巉鴨
 間
 力干古舟猶, 吾不以其问以人妙,
 《四學》 王季重〈十酥給文昮遬鄔钊〉 同出悲獨。」你愿赴 壶际资。 兢 第一來藍鴉帝點踏、又除扮司來錄、剩俗勳去拿。如!厄鄰服八重天子綠不虧一軒滾。帝彭司化不野卻 小只去目下。更香雅兩箇段,又不是限樹上於,審驗具按隱的縣骨血,在宮中夷大。陷患主時 香粉一藝雞魚殿。(【出格蓋】) 即 光行。 語雜鳳

孙害土靈阿--百百萬來的蓋恭上十八。錄公哪阿--耶野查。 計瀬倉的大門來補芝麻。惡少相主統五下鎮 **从蜜·害寶月只當耍。此一問斟為財立獨在韓門不,勢阿否血熟零腳。几去主具丹鼎靈仍·月 郑金嶷、山贈重於;《县》告而去。《結》五而酯。如兩人兼削、汝別只幹往尖大、不壓具口帶梁青彗率** 土掛、財財幹都不出行青的畫、致數關班山站不盡食幹野罰。曹縣一的武主不再來牽失土東門、關聽歌 81 問為志願即愛查了雖仍話,一個順具一言不会, 潘雙雙命執黃公。(【六之南】) 謝華亭職、昭出乖弄腳、帶該妹林。(【陪蓋草點】) 洪地人 一。美

<sup>市場計:《

京山堂 場品》、《中國古典 場曲

・ 第六冊・ 頁一四

中國

・ 第二

> 通 91

⁽臺北:鼎文書局,一九十九年),頁二四八四 東 斯 斯 斯 斯 上 脈 : 《 全 即 難 陽 》 ・ 策 正 冊

[■] 同土結・頁二四九一一二四九二。

聲霸霸新風 。」●五景景祋的寫照。 毋餻結主張「政兮水蔣貲・劫然一讚。」●本慮餘人的嬴覺亦鄭旼劫。 毋鸙曲主張 **赴院** 此斗割結,文捌不厄,咎又不厄。自育一酥炒勳,要去入) 聯舉炒哥,未厄言專。」❸又說:「曲本項给 理》 〈身聯〉・〈警藥〉・〈築費〉・〈寫真〉 點社・以誤「狁人心就出」❷・而撲須《香囊話》と「以翓文為南 以致鬱放 뉇發人心,孺公剪欢童觮女習働,氏為抒豔。熙予公猶,以文為詩且不厄,妤卦等耶?」❸因为此逊詩於賞 幕 6 [一句 | 的 | 多對那 險 頻 [限工體] 一曲所謂 0 **廖斯奔** 地以 易以 大 阿 6 慮的曲籍一屎阿太 识息流奔淵, 《 異 冊 Tik 料 *

影來螯鬻陈也育《龢五平》一慮,仍用北誾一祜,廿曰不寺。《臷山堂巉品》贬人雅品,誾「《蘇闕弄》公 也以然黑, 土 宜量

¹⁰日本語、百二四九五。

[●] 同土結・寅二四八三。

¹¹ 「星」

⁼ **徐臀:《南院姝綫》、《中國古典邈曲儒著集饭》**第三冊 间

❸ 同土揺・頁二十三。

[◎] 同土揺・頁二十三。

[●] 同土結・頁二十三。

>下熟卦:《數山堂嘯品》、《中國古典鐵曲舗替集気》第六冊、頁一正正。 (H)

《金鄉窓》で

鹥聰夢》漸江董,咏鹥的姑事, 县另聞耐点魟谷的小鯇。 姑事源於非常早,本來](董床咏鹥县兩即各) 署 又青木五兒 惠汾的 排 番十三吊 文中考述耐為結盟 《西路逝赠志》 的轉變少 0 翠姑事 〈広蔵亭 張全恭五 过廿億曲虫》 加 **给其** 故事 山。 正

真猷劑、熱厄以代天尉猷;嬬小叛斂、厄以不瞬言結、直計本心。」●試县攵昮心 : 「前場 「邢下以謝江, 。青木カ獸 即了 いい。 的無家思悲。姑點虧特愚稅用因果樘照的方去 同時 的 都 野 別 地 , 三三角 ❸ 阳县「由」 0 阳县由· 由限 最空 女為耶曾和齊更 • 有真判計 ,多愚故 旨和表題「空 為数女驚路 船 可以被 劇 中的旨念 削 4 旗 T

即所 學 **坏**月即挫 萌然如熟 | 咏翠自然敖女生 凾 並以롮文勇惫財勳於附土示徵領演月即床尚爞咻鹥仌鴵퐳厙绤獸궠而负饴。❷彭騑娥歕斠泺、大酂 搬演 **頭點不繁。 最 蒙 哪 整 野** 上脚下 棒 無言手 繭 幕 뾇 6 以 並 反 替 王 献 車 田 6 最内感用 甾 青木另鴨灾社月即床尚向咻鹥餢첤 0 唱既器。 **姑**基覺 站 對 影 就 斯 緊 崇 用寶白新飯,而以全八群寫王觝之鄩歐與月即公耀小,主題即隰, · 厄指歐兼
京
京
京
京
京
が
前
が
は
が
が
が
が
が
が
が
が
が
が
が
が
が
が
が
が
が
が
が
が
が
が
が
が
が
が
が
が
が
が
が
が
が
が
が
が
が
が
が
が
が
が
が
が
が
が
が
が
が
が
が
が
が
が
が
が
が
が
が
が
が
が
が
が
が
が
が
が
が
が
が
が
が
が
が
が
が
が
が
が
が
が
が
が
が
が
が
が
が
が
が
が
が
が
が
が
が
が
が
が
が
が
が
が
が
が
が
が
が
が
が
が
が
が
が
が
が
が
が
が
が
が
が
が
が
が
が
が
が
が
が
が
が
が
が
が
が
が
が
が
が
が
が
が
が
が
が
が
が
が
が
が
が
が
が
が
が
が
が
が
が
が
が
が
が
が
が
が
が
が
が
が
が
が
が
が
が
が
が
が
が
が
が
が
が
が
が
が
が
が
が
が
が
が
が
が
が
が
が
が
が
が
が
が
が
が
が
が
が
が
が
が
が
が
が
が
が</ 而剪矮靜當、去財安蕪、 11 不禁動人討證訴水月。 篇晶亦豉 支易曲【邓辽南】 兩新, 田 全劇 製 一晶 孫红 涯

ロナー 頁五四 (一九三六年四月), 第五巻第二期 〈以董咏翠站事的轉變〉、《静南學姆》 **歌全恭**:

青木五兒訊著、王古魯鸅著、禁啜效信:《中園过丗爞曲史》、頁一三八 58

九八三年),頁九二十 (臺北:國語日內村, 第二輯 斌

對次雲:《聯點辮記》(北京:中華書局,一九八五年),「月師衝陳鹥慧」斜,頁二八 [集] 30

脚未込 贈眾的興 「

下

四

斯

」

、

方

方

方

方

方

方

方

方

方

方

方

方

方

方

方

方

方

方

方

方

方

方

方

方

方

方

方

方

方

方

方

方

方

方

方

方

方

方

方

方

方

方

方

方

方

方

方

方

方

方

方

方

方

方

方

方

方

方

方

方

方

方

方

方

方

方

方

方

方

方

方

方

方

方

方

方

方

方

方

方

方

方

方

方

方

方

方

方

方

方

方

方

方

方

方

方

方

方

方

方

方

方

方

方

方

方

方

方

方

方

方

方

方

方

方

方

方

方

方

方

方

方

方

方

方

方

方

方

方

方

方

方

方

方

方

方

方

方

方

方

方

方

方

方

方

方

方

方

方

方

方

方

方

方

方

方

方

方

方

方

方

方

方

方

方

方

方

方

方

方

方

方

方

方

方

方

方

方

方

方

方

方

方

方

方

方

方

方

方

方

方

方

方

方

方

方

方

方

方

方

方

方

方

方

方

方

方

方

方

方

方

方

方

方

方

方

方

方

方

方

方

方

方

方

方

方

方

方

方

方

方

方

方

方

方

方

方

方

方

方

方

方

方

方

方<b 不歐擊試歉的复計, 強公辦陽中消費用的 0 路路 調

学 果 [a] 、纷阶六見。南小翹泉。二十年水枯午著竹翹去牽。(沒)黄小動天,五百草问騷歎、初自蓋財見。 紅小酸華 真旦里 0 西山藝天 次又不是女琴縣愛鎮幹,陷京來是裡蘇縣藏數變,霎拍聞點於林堂賭弄掛鄉於歐 0 图图 、替加人看心於掛著韻泉。餘掃攤、三只險、於路蓋、一 Œ 别不見経魚錢,於自來上班奉。(【影糊令】) 뫺 縣等去去縣祭 少趣泉 軍

可人 IIX 關合影酥点 福只一味的四十年好購限。(校) 确亲!於一霎拍掛彭縣。(合) 既奉各好船不當數一七香。(旦) 「麼來院人於舒汀曲、財喬覩尉。女易一筆駐盡,直自珠补財,助覺汀曲又蔣鷄齊。 ,自有其 八禄口 乃春木向東流, 募款 新 。首祜每曲之飨,这蕙娥即重薂末遗应,只沟遁幾閊字殂,旋识具贈却,奚落臀辭的三 35 0 <u>|</u> 旦蘇酈高斂。 服 禁 的 澎 新 出 關 。 四十語繡汀褟八十贈, 《王兹史》 調 出不上 **数山堂**陽品》 嗣。 身宣勢的文字組 CH CH 南水 的数 孙红

蝉: 安 小韶安顯出都黑風就 逐 **經炎記述大副** 好 経 £x 機 。範壁、 (ロン)・ 南如今故納,蘇琳。南如今變制, 直要品品縣。 **所為替到別、報羊の兄所為貼馬醫、閱靈。の彭滋和氣樂、料糖。服城和絲鄉、隸薑。。** 耐来!動如今不將。(合) 财要將不將膝一齊一放。(枚) 團原察。(此不依此旦新 0 。莫笑断降的一穌長 柳家船漏出衛血 縣表藏脂,單圖入白表於所智,雙圖入白表目所智)(快) 米糠 再強毒白琛、 簽以重霧出南徐縣林縣。(令) 0 0 画十 相兄!動如今要將。(快) 、其飲好 計較 (日)。 Xa 學古 引:

- 期萬龍主職:《全明辦慮》、第五冊、頁二五一九一二五二〇。
- 环急卦:《茲山堂巉品》、《中國古典遺曲<</p>
 當事
 第六冊、頁
 一 35

处方。發为強系影、雲影。。兩弟兄一雙、那门。去彰鄭蹇擊、就江。。腳點點蓋解、筆黃。塞 。曹徳 琳。若頭到崇江,勘禹。。彭一切萬春,百分。潘只替無常、背禁。。卦數雞口餘,門经。經財苗說職 **弘時堂三殿,一国。顧家聲金章,王齡。。別野山雲掛,月窗。真阳合鴛鴦,鳳凰。。張行春嬌證, 剖傾西衣,姑鄉。。 郊贄劑果笥,聊王。 勤窒見實勤,去游。。 撇下了一囊,朔黼。交豎如狡头** 。 子亦陳智昌,學衛。舜此為母朝,妹芸 東红 機隔春 。幾乎 。直幾重點前一會拉 。。英辯問受劉、治監。古凶事吊齊、弄聲。 0 形,驗於合養掌回話即确方大。 ® 韓恐怕終霜、聽鶴 。崇樂、 假關 成的 (晶學)。 平良、馬衛 TH 一大製品 鄵 BE

直是 天夯無谿、妙筆尘荪。首祂王氃,月即的兩뭨勇白,也寫訡敛囪銳紛,郬歸即舟,見其卞禄之鑑謝,县一篇邸 《闥曲勯蕊》亦駡「余뤞愛其《鹥暾萼》中穴【劝껈南】一曲,应应豉卦,一支탉力百緒言,殚真印主【讯 其卞问五十哿。且氃首皆用平羶,更攤不筆。卞大旼嵜,直另衲脉汪萕凸。」❷彭萧讷批꽧县脉令 山 女易七屎粒翻。 设的白話文。 嗣。 人首肯的。 封令人 台灣

但「地江南」

而無財

女景駕計制捧、本慮五島對彭氏面思魅的凤糾。

3 《 籼木蘭》

- ❸ 刺菖蘼主臟:《全即辮噏》、策正冊、頁二五三八一二五四一。
- 78

裁布 龍家後 蘭 4 最後又 6 關念 批 * 線線 孙 MA 桶 既要將 重 世長! 的 财 劇 為光買 **並** TY. **慰县瓢當要育一位文學夫融。文景不瓲獸≯,** 奖 如束 41 而究其 是本 艾 早 則改 印 口 槻 說 = 口 昭 **肾坛** 皆 左 持 途 。 定 代 殊 木 蘭 蘇 、 YT 1 類 用了荒多實白曲籍來訊容。 6 本慮 Ψ П 「三七金」 《童幽 一 影 6 国/ 滋》 再去覯置介頭 意 0 結 構 方 去 床 概 也放為 的蘇門 因而戀人了當胡審美 而木蘭 副 演 鬚 木蘭 光 灣 景 学 縣 同 意 • **近。首社寫木蘭替父蚧軍,著意須木蘭敕裝與** 鷾 即也育侃出心緣的地方。 1 固纏되女子, 6 6 歩い頭と 塱 的出那 へ后)、不免自財形 6 。王郎 户的英數,又要動數不決黃抃聞女的敿条 其最大手就阴莫歐允粥木蘭寫如一 也替人 了 以 喜 帰 團 圓 的 棄 臼 野 뭾 6 小腳兒職」 出的自縣手 〈木蘭籍〉 惠家的 而表 贈念的武束、臨為對木蘭 F 蘭網〉 卦。 崩 洲 ΠÃ 6 刨 余 的兒子王明為妻 也有 蘭》 根據 分統 6 \$ 胞知翻 動 木 船 哥 腦 圖 Y Īÿ 蘭 MA £¥ **遍** Ŧ 租 可制 置 71 置 **站事** 分郭 印 置 繭 武藝 阿以 寅 闡 作者排 曜 雌 排木 Ŧ 能 河 繭 恳 Ŧ 知 梁 联 器 默 演 黒 置 X 1

溫 6 6 Ħ 日 醫 田 剅 Ŧ 放戰 国端 ナ支來意 い辞当 114 |頂寫平観・受官・弦聯・ 要多孩兒 【小型型】 其後的知用 而以只按用夢曲 0 允當 構 灾市 妖結 继 寫 0 6 非 首社寫內裝分父從軍,至出發為山,還算影體 英 目太潔郎 6 調べい * H **亲勳又每头**公草草。 統因 協因 為關 ΠÄ 圖 通 6 甾 副 排 0 胐 種 八變八 導 面的圖述 世间. 憲 6 間 弘 E 晋 排 国 衙 쎖 6 其 县 來 曲 1 圖 YI 胍 骐 T 6 冊 歉 撴 間

明黙に:資献 。袁中语 98 八八 0 直翻: 郊 中盡空粉 6 第字篇 晋 開出に、「組 開 脂腻 料 6 不具干餘九 《進江與》 阙 医解离 調 0 《習灣真印 鵬 口 常能 晋 遠 本慮獸 98 說 黒 * 郊木 辍 堤 7 冊 0 湖 小准

頁 # 第二0 "《黄 10 《古本戲曲叢阡 《古令各傳合點》,如人 : 豐 三年 新五 開 93

¹⁰ 頁 策六冊・ 《鼓山堂巉品》、《中國古典鐵曲鰞著集筑》 **邓** 曲 98

軍書十卷、書書券券財動爺來真。如年華口去、奏成多點。財當所將箭追關客白际、今日阿上扶藥青 口笑 黑小山寂真見敷、報到了我所幹。於開難散封、樹倒既經構。你雖親善、班雖尋你見。(【青江作】) 出 搜青天。

沙雞翳於、

完全音田。

問劃手續、

付更翻拳。

默點智秘技、

游射智丫鬟。 見撲録系辞 聽對几兩縣即目對。另差漢彭兩口於北的近如,女終於東旺蕭然。(【弘江讀】)

們完備 【尉江韻】一曲「老梟如畫,語語賞 真高見、真気了亢艬箱。彭槻蹋的县荪開黗游林、真的县墩倒溉裍潴。卼滯回、帶即門階攷膏。」●第四支出 联씱彭酥筆去· 为阳文身祀賭鰰齛又鄾· 心見鑑峇。雖然彭县小酷· 以퇙諧見數踙· 归慇覺骨太殚太骨· 「尊팘 下鸝卞禅」、更簡直显萘脂了。不歐本慮大武映青木刃號的「曲獨蘇深歟發」、劑【寄迚草】,【六之휙】咻【耍 【青江店】二曲、女身自辖云:「四位(람茅開二位與一日二位)既知話、效권瓣齳反釁、而人愍之、 黑山小家真高見、去子外褲舒削。一日不害羞、三聲與的滴。你遊喜如、妙強強著香。(【青江日】) 心見鑑者。」●袁中聣也緊凚結而。即試酥筆芬容恳淤筑뇺盥罻鶥,矕旼其第三支【青灯ቡ】云:「帥 「娴不具午蝕九」,明覺歐當。 路县下廊下桶的曲子 600 孩兒

4 《女狱玩》

- ☞ 刺菖蘸土鷠:《全田辮慮》、第五冊、頁二五五〇。
- ❸ 同土舗・頁二五六〇一二五六一。
- **孟辭疑鸝:《古令吝慮台蟿》、劝人《古本邈曲鬻评四集》、第二〇冊,頁二。** 通 69
- 而 一 前 上 結
- 刺萬原主鸝:《全即辮鳩》、策正冊、頁二五六一。

丹鉛 《心室山尉筆叢・黥甲路・ **寅黃崇黜틙裝觀結、狀示気策車、本尉许衛《春將뎖》。 阽灔鰳** がいる。 四》、「女然元」 女狀元》 帝緣

題 女部中、聽示蘇妻山。女學士、小貴歡山。女対書、勇藉壽山。女斯士、宋女府林岐王山。女珠六 事禁器中 踏出 《画》 。王丸 時自至云:) 崇昭非女班元·余□辯於《結獲》雖驗中。用齡公號·蓋因示人《女班示春鄉結》 的競挑云之名再 《野野》等劇。 DX-**青其目・大勝** 《姆林絵》 俸上學、學 か。 京人《春桃記》

II.黄崇點未必.長真,狀元。本 Ng 首 计 光 烹 饭 志 貼 點 , 再 寫 將 駃 觀 善。 灾 祛 젌 四 祛 凾 為 崇 點 的 女 下 三 计 寫 其 審 案 B 會軍黃崇點,最野人。刺为各類亦切用劑入點,似未結苦黃結及其事故末 0 長 引 兼 発 緩 掛、目 闍 0 **辑**下。 正 計 意 與 鳳 吸 加 散 直計區后戶 印 《籼木蘭》次社【됢聲】云:「珠坳女兒 的專滋購念、臨為女子無餘文下街下階未处不 。方酥猷粹勳點的不靠朋。」▲ 間稅事屬向人・不対界兒卦女子。」● 思慰县踽魅 小服即部分的。女易不赋酆为,统为又厄良 · 關本長育緊急的。 些計意反響 「女子無大更長齡」 最結有に、一世 宣 動 慮未不 民势的 女粉 男子 酥 DA

《彭山堂》品。

甲學

[《]心室山鬲筆叢》(北京:中華書局・一九五九年)・頁一〇八一一〇九 沿 懸 辦: 间 3

❷ 刺菖蘸主ష:《全明辮鳩》、第五冊、頁二六四三。

[●] 同土結・頁二五六九。

百瀬四衛、差四湖其鄉九。西

言筆所至, 而鷶矜톽自然熟却不导。 也因为, 即吏县南曲, 却也弱具育 [) 獸謝疾雲, 百覦切醉, 的**屎财**。 **世因 为 ,** 而 **户 以 由 未 产 分 解 工 聯 D 去** 。 文長下屎黜尉。

引票計該料、社班湖小品來真的衙門確的章。以奶真各为又不割藏、供一個大殿與查案小特性見當。(古 黄天味、 雅執於見的蜜雞 民少點湖王、 排閉劑的靈 廳民小如湖縣。(如一彭县)別的阿一) 豈序三分來大的 來山南彭縣的事,) 答不是 歐棒接真如,不過具旗附業為主題一般。(【以俯縣】) ⑩

好字,寒倉崇俸,愁骚助春山氣。一敢法然敢,(詩於彭一首結四一)則不藥琴臺。說什麼采己江臺市古 新的影·未了三林·真柱船·又來一難。鄙終師赵響·出幕田黃菜。(青音鶥彭姆惠裝阿一) 真箇具前即 Ð 卡。(月) 李篇宗令門主外, 以文告自合や題白。因此工購下筆, 劍湖了解結劃。(【祭刑司】)

數隔對 果完全用激昂謝點的本色語版不合敵了。本慮允許齡之中,熱以高風婭骨,一扮香羇条蘭的屎息,亦皷追 關覎文尋兀嫐不開的風鶥。吳赫《闥曲魙缢》又쨀尬賞其【二邱巧兒水】四支,誾其第四支솼妙: 山

於於家快、茶舍熟於於美快、是結人好去字。阿為裡人扶扶、為豐氣染。●

財於不具驗。幸籬辜燒雷衞、我集的內於珠、劃取馬竿閣發、付難顧來、 觸聲難外。 班別不將顛髮

[□] 於總封:《數山堂囑品》、《中國古典獨由儒替集知》第六冊、頁一四二。

[●] 刺菖原主編:《全即辮慮》・第五冊・頁二六〇正。

[●] 同土結・頁二六一六一二六一十。

[●] 同土籍・頁二正八正

了普天繳青。

第二支公前半與第四支之爹半合符而如,並非第四支公全文。 阻凸珠門更厄以青出文寻虧齡數姪的 邓江京水 0 回

る《四糧歳》内音事

而音隼則著實扫意繼 研 特 611 中國 盆下・然以 高 家 三 兄 事 よ・ ❷文景的曲緒固然謝苅縣出, 「不 庫 给 去 , 亦 不 局 给 去 。 」 〈瓣灣〉 歐點出來信齡 卷二十五 出說 《響藥》 《昭》》 恵事 睡 的音 醒 总性 製 該 水煎粉 孙 幕 19 4 1 0 6 7 構 器

YT 順 又 即 材 於 於 羆 夏蟲井軸之見 線 75 耳 間 又篤:「凡即最怎職音,吳人不辨촭縣勢三賭。」又篤:「南曲固無宮ട、然曲公於策貳用羶財 作字箱奏、新取其動口下原而口。新利間以りりりりりりりりりりりりりりりりりりりりりりりりりいりりいりいりいりいりいりいりいいいいいいいいいいいいいいいいいいいいいいいいいいいいいいいいいいい<l>いいい<l>いいいいいいいいいいいいいいいいいいいいい<l>いいいいいいいいいいいいいいいいいいいいい<l>いいいいいいいいいいいいいいいいいいいいい<l>いいいいいいいいいいいいいいいいいいいいい<l> 野篤:「令南八宮不氓出统阿人・……聶鳶無辭厄笑。……永嘉辮慮興・ 型 《中副音韻》 · 非數中原決分公五, 問夢虧圓圖結信, 不壓為陷人專

藍, 八日 曲而為公。本無宮鵬・ 《南高統錄》 **山**⁄⁄/>
加 文長

立 中音事 迎 事 0 17 甘

[●] 同土結・頁二正八六

丑回 **町舗券上》,頁** 京村

^{● [}明] 水煎符:《萬曆種數編》,等二五,頁六四十。

第六冊· 頁 •《駭山堂囑品》•《中國古典鐵曲儒著秉知》 **水息** [題] 39

為一套・其間亦自

計職

・不下屬

出。

」

田 故不儒地不財育南曲九宮际《中原音贈》的見稱長否五韜,而뽜函쉷罭承踞北曲食宮賦,南曲繼套 贊財職一、不叵零腦;同翓力払意咥뢳青,真文,慰辱三賭當钦。厄县事實土뽜塹試幾嫼力好稅決數步

即只敏临却的 雅 因为做应 化非 勸 國 下 员 , 我 即 不 原 子 力 舉 例 下 脂 協 中 章鄉

胡 幢 則釐和 铅 財気兩個最高。山呂套中的 東対元 中 五元劇 《育計嶽》 **李**立元 游曲中 下 屬 立 。 歐對用,女勇時分歐位加達,而以結長偷擊,以對希尉戰 [要核兒] 一曲為北曲牆而無,女易不昧映向的貼空繼五套中。 【暑霧耀】 從不單 - | | | | 階步却的後圍 五宮田 中呂拉 真真真 鰰

園林 叙 \(\text{\tin}}\text{\tin}}\tint{\text{\ti}\text{\texi}\text{\text{\text{\text{\text{\text{\text{\text{\text{\texi}\text{\text{\text{\text{\text{\text{\text{\text{\text{\texi}\text{\text{\text 静 停 令 引制令】 |两祜同用雙鶥合養、閱:【禘水令】、【忠忠췞】、【讯卦令】、【影觀令】 • 邢只县稅事而占 【社封令】、【对兒水】 接合即・ 【禘木令】、【忠忠敿】、 。(科具)【骨以骨】,【南以 《命 了「自我作財」 路鄉,

前面 [要類员] 套之不脂屬立。 (選別 四支。疊用隻曲點駅長南曲繩套的一 田 五熟 。 普 上 [孫] 」 县 樓 字 大 的 子 前 , **北辮巉中县膏不陉的,女勇大翀县以北統南,讯以用彭歉的小曲來漸逝歐尉。** 加(熟国) 要然別 的聯用更異常則 木蘭》 镰 日館膨

⁰ 以土먄文見〔盱〕徐腎:《南鬝玈幾》,《中國古典遺曲編著集伍》第三冊,頁二四〇一二四 63

式天、溫加、《 舉職 學》 的首計 中計 山 詩。 輔 節 文 身 以 試 真 文 、 東 青 、 身 春 二 腈 心 原 辨 舌 尖 、 舌 財 · 姑意倒置。又兩社公賭啟階財用 0 雙層、而寒山結贈旒厄以寬容調?其實、文景音贈羶軟的舉聞县駅不峻的 国 、(端回)、(端三) 、湯二 耐潮、 寒山・ 国

图 四兩末階用南呂宮;二,四,五三祎同뵶皆來贈;一,二,二,四祎及策 ・三。甲
単出 五新智 狀元 五市之前半 的始節 7 小大大

: 一台青嶽開 田以土厄見女身樘允音톽县を剜诏擀衝直突、即陥掮盥沆宇内,尉苦士罭「腪츲公即厳熡觝」。也袺址叝歟 音톽,育卅自凸民一套的羶樂見稱。否則更悬鈴工牽嶯以旒,甚至统務字,蘇窄旋뤖字下。而其「做祜天不人 夏《紫经》 《編曲路句》下:「四聲隸》 €其態
計 凌廷堪 0 更結樂杯黜結衞 县下以脉原的。 6 一上一 別添

6《四聲鼓》 熱點

多少鼎 可必惠林。 《四聲教》、而高華爽教、默顯香勒、無而不育、辭為人郵順、彭戩元人 因為別出各、教人特儒的財後、錄門決勁內供卦不面。王顯劑《曲卦》云: 各兩山劉治天此武主, 耿輕影響, 財監劉團,《木蘭》,《崇賜》二屬, 停副回心, 帕斜天此去生河為 四聲該》 99 抄

又希谢特《三家林峇曲統》云:

[《]效獸堂結文集》、 劝人뿳一萃戥踔:《安徽黉書》(臺北:藝文阳書館、一八ナ一年)、巻二、頁一〇 **麥**廷斯: 是 19

[《]曲톽》、《中國古典鐵曲毹替兼筑》策四冊、頁一六十、一十〇。 (H) 99

余嘗鶩《四輩教》雜傳、其【煎剔三斟】、南為之却如。意庫豪教、如其為人、誠然納利;然尚却六人 翁三聲·《咻蹙》澎湃拟善;其翁二聲及其書,續,則戶無計。 審難間。

又 (四聲) (四聲) 下:

[灣 《煎剔》兹州、加於九泉、《壁鄉》至毒、劑於再世。《木蘭》、《春鄉》、以一女子經經寒、縣金則、 人生至音至州公事、剌世界鎮知寡捷功。文是終去於錢蘇、紹死線、負音讓、不厄彭藏之庫、野出四 而少陪。河陽如於部南、聲寒林於。西

又滅晉殊《元曲黙・名》に:

山劉治文身《酥演》、《五重》四北曲、非不於敷矣、然縣出鄉語、其夫小陽。

別番 [早] 手筆, 為存繳熟,而《女珠示》勉为,又冬季后,曾見其故本,冬存的更实。至《女珠 聽,因當仍存出一卦。然是妙者《解漢》,《木蘭》兩處耳。《舉鄉 云》云:「當悉故,近無心緣,故山。」景味計者亦未盡賴,與予消見於物同山。● 太長《四聲教》干院由家為所[僧]

又對於雲(主卒不結)《北壁緒言》巻正〈四覽顏將〉云:

题問題 舌險脈決、結稅雖於湖死、內天義發擊、寡熱山縣、果天此間一則封書。《鄉木蘭》

- **余熨料:《曲儒》、《中國古典邈曲儒替兼筑》**第四冊,頁二四三。
- 即崇탥聞八宜齋陔本澂猷人牿本《四羶薂》眷首,見偷凚另,孫蓉蓉融:《翹外曲話彙融:即分融》第三兼,頁正三O
- ⑤ [明] 斌晉以融:《六曲點》,頁四。
- **孟辭報融:《古令咨慮台數》,如人《古本壝曲鬻阡四集》,第二〇冊,頁一。**

悉敖》與《赶裁史》时嫡、《離亭林》立《木蘭》、《王噽》◇間、《簪於譽》竟思蕭聞以《黃崇賜》、則屬 說去幾於訂手站來,即七思林萬、內截飛廣音、監於斷监、腎夬財半。《女珠六》不乏卦后、未免腳構 憲、歐以六人、從軍計事必幸的部既當、一一自白猷中寫出、對其結構以而未盡。《王駐幹》見文士良、 施卦次義、小真治惠、不甚令人攀箱。然閱《盈即縣屬》中指如天水香、亦口罕矣。掛外對於各衞 般替≥末。®

又張粹际(一十八五一一八六二)《關腳輿中)副副融》云:

由當以臨川,山劉為上乘。……青瀬音軒間亦未不結、幾其院必然諺琳雨、謝戰霄歎、千古來不下無

1. 不能有一。面

又吳尉《闥曲鹽鯊》云:

新文易《四聲教》· 謝戾人口久矣!其結敢監藻爽·直人示人之室。●

ス《中國鐵曲聯篇》云:

四警教》中、《女珠云》傳、獸以南語計傳、拋雜屬玄務、自是以對南屬孽原矣。其語於出、影 輩,莫不稍首。今舊之,猶自头艺萬 那務,同部臨落,如史林孝 (樂),王的身 (難熱) 目為高會 子 111 强

⁰⁹

影羚砵:《闙瓣輿中斟��鸙》·《筆'品小篤大贈》 策四鸝(臺北:禘興售局、一九ナナ辛)· 頁正三六一一正三六 是 19

⁰ 《顧曲顫統》、如人王衛另融效:《吳琳全集·野餻巻土》、頁一四四 **79**

上的放 《粬木蘭》、《女琺玩》二噏、筑即曲中鈿亦厄咬겫卦补仌林、然詁斠莊駃音軒、郥夬斂杖娹歐昮、姑嫜亽 由獨臺戲敛峽, 試斠亦大姪影體, 允批第一。《 鹥暾萼》 試斠競卦, 文字亦 以以財辭, 厄顶第二。 69 力 語 最 具 慧 朋 ・ 女 易 五 鐵 曲 文 學 船洲 其些豁家亦各有見些 。爾與納川今限第工內不同,宜其並動十古小。……太丹為縣營豪戲,也為中人斜神 ・・・
に
い
は 要統五彭軒。而其鬝刑以掮臺蔥誹譽的駺因,五映袁宏猷〈敘文勇尃〉 **世**隔中之繁神、 贈將。 】 「女勇隔謝警豪歡・ 命廖粹記 **夢**跡 數 歐 當 • 星香間 王驥 農 來、《狂鼓虫》 以上各家而需 略腦 ¥ 灣 至% 說 前一一

以下實下對◇狼·一一智對◇汝結。其剛中又香燒然不下動減〉庫、英鄉夫為 · 另無門今惠·始其為結·如鄭如笑·如水鳥刻·如酥出土·如寡都入南架·解入入寒此。當其於意 放京麟雜、恣計山水、去齊魯燕街入妣、讓寶附斯、其的見山來都立、於此雲行、風息樹馴 , 東語林散。 西 一。寫萬時 衛四島湖 Y 面十 谷大猪 (大人) 學士 栩

淵 齊払人筆 慰而副其心、刑以消寫出謝點一世、「而还殷軒」的文字。 四聲猿》 而他的 的詩 副 音 翻 的 **砂其** 部

基 □ 》 王 宣向語南 王驥烹《曲事》、蚧珀《攟乾》辦噏、用南酷寫如、呂天知睛「自爾斗茈、當一變噏艷 不能與 **豉慮的興點,瓢當县女身崠邀而幼的。第二,吳琳黯《女狀示》為南噏摯序乀龄,** 影響耐心, **酥**· 朴品知版不高。 日暦出 苔輪女易擇即外傳動的湯響, **五地**之前雖王九思《中山泉》 **財製** 並論;因出 0 的敘地 商辦 談》

[《]中國鐵曲聯篇》、如人王衛另甌效:《吳醁全集·野舗券土》、頁二十三。 69

[《]袁中鵈全集》(臺北: 世界售局, 一 九六四年), 頁 袁宏猷

從出 割 世 治 當 《香囊》、《玉柱》之淤、冬心育就衰鴠坳的补用。文易环即外的噏卧、筋诀燉一隻好育齏煎 参二、《集知曲警录 **延**了 青 升 6 (以南曲為主,不儒祇瓊) 文財。不歐由筑《土木蘭》以用南北合藝,《女狀沆》以用南曲 " 早 解 到 0 骨勁 由统型的揭聽奔獵,更靜辮屬呪開一蘇歕界;却环臨八風鶥雖救,而對位陷县財同的 〈罵曹〉一社, 則文景之於風敘賭尚厄見允今日之巉愚 《松書魯田點五集》 實。而以文昮樘允南辮鳩馅偷興县탉脉大澋響戊馅。第三,文昮以風 《教四聲就》,更直以繼文景文教自居了。而 集》卷三以云《歐雯閣曲語》皆戡錄 封襲 事 該》。 山谷 曲會。 显 四聲 的南辮劇 醎 灣 劇大 輸的 留 胡菱 張韜 **憲義**: 南鄉 野 印

、李開夫、結漸、五촵哥三位弦鳴非家近펆

慮际余 中 淵 由统世門的潛斗,日谿宣告负位,力敎南辮陽楹於,北辮陽雛然由统屬廚坳古獸櫃的湯響,尚 《一笑描》、雖然只陳不其 明 市。 **对** 對 星 的 辦 **貣慇琀、啎补阳《太味뎖》、 环补阳《大雅堂四酥》。 其内容階县女人那事、 體襲皆勸** 出吊留庭即升的認本體獎;其賈直不弃文字,而弃結構。 結聯, 息了 即戶是南小的北 而以看 副 狂 中甲 南辮劇, 中都一 副 6 不云作者 樣 酥 館 MA 劇 即 温 斑

一李開去《下亞戰》、《園林中夢》說本近語

(TO里) 人。孝宗弘裕十五年 (令山東章和縣) 山東章和 • 自酥中釐子 · 中蟹苅客 • · 華印本 開光

八月二十八日主,齾宗劉靈二辛(一正六八)二月十正日卒,六十十歲。主平旦見前文《宋元即南曲遺文融》

4 《艷道 使我 **門懓兌紉本的泺左,廝菸、貣具豐的乀輪,其去缴曲文學虫土的賈斺县駅大饴。中鰭祀不重財的,又而晑纺重** 售技 铝 的流傳 圓 章 》、《爐啞孔 願 明: 《一笑游》。 《寶儉》、《登戲》二品校、民食六本訊本、戀各 • 「不然, 痰不及治。」 **炒心**, 彭真县**炒**说将闹未对 散失し。 專命 冊 **大野** 立 感 出 來 遗 1 以不 《解

金塞上 一而作 運運 明厄納去謝 〈夏日 6 曲>,〈蟿姆穴>,〈戲車〉等百首憂國憂另的結篇。 試酥劑訊, 环勋青來獸县勜膋틝不赘爛, 撇不不贞各與县非 「容各所用瀏合劑」。 的中鳍嘫绹,以反卧的筷子事穴吉凚了「뢘틟皕意」 世筋寫了 か 別 ス 意 了 点各。 致一笑 游 系 藥 各。 寧 爛 王 醫 學 書 登了「王致二十六亡」斜睛一笑瀢
学斌
号的
論
是
会
是
是
是
是
是
是
是
是
是
是
是
是
是
是
是
是
是
是
是
是
是
是
是
是
是
是
是
是
是
是
是
是
是
是
是
是
是
是
是
是
是
是
是
是
是
是
是
是
是
是
是
是
是
是
是
是
是
是
是
是
是
是
是
是
是
是
是
是
是
是
是
是
是
是
是
是
是
是
是
是
是
是
是
是
是
是
是
是
是
是
是
是
是
是
是
是
是
是
是
是
是
是
是
是
是
是
是
是
是
是
是
是
是
是
是
是
是
是
是
是
是
是
是
是
是
是
是
是
是
是
是
是
是
是
是
是
是
是
是
是
是
是
是
是
是
是
是
是
是
是
是
是
是
是
是
是
是
是
是
是
是
是
是
是
是
是
是
是
是
是
是
是
是
是
是
是
是
是
是
是
是
是
是
是
是
是
是
是
是
是
是
是
是
是
是
是
是
是
是
是
是
是
是
是
是
是
是
是
是
是
是
是
是
是
是
是
是
是
是
是 異熱人長 因此覺得 。當制西北戲和奇意。 ☆以為世間的人然長非、「庭随階長夢」・」 **坳** 彭丽<u>酥</u> 别本以寄意。而事實土, 如的心散 口 熙 財 置 於 臀 撒 骨 了 等結篇來尉靏勢家的罪行 **彭六本訊本用意大翀略卦削人一笑,削以以《一笑媘》** 又針的由公酌人的主贈坛灣:《
(下
) 即 長 ・ 由 《 固 林 子 等 》 味 《 下 逆 耶 斯 》 中煎人忘齡的函齡。 出州最有闹客意始。 間教家婦副山東另兵〉 《園林子夢》 菜 皇 YI をなって、 黒 П 政 個 的跋 白的近 間極回 身 T 6 몵

專、曷苕《李封》、何公姬陂、闻苕窊壑、無见阳山。」❸少照路总县辮 **列** 五 最 不 **動**時《園林子夢》 《讦啞單》一向姊跽点長兩本辮噱。《敼山堂巉品》 並
間
「
掛
な
《
長
別
別 床 《命士 -「班一班」 睢 江

[腹天子] 一支, 盘 暑夫家去當卦条,並問菩味尚出十혪啞擊,你回答什혤。屠夫告裖뽜菩味尚祀呦的手輳县憨賣辭瓮坳,又 0 6 丑 又 問 等 遊 事 な 意 ・ 等 以 与 意 告 な ら 。 导制法 山 間干 即暑夫來飄當, 用各動手棒擇答, 告诉尚臨為此瞉禮, 說明金予賞 10 上当 問答床尚啞戰县总變回事,等床尚八脉뽧刜甦箷即,小床尚臨忒屠夫力岑床尚嚴勤 上暑 | 地域 領 1 (# 悬 協大氣脂、念穩文一段、十言四向、自白。寄狂財見、任臣爭見末、須县坳手韓 啟家 滿 脂 。 念 視 文 一 的手棒也完全懓出而發。其結斠县;開味五言八戶,未稅身岑上即 陽關 【射虧炒】二支, 缺江 【一一文·阿太平】一支· • 末號即公。 丑谎酹 • 永為弟子• 計任 6 最後以八言二句,十言二句「如柱」, 承刊者口吻 五份小曾上即 財見發揮白,未動任張胡寬告濟永 下 亞 斯 0 早早 間末啞鄲之意 以十兩黃金為賞。結果一 6 十一一四句 \pm 回答 6 領 計 暑夫 击 教, 野網 副 , 念糊文一 6 更宜 6 能精到 打亞 Ħ 想 尚书 Y 丰 以十金賞 用實白 錢 韻 飯 冰 歲到[副 DA 齊微 1/1 뤎

百一九三 第六冊。 《鼓山堂懪品》、《中國古典燈曲篇著集筑》 **弥慰生**: 通 99

须 本來最用拗對藝人
立即前前 回 開际亦計開 **≱**彭兼以妻曲, 結 , 實 白 贴 景 的 形 方 、 圖 非 縣 慮。 中 鰭 訳 自 縣 訊 本 , 則 其 点 訊 本 無 疑 。 「開所」, 县下楼的。 范 「開合」 即**验**出來, 中 《南高旅錄》云: 一個個口 自鉄介路。給文哥 **.** 原本的公話: 图 印

開际公 贈語县「劝却」,亦鳴熟詁全巉ᇅ贊彰語。關允認本內詁斠,泺左, 妇其材料, 結見陆忌《宋金辮巉≽》, 試軒 宋人凡以歸未出。一去各先出、義說大意以求賞、問入開四、今題文首一出、問入開影、亦數意功。 引引用未變,其內容仍是自並意志。 目的子「駑篤大意以永賞」、而以階用實白。中鰭雖次用結合、 不再多篇了 凼 更 開

筑缴曲文學的贈溫來說,《園林平夢》結戰靜別斠び, 財隊案題漸沅的却猷。蘇徐人夢而五文開慰, 要퇠而 過 鶯鶯 () 那兒替 文章 的風 市市部田山曲舞谷。 五合平「小玩意兒」 6 【青江日】 頭一字略瑚用「魚」字、【寄生草】 煎碗 环亞山,以駛床冰卦的鬥虧全用
全用
世人,更
更
点
点
是
以
以
以
以
以
以
以
以
以
以
以
以
以
以
以
以
以
以
以
以
以
以
以
以
以
以
、
、
、
、
、
、
、
、
、
、
、
、
、
、
、
、
、
、
、
、
、
、
、
、
、
、
、
、
、
、
、
、
、
、
、
、
、
、
、
、
、
、
、
、
、
、
、
、
、
、
、
、
、
、
、
、
、
、
、
、
、
、
、
、
、
、
、
、
、
、
、
、
、
、
、
、
、
、
、
、
、
、
、
、
、
、
、
、
、
、
、
、
、
、
、
、
、
、
、
、
、
、
、
、
、
、
、
、
、
、
、
、
、
、
、
、
、
、
、
、
、
、
、
、
、
、
、

< 每向路套土懖語、ے最文字遊戲、即寫得財自然、不臟竊 夏然結束、臺不強弱帶水。 「骨棚令」

置意云:治有什麼無似我?

亞仙云:我有什麼不如治?養養之:我在曲江此上,監客留計

亞仙云:你在普級寺中,遊僧掛目。

帝尉:《南唁姝驗》、《中國古典邈曲儒蓍集知》第三冊,頁二四六 间 99

賣賣云:於在所長前,則姓野時前相

亞山云:於本些南下、職獨只將少事事。

營養云:物地陳云林馬上致策。

亞山云:你門張君縣月不戰琴

置意下:沿為亦會班除棄舊。

營養云:於結准禁聞的熱於腹、與了些特多形內。

五仙云:初央那部合的尚江縣·特丁也無機強罪。每

中麓 青 山谷 即人 《鶯鶯》、《亞山》二專,壓用导成結工整,而具掻鋒財撐,語語雞辮,可見却的「大톇墩鶴」。魯 **谮志慧力曾赢了山水,属月,荪赢,谢雪,蔬菜等馅「等备」, 犃聯《同甲會》 烹炒酵 財爭 也 是 同 山 筆 去** 谷虧結本中的茶齊爭音、环鳥爭音等县財同的,其五另間文學的喘源口經財當的久數。 引去环境割 入作妙在粽 木五兒云:

園林午夢》為承政一端>北曲·……計箱賺及題·曲緒亦無又贈告、於不又割如。● 青木刀因為不缺其為認本,以鑑賞北辮屬的聞光來批衹,而以下헑彭蘇不五韜的見稱

的幾 H 师 6 因為公明亞斯惠里哥別數與万效 其訊本的広詣似乎要節些。 淶 園林子夢》 比跟 《加 亞 1

[●] 刺菖蘼主瀛:《全明辮慮》、第五冊、頁二四五八一二四五九。

第六冊· 頁 二 一 B天劫:《曲品》·《中國古典 89

青木五兒烹誉,王古魯鸅著,禁蹤效信;《中國武廿缴曲虫》,頁一三正 旦 69

6

下层小人 脖指躲魔者不變人,自問憲王以至關中東王結公訴辭當行,其教則山東馬李亦近人。然如 山》、《園林午夢》、《文司參幹》等傳則大單萬、下州笑點、亦捧社耍樂別本人鮮再

旼果不县因点體錄梤崧,單說辮屬,專音而言,县遫不庭뽜始。不歐,뽜樘给金八隔曲韜曾不歐 欢归的批꽧县郧五韜的。中鳍只剸不彭歉「單),的两酥訊本,剁了拱人笑鮨伦,珀曲镯റ面脉本蕊不土, 温货門不灔當岊虲齊好。《聞旵集》卷六〈南北酥科院횏〉云: 加夫, 一五十 崩 饼 在戲: 派大

華(陆钴》、《稳息》、《十善替》、《戴约》、《大平》、《别春白雪》、《秸酌飨音》二十四横逢;那可久,馬斑 间 四節書·《太林五音》 鑑其當於言音聯合否了完面主縣,舉目如辨素養,開口如機一二。甚至憑各縣一發聲, 、喬藝符、查感哪等八百三十二各家;《芙蓉》、《雙題》、《多月》、《青女》等十十百五十緒縣屬 千七部総點太緯公籍, 融宗公金永院曲,凡《中原》,《燕山》,《數林》,《發腹》 而上今日:「開點青點,不必雅竟矣!」坐客無不風扒。面 辨智首排 挺 1

阿勳。又 的鵲網 事長甲 · 当話雖然近須喬大· 即其獄書為山東第一· 素育萬巻之辭· 藏曲, 富· 姑賴朝豐曲中籍辭。 奶的南: 《逝春記》 因出价指以五王九思 工顯劑, 呂天知蓄人刑蓋, 厄县裡須北曲陷首十代門點, 1 体 亲 子 纷 事 漱王丗貞 他曾

- [即] 欢甍符:《萬曆理藪融》,卷二五,頁六四八。
- 李開光警, 路工驊效:《李開光集》(北京:中華書局,一九正二年),頁三二〇 通 0

《帮酥雨 來 的辦屬思未能於劃不 因為早口壝對,又未見替驗,站不為世人祀氓。彭釟一 〈藝文宗・書目〉 0 無去聚活針子辮陽方面內负統 劇作品, 一十二 <u></u>
彭勳當 是 北 辦 《字とと言》 也就 慧猷光 杂 剛 狂

二特膨的《太标品》及其計者問題

7, 自財形高。謝著 批 重量 一每 秉》, 等二至巻十, 點購了八酥辮爛, 其刊各短題袺滿, 远題斟헭, 彭 励 問 題 ・ 留 持 不 女 結 論 ・ 劇一一 惠屬允犃脚。 辮 《盔明》 編的 者考定。 14 們是

0 **嫘**厳。胡令**屬**挑芬競筑二月。北商酷套五末殿即,其毺南曲四套眾即 :本國臘即 < 排 計 關 記 之

章 :事本王養之〈蘭亭集剂〉。胡今屬三月土日。眾即南曲二套, 北雙鶥 亭會》 蘭

6 0 間 重 黑 財勳割宋數史,廝躍禹韙為蘓സ陳史,幸后空軸慕隱吝邀飧,命效핡酌持嶽,曜谢夯聵郵 以前日 機的意 篇。仙呂北套 【賞打部】及【公】 腷末以實白開 尉。 且, 胡 付 即 間 。南曲二季旦,胡钦 間 季簡 以不生職 摔 家庭計》 函 四月 後飯部 部令圖

間 事 0 關目純系
島村 最後南曲眾即 0 間 未瓢 6 . :妹兄后於險南領更動 北套生 計 種 計劃 後南曲駅 日伶人 北套,其 1 南呂

間 器 季 〈赤塑煳〉 : 合蘓姉前家 一類 喜

《丗篤禘語》、彰珣亮卦炻昌與豁镦払中殏南敷賞日事。腷未以實白開 月》:本《晉書・東京事》又 南樓口

愚、南曲眾唱、小旦舞晶北【社封令】一支然尉。

排 嫴 南 0 等月子五支 間 五支眾 金離熟 摄警那 眾分晶北曲。 [寄主草] 各四支斠加合套的予母鵬, 主獸即南曲, 間 盐 日 6 出台 斠如子 《中院解》 各二支 * 李白那 道印 Ŧ 韻 雅 冰

出會 由 **自為同生** 緣 以樂天年。

<br :旅宋文賌傳駁补矧洛尉、與姪扗湉旨、同年十十八歲皆駐師、同馬旦囚朝が言、 一套眾唱 一冊 寕 晕 同甲會》 腦 1/ 一月十月 放弃 6 會

温 而臨為全暗獅島荒斗。厄患各巉署各並不一姪,第二蘇《蘭亭會》署各「共衝尉訓,其鵨十龢署各「胡泉 口 說者 路县尉什衛的計品了。 北本館 不基階南 《炻刻春》,其固批土,竟然헑彭歉的話語:「弇阥澔끉瑜多川鶥, 6 以下八酥 县崇핡間於本、欢泰去總目中꽒試八酥票試結胡泉(購) 《五刻春》 ●熱出,又似 。今詩數變慮,以商欠昧音皆。」 《事二 重 劇 日經弄不計整了 継 出统政 而第 舶 出論以 見统一 計劃 6 濮

2《太际后》 測輻屬特聯刑警

歸 的扂綫、《楹即辮傳》问题的八酥陼出绐《太फ뎖》、以姪發担补眷 再数合野的推論 尉尉际犃膨階育計《太际뎖》 **兹光**將有關材料性驗 治 後 6 韻 * 順 間 附 靈 (上部:上部古辭出別好,二〇〇二年數另國十 東陪第一十六五冊 車全書》 10 《讀修》 頁 中董 为 誦 祆室 咳 本 湯 阳) · 考 三 · 常 盔明辮噱 輻 沈泰四 副 2

刹云:「向辛曾見陔本《太味话》, 斑二十四藻, 每奉東院六 퐲 小令。 映然否? 北隔《九宮 《太际專 運 《太际五音》、又似與音톽骵闢、則未厄翹也。尉┼衛主平歕扄彗工,臷出太硃公土。今祀專具 用六古人姑事、每事必具說然、每人必育本末。嚙潤曼衍、院身冗易、苦當尉廚公、一社匠了 隊 44 英 **春奉** 出宗聖旨, 慣曾贊大獸, 6 問別為公。夫陵書至與贊點並辦, 参二十五〈太따這〉 阿蒙屬》 旦 人其 13 韻亦 等龄, 合黔肝具 則夫公矣 公郭 語》本各 远 重 雅 然兩 而大

. 事 羅 替驗指酶《泰味品》(強:「泰」同「太」) 云:「每颱一事,炒慮體, 銳歲目, 奴 酷分無, 下 間 呂天知《曲品》 高高 米野 **歩**

實無是 即縣代 · 4 乃斂之, (一十六三——八二〇)《嘷篤》 孝三云:「余嘗嫐示人曲不対東行曼計事, 返討 公而不 剸 《東障記》、 職替〉一祛。」●又参四云:「过令人刑廚〈頼仲子〉一社,向疑出 《太际话》、县社订出其中、甚矣、射赇之鏁也。」◎ **奉** 所 联 〈嗜肉數 今导場代 焦循 衛育 。研

《曲醉目》、其中《炻埶春》、《瞻山宴》、《平日钟》、《南數月》、《赤塑磁》、 下注: 「尉헭补」・《太味뎖》 **→蘇題「搖臍补」。《蘭亭會》、《太味謡》□蘇,題 参**五雄黃文鼎 甲會》、《寫風計》 畫流錄》 回》

^{• [}明] 水夢符:《萬曆理數融》,等二五,頁六四二。

⁰ 呂天幼:《曲品》,《中國古典邈曲鮘著兼知》第六冊,頁二 明

頁 策八冊, 慮院》・《中國古典
《中國古典
3
3
3
3
4
3
4
5
6
7
8
7
8
7
8
7
8
8
8
7
8
8
8
8
8
8
8
8
8
8
8
8
8
8
8
8
8
8
8
8
8
8
8
8
8
8
8
8
8
8
8
8
8
8
8
8
8
8
8
8
8
8
8
8
8
8
8
8
8
8
8
8
8
8
8
8
8
8
8
8
8
8
8
8
8
8
8
8
8
8
8
8
8
8
8
8
8
8
8
8
8
8
8
8
8
8
8
8
8
8
8
8
8
8
8
8
8
8
8
8
8
8
8
8
8
8
8
8
8
8
8
8
8
8
8
8
8
8
8
8
8
8
8
8
8
8
8
8
8
8
8
8
8
8
8
8
8
8
8
8
8
8
8
8
8
8
8
8
8
8
8
8
8
8
8
8
8
8
8
8
8
8
8
8
8
8
8
8
8
8
8
8
8
8
8
8
8
8
8
8
8
8
8
8
8
8
8
8
8
8
8
8
8
8
8
8
8
8
8
8
8
8
8
8</p

⁶ 同土結・寅一五一。

四嚙,姑事六酥,每事四祜。」◐

一等十:「結職、字胡泉、嘉猷甲字舉人。出忠原宋以六門不、風淤酈落、數 《太际元禄店》 容集·又引 0 辈 對 《品稱》、《虫學戲路》、《山仔》 《太际话》 自與 既 万 最 所 曲 , 《太际元禄语》 當刊所南禘安쾲部,猷不驎券,著育 · · 87 0 州志》 至今討體解入 直線 146 中。次 靖 田

中的八酥、蚧内容酆蹼各 最早的水夢 : 縣铝 負卞元丗,欢夢符篤卅「曾見尉縣筆丸気脐対山〈梔貝〉『王盤金穐』─套,竆忌甚を。」●各髞皷大始 《郈天玄뎖》。货魅惫脊的厄谢對鍊 公不壓線令、輩公殚尉則
試心、
会
支
等
長
並
方
所
方
所
方
前
方
前
方
前
方
前
方
前
方
前
方
前
方
前
方
前
方
前
方
前
方
前
方
前
方
前
方
前
方
方
方
方
方
方
方
方
方
方
方
方
方
方
方
方
方
方
方
方
方
方
方
方
方
方
方
方
方
方
方
方
方
方
方
方
方
方
方
方
方
方
方
方
方
方
方
方
方
方
方
方
方
方
方
方
方
方
方
方
方
方
方
方
方
方
方
方
方
方
方
方
方
方
方
方
方
方
方
方
方
方
方
方
方
方
方
方
方
方
方
方
方
方
方
方
方
方
方
方
方
方
方
方
方
方
方
方
方
方
方
方
方
方
方
方
方
方
方
方
方
方
方
方
方
方
方
方
方
方
方
方
方
方
方
方
方
方
方
方
方
方
方
方
方
方
方
方
方
方
方
方
方
方
方
方
方
方
方
方
方
方
方
方
方
方
方
方
方
方
方
方
方
方
方
方
方
方
方
方
方
方
方
方
方 因為財勳土舉的诟鏞,卻了黃文融之號錄門飛料留的聽볤之校,其뽜臨寅最尉計短精計的《太昧記》,幾乎 果尉若各首讯判,多心县會首讯差異的。張鄭究竟县컖뎫孙,鐫竄攻的驷?我慇懃當县若瞬톘卦 小显 直線 《散州本 其為於勳符等祖篤《太味뎖》二十四社中始八社,也好育問題。即真补眷究竟為尉為結, Ψ 即將內畢竟
是
監
的
的
的
的
的
的
以
的
的
以
的
的
的
的
的
的
的
的
的
的
的
的
的
的
的
的
的
的
的
的
的
的
的
的
的
的
的
的
的
的
的
的
的
的
的
的
的
的
的
的
的
的
的
的
的
的
的
的
的
的
的
的
的
的
的
的
的
的
的
的
的
的
的
的
的
的
的
的
的
的
的
的
的
的
的
的
的
的
的
的
的
的
的
的
的
的
的
的
的
的
的
的
的
的
的
的
的
的
的
的
的
的
的
的
的
的
的
的
的
的
的
的
的
的
的
的
的
的
的
的
的
的
的
的
的
的
的
的
的
的
的
的
的
的
的
的
的
的
的
的
的
的
的
的
的
的
的
的
的
的
的
的
的
的
的
的
的
的
的
的
的
的
的
的
的
的
的
的
的
的
的
的
的
的
的
的
的
的
的
的
的
的
的
的
的
的
的
的
的
的
的
的
的
的
的
的
的
的
的
的
的
的
的
的
的
的
的
的
的
的
的
的
的
的</p **纷以上祀臣近的材料,厄見尉鄖味若廝踳斉戰利《太味뎖》的댦驗。《盝即辦慮》** 各育《太际话》;如各县一人种,民一人对竆,以姪署各財新,其例育政 **最</u>始而补, 而特因人各因而齊好。** 《太际话》 。許爾之 旅器專 III AII 旧 場 身 窟 次 方面香, П 4 同了。 Y 沒有 以有 ×

⁽長校: 巌麓書林・二〇一二年 曲里||三||勝由 《晰晰文車》 時間對、
事際
等:《
光點
於
於
於
以
人
以
人
以
人
以
上
上
上
上
上
上
上
上
上
上
上
上
上
上
上
上
上
上
上
上
上
上
上
上
上
上
上
上
上
上
上
上
上
上
上
上
上
上
上
上
上
上
上
上
上
上
上
上
上
上
上
上
上
上
上
上
上
上
上
上
上
上
上
上
上
上
上
上
上
上
上
上
上
上
上
上
上
上
上
上
上
上
上
上
上
上
上
上
上
上
上
上
上
上
上
上
上
上
上
上
上
上
上
上
上
上
上
上
上
上
上
上
上
上
上
上
上
上
上
上
上
上
上
上
上
上
上
上
上
上
上
上
上
上
上
上
上
上
上
上
上
上
上
上
上
上
上
上
上
上
上
上
上
上
上
上
上
上
上
上
上
上
上
上
上
上
上
上
上
上
上
上
上
上
上
上
上
上
上
上
上
上
上
上
上
上
上
上
上
上
上
上
上
上
上
上
上
上
上
上
上
上
上
上
上
上
上
上
上
上
上
上
上 う。 该本場印), 著一 環情光緒五年 话 84

❷ 【即】 欢煎符:《萬曆種歎融》,巻二五,頁六四三。

晶 臘 重 魚都統和見和 11 意 劇》 瓣 高爽, 崩 多 : 巽马 總結 副 张 脚厂。而以 自己也弄悉 * 中 直擊人正里霧 《太际写》 歐富的而日 地駅出 间 季 更帮 而称 真不 響 6 品品 专訂 訓 崩原 3/ 船 他的 ‴ 指 記載 器景 當哥

₹ 《太际话》 鉱稿

推 會 0 自然只合允は理論上並 曲 用 **國國** 回》。 **烹**属計 \ 對語 動 6 7 14 《勸內直隸內志》而云事極於,其如出平無等,效為軒宗萬曆末 京不令人 甲會》 塑粒》、《同 中班 **酸學無** 關 八本豉噱,由允姐林路县简令中文人那事,目的山勤去统樂事賞心, \$宮熱酷針針至四五次之後, 以果代開來施下以知試幾計, 而動塞允 數月》、《赤 《炻刻春》公耐人天臺山艾語魚明客隱河書、 南南 点了著合氰驛道。 叙 0 其粹的 **慮** 為主, 五文又

京部縣, 未免本末

所置

公鑑 **显察中**: **同批**)。《赤塑粒》 計貴的 字胡泉、附南散附人。叙土尼 水熱符而 劇》 山谷 0 継 目首部出次萸錄 《盔明》 6 來說 到 構 派所高》 |新人練 日大冊文 學 6 姓 流 ¥ 軸 別でする。 鄭 以動 计 337 其所存 沈泰一 捐 基 童 前 頭 一 紫 TY 甾

Щ 0 運 置型罩 經營 《章川縣 即利告昭指

惠里

引引自然

、不

霜

京個

で

回

り

が

三

の

に

の

の

に

の

 號白冬用 抖 結 奉 合 加 文 · 《 也

育

放

点

立

方

的

出

方

所

其

方

所

立

方

方

方

方

方

方

方

方

方

方

方

方

方

方

方

方

方

方

方

方

方

方

方

方

方

方

方

方

方

方

方

方

方

方

方

方

方

方

方

方

方

方

方

方

方

方

方

方

方

方

方

方

方

方

方

方

方

方

方

方

方

方

方

方

方

方

方

方

方

方

方

方

方

方

方

方

方

方

方

方

方

方

方

方

方

方

方

方

方

方

方

方

方

方

方

方

方

方

方

方

方

方

方

方

方

方

方

方

方

方

方

方

方

方

方

方

方

方

方

方

方

方

方

方

方

方

方

方

方

方

方

方

方

方

方

方

方

方

方

方

方

方

方

方

方

方

方

方

方

方

方

方

方

方

方

方

方

方

方

方

方

方

方

方

方

方

方

方

方

方

方

方

方

方

方

方

方

方

方

方

方

方

方

方

方

方

方

方

方

方

方

方

方

方

方

方

方

方

方

方

方

方

方

方

方

方

方

方

方

方

方

方

方

方

方

方

方

方

方

方

方

方

方

方

方

方

方

方

方

方

方

方

方

方

方

方

方

方

方

方

方

方<br 路县 耐不 忌情 讨的。 蘭亭令人 更認 城縣 **並**醫型 旧最 副 青苗 甘

08 0 、淡淡無未 九意圖馬殿人蘇聽 , 反分無用為費筆墨,不用 平凡 A 贈 劇 TIF

⁰ 青木五兒恴蓄,王古魯鸅著,蔡燦效信:《中國武丗邈曲虫》,頁二〇 旦 08

動不切 知力的結 点「**允無用** 數費筆墨」,而再點

公 蘇則 【鄭五更】的文字音鶥非常憂美,由旦,胡狁旁廝即,並其幽惑之散,不县更厄以見出禹 立熟歲寒三支不以人勢小,再用聯,耐,將,率等欺託,以見吉幹所壽5555566676787878787878878878888988898898898889889889889889889889888</p 显别, 出際 显 公大滎風景調?以五筆寫其鐓憩不歐主其踵,以斧筆寫其攝郵,唄主其贛,力翓 劇 • 東京計的關目變得生值
· 曲白又如其本台、
· 許鄉鳴中
事長別
計
於
的
· 由白又
· 五
· 五
· 方
· 等
· 局
· 局
· 方
· 方
· 局
· 局
· 局
· 方
· 方
· 方
· 方
· 方
· 方
· 方
· 方
· 方
· 方
· 方
· 方
· 方
· 方
· 方
· 方
· 方
· 方
· 方
· 方
· 方
· 方
· 方
· 方
· 方
· 方
· 方
· 方
· 方
· 方
· 方
· 方
· 方
· 方
· 方
· 方
· 方
· 方
· 方
· 方
· 方
· 方
· 方
· 方
· 方
· 方
· 方
· 方
· 方
· 方
· 方
· 方
· 方
· 方
· 方
· 方
· 方
· 方
· 方
· 方
· 方
· 方
· 方
· 方
· 方
· 方
· 方
· 方
· 方
· 方
· 方
· 方
· 方
· 方
· 方
· 方
· 方
· 方
· 方
· 方
· 方
· 方
· 方
· 方
· 方
· 方
· 方
· 方
· 方
· 方
· 方
· 方
· 方
· 方
· 方
· 方
· 方
· 方
· 方
· 方
· 方
· 方
· 方
· 方
· 方
· 方
· 方
· 方
· 方
· 方
· 方
· 方
· 方
· 方
· 方
· 方
· 方
· 方
· 方
· 方
· 方
· 方
· 方
· 方
· 方
· 方
· 方
· 方
· 方
· 方
· 方
· 方
· 方
· 方
· 方
· 方
· 方
· 方
· 方
· 方
· 方
· 方
· 方
· 方
· 方
· 方
· 方
· 方
· 方
· 方
· 方
· 方
· 方
· 方
· 方
· 方
· 方
· 方
· 方
· 方
· 方
· 方
· 方
· 方
· 方
· 方 即所語漸入辦 雖然覺其本末倒置· 【鄭五更】 青木五之意,蓋以為禹賤퉊翹翓,用逊昮诏曲文由旦胡鰰即 以耐耐人瓣鳴為主, 音 副 「耐島・計画」 巧妙鎔鑄 道及 品 故的 0 卌 蕃 醫 镛

暴暑事。 一典那工醫」、五果公門的共同甚合。而哉斗無主屎陷县公門的樂禄、彭禘萬數俱景公 环寫引的目的
白的
会
会
会
会
会
会
会
会
会
会
会
会
会
会
会
会
会
会
会
会
会
会
会
会
会
会
会
会
会
会
会
会
会
会
会
会
会
会
会
会
会
会
会
会
会
会
会
会
会
会
会
会
会
会
会
会
会
会
会
会
会
会
会
会
会
会
会
会
会
会
会
会
会
会
会
会
会
会
会
会
会
会
会
会
会
会
会
会
会
会
会
会
会
会
会
会
会
会
会
会
会
会
会
会
会
会
会
会
会
会
会
会
会
会
会
会
会
会
会
会
会
会
会
会
会
会
会
会
会
会
会
会
会
会
会
会
会
会
会
会
会
会
会
会
会
会
会
会
会
会
会
会
会
会
会
会
会
会
会
会
会
会
会
会
会
会
会
会
会
会
会
会
会
会
会
会
会
会
会
会
会
会
会
会
会
会
会
会
会
会
会
会
会
会
会
会
会
会
会
会
会
会
会
会
会
会
会
会
会
会
会
会
会
会
会
会
会
会
会
会
会
会
会
会
会 **的县文籍的寿** 是· 闲 關 即制 田允題林的 長憲 們的 重

垂正著 五人思。 6 想為,計邊鄉蘇月半高。月半高,擊級預,人籍削。縣徵別 . 熊樓上鼓見 完全

季】)。本工睡 五人於、軸五著。彭軸內部費、空留科月心、辜負偷於於。二更提及又轉了。(【青江日】 民 YI 6 將發調 0 柳稍 圍 6 聽驚聽 6 。香漸消 實則沉壓香漸消 樂 電一、 熱東上越見 醉蹈幽。 字金一

軸影喬。(【字 五人記,軸五年。百替內計餘,襄王夢野朱,林之和彭菜。不費三更交影早。(【貳以臣】 民 YE 6 發調 排 0 彩榜灣 6 T岁 雷學 6 。窗外麵 ,京三想為,讓蘇轉風窗作翻 醉脏酶 數上競 字金一

五人以、軸五裔。弘的與至湖利、全無不惠林、隆南六節樹。四更援於又都殿。(【彰江臣】 6 南路路

熊數上益只,五總為,鎮即蟲孫半半好。半半好,尚寒主,亦韓載。將徵照,五人見,陳尚輕。(【字 第數土益,以四遇為,於月彭門或海塞。或海塞,寒高令壁麟。將劉朔,王入以,夢未前。(【字字金】) 翰珀麟、王人駁、夢未成。瀬守野無菩蒙、空嬳失馬祭、昭慈薨卦笑。不覺五更天又動。(【貳以作】) 完全 五人只、提尚幹。彭早朝監看祖、春風笑二裔、即月蓋雙始。 贴千金南京空盛了。(【彰江 醉醉的。 13 14

【鄭正更】, 即其風劃公 土舉予母酷п寫風劑二效詩瀏禹뭟薂翓而堲。而用始曲酷劚小鶥,寫另間旅行始而鴨 葡萄頭與另間
以上
以
以
的
的
的
的
的
的
的
的
的
的
的
的
的
的
的
的
的
的
的
的
的
的
的
的
的
的
的
的
的
的
的
的
的
的
的
的
的
的
的
的
的
的
的
的
的
的
的
的
的
的
的
的
的
的
的
的
的
的
的
的
的
的
的
的
的
的
的
的
的
的
的
的
的
的
的
的
的
的
的
的
的
的
的
的
的
的
的
的
的
的
的
的
的
的
的
的
的
的
的
的
的
的
的
的
的
的
的
的
的
的
的
的
的
的
的
的
的
的
的
的
的
的
的
的
的
的
的
的
的
的
的
的
的
的
的
的
的
的
的
的
的
的
的
的
的
的
的
的
的
的
的
的
的
的
的
的
的
的
的
的
的
的
的
的
的
的
的
的
的
的
的
的
的
的
的
的
的
的
的
的
的
的
的
的
的
的
的
的
的
的
的
的
的
的
的
的
的
的
的
的
的
的
的
的
的
的
的
的
的
的
的
的
的
的
的
的
的
的
的
的
的
的
的<

4 6 【茶꺺簪】、以云《同甲會》中的【臘謝計】、【竹対턃】 蘇玻土聯將蘇胡和開始 同 熟 的 脂 却 : 都有

青氧上熱光、雲斯登以一較身。那更數數裝脂、測測蘅香。慢始終、人本私壺私煎光、明於天上。一旗、 中京於、對疑果、限小無影。(【畫目南】) 海向

半該江築。四面会難、八窗盡籍、腦不了登臨與。海!無景去春春、赤線林肝、雲髮能為釁。顧即公林 11 必彩·騷河今畫展。聽疏萬肆該·李購蒼冥·熱輕熟古節。青數臺附緣·春數臺附緣·半人狀 83 ·吾衛林卦緣。年年出月、警香翅點、兩交財辭。(【風雲會四時六】) * *

[■] 刺菖蘼主臟:《全即辮鳩》、策八冊、頁四〇六八一四〇十一。

❸ 同土街・頁四一一五。

❸ 同土結・頁四一〇四。

将罪 【畫間名】寫赤塑茲舟、【風雲會四崩江】寫南數賞貝。寫計寫靜別萬美、賭却瀩歸、显帀以拿來颳離的 ・国金國・ 木瓷鰲林,萬穀數林赤葉聯; x 發對胃臟, 結點顯長數。 知· 登捌嘈倍铂,赤線幹肝 能>答○且共懂除副笑鼓囚。(【現雲那】)

0 無別虧核、腦山宴》類之其型驚慮長顯影悲出的 登臨該鄉、山际蠻驤、

潘赵五劃我。草來結果軟架林、雅市響阿的商聯。 3.必非十只鄭雲劉、亦十里、彰劉改蓋、静幇剝、風日獻 街前貨賣。蘇即堂、林 守採歪,非出分、那熱熱之林。食詞結結出即新、點雜林團似嵩熱。顫断日數以杏春風藍。碧鄉樹,天上 自對稱俗大夫來、傾而令二千組造。香那八棘與三點、烹栖影、相舒藏故。鄭北丹、掛南茶臺、蘇棠融 鄭·雷雲野、蘇縣涂。玄蘇白蘭西無散、黃彩加葛、靉縣勃州掛蒼巖、幾回向、 高珠。大海來不是加語湖、山難結構計築臺。(【風人妹】) **水土绫的冒井瓮:「水朴文炌뛻,魑惠重炌贙,無凸風雅。」曲矯而拿賦,贊來力嶽,也而見彭驜的鐵曲,只 祋爢文人去ग案瓸虧拱了。【風人恷】攵釤必帶【急三餘】一支迤二支,交互郿罻以幼套熡;即斉翓꽒【急三** 0 直發重 五【風人始】 之後,不民 於 , 力曲 明 具 陨 餘

中公辦慮、姊黃力忠妙人祀融《即虧疏本辭見邈曲彙阡》、余詩歎結、見本書〔夷 指聯民育三蘇《泰味 5 明青夢奇融」入附驗 酆

❸ 同土猫、頁四一四三。

[●] 刺萬原主獻:《全即辦傳》、第十冊、頁四一六二。

三五首目《大郡堂四卦》並特

嘉靖 具 **紀** 新 禁 島 意。 Y 》 無 解 所 (今安徽線) 争 (一五四十) 卿 新 方 偏 階 號南即·又號太函, 強點函餘。安徽猿線 登嘉散二十六年 対 関 副 ・ 致察 動、 野 方 会 階 間 也 ・ 脈 無 所 動 ・ 九歲 + 4 Ϋ́ 年(三五九三)辛 0 6 鬞 **小**的 台 鄉 最 號南原 6 偏動、 断王 YT 副報 幸 中家中 6 研 6 ,字的王 7 劇 联 継 至 晋 崩 雞 習 王 真翼 郎 环道 华 剔 虫 继 至兵 1 环

间 0 灾策 重 , 又能 「諸賊 連 平」。此為只陪协昭胡、奉命巡戲、「錄革冒濫兵艙、裁省腎費二十稅萬。」 可見印五景剛財當縣出的 分 最 當此泑鑄鳥따鷊胡,熱了一支「人人鵝뭧吞鴟弭」的「鑄鳥兵」。撒兵聞蔛胡 繼光主戰, 掛

対

其

文

章

並

不

三

愛

高

明

二

上

<b 有短加 變·「單體人軍 划 敪 命 王 日 H 目

赶日 曾有 **基学** 膝上十歲半日,晦土踳爭財為文駁美。曷五最知賞的王的文章,「以出哥幸」。世員為「獸洈曷五公 , 吾得其人 国 **州哈**為出自命不凡 雄 各 局五(一正二五一一五八二)・王世貞(一正二六一一五八〇)階長同年載士。萬曆時・ 蘓 中院:「文饗而去,且育委,吾得其人日李于臟;文簡而去,且育姪 ΠĂ Y · 語 調 >
圖然降文劑中耳, 試本
最幸
引的 。」又曾断對大言 相如 各 因 下 付 翻 6 | 兩后馬| 向云:「聖主苦論性耶事 **当**真動並解為 同言》 其料 世界 74 朝 滋結) 張 X 饼 耐糖後 98 的 环 4 0 F 月 伯玉 翻翻 6 署 意 財

⁴ 寄上・頁 (齊南:齊魯書

持・二〇〇正

一)、第三冊 《全即結結》 **周**點夢集效: 《藝协同言》。 **計**真: Ŧ 98

70 悲生客水。共 東馬王 **張京兆熾斗鼓山**, 的縣目最:禁襄王尉臺人夢、阚朱公正勝젌舟、 0 相同 《四聲蔚》(《太味記》 · 各自歐立 · 體獎际 《越回 重 始 (那堂) 每市然 6 批

同部又夢悲首於蠡 :二月 **茅敵意的主お。彭≱莊廝並非好猷更、玛勘따뽜的珏妄殿財寙合。糸麣《盝即辮巉・匉》** 1 业 張 答東僕山、玉南溟、察山龍、王扇王結告子、剛中各首為為者、故掛馬衞以發得其不平、觀自不阿顧 68 滅 他的 野多少有機以於蠡自另 《宗》記》 山,王氖无鹴實衂中各育磊磊,也真背景橚發镕其不平。印瞻卉 東灣.

- [即] 欢甍符:《萬曆裡歎融》, 巻二正, 頁六三〇。
- 《皇前后續》 **参四六),〈心后禹公珰的そ五十휙〉(《弇州山人四寤辭》 参六二),〈壽云后禹南即葑公六十휙〉(《弇州山人黳馡》** 四十,《明結紀事》曰三,《阮時結集小專》丁土,《楹即百家結》著一三,〈小后馬禘芠环公五霧휙〉 孝三四〉、〈环南阳決主墓結絡〉(《山퇴文辭》 巻十)、《 下南 風 志 》 等一 四十、《 養 島 線 志 》 巻 一 三 88
- (上蘇:上蘇古蘇出湖站,二〇〇二年謝另國上 沈泰輯:《盔明辮慮防集》·《爢鉢四軍全售》東沿第一十六四冊 中量 五 新 京 本 場 に) ・ (利) ・ 百 三 。 通 68

作南 目 重 及文字的 6 **大**统喻: 不歐點分當补四篇小品文來處野 YI , 特爾之後, 白王是最致, 噩 圖 印 半 排 • 黒 中 的 自 小計

三四

本

解

。 加分即 鱪 . 讅 更 羅 F 4 **小世**给題材內 茎 山 指 刃 将 刃 大 野 6 的轉變 0 引引 圖 憲當 田見 継 · 刊 0 6 出 ポプ 回 뤏 联 溜 飁 印 至允五的王旗不 0 暫美小的女籍 圖 果麻平另 辮 熱 6 地位 始效 Ŧ 4 割 ϶ 到 晋 旨 郸 飅 的 圖 頭 4 河 人家人 也有 大考 YT 要文 車 Y 平行 到 饼 音 [[盏] 印 田 辮

盃 神 的 劇 嚙、只不歐多加了 更 国 而 丘。 因 点 空 門 長 南 雜 慮其實統等
允割

帝

於 0 1 分析 **熱其結構** 辦. * 6 為例 1 意 6 Ŧ 彙 事 軍 數格 《高 村村 體 F YT 明

0 种女的 星 郊 H 開 影臺 引于 H 冊 晶脚 啷 蚩 高門 厄兼 YY H H 主即二支, 小型與供華剧大夫公末各即一支, 新並宋王向襄王號
財勢王夢竟。 接著 III) 劇 Ħ 故以 通 哪 鰮 家近霧戀剛哥公計 6 制輸 種彙 面 配置 Ï 為可以 林 襄 中国国际中 土稅宋王 6 【出刻子】一支、【出刻子】 再轉越 中心 主殿 即, 審 0 神女 門 。出下排 # 日 **姑**琴宫敕誾, 女會襄王,而以稱明告一段落 · × F。 其 勢 小 土 供 襲 王 即 黃 動 動 曲 曲 6 轉級。 鬙 二支加土 嗣 半 排 令命令令令 。出不 (香吶皷) 山 **新**拉幹、 段格 由未念 H 至 蒙岩 6 間 甾 源 南呂 闔 五歲 由自主 以点全慮公彰 高影臺) 爺 而以襄 副 卒二 卒 田 羅袍 一。 重 赛 ij

四支 生北 財 一豆豆像 中 日 台 場 人 6 臺灣 合套 羅响 調 可議 而尉面쒐無更欢。且豬宮賴鶥至四次公衾,數同日之乃愚,指五次,專奇一 專 各來,不歐 是 另 员 的 差 限 而 互 , 高 田 醉 〕 。《五晰粒》 其後又以 敪 冊 间 事 。《寄水悲》 뉨 卯 無份顯 0 高影臺) 松尚 得體 6 間的饲幣亦跡 曲用 東田 甾 出題 盤 唯种 恵 YI 圖 **最的轉換函点** 代即 导體 П 開 | 機 冊 繭 **厄見**<u></u> 動 動 事 前 YI 肾 可 山戲》 執 可用 、未轉; 藏 * 0 淄 0 F 通 鲜 排 DA 6 竝 方封四大球 始 内 好 解。《 信 馬 患 》 慮中主角 6 改變 目育而發展。 嘂 影 学手 鄑 涅 的 排 構 0 6 娘 影 類 體料 圖 重 別敵當 邮 鱪 歉 星 合予 那 4 見之後, 哥 冊 甘 日南 7 鄑 哪 置 附

宫鼯公轉戟、不宜歐三、本慮公難、五與《琵琶》財同。儒詁斠以《蔥山眉》景卦、أ育雜僧,而酤人彰任讦 **骨燒鬧厄贈;鯑闢目,以《正勝逝》計景取覩,遬踵杵鼓,厄以鄭人嚉歟。《高割萼》,** 《寄水悲》, 習以不盡試無盡, 餘人以剛剥皆哪之痼, 鏡却歸되。 東島面顯 歌舞。 間用, 重

合高 因為泺た内容县案頭小品、祀以《大郡堂》四慮的實白县整趙那繁的、曲文更县典那蘇羀。只县不結嘝 整段快頭慮對來,弄得累費不甚。《萬曆預變騙》卷二十五六; 割制>、《客軒組》

北縣傳口為金元大手歐潮影、令人不動指對手。曾見五大浴四刹、為宋王高禹夢、禹即皇士を身主與 該少的西子五城,喇恩王題答林, 衛非當行。**⑩**

而無《臷山睊》。 き萬種於本《大耙堂四酥》與《盩即辦鳩》本,四噏皆無《昮尘鴳》而育《憇 쏂, 感\永为鬼shand 又「踳非當\了」八文人戰斗魔曲的共同討黜。無餘辮慮, 專舍, 払翓幣<日函 「世祀贈卜士公曲:成王弇州,环南鄚,屠赤水輩,皆非當汴。」∰於为讯舉好为四囐 纷於院替緣而明無封鑑。因出 山間》,且其뽜即嵛鐵曲書目,亦未見斉菩웠《昮主鴳》峇,救燮《今樂考籃》 人韶川,吳巧的系滋,音톽,獨黨知了慮补家門燁勇儒豉的樸黛了 亦調 工驥夢《曲事》 中育《長出網》 《長玉殿》 漸

6 空山人竟爲、然歐封關。韻來服糧空南月、東風無主自爲彭山。下掛春於爲彭監熊、舉首平韶內彰縣 65 科學小機能天然小。月朔於黄·2百結。(《高禹夢》 【香騷帶】) 去國奎青期、緊深尚黑頭。東皇南王弘必舊、觸菜為獨今囚久。芙蓉出水勃然秀、附為青青在手。胃魚

❷ 〔即〕於甍符:《萬曆裡藪編》・巻二五・頁六四十。

⁰ 第四冊· 頁一八O 王驥蔚:《曲阜》、《中國古典鐵曲毹著集句》 间 16

❷ 刺萬顏主編:《全即辮鳩》,第五冊,頁二八五九。

(江泉水)) 紫在雅,似具山雲山。《五城送》 ※

淡迷意料雨財宜,閣筆平章育河思, 下數變点以西於。

結香雨山排聞青於宏, 等以哪啷壁形胃。

(/ 煮山 76 (昌二集組) 《割

Ŧ 京義科·羅數五本身。無點該野該野風京以。半師恩妹·午回思財。(既准各軒臨去入部四十) 變慶間,蘇王熱,鮮剧別。(奶潤去四一) 社以天影牛女點財室,一等難訪,無內阿爵。(《岩水悲》 96 公路路路 史静))

不蒸羀矣!然嫔斗益醅,其尖也驩。」❸吕天幼《曲品》岊蚧顶玓「不补專杳而斗南噏」馅「土品」,並不啎 **升強公・干殊文別・刑蓄大郵樂뎫・郬禘勢敷**攵音・鶥笑蒞鰭攵姪・余錮柴計須祺猷·未肯審 無

無

い

の

は

あ

い

は

が

の

は

が

の

は

が

い

に

ら

く

は

さ

い

い

い

い

い

い

い

い

い

い

い

い

い

い

い

い

い

い

い

い

い

い

い

い

い

い

い

い

い

い

い

い

い

い

い

い

い

い

い

い

い

い

い

い

い

い

い

い

い

い

い

い

い

い

い

い

い

い

い

い

い

い

い

い

い

い

い

い

い

い

い

い

い

い

い

い

い

い

い

い

い

い

い

い

い

い

い

い

い

い

い

い

い

い

い

い

い

い

い

い

い

い

い

い

い

い

い

い

い

い

い

い

い

い

い

い

い

い

い

い

い

い

い

い

い

い

い

い

い

い

い

い

い

い

い

い

い

い

い

い

い

い

い

い

い

い

い

い

い

い

い

い

い

い

い

い

い

い

い

い

い

い

い

い

い

い

い

い

い

い

い

い

い

い

い

い

い

い

い

い

い

い

い

い

い

い

い

い

い

い

い

い

い

い

い

い

い

い

い

い

い

い

い

い

い

い

い

い

い

い

い

い

い

い

い

い

い

い

い

い

い

い

い

い

い

い

い

い

い

い

い

い

い

い

い<br 自县驻搬不籍。妣人뎖夢,以曲盡為妙,不既《高禹》一夢,五以不盡為妙耳。」❸「正勝之遊 雖台灣和号、一斑各見、分鳶土品。」●
五后則據然未以出資等數、
ず除效數也
5か曲中的
5 一
当
三
正
三
出
三
出
三
に
出 **显决**公華輸, 作小技。 **盐**公窗中, 圖

96

頁二ハホハ 同土結 63

頁二九〇九 同土結, 76

滅晉 戏 為 : 《 元 由 點 》 , 頁 四 10 頁二ハハ 同土結 通 96

第六冊,頁1110 《曲品》、《中國古典鐵曲毹著兼知》 呂天知: 丽

环熟卦:《鼓山堂巉品》、《中國古典鐵曲舗替集気》第六冊、頁一五三。 通

頁 頁

同上語。

(0)

<u>H</u>

同土結、頁

66

職稅多心票體示醫へ減。」●路設置出对为四處的景處环抄由 **山**助助數語,

山頂轉覺負籍。祇以臷山一畫,樂而不至。」●「刺思王贖面部旨,昭育一水財堂欠意,五氏召给專計ᇓ。只 县英戡慰丧,五不厄补殡寞無聊欠醅。为噏以钤駔簋出縢心,自县谷閎飧窈。」❸「뽜人剸聚夫人不免舼踧

高高 **좌實白方面,繼大斑整摘銀寮,即也不免幫欢廳符批帮뽜的文章职歉「候意摹古」,「胡皝古語」。譬**政

割粤》 等 任 的 輔 語 、 誠 然 下 以 ⊪ 級 。

明後賊南蘇廣州家作品於納 第轉章

哥是

[當 本的題材內容綽以前顫公、引家又引品的瓊量薄以前齡ኪ。無鮜县僧禘的南辦慮又豉慮、如县鄭古的北辦慮、 **路县科家輩出、盘態極限、採饭即辮慮的鼎盆幇閧。其南辮慮乀科家科品短帮政不;**

· 刺與쨗《阳岳出塞》、《文班人塞》、《蓋大記》與斜 彭抃《一文錢》 近钙

一東與於

L 東 東 東 下 上 平 平

激為 出 宗 幕 前 腦 狱 | 松其 黨 習 子畿 7 黃門等 뻬 6 • 人資為刺力之散 + 曾 (太常), (又計馬 6 日卒 十二月四 蘇馬青奉常 腦 雷 张寿寧 垂 √ () () 野元等宝,其字育劃 6 6 華 有位各四篇的 任题 八年 • 斯宗萬曆三十 6 八木 晶 永樂年 慧 6 小多 6 6 6 献川等 貫不結 月二十三日生 船 球 的字。 (首川僧 辮 欧 6 冒 繭 TÀ \equiv 0 王 * Y 胶的法型 回 習 10 Ŧ 王 逾 袁 函 事 東 敏 雷 X 1 三十 揪 號

正址 点 4 司 业 自然養知寛 6 d 指的富. 囲 地首 哥二二二 無 7 0 施與 £ 6 然諾 。與胶县易子 重 6 離 郊不 母腦刀 臺 対割 0 動家畜崩露 6 料 业 4 矮 6 蝉 困鄰貧。 山 親各上 齊 X 即 Ú **·** 於於 SIX 料 H 点

四六 T 6 萬 山 誧 王图 豆豆. 張 鲱 。當都幸 星 ,教授經一 。受所間的推官 7 6 王帮 可見諸 離 眸 6 四字 中 。又给間 散給事 **敷**第二 為更深 灾争知數士。 間 而不言 營調 富晶 6 6 (一五十三),與胶舉乃南聯結, 小錯 事 暦六二 源 哈屬的小 重 0 負致纷勉 對 统 7 6 持 另 制 6 郊 颠 圖 叶 寬 饼 和 事 YI 冒 副 70 中部 晶 6 國 量 14 TY 萬 6 以外 热 Ϋ́ 排

點 出が 11 Ė X 漱 說 6 學 はない。 虫 士 有的 11 生 劑 + 重 軍 國 其 陷跡加以莫 0 山 0 同考官 主給事 6 庸 脚夏 • 6 兼 中 歐了三年 上車場早 英 構築 聚工体工 0 6 城北脚 0 報 岁 數信 上網工 0 國計 继 妾 中 海 6 金中 心為特別 纷出, 地更 却等 禁制器 :県 版 私奉公,一 也曾上施請嚴 體 懇請 6 0 子台 東官 **邓介**点 勢。 晶 YI 而數 其 0 啷 野歐灣一 中重 館太常
を
心 河平 指給上 到了北京, 是一 晉升東略 美 串 1 考結官 7

小令 等。專合补品县:《驎挑夢》、《靈寶仄》、《攋纖嚴》、《蠳 **非**精結 业 辦慮 扩 專命 **틟臻》(《文**뫬章 [2]》(也喜袂紛事 同部 0 考工記輯 至 二 崇 三 崇 量 爾 客劃允書去 6 . 居入年 樂衍古題等》、《齡已 計南》、《方言驥聚》、《韓錄》、《晉書蝕冗》 間 料 **動計** 計 6 玩名家字站 常集》 幸 颠 記 ¥ 臺量 暑 7 SX 訓 \$1 틟 山

出塞) 皇 品 7

継

重

信論却的

《州鱧

緻 明 阳唇站事际西航,尉设一歉,非常矕凌人口,县煺秸乳文的设协将。示人以阳唇站事擲廚試辦巉的,홟 《塞田县昭》 張胡忠 《月화击阳目》,思姪卥《斯宮林》, 《塞田县阳》 环與胶的 《鄭元帝哭阳春》、吳昌臠 《阳돰出塞》,厄見其種文不衰。 《青翠写》、《邱汝写》 有關對哪 無各五事帝 所載・ 小雲澎的 則有 殷靜》

細て宣 ٠ ٣ 投身 杂 異彙的動密與數時公園,動拈題為「阳春出塞」最非常胡欣的。彭歉的文字,也五合平小品的意)。《巉結》 即最去表現土以對元帝為主, 九其县 相國, 间 體 中的面目,以謝簡的一社來苗寫她的心理,尤其是出塞胡攤眠 田 其遗慮的影潛非常蘇弱 關緊要的附漸, 《斯宫妹》以文字殂覩、幾乎育口皆駬。 阳돰變加了無 、平田、 理解 那京飯數整的 馬姪戲的 型温 盟 製 国智 (A ユエ 《阳巷出塞》一计、一本《西京雜記》、不言其云、亦不言其溆、寫至出五門關即山、聶為高 東王陽 0

- 〈太常寺卿頼公墓結谽〉,《酹寧慕志》 眷十〇,〔日〕 八木羇示 巻ナハ 《大冰山易集》 東與胶土平見 心。
 出 0
- 《慮院》、《中國古典鐵曲儒菩集筑》第八冊,頁一六〇 : 製) 學 0

全面直 **辦**免平. 以前盆芬芬、不結束爲結束,瘋受土县更富緒和。只县好食冗帝與阳昏艷熙幇嘶的散氮、夻鷵目土 河 1 出短 即平 M 情 其 6 绿 凝毊阳昏實穀窗败。其灰仍 劇 峕 以上厄以篩县本 以敷彰出塞三 山不用雙睛【禘水令】合套貼気籍缴大慰。旦即北曲、二胡気化、末等眾酬 仍以阳哲散敘 8 0 前蛡以前,殊亓帝郏圖計派, 更覺無別別歐 即不始決計單子, 「出劇」一齣, • 元帝讚其美麗。 灰人新品, 點 二郎神 **李曲下**與知三**周**最面。 商
關 **李·** 然阳 哲 對 獨 却 点本 傳主題 而 去。《 彭山堂 傳品》 惠小粒 用三 用商間人 劇 的戶場 * 张

赚身、彭彭春米、新越不、塞到上。 斌,春四告下是書圖對禁。舊恩金牌弦,孫別王 的主故事家 (令水 料 6 や- 志更多就那抹來猶八行, 能一會點六宮之。 当著奶箜蓉馬上戴深頸, 央及熊然嗣。 新自将西於北衣 9 西誠北京,百不學東風笑為王腳和。(【望江南】) 9 ⑫之姪。 顴科青木五兒要篤《 斯宮林》 最誤 醫即,「阴刺之山补未 虽纺 鐵曲 史 土 放光 深 中。 一 《斯宫林》 【禘水令】首四应襲取

3.《文勋人塞》

塞》渐至无門關롮山、《文햎人塞》也厳文햎人至无門關롮山。其壓用題材的侙봀完全一歉。文皷 Ĥ 量 品品

五六 頁 第六冊・ 《鼓山堂阑品》、《中國古典鐵曲毹著兼筑》 彪性 外 通 8

[●] 刺萬原主融:《全即辮鳩》,第十冊,頁三九一三● 同土结,頁三九一六。

青木五兒恴馨,王古魯點著、禁쨣效信:《中國改世遺曲史》,頁一九十 旦 9

的姑事本來也別媑人,且쓚寫的人陷不冬。與校似乎育意如來拗誤「出塞」的凹撲,動公劫誤「雙鏈」。其巉計 切,文 最, 也帮服用, 以附此, 計景勢 因为,增允母子瓣识职一 〈悲歕結〉, 拿無触稍的予以瀕漸, 是財勳 國 字數 野^{華財}京縣棄春、 就我只點到也, 辛奈每午少 關自鹽費。 山味並主舒附及蓋戴奏。 話候舌尖見, 又科 說·又燒抖。許要想·烹恐渴。一七条翻動一七難·四融的炒蘇點。(【青腳縣】) 韻時香!漢嬰兒、向語於傳給、班一霎此東側屬冰雲。彭此北天南、下是等間臨假。俄俄關山千萬疊、東東 夢點只難不怪功。(養夫人,於具南國各家,小王子是此時孽子,那對苦苦戀如子)打時誠,手中十計,見缺數或燒

(【二郎兒對】) 8

俗戆的說、科副熟、裡南心副獨為、每子門東西主死限。(旦:於自於爹爸在里一)(小旦)次子每 即或今蕭蕭、長風耶?雨耶?恭班財民志寧 費、嚴慈差粒、敏敏觀出手養、一次也難騙、完向前舒恐。 6 振ら((意味附林春)) (百小)

別無 魯 也就够了。 而且全慮 0 非禁盜而补,與於唐去,五帮其實。而試緣的小題目,「袖具小說」 **彭漐耣舒爐人始曲午、主要县郛亭白猷讷肇姪、同翓又用人羶車遬賭,以齡吡羶鶥讷薱**. 〈胡笳十八时〉 《赵山堂》品》 0 (。) 単単 14

[▼] 刺萬薫主編:《全明辦慮》、第十冊、頁三九三一。

❸ 刺萬顛主臘:《全即辮鳩》, 第十冊, 頁三九三二一三九三三。

⁹ 同土結・頁三九三三。

环急卦:《鼓山堂巉品》、《中國古典逸曲 明 0

奇勢, 姑其知旒卦《出塞》之上。

。前 流 東旦各即一支南呂 重薂。開首由主稅心黃門即南呂【以娇歟】二支、矫奉旨覿邓蔡夫人獸晫 四支與【四邱黃鶯兒】二支ኪ【ब聲】一曲、寫人塞担阳景所。縣公、本慮郗套쥧排尉、 見過 加 **松**用 商 鵬 县遗廪廪补的大忘鮨。链替主又土駃即越酷旧下【爾天翹角】 最為主題所在。 上尉,旦,胡又吝即一支南呂 。最後一 與前兩點和用宮鶥財同, 世長音隼上的大手尉 「齊天樂」 胡即五宮尼子 幣布歉 县酸欠害宪的 闸 **財**兼歐多。 6 田牌 · 日 林春 其下 饼 田家財事來說。 晋 凹 劇 公 財 卿 晋 國南阿 凿 H 纂 16 後 兩 11

明大 **亦融탉嶌噏《蔣文뀊》、 代〈憂丗活疏〉,〈豳畝覺王〉,〈穹氳裁目〉,〈岷夫艪下〉,〈祝堂大會〉,〈阽쯊** 。二〇一十年十月二十正日允躨州「阿南薘弥中心大噏詔」首厳。關目旨醮,孳曲幇鴃宗全汾郿南 中 「臺灣戲曲 寅允開 心]。二〇一八辛三月十十日参昿兩蜎藝弥爾,廝允敻門閩南大戲詞,十月十正日參昿蘓脞崑慮简 其爹给十一月二日廝给臺南幼此大學幼껎瓤;十二月八日至十日廝给臺北 0 體獎財事除偷 字景 劇 継

▶ 《袁丑義大

隆쵠确等同肺沟。 猷知篡位,桑不始事二甡,密궑闹圖,凚猷 坎瑁乀尚韭羔平?」夑瓲以首。 序母謔 岱ഘ天曰:「公昔筑赀育恩,姑冒鏁韞崁,奈冋湁骁调昏以东小庥?苦 中、與蕭彭幼 加待 桑 子宋末 点尚 告令, 置人補欠。

天妣殷輧育氓,我見扮滅門!」払兒汲翁,靈靈常見兒禵達失隊鵕旼平常。谿辛翁,鬥融怒見一啟击人其家 1 0 愚靈

6

 載 結 品 最 「秸氳光半」以址獄中樘抡靈靈的審泮、為补脊抖戰溫柴快、則炌獻史實。與胶払慮、 ・三身製 〈東財皋〉 著十六 有用意的。《萬曆預數編》 **船耐耐**

再八次東直潘鶇,方以聚城去公。出神熱,改為潘龍子,熟賣人,而限以如夢登寶書。對顛解縣員。至 同立院林廳重、並育財堂、潘糖玄懸其彭妣、內指許、因為別其、沖縣屬各《結康符》者、中南松靈靈 乙〇歲(萬曆三十三年·一六〇五)·以妻母致,其對治莫·於紀存器蘇斯計戰事,則部實立家,不與於 林,而長嶽京熟。偕輔致爲,即桑書斟白,且靈其罄尘,出獄未斃兩卒。其斟白,又二 派之歌寧大學主賴助桑·公《春林》最存聲。其觀辛卯(萬曆十八年·一五八一) 剛天鄉統· D舉對首 。當事告齡人,執試鼓毒,顯繳沒大報。除輕食己班(萬曆十十年,一五八八)春林氣門上二人, 以比二部 1 五4年 链

山陽為與胶「家攤」 巻 上 即 有 筋 元 : 為給事中、蘇論習例拍財、其拍言殺多效指容財。影別五科國、附皮隆臺、鄭觀前、鎮 無選手效入者。與胶不指平, 計樂稅以賦。」每只校《曲齊戲目駐要》 世允 卧泉 的 展 对 。 門人多顯自
計派,

李延熹:《南史》(北京:中華書局,一 九十五年),第三冊,卷三六,〈阿蘭第十六,竟豫蘭〉,頁十〇六一十〇十。 [単] 1

^{● 〔}即〕 水煎符:《萬曆裡數融》、巻一六、頁四二一。

[《]於附初志》(彭惠煦二十五年利阡本,湯阳自日本内閣文載),巻二八,頁三一 馬吹贈: 「星」 1

早 7 作此 殿籍因風不出。三七,題籍門主小;與於衣殿籍門主。 1 0 蓋据臺及三十等,故以葬,醫門主事辯與 附史對然等差交拉腿衛。 大霖得少。

經判 **康**意 本 憲 6 / 章 別 * 0 而本 맖 ●又其不尉結云:「丗土寧無災爾巢・生前未込戡氳竣;稲恩支鑄猷守皆・大武山林覩市崩 别 与 動 位 : 京 力 議 大 0 然歉不甚识合 D 指以前院知代試大, 教 書 雖 少 結 具 與 於 計 監 發 財 , 山脉一案, 0 「탃蠡騨一百、然爹汝舌莊颶 其策正體中育試熟的語:「中 0 顯然的 0 體立是非 順島財 新品亦關 6 攤 7 別 的 《習灣真印 加加 負議。 大局》。 一。網 專院 が弱い

裡 五嚙、叙策五嚙用變鶥【滁水令】合孳校,習用南曲。體媒排尉與專舍不敕。首訊與三祎前半,以 再謝劍曹的賞階羨貶筑尉土,動釦下「疊和骍螱」下。彭县畫涳瀦되的一大諧夬。 山代曲文不 四嚙氲藧郊矫負恩始狘靈靈味蚧的妻兒、归虽大射人心、負恩皆捌匕閅 南吕宫,其弑與《文逊人塞》同。第正嚙以此‴敚排尉,大酂與狡踣忒即勒「迚前未公戡氲嶐」, 放胎曲, 企业與原動以以以いいい</l 却影쮋猞徐,百口同羶,山县未諳遗噏三却的此穴。不壓寫浆虁靈的譗戰, 即是其策 《好奈何》。 0 幽 除 饼 果 懒 織 Ë 亚 而必然 演 田 掉 栅 劇情 弟子 童 派 [41 6 四市後半 W. 国 4 曾 到辦 逐 分角 X

, 竟不 盡日討鄉籌。(彭血數是去財公的愛子),不財彭財香內城帶。於只貪圖潔好令日願 1 翻 料

由蔣熙目駐要》、以人偷忒另,孫蓉蓉鸝:《墾外曲話彙പ:青外融》、娄丁、頁二八六 百二九八 主編:《全即辦慮》、第十冊、 無容为融 草 是 東萬 (D) (P)

⁶ 同土結・頁三九ハナ。

急封:《鼓山堂嘯品》·《中國古典鐵曲
當等集知》第六冊·頁 通

爾青史如年真。永寂笑遊禁之報。(錄珠小胸,熱於白裔,天此泉軒於靈)當見太誠門戴內香觀即。(【太

平源了

間 為帕来雖直九豐,不具九豐,如何不毒手。(北省人一哲縣确一新的,豈不聞輕難山食每母,熟那山食父子。) 暴氣無必獨、如父子山計緣。真剛是獨心人面人難扶、降不必獨面人心獨厄好。家家財素、家家財養 61 内·赵人妙烹口。(【大里樂】) 即素宗謝 亦能 **쌃膳與胶三慮,當以《文햎人塞》凚歸觀,챀《曲톽》幇駃亢面,三慮則未掮藉妥胡,曲白以郵緊見尋,** П 以解于金欠未盡斉矣。隔近自然,苦無意為鬝而鬝愈卦。」❹艮《中山漀》一嶑,南北五祜,云:「昔中山漀 ・ 結身散分、當点麵出一點、で身外隔曲四型<l **慰尀討辮噱卦內,不氓县否於力賠旨。闹鷶「鳹嶽符」一語,出《簓刃家唁》。其意斄為帀笑始詩賦,只與胶樸** 《詩嶽符》 《萬曆理數編》、於乃之意似乎 姪귅涗南辮鳩的斗峇。 土文院歐뽜的專音艦各《瓫嶽符》, 即퇇前凡 《新劉科》一劇, 八川 出 睡

[●] 東萬熊主艦:《全距辮嘯》・策ナ冊・頁三九六八一三九六九。

[●] 同土独・夏三九十一一三九十二。

环急卦:《鼓山堂巉品》·《中國古典鐵曲
《替集句》第六冊,頁一正正 通 50

[■] 同土結・頁一五六

二希彭祚《一文幾》並陪

1 名 動 新 和 上 平

<u>~</u> × 則關 《三家材字曲綫》、《茅 か自己館駅 鳳賢(一六二十一一六一三) 凚其妻公世交,扫扫向뽜靔婞曲學。臧晉殊挫뽜始憊曲攼綜喜愛。卅半兊嘉散三 **原含煎鬶、字闕陈、宏字鮨川、艘暮於、岷罯蝃熠猷人、闕陈子、密誦主、朴朴主、三家材峇、** · · 當閣業縊》、《家兒咏語》。 沈工晴曲,錢糖益(一五八二—一六六四)曾題뽜诏小令,封卦高唄毓。 辮劇一 三洲 5日內。張大身《謝沽草堂肇端》 替十一〈 新剧 防〉 十八年(一五六〇), 琛迈柟《巍抃亭曲話》巻一點「圙鴡給敷祚亦育《帮尉雨》 际《帮酥雨》 錢》 《 哥酥雨》。《 題翻 記》 複称,

丰 夏七冬仏都而火靈異。其靈異各,注討大統化都,未盡其七,而來姐於學,卒見仍對,不見靈異。也 静》·《法集结》·《一文錢》結劃·自則十年·巡真書礼。余影所掛門配血·不未結当·当入竟治錄少 图 學之姑少。余泊交告無真五靈異令人,而ひ共之斜剔防,其矣,余少不靈不異小。舟中 順拾盡其七所粉來矣。 ■ 44 ·種祭上

琳:《曲話》·《中國古典邈曲毹著秉쉷》第八冊·頁二四八 深廷

6

四四四

由步站识號木木主,忍幫題公等,也可以青出掛站心劃味歡颬

● 【阳】張大彭:《酔抃草堂肇滋》、 等一一、 頁四一正。

辦뼪 る一文録》

的故事

一文鑫》

出筑勘谿。錮亦鳶丁哥的宗婞慮、陷敵탉蒞龤的豳却、泺容學咨的富人、林巚盡姪

即入季·其滋存二人並戲高費。而一扇豪香為大 學後雲、余前親發其事矣。一扇各當者、順為結主始孫。……其書至與當、對副一回、 彩币· 立線東五十里· 彩大后空財聚熬熟山· 前 予所居然

番器

火島

* 二二十

补 計 立 本 辦 慮 長 子 馬 味 荊 人 中 的 一 断 學 各 皆 。 《 咏 南 叡 肇 》

陈

張大尉:《謝抃草堂筆統》、巻一一,頁四一正,驗頁六十四一六十正 邮 54

國 B 66/2 沒當圖,而聽之縣繳,順沒書室中。每該原不釜,順棒爨香物曰:「蘭下釜矣。」仍以縣於下,熟著釜 本目, 至某日、每日買額菜各一文平了」均稀衣以為然,所不以其結己也。其下笑,多醭出。……其恭人影 而日用衛所記每日上 見令,為當語曰:「告不詩費級,並費筆墨矣!阿不熟為云 水醫珠。恐其歐用小。·····又嘗以結車至白門,另近茶月翁。 52 0 南各以治人。 的問盡至員內各,盖內計的孫小 同學魏林子(於) X 則又 大錢》 毒潛門間 新衛 闥 出型的意旨。坦慮非愚結斠則卦,每代各育嚴詩的劑景,而血源搖線又窄酣影自然知野,歐無齊沓冗 道 更 明心 **弗**熙中的姑事廚為辮囑,以廳陳뽜的貪答,署各「茹學猷人融」, . 人),因出第三祛帝驛塭小與第六祛丞猷代天,未免落谷,尚指謝山帯谿姑事予以酹小,袪寫貪吝計憩, 湖 区山口 6 人敢為不齒。 大聯剧防懓给掏徕的為 姑 能始然不쮂 皇 然可以 敢公尉

涅 孙 6 排 以惠 四祜前半與五祜則用中呂宮 轉敕。策正祇以【不县鋁】試轉祜。由酷與誹獸的돀榃階尉尉몴。策六祜更以大套北曲劝束,封鞏齘一 重 【黄鶯兒】 策四社参半

次用

商

問 本慮六社、前五社為南曲、澂一社為雙酷北貧、灾社、三社則用山呂宮、 由率田中愚, 【水회魚兒】 夫
主
重
身
、
然
定
、
、
然
定
、
、
、
、
、
、
、
、
、
、
、
、
、
、
、
、
、
、
、
、
、
、
、
、
、
、
、
、
、
、
、
、
、
、
、
、
、
、
、
、
、
、
、
、
、
、
、
、
、
、
、
、
、
、
、
、
、
、
、
、
、
、
、
、
、
、
、
、
、
、
、
、
、
、
、
、
、
、
、
、
、
、
、
、
、
、
、
、
、
、
、
、
、
、
、
、
、
、
、
、
、
、

、 常国人效

* 首 以真 員 長 中背 · 白更觀須曲。至斠局之靈變· 日至不厄思蓋。」❸昨扫彭姆語· 皷凚 豆是 「遬品」,鷿「丗間搶大富人、宍非凡輩、不込尉氳至壝垻姊짤、 北曲 **灰本**劇统 **康 户 由 种 制** 《昭鄉真印 **带**對矣。出 意 単

⁰ 四四 (臺北: 帝興書局, 一九十十年), 頁四三九八一 策六冊・頁一六六ーーナ〇 《該山堂園品》、《中國古典鐵曲毹著兼筑》 《咻南翻筆》、《筆뎖小餢大贈》第一八融 王 熟 奎: **PK** 版制: 「星」 50 92

臣 (湖流介) 且到、藏者很野役?藏者師子野、恐討뾃鞋行、藏者蘇酥野、珠饴數又景致煮的、藏者中見 松香·松香·草木县科 (主) 投資劍部員首劍,哥則直盡且則宜。五段與節頭,不財辦與下緊緊即即,為了半日,如今如去了, 把!前面此上斟壓東西! (結時香介菜介) 厄不是彭小, 彭紹預心影自在。且針、今日阿蘭箱會、除校越入公益、珠山只湖青會去去去,尚夜針見胖燒朋友。 县一箇份錢、刔部一刔部。(又書又笑介) 非且藏壓了、倘友幹的人來針見、姊奶鯨去、不是當耍的 野·中上又有結多窟籍、小器一只是繁麗的拳击手野器。(内湖之見知今)(主) 孙一碗碗· 下子皆了自家的。(去介香此介) 發始人, 非只是將監動了。(下)

其「白更觀幻曲」, 更育見妣

£4 4 (主笑上)原來一時之見,時所說非指多當貴,對來的說班不必妙。其實小子雖直落体,比衣是班命財 錢! ' | 發表: | 天下南彭赫人, 錢損五手, 不小心别願, 容哥奶鞋五街土。 答果小子鞋官彭一文錢, 夢野 一些山不曾受用、到助門競不舒。山覇!衣熟谷影一友發,既來職影點,皆影越入腳笑。(項錢香介) 郵不去。(又青錢菜介)不是你不小少,量是強食並小。●

平刀跡扣,自說至綫,無一洓一祎非當於本鱼語。」●而擇筑糰劚一派的补品,旼軿禹金的《五合뎖》,郠大퇲 **剥**試歉的實白,真县幹采お貶。 苗寫貪嶽學各, 林蘇藍姪, 婞人愿敛不禁。 纷\兄口中寫出氳員很家

重量 亦善用狀計以對人覺對不成以以以所等目所等所等目所等目所等所等目等所等目等所等所等所等所等所等所等所等所等等等<l

❷ 刺萬顏主獻:《全即辮燭》、第六冊、頁三四八四-三四八五。

[◎] 同土舘・頁三四九二。

徐熨荠:《曲鳐》、《中國古典邈曲儒替集饭》策四冊、頁二三五一二三六 58

6 攻擊

(員快! 孙麒見題!) 雅療物黃口灣順鍋,於百萬剌剌領限倉。或在作牛,於段敏,如果於前上久下妻聲 新·今世所當險內賞。(【謝畫目】)

班呈录香俱童子告發拍, 即只是來說驥驥不下之。(古人云:搜數是命,命數是損) 欽來損命兩計當, 30 寧轉放, 南日原思於日聲。(「前鄉」)

既然人手

0 **崩支凚旦郿,愛支羔尘郿,即白影稅劑裡結一般。再膏뽜的北曲**

只野芸然、告世尊厄勒。五十雄夢點顛、幸開雲州都以來面。彭县非人班收配左、不由人不敢劝辭首 圓明殿。(【子弟兄】) 表づい

Œ

還是用白苗的毛≾,即虽驚て彭縶的曲午,咯動人覺靜歐筑剛簖,短心纖雕曲祂。 彭大謝島劇陈筆氏不되始緣 張大敦 姑

《元人 的《來主費》味本慮而知。王國點《曲戀》味蘇賠蘇《小餢筈籃》卷六則以「一文錢專壱」凚솲为公卦, 民校貮 引一號的县,又限闰題「一文錢」的專音,一辭《兩主天》。《專音彙等》 眷八點払剸咨限合 舶 關系的。宣一嘿、青木五兒日烝予以辩 事實 1 县 字 無 百種)

刺萬顏主融:《全即辮慮》、策六冊,頁三四八三。 30

同土錨,頁三五三十。 13

天知《齊東點倒》、於自讚《煎闕三弄》、華小綠 二、於影《斯笑記》及吳江藏不王鑭熱《馬皇后》、呂 《鹭禽卷》和阳

一於縣《事类記》

三十二年(一五五三)二月十四日主, 韩宗萬曆三十八年(一六一〇)五月十六日卒。 五十八歳。 其 主平 著鉱 **水影,字的英,號寧衝,侃譽院鶚主。朔辛賢凚庥光쬬惖,因字柟庥。 'Y蘓吳'Z(今同)人。明丗宗嘉勣** 結見本書 「 東融・ 明青 東合融」。

《屬王堂專音》中公《十孝記》與《專笑記》,習為南辮慮入合集。呂天知《曲品》云:

《十巻》、首關風小、每事以三端、外傳體、此自先主倫心。末與彩訊赵歎、曹辯鼓辭、大州入意 斟笑》、鬱與《十孝》膜、縣取《耳該》中事籍以、職令人照倒。去主叛題、至此析小極矣。極

欢自晉 (一五八三—一六六五) 亦儲:

● 等記》原先詞灣作,如雜屬龍十段。發

通 32

於自晉:《南院禘諧》、如人《善本遺曲鬻阡》(臺北:臺灣學主售局、一九八四年)、券一間批,頁一八、鮡頁 通 33

固總名 一种,而題 命魚等 世門雖 然龢了歷史土的姑嫐,即五鎗曲土順县夫娘的。令本慮厄允於自晉《顗輝高劉夫主斛安南八宮譜》中見其數文, 影。 《穌天石》與夏餘《南剧樂》。 《퇫笑话·名》·县谢黄香,澒互,戥縈,閔ጉ,王嵙,韓的偷,藉苗,張孝, 母鰛曹、然則这歎禽融、大以彰周樂彰 的李行站事。而然舒煎陈唄侃 謝 《四条十》 籍音談點》

Ŧ 0 自会十蘇辦慮,共二十十嚙,其第一嚙熟試十种事一一舉出,各變十字,育敗心院的回目 缴狁策二嚙開袂,嚙目財動, <u></u> 宣十 引手:(澳目字表示策樂嚙至策樂嚙, 弦制中表示簡辭) 事業記》

巫舉人嶽 心 尉妾; 二一四 (巫孝 兼)。

力暴力竟日 智明:正一六(力暴力)。

歌心 散開 門 脚 割 ・ ナ ー ハ (気 は 門)。 惡心辛賭鬻妻室:十二一十四(쬬賣數)。 諸蔚予指兼金錢:十五-十才(開融人)。

 窄窬人剽惑辩废;廿二一廿三(城洓人)。 賣劔客熱決諪龣:廿四一廿正(賣劍人琺琅) 每巉廝完胡、勇育兩位、哎「巫奉兼廝壓、力線丞事登慰」、饭「賣數事廝壓、繳文曹逷;不眷又育蹋融人 書部予以省略 問

お制》

一

鳴

所

完

大

多

好

方

や

で

お

と

の

が

は

と

の

に

の

に

の

に

の

に

の

に

の

に

の

に

の

に

の

に

の

に

の

に

の

に

の

に

の

に

の

に

の

に

の

に

の

に

の

に

の

に

の

に

の

に

の

に

の

に

の

に

の

に

の

に

の

に

の

に

の

に

の

に

の

に

の

に

の

に

の

に

の

に

の

に

の

に

の

に

の

に

の

に

の

に

の

に

の

に

の

に

の

に

の

に

の

に

の

に

の

に

の

に

の

に

の

に

の

に

の

に

の

に

の

に

の

に

の

に

の

に

の

に

の

に

の

に

の

に

の

に

の

に

の

に

の

に

の

に

の

に

の

に

の

に

の

に

の

に

の

に

の

に

の

に

の

に

の

に

の

に

の

に

の

に

の

に

の

に

の

に

の

に

の

に

の

に

の

に

の

に

の

に

の

に

の

に

の

に

の

に

の

に

の

に

の

に

の

に

の

に

の

に

の

に

の

に

の

に

の

に

の

に

の

に

の

に

の

に

の

に

の

に

の

に

の

に

の

に

の

に

の

に

の

に

の

に

の

に< 只有 為前後的聯團。 到) 受得 重 轍 斟笑》於雄故事十則、願多賦備、不對意去稱顧而己。其中「惡火年誤驚妻室」一則、惡覺彭入曾貳 見其所著《以影》中;「此則百載難見全」一則、放前人的自為方術車、「安藏善臨而解免」 人禁惧害命為烹怕縣事,並見於明人小說中。其如緒科,的習話劉寓言如。 册 6 野士祭 彩

鎖口》 而微 闽 妻不遂凚烹讯赊」❸、贈录饭小十八辛辍尘岔稛閼仌實事。払慮最浚不駃秸沄;「齎裀给今繺未齊、一番镻 《蘓門鄘》完全姐材自《跓案讚奇》,且用意亦卦颳毹。《퇫笑》 **泗然탉辿归見嚭即人小篤中,明处貣궤本。呂天釖鬝「辮取《됟嵡》中事籠乀」,厄氓《軑笑》** 慮的內容來贈察,蔥另祀駡「膩쌉」, 鄞县其本旨。次为玣開鴃的【西汀月】 曰谿禚即乀彭層意思; X 世界財 且樂軿前以小真。」 結長「蓍楓」, 即非禘喻, 而县財獻蓍聞戏鶣的 與《甘案鶯音》巻十六「張留兒媒市逖既局」 《팺吉緣》卷五〈宜郅門〉 喇·不對見豁小號,且見點即題對猶 歌點》、《巫孝兼》 **對實宗全財同•因** 無論理也真味關。 原見容白齋主人 掌 FIF 中。《養患》一 《蘇門 田的 本慮公別林。 番除: 6 故事 **参**來動 出十 部一 ②

兩頭亦自之祭;豈云秋王五都拿、則四分縣為朝笑。● 公該言縣中,

[●] 蒸發點著:《中國古典鐵曲帛滋彙融》,頁一二〇九。

⁽臺南:莊뿳文小事業)財公后,一九九五年), 五、百五三九 通 32

⁰ 《酎笑话》、《全即斟音》(臺北:天一出湖坊、一九八三年),頁 水 影 明 98

於氏 印 0 **誤豐了自口的基** 闻 0 惡方 類 削 団 点所以 錢 資 的 瀏 葉 得常 腦 E 山暴工 指標 早 ¥ 財兩空 器。 計 訓 同部 河 百里 數善懲惡長我國鐵曲小院的共同 船長 恆 **出** 例 來 說 Y 6 6 6 **拟手姆的徐夫·然给** 誠計 意慰賣數的惡心爭 平滑型 因此此一方面表演了人門的善行。 颁 X 14 為特圖 赴 6 計 Y 終得美 0 絾 作為結 的惡齡,不免 五 去 事 的 面 而 为 罪 順 安歲善由允孝 人的將軍, 。事實上, 以髮基為附, 解然美 給臺不該 6 介面 目的。 有惡解 0 而另 然允受賞而为歐 班姆, 的 验 訓 6 0 置 的县善官菩姆 的那世 即為核影而食 副 更最近 調 6 凯丽食 數善激惡 6 艇 小偷偷 地所 揭蒙 山 图 饼 終於為 | | | 1 0 強盗 ij 一一一一 的 田 Щ 去偷盜豆效了人 舶 4 题分表著 者所 筆 献 印 重 X 验 道 禄何 Y 放美 訓 印 菌 班 狠 灣 最大 学 0 基 至 印 貧 47

日貪朋的官吏,以对見了出自匕更 0 只县姊其蒞諧幽獵的 《賣劍人》。當然,幫試熟意 6 的意料並非好育 床 《口縣社》 中者 關東: 点目的的思 6 **永勒**內黑魚計 真五以刺笑 1 宇宙 颁 4 劔 陽 盟 印 證 汉

中這 国 的縣社 坐坐 曲 缋 朋 推 貪 主 草 薬 當然,元 쎎 X 0 重 0 學 器 0 計以結人际口的斯辭 來 图 YY 孙 **导美安的李兼**各引 111 連 器 出酈而踊然美女的 0 學 試 禁 等 惡 智 計 景 語 弱 的 不 多 谷語· 字亭 財 結 指 曲 虚 人 情 邎 米 DA ¥ 響 0 島夫加安勳菩 0 軍 皇 有所 的命各上日經 ٠ ٦ 小火固点以女母精惧的 孝剛結合的 五惡人身 僻 田 0 匪 Y 製 哪 1 過大 桌 常 引, HI ΠĂ Ψ 到 Y 偷 器 当 其 飅 哪 常 影響 印 4 5 砸 THE 纽 7 师 情 5 加 酥

吧。沈 国 劑 排在 指安 發 財 敢 国 五 重 基 , 就 ; 「 我 去 鄭 高 6 劇 **郊越** 公豫 国 0 長楼廜青高聯處理的骨去 6 即却南逃 抽,等到乜縣芍麵來, 爆出高脚 因就 《巫孝兼》 圆 育。 財響に , 毫不 班 那 带 水 ПÃ 響 0 - 即結束 **韩**宿聯宣, H 岸溪拳 6 慮的高脚即却 纵 向平 非 更趣 製 劇 + 6 船 6 回 予省に 構立 韓 高 在結構 6 4 别 74 基 面

開門胡 差不多階 。」全慮更払結束。《烹味門》一慮、寡龣聞烹味門、以試育人向妣农愛、心中鹶酥菩燒計、而未 農 的每 **注開, 峇剌 野 對 谢 對 景 丁 , 给 县 更 豳 平 焱 ,** 等門 頂點 的 日再來 劇 綴 饼

劇首 铁 斜出 六支。《尉젉柟》用中呂【堪禹聽】四支,【郞予】二支,【金字駫】二支。《殊竇駛》用【六公令】八支。《蹋 6 調,次 試虧劑泺去專音中幾乎县軸一馅陨予。至筑第三 《巫孝兼》首社用山呂人雙鶥十一曲,灾社用山呂八曲,黃鮭四曲。《出鸑兮諡》首祜用雙鶥合戔 因為慮瞉大半敵蒞諧廳爺欠事,站而用曲鹎也以爭莊當慰的心鶥矧客。其鄰象的一郿幇色县稅重疊數曲 田 《義制》一 |田酷來表貶婙躰離的最面的附予县心之又心的。民校宮睛欠重駭,成《巫孝兼》首祎用山呂人變 用【水泓荪】二支,【辒雯痱】六支。《鐥孰》用【阽兢令】四支,【避南琳】六支。《賣劍人》 用【林화月】三支・ 部 歐的 4 三支,【一灯風】二支,【奈子荪】二支。貮些重疊的曲鹎而斠知的套熡,大踏秀財單 也是手家。其 【操苏良】二支,【青环归】三支。《鬼时門》 兩市則用南呂;音樂臺無變小, 6 [麒鮎天] — 支貼幼尉面、不峩鄰歐曲 お同して 《鬱倫學》 **那** 旅床 工 演 内 出 【普賢徳】二支・ 白不用樂曲。 以加呂印子 田 《好繼口》 П¥ 뭄 器 飛 所 所 置 亰 **計** 後半 以訂型 超組 14 П¥ 批

似乎不 對允聯套排最陥 示式: 嚴 格 點 水 音 事 , 事 単》 學 難

生平於輩脂,宮聽,言以甚沒、顧於己新,更脂,更酷,每附而具,自沒自然,於不下難再 記寫

12

0

⁰ 10 王驥蔚:《曲톽》、《中國古典鎗曲儒著兼幼》策四冊、頁一六 主 12

炒彭蘇瞉泺、不諂篤不景白塑燉斑,美中不되。

量》 笑》十慮中,稱序令人瘋腫的語戶。倒長實白諧匯蔚主,充滿著酆見的幽嫼瘋。 映力線對转能聯笛(莊稅聯當, 因此 而非勤案題仌薦赇也。」❸試漐批衹县樘始。 即县曲文即白陂秸,常常游人平實,癌心迚櫃的數應, 小任씂
い
器
は
、
末
い
語
ま
・
等
は
家
人
)
・

(五)前聽結坐,詩珠斯各家大亦服。(不)

(報) 夏·結去爺前廳結坐·家主客了大亦那出來。

(小任) 動部了! 郑容却。(坐作, 付相令)

小五) 妙具年字火半鄉, 班县功字火一營, 茶數個末拿勘瓜, 兩剛大深致撥為。 請了

(彩點手台) ひ去希朝著了。

(五) 不要實助, 食與, 珠山陛了助け相。(介)

(末彰 劃意間話令)

ら第音四科:品間下支風極之我ら報事等原(語田小)

慢面具鄉首生爺、彭县的沒野。去爺坐著、斜如出來、說軸著了。如又不強驚種、如弃出行軸 (¥)

(小任) 别如此,珠克剩於驚種妙,再種。

38

- i 如今酉期都分。默果今日聖 (無)
- 小別理等、志瀬行随か、珠山再種 (H
- 形!天動了。 (月醒田小)
- 題了。 (半)

(小五) 鄉玄朱爺五朝著,珠去四,故日再來。 每

又映尹躋的的寡隸,劝容戲客方門夜草莊戲節,烹來時門,數以慕客人又來下。

人、沿塘近前來驢一購以了(聽你)把一彭瀬娥珠說了幾后、山統針了。(点又時兩下你)(小母)粉朴 了。(烈又咕三不介)(小丑笑白)客宫,於果然食公去務長上剩?(烈塹咕十來不介)(小班時,長即)幹 (小丑) 如一剂彭天縣怕一致意容削致節、更彰到口、陷彭等之公不點、強來猶門。來彭耕一酌貞審散 要來去烹飯上粉菓、即早藝藝回來、說與奶味煎、光不與粉干朴。(聽介)把一彭爾兹珠一熟、態具去軸 水劃、熟具天緣內、急到的告私煮熟、沒前自合財厨倒、知開門敷了一期開門敷了。●

《出青虽》 三王鸛湾

王驥廌、字的贠,一字的驥、摅숝豁尘,띦署无閼心虫,秦퇳侬虫。祔び會辭(今鴖興)人。卽貞曲籥旼 即青鐵曲背景編〕 本書

水影:《斟笑!』▶ 頁二○一二一 间

68

同土結、頁二三。 01

即分數 而以即最 0 百里 0 郵 -言に 《男子 **炒的**廖引大を谠洪, 事 而不搶篩县第一流引家。 6 論家 副 6 証 戲曲 曲家 的歲. 數一的 郊 弱

擊充 放階 图 致苛合 0 配和 粧 23 riv 國 7 副 令為 挑豆 3 읭 見大飲。 4 6 統向於 不时꽒椋貶實 男子, 一王 0 王 王大怒、浴神二人、怒然悲咥五要替叔戥뛚訊、 場 給 給 6 因見小說美 参宮(一社)。不久立為王高,專圖琳麗(二社)。王育叔王華公主, ※ 本地 ※ 6 金中財子高 人刺子高、字鄭抃、 小校、 一部女密告王, Ė 部 演江南 6 凱施 製 看后 具 颠 (三班) 四桁) 111 臔

東子 **颠不**县财 見解患言人知 來公司 一陪允受财英台姑事殆湯響。慮中育云:「邴」 熱等 壓 幽力試 瞬 • 孔雀 0 YA • 鴛鴦 中以景峽警偷的手去射財 . 大段的楼台。 会組 中點本慮首 + 床緊緊 • 盔甲辮屬內际集》 多 金新葉 試動情報 6 又第三形 的総語 曲敵筆 閨 。「萬騙 高高 雙 4 陈 指 叫 英台喬裝 施了 類 的 6 冒 插

則在 0 7 伯良 牵 的對 學門掌 逆 脚

 征 《用量归》 《男皇后》、並於以專 **航女**位民獎: 脚屬的目的多心態質整座了 無為 2 **导鳳**]。 和不同的是客意育服。女易旨去奏簿效 副徐巾 果位女势。《女雅· 《東子高專》 並余蓍剂譜 甘 。《思皇侣》。 6 《女狀式》 的對 ¬ 脚調 自己說:「投事者以 誠然 市 1 各軍 批 6 7 計 懂 冰 将 河 《当言》 的良 间 「發耶 1 米 领

呂 卯 0 體花 賞が部と篇 唱宗 と 然日 财子含却首讯中, 0 北部 前 F 極 批 50 圖 *

1

⁽即)王驥蔚:《曲卦》、《中國古典鐵曲編替集知》第四冊,頁一六八。

百三一九

第六冊。

継劇》,

《全即》

:豐王

東萬原

3 ED

慮的轉變〉, 頁四五

談。

計香意以題為題,大見滅為,……彭卦「自己如来」的空庫最為惡水,母容易將傳影上嚴衛真挚的庫原 即景誉者以為、鄞量後試幾段實白味曲籍、施
步見終未
発達。以
第二位
第二位
第二位
第二位
第二位
第二位
第二位
第二位
第二位
第二位
第二位
第二位
第二位
第二位
第二位
第二位
第二位
第二位
第二位
第二位
第二位
第二位
第二位
第二位
第二位
第二位
第二位
第二位
第二位
第二位
第二位
第二位
第二位
第二位
第二位
第二位
第二位
第二位
第二位
第二位
第二位
第二位
第二位
第二位
第二位
第二位
第二位
第二位
第二位
第二位
第二位
第二位
第二位
第二位
第二位
第二位
第二位
第二位
第二位
第二位
第二位
第二位
第二位
第二位
第二位
第二位
第二位
第二位
第二位
第二位
第二位
第二位
第二位
第二位
第二位
第二位
第二位
第二位
第二位
第二位
第二位
第二位
第二位
第二位
第二位
第二位
第二位
第二位
第二位
第二位
第二位
第二位
第二位
第二位
第二位
第二位
第二位
第二位
第二位
第二位
第二位
第二位
第二位
第二位
第二位
第二位
第二位
第二位
第二位
第二位
第二位
第二位
第二位
第二位
第二位
第二位
第二位
第二位
第二位
第二位
第二位
第二位
第二位
第二位
第二位
第二位
第二位
第二位
第二位
第二位
第二位
第二位
第二位
第二位
第二位
第二位
第二位
第二位
第二位
第二位
第二位
第二位
第二位
第二位
第二位
第二位
第二位
第二位
第二位
第二位
第二位
第二位
第二位
第二位
第二位
第二位
第二位
第二位
第二位
第二位
第二位
第二位
第二位
第二位
第二位
第二位
第二位
第二位
第二位
第二位
第二位
第二位
第二位
第二位
第二位
第二位
第二位
第二位
第二位
第二位
第二位
第二 嫩慈融論、雖告於今、雜則酌知知法会一副霸。且將點鄉於弒、盍山齊畫、惟於箇前東皇證就總、對武崇於 陥臨不計真 ·只的見數記,差人答答。車新著配給雙拋人殺偽,醫該直散受豪華。悉只愁 作者意在調 ●出郜本代野灔結束、寅睯滯舞、猷以齊漵屋□、又幼始以; **雖用北曲與四計二峇數它示人如駃、然即封曰見僦썳、劃大姪尚不夬「旦** 「以鍧為遺」、弃퍣野劚如贈眾干萬矯不骨真、贈眾鑑動育「忘出甚太育珠」公氮、至出豈不育受驪的嬴覺譚 做戲 ·骨更 **谢公豐計蜜意,酌愐耳燒之褟,豈不胡识叵贈?噏本뤒澂,更由酹隦為了彭歉饴結:「衆昏诳** EP 今日函中哲子。 歌舞 小不 清部想出却己在廣末,故影不十分影響阿全屬的題屬九 明特最心跡敷跡幣。次社由胡旦, 小旦新腎 率散刻宴 中艺禁非常森뿳、珠門且來青春뽜自己的沖品: 0 日云:「女詩門!大王爺的帖, , 智斯世型脚屬 宣判事發戰別些下計 關目之發 到 五人 意 料 中 , 夫 公 平 凡 , 乃安排允臨川王不愚之敎。 **蒸了,
院**

資

慮的轉變>, 對領討一盟說: (計臨川王味剌予高) 《出草出》……。《無難以入以 對城間宮殿武 · 文 図 0 間戀 百甲 林著髻兒一 7 製工を 环附 金业 (雑 ST 副 歐島散珠 **楼** 给 音 事 14 **鄭西縮** YI 水 眾合品 **科** 匣 幸 一二面 尚能 劑場. 丽 并 * 印

瓣

班高

的 圖

量以上

[二]然] 校, 布)由 白鸝 即。 越間 第小 日鸝 即。 雙間 套 叙

間百小

中呂套叙胡即

章旦 剛里

į

班前顧,見風以殿行、雖直彭弘相,更期開常。只近條來, 智則蘇缺,出了見相,實館些齡縣。(【明本

原天·自難問 以作日、茶類米數·創當村、龍壁新雨、瞥見かみが面。分彩彩再拜勘然、該副灣五副小

行雲近藍。(『沉翰東風》)

좌音卦六面,卧身厄以筛烞影卧屋家,闹以瓮人始策一印兔旋县影翳雞鞿,睨睨土口,四十禁中,헑鷵盐醅的 : 三 剝 小自己也階好邱禁。《曲瞻》卷三〈方緒館套曲〉

五的月的利益曲,種華體青,其中動有鹽群之利,非明人俗盡至為可疑者。

0 政力、本屬亦數政力、破然
> 融配
> 無
> 計
> 因
> 方
> 以
> 方
> 日
> 方
> 日
> 方
> 方
> 名
> 日
> 方
> 方
> 方
> 方
> 方
> 方
> 方
> 方
> 方
> 方
> 方
> 方
> 方
> 方
> 方
> 方
> 方
> 方
> 方
> 方
> 方
> 方
> 方
> 方
> 方
> 方
> 方
> 方
> 方
> 方
> 方
> 方
> 方
> 方
> 方
> 方
> 方
> 方
> 方
> 方
> 方
> 方
> 方
> 方
> 方
> 方
> 方
> 方
> 方
> 方
> 方
> 方
> 方
> 方
> 方
> 方
> 方
> 方
> 方
> 方
> 方
> 方
> 方
> 方
> 方
> 方
> 方
> 方
> 方
> 方
> 方
> 方
> 方
> 方
> 方
> 方
> 方
> 方
> 方
> 方
> 方
> 方
> 方
> 方
> 方
> 方
> 方
> 方
> 方
> 方
> 方
> 方
> 方
> 方
> 方
> 方
> 方
> 方
> 方
> 方
> 方
> 方
> 方
> 方
> 方
> 方
> 方
> 方
> 方
> 方
> 方
> 方
> 方
> 方
> 方
> 方
> 方
> 方
> 方
> 方
> 方
> 方
> 方
> 方
> 方
> 方
> 方
> 方
> 方
< 方</p>
> 方
> 方
< 方</p>
< 方</p>
< 方</p>
< 方</p>
< 方</p>
< 方</p>
< 方</p>
< 方</p>
< 方</p>
< 方</p>
< 方</p>
< 方</p>
< 方</p>
< 方</p>
< 方</p>
< 方</p>
< 方</p>
< 方</p>
< 方</p>
< 方</p>
< 一</p>
< 方</p>
复曲,

顶人那品,並云: 製口室園品》 敷布管,院基工美,存大群脂熟。則払等曲,及公不瀾,監貼布不令人思。以此蹈《女班示》,未致存

天正人工之限。

:江中操 中國鐵曲聯篇》 吳海 每是江今去,而真出以指雖者,王的員,該者今是此。●

1

同土結、頁三一八二。 9

同土結・頁三二二三。 97

4

下急卦:《數山堂屬品》·《中國古典
《中國古典
3
4
十
○
○
○
○
○
○
○
○
○
○
○
○
○
○
○
○
○
○
○
○
○
○
○
○
○
○
○
○
○
○
○
○
○
○
○
○
○
○
○
○
○
○
○
○
○
○
○
○
○
○
○
○
○
○
○
○
○
○
○
○
○
○
○
○
○
○
○
○
○
○
○
○
○
○
○
○
○
○
○
○
○
○
○
○
○
○
○
○
○
○
○
○
○
○
○
○
○
○
○
○
○
○
○
○
○
○
○
○
○
○
○
○
○
○
○
○
○
○
○
○
○
○
○
○
○
○
○
○
○
○
○
○
○
○
○
○
○
○
○
○
○
○
○
○
○
○
○
○
○
○
○
○
○
○
○
○
○
○
○
○
○
○
○
○
○
○
○
○
○
○
○
○
○
○
○
○
○
○
○
○
○
○
○
○
○
○
○
○
○
○
○
○
○
○
○
○
○
○
○
○
○
○
○
○
○
○
○
○
○
○
○
○
○
○
○
○
○
○
○
○ 87

青木五兒云:

其曲院用本面而流戰、酸計圖真示人心為者、然以原動給人、然撰免別新語蓋人然。 身
前
道
首
其
章
等
章
中
前
方
方
下
所
人
方
下
所
人
方
下
所
人
方
方
方
方
方
方
方
方
方
方
方
方
方
方
方
方
方
方
方
方
方
方
方
方
方
方
方
方
方
方
方
方
方
方
方
方
方
方
方
方
方
方
方
方
方
方
方
方
方
方
方
方
方
方
方
方
方
方
方
方
方
方
方
方
方
方
方
方
方
方
方
方
方
方
方
方
方
方
方
方
方
方
方
方
方
方
方
方
方
方
方
方
方
方
方
方
方
方
方
方
方
方
方
方
方
方
方
方
方
方
方
方
方
方
方
方
方
方
方
方
方
方
方
方
方
方
方
方
方
方
方
方
方
方
方
方
方
方
方
方
方
方
方
方
方
方
方
方
方
方
方
方
方
方
方
方
方
方
方
方
方
方
方
方
方
方
方
方
方
方
方
方
方
方
方
方
方
方
方
方
方
方
方
方
方
方
方
方
方
方
方
方
方
方
方
方
方
方
方
方
方
方
方
方
<p

的 員其 並 強 为 國 , 《 彭 山 堂 巉 品 》 亦 則 咬 人 郵 品。 茲 驗 其 結 並 旼 下 :

《棄官妹文》:南北四社。石中羽以忠弦其告;野参也以葬全其友;陳夫人以硝降其夫。九等事五射前 D戲冊答子古矣。衣籍為勢內史劃別源入,原不扮以院蘇見香,因自뾃獸下購。南曲向無四出計傳體香, 自方緒與一二同志偷人,今則口幾十百種矣。

《兩旦雙鐘》:南四社。天然青景、不聞安排、而脫離會合、事事改奏。然其結散脫離入苦、明會合終 :南四社。方緒主隸於曲幹,其於宮醫平凡,不轄一泰,各長而數指許本面以為,越數瀬 北屬、不指專美於前矣。白香山利結、公今去歐指賴、此方結之所以不給曲為案願書山。 县不州,秦阿? **冷縣《雜稿》** 《青女糖級》

《金員卧點》:南北四社。衣轄上彭陽劉此令·濁於去春山·而曲猷指敬屬內格。蓋其隔筆天成·豈盡 掛為中野耶?·此傳雖不又寫季夫人>/生面·而映映一源·幾於散終長氣矣。● 四末的南寨噱县印身嵢鈌的。鵈葱地不勤弃曲學方面立了下不对的「広業」,同甚弃辮巉的體娛土力 了一個格問一工學開 **前女鴙殿**,

[《]中國鐵曲聯篇》、如人王谢另融效:《吳醁全兼・野餙券土》、頁二十八

青木五兒鼠替、王古魯鸅著、禁啜效信:《中國武世繼曲史》、頁一十〇 09

<sup>財務制:《數山堂巉品》、《中國古典鐵曲舗

書集知》第六冊、頁一六一一一六二。</sup> 通 19

三呂天知《齊東點倒》

明青南辮 「大編・ 人。坐平見本書 (中同) ・字僅な、
悲棘
事・
昭署
轡蓋
主。
帯
万
領
淑 原各文 **呂天知・** 劇響了。 專出的辮屬《齊東路倒》,《重訂曲蔣目》,《今樂等鑑》,《曲錄》 著幾出懷, 具題竹嶽居上戰。《 盒 《齊東歐倒》」,且題為呂天知利 《海灣樂》, 结云「明 。至为诒宋为噏屬允懂之 量入部 城品 Ý 朋 14

因細故 葬 問去彭拿替
曾、
一、
一、
一、
一、
一、
一、
一、
一、
一、
一、
一、
一、
一、
一、
一、
一、
一、
一、
一、
一、
一、
一、
一、
一、
一、
一、
一、
一、
一、
一、
一、
一、
一、
一、
一、
一、
一、
一、
一、
一、
一、
一、
一、
一、
一、
一、
一、
一、
一、
一、
一、
一、
一、
一、
一、
一、
一、
一、
一、
一、
一、
一、
一、
一、
一、
一、
一、
一、
一、
一、
一、
一、
一、
一、
一、
一、
一、
一、
一、
一、
一、
一、
一、
一、
一、
一、
一、
一、
一、
一、
一、
一、
一、
一、
一、
一、
一、
一、
一、
一、
一、
一、
一、
一、
一、
一、
一、
一、
一、
一、
一、
一、
一、
一、
一、
一、
一、
一、
一、
一、
一、
一、
一、
一、
一、
一、
一、
一、
一、
一、
一、
一、
一、
一、
一、
一、
一、
一、
一、
一、
一、
一、
一、
一、
一、
一、
一、
一、
一、
一、
一、
一
一
一
一
一
一
一
一
一
一
一
一
一
一
一
一
一
一
一
一
一
一
一
一
一
一
一
一
一
一
一
一
一
一
一
一
一
一
一
一
一
一
一
一
一
一
一
一
一
一
一
一
一
一
一
一
一 由蔣利生、率籍因去政策観。鞍越隕山中;丹朱奉了蔣命聯兵來彭州門,也彭不土。即五繼蔣 6 0 63 (二年) 北田 (三) 0 要囂母去蒿、料如門不會不鶄。果然由須囂母的且鬧且爤、舜東不得日增父龍踔 間殺彭龍、動踏钮服。全噏動卦父母夫妻團圓中結束(四社) 慮未開駛念【西环月】一闋又九言四应。四祔專用合套、郊灾試雙鶥,中呂,黃鲢,山呂,生即 最後六言四位不尉。完全县專衙合套的體獎。漸效帝堯戰位,寬報聶閉。帝父瞽賻, **39** 無可奈何・只得院賞:「全父眷珠々心・薜敖眷爾소雛・且自愚称。」 籍 日 去 班 新 ・ 皋 剛 少 自 汁 請 罪 ・ 球 逆 諸 國 ・ 6 俗為意又商內刑辱座 · 皋 國 沙 % 申 对 · 新 特 日 與 般 皇 , 女 英 商 議 , • 冊學 6 帰 居上精元 曲 胄子 其中爾由 三 6 * 泉陶品 74 竹業 磯 Ŧ 本

❷ 刺萬原主職:《全即辦慮》、第六冊、頁三二四二。

[●] 結会陳訊器:〈無慮的轉變〉,頁六三。

50 那作 **为傳幾於義理聖寶矣。然子與与開南人小說之跡、小說彭開六人雜傳之卧、內於附为一卦結結、**

十二次。四

開玩笑的噱斗,赶我囫的遗噱斗品中,真县融無勤育。不歐噱中刑鯨的蔣、鞍、皋阚、以闵支印 層 電話場 **動帶** 著版 覺 引 有 小國
品
全
当
日
日
日
日
日
日
日
日
日
日
日
日
日
日
日
日
日
日
日
日
日
日
日
日
日
日
日
日
日
日
日
日
日
日
日
日
日
日
日
日
日
日
日
日
日
日
日
日
日
日
日
日
日
日
日
日
日
日
日
日
日
日
日
日
日
日
日
日
日
日
日
日
日
日
日
日
日
日
日
日
日
日
日
日
日
日
日
日
日
日
日
日
日
日
日
日
日
日
日
日
日
日
日
日
日
日
日
日
日
日
日
日
日
日
日
日
日
日
日
日
日
日
日
日
日
日
日
日
日
日
日
日
日
日
日
日
日
日
日
日
日
日
日
日
日
日
日
日
日
日
日
日
日
日
日
日
日
日
日
日
日
日
日
日
日
日
日
日
日
日
日
日
日
日
日
日
日
日
日
日
日 等 等 器 影 干 。 累試熟拿聖 ン無し

姑 。三代女的,善等諸劉青宰酤,以及象,商民的以黜,略詣吏群尉為大生踵。最後一祐謂母的閱闡且 鲷 **猷陽關目公帝置,排尉公處甦討界體。首祎共出以蒞諧語,舜帝出愚,轉為雍容莊重,最須結以彭텎贊** : 7 萌뫴 6 駕 《出 到/

割氣殺辭負替期,為排熟實施,為海立蒙附會。 雜納割真却人赇事報,盡掛文人政弄。大音!大香! 画 「體減割真抽人婢事費」,而掮宰駐尉彭燮蒞楷戲俠,轡薀尘的手去瓢當县不睩的 **即**然弄出韩帝,只导ah的\ 令] 厄見本屬一方面繼 ❸ · [令人盡育同對) 鼓 0 四位六言云:「旬ユ餻謊斉因,沝瓤響쉩溧誾 慮未 饼

[●] 同土結・頁三二二十一三三二八。

⁴⁴ 頁 第六冊。 环想卦:《彭山堂慮品》·《中國古典逸曲舗替集知》 通 99

❷ 剌萬原主融:《全即辦慮》、第六冊、頁三二三一。

關於刑以於笑思士篤:「然笑中,然於蘇果然解。」●

早法武长后辦、宣存青天的彭林謹、昭联念天囚悲的黃泉山自今難。彭都箱並風只到蘇城火。南山下惠的急息職、 等善非為告的去什麼,動時去頭見為罪當惠如。(北一十二月】) **盲及割去、笑一好哪客、自山鷦鷯。 非難 丸 轍魚、全 不 態、 共樂 智時。 か空 は 鎌人 影 自 跡、 非 計 逝 汚 ぶ (19** >過此。沿一箇お去警備縣員, 気不回障。(南【八輩甘肝】)

其 本慮大謝景懂欠閒顫鬝劉以爹的补品,而以字位平闪,卻它賭퇅,而文字賏鈬羀中辦以平長,背屎벮不되, 山陽 目 根 よ 引 当 ・ の 不 夫 点 当 引 引 政的良。 淑有!!

懂世大基基</t

答蟲做,仍終人耕中。陪主事,你疑人, 點而機曰:「告真具告心。」財與融省, 盡濟而強。傳中水山計 《表大紅妄》:郵品。南八祎。《歸株穀》簿、緞斟表土為陪主事經一妾、自阡關氃於燕昶。柏天漸鈾 合、以酒於爲支公主、則僅入鮮入、以為附不林子入輩、必歎美雖答消耳。◎ 《見女賣》:雅品。南北四林。向見食虧子平二体、策部都完良女賣年、閱入稅問。隨入盡具前二社公

[●] 同土結・頁三二二一。

⁸ 同上結, 頁三二三一。

❸ 同土舗・頁三二三二。

❸ 敕萬龍主鸝:《全明辮鳩》,第六冊,頁□□四九。

[●] 同土猫・頁三二十六一三二十十。

[[]阳] 环熟卦:《彭山堂巉品》、《中國古典缴曲舗著兼筑》第六冊、頁一六二一一六三。

陪·而汝禽子夏北縣·大聞玄數·市耶空一当之些。末祧變以·沃昇令藏人警題。 50 法向利見·非全傳

∞ → 首 《糊山大會》:聯品。南北四社。此公實育其事。醬蘊以劍脂熱心、意財無出人敢此。茶為少營賦、 79 非行家不能 《夫人大》:雖品。南北四於。此僅入所筆山。敢實祭冀、統壽車、及太証限冥術、而冀、壽卒無恙、 99 何用いる計繁強而己。

99 《홿南科》:赵品。南四祎。以徵對附小羹、生出指多情姪。寫至依霧入母、無乃爲雅。然竟不成不敗、 《耍風青》:赵品。南北四浒。專敕對入沐、班發未甚封、而都真也監治矣。姊擀舊入、月為一州

歐緣剥》:彭品。南北四所。熱變山內所人事,而常常為門閣顧子,報告令人縣,對各種以然,畢竟

院不於不爽·難與公華彭小·西

土上蘇軾《鳴品》而鉱鉗順其內容,莫不最寫兒女冰劃, 感的懂么县 立以 「摹寫醫 散藥語」的「殿」」

私者不沒極、賢者乃然闡、見女之情、因必果耳。強緩弘何事而顧去哉?●

❸ 同土結・頁一六三。

6 同一語・夏一六三。 同一語・夏一六三。 同土結、頁一六三。

10回上指,頁一六八。

1 同土籍・頁一六九

68 同土結・頁一六九

四於自徽《漁場三弄》

十國 事 宗 斯 (一六四一) 十月二十日卒。五十一歳 九年 (一五九一) 十月一日生, 思宗崇猷十四年 《単三僧》》 以著有 庸 が自治・字書

據說 同邑熟五計 二十二日含怒而殁,卞三十四歳。崇핽四年(一六三一),址卦京핶翇黜室會辭李力无照,亦赬結。无照二十五 **吉**蘭介三: 6 妣宁简三十八年。 生二子, 易予永卿,字巚章, 邑氧 主; 次予 永籍,字 歟 吉, 秀 水 褟 氧 主 。
下
县
居

龍

小
中

表 為 茲 寄 新 新 益 Y 副 0 + **貳父吝菸、字季五、謔懋而、县欢慰的谢除。 萬曆二十三年逝土,官至山東辤察腷敢** 人,禁心城的母縣欢宜對,县勋的戲秧。萬曆三十八年,也旒县昏氰二十一歲的翓斡 顯力,並非原'語。兄弟 县鄙脉出角的閨秀 县办故母的女兒, 主导即辑啪圈, 筛獸落結, 7、 市 方 财, 負 蓋 負, 重 奉 金 中 爛 人 公 車。 母 勝 **歐** 遊玩 后 語 塞 心 , 盟之下, 自負繳齡聯 6 自颜 紫海 明去世。 出・「心輿縣 青青字 重 戰紀千金 皇 状穴 牽 情為一 歲時 恆 数 包

看完 扁 国, 上業1 复饕竇客,尉陔而盡。뽜家野好半本售,每灾流헟不戡,兢直人其室,殂售拱鸎 自父筮台,以松囏自闖,雄家卧幷酳官鬩,夬業鰲鷇,焉斉世土毘子,厄赫以五十婨脊耶?」 步的父縣聚餘地五十萬田 0 旧 磊 落 自 ら ・ 大 言 鉱 辯 無 刑 別 別 ,而指新配令古 , 而以未嘗人學 湖、 事 送 勝 È 鷽 (分) 削 能記 6 - 計二百金 流 去

而以东 0 替嵩大田籌畫兵事, 智錦中 6 事 崩

買 同部区 0 中藝中 時 器 切 力 了良田干油,並岊瓊百金쉯擋盆宗쵰姑交。不久,因憨念侄勋的母縣早台,未嘗盡一日公營, 前屋房株 6 影公邑へ西歌 0 替州母縣來冥髜 **请給**字廟, 全船 的房屋。

向他 崇핽十三年(一六四〇),國子祭齊某向購茲難驚州, 購茲以覺負行五瀠召, 뽜篤: 「吾輯志曰文,豈謝帶 因群矯不統。职討却的一即同職禁跽蹦,以睜虫巡헢鷶東,五首蔚家縱豑豒圖 が豆が 直割居吳江西聯 平虫兩萬。而却則 **夏**灾受情, ■ 所述 ● 受器 車 製 即 ○ ・ 」 4 昭 請救策

觀鄉 後人 列為妙品。 問替育《劊數篇》、亦決。 結文 《難問三弄》。 《露亭林》、《簪抃譽》、《媾轭效》、合酥《萧闕三弄》。《彭山堂巉品》 0 目結文則 所 兼 財 前 未 韓 酥·早 料。《 吳 以 親 志 》 **与**葡著版・ 逸曲首 が文學事〉 皇 ** # 輔

萧尉三弄》��然县邛咨兑给文县的《赶鼓虫》·「三弄」廿含育三本瓣��的意思。又払三��路县悲**歕**乀补 的歐罵財同 其對資也與《狂競史》

1 《爾亭林》

放 露亭妹》妹抖嫼落策而韫, 歊哭允敢王嗣, 邪人亦為乀落됐。本事見《山堂輼き》。蓋自澂落趺不顯, :コラ首 **無以自** 骨林

愚· 斯四斯無人識得· 02 最文字,那一字不筆華天然之內,那一 后不文辦彭小之盡。直點的條款一 0 的了善子回來、當藏人各山石室、以斜百世望人而不感、永不與世人賭香

参四六、《籍志 局結語》 〈煎闕決主和部及其著飯〉 (《燕京大學文學和睦》 第 小 開) 《明結絵》卷八一土,《小趣弘年》卷一〇,《明隔絵》卷八,《小趣弘博》 二、《鬼財理乘》卷六、麥景颋 次自澂生平見 69

[●] 刺萬熊主獻:《全即辦慮》、策八冊、頁四四一十。

* 而有的悲歡怒 禁育不始慙盡乞魛。《臷山堂噏品》云:「專咨邓人笑忌,邓人哭難。헑劫秀卞乞哭,而敢王鄸不乞迩,予鏞再 其氯人文彩 0 而發,英趣的尖陷與文土的落所互財卻縣,同翓以溪童的俗見來拟計址主的悲歡, · 国以令人夷剧歐歐。「奈耐以大王之英數不得為天下,以 以持機之下學不得計狀示 0 **即閱答亦和劃始點矣。 县꺺币以當哭· 討然。**」 6 **育於**居士之哭 6 F 悲京 崩 业 子。当 啡 6 Ě 田

紀金 服露的不齊事也。(末 。劑柱體內、魚目光點。發語为陣、去難弄點。財棄問鼎、而實東源。亞聯主統天翰、學限茲 出落計 一篇篇章 ·重陣業將繼十、不弱如舒馬軒拿、對轉推為、奎林盡干古英豪。(末白:那圖圖獎會问 問数關箱禁變會來巡斡、熟部如因教動逝。前指箇主了繳對終、(未白以兵家今庫行文,衣 即)好至影文影出韓、储不用實主文、馬喻擬、前一和風影總。見此今點調掛賊、不襲擊霄。県平鸞角、 以是強動於交、大班是後納一善。不為十宋養之你說、真怕湖直寫少苗、不客籬巢。青奶奶王鄉却 理小數、春紅計的、無粮野、荒草蕭蕭。與各記是一篇募對那裕 每十 誓事雲霄。少計目點,鮑熟敵的。那眾結對一箇箇限長結緣。十十領輝未會損扎, 為至文:以文家之庫行兵,順兵下無猶·)大古里軍辭劑將,筆重文豪。(【六公南之篇】) 雏 网 新 . 。悲滋奏卡每件舉、統必動制錢去門、將身的翻出、 图 級是一級性小張替。試聽詩凱剌華、将輕脫齊即白醒雖、近徐來京鄉於、禹 瀬方然馬,蔡封息難。(【別以語】) 0 解稅 碧 口論間 松朋 光智、 間 見 營發 日で財 曹毛斌明 又直游!)一 墨蓉型廳。 业 煮 B 省4 图 秋 图 服

- 第六冊· 頁一 下熟卦:《數山堂屬品》·《中國古典 通 0
 - № 刺萬龍主融:《全即辦慮》,第八冊,頁四四〇六一四四〇十。

江緊未上職。寒山一派聲如蘭,風林一帶紅如敷,江門一想新如真。問靈自蕭瑟恐何緊 (「草主奏」)。本種教養養養之戶 初衛照,

中 **纺敷諒乀中赘靏虧骱乀姪。慮中彫然ኪ人寫景的戶午、団階县馻豪萬叵喜的。隩西籠以凚【青语兒】─曲、「塹** 一切要編文結結,直寫得太窺訊酬財下。」級不限訂五县對
一個人去天戲身
的胡詢, 《鈴天樂》 〈哭躪〉一社,踏县寫山事,却內恳對各,共同內許白分然县悲出,發针的仍舊县文土的辛麵 《邬幹廟》、張蹐更育 點什麼, 加住一 外點 具

「暑出暴》で

告縣用對五萬南,嘗到雙丫髻簪於,門人拜之。結故義鸝、越於城市,「不為利。府客于王永美極舉地 日:「此公故自行耳。」王曰:「不然、一替大蹇雜永、何所不可?替以供公不勘字該、故願拜入耳。」 警討
等
等
等
持
が
が
等
等
等
等
等
等
等
等
等
等
等
等
等
等
等
等
等
等
等
等
等
等
等
等
等
等
等
等
等
等
等
等
等
等
等
等
等
等
等
等
等
等
等
等
等
等
等
等
等
等
等
等
等
等
等
等
等
等
等
等
等
等
等
等
等
等
等
等
等
等
等
等
等
等
等
等
等
等
等
等
等
等
等
等
等
等
等
等
等
等
等
等
等
等
等
等
等
等
等
等
等
等
等
等
等
等
等
等
等
等
等
等
等
等
等
等
等
等
等
等
等
等
等
等
等
等
等
等
等
等
等
等
等
等
等
等
等
等
等
等
等
等
等
等
等
等
等
等
等
等
等
等
等
等
等
等
等
等
等
等
等
等
等
等
等
等
等
等
等
等
等
等
等
等
等
等
等
等
等
等
等
等
等
等
等
等
等
等
等
等
等
等
等
等
等
等
等
等
等
等
等
等
等
等
等
等
等
等
等
等
等
等
等
等
等

</p ,體而緣山 區血數升 中計一日於黑,當於風料母 讀書至此, 響
計
暑

7 由此而見昏衝乳地巉的用意,無非五都代衛公營訪羯容以自房、以「嫪其風景、誄其拙心、獸其領年耳 **县**宣茅的: 五 京

太給心, 海見其各數點破壞十點科, 郵給職往辦; 海見其歐內損南, 當上掛鹽蓋樓並; 6 42 B

[●] 同土揺・頁四四一四一四四一五。

[●] 同土結・寅四四一一。

50

92 0 又流見其鄰弦大蓋、三公小哪府氣龍蜂;又流見其物氳卽籌、源市井結署以燕攤;終莫实其所如人 : 7 印 宣輸,

胃山門該空旅經 青宗依舊和籍說, 0 帝知青明确、青即确、杏外零款、問剩千疊 92 0 問維養 和線 解 雨聲 寧 An 部 迎 運

五

其卞厄出代谕夫人黃戎,站自營允慮中亦衹黃カ仌結。慇而言公,昏氭劉然县以代谕诏卞學庥歡戡自出的

而熱劑黝小為勸笑,即字點於聞仍然充滿 用北五宮套、共十十曲、耐震杆衝入無願與쥃殿、 ¥μ 豐 非 解岩 息量一 奈阿绍 T 巡 暑 中藏等 酌里兒敷點結題, 此野那断以好歎縣京此。(大古里中酌點入中望), 朴靜湖米代謝丸。 SIE 謝 粉

因此善粒終見強禁到養非令非只然前餘数料不 法於彭令銀子、歡如等熟不來殊彭賞姐友。我出點副春始士女圖多了些此聲必掉。我出源歐風的獎盤女 。(家縣 24 接人首是阿防蘇的即 意。死即死拗了開家器,勵即勵拗了甕殷乳,彭县勒翰薛樂矣。(【前奏卡】) 班不許聞今敢月結千首, 子彭既香春風正一圍, 問雙一響,恐敢來風雨重,韓赵著財國, 0 智量也報談蘇即 我除去觀以就

(【解

酌常姊卞人用來寄謝科對,避毀泺豔・┼瑜捌匕苅纍沇祺矣,八再以喬侊內家辦,妁踉榦面,並缴人間。古令

問總富輝:《明外專品業所・綜縫隊》(臺北:朋文書局・一九九一年)・巻六・頁二四六

《知財理乘》,

:

觀漪

是

92

回 三 八 〇 八

帝脸賗:《鬝枝蓍缢》(臺北:휣文曹鼠、一九六八年)、不冊、頁[]三二。 [編]

[《]全即辦慮》、第八冊、頁四三十八一 東萬縣

同土結、頁四三八一一四三八二。 87

事 以 白 也表現得 皇 里 量 **五**寫 景 社 謝 方 面 • 舒 表貼代衝轉的的舉種。 甜的手去。 41 別 加

秋】)。 · 山阪展輔學, 數風薰影越入稱。 得以降影重天時, 深深依續息香庫, 一步也結 日素金成幹 星學

非為野音軒齊、順取取該法面、廳兼出春鄉點。轉聖聖驗附音、難計許遇知察。選茸茸 林。石醋醋板枝行門於幹稻。(【笑好尚】 **連苔茵善此勤、笑ややけーも断一** 如鄉 響麻麻正

溪 0 只播劑虧放射。珠治散劉劉科華, 贴大此為驗,寫不盡珠客測林虧。報查,独封百久,哈姊的偷邊人青水 、光然野冷劑殿;火女風、熱衛將結后對。戲監許我去影樂鄭、江山秀庫、古昔悲然、 被彭林翁雨

❸ (【践三】)

堂劇 П 遠 京景用醫筆

計与冊 縣什萬为真相、每聲於堂面、今門主兵令以逝。人際於寂寥中指豪爽、不好於塘笑中見哭幻耳。 08 种矣 Y 种 6 曲至此 思思是英雄之氣 平 東

6 盡無稅監、覺三酥中、以輠臺土慮而言、払噏凚탉觝。」●本巉寄攍諒意 青木五兒睛「力爆苗寫什衝嶽憩・

- ❷ 刺菖蘸土鸝:《全即辮鳴》,第八冊,頁四三九三一四三九四。
- 10 环熟卦:《數山堂屬品》·《中國古典
 《中國古典
 第無
 第六冊・頁
 □ 丽 08
- 青木五兒뎫誉、王古魯鸅著、禁燦效信:《中國武世缋曲史》、頁二六六 13

酺 ¥ 重 劇 **夏妙** 實 田棚 6 而其聽臺土的效果 6 [彰 **夏殿下** 一 第 大松羊 司 6 뛜 朋 Ż 丽效》 鞭 繭 亭林 。應 DA 0 1 闭 悪 料

3 《難宠故》

劑 开 XX X 自口陷土氧忠行而 的 州 劇 當其 熟友 江江 印 貅 : 6 真非 妙在深 個 総古今 我們 削 意 氰是多剩希冀 政 **數性曾** 高雅 數 4 儭 級 郊 拟 鳥中 此的裝尚書, 此的内心說然是駕然時 個 氟兩次遊客 易然 九邊形轉 当 0 6 T 的意》 身 其結局隆刻最令人射意的 服 謝籌禄・其實力最哲 強 6 剩 6 數性刑表 看量 眸 音的 張 联 関 中 戦 圖 Ė 青木五兒云: 「狁出逝焉」。裴尚書的謝 齑 6 雅 裝尚書腳 副 $\ddot{\underline{\mathbb{Z}}}$ 中 者 b 發 肢 给 山 瀬 。 新到. 聞真五知賞財倒 然仍充滿著歕懸牢飄 0 重 封 6 口大罵谷世炎椋、以各味為重的卑喎 歌数 取 張 83 黒 裴實而削 「一一」が 0 照 酈然 主。意未消壓工一 置 高張者[的自练 主 曾賜公以輔, 張本立, 下隔数人家,也 6 最点豪歡 青青 0 \exists 舟削 Y 封 **動為** 五最近 意 取 中 其総 青野, 给 張 6 詩篘人 山 南 劇 演 鞭 厄島 魯 川 1/1 F 対 松 玉 慧 且 封 繭 他被 捌 雅 重 圖 取 杂 負源 : 图 44 張 퓆 6 * 重 会 1 6 6 Щ 0 敷奇 出納 朔 的 6 《出 意 I) 子 意 M 川

繼 , 姑狼粥夢即欠瘋與豪炸公屎 蓋由允껇劑磊落 **新**州林廟, 4 国五具月 0 批 酮 6 甲十 + 章 嘂 雙 H [劇 * 盡致 書 甲 6 臨然熟盡为 神 6 阿惠青蘇於 * 妆 6 操 SIE 熊 瓦的五 0 九上每日登韶鄭蒙霞 X 對海 敏 50 以教

❸ 同土結・頁三六二。

⁰ 10 10 頁 第六冊, 山堂懪品》、《中國古典邈曲毹著兼知》 《該一 水 囲 83

緣另去冒賴不。鹽門珠品曲財裝, 48 天然。清興丁風唧留,幾禁極林結,而鄰如舊江山縣散五條闕下。(【題馬聽】) 各生稱鄉日月是沒、韓了些不明白熟驗欄簡生到。交越去齒不間

£x

98 奏班到首無言計該於。好班的問動行所該。(【以賴東風】) 週不必、結著類,

試脉愚的附貼,

計學、

對不向天公給一箇藏呆別。大古里辭 **的孫被殺、開孫熟她、索甚麼問天來占住。(【撥不牆】) 觸除線**意。 6 雜 殺職

0 意景之數整值人,不減
大首,
、
、
、
、
、
、
、
、
、
、
、
、
、
、
、
、
、
、
、
、
、
、
、
、
、
、
、
、
、
、
、
、
、
、
、
、
、
、
、
、
、
、
、
、
、
、
、
、
、
、
、
、
、
、
、
、
、
、
、
、
、
、
、
、
、
、
、
、
、
、
、
、
、
、
、
、
、
、
、
、
、
、
、
、
、
、
、
、
、
、
、
、
、
、
、
、
、
、
、
、
、
、
、
、
、
、
、
、
、
、
、
、
、
、
、
、
、
、
、
、
、
、
、
、

、 **昏氰三噱、卦煨欠哭、杆葡仌笑、鏨娃仌鷶、無一不县用來答活凾中內悲歕。三噏訙為一祎豉噏、全** 它元人嚴則的財事。其悲出激越, 厄與斜文員《四聲隸》並獸, 而所所以歐以。卓人月之五解報《數 「劉職」 **並**然行是好而骨二人焉。─ 即予家昏틟力,顫其《蘇闕三弄》,真此酷女퐓平?· J 未義尊《籍志曷詩話》 更鵬 告、當目
点
第
一
流
。
」
●
王
上
前
点
告
共
前
章
無
為
。
上
前
点
点
是
上
前
点
点
点
点
点
点
点
点
点
点
点
点
点
点
点
点
点
点
点
点
点
点
点
点
点
点
点
点
点
点
点
点
点
点
点
点
点
点
点
点
点
点
点
点
点
点
点
点
点
点
点
点
点
点
点
点
点
点
点
点
点
点
点
点
点
点
点
点
点
点
点
点
点
点
点
点
点
点
点
点
点
点
点
点
点
点
点
点
点
点
点
点
点
点
点
点
点
点
点
点
点
点
点
点
点
点
点
点
点
点
点
点
点
点
点
点
点
点
点
点
点
点
点
点
点
点
点
点
点
点
点
点
点
点
点
点
点
点
点
点
点
点
点
点
点
点
点
点
点
点
点
点
点
点
点
点
点
点
点
点
点
点
点
点
点
点
点
点
点
点
点
点
点
点
点
点
点
点
点
点
点
点
点
点
点
点
点
点
点
点
点
点
点
点
点
点
点
点
点
点
点
< 其下不弃徐文勇不。」●彭些莊돔階县界中貴的 當以漸,對斉鸝《驗殷辭》 新三庸 別三庸 北田北 割再偷》 H

❷ 剌菖蘼庄融:《全即辦噏》、策八冊、頁四三五一一四三五二。

❸ 同土結・頁四三五四。

¹⁰⁰⁰年10日 | 100日

^{● 「}計」未練尊:《籍志国結結》, 等二二, 頁十〇二。

五葉小松《驚蠢夢》

即幹宗萬曆四十 人。工陪園衡后主事幫鴖袁始於女,敵同濕於永尉。 四十八歲左右 四月生,烧卒允青世时副命十十年(一六六〇)崩缘,享年 6 图 小城,字蕙 年 (1六1三) 洪

統計其實 6 母脎於宜營、字皎昏、县即外十大下女公一。吳江郊殷旃於駺县妣母縣的的父,也县妣女夫的助父 图結人。兄弟八人 。她弃彭歉的眾說點,敨췕出高踽的文學溸贊,县昴自然的。八木鹥沆《即外爐补家邢穽》 闋•而辮屬斗品則對討《鬻鴦夢》一穌。❸ 聞各的於自營。 悟 | 持 | 長 | 大 | 上 | 正 | 上 | 居 | 能結 的 亦習 YI

▶子、身点让曲。 去數予之前,又有一段西王母环呂耐實的賞白,云: 四十十 《命

三人衛為肘許、以計館終、結為兄弟、計签署為盟、雖非同世因幾、未免凡心少値。脓析薛來、子童道 東三山子齊龍五 會函、稱心戲巡林屋原天、其部官子童都女文琴、上示夫人都女那戲、劈賣六告都女箇香 都主外刻此方,於水版賞,以討計水之望,東如見人雲中雖合聚構,悲構然別, 百同夢以成緣 ·七童去洪文琴, 新館縣観點京, 然新數呂城闕計總勤香, 動對政府果, 不知本因, 06 不員子童一片小草人少如。 鄉 前者因結 為問問三人 那部 道。

與南 H 即以其刑殊為全屬關目之張本,且言以計囑公本意,刊 更不以北慮的歟子。 省 間 數的 以南河 例不 醫 試動

卷三四 《阮聘結集小專·閨集》·〈禁小城辛譜〉(《明外慮科家研究》),《遊劉吳江線志》 小城生平見 68

⁽上海:貝葉山局,一九三六年), 《平萼堂全集》、《中國文學经本叢書》 (Here) 一 06

0 , 蓋為家門之變體 媳家門中二院女「鬼驚大意」,「欒討本事」

皆財同

剧 H 韻 H 4 益量 联 八流道然南,导戡呂첥尉計湛、帝猷公鏡、又與綦幼、 協為兄弟 ¥ **憆** 置 當 所 大 而 去 。 題 來 胡 逝 分 鳳 過豐 暴加 緻 報 頭又 萬力苦念 邵 數二文,林 欧面而來,三人財滋基灣, 資 6 器 働 村 工無 6 去甲記 6 急融 (字孫數) 函 語 画 6 噩耗 冰 與彭龍鐧 中 雕 並蒂拉 一本産 **青景** 事勢。 次日 專來 龍 而殿。百芸筑县大酎人世無常。 光 0 一中平 (字文琴) 山 山部敵首阳綦知 睡 0 ~ 臺丁 / 傷 湯 + 徒. (字菌香) 台王 置 來 豆堂 同趟 龍鵬 一 百岩 网 当 平 樣 [灣 往路 財 百計夢 黨 統 中而見 爾 幢 山 X 圖 事 疆 6 器 米 音 * 承 中 事 6 T 别 鳽 鵬 繭

厄以

筋刺

敵 **财异仙界** 〈欝欝夢瓣陽利〉云: **極影動世,然後再熙時心[1], 世果了廂本慮的寫斗背景,則又當明儒。 於自澂** 6 慮著實無聊・心女鞠凡 目春來・本 閨 即最, 印 湛 0 观 套之耐 旅所 艦

計 6 置賣夢》,余既萬賜泊孙山。結既弘智具赵木、儲氣稅緊,塑月鄉鮮、尚為盈矣。立夫重斯即社 質 立 學軍科 , 又當干那之科 **童章

歌

和

和** 4 6 既以處別在原 6 日ン 一告為寫與魯 ·月下悲游!四 本繞子腳 蘇緊 LZ

抗 70 6 6 淋 小规二十 船 6 如 (三二)一,当王,即崇尉王申,旧三二) 漸 那部 **自**協而信至, 鶴哭袂歐哀, 發尉而卒。 昭齊琬心봀門, 日誦梵筴, 謝專自縣 朗誦 6 非 悲其被栽的天祇而补。自赠名文自署「崇핽丙予殏日」, 明却噏知筑崇핽八年 生三歳 0 財 散 、金 軟 王 尉 **韫猷田贲刃力媾,卧卧不导志。** 负申 其 放放・「宇昭齊 城城: 她的 0 有晉風。 事 1 6 書 好 蔥 晒 。 鄉詩 # 制 ₩ **可見小協出**慮 訓 渞 將線 個 11 幼妹 6 諁

頁三八十 《賢鴦夢辮陽名〉・ 如人葉跽袁融・冀朣譁効:《平夢堂集》(北京:中華書局・一九九八年)・ 次自澂: 通 **(**6)

1 1 新 寰 YI 新 與其 6 0 6 0 年齡 薄 班 YE 古上 殌 襚 裁 歸 亚 別 的 工料 皇 齑 五年特 6 林胄 女簡出 小賞 。……四歲胎舗禁續 **八版木** 子王 ₩ 學 力工县故門故林崇斯 山 Пi 雛 假話為 ΠĂ H 小线 韻 数较 後七月 通 \$ 6 网 歳因 6 Ţ 艱 烫 阳綦知点烧 业 聚日露 63 七歳) 路期 0 《人酥彩 0 的靈異 6 j 小鸞·「字戲章,一字 4 一字点抄。又而云綦幼二十三,百苦二十,腈鐧十十 • 第二十……。 34 6 百苦添小城自計 濾 人怎以為心法心去未 當胡人也微微專號小鸞 6 削 0 皆有贈致 此上發自中心的計

加、自然所

新

財 出 麻谷屬紅 中的萬 ❷ 数 的 故 裁 形 6 放。家 辯 洲 ・・二曜 靠 意格托 劇 小鸞大形又姊陽為山去, 雛 0 XX 世統財自然了 年二十有三。」 即 6 6 山水 削蘇 0 寒青霜醛 斢 DA 能 智 6 6 6 別 背景 **¥** 十六菩琴 允方智 (四) :江日 松 悲歡 6 字的第 # 一字 念無! 置 信佛法 合熟游 的 章 買 能爽 YY 旧 X) 拿 YI 通 道 寒 10 門又 雛 晋 中 剛 宣 体

4 井 1 In 皇 手 鳌旅鄧 并 攤 0 0 選 Ti 李 繆 * 印 脚 班 · 那步麵宮。(周江龍) 加 Co 賈論意寫 野椒 理結就 Co T 游 讖 母馬四思 晋 SIE 集 1 即驚妻官員 6 6 怪談 而言 只有耶協國色淡 林多 4 車 構 DX 0 6 龍剛 場的結 貝娇服難馬兒聲瀬門 游 。聲明 游 爾 里 閣鄉公思 显 田浴 苦炕劇 (国戦)。 ·青霧衛朱叢 0 6 6 野市的鳳亮語 南西風口京彭 部 鲍 6 身念纍薑的寫實之外,而以對說統文字購公, 沙刺 沙刺 解題 今最初 盟 科 0 見那涂雲新畫閣 的於我學是無言創舊級 44 0 表京 翌 ,果以永安麴虀甕 性月韶風;踏長地山流裡菜、服 0 0 倒 明 野二更科 工、與學 6 比該往日 思點王 一一 間更 dek 朴 4 哥 那其 , 笑慈令古月即 · 麻宴林容:露彩 6 6 書釋問尚寒 香霧蒙蒙衛生 6 盡冷劃末 春去後 6 并并 晋 鏺 從 相奉 砂 聊 翻 溢 ELE 藩 青年 劇 可對英 1個 * 車

頁 九六一年),下冊,(閏集), 6 界書局 (臺北: 中 《量小事》 朝結 14 錢 65

◎ 同土揺・頁ナ圧圧。

蒋 八索將謝意琴熟。(一小 **炒重好計等照春時, 武兵一或西風葉盡彫。容卡陷別培林小, 財著坐計劉命獸騎,** 難將絕獨辯 〈葡穀撒〉。 只與予盡去於音心,致今對數衛 **非原臺上空割次篇**。 (郑三人四一) 山子山 響系系泉脂夷、高筆筆山水劑。動下山夷衛一輩天此顫。不備指點法團,致點的朴妄愁。似彭與水面山 然說是如學園騷剥。(「近心客」)

中》 料 「其剱語崩翢,不鸝麴齋,萼於諸冄;即其不里,尚猷县周憲王金婇龢不之贊,實问與語山猷峇, : 三中縣 易務題, 由聯給》 於自營酥 劉 缋 YI 阿

第平 日賞得 **螫螫工歉鍼然最心處文字的風齡,則「筆귅魯髯醁,一堂而氓女予罇墨」,密县譻衝去主洪人凚主的蹧둷。** 96 第小战《鴛鴦夢》書前射等,院亦鼓鼓,掛筆九智氣弱,一堂而好女子顧墨,第該工鄉 憲王、懓山、文勇、醉彩、昏氰伦、 出 叙 画骨 丁島 画 北曲 首 Y 敪 曲

、下即青三時長珠國繼曲最盈行的部分, 即女慮利家耐心。因为小城雖然勤为一慮, 即去慮曲史土昭县財貴 · 腦 她的夏父が돰氰궠和女生更帮识殸鶥了彭一 饼

答夫院曲一派,最盈千金元,未聞食動消閨秀香。明國時縣代為亦多結屬,然其夫人策食【養養以】 聽。聽點歐出致木·訴訟來聞表於未育。@ 園,未見楽計儿

糠

- **禁天寥纂輯、 热葑唧ય云:《平蓼堂集》, 頁四, 広, 一二, 一三。** 通 曲見 1 76
- 96

货門 刊以 持 识 驻 小 城 山 巉 山 人 既 战 , 也 县 燕 了 彭 固 緣 故 。

三一、葉憲田《聯園雜慮》十二酥近陪

1 母吴力、鄫 置 薑 五六八——六二十),**虲以**홼溸瞅家,之獸大貹꽧事,轉工陪主事。忠寶蜇酥,敵弃同替,蚧놼寓而去。又蜇酥 **茅憲卧,字美叀,一字財効,鵝骵卧,又鵝六酥,眖罯驧園曷土,驧園杸虫,褟金猷人。褂껈鎗掓(今同**、 **世宗嘉懃四十正辛(一五六六)主,思宗崇핽十四辛(一六四一)八月六日卒,十十六춻** 斑 **脉鄜即,未冠咽人太舉,萬曆二十二年(一正戊四)等中舉人,即直咥四十十年(一六一戊) 核**並 監 整 監 整 忠 賢 峭 出來 多|| 1 **か笑睛同盲揺:「払天ጉま粕棄飮か・土鄅豈掮鴡立平?」忠寶聞映刻・大鵁・卅椋因 卧父吝戥,嘉猷十十年赵士,曾工陪调中。父吝壑春,嘉猷四十四年赵士,自勳附辟桥,** 踏未蘇升。回座家嚟、又歐て五年林不的生舒、卞彤尉而卒。● 得之後。 小部 眸 臨 易 安 ぼ 宋某夢 世的 副 崇斯 致察動 中逝十 體 17

獎育辮屬一 : 三身 四種, +

· 一部王荃、太乙、人治謝葵、而孫置魚器、高縣驗該、其封告亦是數年六人前向 公之至處自在敢為

土平見《 丽 某憲时 96 26

弘景月交、徵塘掛計,一院班齡,明令邻入曆之,修日呈鼓,數入齡見割宋七大夫 公古成本為、清慈善語、亦小斬奇、野示人〉巓。內《鸞鬒》掛賈息以發語二十領年公車〉答、固幹即 · 熟發殖出,今即順聯園弟子山。(原紅: ·請家各手,石票衛本,本公統詞 京今昭 、蚩皇 ,公真詞問點) 手矣。其手 圣 シ風 一 棚

量 《鸞雞品》、《金鷬品》。 存目的 四品,只识一酥汆澎闢公事,未若各目。瓣慮二十四酥,以不脆覎朴的 聞各。戴墓結而쓚,厄見憲卧卦當日巉 而對對治鐵曲文學又是多蔥喜稅따臨真。即的上蘇專奇,既补的最 《桑荪專奇五酥》;令昭明袁于令,以《西櫢话》 0 是《玉糷》、《雙陬》、《雙發》、《寶鈴》 著有 **业位**招票信。 即吳邴 造旦

一戀愛處

知石生 **引财欠赔合,下下卦人导貲핡崩。 彭蘇關目的突排行첤, 玓姝쩰缋曲中县蠠見不辅的, 葉刃的剸杳, 鄵起하的** 《鸞魁》,《金賤》莫不旼县,夺目始《玉獺》,《寶鈴》,贈其熙各也凾厄耛屬試一談。厄見葉刃县喜顸以試酥氏 《天挑娹扇》,《兽氃甗符》,《丹封晦合》,《秦树无驇》,《團荪鳳》,《寒衣딞》,《琴心 而以天 而然以試酥 《四灎品》、问駡四灎阳合春、夏、秌、冬四灎、 丹卦,素軿忒勳简麻公各荪。如材,内容,手お猪差不多,即以一财抖忒戀愛宄劃公欺介, 因某穌事故尼與特多效關。 章主公舒艫符,擊主公買导臨合,鳳生冰艄汪體紬,浚來階 **郏酷》、《三臻幼殿》、《馰魅夢》等八酥。 前四酥合辭** い。自然 碧
薫
、 宣 雅

⁰ M 黄宗흃:《吾谢集》,《四陪鬻阡陈融》(臺北:臺灣商務印書館,一九六十年), 著一,頁一 丽 86

0 且耐盡曲讯奇巧之脂事 6 即其知広始地方最同中育異 0 曲的 缋 京中 * 子

챍 雅 斑 星 阻崇財 崇 蘇 6 北 策五計
後半用三支
北 # 姪 B 間 身 明 嗵 平平 事 图 4 闡 图 階段育試 晋 同才苗 開 **欱瀢幼二秉策十二,二十一,二十二,二十三巻,無黜題,掛鴨的人** 6 四劇各為九磡 劇 6 暑豐 編符》 10 * 单 《碧載 園外 劇 辮 **斜的**記載, 禮記]· 分署 [古妝聯] 盤明 四鳥紀 6 禁 **>** 66 而故。 **金** 0 哪 〈四體記〉 慮俗只食力嚙、未成] 賞 《動 商品》、《太味品》、《大歌堂四 6 是五 製計本事 日 崇財原版本首票 《曲夢縣崧》 举 部 《丹卦晦合》一 梅雪〉、 即財製田中海 0 ‡ 船 劇 圖 ¥ 旧是 1 則四四 全班 H 継 闽 南 HH 6 6 八崗 本著音未見 器 * 田 門 歌 昂 (愛難) 疆 圖 山木 惠話階是 6 * 継 14 70 13 朋 江明 原 1/2 部 晶 原 面

劇 ПX 目 影影松松 懰 公光 關 《樵天香》 於五所謂 印 習 圖 削 實本 圖 Ħ 复數 琳 首 Ħ 0 田 試壓獸限獨格來號也最不而以的 ĹŪ 001 以激石生法等。 劇所 0 下 以 ⊪ 斜 0 間數 T 中陳耆爾的六齊財分靜。 回 從 製 联 6 4 〈責隆〉, 懓須關目的發勗好貢什麼必要 **則見落英驚紛** 。首社用四支戶子,其中主統即了兩支, 《天香》》 6 人

左

数

就 世和 ΠÀ **炒**导数 了 前 , 「関山県 혬 》,於泰批帮出劇問 〈郷倫〉 元與天 向 前 前 前 前 に が ら 皆寵憾天香》 上兩肝 批 中 灰寫歐公氮 玉 H 然局 第六 鑫大 口光 多 * 首 764 溫 邮 爤 (K) 雕 平 瀬 動人育 婺 憂 闥 H 嫩 DA

묪 偷 6 6 有美女 鄉 릚 焦 昪 6 郪 0 7 豪家 郡人 独 馬剛 6 斌 6 章 # 殿白閣 W 遵 0 6 計冊第 《天挑協局》 贈競數人缴 關目也執 6 6 慮站事炒育來آ 與舊女至下戲 6 * 谕 6 4 称 端 車) 蓮 敵 6 146 譜

ハナナー 敏 前 海 中 66

頁 **於泰輯**:

剛 **彭閊姑專퓛县曑曑谢新加加的。 示古昏竇《李太白四屆金錢뎖》, 新韓쩞卦宴會中見** 天不腎 然环围的烹變冰香財炒。只長華稅改試壽稅、
· 割寅改
· 章
· 數
· 女
· 方
· 等
· 方
· 等
· 等
· 等
· 等
· 等
· 等
· 等
· 等
· 等
· 等
· 等
· 等
· 等
· 等
· 等
· 等
· 等
· 等
· 等
· 等
· 等
· 等
· 等
· 等
· 等
· 等
· 等
· 等
· 等
· 等
· 等
· 等
· 等
· 等
· 等
· 等
· 等
· 等
· 等
· 等
· 等
· 等
· 等
· 等
· 等
· 等
· 等
· 等
· 等
· 等
· 等
· 等
· 等
· 等
· 等
· 等
· 等
· 等
· 等
· 等
· 等
· 等
· 等
· 等
· 等
· 等
· 等
· 等
· 等
· 等
· 等
· 等
· 等
· 等
· 等
· 等
· 等
· 等
· 等
· 等
· 等
· 等
· 等
· 等
· 等
· 等
· 等
· 等
· 等
· 等
· 等
· 等
· 等
· 等
· 等
· 等
· 等
· 等
· 等
· 等
· 等
· 等
· 等
· 等
· 等
· 等
· 等
· 等
· 等
· 等
· 等
· 等
· 等
· 等
· 等
· 等
· 等
· 等
· 等
· 等
· 等
· 等
· 等
· 等
· 等
· 等
· 等
· 等
· 等
· 等
· 等
· 等
· 等
· 等
· 等
· 等
· 等
· 等
· 等
· 等
· 等
· 等
· 等
· 等
· 等
· 等
· 等
· 等
· 等
· 等
· 等
· 等
· 等
· 等
· 等
· 等
· 等
· 等
· 等
· 等
· 等
· 等
· 等
· 等
· 等
· 等
· 等
· 等
· 等
· 等
· 等
· 等
· 等
· 等
· 等
· 等
<p (一四十〇), 卒須丗宗嘉勣 二年(一五三三),其卒珇憲斯公主四十四年,县否因忒翓分財珚不鼓,不更直計其事,刑以姑惫劉於其矯即? ,突戡 而憲財出爆 重要的一眾,至允惫來附會负的引事,那大聯县由允的烹風菸郿黨的緣站即!其瞉泺偾跅 更富結意,一位妳幽禁的寡妾,空閨琬寞, 尹華不再 (彭一嘿明與孟辭報《芬前一笑》財同)。 割寅主筑憲宗幼小六年 更能腫人 業 自赖「一 国身 劃書 治豪 帝, 其 真 摩 察 臣, 東行附一熱。本慮姑辜殚《抒前一笑》 ·《苏前一笑》 点数人格。 靠껈為漸售秦初 攤 小 而越南, 重 事 游 中 是的別與 難豐會函 智髓统 強 间 量 發 美女 事 副 郊

好風光雜於閣於。秦縣自省· 好瘦財當部 爾琴·是難的一動表看。奴是點鳳囚鸞難自聽。 教夏景·舍不了暮春数法。(【非獨資】) 野

青木五兒힀萕、王古魯點萕、禁쨣於诟:《中國武對鐵曲虫》: 頁一六六 耐総自 0

教形深寞,班山心部或。夫人!夫人! 致來由難於數勢, 對王教者抗盡稱, 怪吐令副惹人劑。於且寬心 的本日重結溝劃。 脚獎強,彭斌符當部一封於玄。(【前鄉】)

0 八祜出尉、闲即曲不戤力支、出鴠主文出尉六祜、即曲公衮、县太慰郑下 別。 用蘇臘字 `. \.

宣 濮 位帝寡的 拿 職業計人下子的
院
第
・

< 中的《晚盒帝殿》却县澎汕事。本慮莊駃轉祜、努宮辣鶥、甚忒公即、翎色公涵、皷綜內戶; **参**來 文替,筑县冒齐妣又巨夬去重웖的表兄,再昿土一扇甼然買來的職盒,鷄纺懯著彭扇職盒如跪て美游欭褖。 《二陵时案讚音》第三卷,縣目科「擊學士聯路戲職故,白羆人白穀縣主女。」《二陵》 來願 題到 無意中盟 士夬掛之家、流遊小廠、 丹卦融合》、本噏鎺亦娢並一母戀愛的戡合、即立不燉《天排協鼠》 服 茅 寡 妾 少 之 的 婚 指 肘 合 ・ 而 最 然 放 一 か 中 中 舉 ── 「一六三二」。 門勵》 曲文亦を卦蝶 **並**編符》 田《繍

悉彩然彩,慈風寒無說於到,縣不數香檢俸食,靠不率引至歐松。(【金菓葉】)

東來難升、實驗的於臨、東訊到卷、問擇抹米令查辦。最影心、籍或聞払、劃站驗班、腳無點琴、終官 野、育夢難放、詩動時、賭驗翹思沉。(【熟掛緊】) 空承置養數小長。朝窗點,日為劉惠。善重都縣,都計緩金。(曾記結 **(103** 林一断徐顯香於, 名科為容科費公。(【前熟】) 才儲山林·賣屬難禁。結別熱聲· 人存云:豈無膏木,雜虧為容。)

[●] 刺萬原土鸝:《全田辮傳》、第十冊、頁三十九三。

[●] 刺萬顛主鸝:《全即辮鳩》、策ナ冊、頁三八二八一二八三一。

1數景策三社全社的曲子, 莊寫糸丹卦兩點渤獄內劑景。聲劃數以, 而斂轉為蠶 同工之数 有異曲 堂入福。

真

照 凯 点夫妻,而弃「育計人庭到如跛眷」的張一天之前, 此門眾事財思著, 然悶著,以為此門最永久不消再財見的 下,不將補夫報俗為完置
 實制人。
 學試験的
 的是財務
 的具身所以
 所本處受排試 贈閱者俗階早日了然阚 無泺中鯨却了本慮的知說。又慮中的對香,完全县《西爾》以駛的醫說,其親盧歐公十部 相同 俗驊轉五無意中點了卦閧,又五無意中鰤眖而去,各不財邸;又谿筑更弃無意中姊丗人贈, 熱 **陛**育計人的悲^獨縮合·並無 社 紀之間中的時女主角不即真象結局之他, 心家力事。故事的情簡的事的情報一次 加以濕即, 遗遗沿 **玉艷》**,本慮

本慮

本 0 少數籌 《詹金世界》 則緣 中了, 試熟的安排, 目的新數十分致, 中的 每 中 重 51

是我腳幾萬谷。以曾縣瀬會,或主辦不也。我答監火却處,舒龍來,火不將再財數, 問錄春聞小·科留難待說,發自登野,只見服然思錄歎閱。(【三辨題】) 未结 5 0 0

賴於。喜影為春風雜 ·主死監念。(香天樂) 去、彭青青衛生文、風系戴上點各點。熱對縣、隆面空額、幾該和、隆口 即香富瀬占、貧多熱山青 6 發吾非恭。每一:致來由出翼先拈 曲 益 正奏電

力消寫
等別自然
下月
原
時
中
月
第
中
月
第
中
月
第
月
月
月
月
月
月
月
月
月
月
月
月
月
月
月
月
月
月
月
月
月
月
月
月
月
月
月
月
月
月
月
月
月
月
月
月
月
月
月
月
月
月
月
月
月
月
月
月
月
月
月
月
月
月
月
月
月
月
月
月
月
月
月
月
月
月
月
月
月
月
月
月
月
月
月
月
月
月
月
月
月
月
月
月
月
月
月
月
月
月
月
月
月
月
月
月
月
月
月
月
月
月
月
月
月
月
月
月
月
月
月
月
月
月
月
月
月
月
月
月
月
月
月
月
月
月
月
月
月
月
月
月
月
月
月
月
月
月
月
月
月
月
月
月
月
月
月
月
月
月
月
月
月
月
月
月
月
月
月
月
月
月
月
月
月
月
月
月
月
月
月
月
月
月
月
月
月
月
月
月
月
月
月
月
月
月
月
月
月
月
月
月
月
月
月
月
月
月
月
月
月
月
月
月
月
月
月
月
月
月
月
月
月<

谢父青衣滿全慮,而曲意留削,

4

删

期室

留

財

[●] 以土参き膜沫鸅:〈辮鳩的轉變〉、頁一一六三。

[●] 刺萬顏主融:《全即辮噏》策于冊,頁三八八四。

[●] 刺菖菔主融:《全即辮鳩》第十冊、頁三八八〇一三八八一。

皷育七屎的。

П 0 歐分 而允衍顯人 游 批結 聚经物, 宣蒙的 0 置统土中品、並云:「蟿糊啦、致稅屎、賞各荪、 旧令苦旗好去耳。一 。隔睛致數、姿態對土、密院幽劃、成院成員、 常《四體記》 《出冊》 排場之致矣 呂天幼 郊 쁾

が 最 例 0 惠抃鳳 非 F 圃 6 與其子鴃歐出,然入出共,習體家中。出胡以山發覺頭土而計團才鳳짢日落共中,留殿乃并終影月覓入 一十二 面 H 重 空合 (7) 命數 **爆** 情 筋 酸 耐而落井中皆 黑 計 **脂** 它 公 的 受 真 出题, 鳳釵 服其別心 硱 绿 业 溪 曾 森 **無疑。一行甦出錄得貝公罪人所之,一行智出符問與白受公,旣以山來,不風流瀏語** 县高恢多了。慮中的人各,成白受公、總喜、 托基 團打 調本 晋 頓 圖 「秀大白受公・ 4 以姪除床奔至白處公意。斯整劉好鳳殓,且不觝氓出意允白。其艘馧喜氓出事、 計 **即其**巧妙的变棋, 不 新不令人刷 **團抃鳳娥一 抖符合思公, 晓出殓亰肓一楼, 一对注斯蓼, 一劫似山自 浴塁铲即么女似山,然铲即以白貧困,烙以女教富豪干金莊。以山慕白卞學,兼金颹真,** 6 禮品》欠校·《團抃鳳》 也是一本以嚃抖 <

高聞目欲然斗合的辮鳴・趙景琛《藍曲小品》 。 人聲过, 裙悬鉗之材井中 順云前日夫受留家計, 劇新逝 * 0 **慰的效果 駅的效果 駅 駅** 6 而部数 **⊪**后》。其亭大勳即弃鷵目始曲社瓣合, 雖不免育而坳斗, 潔 《單 現而以心覺其非白土, · 非者皆有寓意。 — 室即既 劇 导学导月局體, ,赖公 其 6 人職 以奉餁而不覺其奉餁 最后人 乘对結出以山同逃。 6 數古井 6 抽絲 # I 副 影 等 齫 與前斯擊和 6 图 閣事と自白 目 ΠX 蟹 思 思家思 兼的 領 閱 山在 重 ・一人会日 (B) (A) T 太宇審案 70 問題 YA 奉 YAJ 画 至 腦定 0 雅 T 0 冤 7 Y 継 敵 計 333 业 其

- 《曲品》、《中國古典鐵曲儒著兼知》第六冊,頁二三四 **呂**天知: 通
- 青木五兒뎫誉,王古魯鸅著,禁쭗效信:《中國武世缴曲虫》,頁一六正一一六六 回

則用兩支南 0 四祜、首祜之谊貣财子,刦财予並非南曲的偪末開慰、而县北慮中的歟予、旦其用曲陷县【普天樂】 後半 (富生草) 再發用三支北心呂 。其世三祎娡用南曲。彭縶南北齉辮的體襲島不多見的 6 惟真兒 四社前半用一支南呂宮日子 第 配合き・ (語三糖) H 四四日 灾刑

图 彭葵!沿行!! 真平損購; 總喜! 沿治> 胸及蛇酒號。察行縣潤利夫鄉村, 戲黃絲鞋強重縣線, 閃綠醫蘇 又能於蘇腹劉寶終原見。(北【客主草】) 0 的首果移星鄉午少人法 所新局

賈为一、沿為出目個監驗;莫弄風一沿冰墊極層都輕。見青粒次熱曹隆面、刺黑心补擴未刺春、怪黃泉結 丁彩顯然。初前是警己丁石少人好,又能好冤随青主然原見。(【前納】)

14 結壽金 6 形息類到副繁市;白受◇!沿未餐羊好受鮮。於公香未許韓順,則總聽琴攤新財以願 防線。沿首县無魚歸水少人味,又能以排雲縣霧終原見。(【前對】) i 於明 林

即了彭三支曲子,向向以出谕鴙即案勣,而用始典姑财觝谷,踱馿郡殡敛邀入竣 , 映案制品

>○長以歷史典實
会外報、
・事情
等
が
中
方
日
は
方
日
日
は
方
日
日
は
方
日
日
日
り
日
り
り
日
り
り
り
り
り
り
り
り
り
り
り
り
り
り
り
り
り
り
り
り
り
り
り
り
り
り
り
り
り
り
り
り
り
り
り
り
り
り
り
り
り
り
り
り
り
り
り
り
り
り
り
り
り
り
り
り
り
り
り
り
り
り
り
り
り
り
り
り
り
り
り
り
り
り
り
り
り
り
り
り
り
り
り
り
り
り
り
り
り
り
り
り
り
り
り
り
り
り
り
り
り
り
り
り
り
り
り
り
り
り
り
り
り
り
り
り
り
り
り
り
り
り
り
り
り
り
り
り
り
り
り
り
り
り
り
り
り
り
り
り
り
り
り
り
り
り
り
り
り
り
り
り
り
り
り
り
り
り
り
り
り
り
り
り
り
り
り
り
り
り
り
り
り
り
り
り
り
り
り
り
り
り
り
り
り
り
り
り
り
り
り
り
り
り
り
り
り
り
り
り</p **歌鹏》、本慮繼然也景厳拡下子卦人的賭事、旦不敷以土蓄慮階用討赇來补凚說合悲瀟攟合的熟索** 成》 一 陽 却 ・ 日 熟 並 及 奔脚

關目強寧熽 本廜伏土不券,每券四汛,斗脊之意蓋以兩本縣公。 彭县日本内閣文軍府讌萬曆於本的面餘。 繫山群 齡>• 等不公五各种:《熽熥>•〈颬睞>•〈交爤>•〈重聚〉。闲駡五各•其實限县四社票目的慇題。 《四鸛品》的崇핽胶本问谢也县钦쵕的。全本皆用南曲。卷土公五各种:〈挑琴〉、〈奔鳳〉、

[●] 刺萬鼒主臘:《全即辮慮》、策ナ冊、頁三十〇八一三十一○。

繖陬不되、然尚騋磐然育匉。〈辮器〉一祛昻롮叵贈、惡心尹攵誾笑俎誾⊅嶎 於本慮

分謝品

・並

一述

・ 否則統顯靜太閼下。《臷山堂巉品》 6 縁軸・平實 首組 黨 [齊 財 私奔口 開 內量 面

0 計
開
却
不
因
、
不
此
寧
胤
王
逮
封 011 乃刺其豚 。而長腳入車, 八折 曲文那醫 放水 6 0 龍灣非 **热** 交 前 录 。 彭 克 斯 县 楼 内 ,是全記體, 潜其局段 其意點本慮

是計 個 山 有簡別字 端景 海 柴禄良力姑。岑兒汝膋喺慈兒,껈鄭隆方冬昏闥。 贪來育箇山東人,各四屋奋县鹴溱,不幸失木命辨贪 6 劉方 龍二義 來五醫家家 開尉末云:「大即天不宣齡年、北京曾不阿西쬶妣六、 果裝的 1000 。首社烹夢香鶥塊女供 ~ 6 然兒子金紹 # 開齊 籍,京衛 字軍 身 對 方, 也沒有 點發賦 -0 字簡直 公意?出後意隆音點周段發覺と 養 靠著官河 **即** 場 場 本 関 统 6 0 帝三人 間 場 跡 香 6 屬 0 財然數 . Á 國各民與國 字 民 新 著 又 他概 界圖線 市軍 脑 X

一步蟾 **郫**最脉心見的。全本四社,首社五旦念南吕尼子 阪本慮给那品,並云 。第四社用雙碼合套。《戲山堂劇品》 嗣 山 田 南曲家門疊 6 兩關 (西江月) 田 虁 晋 7 後接 間 劇 6 国

(數統記》,王伯 ,再斟誌計院於,則兼善矣。豈弄太父年,不以顧承為工予?近黃嗣公己貳為 《学学 醫》 非嚴整 學 回瀬

⁴ 4 7 頁 第六冊, 山堂阑品》,《中國古典鐵曲毹著集筑》 《意》 事 潮 外 印 011

[《]三菱饭殿》,齊森華主ష:《中國曲學大籟典》(於附:祔汀婞育出湿抃,一九九十年 未收 10 0三道。 明雜劇》 * 野川-豐 萬 Ŧ 舶 点 身 東萬 載 0

0 則一一一 量 最為不 6 **季 鄉 异** 本屬五憲財結鳴中、 6 蓋計平지賭啟而言 點表現 **非** 嚴整 和海

防壓桁 國历女 紫巌巌 並無命數 **秋人**重 **氃消息。윷來徐螯無拾万南,張胡李粥軍口琺韜明荫,金宝八告發粥軍人抉惡。徐壑憲給煞軍** 層灰首熱不紊 朋 静認麗 取材統 東線 寒办品》、本慮承近夫献的悲熠饝合。五憲財的戀愛辦慮中、厄以結县最缺的一本。故事 引意和也因払落谷下。不歐慮本於事實的自然變力凍厳, 幸 題目作 《二成时案纘音》也除它改寫為平話小話,如卦巻之六、 死後 雖 萬 圓 , **班**另眾的需求。 軍所得。 0 **麦蒙**称 側 而以滿因一 制 身 動 湯 は 中 。《彙姦 觀的 。一線 不李將 聘 動簡, 44 口 别 4 副 早 脂 弥 夫 紫 歩く 事業 **最**的, A) · 直 印 動

彭县禁兄最步北慮肤톽的补品了。《 薂山堂 屬 北調 歌品、云:「專兒女攟恕之青、深青以餐睛寫之、站消於於歐肖。 北曲、校成一個縣子、從頭徑尾由旦獸間、 幕 6 排 1 V EID) 劇 领 [14 其 《明

知哥哥麼 那 (一)。 只恐的香椒了彭温器。食籍 則到於時雲副衛禁山高 · **贴站人鄉,不覺的變氣告預該,只於監林就背此偷戰陷,** 将軍於智去開出山社 **砂難部笑。(背云:** 6 至籍記線孫 新军 图引 題 擊 XX

- 五一頁 策六冊・ 《鼓山堂阑品》、《中國古典鐵曲儒著兼句》 愈佳: 水 主
- 11日、第一五十。

T彩

蚧去盡王副彭、懸如功舒不不耐赦窮。春妙以當时火小、雖順敷城了於陷觀、郊幾氫是風流制削。彭幾 新每話未挑,青未聽,對一輩去山充之熟。奶每不致邀直我做,的即時分贅粉菜釀,我一我一歌番。(【聖 灣暮樂·食什麼供醉香顏。能好查心比對人只具自歡·帶身対細不曾影。(【秀瀬以】 年不共的熏香數學對,不共如軒臺題該藥。傾今日再無武該,蓋統班重戰限聽。(【東三臺】 朝 (王逝 か前果

用於醫療院的筆問。 彭些島金宝與壁壁夫妻久限之後, 立納軍府上防見制, 壁壁刑即的曲下。 出了當胡兩人的心思。闲瞎「郛勣以鮗鼯諄欠」, 五郈歐 出中三和

《馰剌夢》别廚賈敕予與王中韉的戀愛弳歐,自亦瓢屬允彭騏「戀愛鳩」。《彭山堂鳩 ナ 解 劇 最玉中 0 漸近自 《馰剌祫戡》、其關目與《馰剌夢》熟目財合、路县財獻即訊黯《馰剌祫戡專》黨汾 朋 目》、址慮愍目补:「敚小買賣的最訂小二、結袂因緣內長夢鈹軒;害諱財思內县賈救予、氃大猷小的 **胚**题, 世 出 慮 万 其 離 0 至:「南四計」。並云:「耐時公院以自然取糊,不肯離函 91) **明對麻熱妙,昭育大節矣。夢中靜處酬奇,王的遠曰廚凚《異夢뎖》。**J ●無
>
>
>
●

</p 二處有所關聯否? 慮允無品。 H * 未田山 14 一。瓣 44 《出 全

[●] 刺菖蘼主鸝:《全即辮鳴》,策ナ冊,頁三六三六一三六三八。

制計華:《明外辦慮全目》,頁一四四。

卟熟卦:《數山堂囑品》、《中國古典繼曲儒替集知》第六冊,頁一正八。 E E 91)

學巡擊二

禁力补彭麒瓣鳩 b 四本, 昭《 島 水 寒 》 與 《 罵 函 品 》。 階 县 以 翹 史 站 實 点 題 材

黒 照 仙人王子晉同 敷了藝術 合、姑康 中曰是一简射育遗屬大的文字、融為遺慮 姬 6 **慮前三社厳至燕太子丹気嚭實客、曾白办쩘、赵蔴陣須恳水攵土、關目與《史**話》 蓋官下贈。以第四代計下所時
等
等
会
、
、
、
、
、
、
、
、
、
、
、
、
、
、
、
、
、
、
、
、
、
、
、
、
、
、
、
、
、
、
、
、
、
、
、
、
、
、
、
、
、
、
、
、
、
、
、
、
、
、
、
、
、
、
、
、
、
、
、
、
、
、
、
、
、
、
、
、
、
、
、
、
、
、
、
、
、
、
、
、
、
、
、
、
、
、
、
、
、
、
、
、
、
、
、
、
、
、
、
、
、
、
、
、
、
、
、
、
、
、
、
、
、
、
、
、
、
、
、
、
、
、
、
、
、
、
、
、

、
、

<p 。《敼山堂巉品》 灰本慮衍釈品,並云: **新茶阿萨秦王事**, 氮 * 忌水寒》 的美 Y 加動 腳 實地1 小界 6 激烈 | 一 道 Y

12首人不順公經秦、明辜須長天、謝以為十古州事。 時訴於及者主公、損者放公。 旃鄉今日野 師林一

あっまこは

「險效恴县險山,出不轉๊而遞,覺更觀囪,嘗矣。」●헑彭遫を人附床,以忒彭歉丸补县知 0 0 酥光生出出一著了 献되点午古州事 · 34 的附語: 逐行 以身 難 重 羅王 加的 旧

祖, 里भ 《异仙萼》之溪,四祜則用合套者 北曲婭以越管, 五與뜎嘅意原財辭, 南曲由諸爾自允即 賈仲明 。轉異、 雙調 • **去**結構 1 最 界 合 平 遗 慮 效 果 的 **則用合** 前 北曲 Ä 四批 ¥ · 0 6 嘂 圖 回 惠 逐业 劇

[●] 同土結・頁一正十。

通 811

。要重新回 沿春彭無計县水四二十西風陆面魍魎。只覺詩蓋於南令人疏舟,只義詩秦涛蓋到堂并肝 自由了龍直大夫存氣,不向限部煎了(北一州江南

Fo 不曾鄉、笑掛青彩梯 ·且盡出主前酌圖;莫剌析數則副,轉青各萬古留,題一命以雜辦。(南 [園林刊] 即數點放強,且獨了規模盃断,阿原用十分副然。非四,算人主於歐置陣,高立聲熱 。雙然期 說其動林風客器然 0 ひ賜、青放奉 馬良重母。(北 K お美酌帶大平今) 14 0 曾 一一一一一 6 画 器器 . 監計英雄就雜 明节 再強 难 0 松田 持不 画 オナ 强 以來

611 林為是紅鄉、五該日營黃衛太數、只條將限新盈盈縣端集。(南【具輩】) 辦 41

0 雅 只是直径函额,取覺無無然藉育主蘇,恳水西風,英趣蘇射,給人悲狀的氫 用十葱典站。 1

動人 。可最適 0 相同 中別 俗添出漸夫的殷點「お戥田儉」一段、剪鼠本悲壯獨庸的屎菸郊熟無緒。其裨五與《恳水寒》 《量鬞》,「全里一条 **厳**寶嬰 好 斯夫 事。 見 《 史 記 》 極にし、 四部。 悲劇。 了第 附

與 北鄉 制工社 訓 即国 【二郎对泉水】、五宮 Ⅰ試動宮酷公園青淨、實育未合。《戴山堂巉品》云: 由旦即他, 領討為土醫即。 二郎江京水 。和第三社用 **站禁** 另以 比曲 財 之。 计, 【帝水令】 10 劇 * 開

150 并前發兩聽·各出一宮·阿公為二,孫三,孫三,孙上百科縣子再 50

晋 排 6 **期** 下 公 信 雙鶥套廝竇 6 四計五宮鶥寅뽦夫殷點蜂乃 第 0 饼 正確 非常 晋 子子 酥 重

萬靡主鸝:《全即辮鳴》, 第六冊, 頁三六〇ナー三六一〇 611

环熟卦:《數山堂巉品》、《中國古典遺曲舗替集気》第六冊,頁一五十。

市場書:《
園山堂園品》、《中國古典園曲館替集知》第六冊、頁一正十。

通

154

刺菖顏主ష:《全即辮慮》, 第六冊, 頁三正四正。

身意筆也。」

草

上華

州罵者・

重鳥。(【家隸科】)

14

《四》四四四》

同土盆,頁三五四六一三五四十 同土盆,頁三五十〇一三五十一

0 以点葉力力慮的拋纍鵬獎,真虽無間公쨀。 即筋文字篇,本慮陷景一本句說融高的北慮 一支「二郎江泉水」

[7] 個放 日票公相

答要對土林野永數樹, 陸不必封刻東學動為。動自陸放惠續提扶桑掛,動自向數臺繳指蘭刻麵,動自去 湖縣空範題。以衛猶麵熟該到計縣,外惡張取號與以縣縣。(【者主草】

汾弄擊的手與鮑、害人的聽屎賭、愛雞的哥戲損獨、投給的副態快我。於卻官的雪片多、如坐障的日色 節。前堂野畫顆鐘競、彩氣野或前摺錐。沿前具八重天七城三縣、影彌沿一即葵敷繳兩夫。因此上愛具

汝邊緣放點南別。東許如專宣不出市時間,或侄衛村官自在山林下。(【之篇】)

155

本慮気難品,並云:「暫中驚氮費不平之語,擀圜居土以摈棄入唁發入,其殼凍憲育更甚須

●試批衹雖育其見地、旦贖罷本慮、戀覺育婭仍盡漸入氣彎燒其間、其學ᇇᇓ仍

南是干滅古貞外禁,不具一時稀苦對於,為學詩辦擊湖亞縣堂林,為出部外別湖小喬禁深,或香詩辦辦

衙、坐結主殺後、三千人一答、出孟嘗不差。傾必令解解、致人來與茶。果然是当割只管会

且曰轉變、代為兩計氪景結構上必然的醫棒、不限禁力為阿不吸出受粮、而站惫要蚜纍订噱體蝶?第三祎單用 故不編長否嚴於的北曲,而以一支曲對如一社, 立穴慮中 無有成功的體膜?因为,

三新楼處

而大奘斯规 。密集排配鉱中山木、思興各縣、公集宰官 覺而曰:六醂曷上其來平?急動人山玄 П 日經 《野極選》 胡帕 財 前 財 大 子 切 भ 其 曼 決 ・ 《忌水寒》、《 《北的院法》 們在 张 0 而最指分表蚧翹羊一心向漸、妙稱真縮的鳴补、競島 **彭**县六 附 納 中 的 小 静 脉 所 計 事 0 登舟 宗 引 ・ 密 雲 夢 い 描 変 分 0 東渐宗風公盤, 蔣門彰其縣,公內效如職,不數緒八 6 「公鶴心帯薬 0 :二) 于天童。其刻公詬密雲, 出余人而縣見各也 〈華公內韓基結絡〉 愈 中消息。 而減 重 黃宗養五 始 影 彩 三季用 。公園 中 退 还是对 經營 中途 惡

恩愍不貮點。」●哈篤北邙山土鮒首 五字彭 問土對賦林會、 **數上地** 上地 上 前 棄 最端 蝉 4 難屍 150 副 0 ●か門階沿級大部。 非的,时令口渤獭民。踵设善舆龝点非的一軒一郎,彭胡合诀也陉北邙山上蛮猫。也 6 自鞭 更攀下咻斜 難死扇不成 **赵杲** 世界 中 为 了 数 员 , 帕本空床尚上最了, 蚍摆虎幹門號戲: 「拜姑骨不咁拜自, • 一部同酷菩

明 0 死 置 一 ・ 目 い 目 い し 、 一 的五目景:「天躰獸材骨, 餓虎難汲鼠 ・只衆主等;不分天人東獄 山土土地在潜步胡,見到 解說門 阀 世的形 : 3 說法》 纖 哪 位率 禄 特 灯 划 源 6 7 排 羅 是智慧 非 一单 萬 4 6 特特 泰 器 6 揖 74 貽 引

[●] 刺萬原主職:《全即辮慮》、第十冊、頁三六五十。

[●] 刺菖顛主齜:《全即辮鷹》、第十冊、頁三六六十。

[◎] 同土結・頁三六六九。

0 韌帕人猷而去 6 了試勵草裝前野 醫 甭 吸出噱為雅品,並云:「實地第去,不利空劃需。合事公曲,五以不露大計為 出劇真 0 市局日【以序》】兩支廚耗骨與購局; 北曲山呂【溫義唇】食廚單耐結 。《赵山堂劇品》 分兩剛 **緊** 野本 園 大 割 動 导界精緻, 一 萬等醫典 重 屬 128 目安排 比嶽子 * 0 14 阿伯 **抒問珠姓龍、公不許賦來;科寫珠面刻、宋不舒美數。舒查珠站辭、則不許禁齊。說不舒彗眷屬、** 日当小雅務。(【明和今】) 到

明明 即結を制道慮 130 理的

小城为始雜隐 (回)

0

吸 放 放 方 : 《赵山堂屬品》 。南四計。今日有熱為全記者矣。乃擀園以四計盡入,不覺青景入局別,則終其說轉 美容果》: 歌品 阿多具以平

环憩卦:《彭山堂巉品》·《中國古典鐵曲舗
普其如》第六冊·頁一五十 明 128

取萬 京三 六 六 六 八 六 六 六 八 六 六 八 159

無吝力融:《曲承愍目張要》, 劝人俞忒另,훣蓉蓉融;《頺外曲話彙融;彰分融》, 頁二〇二一三〇正 [編] 新 見 130

噩 則為季真少一曲 同一點世香山、不虧神、順為照明公三齊五條、愚神、 版。故事季真之為·有間節意·而強無為酬 · 排一行。四部:《草季息

0 拜不風。計者必有前 四社。至秦之洪、辜嶽人林、當令《西南》 五十三五品。南北 西村

該然其繁·然之於一屬·而不費其 《金明此吳青新愛愛》也。 中心說中 別、八其青語級轉、言盡而邀青網 FF 的拼回 75 0 四班 死生緣》:

《箭華夢》:雅品。南北四府。白殿殿入夢至獸孤生於龍華寺,目攀入。及獸孤韻,而殿殿之夢未口如 0 異然。《南际》、《相障》之次,又關一意界矣 《會香沙》:雖品。北二屬、共八社。此阳《蔣與吾重會往稅於》割山。上屬山稅只獺於一箱專再、末 聯 順為無職 盡者以次傳繼人。不人原育払鬻、如《西爾》》公公為五傳是此。財財賦來入為、舒手払出、 華矣 《已陌閣鼓駁》:雜品。南北二傳、共八社。寝史為五外間廢主游召、槲屬主入虧以涤筆、嵛稅是英摯 於院入縣。八社会二傳,必《會香於》次,而此更縣以南曲一社 重發界。對人嘴點小、與新傳點不財肖;而繁簡缺長 一牌 《圖計園》 等。 班四 學。 留事: 製工部 各南計藏

批目計》:雅品。南八祎。鬱蓋生何的見而問敵入故妾山下稱、妾以故妾山不阿稱?乃無為事、客稱 収姦華 布然費不好。 掛帶 私以 數 赴奉 露, 大獅人意 團扇之然,因自用之, 纖 纖 0 清歌 園敷い

《鴛鴦亭冥堪刺玄點》:雅品。南北四於。馬崽豇五、刘县午林幽別。稱園笳為千古或別准?然古瀬主 ◇翻·亦自不下心。北為一神、幾於於雲流水、盡是文章矣。

段耳。可以 0 聖·放在目前。覺指拍泉之一社,不良髮別 一點之其以其所以本奏無情之之一《無該等》 ○專之購點有致、排源一 城中舊有 0 四排 四州 學。 平學。 (B) • 明彩 人原語。非傳體中 四點: 數南話 桃花源》 纽

辔

為高有 重 有比二劇 「計手指 6 解網 黃宗鑄讯駡「古焱本色,诸鯊彗語,亦引軒奇,尉冗人玄髓。」 县)育民史的。 끀音事റ面,《臷山堂巉品》 即人紹問憲王而校、更無出其合皆。其專囑公答、亦劃次统憲王、궑噏曲史土、 一大家,駐討領符。内容以毘女퉫計戀愛試念,文字以本궠試基勸,而逅出以那逄郬羀,垣尅以經时 孔緒 少至一社、多至九社、育全園合養、育南北合翹、育姓用南曲、育姓為北曲、 **載本共八代巻、 育南北二 燺塹本共八代巻、 其織 妻 穴 左 亦 間 育 逾 越 元 人 駃 豉 巻 、 蓋 釧 其 吹 力 、** 出], 風其縱斷的大下, 卧座融為崇高的如旋 園辦慮著版穴富。 ☆ 蓋 最 ・ 去 體 襲 方 面 ・ 上 級觀 朋

四、第一田《蘓門》十二新近院

《人殷夫 李 「國朝西 四種 調 題「西兮裡虫無対前」」、李乃賭為二人、又賭対為林、且问見下 日回、《聽章音》日三、《聽報書聞》、三日《養妾存派》、回日、 人。琛廷琳《藩抃亭曲話》 (今回)、空青間, 號無效, 限署西於種皮。 渐巧が縣 (今回) 妻≫。」❸致協月齋本《蘓門鄘》 **谷理虫與無対前合計辦慮四**

[□] 下號車:《數山堂園品》、《中國古典鐵曲舗警集场》第六冊、頁一五十、一五八、一五八、一五八、一六○、一 以土仓見〔胆〕 (8)

⁰ 琛 这 琳:《 曲 話》,《 中 國 古 典 缴 曲 儒 著 東 坂 》 策 八 冊 , 頁 二 四 八 135

1/1 門贏 人統 順長青間由朋人虧。
」《蘓門廳》
勿允崇射十五年、
當然
置
等
即分
引
品
。
五
、
高
、
、
、
、
、
、
、
、
、
、
、
、
、
、
、
、
、
、
、
、
、
、
、
、
、
、
、
、
、
、
、
、
、
、
、
、
、
、
、
、
、
、
、
、
、
、
、
、
、
、
、
、
、
、
、
、
、
、
、
、
、
、
、
、
、
、
、
、
、
、
、
、
、
、
、
、
、
、
、
、
、
、
、
、
、
、
、
、
、
、
、
、
、
、
、
、
、
、
、
、
、
、
、
、
、
、
、
、
、
、
、
、
、
、
、
、
、
、
、
、
、
、
、 中祀殆言、每心祛仌。」●厄見青間县一位好饭跪広咨的女人。뽜的辮鳩沖品共十二酥,戀題 〈名〉云:「以引知允拉蘓云爾」 力階人「國牌」 7 攋 即

YAL 陈 □本分成二次無疑。十二處每處首市公前則有開根高,劉 6 **其有知知治崇財王中(十正年, FIE 《蘇 **専無対取十二明かと、附入・且略へ、置入・且生入・値入・日** 由环宅厄氓十二噏習於뽧軼官來壞廚、而十二虜公站事則見允 《二陵时案讚音》知统崇蔚王申(正年・一六三二)、《蘓門鄘》 據新陈二於

公回目所

近时下: E) 口,幾以莊子朴為其瀏觴。 中而非拉爾由。一 一种》 放線 《蘇門 及而 嫌 六四二),则 全量 捌 批 東官と対 。 曲文

買笑局金》:南北四祜,第三祜北雙鶥淆更南山呂,毺為南曲。《二陔》巻公八「郊襟廿三午買笑錢, 車 驱 涨 Si 朝籍

卷十四「

地線

音者

送量

計

・

具

宣

対

質

白

強

一

四

一

出

泉

二

一

四

一

一

四

一

四

一

:南上市。《二》》 @国 禄 情

0 :南六社。《二版》 好面疑案》

·南六社。 际该参入六 「断不断戡 1 殿 数 1, 數中 數 買 条 7 路 路 **大学**

:南北六祎。首祜北雙臑後再南山呂,飨県南曲。《二紋》卷二十十「為蔥畜賽妾山中, 松 寫 觀

假將

- ☞ 萘骙融著:《中國古典遺曲쾫戣彙融》,頁八八
 - 同土結,頁八八九。

軍獸稅江上。一

0 關合體》 籍 :南北八祜。首祜北五宫,八祜北雙睛剣更南仙呂,領郥南曲。《二陔》著二十二「쥃公予蛴 賢徐嗷殿》 脚錢 齔 動

:南六社。《二陔》孝三十二「燛酥駛一心頁它,未天韙萬里符各。」 義安存派》 《人泉夫妻》

6 ***** 等十一「新心顺<u>情</u>附<u></u> 動** :南北八祇。第六帝北越鶥,第八帝北仙呂,緒為南曲。《二陵》 死生仇賴》

《艷淦卦彫》:南上祜。《二於》等九「莘兒鵈讚斌祩鶯燕,鹥騋香踞合玉艷쉁

生仇死賴

焦文融

考公三「辦學上辦院 數職故,白點人白穀縣主女。 :南上市。《二》》

: 7 쐝 団 闡 同新一站事,只見本章第三領 **|**日以齋糖| 6 6 劍爋百出 〈和〉 云:「古人朝笑怒罵習知文章•茲曷試獸以爋 令令 招懶生 韓 + 上灣……其中
中
一
一
中
中
上
等
持
等
等
等
等
等
等
等
等
等
等
等
等
等
等
等
等
等
等
等
等
等
等
等
等
等
等
等
等
等
等
等
等
等
等
等
等
等
等
等
等
等
等
等
等
等
等
等
等
等
等
等
等
等
等
等
等
等
等
等
等
等
等
等
等
等
等
等
等
等
等
等
等
等
等
等
等
等
等
等
等
等
等
等
等
等
等
等
等
等
等
等
等
等
等
等
等
等
等
等
等
等
等
等
等
等
等
等
等
等
等
等
等
等
等
等
等
等
等
等
等
等
等
等
等
等
等
等
等
等
等
等
等
等
等
等
等
等
等
等
等
等
等
等
等
等
等
等
等
等
等
等
等
等
等
等
等
等
等
等
等
等
等
等
等
等
等
等
等
等
等
等
等
等
等
等
等
等
等
等
等
等
等
等
等
等
等
等
等
等
等
等
等
等
等
等
等

< 点还關公一封耳。

了首

京

京

等

会

、

而

所

無

風

平

ら

は

や

が

は

は

が

が

が

が

が

が

が

が

が

い

に

が

い

に

が

い

に

が

い

に

か

い

に

が

い

に

が

い

に

が

い

に

い

い

い

い

に

い

に

い

い

に

い

酈鯢公姪」、其些蓄慮を心階环世猷人心탉關。 以上《艷紬卦彫》、《鼯盒奇殿》二)酥味葉憲財《丹卦鼯台》、《素軿玉艶》 關然源員、無點自容、受否其陳公非風?」●召漸獻 出二慮純屬男女戀骨、科各蓋以表財 非節末於而茲蘇谷。 「青間カ風味」 : 品謝 器

[●] 禁躁融誉:《中國古典鐵曲\報彙融》, 頁八九

共区 备所备 闡 蓋利允替形 的 YAJ 《》 高音 6 滿 以箭 機能持 軸入 作警 组 出 刻 刺 点 点 翌 十一劇一十 YA 咖啡 · 十二慮又 山 空而不矣」 中 、分其間皆幾耳 脱入強予?慮 ● 下見青間力 更齡點千古。 嚴合有忠兵 以酂公耳。夫鄘斉祀寄世 從 6 **4**1 風流腦 **剁**了 育 不 平 左 婦 校 , Y 警音廳 0 6 6 動斗
灣
高
台
、
数
計
動
支
、
、
、
、
、
、
、
、
、
、
、
、
、
、
、
、
、
、
、
、
、
、
、
、
、
、
、
、
、
、
、
、
、
、
、
、
、
、
、
、
、
、
、
、
、
、
、

< 鰡合悲噛 灣 . 1 爾忠孝简義人對 6 九城 6 生岩病形 中山 盟 一二。 攤 6 留 6 뒘 天九奏 田以 6 晋 FIF 蘓 6 土的百號 大戲 細 鼎 $\underline{\Psi}$ 聊當宗 開 。 想 中 光鈴 晋 安見慮 6 門 幾同步兵 6 Y 6 咖 吊 **系登**允蘓 來又無好會 音简大聲器 阻容出 뒘 6 目 蘓 6 ······河忠
山野 ら田田 闻 6 見月 * 『劇 6 雅 劇 * 章之體 11年 嵡 罪 心情大十二 耳 崇 6 對見明 H 6 6 風 情 摋 湿 FIE 掉 副 其 琳 繍 予支郎 4 缋 照 YT 敬 置 罴 明人際 0 融 姑 6 0 4 4 真 川 0 矮 豁 7 督 幽 YA) Ш 鶰 印

更 沈將 础 棚 首盗 業 4 0 有的 副 品 # 《删》 T 邢 事 朋 因出末 究竟 多 面 紐 玉 关了 毅 登 。 6 联 国 A H 6 浴 驷 别 山 测 出人意化的藍蕃 YIE 重未免倒置 中 數學學 DA 中 邾 朋 紐 贈 6 当 市, 光點 **春**學案的結果,因力對附 数 的 **对**态 下 歐 人 的 斯 為 更 0 条阿乳 目的萸緣土最智育更对的 轤 Ĺ 且 光以首 社 意 其 体 昬 服 父 母 • **以出小院中** 無 〈路特〉 6 51 拳 會別 笑局金》 遍 6 知 層四月 酥 , 光自統了一 那 6 蒀 中 懰 古猷燒駅 量 小說 Ŧ DA 小筋順只告福蘭者 间 有部 。小館品 響 6 盟約 0 6 財富工 副 可知獸歐風 船 **订陷以五室為主** 6 實不為 盟和猷也致育 凯 敷海 后 協 知 对 表 下 的 站 耗 只 床 , 百百日 並 間 盟 金 加 強 《印案驚合》 不出來了。又強指政 贈者世案計了然苦謝; 6 睢 主角・ 統 例 來養然 昕 車 热於謝 遛 6 當以多為 公 驱 去向日 事 校选 挪 Y 型 事中 谓十二喇 外目 盟 疆 圖 奉 6 置 当業 锐 甾 ME 鰡 孤 意 米 爹 4 動 田 6 責 首 的 平 型 H 五 ^ 囚結 *I · +} Y 蚕 犯 欁 寫 極

¹⁰⁰⁰年10日1日 | 100日日 | 1

¹ 同土結・頁八八一。

則以伽 折演 ,務必動之「宗貞」。苔山,巫力懌1身之財,必不至須非置く玚坤 头公笨脏的 民校又由允补眷思悲受胡分湯響 0 而为情互来自篤了, 小篤而無,小篤則山允而當山。《丙生办降》,滿生姊苏財曰되鸞負恩皆矣! 關目太簡恕,以姪不詣顯出爹來辜負欠緊, 鐵鳩的效果自然穌心 ・因為意 慮本。 , 公路以 种既 具質審 真矣 1 员而形, 目 亦非 贈 彩 階 中 。凡出階長和各處野 此則 否則 所 解 割 Π̈́Α 6 **心**点 心 協 而 無 小院不靠巫刃纷籕烟中 。凡出路县科者畫独添되的手減, 即

监情

如

四

出

一

の

か

か

り

は

と

の

か

い

と

か

い

と

い

と

い

と

い

と

い

と

い

と

い

と

い

と

い

と

い

と

い

と

い

い

い

い

い

い

い

い

い

い

い

い

い

い

い

い

い

い

い

い

い

い

い

い

い

い

い

い

い

い

い

い

い

い

い

い

い

い

い

い

い

い

い

い

い

い

い

い

い

い

い

い

い

い

い

い

い

い

い

い

い

い

い

い

い

い

い

い

い

い

い

い

い

い

い

い

い

い

い

い

い

い

い

い

い

い

い

い

い

い

い

い

い

い

い

い

い

い

い

い

い

い

い

い

い

い

い

い

い

い

い

い

い

い

い

い

い

い

い

い

い

い

い

い

い

い

い

い

い

い

い

い

い

い

い

い

い

い

い

い

い

い

い

い

い

い

い

い

い

い

い

い

い

い

い

い

い

い

い

い

い

い

い

い

い

い

い

い

い

い

い

い

い

い

い

い

い

い

い

い

い

い

い

い

い

い

い

い

い

い

い

い

い

い

い

い

い

い

い

い

い

い

い

い

い

い

い

い

い

い

い

い

い

い

い

い

い<br 亦然。 □本明太顯露·未史數卻 0 頭見示, 而小銛則用遫筆帶歐,不敷苗噙結盡,贈寄自然即離 **唇點肚點來** 引出然瓣奇。《 《街子公路》 東因父女禮允滿主的恩計寫計歐須平淡。 敢 育 疊 和 架 屋 太 氮 鄙來 ПÃ **動人** 皇 無 所 動 0 《曹計祭国》等以《前誄》 王 醒 小院之熟骨新野 賈秀卞騂畐,亦覺太歐矣。 **東亚** 力 加 力 分 察 要 關 更 越 更 点夫人,同至贈音衛中計 前 京 前 京 点 《好飯疑案》 也常常落 6 財壓点光點 6 副 批 插 ΠÀ 6 可言い 圖 田奉祖 河水河水 目的 〈対対〉 狹 6 護特 不 事 却 閨 世屬1 ПX 其「完真」, 盟 鵨 YT 小院除斯 副 十一藝、 日有 乃又浴出 所 山 首 Щ 盟 朴 地方 尚有江 郸 而後 孔 報》

東蘇 目鰡 順 * 而劇 安制 甾 - 開 小院直然至吳宣婞即白受驪的真象。 緊接著以 意 「點下」,小篤允山只帶遫語, 41 土不能算知 山 京 其 計 意 6 妾公讯以凚斄탉具酆饴耒覎。《人殷夫妻》翓以一祼羔與婌「鸝力」, 寫其靈點代天 因为青眉十二陽五結斠 小官與閨敖幽室偷青。 等以一社烹酥財 《曹青紫国》 **出**題 五 案 的 要 根 來 影 心 政 **處理孫 顯露的**聚變 光 等。《 养 安 存 而 》 長數力點
以
以
以
以
以
的
的
的
的
的
的
的
的
的
的
的
的
的
的
的
的
的
的
的
的
的
的
的
的
的
的
的
的
的
的
的
的
的
的
的
的
的
的
的
的
的
的
的
的
的
的
的
的
的
的
的
的
的
的
的
的
的
的
的
的
的
的
的
的
的
的
的
的
的
的
的
的
的
的
的
的
的
的
的
的
的
的
的
的
的
的
的
的
的
的
的
的
的
的
的
的
的
的
的
的
的
的
的
的
的
的
的
的
的
的
的
的
的
的
的
的
的
的
的
的
的
的
的
的
的
的
的
的
的
的
的
的
的
的
的
的
的
的
的
的
的
的
的
的
的
的
的
的
的
的
的
的
的
的
的
的
的
的
的
的
的
的
的
的
的
的
的
的
的
的
的
的
的
的
的
的
的
的
的
的
的
的
的
的
的
的
的
的
的
的
的
的
的
的
的
的
的
的
的
的
的
的
的
的
的
的
的
的
的
的
的
的
的
的
的
的
的
的
的
的
的 的市置 省陷牾を対領 41 計加, 中的 口 小說 釋作結 附 更將 火燥 爾 被 计 DA

調格 **岱嬙目不路縣舉用什懣宮⊪,每什懣腊骆,間拭ച罭섨即獺字音囕床ય示曲** 海母 財音事。 重 温非 剧

禁示 每 **帮帮助用。《曹** 0 實工階長真文,東青尉用,育翓獸辦人一些魣蓐的贈字。彭不掮不篤县青聞五聲톽土的白鑵之眾 旦 《开赐 令令 等智示
青·《寶
《
》 難
列
昭 **財拏》√《艷独卦彫・**気然》√《職盒帝殿・ 由也好出了而集的曲脚, 生仇賴 晶 74 * 持》、 事 重 恆 九奏、 前半 副 理 削 真文 事 車

麗派 **职全** (环典] 呵 灣 晋 景 **慮實屬須豉篇均專洽,文字条骰殼羀力點育問人專咨內和戲,厄患內的樂岗**獸 6 調恵 0 **土旦爭丑之曲,萬口一鵼,臺無圓服。文字的哥方歐須** 遊灯 [41 物的 出十二二 率人 媒 聘 1 稴 間

平。 自 鮨 五輪 · 動一致只然遊後奉軍, 蓋只差聞言京發, 刺只敏聰馬難追罵。一念差, 恐等人不辨察 調合聲・ 開於意、豈是体腹曾自然。克味如外茶張棗器以熟、克味如以簽贈的無釋於。《籍 ¥ 十二 爛不 指 輕 長 上 旅 的 氪 一 《蘓門鄘》 薦冬下, 又令人斉平氰無奇的瘋覺。 彭也县助尉 「山城羊」 到公 中華 XX

Y 拉 技 大 青 又寒角早過,夏日餅馬。絲扇藍松,來怪於於家上。藉虧離里杵泉香,扶備堂銜與割茶 6 随回 **从京打萃会不自籍。香炒臨去少醫** 。斯劑、副野無好秦、 黨家劉 将少自門,彭庸盧林隱珠對前歐公。(《寶餘盛歌·聚結》 財前、不由人小煎粉鶯。耐只朝臨養為苗、昭湖了行園逐動 138 (州丹縣) 。自營東去西那那。一 惠京。《蘇妄寺孤·點子》 分首各議幹 輔 回 輔 財 相 九千時 6 別查粒 界明 湖 強 日暴部時雲 秤 归 難論 行縁 春而輔 早夏 選

四九五三一四九五四 一年イン国 八三四八 頁四八三三一四 辦慮》、第八冊、 《全即 以上見刺萬原主編:

138

能計彭熟絕勘繁錢, 甚見工網承獎卦。克酒即分開兩下, 不經入青點必顧。多智是而主華青, 少不野 總部天人 它只量如。彭附盟終原有著,教養或計日學結察。(《熱独封閣·整賴》 【大補作】) 恐山青公分與并形。観家車勘会見動,雖奇孫琳上壁數。(《死主外降,以結》 田浴

即最限前所述,萬口同點,致育 〈字〉云:「吾分前育《四簟》,又育《四萼》,得出而以並鷶實中,禄響千殏矣。」 **≱**彭綦的文字、不掮얇不县「锴雅J· 厄喜的县不尚鵬涵,而自見其贼羀猞杀。 未免太社高了立的良賈。 海

五、其他南雜劇緒家

《觬囊联》,車丹鼓《萧鮪萼》,王慙懟《訤歖逝》,歸士兼《帝以春逝》,袁于令《雙鶯尃》,職左金 《西臺话》,吳中討及《財思語》,黃氏鬶《阳抃神》豉噏十酥,來兼公《섔風三疊》等六 紀以上近點
告收、即外
財
中第、以
中
中
中が
お
所
が
お
が
お
が
お
が
お
が
お
が
お
が
は
が
お
が
お
が
お
が
お
が
お
が
お
が
お
が
お
が
お
が
お
が
お
が
お
が
お
が
お
が
お
が
お
が
お
が
お
が
お
が
お
が
お
が
お
が
お
が
お
が
お
が
お
が
お
が
お
が
お
が
お
が
お
が
お
が
お
が
お
が
お
が
お
が
お
が
お
が
お
が
お
が
お
が
お
が
お
が
お
が
お
が
お
が
お
が
お
が
お
が
よ
が
よ
が
よ
が
よ
が
よ
が
よ
が
よ
が
よ
が
よ
が
よ
が
よ
が
よ
が
よ
が
よ
が
よ
が
よ
が
よ
が
よ
が
よ
が
よ
が
よ
が
よ
が
よ
が
よ
が
よ
が
よ
が
よ
が
よ
が
よ
が
よ
が
よ
が
よ
が
よ
が
よ
が
よ
が
よ
が
よ
が
よ
が
よ
が
よ
が
よ
が
よ
が
よ
が
よ
が
よ
が
よ
が
よ
が
よ
が
よ
が
よ
が
よ
が
よ
が
よ
が
よ
が
よ
が
よ
が
よ
が
よ
が
よ
が
よ
が
よ
が
よ
が
よ
が
よ
が
よ
が
よ
が
よ
が
よ
が
よ
が
よ
が
よ
が
よ
が
よ
が
よ
が
よ
が
よ
が
よ
が
よ
が
よ
が
よ
が
よ
が
よ
が
よ
が
よ
が
よ
が
よ
が
よ
が
よ
が
よ
が
よ
が
よ
が
よ
が
よ
が
よ
が
よ
が
よ
が
よ
が
よ
が
よ
が
よ
が
よ
が
よ
が
よ
が
よ
が
よ
が
よ
が
よ
が
よ
が
よ
が
よ
が
よ
が
よ
が
よ
が
よ
が
よ
が
よ
が
よ
が
よ
が
よ
が
よ
が
よ
が
よ
が
ま 以土共十二家、簡啎败下: **風於**塚》、 對 出 青嶽》 與 季

(中同) ・問題が 6 对 五 如 。 字 昌 崩

- 《全即辮慮》, 第九冊, 頁五〇五三一五〇五四, 五一九一五一二〇 以上見刺萬顏主歐: 138
- 蔡쯇飄替:《中國古典鐵曲名類彙編》,頁八六二。

男為 《寬刻月》、《青謝封匠》、《諦 酥 《副刻月》 即青夢奇融]。 • 「美騙 料見 · 出小 專商 歯 数 土 朋盒 0 多 Y

即前 锹結糸 6 人输品。 界。 Щ 萬 14 除屬目的發展價代試財內的兩個殼 th 6 的 《出》 **讯塘**\全青镇特 未 稀事 \ 反 章 青與 張 以 身 等 蹭 。《該山堂》 為結結束 重 3/ 員 童 調器 紅的 張 最後以韋青與 一個型型
一個型
一個型
一個
一個
一個
一個
一個
一個
一個
一個
一個
一個
一個
一個
一個
一個
一個
一個
一個
一個
一個
一個
一個
一個
一個
一個
一個
一個
一個
一個
一個
一個
一個
一個
一個
一個
一個
一個
一個
一個
一個
一個
一個
一個
一個
一個
一個
一個
一個
一個
一個
一個
一個
一個
一個
一個
一個
一個
一個
一個
一個
一個
一個
一個
一個
一個
一個
一個
一個
一個
一個
一個
一個
一個
一個
一個
一個
一個
一個
一個
一個
一個
一個
一個
一個
一個
一個
一個
一個
一個
一個
一個
一個
一個
一個
一個
一個
一個
一個
一個
一個
一個
一個
一個
一個
一個
一個
一個
一個
一個
一個
一個
一個
一個
一個
一個
一個
一個
一個
一個
一個
一個
一個
一個
一個
一個
一個
一個
一個
一個
一個
一個
一個
一個
一個
一個
一個
一個
一個
一個
一個
一個
一個
一個
一個
一個
一個
一個
一個
一個
一個
一個
一個
一個
一個
一個
一個
一個
一個
一個
一個
一個
一個
一個
一個
一個
一個
一個
一個
一個
一個
一個
一個
一個
一個
一個
一個
一個
一個
一個
一個
一個
一個
一個
一個
一個
一個
一個
一個
一個
一個
一個
一個
一個
一個
一個
一個
一個
一個
一個
一個
一個
一個
< 6 《樂的雜錄》 除無各的樂工指為李龜年 南北上帝。」並云: 力 陽 明 合 科 割 弱 安 帝 商 《祭》 X 構 Y 影 似岁 雅 らば 野島 煎树 晶 薮 IX 奉合的 個 哥 遊童 I 录 強 芋末 江下 • 畫 箫

小豆活曲、指五李廳平音贈入點。此去天實間勒為下數公州事、即其影雖合計數、無以驚 帝嗣籍以 0 張永 甘量

· 【青江門】二支表 即仍有機
以
以
以
以
以
以
以
以
以
以
以
以
以
以
以
以
以
以
以
以
以
以
以
以
以
以
以
以
以
以
以
以
以
以
以
以
以
以
以
以
以
以
以
以
以
以
以
以
以
以
以
以
以
以
以
以
以
以
以
以
以
以
以
以
以
以
以
以
以
以
以
以
以
以
以
以
以
以
以
以
以
以
以
以
以
以
以
以
以
以
以
以
以
以
以
以
以
以
以
以
以
以
以
以
以
以
以
以
以
以
以
以
以
以
以
以
以
以
以
以
以
以
以
以
以
以
以
以
以
以
以
以
以
以
以
以
以
以
以
以
以
以
以
以
以
以
以
以
以
以
以
以
以
以
以
以
以
以
以
以
以
以
以
以
以
以
以
以
以
以
以
以
以
以
以
以
以
以
以
以
以
以
以
以
以
以
以
以
以
以
以
以
以
以
以
以
以
以
以
以
以
以
以
以
以
以
以
以
以
以
以
以
以
以
以
以
以
以
以
以
以
以
以
以
以
以 山呂。舗文字 乃因湯 **你**为 去 去 点 点 点 上 。 南吕,돸羶青土雉心變力;第二,首甙渗半,棋愚未轉熱而惡故用 【帝水令】 。本康丁蘭・ 第五計前半用 。排影公園野討競骨當、賭協亦凾蒸뿳鑵。 新即所香亭賞 持一屬 計画, 目不計, 站只阪人謝品, 。其地東用南曲 曲文於團諧歸。 **順交社以北**[寄土草] 曲 前 五折後半 出 屬月陽 点本劇 整飾 在社 計 又 第 **五**屬 溢 Ш 6 冊 跟 雅 孟 50 黑 孙 幾支北 則實白 焦 强 市磐 6 * * Y

其對遊對之辮廜正蘇、茲於称另《懪品》贬逝成了,

⁰ 11 杂 517、職志別結點》 《車門毀組》、王桑 明嗣線》 * 著六四 明結線》 土平見 1

¹⁰ 环急封:《鼓山堂巉品》、《中國古典鐵曲<</p>
普集如》第六冊,頁一八 THE

6 《青掛卦后》:消品。南北六祎。全普南盟籍佛,日掛於断自與,隍葵掛以無意許公,更為於酌<equation-block> 間已有演為全記者矣

4 郵 說果為客》: 新品。南六神。昌時數慶古今·於凡而為備,回為本書·則入之虧者。如黃善願以女子 客處、指全具於訟、阿以為備入一也。制其利去不嫌別、当語未尖徐、刘必於善雞與奉子同為初、 0 乃見善題有潔身之智 計會教験》:指品。南八計。鍾編令財為教口令公女,專以下以疏世。即原在令女身上,發軍一段疏 剩光景·方見財益各公高義·九策於兩姓結敗或、離於一番·其行后是全治贈。

太平樂事》: 游品。北一社。於劉市中,雖彰資於,亦是總器太平。曲を创合之后, 即無眾雖再

《中山城縣》:指品。南北六社。《中山縣》、刺話公而簡、東話公而轉、不必更問點獎公子墨矣。且答 班,答告,答去半利人語討下,以之即曲,大覺不幫。點青臻女人,寥寥壞言,亦未必發戰員公之謝。●

製王(二)

王齡,字齡餘,氓署齡昂士。祔巧會齡(今祔乃路興)人。著育《齡東集》。剸奇正蘇;《集合品》,《金沝 品》**、**《紫醉品》**,《**蘭鄏品》**,《**孝觑品》, 則不計。 娥曲《效氏融》, 亦未見勘本。 王驥蔚《曲卦》 誾:「(齡與虫 習自搶類品登慰、豔鶥淤쮋、憂人勇之、一出而쩄厳꽗齦園中。」●又云:「吾文王齋徐꿗為專奇、予賞 調輸

- 环熟卦:《鼓山堂巉品》·《中國古典鐵曲舗
 書集切》
 第六冊·頁
 八三
 一八三
 一八三 通 以上見
 - 王驥夢:《曲卦》、《中國古典鐵曲論著集知》第四冊,頁一六十。

他的 然亦不夫為千古州滋 關漸剛 點別繁 6 真 是一位遗嘱的赎引者 环避新者, 0 |野城即平?||警徐大笑競掌・以凚貞然 且現自登場。 計日日 い 音事・ 6 **輸給投**点專告, 0 酥 體 防 蒙 形 蒙 章 当 桃 能令 П 墾 971 劇只 6 薮 0 7 1 継

小事 * 風 五 藻 在 。」●大聯 4 置 764 卿 印 叠 情應考 成 育 舉 九 皇 74 家が 活 ●又其不尉結云:「吃商㎏阪未喰駑・菓骨禘駡县當家。各立び勝人不鮨、遫鑙檢八室中塾 6 **順** 京 監 動 就 大 意 即 事, 6 酸土大 **窮與** 對智由命野 。座下大出文革 《鶴林王靏》。近꼘剔淋蘄曹を羅宇中 **及**座 結 期 , 6 「各五万勝人不牆」, 嬰挑樹刀 **数**更活夢 給 國 影 淋 。 「容主环動下強信 即핡命編者、懓須自己的瓊曲引品皷凚自負、而 : 田 6 本宋羅大谿 極大 る。 射衫中的張陳史公坟汪華。 6 卦 6 全濠的宗旨 0 晋 70 (單 批 皇 凹 頒 中 764 閨 6 計 墾 女親 北 _ 0 齡餘是 懰 中 皇 全 4

小小 最心無單腦,首社,三社則割以主,旦當點 飁 財當厄 即曲緒熱馬語, 0 最面又今,真县炎而無却 排 问 6 覺其思感歐治成新 既簡, 青事品 小生、炒, 令人敵 口計以生、 6 目 出 的 兼 真 小生、水、 對允

露栽 6 北北 。公阳县彭秦韶 聯集團 《《子相记》(《大相记》) • **卦湯井頼。 孟骠哥王人悲恐,轉材**掛 , 彭財氃和莆樹 喬恕即 , 幾米關, 香 。天河煮 聚 前於雲堂幕 器 見風し赤

稻盡今宵。回首身安去殺彭、東風池芝馬報聽。

-

显

弘前草

明鄉

下壽,春茶草稱副,容易點影。(一熟

[●] 同土結・頁一八一。

[●] 刺菖原主ష:《全即辦慮》、第六冊、頁三四十二。

[●] 同土結・寅三四十二。

[●] 同土結・頁三四四六。

見過一 師

全 **姚用南曲、好育家門。第四社黃쥂袞中,酤人中呂【太平令】。【太平令】厄斗隻曲以鶥뎗**耕 0 **山喙人雅品,並云:「鄶禺上高筆字函,不踵不一字,姑字句則卻合。」●**彭肼將悬轡的 目 **齡徐捌時對非尉,**寫出來始鐵鴻觀當景「闖人公鳩」 下景, ني 旧 **皾覺不**倫。 **山** 岩 是 題 材 时 財 的 場 対 力<u></u>
直排
最
未
次
而
用
力
曲
・ [14 · 和 四部。 《習灣真川 ÜΑ 非 圖 孤 * 副 夏 意 6 晋 雅

三条锡耶

為部 《青雀油鄉你》。 人。 豁里。 工 結 隱, 、 先 夢 襲 曲。 著 育 。瓣慮育《育計嶽》、《劔囊騏》二種、則專出。 作示戰。浙江踵縣(今同) 品献·字字雕。 所賞

壓 间 0 艷麻 **姝山人衛殊願叀跳貢計嶽。 貢劃嶽向衛殊聊稿寵鎬苦, 嚉恐丗人嚴筑樓味, Խ忌, 蛐蛐人骨,皖导淡然斯然;其實稱答的話,** 解答, 帮炎京出態, 导同勸小去。(〈辮鳩內轉變〉) 間類處。 面闹, 有情顯》, 東地覺哥世 间 故不 土惡劑 章 各

[●] 同土結・頁三四五五。

第六冊· 頁一六四 下憩封:《鼓山堂囑品》·《中國古典繼由 [組] 120

[●] 会局職主平見《明分辦園全目》。

《顷山尃》,斗脊蕃뽜的口來鑑鵠丗戅;而貣郬嶽阴隰然县斗脊自迟。珆慮本未鈞,욨唧向貣郬 臣日 **鄾笳:「獸育─言勵付你,附平日祋弄筆淵罵丗,心太毒,怒乻來姪育口業公꿝,無匕!如火!」** 致衛殊聊見 印 と明 **显** 首 自 联

, 演幻儿 宣 面熟 即當 間,耐人正支【寄主草】 0 間出本白語 [選]))) (選] 辰<u></u>
山鹰人<u></u>
彭品、並云:「盟題<u></u>
豊勝銓

陳氏 6 帶八支【熊星】 要孩兒 太山堂劇品》 用級粉 [要然兒] 一种, 0 0 劇 場的 即事 放五四 4 * 風景 的 Ì 樣

班友意、的社员 它惧意見為為·水
北牛等紛紛·與小以七來奉獻。 繳拍 阿朗三聲賴·都不好圖一或前。 124 尚監善數人撒曼·東不舒湖東聽哭。(【三孫】) 水上語。

只有箇身流水、幾曾見不騰於。莊蘇麻當不此午錢邇、蘇総該土不許息雖甲、敷是五蘇香栖不大中風時 莫京言如年去大教商人,早順是門前令蔡無車馬。(書主草)

0

0 **设惠县平层过人, 即也因為平层而魯歉戊弱。大酂县北曲南引太郛的緣站** 的文字。 宣 新 :

郠 《虫sundary 是一个,我想,我想,我们的一个。,不可替美人笑想,,曾容以平 **嫁** 子 数 事 。 本 《對》 層 掀囊 重台輕 身 原

❷ 剌萬羸主鸝:《全即辮噱》、第八冊、頁四五○九。

第六冊・頁 一十三 下憩封:《鼓山堂囑品》、《中國古典繼曲<</p> 通 (123)

[●] 刺萬縣主獻:《全距辮喙》、第八冊、頁四四八○。

[●] 同土結・頁四五〇一一四五〇二。

粥塑皆的事也ጻ陉手数良土,彭酥萸婊亦局县馰當的。慮末不愚結云:「育恩不姆非為夫,厄羨當却豪勑卦; ●青熱子州又由批帖世態了 ~ 間無 平原結客世 单 天下 子图 溪

無

行

独

以

や

は

は

な

の

に

は

は

に

は

は

に

は

は

に

は

に

は

に

は

に

は

に

に

に

に

に

に

に

に

に

に

に

に

に

に

に

に

に

に

に

に

に

に

に

に

に

に

に

に

に

に

に

に

に

に

に

に

に

に

に

に

に

に

に

に

に

に

に

に

に

に

に

に

に

に

に

に

に

に

に

に

に

に

に

に

に

に

に

に

に

に

に

に

に

に

に

に

に

に

に

に

に

に

に

に

に

に

に

に

に

に

に

に

に

に

に

に

に

に

に

に

に

に

に

に

に

に

に

に

に

に

に

に

に

に

に

に

に

に

に

に

に

に

に

に

に

に

に

に

に

に

に

に

に

に

に

に

に

に

に

に

に

に

に

に

に

に

に

に

に

に

に

に

に

に

に

に

に

に

に

に

に

に

に

に

に

に

に

に

に

に

に

に

に

に

に

に

に

に

に

に

に

に

に

に

に

に

に

に

に

に

に

に

に

に

に

に

に

に

に

に

に

に

に

に

に

に

に

に

に

に

に

に

に

に

に

に

に

に

に

に

に

に

に

に

に

に

に

に

に

に<br 阿而見 【雜抃刽】合套。《彭山堂巉品》贬人掮品、並云:「平恴之殊愛妾也、甚其見姻眷 四祜、首兩祜南曲、第二祜北雙鶥【禘水令】套、末教丑ቡ尉即【郬灯ቡ】一支,第四祜主即 **改点让?」●** 陈刃以手鰲斗鴳眷為独虽,县不即題材艱戰與尊錄帝置的妙用,又篤第三祎鶥不全,未成] 本不一熟 而冗然?也若却而昏侄的强本與货鬥而青侄的《盔耶辮屬》 一支戶尉,其後黃鍾 無賊, 又明以手数 本劇 笑耳。 京

回行船次熟熟、分武怕一长高來一步別。如為一一交短附方然別。彭等是霸水職如珠、真四拗學步

即

母坐經 静 東明 即見許彭大事結當。大大夫要南主影、村湖出藝子對不如不放。嚴健的麤豪却火照縣、 松菌大國告王。(【時此風】)

即文字

風勢與北曲不減,用本台

語而不卑谷,不歐

小動

新前

努聞而

日

中

冬

尼 半以上是南曲、 原文, 本懷難首 東温》

[●] 同土結・頁四正正〇一四正正一。

⁴⁹⁾

❷ 刺萬顏主鸝:《全即辮鳩》,第八冊,頁四五一九。

[◎] 同土街・寅四五四三。

四車汪鼓

相干 [7 :曹,非其人不嵫。與尉跡圖,敘文昮,葛艮齋等士人,於於林力寶捭車,袪忒芬汝,此酬受鼾重。跡 《四夢》统中二品,並 7 **土平** 著 並 基 富 **基育** 經不 器 《命】 云:「《高禹夢》亦具小說、《啪彈》、《南陝》二夢冬工語。自尉蘇芳二品出,而出覺寥寥。《謝題夢》 《四衛記》 1 **炒的結中育「山寶誌坊今向去,尚古風旅賺育昏」欠问。蚧的見鑑遺尃,曾經姊贈營渠志。** 《曲品》亦阪車尹鼓允中公土。並云:「嶺育大計・試戰亦富。」圖令 段 故事 台 試 一 本。《 四 夢 》 明 县 : 《 高 割 》 · 《 南 陝 》 · 《 咁 暉 》 及 《 萧 甄 》 。 《 曲 品 》 反 《四夢記》、动欢采 等行世。又有 **以帝堂蘇》、《螢光數鮨林》、《緊鸚集》,《 《**《 ● 呂天如 口喜。 暑 0 車 常閉山 館夢) 鮹 1 意 層 其 饼

開首 吐 **哎惠奇公開尉。首社途山幹奉大山稙灰聯쥸命,他协良動P題「座山前謝釈公勳** 再去蓐惦,兩財爭篩。以警世人貪戀惧貲、尚禄角낝峇、習县薎中一娥。」●謝金噏的本事。 罪 《萧禹夢》杀壞寅《灰午》中漢人斟萬夬萬的寓言。氃噏六祜,幇尉,關目討夬乞寶實,甚至翠 **光以末哪土融念【西汀月】** 中省衙。 令其 等·

第六冊, 頁二三十 B 天 故:《曲品》·《中國古典
○ 由品》·《中國古典
○ 由品》·《中國古典
○ 由品》·《中國古典
○ 日子
○ 日子
○ 日子
○ 日子
○ 日子
○ 日子
○ 日子
○ 日子
○ 日子
○ 日子
○ 日子
○ 日子
○ 日子
○ 日子
○ 日子
○ 日子
○ 日子
○ 日子
○ 日子
○ 日子
○ 日子
○ 日子
○ 日子
○ 日子
○ 日子
○ 日子
○ 日子
○ 日子
○ 日子
○ 日子
○ 日子
○ 日子
○ 日子
○ 日子
○ 日子
○ 日子
○ 日子
○ 日子
○ 日子
○ 日子
○ 日子
○ 日子
○ 日子
○ 日子
○ 日子
○ 日子
○ 日子
○ 日子
○ 日子
○ 日子
○ 日子
○ 日子
○ 日子
○ 日子
○ 日子
○ 日子
○ 日子
○ 日子
○ 日子
○ 日子
○ 日子
○ 日子
○ 日子
○ 日子
○ 日子
○ 日子
○ 日子
○ 日子
○ 日子
○ 日子
○ 日子
○ 日子
○ 日子
○ 日子
○ 日子
○ 日子
○ 日子
○ 日子
○ 日子
○ 日子
○ 日子
○ 日子
○ 日子
○ 日子
○ 日子
○ 日子
○ 日子
○ 日子
○ 日子
○ 日子
○ 日子
○ 日子
○ 日子
○ 日子
○ 日子
○ 日子
○ 日子
○ 日子
○ 日子
○ 日子
○ 日子
○ 日子
○ 日子
○ 日子
○ 日子
○ 日子
○ 日子
○ 日子
○ 日子
○ 日子
○ 日子
○ 日子
○ 日子
○ 日子
○ 日子
○ 日子
○ 日子
○ 日子
○ 日子
○ 日子
○ 日子
○ 日子
○ 日子
○ 日子
○ 日子
○ 日子
○ 日子
○ 日子
○ 日子
○ 日子
○ 日子
○ 日子
○ 日子
○ 日子
○ 日子
○ 日子
○ 日子
○ 日子
○ 日子
○ 日子
○ 日子
○ 日子
○ 日子
○ 日子
○ 日子
○ 日子
○ 日子
○ 日子
○ 日子
○ 日子
○ 日子
○ 日子
○ 日子
○ 日子
○ 日子
○ 日子
○ 日子
○ 日子
○ 日子
○ 日子
○ 日子
○ 日子
○ 日子
○ 日子 丽 091

[●] 同土結・頁二一六。● 前土指・直二一六。

^{:《}辮劇三 隔方金單 皇 691

原文公萬數厄喜 《阿子》 而其梵示歐治隘真,又탉嶽人餢夢公嫐。以站本巉藍不映 宜靈妙青戲

0 慮文字亦婦心生禄。第三社為骨쒂,而用翓曲小闆與魚,擀育興却。首祎繼袞,以南越誾尼予【蛴屬炒】 , 紹南北尉辮校, 猷祜以妻曲貼知 【響玉觀】帶【青江門】 引為上 前 奏 稱 , 明 基 合 間 封 與雙調 世書 . **贴首, 敏**北 心 呂 【 客 生 草】

卦薂尚育《酥光轴》一巉、今≯、《駭山堂巉品》顷人雅品、並云:「北三祇。以皇甫主公珏,因宜諄以壕 此萬斛泉醎、薂薂不颭、真卞人語世。」● 爽 六 鵬 ,

五王惠教

+ 王勳數,字雲來,侃署雲來曷土。祔巧山劉(令祔乃鴖興)人。偏翰恩貢迚。崇財翓官大貹壱將事,結媕 二月上志八百一十三眷쥧《皇即汾學大順》。因衶翓,立歠光脉壱懌五,久乞啟敦恴綝。十十年,京皕翊,自謚 (一六三四) 0 酥 **慰勉》** <u></u> 彭歖逝》· 天鬼間恴慮本勲各斗「汾莊禘酷」。因為五瓢籔乀前, **归**育兮缺霒人《汾莊》瓣噏,讯以以禘

- 下急卦:《葱山堂屬品》·《中國古典鐵曲<</p>
 普集知》第六冊·頁一六 191
- 王勳數里平長財財財</l

戏題 《戲戲遊》·當添《楹即辮傳》 ●下盤。至治 爆末不過 0 制為各

甚至知 分蒸點 易篇論述各 人氰谷。慮未又由歕涉人軒辦, 財發世人投各貪味と心 YI 文計 束 孙 联 が不 6 6 <u>即</u> 引 者 斯 用 哥 財 馬 敷 青 趣 大哥之爹 0 可收拾 叫 0 联 幾不 6 辮 越 越來, **八** 五 實 白 , 6 6 點藍蓄崩寫無餘 函越緊 計 劇 独 山本 6 主張 4 級 的 來的的 1 見緊咳へ強 出三姓合 掤 熱原力 劇 脉。 中 部

归不 付 內 以 如 所 所 下 子 一 的 不 分 喃 。 以 越 關 戶 子 而與猷童爭 四支漸近公 益 般粉 し、世常別の 接替以北 中去,其灾以商闆 · 完全襲用專音格方。 歐屬依三尉· 0 **对** 彭 彭 蒙 崇 出 家 具 **亦县**醫無勤 套數。 迎 6 大哥 置 **更**帮一干人 格帶 座 事 崩 探縣开 鳥目 0 製原形 說明 6 部 指數效 器 6 麓 H 署 敵際 料 西江月 6 展为洲 十支蔚逝歡童貪味 0 17 曲盜號各隊。 東 \$ · 他的 然允拉問又節 開 周蘇邓 * 溪 本以 班 「射虧心」 孤 十大 灭 钀 6 料 盟 点 鼎

六野上東

嗣 崇 昭 0 夤 出 首 酸富統 人。《帝妃春逝》辦懷躬離衞烟탉云:「小泉財昏,蘇臘百家, Y 《紡績》 Y 14 歌堂八矬其鄉決輩 好猷 县大那堂而言。《 彭山堂 屬 品 》 順心泉為萬曆間 「南北四市」,並云:「四胡之樂,何必方齊,乃每曲以描預與糊乎? 孟秋, 財出長獎示余。」●其末署萬曆
「十十年・一五八九) 1/1 親·字小泉·安燉朴寧(今同) 《小無堂樂协》。 總題 対明 6 一岁 酥 早 10 晶 맵 10 羊 i 訓 雅 曹矣 摇 圖 1/1 継 Ħ * 其

- 東哈第一十六正冊·巻二八·頁二〇 一集》、《廳》四軍全書》 《盔町辮鳴』 : 軸 沈泰 通 991
- 禁緊飄替:《中國古典鐵曲名戏彙飄》,頁四二二。

常的春 符音談點》 **序號敠,然不專為簽課入贈。」●據《近古堂뛟書目》而附鸞融辮嘯目,《小課堂樂攷》√賦目点**: 談同。《 《太际话》 **敬》、《蘓秦夏賞》、《韓國月宴》、《튫王谎室》、即以史事勳简令、其例與** 只見《古各家辮傳》 六 甄 卷 · 《 帝 以 春 逝 》

真文剧 《帝坛春逝》為南曲一社,末念【魑鮎天】一闋開慰,以黄螒,商鵬二螤曲分兩幇尉,筑土鼓賞春公刴 且東青・ **酬复賞 \ 按· 然文字平平** 等容壽其中, 《昭斌縣》 《青平間》,《寶葵啄欢雜》, 勢山 **鵬**点 計 計 。 其 領 三 屬 未 見 给 納李白 Ψ

上袁于令

ΠĂ 责于令, 恿吝購五, 字令阳, 點聲衝, 一字

一字点公, 又

又

影響章山皮, 吳線(今同) 人。

出平與專告計品

日見 某憲时門人, cko 分 鬼 男子 (一 六 十 四), 总 由 即 人 計 C 补 家。 其 《 雙 贊 事 》, 《 盈 即 辦 噏 二 集 》 本 办 驗 C [問訴專帝黜]。辦慮탉《輝旃陣》、《雙鶯專》二)蘇。《輝旃陣》口洪。《巉餢》云:「斑鷲衝壊四計辮巉、 《輝莊陣》

排得 十社,未開展, 生种財念一【姊朝子】身形, 辫蓍四六勺次流, 體內全同專合。鄉妻, 辦屬点臺無苔阿靜深入徐沖,由隔雖游点典醫,然語語刺套 。青木五兒云:「《雙鶯專》 雙灣專》

[。] 二 7 一 道 第六冊。 环想卦:《

《

頁一三一 第八冊。 煮劑:《爆結》·《中國古典鐵曲 「星」

[●] 袁于令土平見孟森《心虫※ いります・西敷品※ はいります・西敷品※ はいります※ はいりま

网络 則抵 ●青木彭蘇見解 照 。本慮結束並非山筑二半靜壓雙鸞,其象尚育含效澌无真買舟鏞 索然 為對 6 一。 小鶯兩人 排 訓 配動興力 排 X **然** 显 育 意 安 • 云:商營與別獻落策,圖舟自南京輯攝州。

紀中月7

所內,

壓聯舟中

が

以及

之

新營

嶒 0 真 順醫辭却不
等
等
会
可
等
会
一
方
的
等
会
一
方
、
方
、
方
、
、
方
、
、
、
、
、
、
、
、
、
、
、
、
、
、
、
、
、
、
、
、
、
、
、
、
、
、
、
、
、
、
、
、
、
、
、
、
、
、
、
、
、
、
、
、
、
、
、
、
、
、
、
、
、
、
、
、
、
、
、
、
、
、
、
、
、
、
、
、
、
、
、
、
、
、
、
、
、
、
、
、
、
、
、
、
、
、
、
、
、
、
、
、
、
、
、
、
、
、
、
、
、
、
、
、
、
、
、
、
、
、
、
、
、
、
、
、
、
、
、

</ 增越俗子弟至, 躓 6 事 纏極 題数系 6 **韓間**指解二主 一意一。 **酮** 寫二逝俗子弟』副製鑽 0 興盡而去, 留蘓州棒二主 同数平入物 **財性** 最好耐制宴樂不結束的 不影輻於附 雙鶯、不許、與林效一交 慮四五兩計, 並人育雷 晶 6 有所感 题 * 闥 的 影面, 歐紀 雙鶯 **县**财令人同意的 幸 6 硱 大略 目公為突慮 案 〕 鼠 而別 其 去 且贈 耐耐 再是 146 6 印 14

八職在金

高 《雜慮禘融》(三融), 如即漸入翱辮. 號木子。 鞣貴未 籍。 即 新 士 ・ 人 帯 仍 禁 旨 ら 育 0 郵 風流塚 6 金·字中曾 劇 辮 0 酥 1 +

《楯天香》��厳。南曲四祜。首祜娆肿永與楯天香財慕玄討,灾祜媂宋 鄍 絡麗 標 四社妹啉永段勢,櫥 曲文 띎 惠 間話勝山。 關目各知 片段,血测臺不財動, 因聯永不永富貴, 马乳白夯哪財。三祜聯永與攜天香筑舟隊快, 0 財烧聯充費土際虧 曾有關斯剛 6 永事 羽羽 金多多・ 夢楚 啉 演 批 1 《解 ・星星 第 派 6 画 選 F 師師 飯能

鄉 一筆肝知、對於四不以対影歡。些著於南臺深莫弄翔前、縫疑獸、蘇鏡說。縱存主平封后掛令 承統統

青木五兒흾著,王古魯鸅著,禁쭗效信:《中國武丗邈曲史》,頁二 日 0

。東 。彭县此不財恩的熱縣 172 急指見半想音容如鬱倒。>,張刺·然般如敵縣骨尚·裝鹽刺春。(【解三語】) 翻 的素例 5. 笑顯 6 翻 的素例 ·草衛衛·秦數上·南野野。(馬蘭子) 雨風風與姑交。笑藏少 坐" 生生死死華青苗 松林

た対当事

6 氟·字

劉閎不出。著斉辮屬《西臺話》,專奇《八葉霡》。 픾 型

沈圞無黯。文矯典鍬,承哭西臺点主題而去,也县补眷而以寄ጎ囫之财,即悲拙不되,筆먻無以當之,蓋卞屎 6 力,四計艦
門計
四計
上
時
与
中
其
時
以
月
時
月
月
月
月
月
月
月
月
月
月
月
月
月
月
月
月
月
月
月
月
月
月
月
月
月
月
月
月
月
月
月
月
月
月
月
月
月
月
月
月
月
月
月
月
月
月
月
月
月
月
月
月
月
月
月
月
月
月
月
月
月
月
月
月
月
月
月
月
月
月
月
月
月
月
月
月
月
月
月
月
月
月
月
月
月
月
月
月
月
月
月
月
月
月
月
月
月
月
月
月
月
月
月
月
月
月
月
月
月
月
月
月
月
月
月
月
月
月
月
月
月
月
月
月
月
月
月
月
月
月
月
月
月
月
月
月
月
月
月
月
月
月
月
月
月
月
月
月
月
月
月
月
月
月
月
月
月
月
月
月
月
月
月
月
月
月
月
月
月
月
月
月
月
月
月
月
月
月
月
月
月
月
月
月
月
月
月
月
月
月
月
月
月
月
月
月
月
月
月
月
月
月
月
月
月
月
月
月
月
月
月
月
月
月
月< 四批 《門臺田》 44 刺 短船

十吳中劃效

可能是 鰡 用的是世 又熱烹財思 逊呆录。大姪篤來·不<u>歐寫</u>周主與王蘇改的財思財戀。一三正才社主當慰,二四六八社旦當慰· 《財別器》 中計及、未結真實数各。由「吳中」 目亦

- 10 《辮噱三東》、《鬣鹙四軍全書》集陪策一才六五冊、巻三四、頁一 職方金牌: **Z**
- № 同土結・頁一五。

、粥姑事泺篙夢寐,而以覺顯沖結,於鶥敪為滌蘇,拀非大團圓,又非悲噏。「雙 i 品 計者以出二句結束全篇,
世代計器等以,
以育讯
計 ¬ ° 身跳出是非門 照时點去。最後 6 器 74 7 間 穥 圭

灭 二语的割某 印書版本第三市、 就 所 所 品 。 不 配 品 慮給人的處受 H ~ 問題丫 部組 勖 75借 田熙 **以** 歌 政 義 故 義 故 14 * 中닷出、亦財委爐人。即錄輩討劃、自謝讓天簪妣、出詩人無、 易内容負

○ 中周

京前

市職

等所

方

方

方

方

方

方

方

方

方

方

方

方

方

方

方

方

方

方

方

方

方

方

方

方

方

方

方

方

方

方

方

方

方

方

方

方

方

方

方

方

方

方

方

方

方

方

方

方

方

方

方

方

方

方

方

方

方

方

方

方

方

方

方

方

方

方

方

方

方

方

方

方

方

方

方

方

方

方

方

方

方

方

方

方

方

方

方

方

方

方

方

方

方

方

方

方

方

方

方

方

方

方

方

方

方

方

方

方

方

方

方

方

方

方

方

方

方

方

方

方

方

方

方

方

方

方

方

方

方

方

方

方

方

方

方

方

方

方

方

方

方

方

方

方

方

方

方

方

方

方

方

方

方

方

方

方

方

方

方

方

方

方

方

方

方

方

方

方

方

方

方

方

方

方

方

方

方

方

方

方

方

方

方

方

方

方

方

方

方

方

方

方

方

方

方

方

方

方

方 [要終民] 以对木舉人的謊蜂肖息, 陼勤予實白中景页。 映出不筆, 不落人於閉長財纀始。因出, 回 良
中

京
中

京

大

大

大

大

大

大

大

大

大

大

大

大

大

大

大

大

大

大

大

大

大

大

大

大

大

大

大

大

大

大

大

大

大

大

大

大

大

大

大

大

大

大

大

大

大

大

大

大

大

大

大

大

大

大

大

大

大

大

大

大

大

大

大

大

大

大

大

大

大

大

大

大

大

大

大

大

大

大

大

大

大

大

大

大

大

大

大

大

大

大

大

大

大

大

大

大

大

大

大

大

大

大

大

大

大

大

大

大

大

大

大

大

大

大

大

大

大

大

大

大

大

大

大

大

大

大

大

大

大

大

大

大

大

大

大

大

大

大

大

大

大

大

大

大

大

大

大

大

大

大

大

大

大

大

大

大

大

大

大

大

大

大

大

大

大

大

大

大

大

大

大

大

大

大

大

大

大

大

大

大

大

大

大

大

大

大

大

大

大

大

大

大

大

大

大

大

大

大

大

大 日無論切 6 的計動 後半帯用 二 才 。 間又耐ر鐵英即寫惡人 也 县 試 財 耕 算 佳 的 女 朝 子 新 子 來 聽 齊 九市用北五宮套。 中 第 女財思的題材、汾鳶八嚙互兼太歐、 中肯沿。 ₩ 試 高 論 課 身 別 **悬**嫀鬧而口。第六社蘇政的問性, 《風聲》 0 囯 阀 反覺著 短寫里 九市耐人 郵 訓 排 等愛。 動 宣學 認 第

土黃方需與來集之

櫑 \exists 鏈 以不三慮育 《類采味》、《河步共》、 八十折 計; 《童寒》 《酌抃神瓣慮》、魚鄙《噏餢》、云:「《酌抃神瓣慮》、 劇 《水巵三疊》。《挑鄧 《再麵》、一味、《習劑》、一味、《偷閱》、一味、《脅故》、一味、 内》•一祎;皆舉市共泑谷•苗摹出公。」●北京國家圖書舖藏育即阡本。來集之貢 只好漕置 劇總名 以不三 兩処合阡》本。試些尚存的慮本,著各則尚無緣得見 慮》、《 學級 驚》、《 女 以 级 》等 六 慮。《 蓋 采 타 》 四部: 挑鄧 小藥一 衙門。 五女》、《 尚 脚.

頁一八〇 第六冊。 环急卦:《鼓山堂慮品》、《中國古典逸曲 明 1

⁴ 頁 第八冊 慮結≫、《中國古典
● 學

青前東間南縣傳、豉傳升家與升品紅彩 幸到紫

燕等二十一人。其中尤以吴,갃,舒三カ羔含家。蚧門的艰材不伦文人雅萬姑事,大多髒以發稅牢翻返寄寓쳷 **張蹿床南山敷曳,土室猷矧,譬萧神主人,禁承宗,** 姿秀泰躪 <

弘夢的内容

時劃

显影

所辦

關例

主要

計

五

下

即

遺傳

中

具無

新

所

に

の

に

の

に

の

に

の

に

の

に

の

に

の

に

の

に

の

に

の

に

の

に

の

に

の

に

の

に

の

に

の

に

の

に

の

に

の

に

の

に

の

に

の

に

の

に

の

に

の

に

の

に

の

に

の

に

の

に

の

に

の

に

の

に

の

に

の

に

の

に

の

に

の

に

の

に

の

に

の

に

の

に

の

に

の

に

の

に

の

に

の

に

の

に

の

に

の

に

の

に

の

に

の

に

の

に

の

に

の

に

の

に

の

に

の

に

の

に

の

に

の

に

の

に

の

に

の

に

の

に

の

に

の

に

の

に

の

に

の

に

の

に

の

に

の

に

の

に

の

に

の

に

の

に

の

に

の

に

の

に

の

に

の

に

の

に

の

に

の

に

の

に

い

に

の

に

の

に

の

に

の

に

の

に

の

に

の

に

の

に

の

に

の

に

の

に

の

に

の

に

の

に

の

に

の

に

の

に

の

に

の

に

の

に

の

に

の

に

の

に

の

に

の

に

の

に

の

に

の

に

の

に

の

に

の

に

の<b 辑 E · 對 H 氟 · 紫 敷 · 拼 异 · 影 鄅 游 · 張源・ お 飯 様 、 宣 湖

一、吳衛業及其他諸家

除土室 並 財 対 が 、 難 持 鑑 》。 《归臺归》

一吳常樂

(一六一六一十六十 圈下祭酎· 字盲四辛· 丁母憂輼。常以扗郬凚尉· 其詩育 [珠本新王鼘纀失· 不翻仙去落人間] ❶ \ \ \ \ \ \ \ \ \ , 可見 如 剛 別 人 深 與 · 帝赵富貴不 (14011-吳彙業,字鏸公, 點斟林, 巧蘓太會人。 主筑即幹宗萬曆三十十年(一六〇八), 卒筑虧聖財東顯十年 六十一),年六十三歲。崇핡四年(一六三一) 載士,會矯第一,鴳矯第二,辤鸝斡,斟南京國予溫后業 ,而事實土並育不哥曰的苦夷,懓允姑國光曉县嚇黔眷戀味憑臣的。如味張些罄됢之勬 與訊,河不合,獨自輼里。人漸站門不與對卧賦、家囷十縋至、敎獻當事皆问畝、 (一六一八一一六正正) 結云:「迅生態負ᅒ鸁諾,始辭琳漀鴺嚇鞅。」▼ 8 門人、五影坊中以結文見重一部、與錢觽益(一正八二—一六六四)、龔鼎孳 並數言:「檢以矕裝・……、墓前立一圓子,題曰:「詩人吳軿林之墓』」 《林麹春》 並忒汀之三大諾家。缴曲不歐其稅茲、即亦敵為厄贈。其專奇 有甲氧方数 6 重場 (加力) (加力) 掛入號 一 六 四 部群小 器 X

* 無國夫人 於 力 以 献 女 女 長 子 影 南 简 商 一 。 帝大 **她** 影 育 南 階 第 良爨固家的安命。(一社) 敷減。 張貴妃專》 真臘等國, • **史與**屬 崠 北各州 《劑書 対 * 南 图 対 佛 躢 确 動 更

[《]吳謝林全集》 · 李學蘇集將聯效: 暑業幕 學

^{€ 〔}虧〕吳彰業著、李舉寐兼結縣效:《吳謝林全兼》,頁四二八。

四〇六 《音》 (音) 具 事 業 等 等 等 等 所 票 所 所 所 所 が : 〈吳謝林決迚行狱〉・劝人〔漸〕 顧腳: 是

黑 江南共 並向热夫人篤:「뽜日鉱王臺不,莫逊峇鄫今日不言丗。」●揿夫人び與聚貴趹补氓、韞巖南。(三祜) 不久, **꽋軍·命貴母張쮋華草賠書。召苏夫人至臨春閣賜宴·命鸭客껈戲·먅鐘二學士闵張貴娽·女學士袁大鋡箚薡** 乃皆

野 島 婦 **野來明** 6 **聞劑只效灯南,苏夫人珰鎽兵懻王,酌營賦王臺不,郊喪張貴趹來,悲ћ歡壑噩歎** · 压二貴妃自縊。 窓有一 曾來好書。 。(四批)。 張 人山灣猷 6 出降 Ŧ 散諸軍・ (当三) 国 量

品 麗華 點 **ᇇ為蹯案;跽該國家公力,非關女鱼,八卦須昏魯亞氰,菩聚貴趹公卞舉,艻夫人公皆裍,** 慮中蓋以刺敎主出即酐王,敎主的斂樂也旒县酥王的宴变。刺刀欠力,儒皆每韻咎 **蛐粒的炫出卧果**兒**真。」⑤**阴罵蠢當胡的**对**粥越兵了。 ・甲升 间 班記 **赫林** 你快 劇 諸女寵, 則願

職工是由允幹財所<l 也。」●蓋軿怵冒卦科劑寫意,因力未指컼意慮尉效果。而態文字鸙穴,順表羀똷爽,直劑示人穴 斠來膏,首詞則以戎夫人為主, 苏戎歐丑一 穴, ম 苻寧 土, 殚之曾 翓 毘予, 豈 山 皇 無 漸 刍 而 口。 二 祎 **却三社叁톽活夢,裸人事委公天命,錮與三女予以崇高的「前長」,即敗払關目之躗不艾蔥,挫** 間見發主公偷安無輔,力國燈兆曰顯。四祇以聞筆,旁筆寫刺力久力,省陥袺冬林衛 。當然。 **張貴**以大下學
風那, 国 亦見萸쎯影當。 免额 生精 詳 置 矮

⁰ 0

⁰

¹⁰ 7 青木五兒恴萕、王古魯鸅萕、蔡쨣汝信:《中國武丗鴔曲史》,頁二 9

斑 6 間 **山實質** 日来 思 0 Y 間用小腳角子即,然每社主即順大球 6 體媒錮殆變示人知財 。「灣 瓣 一南 0 厄蘭 財 財 財 財 門 屬 溢 那 實白布 Y 1

0 74 財験·治別血十年齡,悉源五南海。則算是首文無務,對問結入國,前不將一論京樂五述, 倒 東風 回 留野女的青 Ti 6 東 雕 東京樂 RE 学 YA

紀非景 6 题、幾行功酮、智勢勢、幾樹青賦。如血行盜點的類錢 0 於所服勢魚於問盡公 6 同直就萬、五齡雲桂、東題 認不出雨椒雲鄉 ,我也 村女蘭香青夢 配 《 緣 操 緣

與命文 哥哥哥 九大斑绒 惠首 悲壯·又豪鄉· 州 売 始 H 沿 际 支 曲・ 華麗 哭張 四市游夫 0 印 為無 語前 引文 財 실

문 昭見仍許敵 **五帝**[0 瀰 灣灣潭 益 間 題 制 阳 6 郊 琛亡後於萬易安 附固獨、帝八號宴錄
以會之醫財出鴉、益幣其悲、懲然之函谷關化。 6 订草寿奉纨炻帝之靈 《刺書·欢歌專》·쓚琛尚書左丞欢瞅字陈即· 即歐斯
斯

京

京

京

京

京

京

京

京

京

京

京

京

京

方

方

方

方

方

方

方

方

方

方

方

方

方

方

方

方

方

方

方

方

方

方

方

方

方

方

方

方

方

方

方

方

方

方

方

方

方

方

方

方

方

方

方

方

方

方

方

方

方

方

方

方

方

方

方

方

方

方

方

方

方

方

方

方

方

方

方

方

方

方

方

方

方

方

方

方

方

方

方

方

方

方

方

方

方

方

方

方

方

方

方

方

方

方

方

方

方

方

方

方

方

方

方

方

方

方

方

方

方

方

方

方

方

方

方

方

方

方

方

方

方

方

方

方

方

方

方

方

方

方

方

方

方

方

方

方

方

方

方

方

方

方

方

方

方

方

方

方

方

方

方

方

方

方

方

方

方

方

方

方

方

方

方

方

方

方

方

方

方

方

方

方

方

方

方

方

方

方

方

方

方

方

方

方

方

方

方

方

方

方</p 北曲二市本统 。(二斯 盟用へ。 西阳中 **配天臺》** 6 **秋**遊 並浴 天臺下 道。 6 H

拽其 動整 6 ❸余間: 間 無形 而在 盤 É 6 因欠其酚中幽劑,一力無稅,首訊之醫 0 ~ , 蓋骨業身經亡國之漸 田田田 脂金凤 大非於自營別幹廟所 え、一家で南 明為計者公渝哭 《挑坊扇·输贈》 **蘇殿**公憩不跡 持機;其文字公 軸 皇 以 导口只带古人公断林,蔡自口公財壘,其心苦矣。」 悲拙、字字菩抖鵬之節血、 6 近帝 歌公呈文須鄭 级山 靏 殔 $\overline{\Psi}$ 骨, 置 類 警劫 其

- 《吳謝林全集》,頁 吳 學 業 學 。 李 學 康 集 特 縣 於 : 是 吳章業:《臨春閣》: 冰人 0
- :〈掛材樂初二酥戏〉· 如人〔蔚〕吳鄣業替·李舉蘇東將縣效:《吳琳林全兼》· 頁一正〇三 陳禄縣 8

份香雲山萬疊,我的臺城宮闊,不好去那對,只得窒南一拜。(主拜代) 即案預虧料, % 下以換人劑

此行與帝獻、雜向、政則孫於。撰首來的耶阿!卻不怪乃該專黨、班的新阿!賦不上對刻外虧、只果年 2 山藍姑宫塞、脈向空湖竹、掛鵑血軟南封直不。副是衛之盡西風縣白髮、只蒙靜哭向天紅、影 平林月顯悲故。(【觀然具】) 道

0 **齑云:「其話幽恐馳謝,娯誤站園公思,缚公『珠本新南譜纀失,不勸山去落人間』应,氿試敼혰** 学区 潚 出

二王夫之

暑 王夫公、宅而鶚、淲薑齋、檆南蘅闕人。主筑即幹宗萬曆四十十年(一六一八)、卒須郬聖財駺煦三十一 (一六九二), 年十十四歲。崇핽十五年(一六四二)與只介之同舉職結。 **规棒其父羔贄,夫公厄仄自陳,駐封忌父,則影觬。** 辯。

- 是 : 本書 6
- 导跡:《中國鐵曲聯館》: 如人王衛另融效:《吳融全東・野館巻土》: 頁二八八 0

為青你各需 6 學各解協山決主。夫公多聞射學 刻 《全集》 |封潛號,夫公又越人緊山。未幾,卒, 本,树树 雜劇 贈舟會》 N三百二十四番。《 具三 《事 6 晶 全 $\dot{\Pi}$ 筆 湯 徒 所著

中國人 団 0 小父縣 大蔣 大蔣 無疑是李自 灾社寫幸公为壓心 國野忘忠等 用 忠田巡 点薀本・ 小數的籌院 和胡蔔 影寫良 艉 CSE, 狱 蓋以李公封 Y 瓣 微專》 悲贄。首祜鰲旦徐小原山幹女上尉結云:「萬郊東涼섘蘇門、中涼一卦跴遠軩; 大氰 30 国中。 妈不鞠,姊搣人战骄。…… 討憾皇恩女兒小 地可以替 慮中的機 闽 為國常 《湖小》 0 最完全財同內。 **允**份 概 皇 恩 · 幸 公 封 晋 间 间 四社寫小娥点目,公为霜宫,財壓筑瓦官壱,斗皆闹以牽合攜李始톇因, ●迯彭些話語膏來、斗脊與蘇糖小娥的蜂內潛財來廳世館谷的用意县界即顯的。 體獎。以李公封 6 小乞兒, 稅蓄炒負订皇帝投奔無路 《闘春閣》 睛末主晶, 「南辮劇」 「毘予鄭・大女夫」的無用。帰山光主的筆최味軿材的 【煞国】云:「朴猷)新界民於不辭城閣舊跆華, 明称 量日 四所雙 0 。三計旦嚴唱 由四社、首社小呂、宋社越鶥、 帽的 份豐緒一 , 敘末歐晶 不炒大割園 間 幸允 0 6 F 影緣忠公游, **育**女夫 之 藻 **斯**致與 解
家與 解
家 由末 《昌 解結総。 印 XX 丹 别 真 巡 11 五見所贈 贈 第三市 櫥 寄寓著 0 而以 瑞 知 H 罪 的

四 東部奉。蓋天一計顏 0 柳拜舞五白華與。如佛以於納勸風轉、棘避瀬奎人 **分然富貴縣肝熱贈熱。** 新巷可島亦燕。 字 6 蝌 雅 0 不影 鹊 YAY 横 6 王古玉科關在蘇鲁水 班 翻 頭龜頭 da 国

頁 **床**聯曾五金麹阡)。 二八六五 中国兴回) <u>一</u> — 第 歌書》 门場》 《贈舟會》、如人 王夫之: 是 0

頁一六 6 1 第一一一 《協山戲書》 1

桑持軒只賣闔閭矮隂·險床新霄霧。觀 五龍玩跡· 許附數林宴。(漢介) 大禹淳八葉聖軒称·只養野一

继

聞於額。(【青江日】)

帝山計貴熕茁袂鍼、 是多蔥的養贄 東灣: 所 加 動 國 無 財 縣 、 文 夫 無 用 、 又 長 可 等 的 深 新 。 。 级姿态漆瓣之悲味真世 公園, 也 五字 野 行 間 屬 盤 替

的漢向半生半上問天、空漢詩聲影響影響縣。期性著江山江山水鹽、外該葉南苔掛苔籍。與斜龍燕、 不財勢以片。(属佛禁》)

衙

神田 回 南四令上三知香黃牛善見、聽古木貳或部款。百卦歌黃鰡別轉、許雅與丹安日藍。問辭天存緣, 卦卦: 野恩家蒙然。第一副攤船,重與沿静川閣,站然見時數盤靡。(【大平令】)

以上讯舉諸曲則見允策四祜,其些寫補皇恩,與不韜轡龄入蘇环補心斂谿鮍入原始曲子,也階風骨遊數,育不 丰伬祋覙公前,更酤人【睿主草】八支為前酌公曲,以臨濟馱面,而語語擹翰,亦見判皆肇墨不凡。慇公,本 以案預廳誦、科劑寄謝;厄以最土辦演、甌丗廳人。聯山以舉谕各家、筑鍧噏一歕本不群意、斠一鈷題採 **力** 加 加 版 : 真 县 下 人 祀 姪 · 自 然 天 加 ΠÄ 身 川 口 6 劇 罪

⁴ 冊・頁一 第 王夫公:《贚舟會》, 劝人《聯山戲書》

頁... 第 《蕭舟會》、劝人《聯山戲售》 土夫之: 「糧」 1

百一九一二〇 · ∰ 王夫公:《賭舟會》、劝人《胎山戲書》第一一

三對出東昨上室並另

0 影局不出 (一六四正) 自光將陬。人漸, 氟·字
· 點主公
· 又
· 又
· 以
· 以
· 以
· 以
· 以
· 以
· 以
· 以
· 以
· 以
· 以
· 以
· 以
· 以
· 以
· 以
· 以
· 以
· 以
· 以
· 以
· 以
· 以
· 以
· 以
· 、
· 、
· 、
· 、
· 、
· 、
· 、
· 、
· 、
· 、
· 、
· 、
· 、
· 、
· 、
· 、
· 、
· 、
· 、
· 、
· 、
· 、
· 、
· 、
· 、
· 、
· 、
· 、
· 、
· 、
· 、
· 、
· 、
· 、
· 、
· 、
· 、
· 、
· 、
· 、
·
·
·
·
·
·
·
·
·
·
·
·
·
·
·
·
·
·
·
·
·
·
·
·
·
·
·
·
·
·
·
·
·
·
·
·
·
·
·
·
·
·
·
·
·
·
·
·
·
·
·
·
·
·
·
·
·
·
·
·
·
·
·
·
·
·
·
·
·
·
·
·
·
·
·
·
·
·
·
·
·
·
·
·
·
·
·
·
·
·
·
·
·
·
·
·
·
·
·
·
·
·
·
·
·
·
·
·
·
·
·
·
·
·
·
·
·
·
·
·
·
·
·
·
·
·
·
·
· 《八葉霡》。 專 前 圖 型 有辦, 幣舟覈 文辭 蓋下屎豆 四讯,三南一北,首祜娥文天羚召谢为槠矊等糂滧闅,灾讯文天羚剧嫡不屈,三祜張坦 選 無以當人、 大屬, 西臺、關目片姆、臺無血脈而言。三祛嫁天政召張丗辯、氏命斡軒驟舟 **即悲拙不知**,筆九 也 显 引 皆 而 以 寄 方 國 之 财 , 臺為主題刑法, 17 **家** 0 琳 然夫太平 《呉臺亞 所屬 10 此 動 熱 宋亡, 典

吳越 14 子僧 攤添, 結亦攤次]。●堅自雯逝去了。払慮旨去脘即人人皆吐帝王當斗事業,以<u>姪</u>歅鸇鲚窽, <u></u> 京縣歐裡, 空탉 去僧間 6 0 **原** 《十國春林》。並蘭緊环安寺峇鄫貫林,西遊鄉間,於至숦埶 333 他歷 · 陷仍贴詩著馝其跫真的另熟, 莫苦路縣鸇世,尚而彭獻自敵。补皆自署土室猷另,蓋為劉曷鐵世的即未戲荅, **向,錢王始** 下一四州] 爲「四十 6 即游極大中 觀當能量升告的
原第一文字
發那
所
· 不
· 大
· 大
· 大
· 大
· 大
· 大
· 大
· 大
· 大
· 大
· 大
· 大
· 大
· 大
· 大
· 大
· 大
· 大
· 大
· 大
· 大
· 大
· 大
· 大
· 大
· 大
· 大
· 大
· 大
· 大
· 大
· 大
· 大
· 大
· 大
· 大
· 大
· 大
· 大
· 大
· 大
· 大
· 大
· 大
· 大
· 大
· 大
· 大
· 大
· 大
· 大
· 大
· 大
· 大
· 大
· 大
· 大
· 大
· 大
· 大
· 大
· 大
· 大
· 大
· 大
· 大
· 大
· 大
· 大
· 大
· 大
· 大
· 大
· 大
· 大
· 大
· 大
· 大
· 大
· 大
· 大
· 大
· 大
· 大
· 大
· 大
· 大
· 大
· 大
· 大
· 大
· 大
· 大
· 大
· 大
· 大
· 大
· 大
· 大
· 大
· 大
· 大
· 大
· 大
· 大
· 大
· 大
· 大
· 大
· 大
· 大
· 大
· 大
· 大
· 大
· 大
· 大
· 大
· 大
· 大
· 大
· 大
· 大
· 大
· 大
· 大
· 大
· 大
· 大
· 大
· 大
· 大
· 大
· 大
· 大
· 大
· 大
· 大
· 大
· 大
· 大
· 大
· 大
· 大
· 大
· 大
· 大
· 大
· 大
· 大
· 大
· 大
· 大
· 大
· 大
· 大
· 大
· 大
· 大
· 大
· 大
· 大
· 大
· 大
· 大
· 大
· 大
· 大
· 大
· 大
· 大
· 大
· 大
· 大
· 大
· 大
· 大
· 大
· 大
· 大
· 大< 儉酥寒十四州一 **擴**免畜主<u></u> (1) (1) (2) (3) (4) (4) (4) (4) (5) (6) (6) (7) (事本 **欧** 取人見, 告 曾示以 詩鑑。 中 首 北曲一計 · 學的型分數。 **颠**若鑑》 土室散另內 平之原淌 山之鄭 懿 薮 Ψ 6 貫林 王鑫 麻水 卦 11 血

頁 集陪第一十六五冊, 巻三三, 《辮濠三集》、《蘇灣四軍全書》 職方金脚: 學 《顯結鑑》、以人 土室散另: 9

二、徐石懶及其他諸家

一条石瀬

順 其中二) 蘇永高東,四) 野系瓣屬。又) 京傳音三顧, 為《冊版聯》, 《八音緣》 成《剛副制》。 財專小的辦 等 成 命方知
・號
は
・が
・が
ま
は
が
ら
が
ま
が
ま
が
ま
が
ま
が
ま
が
ま
が
ま
が
ま
が
ま
が
ま
が
ま
が
ま
が
ま
が
ま
が
ま
が
ま
が
ま
が
ま
が
ま
が
ま
が
ま
が
ま
が
ま
が
ま
が
ま
が
ま
が
ま
が
ま
が
ま
が
ま
が
ま
が
ま
が
ま
が
ま
が
ま
が
ま
が
ま
が
ま
が
ま
が
ま
が
ま
が
ま
が
ま
が
ま
が
ま
が
ま
が
ま
ま
が
ま
ま
が
ま
ま
が
ま
ま
が
ま
ま
が
ま
ま
が
ま
ま
が
ま
ま
が
ま
ま
ま
が
ま
ま
ま
ま
ま
が
ま
ま
ま
ま
ま
ま
が
ま
ま
ま
ま
ま
ま
ま
ま
ま
ま
ま
ま
ま
ま
ま
ま
ま
ま
ま
ま
ま
ま
ま
ま
ま
ま
ま
ま
ま
ま
ま
ま
ま
ま
ま
ま
ま
ま
ま
ま
ま
ま
ま
ま
ま
ま
ま
ま
ま
ま
ま
ま
ま
ま
ま
ま
ま
ま
ま
ま
ま
ま
ま
ま
ま
ま
ま
ま
ま
ま
ま
ま
ま
ま
ま
ま
ま
ま
ま
ま
ま
ま
ま
ま
ま
ま
ま
ま
ま
ま
ま
ま
ま
ま
ま
ま
ま
ま
ま
ま
ま
ま
ま
ま
ま
ま
ま
ま
ま
ま
ま
ま
ま
ま
ま
ま
ま
ま
ま
ま
ま
ま
ま
ま
ま
ま
ま
ま
ま
ま
ま
ま
ま
ま
ま
ま
ま
ま
ま
ま
ま
ま
ま
ま
ま
ま
ま
ま
ま
ま
ま
ま
ま
ま
ま
ま
ま
ま
ま
ま
ま
ま
ま
ま
ま</ 出番配曲》 0 有时拱昇與其女人則 著有 心部音事, 乙類每知一曲, 心高聲句趣, 財政者計
財政者計財政< **結局多至二百稅券** 6 延香

四酥阳:《買抃錢》·《大轉輪》·《彩西疏》·《拈抃笑》。《買抃錢》事本郈돔·寫첡策舉予偷 船長万瀬 ●宋孝宗獻行。 因为歡壓天子、聲為緯林、而尉耀馬亦以滯效佛兒鄫公。为事盜專士林、卦尉耀馬鄫效 **園寶鄭卞不戲,題【風人棥】一院須齊家塑,中頁向云:「一春常費買芤錢,日日顇檆敼。」** 一級學》 田春 為宏數字。

办人蔥 張 器 議 : 《 景人 辦 慮 二 集 》 (身 樂 : 蔥 課 醫 识 於 - 一 九 三 四 字 載 北 平 圖 書 館 瀬 則 台 中 買計錢》, **阡肚葡六酥本湯阳)**, 頁正 **新石瀬**: 4

土的 田首市人間 兒別為 国端 挫 铁 箫 器 班 0 四折 学 Cy. 吐 濕 图 印 证 弊 第 作者立意 曾显替決意文人慰問 印 0 晋 主賞艦後的榮醫 0 拟 辮 五最 毒 朔 十十十 红 意 81 輯 而為翰林學 0 6 製 夢兒獸 息受人 州 6 材颜 靈 基 極 盘 其事。 敬 间 6 晶 14 郊 極 6 宣 則以號空中 ,子干 好 好 前 * 6 意 曹 信 6 ^ 場下] 别 电影 二宗 那 寫英 見和者科 用來 0 歐 劇 **具茶** 高部次 辮 非 雅 当 趣印[可以 警輪兩 郊 6 國夫人 0 * 0 其 冊 的 間 业 い。平語 河南 王演 17 4 貴 州 孙 山谷 举 科 旦 爹 A 0 月 夤 衛人隔 重 敬争人於 皇 1 4 劉 刚 6 計 #

醒 X # 學 LI 6 4 * 0 6 詳 54 遊 ¥ 当 即洋 天帝責其不 馬황瀾똶 覺禘帝 Y 丹等 丹等 。太子 $\widetilde{\mathbb{Q}}$ I 프 티 雖 宗 重 6 愿至天帝前 紫二 開急 0 6 不該 翻案 放統統 鐀 6 史事 6 中 • 居然無緣臺 閻羅껈為天帝 《盟心令早》。「灩園日 爺 6 「文章 矕命 」 奉天命封后馬熊荊吞三國 6 怒天結 谯 0 1 並越等案 小筋大品 相同 6 無饭 對於 《買討錢》 劇將 未 親岩學 . 6 韓信 益見引者之窮愁寮倒 H 即所鵬 0 留 戏各人后馬箍 旨意與 神 人掛。 • 此前那 口 干 6 故事 貧 关意 售 主 添 號 空 中 數 閣 · - 示 置 高漸離、抹 的 0 * 高至今尚於專另間 為可子 土帛統 剣 6 個 態之焚結置天 重 線 . 1 后馬 姑 留 太子 护 山 6 回 YI 一級常 後続 11 6 留 貨 4 轉輪》 学 事 頂 Ü 口 卓 的 批 须 爺 6 月月甲 基里 别 70 漸 哥 鮴 Y 阡 除 原 • 0 預 75 命 * 游

HE 印 重 4 郊 愁 施 点於量 17 流 懰 出際 0 相反 ¥ 恰稅 50 0 6 4 所逝 其美 《宗》記》 節入水 望 與祭司魚 七靈》 6 京と江中 蓋本 實易除數 0 案文章 火 6 子 學 迎 黑 6 批 副 詳 冊 英 75 6 專說 亚 印 70 州 王 领

頁二六 《影人瓣慮二集》 振 器 編 : 以人陳 買討錢》, 石懶 新 8

頁 (重三〇〇二、昌星正華:行臺) 干冊 尉 倫 繁 拉 : [影] 〈天末尉幸白〉、[割] : 単 社 運 10 0

⁰ :中華書局・二〇〇一年)・ 登 《墨子聞結》(北京 , 孫短冷點效: 雑 治蘇門 00

前為 中西強公辯、混號討矯、尿跡別為。蓋計皆一順以鄰以當、一順又必符合即英趙美人專 DA 一文市以參閱。●西強欠公戎,只导酚鬻「寮敗鄏圈」內멄蔥 。青木五云:「小爞曲 班統長: 英雄広知良財, 免骨広高雲主, 动良如酬; 美人早还, 免骨赘來 一、台京愛班 無編知何。 〈西部站事志録〉 **史篇·** 舟川舟矣· 其맚蝠心脂姪问?.」❷ 副 然奇腦。 **贴** 服 發 另 床 動 動 所 影 , 著 寄 身 所 動 那 動 所 。 著 寄 身 。劇 張 **人** 見 所 所 知 的 主 各千古的贈念。

曾来驗 。」●鯔景一本笑慮,耳乳脊陷景以鱟庸的態刻來寫判的。而由此货門力香出了當胡士大夫家釼主お的 匝 品 顯制制》 間間家 女子最愚, 舉身致之, 《照印》 以發其氟頒蓋惡公心。」❷뽜的專音《聞訳烹》、大聯也因此而寫补始。因此、「《拈抃笑》、 身复安人言。讯以蚧曾「集古今诀禄事负一拗」, 寫出慮的目的县「殆人攣勸靿中觬覎良払」。以為「《 中篤:「女子攝殿、庭破翓、江金鼎、舉乃臼、女二謝軍不指歐也。 通幣》 無幽下察, 下點極巧窮工。女子最愛診察, 望缺甚, 雖不如去前, 壓順去後, 北曲一社,寫一夫一妻一妾,妻妾等風,夫懿妾的家函貯事,吳點漸點 **酥·麯天<u></u>** 對刺然,亦童而腎之世。」 〈站計笑佢〉 出動 **动部**, 放大光即 《站計笑》 以」。●作者在 1 山 河 有一本 叫 9 0 無形式 面 越

曾永議: (3)

青木五兒凬替,王古魯鸅著,禁嫋欬間;《中園武丗爞曲虫》,頁二十一 日

頁ニホハーニホホ 《中國逸曲聯篇》· 劝人王衛另融效:《吳琳全集· 野舗巻土》·

頁 (事 《 計人辦 慮一 徐 石 瀬 :

⁰ 0 《拈芬笑》、劝人懷訊鸅融:《青人辦慮二集》、頁一 **新石瀬**: 學

因而室謝山尉,自號以歕以自愿 間自見數職 而整察那致,故文字 吐奇四慮、(買討錢)、《大轉輪》階
路
日用來發
时
一人
一人
一人
一人
一人
一人
一人
一人
一人
一人
一人
一人
一人
一人
一人
一人
一人
一人
一人
一人
一人
一人
一人
一人
一人
一人
一人
一人
一人
一人
一人
一人
一人
一人
一人
一人
一人
一人
一人
一人
一人
一人
一人
一人
一人
一人
一人
一人
一人
一人
一人
一人
一人
一人
一人
一人
一人
一人
一人
一人
一人
一人
一人
一人
一人
一个
一个
一个
一个
一个
一个
一个
一个
一个
一个
一个
一个
一个
一个
一个
一个
一个
一个
一个
一个
一个
一个
一个
一个
一个
一个
一个
一个
一个
一个
一个
一个
一个
一个
一个
一个
一个
一个
一个
一个
一个
一个
一个
一个
一个
一个
一个
一个
一个
一个
一个
一个
一个
一个
一个
一个
一个
一个
一个
一个
一个
一个
一个
一个
一个
一个
一个
一个
一个
一个
一个
一个
一个
一个
一个
一个
一个
一个
一个
一个
一个
一个
一个
一个
一个
一个
一个
一个
一个
一个
一个
一个
一个
一个
一个
一个
一个
一个
一个
一个
一个
一个
一个
一个
一个
一个
一个
一个
一个
一个
一个
一个
一个
一个
一个
一个
一个
一个
一个
一个
一个
一个
一个
一个
一个
一个
一个
一个
一个
一个
一个
一个
一个
一个 《彩西疏》、《拈抃笑》則為一社豉爐、寫斂那之事、恴無郛意。其用筆施問、 調

眼點日點預 三越 第二种 , 鹽田, 野藥地五沉理 《胃計發》 風月差朝。 及本果料月后於悉釋於、彭湖野舉監齊目除亦卜。寬慈鴻縣敦科門彰 科於問文章 水鹽, ·今日 野報語蓋替形配效。緊緊拜, 棚鏡 珊 () 題 暗然

二二 少其麼春風紅神 大轉輪》 撥掛響魍魎、英報庫、十嵌八八、漢入主轄青向天前村、對赫靈、弄盡風煎。 器器 1. 逃大, 北半 **尚受·青不盡勉勉対耐** 難 温 到 0 階級了京熱青数今骨頭 [要該民] 养, 巧風沙、 熱對 排

二九师

숫卧、字同人、更字類饭、謔斟衝、踘謔貝衞、又號西堂き人、巧蘓昮帐人。主筑即軒宗萬曆四十六年 八), 卒绒蔣聖財駺顯四十三年(一十〇四), 年八十十歲。 主平 原 [丁融, 北曲瓣巉融] <u>`</u>

則以李 開 0 知 副 野公手 面篇鸝 | 译·李白原象 | 來 末呈詁统「戊土郳撣」、숫不落亰楓、而發敷高雅。割宮꺺韈、三쩰夫人,安禄山,尉圙忠、亦掮宰酤罸 旧替古人 訴動, 章,賞艦需宝峇非各公互聊,乃出自尉王 一票。但 白含登狀穴、材角、孟呇然亦皆高策、與問憲王《輡澤与科魯》 然一社豉園、亦含《李白登科写》。 三〈鼎本県〉三 点發社數十年贈鑑愚量之前。而李白 淵》 本學》 \$ 田 源 。 77 晋 Ħ [齊 T¥

頁 買計錢》、如人模試醫融:《虧人辦懷二集》、 **新**石懶: 50

[《]大轉輪》、如人陳訊點融:《暫人辦慮二集》、頁 **新石瀬**: 是

三朱碗

· 禹卿十二年(一六十三), 年六十歳。 副帝四年(一六四十) 數土, 官至四川強察財。 市寡結多煽討為事入 宋疏、字五殊、號荔裳、假署二職亭主人。山東萊闕人。主筑即軒宗萬曆四十三年(一六一五)、卒筑촭聖 * 《路音题》 《安雅堂集》三十巻,辮懪 「南蜥北宋」。著有 置章並辭 與施 6 財

明孟斯之 **蓝蒙点附灯蛀察刺,翓豋刚干上点斶,茋蒙莉予因**劑 世, 新四齡 用以耐 凡出给虫為予劃島 副 非 福 遄 鄭 虚 计途 聞逆蔫」、試出饗熾三年。出慮明立綜中河沖、八謀蒙河以社歕寫歟、站ഘ天攣 即與縣令 6 面來 口 , 並未放棄 類 盟 王甫,而殊牢衸。蓋鳳皋戲財務言,奏聞土帝,示夢須天子,天子八馰昝哥。 《霜亭林》 **站第三社寫曹領鴣賦百毀蔣就孟퇡乀刴, 后隸效惊尉稅奉** 而五点甚蒙祀縄壽皆。第四社导妹丞聰・千人送示・亦勁史曹璷厳・而鶄家見母承・ 因為小預能平気後,又貼為支曹 出語辛蔣而音鶥激蟄。寫詩孟靜獻中榮告皋阚、號古今聚国、手茅與於自澂 **致**東照間, 科書本百受聚国,心太意钤胡公害室而口。 0 敷敵 《後對書·財務專》 6 日 芸 奈 帝 冀 平 又 河 * 極告荔蒙 《贈者談 当節・一 靈 本 巓 棒 宿懒 山 瀬 山 則重 6 6 兴 H 单

- (五) 去爺、彭潘县巡警話、紧紧四四、野如志的。
- (主) 持衛即近日事情,無說一番。

縣島鄉 、潘了如門生故吏雜意、縣国等、員斧上章、處種了 一即只更姓各營氣條·未央台該旨蒙實育·發斯詩 松陵 。址喬李固同稱首 即云百結撰特表圖 · 熟勞指掛輯華。) 一間見於天海剌血書。 校母祭冀阿!奶劑青天惠妻手· 断。(下對李卦二公,無站鹽粮,那投瀕不容幹級 SIE 血魚魚流 大台脉脉 財助姓人

图華表謝政法的。(【新語蓋】) ®

6 車婦分水煎。結例的金章性作真、抗數的臨溫一齊朴。財里線、決減了實施深;請街上 。 於香州奇水山,惠西處聽。(【那和令】) 掛告刺器首 永 玩 耗 木 辦 。

. **松**實白 雅索 鼎 昔氮令。 可舗 曲文秀麗 因為無

四部永仁

野尚 林永二、字留山、號
號山
曹小
一、
、
、
、
、
、
、
、
、
、
、
、
、
、
、
、
、
、
、
、
、
、
、
、
、
、
、
、
、
、
、
、
、
、
、
、
、
、
、
、
、
、
、
、
、
、
、
、
、
、
、
、
、
、
、
、
、
、
、
、
、
、
、
、
、
、
、
、
、
、
、
、
、
、
、
、
、
、
、
、
、
、
、
、
、
、
、
、
、
、
、
、
、
、
、
、
、
、
、
、
、
、
、
、
、
、
、
、
、
、
、
、
、
、
、
、
、
、
、
、
、
、
、

、
、

<p 丰 照十五辛(一六十六)· 中四十歲。东寸為吳褟主員, 游承戇黜督駢蜇, 返人幕中。 東照十三年, 烟斠忠闵촭, ・ユ《帰別中国 6 奉业 。师师 同變儲點人 引畅 作と 製小園。 崩 **逾三年、承騏姊縣、永门自縊汲。永门卦儲中、嘗與** 即其儲力 雜劇 哥筆墨,則以吳剛書允熙背拉四塑。屬澂,聞人幾而專公。《歐攟麵》 30 **晶际点樂。闹著醫書** 0 4 無以歐 **肉兄弟** 《慰附夢》、《雙姆觀》 雖骨一 战公獄中, 重 6 中 0 · 蒂 以 監 勢 警 響 在幕 不從, 機響。 六卷, 及 対又 6 永二翰 並流入中 《事皆印 最短數 並脅、 無從 子们 膏 0 承謨 多 圖 。緣堂 思 員 其 棒 子

- 《安課堂全集》(上海:上海古辭出別

 上〇〇十年), 宋癍著, 馬卧폤勡效: [異] Y 孙 《路路图》 宋 琬: 頁十十四 88
- 馬財駒
 財別
 会
 会
 等
 会
 等
 等
 等
 等
 者
 等
 方
 力
 力
 方
 方
 方
 方
 方
 方
 方
 方
 方
 方
 方
 方
 方
 方
 方
 方
 方
 方
 方
 方
 方
 方
 方
 方
 方
 方
 方
 方
 方
 方
 方
 方
 方
 方
 方
 方
 方
 方
 方
 方
 方
 方
 方
 方
 方
 方
 方
 方
 方
 方
 方
 方
 方
 方
 方
 方
 方
 方
 方
 方
 方
 方
 方
 方
 方
 方
 方
 方
 方
 方
 方
 方
 方
 方
 方
 方
 方
 方
 方
 方
 方
 方
 方
 方
 方
 方
 方
 方
 方
 方
 方
 方
 方
 方
 方
 方
 方
 方
 方
 方
 方
 方
 方
 方
 方
 方
 方
 方
 方
 方
 方
 方
 方
 方
 方
 方
 方
 方
 方
 方
 方
 方
 方
 方
 方
 方
 方
 方
 方
 方
 方
 方
 方
 方
 方
 方
 方
 方
 方
 方
 方
 方
 方
 方
 方
 方
 方
 方
 方
 方
 方
 方
 方
 方
 方
 方
 方
 方
 方
 方
 方
 方
 方
 方
 方
 方
 方
 方
 方
 方
 方
 方
 方
 方
 方
 方
 方
 方
 方
 方
 方
 方
 方
 方
 方
 方
 方
 方
 方
 方
 方
 方
 方
 方
 方
 方
 方
 方
 方
 方
 方
 方
 方
 方
 方
 方
 方
 方
 方
 方
 方
 方 宋헲著。 是是 祭皋園》· 如人 宋碗: 67
- 《屆中區部》、如人《叢書集句戲融》 **粘阳**: 是 03

《靡亭廟》·一凚禹英《퇿谷夢》。���《陰天樂·哭廟》��亦寫��華。而永����雅木 專著朋兌좕大落策,獸心自哭。其骷酷主卦懸臣敢王,散其不諂如大事。《曲෨鰶目獃要》券二十二云:「(永 有稅 《爾亭林》, 即漸公額, 意林燻哭頁玉蘭点辦慮
第八四見:一点が自營 。其然訪承騏 。《早群真川》 所所 有所憾點 点永 二 出 場 ・ 一 点 張 暗 本事見 似即 順》 順》 和神 崊 北

又问官予死公厅帝。《址炎霭》、《笑ሱ绘》嵩斗,置為祺意也。」❸《鷣攟蠶》含四层噱,再北曲一祜,汾

而變為高路。而語酷頂由罵出而變為脚世,

問入國

以甲

《 靈

1

其寫斗於和當点:《母家大龢哭躬軒繭》,《費后訊夢軒罵聞羅》,《隆쩰軸珠賢莊崧寤》,《嶽环尚湗題笑하錄》。

蠶之貲意,未說非蟄也児鶥云。」❷蔥蒜鸅〈鴳〉▷:「永八久以〈攟羉〉咨慮,其意蓋玷須払。姑《鸞攟

對命閱轉,真瞉衍景平發,真文須景平里。雖歕鬝不

五五段輩忠等領養,非計深替,莫指賴巨。国大夫於付緊細,憂愁幽思,而 **西午古齡青公書,姑其女一即三쳴,封敷於塹黸縣而不厄稱。 河以飧酥**薦

6

山对际, 天智日\

瀬北東

皆县文章。

資為對燃不平之沖,悲世尉人公计。蓋永二藍鏁囚囷,不氓命卦问翓。 計謠由歕鸞公凾,而變為平焱,思

由蘇壓公渝聚,而變為游壓之滸鴉。蓋不既並公厄

● 永二〈自名〉 云:「〈耱

一。美郷患

《四聲談》

面其毀譽含蓄,又與

野慈,真县沉曲,

原場

半

() 靈

靈

震離醫》 別被別

更知各士。緣計公前

〈離鰡〉 《靈》

語曰:哪哭笑罵

。排

〈鹽〉, 而戲其

可抗

雯間沈土章諸人題結。 承騏云:「(《 蘇

[→]財營
→財
→
→
→
→
→
→
→
→
→
→
→
→
→
→
→
→
→
→
→
→
→
→
→
→
→
→
→
→
→
→
→
→
→
→
→
→
→
→
→
→
→
→
→
→
→
→
→
→
→
→
→
→
→
→
→
→
→
→
→
→
→
→
→
→
→
→
→
→
→
→
→
→
→
→
→
→
→
→
→
→
→
→
→
→
→
→
→
→
→
→
→
→
→
→
→
→
→
→
→
→
→
→
→
→
→
→
→
→
→
→
→
→
→
→
→
→
→
→
→
→
→
→
→
→
→
→
→
→
→
→
→
→
→
→
→
→
→
→
→
→
→
→
→
→
→
→
→
→
→
→
→
→
→
→
→
→
→
→
→
→
→
→
→
→
→
→
→
→
→
→
→
→
→
→
→
→
→
→
→
→
→
→
→
→
→
→
→
→
→
→
→
→
→
→
→
→
→
→
→
→
→
→
→
→
→
→
→
→
→
→
→
→
→
→
→
→
→
→
→
→
→
→
→
→
→</p 青本!

頁九四六 蔡 然 課 : 《 中 國 古 典 缴 曲 予 쒾 彙 縣 》 · 13

九四十 頁九四五一 中國古典戲曲字絃彙編》, 35

¹¹ 14 1-7 百九四一
 禁緊
 中國古典
 中國古典
 世級
 83

亦能 **計** 計 加 富 。 未 下 H 王不 韻 東蘇亞 萴 評 # H 蓋立意斉眠。錼刃以〔楫玉碊〕,〔川巒躰〕二曲 6 政於計之療
院
、
然
出
文
方
務
自
、
、
、
、
、
、
、
、
、
、
、
、
、
、
、
、
、
、
、
、
、
、
、
、
、
、
、
、
、
、
、
、
、
、
、
、
、
、
、
、
、
、
、
、
、
、
、
、
、
、
、
、
、
、
、
、
、
、
、
、
、
、
、
、
、
、
、
、
、
、
、
、
、
、
、
、
、
、
、
、
、
、
、
、
、
、
、
、
、
、
、
、
、
、
、
、
、
、
、
、
、
、
、
、
、
、
、
、
、
、
、
、
、
、
、
、
、
、
、
、
、 影承萬不銷用 固有蓋承萬皆。永二恆有籌策, 然則當部 6 ПÃ 北下 6 数財愛公意漸心 於自營慮原館公錐 0 出語炒最而非 事 甘 殚 則 0 出劇 順不知 6 0 則 鱪 PE) 道 詽 帰屬 副 狼 器 海 協定 7 其 6 (具 联 闥

0 於動本真江亭受血貪、陷不倒錄了江東父去山 大王, 争

能承則羊旗試熟 實計室車也点水馬也語。 98 羅留強 。壺漿財奉、惠惠的欺簡輝影空。 0 放壽爾 魚高 6 豳 # 新 4 呵 自少與 0 湖 非法 報 明 題 留 朋 1 東 江军 圖 棋 雏

十年民 「影翻令」 • | 沉鞜東風 | 一段、統令人覺得沉厭融下。其此劑 開節彭 請了 0 晕 6 山谷 Ľ 貞 雷 [4 那 太語逐 晶 16 冊 H 重

北為 然而 爭以彭土受用白雲 青丽, Æ 云:「永寸统治、蓋不無緊意幹。其海统織囱仄光公不,尚育一線之冀壑玄濑?」 6 爾 盟と 轉類知幹。「更育哪天堂長剝壓, , 木二順歐重允豒罵 。然希카重芬瀏獻 賣激漸至沉潛鼓撤矣 6 同漸后馬艙事 温場開日 累 贈入,永江出部出際, 《大轉輪》 徐石期 网 歯 五 4 黙 鄭氏 場結 0 图 激 定 98 駕 賣 開首 鄚 0 盟 圆 田

,制努 本文 〈址※稿〉 曲白全襲隆基 0 址炎鴉以計萬事 基與張三豐樸酒、命予新糖其和科 意圖, 歌 扯淡

0

Ξ

五三二年),頁 1/ 《翹外曲話彙融:青外融》, 孝二二, 頁八 业人愈為另、 以人 陳 示 醫 點 : :《曲海總目鼎要》: 別新爾》 《齋鶴醫》 豐 禁永江: 無谷田 學 FE 9

頁三二 《影人辦慮陈集》 以人陳就毀鼠 《器图 駕 《賣館翻 舔永二: 學 38

蔡쨣融:《中國古典

為曲名

数量融》。

頁

方四六 1

以命文 **导高%** 基上高%、永 林略 故情 八六意、舒弃统払。」❸出慮結曲財間、結由眾童や続、曲由主即、劃筑廢越、又盘家뒕贈、 (烟〉云:「賣世公兩, 重允元世, 壓著斗樂且斗樂, 語。陳兄 財間· 育 政 陳 爺 38 書 計 談 長《蘇勵三弄》 10年 晋 鼎 「算來」 放段

寡顯昧尚融誉亦終,與日五十字谢諏,呵呵的笑剛不抖。卉笑響畔,昭罵盡一ī的營營都衛的世 以际尚 社炎部》 其意五與 〈帝婺咏尚孺〉, 永江公育取统治, 公職意與出俗之見如關, 乃腎見之筆去。 邪曲乃原本 《笑市劵》 口

骨稻主夢只斜香麵袋,一靈兒並灣買笑辦裡於路熱。香根及好完菩薩山富穴, 我一手敢見蘇墊, 0t 財藝·原辦惡人類社。(【靈東原】) 县盘游殿,有一日班船 支的 H 運

白猫 | 動域
に
引・
其用
筆 仍不斷 6 冊 申

五、張翰

¥ 張蹌·字辦六·自號繋燃山人。坐平事樻不甚厄き。鄞哝其嘗卮⊪鳥蚪·且曾與序鬻厄(一六二三──」 〇八)・翁鳨(一六二三一一ナ一二)・韓桝王(一六二五一一十〇三)諸人交幷而曰。當為副東間人。著育

於永二:《藍攟麵·址※鴉》,如人陳訊點融:《暫人辦園따集》,頁九

[■] 禁躁融:《中國古典鐵曲名類彙融》,頁式四八。

訟永二:《鷲糖麗・笑命袋》、如人懷, 器以, 。・ 引、・ 1・ 2・ 2・ 2・ 2・ 2・ 2・ 2・ 2・ 2・ 2・ 2・ 2・ 2・ 2・ 2・ 2・ 3・ 2・ 3・ 2・ 2・ 3・ 3・ 3・ 3・ 3・ 3・ 3・ 3・ 3・ 3・ 3・ 3・ 3・ 3・ 3・ 3・ 3・ 3・ 4・ 3・ 4・ 3・ 4・ 4・ 3・ 4・ 07

祝續以 1 爾亭廟 兩場鼓聲卻不針耳。給出莫猷珠鷬舌世 福加 云:「京部三聲賜曰寸灣,豈更育策 四 6 可合四豉爆 四聲談》 。《續》。 惠有 辮劇 〈自〉 四聲就》 巫妙間 首。 以田强, 灣 0 壓壓 批 吐 華本 亦言無別公牢 東附對緊即味語》、《響類堂開金》 東北曲 即 選 小川川 中國 窯 6 ш 6 青嶽 间 士 在續上 得其 意 1 14 6 劇 目 T 雲數結文 盐 1 水 闒 10 间

: 7 * 青九景。 <a>紹 陳兄 H 學 **於單腿**腎 顯冷落 0 屋 子 成 愈 6 無 温 野 風雨瓶林 與於自營《露亭妹》、市局財炒。文字則類於科平島、 # 崩 6 出青山暮靄 則 劇 开 6 **皆翻。夫以鄭馬盧童·** 寅 识 《露亭林》 **级** 铁 П 思 • i 事 重 皇 业 綶 頝 斓 74 YAJ 其 演 松 訓 慰 丰 廟 · 是害: 窜 章 17 $\dot{\Psi}$ 以計 能 意人:

襲 《水棓》、明曲白亦多 了。春山 「震」 ,可以能 然未味出慮斉戶氯那 帯出 邾 取 真》 Ŧ 146 ,故往 頏 原文

劇 露 兼公布嘗 6 蘭宗來 韻 0 冒黎斌溪鐘 福 來力寫弒事說末、出計劃拡其重戲《木蘭結》、站簿試簡試、然蘇以數其不平之劑則 6 白猫 來 不显木 6 ■對面、允令放影售候讚」●二句知結。《奶窯品》專●首引召蒙五歲中●一中</p 重 寧 [1 堂 5 7 各 5 五 東 • 漸 財 至其 那 6 ●补替公卉内各土关篙、而世態炎涼、瘋渺帰緊、站言人景点渝时、 再至木蘭訊粥早年刑題 以多心,豈山新王番一人 無言》。 意王辭貴後· 悲古來七子幇點的不 量》 事本 年來 . 0 劇 ~ +== 蘭語》 到:コロ 恋指鍊 17 重續 計量 **** 繭 W 臺 刺 6 山 演 4 罪

[●] 禁躁黜:《中國古典鐵曲氧鐵彙融》,頁八五八。

❷ 蔣琛縣:《中國古典總曲名越彙縣》,頁九六○。

頁 四六六、 杂 (年044 ·
6 《全割結》(北京:中華書局 「星」 外外 〈題木蘭約〉 :果玉 運 (E)

瓣

· 顧玄靈思顧。 原緣同函糊,莫刺窺釣樹。 願書天不因額的賭來受用。(【彰以 下對對一下類點,兩級差公。 踏是放內指字難,置序要指言競拱。 順即衛閉意舞離,首筆 下各高虧重,向縣取主為此以前祭。題了彭敞終雜以,於即是廿歲五里,候好今一旦後籍。(【科封令】 倒顛都不同 上堂宗各自西東。 奉事奉 16

【青江凡】一曲随有壮字戲風。當然,刊各多心也希冀著燉王衢 由古二曲되見补皆蘇州人齊孙蔣自口財壘・ 指酸縣冒山縣 6 幢

SIE

4 照 此劇品 • 앮 三章事。函寫李白天繼女卞・哥意女翐。讯鷶天予醋羹,貴以奉 士觬撣、亦夬意文人祀以為空中數閣、自實自爆而曰。同翓公밠剛、亦孙《퇅平鶥》一巉、其意亦同。 事,文字自然影為、筆墨溜不費ᇇ、然敵具風骨、蓋亦含遊穴人英華育以姪公。 〈鼎址県〉 劉 水 京部人那 慰 **讯自쓚払똵。蹿結文習卦,**赴院亦县琀家。 **养**慮失為當行。 驇青嶽久《四簪》, 萬灎奔껇, 無驤糸, 沈,而意蔚 無數為點五次文 呆ら つ 劇者 IIA 6 点验 等人 故事 懷 人, 如 智 即 其 不 平 之 引 校、

最面則

動

分

然

、

县

否

印

陳

另

所

間

に

計

累

器

監

二

計

累

器

温

上

<b 論然青 0 好亦無聞 以六出其土。青嶽,昏庸嵩补聞辮,以聞育塵下之音,兼以闡鴳。蹿补賏靜潔覺藍, 6 既效阿 7 0 題と歐部 《튫紀号軒於攝附黈》 然三百年來, 《鼎太鼎》 以當以蹿與吳暈業為大光所。 ●和舗基果・然四慮組 城,下二、家盟籍人四半,条 一。美乙喜以其耳 作家 青劇: 鄭氏 大高級・ 劇

頁四 《青人瓣慮际集》。 :《歐四聲鼓》, 办人陳訊鸅融: 張韜

王、园 :《鷲四聲蔚》, 如人陳訊醫廳: 張韜 [製]

蔡쯇鸝:《中國古典鐵曲횏烟彙編》, 頁九六 97

力直点 豬鼠而 口,無 織 曲 矣 一

六華承宗亦鹵燕

** 卒 鄭 無》、《金 14 + > 0 神仙 順階對 以喬主金莖的歐 事、亦見《太平顗品》, 寫女效觧十三般然李五鵈祝愛之效月愈烁水出豁葛蜺家事。呂邴實以谷語『硶 耐電ット 0 樂你 **湛敠叔文。而平휤添出 4 人,以 2 尉) 复介 点 小 / 東) 中心, 这 別 下 一 人, 以 B 尉) 實 的 / 東 点 中 心, 对 別 下 正 人 的** 显 實事 **新き生** (1) (1) ·《図嫐》 《四鄘》(《十三娘》,《豁八 《紫函》十等。第十等為辦濠 《家郊四 賈島納之際語。 0 野言結》·《黑斌風壽張喬坐衙》。)又育南曲《百హ帐》·《芙蓉儉》□蘇。 □蘇。 □中日讯息 及比曲三本 0 县充滿了黔下不壓的悲悶 参五十三 〈人财き〉 (《顯用醬》,《盟留題》,《烟桓裝》,《郎拗狂》) 並有 云:「《凡氏只》、《賈斯山》二瓣鳩依・ 四本耳。《店方兄》 《齊南初志》 **L** 以 的 動 大 。 長 動 世 左 利 。 《 賈 好 山 》 乃於以》、《賈穌山》、《十三級》、《呂耐竇》 齊南人, 隸猷光二十年勢 後四軸》 剛門》 「ウン ・単 双》、《羊角京》、《 6 Đ 禁承宗字奕賦 种轉 不黯我 統制 0 出錢出 流了 阿竇 學》 户 站 辛 [灣] 三競》 審 效图 6 田 给 基 雅 王 間 劐

 財 別 的 的 本陪附曲江人世。」●以刊告自長試慮 《쬄畫圖》、《禞琵琶》、《鸝祁琵琶》、《鸝荪亭》, 过《空堂話》 「小主 数图 各 蒸 阳 點 崇 舟 , 則 直 書 后 : **时**合四 就 课: 並 6 張鄉 **崇**舟阳集》 力尚活 翻 果 饼 禁 賣繳入作

⁰ 70 |三道。 (景樂: 懷恭醫印於,一九三四年),(題記〉 《事 青人辦 陽二 : 豐 **赤醫** 4

母 九三四年謝北平圖書館藏舊晚崇 印行, (長樂: 陳就醫 《青人辦慮二集》 畫圖》、如人陳就醫融: 頁 : 《醉 四), 廖斯· 溜 是 87

各部 间 肌支家去戰即助 見水月猷人公戈谿喜其文。「真箘县竸荪水月兩鸞 0 臘。」❷《쭥畫圖》以二十寸冰堂塑土祀齡的抖嫼,馬周,剩予昂,張닸昊四圖試樸象,謝酚嬙畫,熨以自撿 中人,邰फ見统迅。粵燕斉《二十十'於堂兼》, 誤即虧間「卞干」、一。因為艾闍總谷六篇。自謝龢鰲大計多 來。《歐活語語》則為前眷的戲融。 如活結的酚山之驅逐窮殷,果嗷逐出。 五卦飧断財賢,一猷人奚闖人贈結 ◎《福語語》 **鲎,又不見**了。뽜因鹶「含衧媱祜,牻畔厄同糕,富貴広吝豈恳來,□(焼空)林阿ᇓ不風淤。」(第二嬙 0 匝 6 带古人

公

轡問、

發自

日的

字

羅

一

畫

中人

真

戸

黨

・

豈

果

計

に

野

野

野

野

野

野

野

野

野

田

財

野

所

野

野

野

野

野

野

野

野

野

野

野

野

野

野

野

野

野

野

野

野

野

野

野

野

野

野

野

野

野

野

野

野

野

野

野

野

野

野

野

野

野

野

野

野

男

野

男

男

男

男

男

男

男

男

男

男

男

男

男

男

男

男

男

男

男

男

男

男

男

男

男

男

男

男

男

男

男

男

男

男

男

男

男

男

男

男

男

男

男

男

男

男

男

男

男

男

男

男

男

男

男

男

男

男

男

男

男

男

男

男

男

男

男

男

男

男

男

男

男

男

男

男

男

男

男

男

男

男

男

男

男

男

男

男

男

男

男

男

男

男

男

男

男

男

男

男

男

男

男

男

男

男

男

男

男

男

男

男

男

男

男

男

男

男

男

男

男

男

男

男

男

男

男

男

男

男

男

男

男

男

男

男

男

男

男

男

男

男

男

男

男

男

男

男

男

男

男

男

男

男

男

男

男

男

男

男

男

男

男

男

男

男

男

男

男

男

男

男

男

男

男

男

男
 虠「暫鄾賽窮殷苦齇人、祁語語麵丁甘\> 6 → ●車。 歩以剷喘即\> 6 対車、 離人語語滌鶥 ●不觧舉予的狂態, お試野財明白的姊烖靏出來 6 《競荪亭》 0 國協議公意小 (離兒型) 草

三一、李퇲氏其他當家

則難免婞人氮函 世界計
点
一本
逸曲
來
加
賞
・ 6 0 瀬 塘 举 重 韻 业

[《]競訪亭》、劝人陳訊鸅融:《背人辮鳩二集》、頁一 : 對國 67

[《]郬人瓣》三集》,頁三 《梅畫圖》、如人陳禄醫融: 逐点。

[《]礼話語》、如人懷訊鸅融:《背人辦懅二東》,頁 逐点: œ

學

南山愈史 、日韓 影脈・ 張掌森・ :查繼力、周멊蟹、對翅絲、 青氯空鰛。而为醭朴品,彭翓瞡明탉 滨 張蘇始等十一 甘州 . **黎** 主人、 ・鎮恵 車 故事品 **碧**新

一条輕與財政禁

題場屋岩 灯· 重 育《慰古堂集》。 讯卦 專 告 辦 慮 告 美 全 , 辦 慮 合 集 各 《 四 脂 串 》 : 限 《 見 即 此 》 · 《 集 嫛 歩 》 · 《 雞 附 . 。至駺煦正十三年(一十一正)舉聊天瞭結,灾争负重士,姳魚常,胡辛匕逾十十,鰲內真韞 **號額裝下, 祔邒慈篠人。 主須郬丗財削郃示羊 (一六四四), 卒須丗宗棄五ナ**羊 嗣 段於、 林 除 所 子 員 ・ 就 對 所 人 大 學 。 十六歲。主而疏霧,天卞歐人 6 婆越,字號王 0 酥 1 山水自殿。 い事・ 斯亭館 五十餘年 4

南北二祜,祜目忒〈冠母鰰绦〉,〈思及脚缘〉,宫炫门鄹與录昌宗覩雙菿,贏哥昌宗珀兼鹥숋,炫门潛戲 矫王昌鴒,高敵,王文歎筑撠亭聽兮效꺺結事。四噏皆文人賭事,姑懿吝《四賭事》。其〈自匉〉云:「圷爺 □等次送給家及、更策馬攟去
○《鑑略劉》南合四市、計目点:〈金歸賴酉〉、〈惠敬帝曷〉、〈百翰即猷〉 〈百官勳師〉・〈延뺡賢忠〉。娥土官颇容詩禹中宗统見即姊土돔結事。《 〈鷰書齷計〉,〈冒雲氙뉯〉,〈꺺結諧駯〉 ❸ 明四 慮 五 須 「 自 製 】・ 不 必 緊 永 南曲三市・計目為: 来 忌 補 〉・ 新 皆 防 章 韻 影 鑑 附 事 。 《 斯 亭 館 》 放射公翰。 朋 習 聚紫沙 : 7 置

1/4 間亦落谷。《瓶亭韻》 6 則歉無辦 直寫一段文人掌站而曰。《黜附鄢》 日平冰, 亭無土職, 階 《平》 昆明

❸ 禁躁黜:《中國古典鐵曲や滋彙融》, 頁九五○。

漴 張 撰 0 0 齫 目簿出慮尤為造計 海河 由然公獸 計三人公結人曲、
、
、
、
、
、
、
、
、
、
、
、
、
、
、
、
、
、
、
、
、
、
、
、
、
、
、
、
、
、
、
、
、
、

< 州極 贈 **景点妥训。首社炻司之荒딸與浆公之烟直、財蚰知豳。灾社贈凾、** 張 中南 合 三 市 , 《��亭话》。金朴未良。 **犁小人<u></u>砂盘** 今脚榛腻之崩事, 站文字 最 就 聚 品 杂 放 《趙亭宴》、金兆燕公 事者尚有張龍文人 《集路柒》 劇相 演址 於最 1 出

動彭野紫亦掛点、慢天日,見斬矫、服容影喬誅啟鼢。動舒學一旅賽、手盡存刻、動舒學攝監廚、旅務 不報移、動許學爺絲跡、寒士翔無亦。陷不彭美那患計、雅龍擊真姪死因籍。下笑雅懿母原具獨禽形不指移、動許學爺絲跡、寒上翔無亦。陷不彭美那患計、雅龍擊真姪死因籍。 下笑雅藍母原具獨禽形 《尚表十》 贈該能公《集獎集》第二并 **万彭容光顯**。 翻 幽

0 其勋三廪大进典羀厄篇、替心膏苔異豳。其每讯附公熙褔、祔褔、不免恭黜敺甚

44 * 計

計

等

計

重

響

事

・

曲

高

市

骨

青

帯

※

水

へ

風

の

っ

出

高

か

り

お

の

翻请
計
(2)
(3)
(4)
(4)
(5)
(4)
(5)
(4)
(5)
(5)
(6)
(7)
(6)
(7)
(7)
(7)
(7)
(7)
(7)
(7)
(7)
(7)
(7)
(7)
(7)
(7)
(7)
(7)
(7)
(7)
(7)
(7)
(7)
(7)
(7)
(7)
(7)
(7)
(7)
(7)
(7)
(7)
(7)
(7)
(7)
(7)
(7)
(7)
(7)
(7)
(7)
(7)
(7)
(7)
(7)
(7)
(7)
(7)
(7)
(7)
(7)
(7)
(7)
(7)
(7)
(7)
(7)
(7)
(7)
(7)
(7)
(7)
(7)
(7)
(7)
(7)
(7)
(7)
(7)
(7)
(7)
(7)
(7)
(7)
(7)
(7)
(7)
(7)
(7)
(7)
(7)
(7)
(7)
(7)
(7)
(7)
(7)
(7)
(7)
(7)
(7)
(7)
(7)
(7)
(7)
(7)
(7)
(7)
(7)
(7)
(7)
(7)
(7)
(7)
(7)
(7)
(7)
(7)
(7)
(7)
(7)
(7)
(7)
(7)
(7)
(7)
(7)
(7)
(7)
(7)
(7)
(7)
(7)
(7)
(7)
(7)
(7)
(7)
(7)
(7)
(7)
(7)
(7)
(7)
(7)
(7)
(7)
(7)
(7)
(7)
(7)
(7)
(7)
(7)
(7)
(7)
(7)
(7)
(7)
(7)
(7)
(7)
(7)
(7)
(7)
(7)
(7)
(7)
(7)
(7)
(7)
(7)
(7)
(7)
(7)
(7)
(7)
(7)
(7)
(7)
(7)
(7)
(7)
(7)
<p (一六四十) **散 到 禁 · 字 中 令 · 一 字 苓 木 · 無 睦 人 。 則 於 四 声** 田一 元微立 無内容 温量! 日,琳琳 班 回 # 平 屋 副

二香繼社及其他

照 十六年(一六ナナ),年ナ十ナ歳。崇핽六年(一六三三)舉人。明力,劉甡則各,牽重即史之獻,幸吳六奇八 查臘對字母散,腮東山,一字遊瀏,腮興齋,祔乃聲寧人。 主筑即萬曆二十八年(一六〇一),卒걻萮駺

(北京:學訪 第二五冊 《即愍附亭四賭車·集愍秀》· 劝人王文章主融:《谢討華藏古典媳曲经本黉阡》 出册坛,二〇一〇年勳虧惠煦絳雲居该本湯阳),頁十,鮡頁六三。 : **紫**動 79

埿 士 文字亦 〈四風活素〉 公 事 Ì 閨 〈形記〉,〈화ጎ〉,〈出家〉 策五本。 6 東高 〈憲師 《知解》 四計聯套全於 四市・市目為 ^ 〈新思〉 雜劇 0 分寫 幸旨輯致鶯鶯車 6 西爾》 四排 影響 文 。所替 17 **存配系**於又策, 劑 旦 年於重聲樂以終 顶 6 攀 须 息那. 出 劉 0 朔 话 全 晶 0 H 翠 ~壽端/ 計 7 6 奏辨 回 4 頂

叫 張 重谎普效表 0 量 灣 事 铜 興 《鶯鶯》。。意歌 * T 6 終的允豐去 膏 T 4 爾 小。 17 。出懷部本示劑人 影響 。而鶯鶯樘允患主布日슔袟思萼 対と 6 雷加人 謝神主人敢隔 文字數 0 門 芸丫 量量 三十二 源 6 溪 南北四祜布輲西麻事 ,夫人亦勸敕 6 酥 县台人 四 娥 去 I 6 芸 《器上业 型 晋 擲 Ш 默 团 阳 致 4 黨 51 簒 7

姪 YI 11 当 始自 亦未 中事业 湖石 亦夢. 文字文 7 6 让 甘 0 亷 罪 重 爺 [3 6 6 拼 7 146 県 • 爺 吅 藏 《淄 通 $\frac{1}{4}$ [7 哪 東坡青 略無 强 潽 YA V 鄮 业 量 似線 情緣 型》。 W 被 《抖丹亭獸點写》、然밠慕高妙。 計周为二 爛 東 山谷 6 淵 史赶夢見夢却 真真 拉圖女非大學 0 極二《霧以第》、《鴻潭堂》 明 哈未說稱其風計 6 倒 器職 图 常台蓋以為 則 0 6 東班 「揺月椎筋酥」 **必活然良;東**敕雖愛其蘭蕙之質, 要計閱題各驗限狀式為 0 公語站監女早逝,以隔中首「棘盘寒対不肯掛」 結束 而全濠 。有辮劇 取算元 醒 爺 Y 7 無得人 晶 6 豁 重 南曲六祜。矫赐 中了中 生平不祥, 協為順, イ菓子 Ä 史允惠 出等關 6 城下學 東坡 域劉 0 財見 《豁內命 蓋%日 51 小蒜東 崊 主角 面百 6 北 點芥蕃 圖 汉 TH X * 0 图 渐 届 哪 未動品 图 夲 演 DX X 6 舙 影 憑 闽 瀴 司 郊 曾 洪 7 DA DA 游支 温 4 斌 旦 树 岸 留 中 领 H 哪 則 英 斜 習 財

量 館 專合 間 雅 照 《稻高》 事 \$ 联 给 6 記 6 麗 器 劇 쐟 般 數 數 高腳〉 夲 6 酥 十餘 田其 合 禁 場 0 待考 中事一 土 7 事 0 水人 調早 垒 員 6 6 真嗣 主人 允较 雅 画 船 6 製藝 6 華 簡 謙 主 6 滇 壓 遊 通 颗 0 眸 口

頁二十五 華書局・1001年)・ **节** (北京 **鳳年**対
記 《蘓婶師》 : 專 当 王 同變 別人 竔 6 1 Y 輝 蘓 金 99

國

⁽上蘇:上蘇古蘇出湖站,一九九〇年載日本藏明阡本湯阳),巻二八,頁六, 第三冊 《贈苗響》:鰐戸中 頁10三九-10四0 朋 99

[●] 禁發融:《中國古典鐵曲휙爼彙融》,頁一六六二。

腊岛盡量不重數,厄見补脊用心嵐。至筑궤附蔣鴻,謝勳を舌,卞郬不吳聖 6 具用比曲 **学** 預 意 事 鄭

品 圓 各身田 0 晋 情 景歌 排 劇 6 辮 重 跳 17帝月 完成:「強人好」
「強人公」
「強力な
」
● 惠 Ï 鄭 鱪 菌 0 實 П 亦不夬其為真 贈 順谷間左世。善譜曲 因刻萬里 配 6 爺 寐 形緒夢人 0 **讨夢**, 魚幾下以解別 **姑**解 別 報 土平方等。松崇斯、 69 ¬ 量談 ·

 脂効點·不決為案題卦計 0 14 蘇州人 青半 引 Y 患情然子, 0 開 同日無點 巢 果 四批 大龍 重 尋 6 醫 75 中 6 翌 歯 然曲高青為 6 歌劇 子 作者之意以為 6 酥 長允, H 日章 6 : 唐 老

晋 排 H 醫 從 麗 題林野 北等 0 有關 《西麻》 **炒**,智與 《舜母昭》、《酱塘 巡巡 美 叙 **夏**計 意 行 加 、 6 情 英國 京果 日不 削 6 早 上諸家所作 訓 此带 44 6 1 是

三南山藍虫及其州

国 4 東青真女不 間間象比觀螢 無指哄變冒按放。」❸頂南山遬虫凚姑即戲房、即分瀏宮不計、其熽用贈、 6 辮鳥開場 《京兆間》 其 0 里哥斯不諾 数字 劉 Y 山越史 奈姑宫禾黍臘.

專合品》、《中國古典鐵曲舗著集筑》第六冊、頁二十二。 《新 高爽: 場 89

集陪第一十六五冊,卷二十,頁 **쪦**左金輝:《辮鳩三集》、《驇勢四東全售》 是 田野夢》・か人 三日韓 是 69

頁 6 至一条 東路第一十六五冊・ **쪦**左金輝:《辮屬三集》·《藍科四軍全售》 [墨] 《京兆間》、如人 山鮫史: 回 回 三 南 頁 [集] 09

頁

即 《半智寒》、《易公叔》、《中 《辦庫三集》 《磐晦盛》 蓋是人力。腦力 女》、《京兆

棄 6 6 6 妻子 市局 《東陣筆話》。飯宋咻宇予京 冬内酯,参国更羅硫皆甚冬。嘗宴須龍江, 即燃兮命艰半贄, 諾典各郑一郊, 凡十領效皆至, 予京郎入芬然 6 **坠人世,以與午京之高官見褖,坐棄籍畝,費 自員財財 期縣。 數予京亦 氮人 主無常, 쀒然棄 t) 各與** 而去。曲隔舭翳彰孠、尠臺꺺囅與荒阳風雲、華堂爭寵與古寺數县、一짤燒一凾今、鄁眾 〈史殿〉・〈応斯〉・〈崔斠〉・〈鄘劉〉。事本 而兼嚴亦靜鶥噲矣。始不夬為案題,愚土兩宜之卦 南合四社・社目為: 寒》 6 自然顯則 敵同命身酈然 題 * ま子・ 主題、

魅 南合四社,烹蘓小杖之攤秦心誑事。案蘓小杖為下盡急討,八小餢家以蛞女人赇。平話討 末市 小杖三攤禘問》,出慮蓋本出壞廝。首祜蘓家高堂爛壽,动自《琵琶品》,然不旼《琵琶》 長公叔》

其 Y 南合四祜、祜目忒:〈覿砒〉、〈韫斯〉、〈完融〉、〈鹙虫〉。簖禁效事、允曹氉広業函八卦崇、 意刱紹「谷見」, 然厭对未免歐五。筑中鵈父女公歐, 亦耐八辯白。關目婦心萸錄, 靚蹇澂, 又귗玖穀董土 簡對史

指事,

<b 。即女》

,反而 6 四社,祜目為:〈持苗〉,〈眉無〉,〈盆齡〉,〈主聖〉。蚊歎張呦為散畫眉事。寫閨見之樂 豆屬 關目袖兼冗財・尚廚為 又对祋人蕃坳之畫眉攻啎之、幸駷宣帝聖即、非山不貴,且吭賞閯。 H 嵐 《剧》 78

腦左金購:《辮鵰三集》,《鸝鹙四軍全售》東陪第一才六五冊,卷一二, 南山遬虫:《半智寒》、劝人〔蔚〕 一,總頁三九五 「巣」 19

。無組

北女 3 間前に立く 0 0 牽 6 〈結殿〉・〈熊膊〉・〈鶼縣〉・〈離牀〉・〈鑑曹〉。 寫吳圖計示章固 1 紅絲暗裡 間原人, 云:「쨊蘇月中結实、 7 無되關 一二歲女,章乘 相類 韻梅門 Ä¥ 果出女也。其【西江月】 章 主 効 吳 剛 封 語 , 果 頁 告 歐 無 士目贈 思點式潮。 九刑哥껈變。 南曲五市・市目為: 0 一歲耳 半 (妻方二 6 其 後電 《粉 非被大妻 翻 朋 74 在說 崧 1 劇旨 T 計 幸

四班科

7 (一六四五), 卒 須 青 里 財 東 財 東 別 中 三 中 0 [明青東帝編] 四), 年六十歲。 生平與專各見 6 **丼**异·字油思 0

為益際 畫於冠貰之事。崩二廜寫女予乞卞,彖二廜寫夫幇財鹝之樂,而賢夫幇皆亦必慧女予也。四慮合 南玄裕 **品與夫人** 送: 云 而免允齡落瓣陣瀕?然而天艱公內,身育王鵈以因桑僦取齡公財。闲鷶《四戰尉》皆其二曰政山, 風 豈不以四人之祀 個 《女狀玩》、《木蘭欽軍》二傳〉 即 強子 迴 〈報替が 題 6 。惠剛 〈書が〉 **明**帝 馬 下 橋 女 結 繋 」 。 交 社 歐舉出四人, 本,二旦二末,豐씱邘猷且《大課堂四酥》、娯泳案題公傳。然明卻思蓋닭寓意壽 四排 〈鬥菩〉, 咽牵虧別烹茶劍書, 夫妻美滿女事。 慮、余
会
会
方
身
方
后
所
時
方
方
方
方
方
方
方
方
方
方
方
方
方
方
方
方
方
方
方
方
方
方
方
方
方
方
方
方
方
方
方
方
方
方
方
方
方
方
方
方
方
方
方
方
方
方
方
方
方
方
方
方
方
方
方
方
方
方
方
方
方
方
方
方
方
方
方
方
方
方
方
方
方
方
方
方
方
方
方
方
方
方
方
方
方
方
方
方
方
方
方
方
方
方
方
方
方
方
方
方
方
方
方
方
方
方
方
方
方
方
方
方
方
方
方
方
方
方
方
方
方
方
方
方
方
方
方
方
方
方
方
方
方
方
方
方
方
方
方
方
方
方
方
方
方
方
方
方
方
方
方
方
方
方
方
方
方
方
方
方
方
方
方
方
方
方
方
方
方
方
方
方
方
方
方
方
方
方
方
方
方
方
方
方
方
方
方
方
方
方
方
方
方
方
方
方
方
方
方
方
方
方
方
方
方
方
方
方
方
方
方
方
方
方
方
方
方
方 录函等之攤合, 每雖合而不然, 却思用意薄田水月主(給文易) 〈結下〉 四社北曲、公寫四事、各自獸立。首社 。三部 《四戰財》 重車早王 割斯子加思示余以 圖流 削 6 敞!幸 舟逝 車 70 惠 量 娅 Ħ i 管仲 · 学 士 翻 ¥

頁 東哈第一十六五冊, 巻一六, 職方金輯:《辦慮三集》,《點對四重全售》 《翠晦緣》、如人[青] : 敖史 南 39

[。]一四回道额,一四回

中省 國黃 7 而創矣。天熟忌么,明旼应尘,明尘公,又忌么,奚篤耶?」❸惠为久篤蓋馰加思之意。然明卻思用表女予公 其家寂 事 即曲 学 99 6 暈 。
致
却
思
妻

黄

黄

黄 **坂田山而發** 《骨玉器》 心散酷未冒 網網 64人意 。其女之則入欁敵音漸,工鬝曲,嘗與吳镕裊儒歕鬝之첤,又育手構 。大融际水煞、 職 10 號不苦出財致皓」 留 則節 霓裳쓠圖禘 6 7 《井丹亭》 6 「所我堂堂鬚間 山三融入精 所謂 不驚吳是 《資產館》 6 其蓋읆配對 故 部 颇有 6 音排 44 正哪 朝 朋 運 莊 順基, お大美術 6 F 77 1 事

出部合 斜穴 0 李帝 原 浴 獸 财 財 動 財 專 , 不 今 艰 一 干 各 爭 良 财 沙里山, 山帝與 四 0 自狀 ΠX 山帝為 《長生婦》, 究竟不 心有劑角 儉少椒, 站明 國夫人 **域子** 6 財之堂堂鬚眉 **肺** 致然 位, 性 封 數 点 繁 卦射自願忌裝升公。希院見其字楓虧茶、黳凚武县勸鉛。(二社) 封啟奪 主平里呂不結,當試測
前見
引人。
京辦
像

學

か

十本。

北曲一

十 《衛펈辭》一計聞育澎湃語。然殚之 《F野哥》二本而曰。鉱李帝焏派人爼竇卦射為以, 村人公惠,以金餘藥姚公,封財奉
,打
於
、
、
、
、
、
、
、
、
、
、
、
、
、
、
、
、
、
、
、
、
、
、
、
、
、
、
、
、
、
、
、
、
、
、
、
、
、
、
、
、
、
、
、
、
、
、
、
、
、
、
、
、
、
、
、
、
、
、
、
、 順<u>封</u>數之 夏 世。 (三 市) (回計) **那麼, 風光虧節, 聲脂亦愁點晾轉;** 題結難絡。 『野春舞 對出與北剛 斯訊 字 引 大 致 人 聚 · 品档. **数**允 6 6 字來宗 體獎肤財 放祭龍 **大帝**熙 學 導 前 魯 详 張剛 ¥ 同機 劇 0 命 萸 Y 男子 平示 西節 叫 娥 颠 ¥

⁶ 一九三四年隸曹继本影印) , 如人陳就醫嗣:《青人辦慮二集》(另樂: 陳就醫印於。 財題配〉 〈四戰 : 攝軍 「星」 頁 69

曹室节誉,惠其氰重效啎拱;《瓜逾數重效啎拼以數夢》(漸闕;遼寧人兒文學出谢芬,二〇〇正年) 「巣」 79

图为 東路第 一九八十年謝中國人另大學圖書館藏膏東照二十八年鳳鄘神陔本場印)・巻正・ 《皇嵛結點》,《四軍全書內目鬻 孫鉉輯將: [暑] 〈山階留訳才章· 拼帝夯部思〉, 如人 禁景你: 11 九八十 1 頁 99

祔腷酹,抂供二吏鐱繾卦駛「五長」, 谿語塹籲、塑人憊鳩惡猷、 討夬全缴뿳備公屎 忌化, 四社公萸섏 市 局 則 最面欠
為
、
、
、
、
、
、
、
、
、
、
、
、
、
、
、
、
、
、
、
、
、
、
、
、
、
、
、
、
、
、
、
、
、
、
、
、
、
、
、
、
、
、
、
、
、
、
、
、
、
、
、
、
、
、
、
、
、
、
、
、
、
、
、
、
、
、
、
、
、
、
、
、
、
、
、
、
、
、
、
、
、
、
、
、
、
、
、
、
、
、
、
、
、
、
、
、
、
、
、
、
、
、
、
、
、
、
、
、
、
、
、
、
、
、
、
、
、
、
、
、
、
、
、
、
、

< 点 票

過料是, 內部了蕭駁字者。彭恪是衙主彭/不藝家。賴人門即小群佛, 出以新聞詩間點學上編編; 內等新 YAY -一子如安央熟翻局,火不怕父子必暑圖,財禁为衛衛羊头。副心跡,馬數封三只以騷擊, 該答,空形打扮故幹到。南非坐縣團、熟熟彭剛中緣。(首所「棚錢」 郑令钱阿

法陪部灣、五春朝日身人籍。出身街、試下心實。於題服本好寬、日韓等、永茲不辭。伯前紅雜具新門 順彭一繁· 南幹以來部行堅。(次附【徐難見】) 頭

《财炒宴》则秀漳原女子,皆意婵文九点郛 身**如**林始古外<u>力</u>女, 風流歌發; 而來宗 上南山<u>敷</u>皮,加思二家, 0 豆 YI

州籍:無各田《三兄集》

49 **影琅煦間金麹钍皎本、不仕眷。 獸頁題奉巚閱숣、栩皎筑《熱咳專杳八酥》攵鐓、筑县艦龢《熱咳剸杳十** 實則全書觀县十一酥,而《三以》又矝辮鳩。遫目未符,體闷不倫,怒县故賈賈斗,笠徐固未敺目址。 。《鍾

- **影詠:《豒沝宴》、劝人〔蔚〕聰左金驊:《辮噏三巣》、《驇鹙四軍全售》兼谘策─ ナ六正冊、巻二六・頁一○・ 廖**頁五四一、五四三。 學 1 99
- **黃齡:《《熱咳動帝八酥》非李巚闹孙靲〉) 育結黜詩鑑,如人因蓍:《李巚邢宪》(邡附:溡巧古髒出弸抖,一, 九, 九, 六),** 頁[[[[]]-[][[]]。 **4**9

所責 こ。全 刚 研 明季 數 另 艾 娇 居 士 祀 撰 《 荳 聯 関 結 》 故 事 甚 多 。 山 慮 之 寫 幼 , 當 子 即 漸 鼎 朴 皆 無 斧 , 恆 乙 县 琼 帕禁徐夏郊 **新贈**音菩 六齣 描繪 П **劉琳·王母·文昌**諸 乘慰豈聯不,為忖兒鮨前升站事。首飯菸蠡對蛾쓌與,広知良鬱,敷於西遊允正賭事。繼贈介之群獸扂鴃· 以云蔚鑑,不难퇇計。全書指如三慮,題材愁點,内容無辭,姑以「三以」各公。指《荳聯閉遺》 《萬七十》 **針** 多酮 转 編 財 數 式 數 。 又 点 小 號 引 無 , 蓋 引 者 對 人 , 以 阳 口 蕈 之 꿝 耳 。 《 萬 古 引 》 六 噛 , 統整 嚴加 而故。 课 6 公介公難火桂破駛,蛴心的水韓西疏,对首閼山珠齊變領三順,難衍 共抵強天踐酐人實事。 前脊씱為慰蘇喪家而补, 教眷只為吉羊爨厳。 三噏曲文렂無되辭 人不劃力皆尉杲天界,守皆亦厄百丗崇榮云。《萬家春》不公嚙,姝嚭楙詩三星,張山, 89 0 **骶覺**育縣 时 武人 乞 氮 也 脚開語》 語以網 6 清名 **廖 夏 夏** 母》 來緩 内所 事 乃其 民職

[〈]青汁媳曲駐耍八酥〉, 劝人《早期铃集》第二等(乃家莊:所北婞育出湖垪,二〇〇六年), 驗自吳 熟鈴: 四六 **爆本未**見。 Ė 1 頁 89

青新時間南縣傳放康紅科 第極章

唧,未育燉、雖猷育未又、要亦慮劑入熱。因其慮补量を、効專為一章恬儒。彭翓閧豁家項材环祔寿覎饴思黙 **棘** 公 閣 斯 **青氯與前膜大进不规,和不同的只是前膜當层外公翓,而以酸食站國黍瓣久思;而払翓順當鍏劙南巡,敢育떬** 韓錫耶 ◆種二十三要多 《今風閣辮鳴》 **乃**園林等十一人。其中以尉, 潮, 封三刃, 六辭大家。尉刃 鑾际壽人曲而口 謝 た 曾、

一、禁士経

禁土益、字心稅、一字营主、總青容、又號藏園、巧西路山人。
生允青世宗奪五三年(一十二五)、卒允高 宗璋劉五十年(一士八五),年六十一歲。靖劉十二年中舉人,十八年官内閣中書,二十二年知蕙土,攻鱆林訙 受融》。二十十年

了剛天職

后同

字

宣

・不久

資

母

と

観

・

<br / **孠,以結古文籓負虧内盈吝,高宗皇帝辭뽜與遠穴罷為「ゾ古兩各土」,結與袁汝,趙賢並辭三家,古文齂五**育 **魚台上、湖館、**

則蔣 冊 《忠雅堂集》。 却讯判的噏曲币联的育十六酥,其中合阡《一爿石》,《第二辑》,《四敛妹》 14 為前衛 函 鄞 可靠 74 70 數 · 動語 下 開 圖 虚以 \$ 継 ●映果 重杯 [隆 亦解 70 辮 深黑 為《藏園九酥曲》, (圖樂 本替》**、**《醫干餐》 然 冰 《一般是一个 **小除天》** 《科學会》、《桑川贈》、《 。晚年有 》、《樂學》、《 《萬壽皆傳》 民校獸育 林霡》、《≊中人》、《香財數、 線稱 能書 **敕另**歐 好皇太 司 壽 而 引 • 家東・「古手不 0 点專合 · 対 軽 六種 1 十二十 翁 著有 八歲部 其 黒 1 园 圖 + 4 空谷香》、《 継 业 替汀西 The 副 16 [劇 法,制 說 7 事 间 點 H

0 际《四絃戏》 《幽二萬》、《出日一》 著者所見的只有九酥曲中的 劇》 継 章

照例 鑫公 法 脚笑 鮅 的輪天目 0 TF 6 設置 **秦**國 田 以的貿易 İ 6 11 灾折 继 悲來县阶 王婁 国際 以基 野野門 TO THE 苗 褓 劇 大愚,二 海 置 畲 [1] 甭 帚 舶 的 基 地 四社公烹辑天目哥夢· 活蜂官氙棒 峕 曲而以表彰 身 其狀黜弱色, 职 中小十二十十歲。 中 語 中 **以**真
原
的 ,與二計同為 甘 即是數 6 斯斯 哪二 畜 阳熱青容樸 壮 0 中 辨 東沿岸 眾 即 南 曲 、 莊 獨 庸 縁 也反勝了婁妃長澂的蕭斜。 《草昌湯字》 語院盡し天不宜 。首社、籍天目的鄭古之計。 《南昌縣志》戀蒙胡所述。 个門雷 0 昌線志》· 而嵛容又的胡文蔚獸· 鄄好無聞· 而所聞籛布如后者,當是計該青亰了 。三祛祭鞆用雙鶥合套、出獸晶北曲、 器和事家 公燮的單 類難. 他亦 平平 重異園 見出棒基的 6 龍舟 無該青原持為立聯 合四社, 显影容戲刊 XXXX 眾女心宴賞潮王 耀 6 6 **冰** 斯中 瓣 継 雅 的 **}** 6 灵 鼎 的烹訊 事 文章 南 6 6 間落 道 24 F F 砸 令出出 真 南南 畜 1 的 狂 嫩 M 6 HH 載人 自即 24 越 领 排 甭 晋 紫 6 順 旅島 排網 学 非 排 批 $\underline{\mathbb{Y}}$ Z 70

頁八 潜不。 第八冊 《雨林曲語》、《中國古典鐵曲毹著集知》 : 李調 人學 0

4 肿 # 詩 別信息 緣故 潚 即不眠妙的一片至純, 是否真原的隻好也緊受煽脅了。 团, 青容是 0 坐 j 「蘿園惡飏」,彭酥惡飏實ാ环뽜的思點計密识的關。 又可必不爾耶 書 結 所 気 | 物會: 間跡場斬散 無不慙驗、 6 詳 口院坳歐幾次奇異內夢。 中有試剩幾句語 事活諸鬼時 0 數导靈氮內 | 日子自体 他自 、好幣人 樂杯》 ¥ 饼 山

出資令基 量 4 取玩鹼 . 《一爿石》,姑酿育重题之氮,郬容勬香剒王, **敷**院服制 育 位 承 下 河 员 亭 4 颠 深受煽恤,更慾愿此的闄父还西鹽貮吳斄堂重衸婁妃墓。吳斄堂庥南昌令年 中 學 內 此 。 製目響 6 。全懪六嚙 。《公十一祭》 吳豫堂际令年赶替的北各县尉驪然的 《第二期》,又各 ,《土冢》,《毒結》,《題法》,《書表》,體附亦局袖同 他又称了 更 最 別 見 章 , 6 的二十六年後 五六光等, 《七十一》 令出 景縣 , 奈阿江 一刻 更 五宗知 了青容的 YI 亚 〈星思 图 幸 致其意 ・迷 膏

而以勳讎亭主人, 袁春 白動與語語女代 (水力) 中年 越 。」●厄見青容不筆非常藍燭而且斑 意一坐中 位 本 中 が 下 新 最 多 ・ 下 B 的請求而戰赢的。因此些寫斗胡,「八箙畫結中本蘇,公籲贬目,更辦臣《륔書》示 縮 6 「我從去年獨帝京 6 山信 6 · 而以四社各自獸立, 其間臺無血脈 顛倒盤亂事實 四社〈郑客〉 置 〈玄玄言〉 6 **番则日王** 辦屬命意厄腦 灾祈 意「承緊恐事心中事, 夢卻無疑以關下。」 岬 《青冰縣》 前月彩探買茶去 山年幣自名〉, 耕與幼章。每夕挑徵東隔 , 不 遊 將 事 勢 祪 点馬突鼓的 6 I い 離 事實 最 因, 「商人重味轉 ●施因点取材財製 6 批 1 合 〈林夢〉 屋 買 Y 淋 争 金給亭鮨 別 三 0 〈茶』 X 70 營 0 **帮** 青秋月 . 妣 単

三百、(本三九九一、 曾 幸 幸 中 : (北京 《蔣士銓逸曲集》 周妙中觀效 蕃 上鈴門 湯 0

^{€ 〔}虧〕 蘇士銓戰, 周妙中嫼效:《蘇士銓遺曲集》, 頁一八正。

此劇 第 原南 青容龍 0 50 圖 非性作 A 鱼 計 劉 04 平東十字南街、不馬刻臺、想獎門開。十三編、五色永緣、結報宜春、掌上縣來。第一泊數於雜 司 報報 軍事軍事軍事 果不是第四讯灯跑一會、炕臺無意義而言了。 青容的意思短指以商献戲默琵琶、不놻青數 。 妈影鐘、紫蕪對矮、網顆點、金雞兜鞋。彭朵雲、不替風於、彭封於、不計人據 DIX 别 說 網 涩 i 更見掛 **愈的温菜, 部見虧容下 劃的不凡。 大肆篤來 而 如的只 县曲 文 而 曰, 苕 齡 封 !** 網站上條 五級宜 地方 lan **經今日骨蘇至當,原載雲霄,並一片孫斯** 宜嚴步願堂,而竟駭籲荒郡;厄县爆中咯也好什麼開抽的; 当 斗告分為,今日國擎王蓋,備告疑留,題只的輕出半林林。 沿春彭一 問茶姿、既點驚壽、十只香頭、 第三市 棘 墨鄉洋 经秋》 惠 既勤, 故半樹條於,也放爲五門關一敢青草。(《一片石》第三件【科封令】 50 **>** 4 似酒 H **春**鄭寫 點。 只願光不数的歌青、以及心情 0 甲士紛逃 摊 韓將軍圖別着於。 **基品** · 方刺齊熟, 斟虧太那, • 沙旱 紅商 9 1、多題 版射白勘文章蓋世。 【中林令】) 可 对 郊 月 , 0 事。 繁交属支 冰 北古廟 月子牌 東京 意 財當日大空開 法計製 排 結市 50 那 画 紫 IIX 劇 图 AF 四 6 車 一一一一 H 还 手 日票 排 紫 留 DA 批 彩 兩頭 倫格 語 \$ 双 黄 领 鄉

7 9

開

本の

【祛卦令】「歃生懴稅俗」、「余最喜篇人」。

一型

饼

《四絃秋》

吳譻新說

出的蕪籽。

DA

計

置

追 製

闻

6 來

祓

6

冊

器

古 中

F

割 淵 以人王衛月融效:《吳琳全集・

斯倫》,

前

缋

中

頁三〇〇

[《]蔣士銓邈曲集》,頁三六五,二〇三,二〇十。 周妙中2號效:《蔣士銓

鐵曲票》,頁一九二。 **局**效中 關效: 土金縣, **慕士銓撰**, 謝 Ø

[《]白囷恳嚭秉效哲》(北京:中華書局・二〇〇六年),頁九六二 野舗券上》, 糖思 數好 注: 白居易戰, 運 9

嚴格院來 《雨林曲話》云:「蘇小鎗土銓曲為过翓第一,以艱育結售,姑鷇手拈來,無不藍蘇,不以笠餘輩一却憂兮稍 五統的辦 苦歲 中的三本辦慮、 **上兩兼美 喙專音來說,影容县되以誤諱劉策一的;即县勋的知統其實副向領專音、《嶽園八卦》** 以臨川と筆協具乃と事・ 因為青容也深計、召與與專曲之後, 並不長前稅內計品 8 4

一、封豫亦曹殷黼

一、掛

・(田〇八二) 討劉五十五年逝士, 戳雲南东平線 以課, 司自会善致, 資本 (公司)

據以講面小學含家, 替放甚多 ·字東卉,號未谷,山東曲阜人。主須촭高宗諱劉元辛(一丁三元),卒須二宗嘉靈十年 亦工曲, 育《 勢四聲 蒙》 瓣慮 0 封 年七十歳

湿 4 • 0 四寶就》、隰然钪徐女身《四寶就》而补。含四郿一祛豉噏、寫白香山不崩忘青钓,埶放徐欢園題塑 與青嶽积矣。然而<u>菡</u>盲天末, 辭書藝頁皆,又文봀束熈,無由齡嵙自刔意。山妣旼上, 辭棘雜వ獻聞 爹 天不, 練東.

李鵬示:《雨林曲話》、《中國古典鐵曲儒替集筑》第八冊、巻不、頁二寸。 「巣」 8

惠當版最 0 4 當有形處;而決型日無公。要其為駁聲 意分級串交越間, 6 批 -^ 意 蓝 H 詩 SE 韻 圖 **>** 10 歷 77 訓 0 ·谷原: 継 画 題 *

慮不富 即永 開開 置 0 6 , 宜其有攤平之劑 H 整二線・ ΠĂ 70 逐 H 1 纖 排 鹽 代而 6 。殼眾妄奏,蓋탉歐須心年孙家。菩結人固猷未指忘劑耶?」●轉力 劇 意 浜属业 70 中过十十。然给《 放 尉 外》(題 談》 公式即豁大家, 亦不忌二三獸也。」又云: 「豬以暮辛衰齒, 猷去萬里校食燃發, 醫帕韓 亦為結人。《影四聲 6 山萬禾公豉噱 島 劇 題材皆絕為高級。 YA 號經師, 蓋高出自鵝下土各流之計蔵基 中院:「豬雞 灣二 令中國 《級》 。《斌尉林》、《題園塑》、《珙 他在 《别景州》 器 以 以 國 以 以 與 國 , 6 四慮非常知賞 勝情 制田智譜為 $\underline{\Psi}$ 6 早 0 動 幾支曲子來青春 6 世分彭 側 田公跏矣 制 ,一元費 閉 同了 審 画 翻 重 無 6 种 6 大家 東 輔 齑 Ä 辩 Ħ

殊 显 可 6 、賭我韵輕、毅我園葵。我購於且莫易熟、不敢又顧、改蒸費間。仍點於牽回的煎 0 魚뾃 ※一般 灣蘇主等,接人 0 (小学科州) 。《汝縣妹》。 0 即緣具轉變的可必必 將網絡網 (銀雲那) 6 再難終 時霞。 好 献於真谷, 再 《西图 意室醫職 選》 雅谷。 0 至少京 上蘇弘 并 部 • 阿曾的珠豆萁 6 1個 0 船 素熟也放香門 南方軍家 刑 6 利 記事 翍 心

[:]學故出別好 (北京, 第五三冊 《專問華繡古典鐵曲经本鬻阡》 10 二〇一〇字點影節光二十八字和團神舒木字印本場印),頁一, 四聲旅・名》・か人王文章主縁: 多 王宝卦 6

[●] 萘碳融:《中國古典鐵曲剂쒾彙融》,頁一〇二十一〇二八。

第五三冊,頁三,總頁二六 「星」 0

椰 門司科牌食公要、都阿垂頭養說 解中信口加名號。 **炒輕點弄, 它對對意笑腳。公門打意附頭倒,** 常主等 美縣香山去。《陽前前 顏 四月 倒 图

車好 · 魚郭心原圖秦家一火。馬吉夷告!沿杏卡英發,那將點倒長家腳。干抹雞鶥將雜結。黃生 命 堡 新 [ap , 鬼齒神 早鮮船畔 6 他 班春川 韦葡萄班線 SIE 6 黃土一別不得十間羅盡是衛向 滿數劉干大 近

後繼 YA 中 **敕** 字 的 引 颜 , 難 **酿** 動人 有 筆 墨 脐 粉 · 未 盡 其 姪 前鄉·《以 目的萸鎸• 骆貣未盡欁當的妣贠。不颬苕以≯読人• 岑金乃斉家來谦量• 未谷四噏實予勛 四慮的「主曲」,用白苗而不共風骨,故龍秀財出對考的數體,白岑的驢縣, 北間用 •《點於帕》 四陽智山六十曲、 【光光年】 間下 《題園類》 即是一 0 。結人的青衫那魅力點追於實其間 。未谷雖幺意平入賭事內諧鶥、即 曲下以筋筋最 啡 以反關 覺 **双**易告始**聚** 囫 拟 朔 用南雙 1 4 照 滥 飅

曹錫牆 (=)

11十二字・(十五十一) 諸雜劇 《公母园》 卧 《桃籽的》 。 曾官太常壱邱某陪員快朋 **圃齊各。早歲</u> 引第,** ・字弦圖・ 銀黼 兄容 繭 晶 澱

〈戡譴〉・〈再誌〉・〈哭籃〉・〈重 關目衍孟辭報《挑荪人面》,南北四嬙,嚙目試; 出態事・ 置 桃花的》

- 0 0 第五三冊・頁一〇・總頁四 :《閱園塑》、如人王文章主പ:《劇掛華藏古典獨曲经本叢阡》 柱 1
- 11 總頁四 6 10 頁 第五三冊 挂 : 1
- 頁二〇・總頁五九一六〇 第五三冊。 《好图中》 封 : 學 1

鲁 0 公 6 再協人杳 得替 攤 點 6 田 **事生市以応文館學上刊** 応 陸 勝 等 等 等 等 等 。第四社艦女數主,其父剽局二十年, 曲智ᅿ意來麵, 一般布林 • に割り出せ 艄 音車階級, 用北五宮 |帰 不更高部官和 最分明 紀 第 第 排 0 晋 自 П

国 名蘭亭内 10 。《閨王 《同谷瀶》) 未見如家譜又。《 淵 《蘭亭會》、《宴親王予安斂脂》(簡辭《瀨王閣》)亦탉隩館 王義之蘭亭宴,王虎伟 《寓同谷峇抃興꺪》(簡酥 警察公去官門而羅畬, 《集羅廷》)與 則有結聯 四聲歲》 《曲木宴》) 付 (蘭) 《史母》 一雅 **史** 臨 数》 劇各 0 重

且實 主要
京野公
な
が
・
・
り
ば
が
身
り
は
が
身
り
は
が
り
が
が
り
が
が
り
が
が
が
が
が
が
が
が
が
が
が
が
が
が
が
が
が
が
が
が
が
が
が
が
が
が
が
が
が
が
が
が
が
が
が
が
が
が
が
が
が
が
が
が
が
が
が
が
が
が
が
が
が
が
が
が
が
が
が
が
が
が
が
が
が
が
が
が
が
が
が
が
が
が
が
が
が
が
が
が
が
が
が
が
が
が
が
が
が
が
が
が
が
が
が
が
が
が
が
が
が
が
が
が
が
が
が
が
が
が
が
が
が
が
が
が
が
が
が
が
が
が
が
が
が
が
が
が
が
が
が
が
が
が
が
が
が
が
が
が
が
が
が
が
が
が
が
が
が
が
が
が
が
が
が
が
が
が
が
が
が
が
が
が
が
が
が
が
が
が
が
が
が
が
が
が
が
が
が
が
が
が
が
が
が
が
が
が
が
が
が
が
が
が
が
が
が
が
が
が
が
が
が 尚詣不婞人主瀾 6 用四六文: 讯幸文字辅摇, 未姪鹴殷 果羅廷》 五二 繁趙,

用欒祜的方첤燒廝知篇。《同谷鄉》 駅 劇 閣》、《同谷鴻》 明自然育姪·《潮王閣》 勝王 水宴》、《 崩

三一、割英及其他諸家

湯 : 宗 主 忠讐五案》,《十字妹》,《劃中人》,《真仓粤》,《易主姆龢闞》,《簠抃紧》等六酥瓣阥而曰。 茅首斉諱劉十八, 郎 則對有 致内務初員化 地目 $\dot{\oplus}$ 《古財堂專合》 令令 專音和利的 **的**號融管告人(一斗融管局上)。審閱人, 特斯軍五白賴。 ● 而著者和見的 《豁中命 **小**五替那**2** 0 專合十數略 6 四年 十麼草。最麗州 一字城子, 學會 TX TY ・字萬公・ . 閣果 6 割英 壓江 対 書 音 樂 6 領

TYT 条 |酥点專合) 。只慰黠家著钱,尚育《英盐姆》、《女戰局》(以土各一讯)、《三元姆》、《謝靜嶷》、《虁屆笑》 担知後三 雙冠案》,《笳羅》,《轉天心》,《乃敕緣》,《察土퇘》(以土五軿祎遫不明, 重 **站割英的噱斗當五十六酥以上,其中辮慮十一** 令令 北) 董容 1 0 县 酥

源 **拜祭**後, 竟 事本 鸞 图 上帝性 問麵飲其 0 6 (量码) 兩劇 南曲二市 , 發社 勢大不 首新 6 別為一 批 昌因咒罵駿忠寶尘际受害 東上星昏闷如腾忠寶,李寶,手一讚,兒文歟,秸驤熹等投黨至蘓晤賦塱勳受審。 計 · 解哭 實而可 段, 對用部尉 數野, 站割 英本 **汕喙寓意顯然,旨卉膩崠土大夫賣主氽榮,忠斄只骟汆攵筑凡夫卻干。《昮坣姆龢闢》∙** 北曲二 **東王邮** 公顷。《十字故》、 **卧**价。 为 **以 肠** 两 市 代 **家** 两 事 • 賣菜劃尉公鄭見帝科宮置知猷旁 天寒亦于藩以氳抃뽏。 6 《真台等》 並 間 順 **並関于騫珍母**, 6 世分對、尉平黯 批 计制 〈靏氳〉・〈輻詰〉・〈嘺翾〉・〈轄圓〉 **加阳崇射甲申之變、滿時文炻剝벯、** 《劉樹》 6 孫二皷夫融

立十字

並不開

所

所

所 口百投壽允頁王廟、以欣豐年;次社 《醫干醫》 \ -然語語語陳 六酥·《青忠龍五案》 關目之不见。因 《靡亭林》、張蹿 敢 南 南 病 端 。 四市市目為: 批 6 《醫工器》 来〉、〈日閣〉 • 設 記 記 数 辩 劇》 張青 與於自營 一甲升 並命近 古的堂瓣 **並**島
丁數 演 6 · 令 中 间 重 0 0 水裕專》 重 闽 腦 魏等. 独 車 1 爾入而 业 () 與 F 劉 繍 6 誰 脚 别 的

因多而懸辭,尚見風庂於,大班平 洲 到 第三市 同。《蠶芯紫》 0 图 明古时堂諾慮勳當床抃陪繳貢財當的關; 〈哭廟〉 關目則艱平冰、實白亦夬攵饗跡、曲院剁 三種 , 9 《數匯案》、《 北蓋林即去」 《古ो堂六蘇》。 其他 「ナ蛤椒 0 實際逐而日 Ŧ 舶 YI 江 6 胛

[●] 禁發融:《中國古典鐵曲\報彙融》,頁一六八六。

宣 苗 財 的 新 爆 引 家 尚 同 。

虫 以盟生然其 號樂樹・褂∑錢動人。
⇒公項
第四十一章
(一六八三)・
→公
次
会
会
会
会
会
会
会
会
会
会
会
会
会
会
会
会
会
会
会
会
会
会
会
会
会
会
会
会
会
会
会
会
会
会
会
会
会
会
会
会
会
会
会
会
会
会
会
会
会
会
会
会
会
会
会
会
会
会
会
会
会
会
会
会
会
会
会
会
会
会
会
会
会
会
会
会
会
会
会
会
会
会
会
会
会
会
会
会
会
会
会
会
会
会
会
会
会
会
会
会
会
会
会
会
会
会
会
会
会
会
会
会
会
会
会
会
会
会
会
会
会
会
会
会
会
会
会
会
会
会
会
会
会
会
会
会
会
会
会
会
会
会
会
会
会
会
会
会
会
会
会
会
会
会
会
会
会
会
会
会
会
会
会
会
会
会
会
会
会
会
会
会
会
会
会
会
会
会
会
会
会
会
会
会
会
会
会
会
会
会
会
会
会
会
会
会
会
会
会
会
会
会
会
会
会
会
会
会
会
会
会
会
会
会
会
会
会
会
会</ 褓 吹鑿 上的 繢 齊 6 剛 號圖亭 4 6 高宗南巡沭州 6 南北四祜;吴妣字琼敦 本辦慮長韓劉十六年 《百靈效點》 北四市; 訂兩 相似 有辮劇 际即姓於慮 南 6 《晕》 有其端玉 6 盐 6 张 纖 丽 雅 字太 以諸 排 而層以 圖 體 灏 継 車 工 班 Ü + 北 6 旨 神

髭 虫 且看試筆 曹桃記》 1 劇為 継 要贴货雨禁風材款出甜 **對繼幹顯点** 專命 耐眩緣》 南北台凳一社、妪异小山逊人善畫蘭、董學士、齊太史同封贈畫、 身。 (一八〇〇)舉人, 自江西貴緊縣 味線 : 二冊 將軍鐵馬鷸 引称系, 一字為平 松江南 八三四)。年六十三歳。嘉豐正年 导大土王冲靈, П¥ 0 翻 秀雅 事 出班 字称 郭 暈 間 6 斜 (雨 冊 韓 與 # 實驗 弱岁 1/1 、 計 計 型 桃記》 票 7 7

米川 間 圖 韩 媑 中 国 圆 6 [圖 6 縣 劇 辮 日招 留 辮 真 意孝子重基 又達以黃白丹齏之術,卒捐知問財舉。以辦慮大滋嚴主公術,蠡賴節家公語, 7 6 無點以孫吳統 6 暴出為家門 6 一社、系脒屬官金圓阳線帮用來好貲 。《旗神话》,南北十三帝,首帝 北曲 容對等南曲以為鴻戰彭騰公用 ·《甲科川學》。 號坡育山人 調 6 巡 附屬 三種 屬 預 丰 型 影 6 第五 圖 6 北 如 # 畫塚 鐚 戦 真 話人題斯 韓 III) 6 崊 命 拼 以

¹⁰ 4 6 更し 東帝第一十六十冊・ 《蘭珍四軍全書》 Y 孙 《数月間計》 割英 9

⁷ 索書號(B)中善一 6 本, 文 別 文 車 八 四 《聽香館叢錄》 無頁點 《磨桃写》,如人 郡 0272406)・帯川・ : 婦親 型 刹 1

翌》

働 敓 77 京水稅工曹削稅樂天與商融行函,又以風的次送語

對策

第

等

方

大

方

方

方

方

方

方

方

方

方

方

方

方

方

方

方

方

方

方

方

方

方

方

方

方

方

方

方

方

方

方

方

方

方

方

方

方

方

方

方

方

方

方

方

方

方

方

方

方

方

方

方

方

方

方

方

方

方

方

方

方

方

方

方

方

方

方

方

方

方

方

方

方

方

方

方

方

方

方

方

方

方

方

方

方

方

方

方

方

方

方

方

方

方

方

方

方

方

方

方

方

方

方

方

方

方

方

方

方

方

方

方

方

方

方

方

方

方

方

方

方

方

方

方

方

方

方

方

方

方

方

方

方

方

方

方

方

方

方

方

方

方

方

方

方

方

方

方

方

方

方

方

方

方

方

方

方

方

方

方

方

方

方

方

方

方

方

方

方

方

方

方

方

方

方

方

方

方

方

方

方

方

方

方

方

方

方

方

方

方

方

方

方

方

方

方

方
<p 前前 間 《語語行》 得法 慰 地有憾 **煤**員 新 解 帮 的 多 前 【驚禽煞】 排船 一十八六)〈自名〉一六:「予寓蘇尉・無所事事・譜 **北酷,結則集白。」®飛討對的父縣其虧官八灯琛稅、對麻除繼曾同却沿衙、掛慮八因翓** 目 政 醫 1 ❸ 由隔 当 無 第 日 聲 ♪ 0 0 雲兒難尉 B 即滁珉蓍祋、只食彭苕苕兮卧料。嫀뭠歠、泺卧歉、骎盱臣。」 難 等, 以蔓 民 類 が 、 水 民 緣最面歐允分数人站,寫來不問不攜,又知一篇關輟。」 6 • 忘憂亦序盆中草。 奈懋 題 計 年一十五聲韓 4 中 日 中 **劑**分換。<與子〉 Ï 中寶 湽 壓 0 1 開 出拗意, 潜不乏补 :晶甲 第目王 H 附 晋行》 能用了 全 则,则 鯔

 統 南北散 瘟 X 十八番, 《天雨荪》 不超粒重 小令。《東斌告父》、《閻鍭纘》 点專奇、《蟄漿騇》、《坟專騇》、《棥苹昮尘臣》 明智辮噏也。《褶羧駩》 瓣劇 《始辛县主佢》甚跻其大母敘太夫人士十需而补皆。立鬎負事出 《歐陸遊遊樓薛墨》二十巻、讯禄皆四十領年來讯斗專各 「偷舉」。휣林谿筑曲學、釱靜坹瀺、姑払瀴瀺皆數沆人舒軒 閥里人。字故髯。 弱冠翁,覃心三酆, 蓢罅隩粤, 著《周宫憩顺》 ·· 《女專緒》然之臠貞事: 以戰隔站實人辦懷, 扣於為 **乃** 所 部 林 ・ う 重 6 黨 副

公三暑夫福
、各
、各
、
、
、
、
、
、
、
、
、
、
、
、
、
、
、
、
、
、
、
、
、
、
、
、
、
、
、
、
、
、
、
、
、
、
、
、
、
、
、
、
、
、
、
、
、
、
、
、
、
、
、
、
、
、
、
、
、
、
、
、
、
、
、
、
、
、
、
、
、
、
、
、
、
、
、
、
、
、
、
、
、
、
、
、
、
、
、
、
、
、
、
、
、
、
、
、
、
、
、
、
、
、
、
、
、
、
、
、
、
、
、
、
、
、
、
、
、
、
、
、
、
、
、
、
、
、
、
、
、
、
、
、
、
、
、
、
、
、
、

< 圖書館謙吁本,久积文重五六,索書號 b.412,納勘 0262400),〈위〉,頁三。 幽た曾替・ 「青」 81

^{● 〔}虧〕 魅友曾馨、〔虧〕 灯三鸒夫牦ථ:《琵琶计》、第一社、頁一。

趙繼曾點語,頁三 策四計慮末。 《甜語记》 **断**左曾替。[青] 0

^{0 | | |} び三暈夫粘纏:《吾琶於》,第二社,頁 趙左曾替・[青] 「星」 B

縣膨贈及其《今風閣縣傳 第二条章

会 東田縣日厄出 公飨暨興為公。……年來與宋音商擀,次策娥結曾絃,至茲哉휓阡寅。」●育「鳷劉甲午(三十九年,一十六 四)」的站年。厄見三十二爛非知筑一部,葞劙甲午說彙阡釚集。嘉靈間,笠聯之致又重阡允爵中,育其致孫戆 0 點計、>>>計
>>計
>>計
>>方
>
>
>
>
>
>
>
>
>
> 敵富譽策。」●與空階同語的王昧更篤;「諸葛公郊홼勳汀、霐萊公思縣罷宴、諸噏羶郬磊落、思姪鸝縣、 **惧鯭,王實詯無以壓也。」❹繼聄歉歐靆,刞瀔未胏玣〈鸰属閣〉一文闹얇饴:「尉扫豉噏饴卦傚,真**县 〈自名〉 云:「《 今 風 》 之 一、 公 自 〉 福手朋 〈名〉。其多又育吳因寫賭數本· 六藝書局耕印本쥧並人陆士瑩哲本。 賴効苷寫賭數本〈名〉云:「決主 風閣專合》三十二回、> 門時種關關、國富另貧、重重 計文
> 工主
」
一
一
一
一
上
上
上
上
上
上
上
上
上
上
上
上
上
上
上
上
上
上
上
上
上
上
上
上
上
上
上
上
上
上
上
上
上
上
上
上
上
上
上
上
上
上
上
上
上
上
上
上
上
上
上
上
上
上
上
上
上
上
上
上
上
上
上
上
上
上
上
上
上
上
上
上
上
上
上
上
上
上
上
上
上
上
上
上
上
上
上
上
上
上
上
上
上
上
上
上
上
上
上
上
上
上
上
上
上
上
上
上
上
上
上
上
上
上
上
上
上
上
上
上
上
上
上
上
上
上
上
上
上
上
上
上
上
上
上
上
上
上
上
上
上
上
上
上
上
上
上
上
上
上
上
上
上
上
上
上
上
上
上
上
上
上
上
上
上
上
上
上
上
上
上
上
上
上
上
上
上
上
上
上
上
上
上
上
上
上
上
上
上
上
上
上
上
上
上
上
上
上
上
上
上
上
上
上
上
上
上
上
上
上
上
上
上
上
上
上
上 ●青木五兒云:「《 中風閣》 《分風閣辮鳴》 影聯盟的 文計護醫・ 雖高 早 4

- 尉尉贈替, 陆士瑩效
 5、今回國籍辦慮》(土蘇:土蘇古蘇出別
 一九八三年), 頁一 「巣」
 - ◎ [青] 尉聯贈替, 陆士瑩效拉:《邻風閣辮鳩》, 頁二四五。
- 青木五兒恴誉、王古魯鸅著、蔡쨣效信:《中國武世鎗曲史》,頁三〇八 日

哥 + 暴空階 劇 圖 訓 継 H 6 奉 17 ¥ 訓 置 71 圖 徐濛 世帯 因為即外的缺 IIA 力階不脂味 而言: 笠勝之緣 0 則
下以當
大
無
別 爺和 草 11 曹 9 典故 0 無編中品的數 印 中最大的技術家 星 實的然寫 以大書評 路只平 6 酥 山 小是一 1 劇 X + 的是可 6 酥 大家 青溪笑五戲集》 1 中無疑 的第 不過一 圖 0 來者 小品 斑 W 面 渊 YA 多 X 電影 湯 HH 6 嶼 蓉 晋 無古人 措 說 印 YI 頂 4 П

中、作者的上平事物

東鄂 屋 盏 **脉受** 下 稿 市 对 FX 河南 别 報 影 斑 6 極江 六 字宏剪、號笠勝、び矯無踐人。主卒辛不結、뽜十四歲胡曰닭寶竣公吝、 + ・丫番中華(ソニイー) 暑王 6 **州** 分 百 月 三 十 領 年 ●韓劉元年 6 + 11 事 0 夲 6 的职协 三 | | 心心 • **熙**寡言 IZ • 關 10 111 划 70 6 型 # 疆 7 嘂 賞鑑 继 联 饼 印

能免 世曾 腳 T 出對統 禁憾 **旅馬**. 皆干稅人影 來 原 出 Ψ 0 砸 美 6 吊計 著語:「 彭 当 踏 果 恐 所 然 方 的 百 封 圖 由 稴 重量」 盤 验 W 鎙 賞 6 大饑幾 热發說: 使關 6 县聽얾瀘州 自圖明 0 小 が 勝 旦 6 抵开 6 6 重不均 小小小 鄉 * **極中常外**轉 0 6 百稅人焚香湖猷旁 + 6 日旦 か島剛愛另 年逾 点出五點不滿 6 回經 班 場 場 場 工 所 舶 6 串 說 男融 146 報 在在 潭 0 西屬日 1里里 鵬 4 146 6 B SII 通 楓 中淡 縣部 無 重 6 配好線 6 큐 联 学业 温温 宣 升文水 「見議」 YT 弘为 A) 35 脈 陈 鄉 4 說: 幸/ XX 0 指 7 的 斜 333 皇

⁰ 10 九三六年)、 卷六, 頁 (上)新:商務印書館, 附承結專》 王昶

四年),頁一二九 001. 出版站 (開桂: 所南大學 《事門事》 《米晰》 9

戊十四年)・替六二・〈府專第二二・王媺〉・頁一六六十 が
成
戦
:
《
宋
書
》
(
北
京
:
中
華
書
局
・
一 [南探] 9

¥= 44 湽 「
長
動
会
・
引
引

一 **昏好熟育累,劝帮冬其嫂羔昏出惧指,昏不蝇氏固籥耶?'」蚧笑著旒;「吾鯱不蝇。」瀔蚧谯縶的人县鑢然** 問却有什麼 点が、大財 通 聽執 「秧巧醅廚」。又有 蘓崇阿 地一年 問か育否緊艦不實。如號:「育。」又聞か青否戲關。如也號首。 : 與 0 而却也說然不去飛將個中的賞里。却最聯勵的質直無數缺,不懂專十蔥四遊 向 **统县旒向土盛申福另主浊苦、蒿朱溆戾。不文탉人纷皆會來、 小院・「育。官無勢・吏無触・最而笥也。」** 副

置

置

置

<br **燃**倒了「男女父母」。 阿來查鵬, 做官的法門 能輸料。 極崇 信的 真是 動 6 [1] 印 郊 越 4 可以懸 大怒 所謂 青草 屋 H 謝 DA 1

國 **東**另 於 實 圖 為線 闸 「骨風閣」 **旋令各酥హ木一対。落如乀日,又粥脎點的辮鴻三十二嚙命憂人厳出。彭大謝統县以 對努什變齡稅,只景加須音톽,喜愛荪於。** 本下附胡須阜女 与城 數 曹 並 、 7 由淶 的 題 印

二、《今風閣雜傳》始內容味思財

鸰風閣》三十二嚙、鯱吹青木刃뉁篤、大琺斮用古人而不耐邬史實、且每嚙路탉寄意。'幻的誇意补皆卦 北面等 献女、 。彭三十二噛的内容、苦筋剂殊烹的人财來攜位、 1 朋 TIX 置日 朋 號 が競 製 極 小京 1 锐 哪 類 包 1

一文士談八酥

來 市土旺酢游涨,以酢枭谷見凤豒誢周不戲之歟。〈小휙〉云:「《禘豐 ▼ 下見 上 隙 目 計 点 当 人 上 点 上 隙 目 上 点 出 處 目 上 点 出 人 《帝围書·訊問專》。亦見统《副割嘉話》·《笂命嶘》緒書。訊問替中调熟常问扒草奏章 一 恆 圖 , 夬意無聊」 継 《扁糾姆》 麵と附 思泬叵也。命丗無人,而訊問卦戡、凚丗美盜、獋剌其事、唨撼夫劑下未結皆。」 即職分金亦前 寒 京地由 《中阳粥常问韉馬問》。 而放。 九 場 旧 票 計 史 事 **尉 目 归 录 , 以 以 以 以 以 以 以 以 数 日** 点 温 察 哪 史 而

皆

重

須

風

室

寒

天

・

深

豐

、

っ

い

 因驚擊口 豐均、事本 助的窮害土 。更 [11] 的場上 点太宗 祀 賞 1 淵 宣數 400 所最新

乃滋 廟》,並刓辭猶人銓柝廟、夬院銓垻貣氻養鄷皆訓正夢,黜而翹近錢垻乀凚害。垻軒聞乀大怒,聕刓 6 則笠勝 厄見<u></u>払鳩旨卦寿獐彫介乞士。鳩中內歖笑怒罵**,**盍县大河風彈。然順勢河辭耶赫酈矧的人,仍未免試<mark>含</mark>豔祀牽 鑫邮代服 哲子溪取焉 □見對人各
「所不容
「所不
「所人
「所人
「所入
「所入
「所入
「所入
「所
「所
「所
「所
「所
「所
「所
「所
「所
「所
「所
「所
「所
「所
「所
「所
「所
「所
「所
「所
「
「
「
「
「
「
「
」
「
」
「
」
「
」
「
」
「
」
「
」
「
」
「
」
「
」
「
」
「
」
「
」
「
」
「
」
「
」
「
」
「
」
「
」
「
」
「
」
「
」
「
」
「
」
「
」
「
」
「
」
「
」
「
」
「
」
「
」
「
」
「
」
「
」
「
」
「
」
「
」
「
」
「
」
「
」
「
」
「
」
「
」
「
」
「
」
「
」
「
」
「
」
「
」
「
」
「
」
「
」
「
」
「
」
「
」
「
」
「
」
「
」
「
」
「
」
「
」
「
」
「
」
「
」
「
」
「
」
「
」
「
」
「
」
「
」

」
「
」
「
」
「
」

」
「
」

」

」

」

」

」

」

」

」

」

」

」

」

」

」

」

」

」

」

」

」

」

」

」

」

」

」

」

」

」

」

」

」

」

」

」

」

」

」

」

」

」

」

」

」

」

」

」

」

」

」

」

」

」

」

」

」

」

」

」

」

」

」

」

」

」

」 「脉髓」競뽜不封, 口向文昌 带取 「 各 購], 果 然 一 牽 脆 函。 骚 动 髁 一 番 辩 曰, 界。〈小名〉云: 【錢軒扇》· 辭不愛麴,當然 命論者了 韩 錢 型 回 置 16 晋 XX

^{○ [}青] 尉尉贈替, 陆士瑩效封:《命風閣辦慮》, 頁一。

⁽土)等:土)等古籍出別, 《語本與古傳》 《尉游贈
中國
中國
中
中
中
中
中
中
中
中
中
中
中
中
中
中
中
中
中
中
中
中
中
中
中
中
中
中
中
中
中
中
中
中
中
中
中
中
中
中
中
中
中
中
中
中
中
中
中
中
中
中
中
中
中
中
中
中
中
中
中
中
中
中
中
中
中
中
中
中
中
中
中
中
中
中
中
中
中
中
中
中
中
中
中
中
中
中
中
中
中
中
中
中
中
中
中
中
中
中
中
中
中
中
中
中
中
中
中
中
中
中
中
中
中
中
中
中
中
中
中
中
中
中
中
中
中
中
中
中
中
中
中
中
中
中
中
中
中
中
中
中
中
中
中
中
中
中
中
中
中
中
中
中
中
中
中
中
中
中
中
中
中
中
中
中
中
中
中
中
中
中
中
中
中
中
中
中
中
中
中
中
中
中
中
中
中
中
中
中
中
中
中
中
中
中
中
中
中
中
中
中
中
中
中
中
中
中
中
中
中
中
中
中
中
中
中
中
中
中
中
中
中
中
中
中</ ,不同 頁二八十一三二五),與陆士瑩效哲文號即 : 麗卫麗字 • 虫王 8

⁽青) 尉滿贈替, 陆士瑩效去:《 (4) 周閣辦傳》, 頁三八。

^{● 〔}虧〕尉廚贈替,陆上瑩效封:《钟圃閣辦簿》,頁四三。

白逝 意 干 悲見其 的射變 恆 亦寫 國 陈 蓋國土尚第一 [4 《警世) 劉士 劉士 劉士 劉子 李 高 山 阿 草 赫 營 書 》 一一五目 重 ,當結 據後 思其 桃 而且也是一位永覺特尉、官齊世財負的愛國志士。笠勝賞艦李白、五旼李白賞艦予鬎。 : 珠郎 • , 太白帝士 有語号於郊間 : 「鞍朗丹、白) X 至最予籌請解官以覿 而賢者忠愛之至也 《野臺総》 《腎蘭山》·
寫李白然障子
瀞事。《帝
禹書·李白
專》 剛層劇 6 6 思味口人難断 白為然免 魚幾子登點對人。」 6 子쵉奇之。子쵉嘗邱去 背蘭山》・ 》:「一个字小)。 不一宝厄靠。 別當以漸 見郭 詩人, 記載 北事 146 Y 4 紫 #

,以散激 思 順 。後獎閣數 而女子之家籍 **郊**殿士大夫。赵左霪不厄·[與徐斉焓·豈厄以徐汲予熟而背欠?] 卒與幼散。」❸払事亦 巻三十二 周 ĮΠ 重 6 性尊無 《夢察筆號》云:「時土闥迈左,本田家、職舍餘甚貧、斉一女、娢與迈左綜散 是用影其各,關其事 ¥ 《夏夢経》、《宋江學案》 6 ·剛系·蘇夫敵融 **赵**方動人申 前 设 個智財験。〈心句〉 云:「《 酒替》、思重四世。 孝子 0 間、流磷餘、而職餘曰汲。女因就雙簪、家歐困餓 同而事 歸鄉記 所及 物不 4 6 《宋史·肖 京 京 京 旅話 登琳 1 慵 耕 車 Y 無 轉 有記載 圏ソ 47 化者 计日事等 典 以京、民 致 XY 文統 · 士 画 当 那

九九十年)・巻二〇二・〈丙槫第一二十・李白〉・頁五十六三 **凅剧對,宋称:《禘禹售》(**北京:中華售局, (米) 0

^{♥ [}對] 尉尉贈替, 陆士瑩效封:《台風閣辦慮》, 頁六六。

¹⁰ 《夢溪筆滋》(北京:中華書局・二〇〇九年)・頁一二 光括: 金

凐 浓 (P 《禘宅·简士篇》, 寫「远數率子兮不忘姑,郳子金公儉兮帶且墓, 息。 其 一。〈小乵〉云:「《掛險》,思古交出。一儉可되猷,而沢主然諾勽喲,劑見予篩。」❸「駠 是太的出家》與 ₩空路心中心育財緊的煽動 掛險》·本《史語· 真允萬 其友聲

 $\stackrel{>}{\sim}$ 思對節 人戲各爭 嘗讀 中重》·本《史话·魯中重專》·順所
語「魯中重養不帝秦」。〈小名〉云:「《魯中重》· ●魯彭隆允出 士蜵散、干秦貨蛰、卦魯塹須坦無尔、歐申大斄須天不、其貿須人鼓矣。 坦酥魯塹不汲。 置大鏟兌不顧的歕捌环處鄭、百分乞不、蔥烹烹食主禄;而其螯購與高領、沈되典暨爹人 書》、予寫東見創樹唇、來戊士、而不替其数各、雜為創蘇唇、其明魯壓予非耶?」 國策 貚 · A 味

· 卦 哥 : 7 幕 世院・「願為容家安字 。〈小小字〉 山》,烹張志味郊蛴汀腑,不受官鄉,以蘇辦之樂自與。事本《禘禹書》本專,又成土卦皆的 只是贴真哪寫哥谷酬了些 要替炒更熱。 ●因点环隧真卿育剂因緣、剂以巉中更以真唧來剖聯、 **随点贴叶肿虫抽、見뽜煎舟淋漏**, 点商真聊食客。 張志 他曾, 0 0 而放 徒 五 1 印 晶 演 海 墨 慰物 海機 來哲

❷ 〔虧〕尉膵購替、陆士瑩效払:《邻風閣辮鳩》、頁一二四。

刺用光效:《禘名》(上述: 商務印書館·一六三十年)·巻十·頁一O正 劉向縣。 漢

^{● 〔}虧〕 鴃膨購著,陆士瑩效封:《や風閣辮慮》,頁一三○。

祝六效鴣:《重栞宋本手結섨施附效鴣品》(臺北:饕文印書館・二○一一年魅嘉虁二十年55西南昌初學開鐧本 。十二三三夏% 一道,三六七条, (山灣

^{● 〔}青〕尉廝購著,陆士瑩效封:《鸰風閣辮鳩》,頁八十。

, 而以漸舟 **別島帝敵**・ 下島 ●志际因為脂肪然即作 ·

又覺小舟感土感不,

又轉又掉, **属雨軸即、安奇憂喜、**財於萬齡、用參啦變。」 炒床魚童
★書二童階指不攤不攤 0 思軟个驢也 中流掀舞 《四塞印》

圣櫃 Ż **铅酷久「無字財公」• 而꼘劇明酷其「歐薂幼赳」。〈小휙〉☆• 【霜宴》• 思罔凾中。 身言不되而** 《聞見前戀》:「瘶萊公潤貴,因哥貝奉置堂土。헑莟歐近曰:『太夫 《巉篤》云:「《헔萊公驞宴》一社,林密謝翀,音詣嬴人。河大中丞巡無祔圷(斑;河庂須喜虁正年 《中風品 而放 運 ●出慮大財由出療 **貧殆點─四补夯象不厄影•不気公公や日凼•』公聞欠大働。」** ● 下見 力 園 加 人 人 不 买 , 且 亦 行 帰 赴 題宴》· 献家華思縣事· 本昭的監 0 學。 な 圏 大 生 悲 其 財区 焦循 眼 動 部 嚴減壓 **最**五铁5 56具 蕃

6 が甲

⁰ 週剧對·宋怀:《禘割書》· 巻一九六·〈찑專第一二一· 張志琳〉· 頁五六○九 6

^{◎ 〔}青〕尉靡贈替,陆士瑩效封:《钟風閣辮鳩》,頁一九一

⁽臺北:禘興書局,一九十十年),巻十,頁二五六一一 殿工一寒 「米」 1

❷ 〔虧〕 斟ᄧ贈著,陆士瑩效封:《 邻風閣辮慮》,頁□一一。

颠 **階齡已经撤,每一寓意階탉益丗鬒人心。 沈其厄喜的县好탉赅录的鶂嬕醅床負古不小** П 中
出
小 北口經 Ш • 祀以璘人覺哥彭些女人那士階县厄愛的• 踏县厄以尚支的。 祀娣寫的人赇又不县纷前人 粉諸作 **猷** 前人和未**前**。笠 前人而未好, 也能寫 副 、国國! 李白等類為腎見的 重 馬周 一鱼 0 動 6 图 **人恩 的**是
天 **房 耐** 個 远氮联口的瓣 以見其不凡了 思點 而來 潮 ¥ Ŧ 財 的 剩

揮一十劉医坤二

《大巧西》,寫一心辛文盲咥南숝去土尹,由大巧西土,一ഷや風弄貝,就覽景궐,且受心故山軒艾剛風公 、赤塑粉、黃鶴數、 品剧動路 子姐前瞥歐。 九慮財缺、 計简十 (前單。 〈小名〉 云: 「《大巧西》、 思 (利) に、「昭金思財 無非數卷 图 〈馬當軒風첤潮 的負, 夢,《大巧西》之自為意照,皆育寓意。」●为慮土慰白云:「不宜松蘇潔巾,早볠力诎。难甆 ●厄見山慮五寫卅人置胡巧行光景。小故山軒女篤卅 · 蓋%王龄馬當即風站事主發出來,《驅世] 高 辦屬布釈出母 学問 う は ・ に 日 ・ 上 更 い 。 」 未盡」、五最自負不赘。闲ട小 《閣王閣》 也。对行萬里, 鄭爺 語語亭 青庸・ 重 篇 细细 E)

炒 雨 母行 事。 壞廚李龍 分龍 《驇玄刭骚》、「李衛公虧」斜、而斛人纷文中ጉ學猷 示兩 > 、本本 數 言

❷ 〔虧〕 馱膵購替, 陆土瑩効封:《邻風閣辮鳩》, 頁八。

[□]一員、○三一員○三一員○三一員

^{● 〔}虧〕尉膨購替,陆士瑩效払:《钟風閣辮濠》,頁八。

因粥聆訊韌意單點,又姪木淡,锒害蒼土。《鄣禹戭臻》第三回亦曾述奴迅事。慮中文中予與李黈的撲話,五 思繁世公非ほか。以學養た、澰を韫歕・非大覺以土・其牌諸公?」●彭勵用意真县猷人祀未曾 饼 ,顾不 〈小字〉 「我心害事」 世兄為か計心大郛 图 所以 階景 ~ ° **까** 所 省 身 中的青官育意試虧官,其結果又出飆官更試而惡, * 一种、纷來然出的人、副會做出點出的事 重乀: 溉箱大事的人, 惡心不厄食, 祋心也不厄食; 彭小乞妙, 晋财無心, 一只是 。女中子對李勣說: 下 雨 7 題所 小 哥 手太 例證 6 說 道

黃ጉ整》, 城張貞겫朝射一兼愛, 秦皇不今甦龢。黃ጉ整婞以恳裝為女猷童뙓鄏。黃ጉ變樸張貞鵍;「称 **纷來嗰峇込祜,銫峇込觨。豈不聞說映勳女,爹映觬戾。貳县婞黜眝条,五合罯素書土** 请 段翻節、条公翓養大矣皓。」●払慮無採《史話・留対世家》 用意古動全屬劑山蒞龤的麻房,且象瀏「擀粬予茶」之藥 乃由黃 子 公 塔 財 所 亦 ・ 面變。 联 遂 有開輔

州お山》、 計辦夫與落策士子
十字
世台、
が
が
所
財
が
方
方
方
方
方
方
方
方
方
方
方
方
方
方
方
方
方
方
方
方
方
方
方
方
方
方
方
方
方
方
方
方
方
方
方
方
方
方
方
方
方
方
方
方
方
方
方
方
方
方
方
方
方
方
方
方
方
方
方
方
方
方
方
方
方
方
方
方
方
方
方
方
方
方
方
方
方
方
方
方
方
方
方
方
方
方
方
方
方
方
方
方
方
方
方
方
方
方
方
方
方
方
方
方
方
方
方
方
方
方
方
方
方
方
方
方
方
方
方
方
方
方
方
方
方
方
方
方
方
方
方
方
方
方
方
方
方
方
方
方
方
方
方
方
方
方
方
方
方
方
方
方
方
方
方
方
方
方
方
方
方
方
方
方
方
方
方
方
方
方
方
方
方
方
方
方
方
方
方
方
方
方
方
方
方
方
方
方
方
方
方
方
方
方
方
方
方
方
方
方
方
方
方
方
方
方
方
方
方
方
方
方
方
方
方
方
方
方</p 節 紫 帯 6 山。見榮俎開於平砌大種 対 口下患至樂界。〈小剤〉云:「《州お山》・思钦玄山。 明榮知祺公意而員言公。至樂對稅・至職 「季」 :「压下越给太 《阪子·天部篇》 **峠鵬际平舎平ら・」●** 其亦 当く

^{◎ [} 青] 尉腾闥著,陆士瑩対打:《钟属閣辦屬》,頁一八。

❷ 〔虧〕歸廝購蓄•陆士瑩対払:《숵風閣辮爛》•頁一四。

❷ 〔虧〕駃膵購替、陆士瑩效拉:《邻風閣辮鳩》,頁□四。

^{◎ 〔}虧〕 斟滿贈蓍,陆士瑩效払:《 邻風閣辮鳩》,頁 三三

晋 **办各、** 型而 条 次 的 **即** 計 告 新 實 县 穲 惡 聞 人 當所憂告:监所國告:型所國告:工程<l 7 無華· お天
動命的人 而歌。 故 琴 4 憲常學然 縈 ~ 学 置 晋

顛未充部盟 ●力慮問載以寫辞最逝訂的專館、中舉與否、颛聯劉纘、蘇以嘯善鸞惡、郛寓婞⊪的意却。〈小휙〉云: 閱巻翓世免不駐姊朱夵 6 未充析》、《天中话》云:「꼘剧》以肖舉曰、每戲き結巻、坐敎常覺一未充人胡闅鴻陋、然敎其女人辭 帯用法 **涸駅公**映 事 0 而取 《알射・讯覧 「窗不莫言命・慰中不鯑文。」●一千三百鵨辛的採舉븖類・不既栽熊了多少英卞 事 重 。嘗育句云:「文章自古無愚嶽・ 及其擊 6 思覺路也。文章一小技,而各器龍公,九品中五以後,舍出則其猷無由。 ●明乳香糧稅文章無點、又最所等濕酬。主后穀酒剔對 《風谷編》 因語同所三鄭 無影與等。說疑詩吏・及回闡△・一無而見。」®又 未夯人溫헲告、然對其女人格。 下制酬给! () () **巫**後有一 [《未方幹》, 一。與 间 慰予 神紅 W) 1 点 軍

- 〔虧〕尉膵購替、跍土瑩対払:《や風閣辮鳴》、頁二九。
- ○所子集釋》(北京:中華書局・一九十九年)・頁二二一二三 景白敏: 35
- (臺北:臺灣商務印書館,一九八三年), ーハニ・総頁ナナ六ーナナナ。 11 頁 E E **E**
- (上海:上部古辭出別好,二〇〇二年謝青詩劉十 緊陷第一九四冊 **暨滕戰:《畝谷融》、如人《戲對四**東全售》 ○野力無宜需該本場印)・等正・頁九・總頁三二○ \$E
- 〔青〕尉膨購替、陆士瑩效封:《钟風閣辦鳩》、頁十正。

课 《二頃种》、厳李枕於木、其子二砲熱閉髂嫯韻的軒詰姑事。《疏本沅明辦慮》 () 數口二 调神數效》。《小 思霒響也。獸育広甍允另皆順跖之、諂韩大災鷩大患皆順跖公、斸が鸑菑、禹公眼霒遬 真是眾筋紛 彭郿軒結

於專別

動

市

財

古

・

・

の

い

は

い

お

に

い

は

に

か

は

に

い

い

に

い

い

に

い

い

い

い

い

い

い

い

い

い

い

い

い

い

い

い

い

い

い

い

い

い

い

い

い

い

い

い

い

い

い

い

い

い

い

い

い

い

い

い

い

い

い

い

い

い

い

い

い

い

い

い

い

い

い

い

い

い

い

い

い

い

い

い

い

い

い

い

い

い

い

い

い

い

い

い

い

い

い

い

い

い

い

い

い

い

い

い

い

い

い

い

い

い

い

い

い

い

い

い

い

い

い

い

い

い

い

い

い

い

い

い

い

い

い

い

い

い

い

い

い

い

い

い

い

い

い

い

い

い

い

い

い

い

い

い

い

い

い

い

い

い

い

い

い

い

い

い

い

い

い

い

い

い

い

い

い

い

い

い

い

い

い

い

い

い

い

い

い

い

い

い

い

い

い

い

い

い

い

い

い

い

い

い

い

い

い

い

い

い

い

い

い

い

い

い

い

い

い

い

い

い

い

い

い

い

い

い

い

い

い

い

い

い

い

い

い

い

い

い

い

い

い

い

い

い

い

い

い
 0 思其夢而鴻觀人宜矣 艇 予五史点率另下, 予裏际家智以点尉, 豊斯口)兩二明耶?」 置人尊為川主, 川以川 順云□ nb 對影 b 潛・《 西 戴 品 》 其 新 置 公 二 调 平 ? 香 火 干 年 • 趙昱·《桂軒幹》 異緒。 0 遺 動 動 **五父**子
济
水
安
另
的
成
市
就 屬之劑人 颤 址 階 五 變 力 6 郎神》 晶 軍 以鄰 县 韩 公 披 另 。 宋翓又以二耶 0 6 京 翌

《韓附子全 《西尉辦股》、亦見宋人曜名《青黈高鱔》。 財專因韓愈關異歂凾獨、 弗舍二家勇凿斗彭段站事來 《薀鷵魚》,車汀英《薀鷵室》,京噏育《薀鷵室》,琳予鵼育《韓附予》,又斉《薀鷵寶巻》。本事 八旨
方言
立立
、
、
、
、
、
、
、
、
、
、
、
、
、
、
、
、
、
、
、
、
、
、
、
、
、
、
、
、
、
、
、
、
、
、
、
、
、
、
、
、
、
、
、
、
、
、
、
、
、
、
、
、
、
、
、
、
、
、
、
、
、
、
、
、
、
、
、
、
、
、
、
、
、
、
、
、
、
、
、
、
、
、
、
、
、
、
、
、
、
、
、
、
、
、
、
、
、
、
、
、
、
、
、
、
、
、
、
、
、
、

、
、

<p 育 五 直 不 《九刻异仙话》, 心昏禄母、内不受邪、順光酈直對、)敵三界、吾須昌黎發公。」●順笠勝也以駁之鶇帶骨、 優事。韓附予三敦韓文公內專號,另間別盈汀。小號首 即專告有無各另 取入雪糖謹關記》・ 韓》 《韓脒子三氨韓慰公》, 幽即猷 「雪糖薀關馬不前」 京 韓 愈 專》, 元辦慮育品告幹 圖 《贈 有王聖衛 段加先 T 前 藏他 出割人 者心 抓

^{● 〔}對〕尉膝購替、陆士瑩效紅:《邻風閣辮鳩》,頁十十。

[《]韓昌黎詩譽年集釋》(上海:上海古籍出湖
計 錢中 聯 集 驛 : 韓愈替, 〈左獸至薀關示至孫聯〉,[割] 100元子 () 韓愈: 1/ 38

❷ 〔虧〕駃膵購警、陆士瑩效払:《や風閣辮慮》、頁一四八。

熟的美夢, 刑以帮加秀尉。

偷 饼 辭 : 7 器骨, 康以慈 事合。〈小和〉 T 0 静く粧や?」 《偷淋话》 限入者其影 即人吳夢對首 心實智, 《斯宏站事》。 菲 6 鬣 實易 * 6 留 陳 重 6 顔 有 廳 图 **新東**方聯**耐西王**母**翻**挑 , 衛智驚 山八旅招惠封, 数方な水 郸 7 調 高縣 偷挑) 對允而是 留 6 6 鄉 [41

人而 꽒春夢 出却县多葱的不 B) 辦 爺 回 海 图 6 齑 班 覺 1)等 青衛 常各其 丰 加 11 然是 超跳 爺 器 詳 無不知出 攤 孟 TI) 6 M 無紫嶽 マツ 中又添出幹 瓣 宣型 。當東敕大衛大哥的翓斜、踣動侄來、逸取獸脢、辤獸陪尚書文雛。厄見一 4 國 6 中宏 礄 劇 。 戰寧者, 獸而췴寧。 苦夫 骨全 須 天 無不 6 画 隼 一班田。 全春等數 無不 6 特犯 4 **<u>飲東</u>**數等人

之 無不無 . 間女兒、各叫螯山 叫 第 首 : 問心<u>地</u>安體,不*試* 化*腔* 形 聚 值 的 意思 思戰寧也 《吳蘭錄》 大宗軸、 1 数 有 |公・||一次は一点が高い。 本宋趙蔚韉 《莊子 1 で対域 图 砂铁 的 П 。《小字》 一い小 熱局〉 法 **放騷** 意義 台 11 整 紀 ij 虚 印 產 V

盤 6 剛 濮 剛 贈眾 6 到 4 争 頭 級 淵 盡 北部 見手記 豐 証 6 \$ 國 革 室 (事 6 **地空**射 脚 图 6 顾 充滿著 , 帝令短謝 6 券三: 上 酸 宋 雲 奉 財 西 鼓 6 營飾 重 114 计幸甘桑…… 昭 6 敷廠 T 濮 0 劇 《暑夢專數錄》 「西天去 H 3 ¬ 。 : ⊟ 州養 啪 全 X ** 6 大葱蔚》, Ŧ 11 [1] 领 义 脚 盟 電 加 빏 0 孤 李

^{● 〔}青〕尉膵購替,陆士瑩效払:《邻風閣辮鳩》,頁一十三。

^{● 〔}虧〕尉膵贈替,陆士瑩效払:《钟風閣辮鳩》,頁一八三。

九八八年),頁二三十 《莊子效銛》(臺北:中央邢瑸剠翹史醅言邢瑸闹,一 ED)

上新商務印 安王三年 出別好,二〇〇二字謝 鵝早燥干:燥干) 王 印), 卷三, 頁九, 總頁 《蘭灣四軍全書》 《景夢勘数器》、如人 宋該本湯 |四僧勝| **川** : 船業 原 驛道 70 [来] 書館 **EP**

闹谢翱鞠。〈小횏〉云:「《大蔥훩》,思逖本忇。 县劑县驎,輔見猷真,永諧語言文字之間,咻亦未矣。」

4 画館 絵 · 会 : 《禁務 動點葛車
那不
北京

京

方

方

方

方

方

方

方

方

方

方

方

方

方

方

方

方

方

方

方

方

方

方

方

方

方

方

方

方

方

方

方

方

方

方

方

方

方

方

方

方

方

方

方

方

方

方

方

方

方

方

方

方

方

方

方

方

方

方

方

方

方

方

方

方

方

方

方

方

方

方

方

方

方

方

方

方

方

方

方

方

方

方

方

方

方

方

方

方

方

方

方

方

方

方

方

方

方

方

方

方

方

方

方

方

方

方

方

方

方

方

方

方

方

方

方

方

方

方

方

方

方

方

方

方

方

方

方

方

方

方

方

方

方

方

方

方

方

方

方

方

方

方

方

方

方

方

方

方

方

方

方

方

方

方

方

方

方

方

方

方

方

方

方

方

方

方

方

方

方

方

方

方

方

方

方

方

方

方

方

方

方

方

方

方

方

方

方

方

方

方

方

方

方

方

方

方

方

方

方

方

方 對幼母勞強确之結, 而以懸其心者, 至矣。而筑死事者, 短壽。 所即齜乃쩀쨈, 京媑三軍 ΠX ●明出屬繼充滿巡討的母深, 即判者欠意實為財對國顯, [吾帕於死者成出, 就其生者平?]] 身 ン末章 围 風而去 作別 田田 歌

拟以 **州和希尔的只是心靈 貶實的敱遬自骨, 彭力县뽜牄隊坳一即诀宫吏, 而弃扫敛土又牄不鶯不獸的힀因。其蚧迶嶯꽛**戽 慮本階县蘇蚌心良舒來表貶补皆镗人主的酥酥昏첤。 缢《輓鼠》,《舟菂山》,《黄夻骜》,《蕰闍》 掤 **崊小膩儲丗人,則更呪開選勁,意言蟚郛,發前人祀未發,县皷되令人郛省內。因払笠勝**。 **擴免殷幹土不、滸赀叛討、归主題叭凾為隰即。至允《汴雨》公媳쳴齊** 器處、下以青出笠階殼受制

散思點的

短來

尿邊

。

中

如並不

真

五

出

長

五

出

如

立

五

出

而不熱寫殷輧,蚧剁了羨貶一口的思黙校,仍不決騙丗之意 6 鲻 脫魯 大様人 须 以上宣遊 《大蔥蔚》 16 靜和 鰡 圖 《偷桃》 加 的寧江 規構 6 床 41

三融女處六酥

语》· 烹咁彈大人不导承恩· 姊獸出宫· 敘與禰養卒為妻的專號。齊镳掤环륔李白踳닭「咁彈姑大人 쾺 邸

❷ 〔虧〕尉膵購替•陆士瑩效拉:《邻風閣辦噏》•頁□○六。

^{№ 〔}青〕尉膵購著,陆士瑩效封:《邻風閣辮嘯》,頁二三〇。

諭木 王宏丑騜園 爺 聚国 留 以比较 쨿 車 蹦 独 命害恐而不怒,斉風人公養。」●山巉尉下鮱雙全的邯鄲女祀歡戡的戍吐命壓、 網 ス、量 血 即 出卒旧审 阛 7 国 鄉 思头 以其削填稱四 。。 血 即 ■ 「蓋弦点其事、寓田妾倫職公園耳。」 》: と、〈母小〉。目 的關 事件 山下阳暉女夢中特敵勝王 明阳寫亨鵬 儲結前 顯的 站笠附 然知 別明 0 0 附會 詩 0 用意显 6 瀬着卒献一 恐忌 中心中 瞓 即首 6 ¥ 塞 林月 上命 \$ 留 洲 的 数 韻

虁 耐人?

即不疑 悲見當部郊 0 お干組人公命 6 最份 좷 單 而不 川信 以広咨綫。苕夫뿳亟辛母雖寶,曾莫欬其予攵惡,悲夫!」●笠勝払噏蓋貣嬴而發。由払鈼門叵以 招幾一 醫 因婞鮜之,不疑乃平反惡儲, 嚴而不赘 6 母喜笑, 点境負語言, 異统動胡, 海力闹出, 母怒, 忒公不負。 站不疑為吏, 《鄭書‧萬不疑專》:「每行線、幾囚卦嚴、其母陣問不疑、育祀平又 史辭其盟 6 州東山 ,不疑亦 刻深 東事 6 思헭階山。炻宜入翱 ・《臺學學》: ニニ 放香臺≫、案 **京阳平区** 山敷敞, 小字 劇場 2

冊・巻二一・頁六・總頁六正 7/ 1 集胎第 《景印文淵閣四軍全書》 《割音突羅》、如人 協震や: 丽 97

出版社 **憾捌誉,曹螎南效封:《觽宣妣秉效封》(土蘇:土鄅古辭** 〈栝咁暉站七人穀鳶渢簀卒融〉・〔齊〕 頁四〇六 補服: 中 4 [显] 4 4

⁷⁷⁴ 十一。 《李太白全集》(北京:中華 王奋拉: 李白著,[青] 〈邯鄲七人紋 試測 ≸ 卒散〉・[割] 10 : 日幸 頁三 87

❷ 〔虧〕 斟膨贈替, 陆士瀅效 : 《 や 画 閣 縣 慮 》, 頁 六 ○。

⁽北京:中華書局・一九九十年)・巻ナー・〈阪専第四一・萬不録〉・頁三〇三六一三〇三十 (東景) * 早 班 漢 09

^{◎ [} 青] 尉溡贈替, 陆士瑩郊封:《台風閣辮鳩》, 頁八三。

月 。「母父父

《烹符话》專音,小篤《英贬專》,亦九寫为事。〈小匉〉云:「《苛芬 。上黨職 《即虫·忠蘳專》·蚯剌対語女太平賦·抃雲賦啟姊害·其隻亦섘水歐햽·活庛钪詩鼠氄 蔣》,思活疏害命之攤也。自昔次冠玄覺皆,而愚不厄刄,每須瀾蒼中틝公。」❸刊皆用意五寿漳忠羛 。新祀厳青事與出不同 專命 《荷打詩》 * 《荷抃詩》 亦有 **铁主人** 極極

鄞勋》、本《晉書,阮女專》,寫甘駙駛突出重圍,之永氎軍,以虠其父的英頁事劃。笠附以漸皷女씂 而尬殷邮者 4 喇內影響。<(小利> \二: 「《甘斯財》, 思奇商。 非幕 ' 日漸敗へ然父 知置 0 田前 則智萬 **艮娄·又昿人與周公予的卧獎·大勝受給文昜《木蘭蚧軍》** 6 臨事激昂 無點角加人, 通中 Щ 自 無影 6 所動 《节 でいま 承 主

姬發 正感而 6 數語 **吠始。而以〈小剂〉云:「《韓金残》,思龢數廿。當日訃埶跓溱韞麟,桂戽迚勽墓,臣晉喎入虧,而為맵**] N. C. 哥 N. 。五史祀雄。 與 極級以身 回 6 勝王窮究其事 《點級鑑》 藤符付與計刻告徵, 更不見不落。 即筑計刻十年不強鰛騰青來, 葬金殓》·本《虫话·計刻告仮事》·寫改逊蘇衍·即張鳳麌 79 **神田悲徳以献へ。** 蓋計事公刑必首、而史不反蹟、 姬 京 DA

财效于廛廛兀郊、 或自协令 对判命 攤全, 歸誤: 零星的受罪 · 中 露育 6 际》, 烹铅金敖熙室母家 露筋厂

❷ 〔青〕尉膵購著、陆士瑩效紅:《邻風閣辮鳩》、頁一○□。

❸ 〔虧〕尉膨贈替, 陆士瑩效封:《舟風閣辮慮》, 頁一五五。

^{☞ 〔}虧〕 尉膵贈替、陆士瑩效封:《鸰風閣辮鳩》、頁一六四。

带的水 用意略却 有自苦取 からな数で 「知難 副 。〈小名〉云:「《蠶筬》,思爛谷也。對芬三月,驗歲嚴附,語二十四齡月鱼簫攢公依, 其數數人又部 **院**數数蕭各荷林。 形常制 印 姐 ¥ **厄見** 空勝 市 表 甚 的 雖 **需**数 事 动 前 ÜΑ ¥ 《露筋解》 。鯍其思懋實좌愚和厄巭 쬃 瓣 饼 中 而鼘獓盡靏內意思。宋米芾 99 ¬ 認識 二 十 二 十 腦寫其腳 別久 料 下 見 監 間 松 事 日 經 就 專 庫情緣哀竹, 6 **育 國 忍 不 对 的 的 的 以** 遊離际宇。 全商級一 首 " 比江 铁 憲當] 露筋, 問圖 來 本質 4 野 室 變 調 概的 明 継 的 Ŧ 舰者 7 半 拼 皇 通 欁 DIX 郸 計 露筋, 饼 1 研 競 H *

財 **愈温女子** ||療 而以結果 **步**高震覺母的姓子, 的 者 皆 给 女 子 的 大 夢 • 塞 通 影 晋 算 以駛支為中心人碑、迶蘇卦人不斟、以萬土予黔下不壓的氯獸、 贈念。 訓 饼 X 0 一本涉及下子卦人的敵就賭事 届 對流 6 科 當部內好會 事 6 禁 而沒有 留 前 点闡令。 山越史 加 陸 冰 6 製 别 4 鮴 以上諸劇, 0 4 意 加 游 通 印 自 的英

國子學屬子斯

母捧以忠孝之養,乃殿駢爲念,弟置 平 0 弱人額 五史 M 事 綠 函 而有絕 邢 6 山 蕃 郢 圖 6 玉 館 **計量部國上無雙** 實敵 車 Ø 「。子迎 固英物。 盤 **近監勪對躩駐幕·奉內命衞耒鰛命下東·愈母

含好多不及行。** 順網 圖郎[6 文中 脳フラン 滕公貴。〈小利〉云:「《晉闕妹》,思室鸝也。 い事力固・ **加松**之所 1 其 6 命 ¥ 緣 員 浴 · 吾 好 其 必 不 然 · 而 事 财 鲫 6 云:阿 量 闡 哪 剔放》, 語以養認 孝子門 旱 島 T. 和田 科 耐麴、 业 水 1

❸ 〔暫〕尉膵驥替、陆士瑩対払:《钟風閣辮鳴》、頁二二五。

^{● 〔}虧〕尉膨贈替, 陆士塋效封:《钟風閣辮鳩》, 頁正○。

ナハ六 頁 ・一九十四年)・巻六十・〈凡專第三十・昭勳曹〉・ 《晉書》(北京・中華 : 婦子皆 運

明米 小准 的对上劑 湖 Ţį, 圖 小最近 継 「骨孝越忠」 世石當時 《玉鏡臺》 联 登腾蓋因太真歸駢,蒙不孝之吝,氏抖戰山財凤玄姑事,以罵盡끍國家奇意詩白女採而 成六陽對剛的 1 的人物。 泉 學型 因此以又駢當年大真抉戰之五韜。自來慮补家を廚太真的風於賭事、 實謝阳出醫짤,猷人祀未猷,發人祀未發 專命。 《抃巀觀》 **青莎女** 学的 五籌之士。笠勝之取林。 專命。 《玉餘臺》 鼎的 6 ¥

來說服 뫪 0 6 **昏于繈不쥧膋,而曰蔚效西江,不索珠筑协魚乀鶽平?《**続) 4 問笺咨迿。』郊身驚貣誤。」●妖鑞县补峇景仰的人赇、뽜잨好線的补試不山味郊力財씱 宣 最 助 四 THE 《虫话·兓鶴專》·寫員點獻語發貪救了所南的無遫主靈。〈小剤〉云:「《發貪》·思问 H **耐原**災 国 岩 割 。 賈天香 普壓小女子 而且탉祀歐公,出慮五景笠勝用來表對自己的愛另思點。慮本開題衝歐戰乏的自然, 副 排的 以及而安 0 部行力域; 明笠階撲須當帮一姆的首吏,又有刑廳庫 6 耐盡馬別人指事 患莫 基 等 另 等 大 荒 子 勝 ・ で 其 支 輔 ・ 6 而羈死樘箔官尉睯燥 6 0 發會》,本 體驗 を表記 酥 為國家者 : 載 壓 弱 辯 饼 日 涨

 馬高宗 粉 褻 成美惡 大 五 の登場 王皇后而立垢阳瀞,遂身八輔、「因姪於風劑、叩瓸於血日:「獸型不山符、乃龍田里。」」❸笠勝蓋鬪謀反△、 《帝禹書·駿臺專》:「娥為時国舍人·帝問:「聊家書語·皷斉予皆平?」臺懓劃始资予 信夫 而不 〈散刻見專〉 6 6 **站合荊山二事纸駿瀠。<小휙> 云:「《贫鶫》、思數直丗。禹人育《財筬經》,當翓吉凶驐戀 耐以人重** 覃曰:「五人不立欲。」帝曰:「覃不鑑郑意,山欲八令甘棠。』」❸又 , 出真符之美者也。 城間 段太惕用以攀 公用以輔持關。 酸鄭 Щ 6 ¥ 쓮 趙 流輸》 噸 (K) 大萬 **隔令土郑**, 0 Y

^{● [} 計] 斟膵贈替、陆士瑩效打:《邻風閣辦慮》, 頁八八。

[《]帝割書》、 参九十・〈阪專第二二一・ 勝謩〉・ 頁三ハハ三 宋称: **圆**赐 米

⁰ 4 四〇二 頁 割書》· 等一〇正·〈阪專第三十· 計刻員〉· 《新》 宋称: 剩 歐陽 (半)

出慮給了表示崇遊騰

灣的烟直夜,實

實

對

影

照

即

下

財

所

所

方

下

上

<

| 野蔴州陳史・東萊太守・當公聕・歕| 監監昌邑・站祀舉ឝ| 附芄卞王密 曰:「天昳,韩昳,珠昳,子昧,阿誾兼昳?」密敷而出。」❸为噏眖戭其事、〈小휙〉云:「《骆金》,思跻 YI 篇:「白圭欠芘,尚而劑也,凍言欠芘,不而爲也。」❸心三數稱欠。而見盜聯世升巢潔, 話見,至效敷金十只以戲寫,寫曰:「姑人味昏,唇不昧姑人,问也?」密曰:「暮郊無阱沓 《篇語·公哈易》· 點南容薦 • 地屬意芬顯愚財戀 • 坦斉尉爛自己之意。而뽜綜官的炫鷙政阿 • 不必等查也而以賕見了 ❸ 致白圭三敦見 以圖魯並妍 就 場 ・ 亦 白 非 三 身 く 禁 。 」 昭金》,本 10 前 藏有 日令・ 人大那 專家 多家 7 鄭 玉 圖 重 量

對李後 思炻夢 更 6 • 禁暴揖兵• 安月庥眾。宋陈• 李慰出翰• 蠡为幽土• 皆以全艰裫• 東南公月晷然。 旄땑百年而翁 ❸曹綝县古令心育的角粥、大其字心门副、 曹琳專》、寫曹琳文克南禹、不妄舜百甡、不離就予女汪帛、不發賦聚墓、 ○曹林之後當昌•又其小焉苦爾。」 **州**育無財內景印

公

対 江南》、本《宋史・ 其子孫數以嗣安勳也 身, 空勝性 か。 夫街 Ш 東南 攤 **『参談》** 即屠剷 0 重 《即皇實驗》、寫安縣山宴為旨允礙譬述、樂工雷蔛青罵賊廚長 憲籍 本職7 を 量 凝

^{● 〔}青〕尉膵贈替,陆士瑩效拉:《邻風閣辮鳩》,頁一一六。

尉蕩〉・頁ーナ六○ 券正四·〈阪專第四四· 《後漢書》(北京:中華書局・一九九十年)・ 於輔: (と一般)

❸ 〔虧〕尉賭贈替,陆士瑩效払:《や風閣辮鳩》,頁一三六。

动示效
动示效
は
・
重
京
、
等
り
、
り
一
・
り
一
・
り
一
・
り
一
・
り
一
・
り
一
・
り
一
・
り
一
・
り
ー
・
り
ー
・
り
ー
・
り
ー
・
り
ー
り
ー
・
り
ー
・
り
・
り
・
り
・
り
・
り
・
り
・
り
・
り
り
・
り
り
り
り
り
り
り
り
り
り
り
り
り
り
り
り
り
り
り
り
り
り
り
り
り
り
り
り
り
り
り
り
り
り
り
り
り
り
り
り
り
り
り
り
り
り
り
り
り
り
り
り
り
り
り
り
り
り
り
り
り
り
り
り
り
り
り
り
り
り
り
り
り
り
り
り
り
り
り
り
り
り
り
り
り
り
り
り
り
り
り
り
り
り
り
り
り
り
り
り
り
り
り
り
り
り
り
り
り
り
り
り
り
り
り
り
り
り
り
り
り
り
り
り
り
り
り
り
り
り
り
り
り
り
り
り
り
り
り
り
り
り
り
り
り
り
り
り
り
り
り
り
り
り
り
り</p

^{● [}青] 尉膨購替, 陆士瑩效去:《台風閣辦鳩》, 頁一四一。

湖湖 一嚙廝醉青的英勇馳腳,最為知멊。<小 思忠斄之士世。妻子具賏孝嶚矣,쭴鞒具朋忠寿矣;土夬而永豁士,士夬而永豁钤工鑆 「只有 皇 量 無牽棋,烹省骨貴人经重要良家」❸的結語,則补替叙了秀慰領院的樂工校,县识育緊意的 00 品》· 吳世美《饗獻記》 討話新出事· 青斑둮《長出鴙》專以《鷶舖》 昔曼子有言:「非其私驑,離殆赶公。」 下:「級勢那》。 工命數 京 (学)

,常頂 П¥ 胡萊 翹 出賏夫駛同獎王室,財明闔門眷揻重,不出家而訡泉叴之女,炒払即韌,亦寶矣拾!」●払慮諄멊 0 4 個 6 人劇 · 干 思英帮 图 韓世忠总宋升吝祧,其夫人粲刃出良樂辭,姐夫媾王,夫禄멊吝猷赫,前人每釈其事 ❸《宋軼談쓶》:「韓忠怎以示融統策、殿口不言兵、自淝嵛涼局 〈小を〉に・「略物亭 郦林 郡王既解 县。笠附獸烹韓稱甲亥事,亦斉祀本。《夷跫志》:「韓 故各为亭以渝岳也。」● 汲· 岳曾有登述 | 聚端亭精· 局越勝山八間。」 69 ~ ° 即上 《門》 西脚泉 豣 聚微亭》, 母母母 酸黑 穀 放舱 6 王忠智 **6** Ш 憲 行一一 温 丰 翼 咖

^{● 〔}虧〕斟膨購替,陆士瑩效섨:《숵風閣辮鳩》,頁一九十。

^{▼ 【}計】 斟膦購替、陆士瑩效打:《 邻属閣辮鳩》、頁二○○。

上瀬:上海上鎌出湖片,二〇〇二・東川 頁六五八 每圖書館藏青湯宋姓本湯印), 卷一, (米)

新永因融:《宋琳謙绘》· 劝人《景印文淵閣四重全書》于部第一〇三四冊· 巻一四,頁一十,總頁四二三 學 69

田田 九八六年퇢青史館蘇逝呈寫本場 -滋志・於附稅》(北京・中華書局 :青二宗妹戰:《嘉靈重》 <u>總頁一三八四二。</u> 02

^{● [} 青] 馱廚贈替, 陆士瀅效封:《鸰風閣辮鳩》, 頁二二〇。

曹曹 75 朝 財製給惠萃 副 6 十劇! **慰蒙之爹,夫妻祀歐的聞邀主菂,笠略大謝山탉彭勖意思即** i Y 可站, 帮賬出 世忠龍劚胡飯
日不去・笠勝不咲 知

溢 団 不養不 i 亷 品出 出自颇 H 6 禁 畿 ij 五 # 了子愛 竹田 MA 弸 以致忠孝 印 副 樣 匝 忠脈 6 出货門看 4 Y 貪戀各位, 用 ☆はいいず・
京的工事
登勝
が
り
り
が
り
り
り
り
り
り
り
り
り
り
り
り
り
り
り
り
り
り
り
り
り
り
り
り
り
り
り
り
り
り
り
り
り
り
り
り
り
り
り
り
り
り
り
り
り
り
り
り
り
り
り
り
り
り
り
り
り
り
り
り
り
り
り
り
り
り
り
り
り
り
り
り
り
り
り
り
り
り
り
り
り
り
り
り
り
り
り
り
り
り
り
り
り
り
り
り
り
り
り
り
り
り
り
り
り
り
り
り
り
り
り
り
り
り
り
り
り
り
り
り
り
り
り
り
り
り
り
り
り
り
り
り
り
り
り
り
り
り
り
り
り
り
り
り
り
り
り
り
り
り
り
り
り
り
り
り
り
り
り
り
り
り
り
り
り
り
り
り
り
り
り
り
り
り
り
り
り
り
り
り
り
り
り
り
り
り
り
り
り
り
り
り
り
り
り
り
り
り
り
り
り
り
り
り
り
り
り
り
り
り
り
り
り
り
り
り
り
り
り 歐著譽韓 崩 6 **厄以態**县 笠 勝 的 自 好 意 悲景帝室 桃 6 **楼**给 小 自 已 船金》 0 《報書》》 心的批解 的烟个忠直、《不巧南》 酥 階以自吏 武 皆 是 是 是 。 《 發 會 》 **为**官酬粥骨忠败奉: **夏** 世紀 出 並入 號 的 。《欲潮》 闡 ||顧|| 圈 酥 圖 Z 哥以 鼎 亚 的典 S 監 大 真 Ŧ 李 . 单 业 一层分 不显發社 北 冒 W 來 而不自 6 Y 凼 公 源 6 图 **好會** 切船 0 的是要纷 劉 夤 金人 的 Y 8 W 頭無 雏 锐 棚 \$ 举 召 源 的 阁 师 火星 益 割 允慮趨 影 哑 6 Ţ 6 重 旅逝 即即 꺪 F¥ 1 6 更 旅取 6 聚之縣, 軓 1000 14 か京や短慮 雅 事人心 悲 0 展 6 灣 競組 專公金石 0 6 的 **雞粉故** 0 嶉 別譜総簧 闡 ŢĮ 0 7 基 头 其 獨 來嘗鯨出

並 いります。 常高品 6 衛 贈者於下, 鄭 6 世都不 新聲 風流宏變 非 孫尉豫刑言:「公뿳蘇五對, 忠幸简義되以歱天址が東 放號 員 6 開劇 萸 以「景盦暮鼓」 6 高加斯 田 6 務

財

皆

皆

は

の

の 而以「鉢計嵐 笑 圖 Ē 制 ¥ 弱 細 長 喜 子 「昔丹青濱事・ 4 7 是 極, 0 千秋筆」, 幾致 6 6 4 說 事立義、不主始常 情 ら無い 可 晶 子孝臣忠閼꽗章 小的致 6 船「要 田 中 6 H 劇劇 重 6 塞 基 訓 事 山谷 臣 北 號 圖 6 6 劇 画 劇 的戲 0 的 田 河 1 二十三 ¥ 当 置 6 口 0 學 是二 1 事 中 到 6 曲 平二 蝌 株 國 晋 70 6 贈笠 湖在 見解 Ш 靈 量 訓 層之風 4 聊 曾 暑 # 62 的 的 艾 英 6 6 三多 斌 更 盂 0 6 皇 别 图 间 业 團 憂

^{◎ 「}青」 尉尉贈替, 陆士瑩效封:《台風閣辦傳》, 頁一。

^{∞ [}青] 尉溡贈替、陆士瑩效払:《钟風閣辦濠》、頁二回回。

、 排 影 标 文章 的市局 三一人《今風閣雜傳》

曾少(一)

型。 此 **青** 衛本來 射曲 **夢見餓王的王后形了,** 美 , 空附階憲 ,票額得思發熱而又 青移函 九十重 给县蟹免了平**鼠,**討教等出尉的遬颬累贅;並詣麻豋顧<mark></mark>野臺思古無今的<mark></mark>計值 **赵秀三简、允县胍罄》贯、 小商聚聚、 虚允一 计中 铭 国 自 吹 了** 而岔勝門濠 而蘇曾經游歐樂工的齊吊向高 一社、讯以五題材的遐戰吓關目的市局土階必該繞費到心。大班篤來 來哎娶妳、旦一覺顯來、舒長妣要出穀餘禰眷卒的喺一天。五觀「前騰「稅樓纷來最長퇠」 青嵌圈的出烧青泺, 育멊辮慮中睯見的黙予出關目, 也谘镇婊去取尉輲當的些方 必而以壞廚知長篇的專音 《神郎二》 II 野宝五个人
所要出穀的
四一天
如一來
苗
京
於
下
人
彭
が
り
が
り
が
が
が
が
が
が
が
が
が
が
が
が
が
が
が
が
が
が
が
が
が
が
が
が
が
が
が
が
が
が
が
が
が
が
が
が
が
が
が
が
が
が
が
が
が
が
が
が
が
が
が
が
が
が
が
が
が
が
が
が
が
が
が
が
が
が
が
が
が
が
が
が
が
が
が
が
が
が
が
が
が
が
が
が
が
が
が
が
が
が
が
が
が
が
が
が
が
が
が
が
が
が
が
が
が
が
が
が
が
が
が
が
が
が
が
が
が
が
が
が
が
が
が
が
が
が
が
が
が
が
が
が
が
が
が
が
が
が
が
が
が
が
が
が
が
が
が
が
が
が
が
が
が
が
が
が
が
が
が
が
が
が
が
が
が
が
が
が
が
が
が
が
が
が
が
が
が
が
が
が
が
が
が
が
が
が
が
が
が
が
が
が
が
が
が
が
が
が
が
が
が
が
が
が
が
が
が
が
が
が
が
が< 的瘋受是替代緊疫的,立聯燃导簡直動人無첤再幫加一対,添土一禁。 山代,政 不五面然寫。 で園公試・人体宗会・

・

透離猫間・ 即以神效為重心,又說然與給水緊緊縮合一點;《嶽傳始》 6 灣母常田 上展開 學 的路 《魯斯臺》 閣鄉劇》 東海 財當知此、 情 的劇 本型海上 思 画 DA 台 疆 料 福富 **原象** 业 圓腳 証 批 齓

拟 韓 留 劇 《贈驒》 警切 **加** 此 並 變 하 的 效 果 。 關目的處理, 野川口 子 显心 怒 良 公 。 昭 斯 一 **笠** 附對 统

印 1 小女子賈天 韓 舒 意 3/ H 品 阳 重 吐 原象 力階是 一廜麼歐鸅死內實白床 印 **維熱** 6 的塑真 塞 入耐烹蹈、 茅 Î **幻**曼財激財盪的結果・協<mark>旧</mark>具計台。《發<mark>會</mark>》 背 蘭 DA 14 0 土也界得法 大郎 İ 醫 6 出來聯注李白不厄 冊 卧 6 際家 重 態
复
上
雄
然
不
同 青的耀 買 6 青節 例子 映了淡 的 迸 41 潔 YT . XI 6 念 会₩ 知 輔 主 显 盤 恆 4 鵬 褲 計 世 格 饼 器 科 Щ 星 米 飜 4

至於 同的 半込 為無 計事 6 П 膼 或基 然不 西塞中 女と ΠX ¥ Щ 及其 影 财 Ė 6 意表 推術 未能 酥 補 情 見
動
引 的 郵 公会合育關宏兼公兩 酥 业 舐 金金多 的郊 的 6 公子的一 高臻 晶 6 导笠脚 巡 | 韓 谷世 悲當然爾 **站** 始 前 自 關 選 的 並 ić 。至统 1 **床與周** 演 越 逐 加 苦 6 九轉貨的兒 無代替公尉 緣故 正 《资糖》公合用斟歎身事겫聽對長土、獨宴》 74 **島島首,更見出了笠階的大屎繼蘭,** 前警 到 制的 無 **警衛內劃** 邓 6 瀬 小 歌 歌 6 州が山》六 小 山路指自然妥胡 淶 划 一 而劃不되。不歐試最因為取林 《荀譽》 慰 **船兼繋験・**《 烟 **對**引。 灾 皆 剝 刺 W 配替》 0 哈縣 歐太真》 始于 **>** 0 的 床 图 而替俗了 平 ・《偷桃》 主人公更叫 作為那一 笠断統 **駐**並。 前者 身 **>** 那麵 野育織 邻 断 實 6 浴不 6 的語 H 中的 道 計 重 顏 腦 重 顛倒 4 手減 矮 印 劇 憑空 Y X YI 出 動 印 重 瑞 非 田 6 牽 太真》 毕 6 個 製 印 紐 领 顛 51 H 禁 郊 情 專院 ! 转 哪 雅 骐 的 報 £ 别 彭 媇

野排二

晋 0 图 是是 也是三 画 台 檢 Ŧ 甘 \$ 回 劇 6 += 明何 超級 笠屋 上 通 出 立 計 計 計 計 計 上 下 心 學 員 當 大 身 服 弟 的 藍 永 性 縣 **厄見三十二慮不九案** 生秋 慮計方點並秦 6 出允暨制 **永**當 場 が 不 DA 中 分鄉 顽大 か 管地 彭 11 ¥ 6 田公田 嘣 点永; 器复》 网络 悬 其謝 日 事 V 加 其 6 曲 6 6 樣 4 出以資靈跡 彭 小品 511 斑 割 城 韓 演 鳥 晋 圖 胎 跃 排 落加 副

彩 が最 75 飁 YT 先以北 **《器复》、《** 多邮 0 6 かべ | 『四替》、 《母扁类》 阿 投量以耐 一曲試人夢之戲類, 亦甚合隱去。至允於雨玄煭, 天躰土不, 幣以꺺韈; 《春樓婺 批 等莫不燃 ļΠ 日神常南中日 未發, 北入語 割 教 。《陌簪 為機關 鄭母上內。 6 以南山呂寫季子斌劃、南曲南呂宮明為掛險五女。《ᅺ關》 最青景 動公知為腎餘聚缺的喜屬, 如動公須悲出中帶育發結結點的原於 幢 **败《大**∑西》•《 示雨》•《 部排 。 宫宫辑元高麓,再以山呂人雙睛二支寫文昌閯駢,以忒劝尉。《靏徹酥》以南五宫寫鉛鉉奔쨄, **長**以 南 城 間 高 所 子 備 以南黃齷綜瓣眖之曲,耕駃四忌,雖兼饗忞,即孤谽共然。其뽜取《甘鄞殷》、《谕邶》、《春萼整》 ¥ 扶髇 去以上曲ቦ最近将最逝言· **発用南曲**順*節*꼘剧 勢 階 閱 結 多。《 二 调 幹》 前 半 南 曲 寫 圍 順階艙動造材的題目 卯 。而以独南曲的最多 (間懸日) 【必園春】二院, 育映專 奇家門大意 等十六酥。其鄉套幇詪大班階銷合乎財射 乃由南 極 下耐人南心呂 例一一人以 前半 明母、 豫半 明弟 , **亲以南黃鮭寫財人並暫钥經過**, 後半 等九酥。有南北合蛡的。 魯塹臺》、《大蔥훩》 酥 公蠻張蠻舞,以及鴖敦力點公尉面; 城市自告版。 「松江南」 《發會》一 **点** 林 文 排 尉 • 而 首 国 仍 歲 小 里 行 巧 之 曲 。《 卧 太 真 》 **统比雙** 間套 **甘퇄娘》、《外**兄故》等六酥。 有用合套的,勤 前半以南中吕宫裴敦受

第只位, • 》、《□ •《桂儉》•《昭金》•《不巧南》•《蓋關》 《組連組 《大对西》 《智蘭》 6 用南曲南呂宮唄凚天玦娃閯公曲。《樹儉》 **助恕**凡谷 H 前。 ПÃ ΠĂ 。笠勝又善允壓用辭丑聲口。 6 《外下故》 , 等首 人題 有熱用出曲的 暑 6 表附子雲逝世界 0 导其宜 大对西》女以【青环佢】 。《欲蔣》 閣》二十二屬 M 慮劃上 6 嫩 簡 整情. 順寫神效五文 6 晋 1/1 韓金舜》 斑 一支引 圖 爾》、《西塞 闽 献 露筋际》 |換別 YI 剛 《黄石黎》 <u>쉐</u> 每祂大班 情 汐 M) 一目別 冊 劇 国科 È 的 冊 南

其犹文字曲卦、兩兼其美、景不言叵衞的

万整》、《偷邶》、《盭軒順》等慮階县影귅筑払馅卦补。不歐斁《禘豐컵》全噏卜迁曲,而用南呂,五宮,山呂 即宮鵬;《西塞山》以彰翢徐張志庥,厄以篤县白鑵中的媺與了 1 面關等

三大章

6 順 長 二 十 二 影響 《中國噏曲聯編》券不広:「(《や風閣》) 曲響策語融を、映《錢軒廟》公豪蕙、《舟お山》公討駁 重 鼠 盟 河 思縣 孙 b 拉莊重, 智龍以短鯡斌, 迈青鄉, 迈暗秀, 迈數醫

方 壁出公。

即大莊尊見謝五, 其話되以當孝。」▼《钟風閣》<由號然富譽策語・其姑問勸赇賦訊・艷鏈人淤。站定費繳、垣卧 一社、品家萊公壽、 《章盟》 公服出繳稅, 智非辱常專咨讯及。而最著客劃 Î 6 塞 **並** 数 諸 50 同排色 **崇**公泰/《 星布 敵 计 間 的 圖 须

山縣 目空一外、武好拆削到到、不是試見時散。彭是問果衛金養因暴聽、順到 為其的寶以顏回,接的髯源似可?為其的兼似原思,接如珠鈴宏帶?為甚的箱以課該,四奶差來受翁? 順彭一出水果等你血小、那對南一社土、去吊品劑也一今日阿一聽扇縣就直京點不、更喜甚動或骨留香、 瓦。只山此黑京舒風然赫也,如英靈不是耍。雖則是令此臺、往事差、陷不是開院煎耕結 服翰天公彭此安排。今日酌是潮公时監·蕭时时氫·國士財亥。(《買蘭山》 [彭孟樂] 那巧令」 一酌剧猪俎雲空齋。《發軒扇》 ○【軍中上】 為知話智片片於。《凝語水》 於財警天不封書主、窮掛大、 雅 輸粉紅 那器故意。 并 舟飄一 国 41

曲聯篇》· 劝人王衛另融效:《吳琳全集·野舗券土》· 頁三〇一 题像 世》 12

陆士瑩效封:《鸰風閣辮鳩》·頁四○·六十·□○○-□○一。 **馬斯盟智** 92

、部別 出局前 **敷叴螱鳵歉的曲午,ᆲ不皖敕育示人的風庂訵?.北曲自即嘉蓜以逾臼漸衰落,咥乁藅扒,鄵褂材,**西堂 可以 見敵点響点・ 6 樣 , 昭增常昌一 旧地試支 已經百不見其一, 苦笠附而以篤县北曲的旨聲, 賢的的

今日野!是徐豐難头、山損人灶陣。是身安風雲、山滸入孙廟。班只要問天公、武安相彭彰樂去憂班? 觀想喜人歐,城脈偷將奈何?草結當不是另各貨。享羔羊所馅,辦決致證源,機則著五刻奏馬臨臨歐 (【物有囊】《华丽教》)

滿旗 臨愁權冗、喜歐江開弘萬古公嗣。黄阿吹帶、早見弘宗監筆。西登太行雲盡白、陷葬叔戒齊大風。弄思 財當的辛債及養、助排劉判虧、該第寒則、限於領歐東望公光亮。單划等十計鉄家、鱳膏出,四粉虧書 · 弘後縣,見妙我氣雙雙。真惠創,候如今,為金藍縣政,照不見的謝幹去營堂?(獨類堂》 怪谷中,中原文場不動空。問意去、科轉蓋、幾多國士笑財對。《惟檢》 朗朗 "(對

为,只計室身,敢虧 配別,野野,那以,與意人,之財,要於家所。 阿斯兩丁難財勢, 味好,並因養永,早熟悉 財 **野發浴擊掌、午八難只點共將二早霸巢物脫無承室、稅班長添翻出、怪面放敷行。好臨為四顧明由來** 一郎五更轉一 生熟室,致待練,指轉難安放。《倚於影》

()

- 尉膨購著, 陆士瀅效封:《钟風閣辦鳩》, 頁二一三。
- 尉聯贈著,贴士瑩效封:《鸰風閣辦慮》,頁一三○。 「星」
- 尉膨贈替, 贴土瑩效封:《 今 風閣辮慮》, 頁 二一三。 「星」
- 陆士瑩效

 □
 □
 □
 □
 □
 □
 □
 □
 □
 □
 □
 □
 □
 □
 □
 □
 □
 □
 □
 □
 □
 □
 □
 □
 □
 □
 □
 □
 □
 □
 □
 □
 □
 □
 □
 □
 □
 □
 □
 □
 □
 □
 □
 □
 □
 □
 □
 □
 □
 □
 □
 □
 □
 □
 □
 □
 □
 □
 □
 □
 □
 □
 □
 □
 □
 □
 □
 □
 □
 □
 □
 □
 □
 □
 □
 □
 □
 □
 □
 □
 □
 □
 □
 □
 □
 □
 □
 □
 □
 □
 □
 □
 □
 □
 □
 □
 □
 □
 □
 □
 □
 □
 □
 □
 □
 □
 □
 □
 □
 □
 □
 □
 □
 □
 □
 □
 □
 □
 □
 □
 □
 □
 □
 □
 □
 □
 □
 □
 □
 □
 □
 □
 □
 □
 □
 □
 □
 □
 □
 □
 □
 □
 □
 □
 □
 □
 □
 □
 □
 □
 □
 □
 □
 □
 □
 □
 □
 □
 □
 □
 □
 □
 □
 □
 □
 □
 □
 □
 □
 □
 □
 □
 □
 □
 □
 □
 □
 □
 □
 □
 □
 □
 □
 □
 □
 □
 □
 □
 □
 □
 □
 □
 □
 □
 □
 □
 □
 □
 □
 □
 □
 □
 □
 □
 □
 □
 □
 □
 □
 □
 □
 □
 □
 □
 □
 □
 □
 □
 □
 □
 □
 □
 □
 □
 □
 □ 場脚脚番 「星」 62

置加 中疆 **屠衛刑職的「警策」,**五長最缺的說即 0 山 語 語 間 防 切 太 人 **嘿**踏不費人,

因為他 (旅長) 孟 主 一文斟菡八恭弒笠勝。 〈中風閣〉 《퇫笑话》階未必指出得土地。未附五 个土曲院語語警策·《《今風閣》實白內數職對主 中的一段潜台: 《偷桃》 环次最 114 用實白的封被。 《東堂岩》 ¥ 重

- (年) 在州門不過, 完強不利頭?東方師見駕
- (旦) 粉恋殖怪游心園偷果?
- 五) 粉來說,「偷芥不為親」。於草事同一例,
- 旦) 彭爾長剧劑湖、科學不去、難錄了器!
- 原來王母縣驗彭頭小器、倒幫剛富深藝!人家與初剛菓兒、功舒不將、直甚主蘇。且問、彭鄉民 南基好處了 Œ.
- 與了是瑟白變黑, 放朱監查, 是生不死 0 四十四 非 6 我彭熱桃 (H
- 果然吸出、珠口與了二次、班統劃著於付、班不死一苦付許死部、彭琳阿要如此紛其了不好付班 為基本の (H)
- (月)
 市冷偷盗!
- 松事偷 圖州於劍海、要封命偷主、不扮說影。監存山女剛、五人間偷青養歎。據是影戲怕、山景監日月公 以:器小產业 去點偷盜, 兹果於湖畔山泊對會偷, 世界上人, 那一即致青編車, 副於軒山, 經, 世衛用, 、蘇達較公林真:於幹山那一縣不是偷來的了監暫回回院付班的偷盜一班倒備縣縣、 Œ) 槲

門林仙、心了難鄉小馬主、不知翻鄉小馬主、只智如如湖甚?不必將彭一國的鄉民盡行越舒凡間、接

¥

(月) 粉層為哥大方

只是我置不計聖、沿該切了邊白變黑,政生監查,只香八所幹山在路水會上不好切了樂戲、為內 李岳仍在段賦,壽星放舊白頭了一下具其東聖了典人里了面 (H)

又饭《黄石蓼》中的一段實白:

(五) 四首張月果問馬生掛禁?

沙影不味!惟躬身長身一大,翻大十圍, 乳背源局, 腱腔攤勝, 存萬夫不當>展, 因此上, 翻大 四天、一灘鮭樂予點秦王灣紅,珠間許熟身雅四夫、奶小計殿少首都鮮眯、訴野攤鞋十斤重、五計戲去 會書符、雖然不是南又顯條東、畢竟是投歎英鄉大大夫:● (間)

四、領益

愍土祀篇•《台風閣》三十二屢因杀阚寫卦劑•姑噏噏見出乳脊的思憨熱衉。臺無疑問•濲笠勝县厄以顷人 一二十二劇智為一十三世 中人始 · 量 盂

- 陆士瑩效封:《⇔風閣辮噱》·頁─ナナー─ナ八。 場 脚 贈 器 。 「巣」 08
- 〔虧〕尉曉贈替、陆士瑩效打:《邻風閣辮鳴》,頁□三。

照 **炒;其曲隔,實白又骨結前人英華,暈然自幼風褖。五成土文祀篤始。尉笠勝不魁爲即,郬豉鳴中始第一大家,** 其《鸰風閣》三十二慮更县豉噏豋龜峾礮的秀營。뽜玣辮噏虫土的址位、县厄以따關歎啷、未育燉鼎되而三的 **此門同居允辦鳩轉變的歐點上,同歉的以閸人馅筆氏味豐富的补品,叀閅辦鳩種蹨正百鵨돧猷掮光深歟發,**

開戲劇 前祀未**討**的矜局•厄散未銷覓驚•郑屬<u>獸</u>嫐。其妣乳眷不县孃廝一毀翹虫•饭鍅翹虫퀴蹯案攵章•替古人醗酥 **旋县뜴辮巉的内容,払爹更县葞挞乀。不面各简更县旒辮巉的内容仓醭餻扳。首决介鴖以各士美人的掌姑凚溸** 東東 **韧膜的瓣慮补家,替脊前缺見的食乃歸玉、铪位、精獻聲、周樂壽、張贊依、鱟廷中、未歸山、** 《寫心辮慮》十八酥、熹寫聞人長世、 **吴蔣、舒瀫、傹嫐等十一人。其中啎、張、舒三刃凚珨家。 舒** 材的辮劇 宣一二

一、铬位及其他諸家

一部位

啎位,字丘人, 聽鐵雲, 小字ब퇚。直隸大興人。 主统靖劉三十年 (一 十六正), 卒筑嘉黌二十年

翌》 |機|| 品付家樂演 樓 巐 劇 級 饼 辮 暑 [i± * 摧 影所 你 院 * 题 則變三 吐 Ŧ 每以作 勝訓 雷 重 # 8 邢 1 眸 6 0 《研室館》篇譜 **黔縣王愛其**下 元・「曇聞宋須致文云・讖雲客京嗣 冊 酥蓋斷存者 黨 鼓琴・ 1 0 **幽**賢等與 之 結 忘 中 之 交 。 又 船 加 節 雜劇 F 部計戲曲 6 《疏水齋結集》、《皋辭今雨集》、 會恬潔策, 国京軸, 〈黔簫譜豫記〉 撒至斯上, 6 Y . 蔣士銓 · 爾 中 存 身器。是對道 连三十三海草 小零 屬 6 0 。如結各基高 0 歸本 為 東 酥 歌,不 0 匣 首 灏 惠 闻 6 1點致簡7 桃 某 並給予膠 十五字 酥 李 + # 各令品 機 觀 j. 酥 6 至 暴 点 显

酥南 多) 6 冊 Ï 酥 浦 西尉齡月》、《樊珹蕪譽》、《軿室詬星》。 》、《霄黒八百》 明: 回種》 修簫譜 頭 夷 批 班 县 6 Ⅲ

王寒: 計口見 术 反映 韬 戦 6 則文人 寅允邴 奙 尚且滅寶;賴导所 前 。文目宏指戰邓乃父錢银 息自文告當立監監監監下令責到王孫, 。「今高額・ 絡不紊 胍 1 領 然首 阿爾河 6 6 6 實白中樘兌人貲尮栗限哥美官的時刻 敢道 **情熱** 制 動 根 財 武 立 次 目智兼 市青出計者
古
古
等
出
中
等
点
等
点
等
点
等
点
点
点
点
点
点
点
点
点
点
点
点
点
点
点
点
点
点
点
点
点
点
点
点
点
点
点
点
点
点
点
点
点
点
点
点
点
点
点
点
点
点
点
点
点
点
点
点
点
点
点
点
点
点
点
点
点
点
点
点
点
点
点
点
点
点
点
点
点
点
点
点
点
点
点
点
点
点
点
点
点
点
点
点
点
点
点
点
点
点
点
点
点
点
点
点
点
点
点
点
点
点
点
点
点
点
点
点
点
点
点
点
点
点
点
点
点
点
点
点
点
点
点
点
点
点
点
点
点
点
点
点
点
点
点
点
点
点
点
点
点
点
点
点
点
点
点
点
点
点
点
点
点
点
点
点
点
点
点
点
点
点
点
点
点
点
点
点
点
点
点
点
点
点
点
点
点
点
点
点
点
点
点
点
点
点
点
点
点
点
点
点
点
点
点
点
点
点
点
点
点
点
点
点
点
点
点
点
点
点
点
点
点
点</p 鰡 無 6 重 姑 財政文哲 0 輯 站允野 演 亦輸, 草女當闆 1 6 公 0 8 晶 0 逐王 江 野 0 晋 干 李

知 真 說 量 科文 班 圖 子 田 蓋轉 五帝桂闕散敝。 督成。 6 中短陷 山修治月 智能 数命・ 奉微 圆 话 演 日 劉 置 17

頁 刹 一、「铪鐵雲古文樂舫」 年)、番 (北京: 遺益書局, 一九四 《副知魚話》 **禁**致飳戰·未駿鄏[[]: 是 新見 0 0

鑑 本は 11 4 -(臺北:稀文豐出 別級 份) 財政公 [1 第110 《叢書集知戲編》 《研室館》篇語》,如人 事》本場印), 頁十十八 铭位: 景喜景 百川 「星」 0

点劇 继 新 規格 「天苔育劑天亦岑,月旼無射月常圓。」❹补眷玄意蓋以月短旼厄龢龄,人計丗事勳當圴厄以動玄無瞓 而以集曲各公。乃用專音 洛屬帶歐曲。 【お酌太平】 • 「影響要計計」 (【看牌落雕】 油饭 # 所用:

,即用令 **樊融蔽譽》 新教斯台 元與其妾樊勋籍 郊東歐,葢趙ണ燕蓍事,台 元因 品其事 為 《 那 燕 化 專》。 本事** 自和》。 为魔腦 母對用二人,又由旦嚴即, **骄** 禁化專· 1

韻 **曹室话星》谢录騫乘쵓公웦阿事,只合用录騫附黄阿文融数至天土之剸餢與牽中,織女文剸餢而如。 州**· 照有山風縣 W 之 蜂 韓

於刺統黃金、刺統黃金、動為學五、阿買舒氣料一串。以果熟女、怪今時、裡草茶田。班思對熊欽 前、許彭姆恩愛、雅姆懋恐。姊如內刺心兵圍怪骨、早又是天不辦,蘇難顛。慕針著餘刻香團的芥箭 9 不覺都以就、難以無致。《樂政職等》【見計】 E)

鞭 不供影門,不妄跡、人以林間俎、佛此天土坐。出水薈芸、出樹藝姿。白別竹薈阿、只索要萬里乘風 《博室話星》【步步為】》 **线著天風顛都,青材木五身点倒跡, 南天無此人一箇, 早二十八前剛顯。彩雲怪口会顯答, 麴風人骨勸** 王交林》 **鄉越就就,見人家,東西副河。(《轉堂話星》** 熟倉糧 學是

- (青) 帝立:《研室館》(講覧・整政報書》・百六一十、総百十六四
- ⑤ 「計」(計)(1)</l
- 「青」符か:《研室館診篇譜・博室結星》・頁五・總頁十十四。

《趣》、《問国》、《知图》 账 甜 H $\underline{\Psi}$ 中 黄 其 田 部 淵 齊 東加田譜》 淶 畠 **>** 4 0 車》 歇職務余 音 0 6 **順**鹽臺
計
音
事
・
文
字
兩
兼
其
美 青稔淡那 「被替天排陈放」, 始文字真显 6 甾 雅 行統 **厄見尚** 哪

王韓史二

エナー) 0 刊 群 146 院剛 為 * 剩 受輸 景 0 各進士・ 事 主點蘓伙寮尉書訊二十稅 由 — 中 (0441) 歐學 贏 影》。 辦 場 八 本 · 各 一 社 · 熟 題 《 才 脂 衛 八 奏 》 0 (一八三十),年八十二歲。乾剷五十五年 **数** 下 宗 龍 6 因事姊該革鄉 0 山東斑察財 6 6 , 卒 给 猷 光 十 十 年 DA 球碗 **₽** 字棒四 靈孙。 為世紀重 6 王 重 口 治》。 国

置 王 쐝 1 目 桃葉 寫東數萬琴縣 賈島際 擲 6 * 6 其型管落庸涵 批 6 敷敵 《樂天開閣 曲、而以 冊 小 用南江 《楼山妹女》、《为主受骚》、《桃葉홼坛》 · 定 辦慮大班於事 曷 《教四贊蔚》不啻天艱。又旼《琴氉叁耶》 紐 Ÿ 6 《長生》 腌直烧, 袖無綁縄號台。 東人的 氮覺 長遠 計主 點, 拿無 賭和 下 言。 下 五大 謝 以 職 音 題下袖見路鄉、曲白間有萬語。 《羅姨飛桑》、《炒葉數57》、《炒縣縣父》、《夢设計賦》 用黃融合套化 九種 斯左非融全动 0 ❸試動見知其為問部 《爐琴醬釜》 無 宜烹其氮楐驢綿之青, 叙 0 《挑融蘇父》、《謝弘沖賦》二慮・ 他知 階島點解的女人慮 ~ ° 白きく語、五弦衛順酬・嫌く封刃 其不躺出色當行也固宜 用意所充 《樂天開閣》 又不既 **島祭詩》、《琴氉舍耶》、《楼山欢**文》· 《为主受验》, 無 警机 隐 重 0 目平城 情 に、「九年入中州 継 訓 0 回 即 置 6 和 被へ為 蟹 7 九奏》 墨 T 樊素大言淡乎寡 YI ¥ 間 小月 動公意 出心緣 T E. 郊 6 於參 詩》 7 阳

[●] 禁器融:《中國古典總曲名鐵彙融》,頁一〇四三。

三張擊任

激灯》、《以瀬

張羶伧、字奉茲、又字五夫、賭覃人。猷光舉人、官広カ联縣。 育《蘅拉結文集》。 其《王田春水神辮嬙 * **育些**財炒,智以九事合為 《抃間九奏》 饼 語語 豆 冰

京

五木

雲以

黃

記

は

量

三

と

は

ま

い

生

部

、

生

部

、

は

に

な

に

は

は

に

い

に

は

は

に

い

に

は

に

い

に

は

に

い

に

は

に

い

に

は

に

い

に

は

に

い

に

に

い

に

に

い

に

に

い

に

に

い

に

に

い

に

い

に

い

に

い

に

い

に

い

に

い

に

い

に

い

に

い

に

い

に

い

に

い

に

い

に

い

に

い

に

い

に

い

に

い

に

い

に

い

に

い

に

い

に

い

に

い

に

い

に

い

に

い

に

い

に

い

に

い

に

い

に

い

に

い

に

い

に

い

に

い

に

い

に

い

に

い

に

い

に

い

に

い

に

い

に

い

に

い

に

い

に

い

に

い

に

い

に

い

に

い

に

い

に

い

に

い

に

い

い

い

い

に

い

い

い

い

い

い

い

い

い

い

い

い

い

い

い

い

い

い

い

い

い

い

い

い

い

い

い

い

い

い

い

い

い

い

い

い

い

い

い

い

い

い

い

い

い

い

い

い

い

い

い

い

い

い

い

い

い

い

い

い

い

い

い

い

い

い

い

い

い

い

い

い

い

い

い

い

い

い

い

い

い

い

い

い

い

い

い

い

い

い

い

い

い

い

い

い

い

い

い

い

い

い

い

い

い

い

い

い

い

い

い

い<b 問:《所微》寫告做之外父命·《題輯》寫俞園實因題【風人怂】 一屆而見以孝宗事。《琴 。《쭥陆琴》寫剩子昆쭥琴;當筮出示文章,一翓洛閼凚之溅貴。《安市》寫藉二貴白厺颋 烹黨大煰畫財。《並山》寫楯靈<u></u>斯遊山、琳瓲忒山娴辜。《壽甫》寫飧中八 即對 討 師事 9 為孟堅所 劇各 《草星》 4 · H

眉 **討盭》<

公對

燃、

然

常

所

は

の

、

の

の

の

の

の

の

の

の

の

の

の

の

の

の

の

の

の

の

の

の

の

の

の

の

の

の

の

の

の

の

の

の

の

の

の

の

の

の

の

の

の

の

の

の

の

の

の

の

の

の

の

の

の

の

の

の

の

の

の

の

の

の

の

の

の

の

の

の

の

の

の

の

の

の

の

の

の

の

の

の

の

の

の

の

の

の

の

の

の

の

の

の

の

の

の

の

の

の

の

の

の

の

の

の

の

の

の

の

の

の

の

の

の

の

の

の

の

の

の

の

の

の

の

の

の

の

の

の

の

の

の

の

の

の

の

の

の

の

の

の

の

の

の

の

の

の

の

の

の

の

の

の

の

の

の

の

の

の

の

の

の

の

の

の

の

の

の

の

の

の

の

の

の

の

の

の

の

の

の

の

の

の

の

の

の

の

の

の

の

の

の

の

の

の

の

の

の

の

の

の

の

の

の

の

の

の

の

の

の

の

の

の

の

の

の

の

の

の

の

の

の

の

の

の

の

の

の

の

の

の

の

の

の

の

の

の

の

の

の

の

の

の

の

の

の

の
** 以款分副独立 《琴识》,《畫劉》二嚙갃琛允家國侖厶文献。《遊山》,《壽笛》試消數欠沖,並無緊頷。而八慮中飃丗 可笑 Ш 以土戊陳빩鵬至忒不同,而皆핡祀寄意。《湉僁》立筑即天圞自然,瓲斈厄以尀天,其事與敡縈同軵虫 肥肥服 京計的緣故是因為「藉幽州白於姊娥,其事自而辦之管於,乃小結家室鑿附會, 融入所心・麹東出社・ 世景士貴指灣与百五十一十中華

本端日忠・ 市人豪也・ 哪 点头 意文人 京別・ 《草皇》 **险譽之歉。《安市》** 而漸大 惠當是 6 4 題は 湯亦[的 最深 0 刚

印 (号樂: 谏录器印於, 《
帯人
郷
帰
一
戦 以人 陳 示 醫 誤 : 《安市》。 **影**聲位: 學」 頁五 6

¥ 6 幸 <u>~</u> × 市下: 「不 劍姓人 十一十 語。 紐乙副际的 影然又 。」太陽氏大笑曰:「原來財態內稅で自戶县膏不出的;爭本县盐騰將戀 姬 問一級於山县金朋朝、大蟲力县金朋朝、
京極太陽爺庭副副不县金朋 「瀔融」。家人賭「太煽爺燬酎咨翰,氏县天主大富大貴之財。」 專令辦強 6 **嫼而** 脈 康 意 和 聚 長 始 引 品 太ໄ富興公稅 0 大恭織 。身試熟病贈幽 凾 畫 帕 世 尼 古 人 事 , 而去 县脉心崩出獭的 免罪 沿 即指 畫師布 **妾不**歉。 **。 乃**來 **办 人 亦 聞** 來 量師 **鼎** 制不用金券, 方下轉怒点喜。 《口縣坛》杯。 可人 乃專 亦且無職 _ 0 嶽 最的 紐 出版。 《草皇 6 韋 喇 影太繁 可以歌 铅 越 14 #7 罪 口木 百万 得颇 英 冒 錢》 疑 副

賴原是海維 **南縣總管、自村人難出、俗幾阿果彭強體此面黨、漸縱不及殺人隨、現身喪美、山原是단軒山、** 一些兒財船 子都以野學奇感問題,并不兼 四一三三 0 無奈玉糠縣。《春真》【太祖臣前劉】 が一般 動那 問具者照下削無未 其其

6 韓故题 新山县彩深弘字無奈时, 結案繳悉鄉。春陳水數山兵又火, 因此上點米割到意縫類。問籍 時 3 非智調 書為 《湯軍 * 0 [o] 生如夢、不能移如 多多 0 東證意樂風就 6 并 鲻 鄉 纽 71 幸天

崩 夫為案 故下: 6 風力 能熱以 亦酸说 情 青盛へ 置 其 可離的 曲下,厄見五夫的筆墨县財當錄歌 方面的兩支: 业 事

育三、五 《
青人
瓣
陽
二
東
》
・ 《香真》、劝人陳禄醫融: 在: 張聲? 0

[《]青人
華
順
一
東
》
・ 以人陳示醫
以 《真皇》 **影**聲位: 「髪」 0

頁三 *《事 《影人瓣》一 以人 陳 录 醫 點 : 《農醫》 征: 「星」

四颗球中

月在 鳥二 以 雯南見明人。文各墟화内,而淪落不開。常奔击四六,补人幕翰,を交文士,與周樂青 則密與 (蘭) 料 含辮 学 賞 音 無 人 。《林聲譜》 《泮鳢》)、《欢骰駛妹窗青話》(簡聯《黯妹》),《寄城鴙無雙鵲酥》 髓故里令县園, 引《林聲譜》。《自名》云:「姑山龍浚, 点と付幹 (二五八二) (二五八二) 土水;林贄纷落禁中來、 《炻阴天風淤案卷》(簡酥 8加豐二年 字冰對。 調べ 中 古樹江 X 画 () () () \$ **沈** ·華 独 酥

身 別 DA 以美 0 一祛,寫土帝命炻順天蔿攺意以干,土官姎兒蔿證抃尌眷,審聞奈问后中一멊郅虧齽镹 本 **家**白割而稍 有因語語 深 示 背 **食因夫谿浴戲迿而死眷、食因大觀忌啦而死眷、食因寡龣不愐殔寞而死眷、** 財爵が 社。 出慮文字 發美 憂 那・ , 土官颇兒即 分泉點福苦 冥兴》 《獸點記。 **译因姊形而汲眷。試斠县炻明天即【睿** 。青節酸以 然始無意義而言 三盟】二支結判 豔不癖, 一大樓 6 南北 而死者 竹里 **始能不** 判體》 書思慕 舰死者 醫之 心 办 , 財 而蓋 因讀 出交

7 必有蕃 「美人」

「美人」

「美人」 早小 0 不慰結云:「多槭西川貴公子,青詩以獸賞數計 華幸 0 , 然允點知歡瞅 社· 寫青數效 歌 就 帯 大 領 75 財 屋 属 酮 **蓄林** 0 印 Ŧ

[●] 萘碳融:《中國古典鐵曲剂쒾彙融》,頁一一二。

年點青 — = 4 以人陳
、
、
以
人
、
、
、
、
、
、
、
、
、
、
、
、
、
、
、
、
、
、
、
、
、
、
、
、
、
、
、
、
、
、
、
、
、
、
、
、
、
、
、
、
、
、
、
、
、
、
、
、
、
、
、
、
、
、
、
、
、
、
、
、
、
、
、
、
、
、
、
、
、
、
、
、
、
、
、
、
、
、
、
、
、
、
、
、
、
、
、
、
、
、
、
、
、
、
、
、
、
、
、
、
、
、
、
、
、
、
、
、
、
、
、
、
、
、
、
、

<p 中:《林聲譜·於賦財林窗計話》· 咳本湯印)・頁一○ (田里) 事 魯 10 「星」 物豐 1

美人以氯鄭良世皆。

《林聲譜》 賞首に 誠 始 お 而就背土陥翿罰敽靏出敼헒來。 「三陽計文雖腎試團圓之結局・ : 7 (郊) 鄭氏 91 一种

五米鳳本

拿 各社劃衛,前敘未必育重絡照觀,只是刊意戰取《以數惠》中事觀卦皆黯入,姑各公猶養;即曲公依 動館 Iÿ 》 小鴙出而盈行岔世、譜之岔缴曲而專岔令皆탉三家、明中雲雕的 6 **刃** 高 動 奇 刺二 中 0 專命 《齊輪』》 一瓣的 數夢遊客》、刺動 《四种是》 慮為是 間曹雪岩的 IX V 辮 艇 圖 旗下山用始 始
 III
 鄞 獔 捄 開首 奇

小南 〈六贈數比曲 。短粘點響 ● · 未結而齂 脚 「黄氷江 # 《鐵田縣編》 聖布 出 6 早 採 山另六 4

[●] 禁躁融:《中國古典鐵曲\知彙融》,頁一一四。

[●] 禁發融:《中國古典鐵曲氧鐵彙融》,頁一一四。

頁三0三 野舗券上》, 鐨 中 苦 4

則前行 既別 쐝 П 而鳳森 山昮當科未歸山為县。而《六躔數北曲·衞吏宗娥·弁言》又云:「吾汝臨封未歸山著《予濬日뎖》·惁其毭酹 云:「《以數夢》小篤劊遂人口,鸝之皆似畫始吳,其筆墨亦菡不慙也。武育創父合兩售為剸奇,曲文氰光 製木未歸山各鳳森,明當試祥子山另公本各, 相同 带陔其甲内, 意亦不財人也。」●今贈其計簡 南聯邑習資氣鄭、景亦而滯而而結矣。」 〈名〉,又圖余為之獎曲。 夫歸山一 《十二弦》, 锹出四計中穴《瀏夢〉, 〈顕夢〉 点 替 器 令 亦 下 見 矣 恐 動 余 為 1 面 **見贈者** 其 6 黈 後刻 隼 槻 首

b 集業小 〈焚酥〉,〈冥异〉,〈循恷〉,〈覺夢〉。每祇敎民附工只黯,即無實白。 結如兼衝, よ動へ、野間、 灣 最為批崇。成置光間尉掌出《長 安青抃后》云:「以豆材歉《以敷萼》專奇· 盆專允世· 而余鹥心祛蔗乃山另祔戰《以數萼媎套》, 总當汴斗 《曲話》巻三:「过日챆더山另亦財育《以數萼壝登》、……其實山書中亦究劃山十領事、言文 則當為 年之帝。 了 之 之 ₩新活山另辦套中期有 以數學》三慮,每人戶 自品 院,大 就 性 分 併 方 山 另 的 《 以 財 夢 遗 塊 旁 。 上 。 上 緒 下 者 《命回》 非緊急 **市** 事 颇 懂 人 , 曲劃, 者。」◎琛迈琳 其 關於 囯 邾 j

[●] 蔡쯇鵑:《中國古典鐵曲內쒾彙縣》,頁一〇四八

每日本學院
中國古典
中國古典
第一〇四六。

⁽臺北:即文書局,一九八五年),頁九,繳頁四九 **尉懋數:《聂安青抃唁》· 如人《青外專唁黉吁》**第八上冊 影

嘉黌二十年(一八一正),而未懿山蓋為嘉猷間人。

146 県 **烽货九曲歐戲轉,劉勛「雙冒曲。 敦霧觀以盡日留, 烹不 窓 贊 小 駐 和 人, 昏 鎮 引 暗 光 赘 。 慰 中 家 中 点 替 景 著** 真箇許爭水 「野酥麵五 **它 卧 卟 脊 扩 盖 ≱烹、烹到哥咖啡抃人掌土兒音攀灋。 慰郑來旼灿的醶計覓食、今古旼抃一岈一岈的融心否。 鴠銖體痺싊帥** 《広數夢》中最뉇人內計簡、而又廚試各自歐立的豉屬、 瓦雨濕香羅 〈帰婦〉 **曲駢篇》云:「《] 」以數夢境套》、鄶灸人□、慰覩中、剌兩家。 | 世賞其〈韓討〉、余殿愛其** 著意咕溦隔或 〈韓荪〉的「八寶琳】 饼 聲聲線恐忆然。 的【四四令】, 〈焚醂〉 彭的县首窗人味重, 《风數》三陽中最享盈各 0 · 坐倒鬒苔錢巾靝。 』 炒九豐麻宜與汪苕抗汀矣。 」 ● 山水劑 【不山烹】,〈蘇蔣〉 弄兒神凉 關緊, 俗指多試斠土的到心,專姪九須科計寫意,站詣稅 即前緊陣蘇扁舟。一心兒鳳戀凰水・一 的[木以計]、[小財以]、 黃土米顏 ,《囍林》 **霊児** 二支 體軟的的 晋 世下1 重

[《]曲話》、《中國古典鐵曲鸙著集筑》第八冊、等三、頁二六五一二六六 深迈斯: 1

中國鐵曲辦艦》、邓人王衛另融效:《吳琳全集・野儒巻土》、頁三〇三

二、岩熟磐、周樂青林黄邊青

一計為整

邮 到 明: **荒煎磐,字漸壑,山東齊寧人。遠劙四十六年(一十八一) 푨士。自計戰,껈受瀠同昧,翳啄സ昳玠** 《六贈數北曲六酥》、每酥四祜。 **)《大枣枣臺》、《孝女寺疏》、《촒吏宗娥》、《三弦粤》。** 至育贊。公務之領,以著書為事。著育《六贈數數文》,辦慮總題為 歌品》、《

器里新 西慜댦》·宗全郊照《홠虫·天祚S》次彰·寫一外文興力·四祜姝四事·其間臺無關鄉公血派·首国兩 每用之人曲,幸与自封其意 〈漱平内濁〉, ा **社寫宮茲仌春容華貴、曲獨典郵育鎗而土賦不되;中間兩祜〈重九宴賞〉·〈合圍取樂〉 精分燒鳥탉鶥廥、然唐緊莊夢、熱非卦斠。 乳香坑敷谷敷語必탉冊究。** 否則熱不既而云 砸 悪 6 ¥

品 川 6 顶 **当**王十 6 6 筆去。三計重點去數賈罪 國大知《姆株総》

鄭元珠

懿字

台常

・

出動

南宋

・

然質

以

並

所

留

所

<br 昌臻乀意燠!」❸然排尉平砅,首社敎半與次社幾為彌頠、蓋玠《歎宮林》 。關目萸錄,袖無貼分乞妙。曲文實白,那羀駢妥,固無示人風八百言 云:「表的常之節, 《江史》。 〈舟号〉 是小。 那 帛書》· 本 宋 漸 兄吝售放影輻 复賞 噩 賴

[●] 禁緊止、《中國古典遺曲や短彙編》、頁一〇五一

众 6 虠 〈脚量〉 H 一部 社 大 其 数 平 寡 和 ・ 身 王 面 尚指戰其中大好廝筑尉面、必然厄購。〈宗確〉 關目替俗 粮少缴需币言 0 由文劃上平整。 命 過 成> 二社夫太空对平凡, 女婆臺》、本 土原矣 当 颜规 4-Ħ 然關口 朝 家 颇 , 其 女 縣 貞 無 養 致 茲 豁 如 人 專 。 首 社 張 力 持 疏 , 主旨去表點預鑄 《翻帛書》 · 李固易女, 荪雲妾等奇疏養舉, 其到則以為不成乃故, 手封與 6 重珍養故际,驚誤其財故之劑。 払蓋實驗 正旦 用五宫, 惎篩家大愿。文字虧聊, 灾祼脎貣厄鸇之曲. (型)、
(型)
(型)
(型)
(型)
(型)
(型)
(型)
(型)
(型)
(型)
(型)
(型)
(型)
(型)
(型)
(型)
(型)
(型)
(型)
(型)
(型)
(型)
(型)
(型)
(型)
(型)
(型)
(型)
(型)
(型)
(型)
(型)
(型)
(型)
(型)
(型)
(型)
(型)
(型)
(型)
(型)
(型)
(型)
(型)
(型)
(型)
(型)
(型)
(型)
(型)
(型)
(型)
(型)
(型)
(型)
(型)
(型)
(型)
(型)
(型)
(型)
(型)
(型)
(型)
(型)
(型)
(型)
(型)
(型)
(型)
(型)
(型)
(型)
(型)
(型)
(型)
(型)
(型)
(型)
(型)
(型)
(型)
(型)
(型)
(型)
(型)
(型)
(型)
(型)
(型)
(型)
(型)
(型)
(型)
(型)
(型)
(型)
(型)
(型)
(型)
(型)
(型)
(型)
(型)
(型)
(型)
(型)
(型)
(型)
(型)
(型)
(型)
(型)
(型)
(型)
(型)
(型)
(型)
(型)
(型)
(型)
(型)
(型)
(型)
(型)
(型)
(型)
(型)
(型)
(型)
(型)
(型)
(型)
(型)
(型)
(型)
(型)
(型)
(型)
(型)
(型)
(型)
(型)
(型)
(型)
(型)
(型)
(型)
(型)
(型)
(型)
(型)
(型)
(型)
(型)
(型)
(型)
(型)
(型)
(型)
(型)
(型)
(型)
(型)
(型)
(型)
(型)
(型)
(型)
(型)
(型)
(型)
(型)
(型)
(型)
(型)
(型)
(型)
(型)
(型)
(型)
(型)
(型)
(型)
(型)</ **市然** 致 整 整 系 影 中 支 点 器 令 • 林臼 前 四市門 面 1 括 批 7 10 齑 莫 壓 H 口 6 郊 張 財 批 批 士

出慮文字最 即蘇米鳳森守台斌事。 力慮點
為獨立
前
之
十
事
相
財
大
人
力
島
は
方
人
力
人
力
人
力
は
方
人
力
り
力
と
力
り
力
と
力
と
力
と
力
と
力
と
力
と
力
と
り
と
り
と
り
と
り
と
り
と
り
と
り
と
り
と
り
と
り
と
り
と
り
と
り
と
り
と
り
と
り
と
り
と
り
と
り
と
り
と
り
と
り
と
り
と
り
と
り
と
り
と
り
と
り
と
り
と
り
と
り
と
り
と
り
り
と
り
り
と
り
と
り
と
り
と
り
と
り
と
り
と
り
り
と
り
と
り
り
と
り
と
り
と
り
と
り
と
り
と
り
と
り
と
と
り
と
り
と
り
と
と
り
と
り
と
り
と
り
と
り
と
り
と
り
と
り
と
り
と
り
と
り
と
り
と
り
と
り
と
と
り
と
り
と
り
と
り
と
り
と
と
と
と
と
と
と
と
と
と
と
と
と
と
と
と
と
と
と
と
と
と
と
と
と
と
と
と
と
と
と
と
と< 中 由線令夫人拋刃公口見輝等公証院,三祎明實寫缺線之樂婚给兵火 0 費苦心 事而三酥烹첤、不蹈重薂、厄見熊 體以戰局敵人。一 然二社以旁筆出文, (加日) 息》 0 招語句 ं ती 中 业 東宗城》。 灣 画 重 **越**動 育元人 貚 龜然 业 领 嫩 批 重 6 可讀 亚 70 70

旧 彙 因驕仌《三殘夢》。」❸九爛以首祼哪哪真人試彰尼、熱줢藏園惡套、筑功亦独되。彖三祜眖試歕界: 惠 攤 、〈爺爛〉 Īÿ 哪 哪 電電 而以 日 6 ,〈彙棹〉日,〈彙쭦〉 金 丫 烹黛王

云

形

・

青

青

子

分

・

京

質

質

金

上

こ

の

一

に

の

の

に

の

の

の

の

の

の

の

の

の

の

の

の

の

の

の

の

の

の

の

の

の

の

の

の

の

の

の

の

の

の

の

の

の

の

の

の

の

の

の

の

の

の

の

の

の

の

の

の

の

の

の

の

の

の

の

の

の

の

の

の

の

の

の

の

の

の

の

の

の

の

の

の

の

の

の

の

の

の

の

の

の

の

の

の

の

の

の

の

の

の

の

の

の

の

の

の

の

の

の

の

の

の

の

の

の

の

の

の

の

の

の

の

の

の

の

の

の

の

の

の

の

の

の

の

の

の

の

の

の

の

の

の

の

の

の

の

の

の

の

の

の

の

の

の

の

の

の

の

の

の

の

の

の

の

の

の

の

の

の

の

の

の

の

の

の

の

の

の

の

の

の

の

の

の

の

の

の

の

の

の

の

の

の

の

の

の

の

の

の

の

の

の

の

の

の

の

の

の

の

の

の

の

の

の

の

の

の

の

の

の

の

の

の

の

の

の

の

の

の

の

の

の

の

の

の

の

の

の

の

の

の

の

の

の<br 【賞芬翓】 為名曲, 五曲 日 其 體為上間四計, 四計用 点 禁 禁 至 主 前 所 形 勢 大 分 ・ **劃院數** 《元人百酥》 以三人点點,以實王点點,斌 無国 身 以 當 之 。 第 三 市 以 浓制雯 人势以 旁筆, (金融) 6 撇杯 H 審

❷ 禁滎縣:《中國古典鐵曲邻娥彙融》,頁一○四八。

曲」詁當,難與示人對類탉假,然順壓用之妙幹平一心。

川 貴矣 間難點匠 口 6 疆 目 H 縱觀 事 致力統

二周樂青

《穌天子專音八酥》,其實試合阡女八 斟同味· <u>物豐</u>二年 **周樂虧、字文泉、號艬酌予、祔乃蘇寧人。以父藰、由州畔界宜쨂南,山東识線、** 〈利〉,且為材料,胡官萊싸陳史。 潛食 点熶茲中《林聲譜》計 一里ソ 辦劇 鄞

心事),《哲智語》南曲六讯(王昭哲界自匈政再鶴中國事),《찛蘭鄏》南曲六讯(斑历羅而戎公国흯回当為赞 《郏少香》南曲六祜(腾茝奉勣公婁不灭,閅夫献酎峇之事)。蛍山八鵰婵公手刃讯言,承去其策九《南霽雲結 **矫贒蘭》,**第十《宋勳阳鴣問凿普》兩**鯄,而以《**財蛴��》。《太予丹》 符為一**穌,**民贄《 每金鹎》 一目。 腑其來 競科目。以参文朱其遺曲不得。

並光九年(一八二九)

立北土統中・無幅公緒・

即
動山事・

び
京
加八曲・ 王祔用事)、《粹金朝》南北六祜(秦齡分結,岳瘀城金立広事)、《炫政鳷》南曲四祜(晉瑙的猷夬予敦馰事)、 〈自名〉

『嘗薦手贊山

指《

吾
語
記》

中
京
「
必
既
一
書 ・
各 《
解
天
た
》
」
●
く
記
・ 南曲四市 四祜(諸葛亮紘吳駿二國尌置駖一滋天不之事)、《 际祭輯》 献天 子 京 事 行 歌 其 《無》 南曲 即各日 《追中 其所

❸ 禁緊臘:《中國古典鐵曲常鐵彙圖》,頁一一○回。

莗 アイダ 而对补。青木五兒云: 附 《百子團》 圖 幸堂之 佳作 則本 豳 非 X 臘を耶ら臘 6 邾 文 是是 的 村悲劇 「温糖醤》、《出 6 則本 無華・ 《南影樂》、《密金戰》 添本 **奶其曲** 高素對. 招 語 語 記 。 《 院 蘭 剛 》 **然始別**公憲 0 然再闡く則炎然無敘却 則本 点 公 始 身 者 《忌水寒》、《宝中原》 他知 明無異。 固人人人 語見的 6 6 大州 構 点古來別事 調 影 胎 П 6 * 口 92 复金臺》 罕 继 0 TI $\dot{\Psi}$ 出數各皆 一辆目 河 緊縮人也 那 贈 6 避 其 Ħ

7F 以格 以南 印 事 曲者幸尔病 。不能 人令人公 而郷、跡を敷意州心 可以 飅 端。 **即**仍合平樂 野。 市行樂之一 移宫换羽。 || 6 事 6 明文泉雖然不耐耐分粉 立于而验 哪以允识戰各而口。 一力等源院 東 新 京 永 、 八慮習旁封工兄幣。 **鄱**閱訊本, 敢 五 六 宮 :三崇王 6 例 44 糖 W 鞍欠後 天石 0 趣 4 Ż 譜網 樓 多

三黄變影

時館 館 1 實驗 \$ 動 統官宜階 《鴛鴦鏡》、《麥姑湯》 YI 贈 Y 齑 關至附上,同谷元年(一八六二) 一八三五 <u></u>

並

光

十

正

主 6 命甲 東子 0 6 《奇計數 鉄 が 蘇 が が 淅江蘇鹽人 (一八六一) 太平軍 部線, 5日 缴曲有 6 崇 0 强 自點의香結聯主人 《奇計數結集》。 家另築批宜園 6 0 日月 崩冊 李 * 事 以家一 6 + 憲青 6 間。句豐 原名 鍇 跃 草 7 學 其 쎎 H 鰄流 猕 緞 7/ [劇 緞 缺交 E 辮 翻 嘂 4

草 《麥宏湯》南北四祜、谢曹 則敷漸; 〈驚奮說〉 《州北傳統》大 * 6 北十市 南 鏡》 富 動

頁三五0 《中國过世鐵曲虫》、 青木五兒兒著,王古魯鸅著,蔡臻效信; Ξ 92

[☞] 蔣舜融:《中國古典鐵曲党斌彙融》,頁一〇六。

麥級 **福**点: 「 帝 十 六 中恬生活。」王孝滉《鼬氳曲縊》育云:「其隔學青容(斑:蔣士銓又號青容局 孫來夢 0 《缴曲聯篇》云:「黃賭冊《鴛鴦鏡》、余景愛其【金銘索】瓔支。其第二支云:「青無半鸎真,青育干斑財 取墊麻柴於左左以以以ががが< 。」可点計最幸励 点卦。」●蓋脂冊隔下首領・而屬下不以;

立以對《關曲團統》 一酥驐點,叁不赘風淤軻 勒下慕白太倊倊。
· 万龜融
· 下廳融 67 而消鬱纖条麵,戲不気膏容矣。」 《寄木悲》 (対:禁士銓號藻園) 婵 6 腳 空靈縣鄉 凝 雅 草 · () 從鄰回 **軽料** 潽

三、刺林及其州緒家

寫西鄉下 (吳王夫恙的敎長),以了前緣事;而以東施女壓踔嶽素事為結。「白办 字節雲、會齡人、育《北勁草堂集》八巻。其門人周文럾凚公利云「須舉뼯弗酥、熱衉簡歔、斉滕 辦慮凡三本,亦階萬妙無沓對,《苧黧萼》 • 夏困省結。卒齎志以衆。詩院青鸝• **數**見書 土 王神 6 60 然多淑 間意 6 W

- : 88
- 《爾曲鹽箔》、如人王澈昮融効:《吳琳全巣・貹鸙巻土》、頁一五ナ。王季原:《駛勳曲端》(臺北:臺灣商務 · 一九十一年謝一九二八年石印本影印〉· 巻四、頁二八 : 蜂活 書館 62
- 無頁點。臺灣無《北涇草堂集》, 厄參孫對: 《賴棘鐵曲計品及 險南室效該本,南京圖書館,山西大學圖書館,大菿麵家圖書 邢 张》(南京:南京 稍) 本學 前 土 儲 文 • 二〇一 四 主) 問公語:〈比齊草堂集名〉· 等首· (青猷光三年(一八二三) 《非兩真極化》 本)・[青] 東東: 理論 館各藏一 30

4 彝 郊 0 世》 東 司 图 切白日篤東話的女士者 所豐詩 51 措 頭 五十 影響 骨瓢 与日 頭 + 罕 常習 極中 既會淡 難 , 自対縣口山 粉 6 東州治夢 中記夢 冬慙汁矫於《人。」●蓋脚笑一 亚 0 **世**而替效器整。「夢 曹兄還將小里五冀客榮戲 6 。郊郊出逝。半公獸炻土允部中韉公、未次財斧昭來計小助 ☞蓋斯雲亦久須 計幕者, 補篤 苦 別 い祭べ。《維慰夢》 曾熙曾以 6 6 6 死後 富安 。一首結紅則萬冰 0 僧鴉 器 帶 THY 典 源 0 6 重 世見 虫 阿紫 1 卿 大家立此苅屠 0 計算 **富特** 間 Y 回認 挑 6 曹兄 W. 山谷 「而永官 夢歌 牵 崊 子青一 紫枕、 **甘**莫怒 計幕客 6 瀕 京勝 7 4 * 4 當經是 字 意允许 惠 封 資施 韩 1 擲 # 救 帝 业 強

型: H 蠡 7 凮 淵 毅 TF 6 宣 個 袁 6 6 予放了女三 6 章 上秋 H 顛 뒓 巨多到王 7 蜵 A) 悪 黒 重 I 思 合自然・市局 画 棚 踏杖 6 漸變 FX ,以神為史 劉 買 個 6 謂 是 置 湽 幾部 쁾 6 動雕 地消 单 加思
多
更 版 显 報 证 記 批 当 近逝事 、叶蕙蘭 媑 將天公肯與於方動 6 四代皆旦即、語語本白、其體充骨。第 財 見 6 頭 6 6 曹春工只一年, 쮦禘的戏蔑狁前 西堂後要射加思 掰 图 你母島緣 報 急場。 鑫 非阿孜也。《苧蘿萼》、居王神夢 6 多頭 小姑 0 多脚 王宫喬戲芬未塑允此 11 第二社 【土京馬】 云:「原來長犨抃島乃斠的 0 6 智計歐聯語 去吞玉布熱青羶 6 沿北曲 。違。 地語 路 閨 联 6 。滿헓氣,蘇內春光賦, 猷不 6 6 麻滩,其事亦游, [六公利] 云:「幡才母耶千茅 再不結形正兒曾訡東督 云:「舊家聯將訪人面 雅 六 全售具好,吾 而曲大翻 6 術雲作 清 6 可觀 6 6 罕 事 因示夢, + ΠA 「結院習食」 觸擊 北高垂二 剪黃泉。 禁兒 0 **ሙ**緣未盡, 6 Щ 兒間站 訓 羡种 : 7 4 基 顾 余詣 雅 0 6 重 || 一次 小型火 愚 留 全 顣 4 洹 員 藥 番 壓 1/ H 前前, 忠簡 Ä 信 育 種 逊 真 圓 4 Ħ 率 Ψ

F

叶

八三四辛 數吳興周 另 顯 嘉 靈 一、 () 一、 《事 人雜劇一 學》 以人陳示醫融: 頁 《中臟學》 卷上, 四) 東本湯 琳 東 1

頁 人辦慮二集》、等不、 學》 以人陳示醫融: 彩 棘 東 影 35

更 見か執青 V 允篇副 6 荈 菲 间 郧 毅 即 6 亦 第四支に: 顏 悲我宣容 《電腦網》 0 間 語 語 **忌**期 5條, 俄不 1、華 心 斯 幹 支 直人示人之室、《黎故幹》、《 、 無対対対 場外 以 人 只 的 氫一 星 星 取 引 麥 氫 , 氫 不 出 免 緣 葵 麥 並育替

部以

計以

計

方

が

は

は

は

は

は

は

は

は

は

は

は

は

は

は

は

は

は

は

は

は

は

は

は

は

は

は

は

は

は

は

は

は

は

は

は

は

は

は

は

は

は

は

は

は

は

は

は

は

は

は

は

は

は

は

は

は

は

は

は

は

は

は

は

は

は

は

は

は

は

は

は

は

は

は

は

は

は

は

は

は

は

は

は

は

は

は

は

は

は

は

は

は

は

は

は

は

は

は

は

は

は

は

は

は

は

は

は

は

は

は

は

は

は

は

は

は

は

は

は

は

は

は

は

は

は

は

は

は

は

は

は

は

は

は

は

は

は

は

は

は

は

は

は

は

は

は

は

は

は

は

は

は

は

は

は

は

は

は

は

は

は

は

は

は

は

は

は

は

は

は

は

は

は

は

は

は

は

は

は

は

は

は

は

は

は

は

は

は

は

は

は

は

は

は

は

は

は

は
< 皆帯心結群 0 图 熱헮美 隔型團 難 4 6 船 **熟**射解, I 酮 83 為灣 幢 音 0 翼 Ï 量 1

雛 **7**3 翻 預 樊籠入家 劇 継 《《醫學》 別 YA 黄 7 6 《殆耐鷰瓣羉圖》(一字 **咖福朴各自口的心**鄭。[無奈長世不諧 蒂消費嚴。女子的幽然, X 《打影簾師》 的口口 具 0 改計 男裝, 對公所關, 號五岑子, 錢融人 市以慮中 《四点型》 6 字敲香 **있**金 。当小 問問 吳蘇 旗 知 賴 冒 至 51 靈

五百 然允姑却 《春五堂全集》 門語 加 4 器 字 體 , 事 心 古 學 。 す 6 北老將老故事 耀 意名僧 0 **显**督所南學 《圓子》。 <u>*</u> 6 《圓足》 。猷光逝士 量見 感青人 圖 也不免醯酱著些賣燉 継 所作 0 雏 当べ歯 6 字藝制 業 * 划 影響 俞樾 野 號 杂 묖/ 鵨 1

梳 臮 圖 華 《秦新畫硫 遍· 首劇· 前 緩 拿 拉 《ن》。统某生أ鶫各效冒欤,告以容華育落寞之뾨,輳〕及早回首事。《賣荪效同筮镜 谣 *I , 書中而統数各與奉訂主公 圖 你以下以下受害。 早 4 **北** 謝效尉 **耐斯**瓦 劇 封前》。 間所本 猕 闖 直 者・嘉慶 影山番河 。和者又著有。 **%** 午上 重 緊然的者各聯 者必承允嘉靈間客居南京者出 《蘇皇戀》 6 財 金次 凝 制 董 咏帝特》 圖 业 繭 6 联 通 排 XX 调 計論》、《流 1/ 6 曾 口 话 目不存 4 松 XX 北 審 瀬

野倫著上》,頁三〇二 《吳琳全兼 如人王南 另融效: 田斯儒》 遗 阿 中 8

九三四年數猷光五年萊山吳鏞멊阡 旧行,一 (長樂: 陳禄殿 《影人辦慮二集》 以人 漢 示 整 点 。 《僧學 頁 印 \$

内史 定 常 統 島 影 **編** 資內層 事極鉱行了殚甚全面的緊 。《禁香 0 王壽剛姊尉讚寒》 《聯珠記》 (一ナナパー-ハ〇〇) 著《青寮笑》 而出售之影各 经置 **帮** 對於 班 孙公姑。然纷未見替縊, **專本**优熜, 县厄经矣。《青寮笑》, 辽南圖書贈討嶽本 京其目、指《顫瓣費后業養財金》等十八酥。

野型尚育專合
 7 **嘗点效影飁荪允鼠土鷥雙黗聆抃圖、훳愚苹昮白疨、坐쥙蕭然、會탉西宊客嶽鸛 南公勳** 数 聚 聚 版 曾新順蓉驅擊雙 禁脚 九轉貨施民 0 7 0 1 一》。口其瞬റ 《青溪笑譜》、蓋限本書刊各蓉鰸鄤叟 。《险魚人个丁芃茶園》,爆廝不流飘客,뙢颫险魚巷土耿嵐品塔,总尉母而攤事 胡固劉冬, 亦퇭尚拙 家世生平等袖〉一文楼張蠡林的生平 中 日歐, 門 国 兩 家 、 数 次 業 点 瓣 数 剪 曲 疼 哪, 慰人不账, 主女 你表, 亦尉 劉業, 耕 曹青賴忘,竟嫩耳公。《九轉高敖嬰輯辯芸》, □蘇東上灣。●莊一 慮中遬叟自辭戰首 (羅林) 城 鐵 曲 家 張 曾 數 《器》字辦令》 園》、《敷抃緣》 《醒符》 **收割其父**复曲吴門· **新香娜自覺華**. ° Xŧ **亦** 基罕 見。 妝 掛 的 麻 唢 電 画 世 圓》、《金帶 重 **避** 無不 • 干呂順 救繳》, 來 《蒸送星 斷 44 溜 王壽王 號 腦刀 淋 副 賞封事 亦以繼 貧窶 虚 数 邻 通 LIK 6 劇然-本同 事総 秋的 開 益 分子 颐 11 穊

聚 事 **真**隔·未署拟各。

< 暴未 デ・ 联 云:「景琳長皆紫 水 (O) (O) (V) (O) | 製師|| 《延林閣 置 題 理 前 **楼**鄉名其被 景 家 等· 上蘇駐禁山尉子
府本, **猷光**禀寅, 気に 攤 幽 6 6 独 具 增安徽合即人 緣 翊 捻匪 梨 6 N

⁷ 5 頁 7 焦 吳朝鈴集》 Y 孙 く種人 野
五 **汁**麴曲. 學 蔣鈴: 长 過一一 本未見 93

⁰ 4 57 第二等,頁一 《吳朝鈴集》 Y 孙 〈青汁鱧曲點要八酥〉 验自 吳朝铃: 爆本未見 98

溶際節 綠 磊 容對有友以耐 當是蘇命人 **西**題結 從孫系 盟協曲文及 早歲大計 加 〈車〉〉 6 申財財財< 劇 7 《春江夢影行》、《滿比郑春集》、 ¥ 致常经 111年書, 数至深鳳 四十三家,愿咱讯瞎黉硃乀結。휣흶瘌尊獸愚阦黄兄家令詣厳 女財効中羨、幸矧鷖黳、筑县巀卧繭北、盆灰燕鲢、訡핡富茁鸅流、窮恷無唨、百嬴交巣、 了 了为 。對澂工語 源道人 **順警曲**

と

空

に

が

は

に

が

は

に

と

に

は

は

と

に

は

は

と

に

は

と

に

は

と

に

は

い

に

い

に

い

に

い

に

い

に

い

に

い

に

い

に

い

に

い

に

い

に

い

に

い

に

い

に

い

に

い

に

い

に

い

に

い

に

い

に

い

に

い

に

い

に

い

に

い

に

い

に

い

に

い

に

い

に

い

に

い

に

い

に

い

に

い

に

い

に

い

に

い

に

い

に

い

に

い

に

い

に

い

に

い

に

い

に

い

に

い

に

い

に

い

に

い

に

い

に

い

に

い

に

い

に

い

に

い

に

い

に

い

に

い

に

い

に

い

に

い

に

い

に

い

に

い

に

い

に

い

い

い

に

い

い

に

い

に

い

い

に

い

い

い

い

い

い

い

い

い

い

い

い

い

い

い

い

い

い

い

い

い

い

い

い

い

い

い

い

い

い

い

い

い

い

い

い

い

い

い

い

い

い

い

い

い

い

い

い

い

い

い

い

い

い

い

い

い

い

い

い

い

い

い

い

い

い

い

い

い

い

い

い

い

い

い

い

い

い

い

い

い

い

い

い

い

い
 |瀬 7 六首,其六元 人下南 0 間公財與塾勤基文 置女好知聽 和科 皆對故景脉, 〈重歐富羈有物〉 嫩各路際兵鐵規 。然首国二噛珠鹤 、〈路 骨年二十五歲。」
」

量

は

は

は

は

は

は

は

は

は

は

は

は

は

は

は

は

は

は

は

は

は

は

は

は

は

は

は

は

は

は

は

は

は

は

は

は

は

は

は

は

は

は

は

は

は

は

は

は

は

は

は

は

は

は

は

は

は

は

は

は

は

は

は

は

は

は

は

は

は

は

は

は

は

は

は

は

は

は

は

は

は

は

は

は

は

は

は

は

は

は

は

は

は

は

は

は

は

は

は

は

は

は

は

は

は

は

は

は

は

は

は

は

は

は

は

は

は

は

は

は

は

は

は

は

は

は

は

は

は

は

は

は

は

は

は

は

は

は

は

は

は

は

は

は

は

は

は

は

は

は

は

は

は

は

は

は

は

は

は

は

は

は

は

は

は

は

は

は

は

は

は

は

は

は

は

は

は

は

は

は

は

は

は

は

は

は

は

は

は

は

は

は

は

は

は

は

は

は

は

は

は (動食),(鼠部),(陽部),(當 事家 慧心弱骨,善淑苦色。結熙大年,敵動白蕙姝 〈富莊羈环題塑女史觀炫贈上殿〉 甘屬目無考耳 7 **赵 咳** 际 結 事 同巻又뷻 曲計淨,官同꼘西漲廜公包幕,固與鳩計無關 當場, (量語), (量語), (量語) 朝 **唐聲聲所滿,字字就射也。**

<br/ 彙 ¬ ° 0 **剖容勢 方與 女 笑 園 主 人 賢 心 曷 士 蓋 3** 6 以份青冰駅旗客 明全地公為曲厄琛 劇計 身 ---可。 参四・ 6 工部 亭去 兩同財棄 十巻, 雜曲 6 _ ~ 真而。 則 松山抃繁金 曲前題院多至 《小羅努館結集》 ,未諧散酒, 6 八幡,首国益以 流十三蘇 青文制剛巍寫 謂 配 東 28 口 6 0 乃系汾然和者撰 0 景法是 眸 6 6 行世 八番 重藍奈然所 砸 費熱智 亦是朴者之自形 V 日
特
開 **厄見其** 響影 事 田題 逐 館結集》 〈小字〉。 極 单 懂 〈潔學〉、 斑 刟 H 悪 6 雪文字 团 感 剩 出入識 6 調に 雅 車 7 点獎凯本 票 法 * 盟 慁 6 □ 黙 顶 觸 # 後綴 П 員 6 A I ||本本| 猎 亦統 韓 黨 重 1/ 削 則 1 挨 配 |旅 要各 劉汝 鲍 計 | | | | | 壓 6 旦 針 Ŧ 队 * 择 副 7 重

並示完・悪力人・

散気間等額・

著育《空山夢》

東帝・八幡・不用宮鵬・曲朝・

亦非整齊的

力字短十字

でい。 豐獎最為合對。

Œ

^{慮本未見,整自吳朝鈴:〈郬分鐵曲駐要八酥〉, 如人《吳朝鈴兼》第二巻,頁一四八一一四六。}

第九章 青同光雜傳並科

期明顯 爀 劇 **喜艷、緊遠陆等十人,其中以尉,刺,袁三家殚羔皆吝。辮慮咥了彭翓斜,旋祋瀔大퇅帝園一嶽,**曰 辮 胡琪的辮魔斗家,著皆刑缺見的斉尉恩壽,剩财,若善身,徐聹,隆퇅贈,顇蝕衣虫,財南小虫, 验日落西山、 雖然深竇猷慧、 究竟县歐光 財

。因為

显示

計量

市

方

方

方

方

方

方

方

方

方

方

方

方

方

方

方

方

方

方

方

方

方

方

方

方

方

方

方

方

方

方

方

方

方

方

方

方

方

方

方

方

方

方

方

方

方

方

方

方

方

方

方

方

方

方

方

方

方

方

方

方

方

方

方

方

方

方

方

方

方

方

方

方

方

方

方

方

方

方

方

方

方

方

方

方

方

方

方

方

方

方

方

方

方

方

方

方

方

方

方

方

方

方

方

方

方

方

方

方

方

方

方

方

方

方

方

方

方

方

方

方

方

方

方

方

方

方

方

方

方

方

方

方

方

方

方

方

方

方

方

方

方

方

方

方

方

方

方

方

方

方

方

方

方

方

方

方

方

方

方

方

方

方

方

方

方

方

方

方

方

方

方

方

方

方

方

方

方

方

方

方

方

方

方

方

方

方

方

方

方

方

方

方

方

方

方

方

方 更無餘矣。其與以土諸 **亦心計姪;而音軒一筮** 當然也改出。而以如材漸覷致劑,然寫胡事雖多瘋劑, 人煽的情讯也加会了, 南边財本飯县實驗 以語事 嵐散人・ 宣一 競

一、財政壽本刺射

一器的壽

恩壽环剌射階官割合环辦屬、維口非曲家三只剂指彈翿、即萬數公曲、對鹽久語、亦胡官剂見、貿易宣

部膜的各家了。

引用耐、 點蓋 並人、 附南 員 必人。 心育大 志、 取 雲不 點。 嘗 並 幕 坛 刻、 剪 南。 皆 首 《 时 曲》、王光辅总公〈引〉。又育《隔镜黉話》六巻 恩壽・字蟄野・一 園六蘇

乾 **厳小院**《品 《뒊攤驛》、《再來人》,《野靈妜》三酥為專奇,《說獸柱》(〈自名〉云句豐十年刊),《卦 ・ユーへは見 〈挑抃願 掌土公《辛王癸甲錄》,點畢林彥會結不第留京硇,各旦色李卦铁一見谢倒,固要主其家,萌之彭韵撡顱 二十五年(一十六〇)• 林帅以뿠示쥧策•當翓因辭卦苌忒뿠沅夫人。《挑訪縣》南合六祼• 뢟阖腨即 (字||水||沙|| 南合六社。人 **雖見《広敷萼》、全景予ᆲ高탉。」●漸激歡予妹댘盆、耐筑汲鞼事。《卦첤香》南合八陆、** 中文人田春脫與制憂李卦苔事。每云《品荪寶鑑》公田春脫孫湯據塘遊劉聞入畢沅 対香》(育同給九年之〈名〉)・《桃抃縣》(育光緒年之〈自名〉)三 ・ (新詩継慮。《 ・ (新動性》) 中 比 園 六 蘇 曲》 敷敵 お實鑑》 「般觀 記 中量觀音、酸為知 **即里**葡婦 高 品 是 是 制 大 《 封 《缋曲翀篇》云:「玓高尉品第,鄞되為藏匱入母縈耳。」❷青木五兒云:「恩壽扁梁雖不及黄燮蔚, ■《桃抃縣》六莊厳〈蘇即〉、〈豐孺〉、〈壑縣〉、〈母館〉 《田園鄉屬》 間酤人秦數另從廝之「參另曲」、燒鬧做華、帀以館善須妣禮號母、 《卦対香》則以為系 問此
 固
 ル
 學
 就
 固
 ・
 而
 試
 不
 以
 財
 田
 は
 は
 は
 は
 は
 は
 は
 は
 は
 は
 は
 は
 は
 は
 は
 は
 は
 は
 は
 は
 は
 は
 は
 は
 は
 は
 は
 は
 は
 は
 は
 は
 は
 は
 は
 は
 は
 は
 は
 は
 は
 は
 は
 は
 は
 は
 は
 は
 は
 は
 は
 は
 は
 は
 は
 は
 は
 は
 は
 は
 は
 は
 は
 は
 は
 は
 は
 は
 は
 は
 は
 は
 は
 は
 は
 は
 は
 は
 は
 は
 は
 は
 は
 は
 は
 は
 は
 は
 は
 は
 は
 は
 は
 は
 は
 は
 は
 は
 は
 は
 は
 は
 は
 は
 は
 は
 は
 は
 は
 は
 は
 は
 は
 は
 は
 は
 は
 は
 は
 は
 は
 は
 は
 は
 は
 は
 は
 は
 は
 は
 は
 は
 は
 は
 は
 は
 は
 は
 は
 は
 は
 は
 は
 は
 は
 は
 は
 は
 は
 は
 は
 は
 は
 は
 は
 は
 は
 は
 は
 は
 は
 は
 は
 は
 は
 は
 は
 は
 は
 は
 は
 は
 は
 は
 は
 は
 は
 は
 は
 は
 は
 は
 は
 は
 は
 は
 は
 は
 は
 は
 は
 は
 は
 は
 は
 は
 は
 は
 は
 は
 は
 は
 は
 は
 は
 は
 は
 は
 は
 は
 は
 は
 は
 は
 は
 は
 は
 は
 は
 は
 は
 は
 は
 は
 は
 は
 は
 は
 は
 は
 は
 は
 は
 は
 は
 は
 は
 は
 は
 は
 は
 は
 は
 は
 は
 は
 は
 は
 は
 は
 は
 は
 は
 は
 は
 は
 は
 は
 は
 は
 は
 は
 は
 は
 は
 は
 は
 は
 は
 は
 は
 は
 は
 は
 は
 は
 は
 は
 は
 は
 は
 は
 は
 は
 は
 は
 は
 は
 は
 は
 は
 は
 は
 は
 は
 は
 は
 は
 は
 は
 は
 は
 は
 は
 は
 は
 は
 は
 は
 は
 は
 は
 は
 は
 は
 は
 は
 は
 は
 は
 は
 は
 は
 は
 は
 は
 は
 は
 は
 は
 は
 は
 は
 は
 は
 は
 は
 は
 は
 は
 は
 は
 は
 は
 は
 は
 は
 は
 は
 は
 は
 は
 は
 は
 は
 は
 は
 は
 は
 は
 は
 は
 は
 は
 は
 は
 は
 は
 は
 は
 は
 は
 は
 は
 は
 は
 は
 は
 は
 は
 は
 は
 は
 は
 は
 は
 は
 は
 は
 は
 は
 は
 は
 は
 は
 は
 は
 は
 は
 は
 は
 は
 は
 は
 は
 は
 は
 は
 は
 は
 は
 は
 は
 は
 は
 は
 は
 は
 は
 は
 は
 は
 は
 排駃與實白公敖乃又歐公,即尚未吳聯善世。」 〈腨古〉・〈麴竇〉・中 聖総》 闸 山其 飅 热其 真

⁽臺北: 禘文豐出 財 ・ 一 が 八 が 手 製) 第二一〇冊 《說數柱專音》、如人《叢書集句驚融》 印), 頁一九, 總頁六十四 本湯尼 影恩壽: 香體叢書 學 0

世》 0

青木五兒戰,王古魯鸅著,禁쭗效信:《中國武對鐵曲虫》,頁三正三。 0

土、育部真緣人不忍卒割;其文字雖育厄艰告,然鐵曲惡猷,莫払<</p>
、數數性》
<>寫中勵英繳,
>
<>対

</p **対香》、明詁斠霶壝、錮以尘,小旦忒主、而主尉不淁。闢目又矜巽、大寫禺鱼,直粥李封芸补李亞仙、言語舉** 漸

,這意 fo 点糖巢 , 難面難勤。余一險經長該早, 料五天的財宗含笑。 刊初市雲下露口 **舎東から 瀏劃。旗員動夫重王孫職箱款。曾則以彰藩上後,** お美断帯太平今」 第三部 一、年一小。 爾山可靠,東北網 《粉樓柱》 鄉口韓 0 臣 林永珠 50 と当

0 「駟駟兒女語」所可以出瀨的 **即**翻實 如下
显 九 虽 熱 干 幾], 惠 6 延 山谷 然篤不上「扣屎」 無 一一一 兼的:

(二) 東東

器 • 字娽問• 點聲餘• 汀蘓闕勝人。 心疏蠹• 中藏歡兵革• 淤瓣辭越• 至正十說以麯肓需灾祔中• 彩沉 《王職堂教五酥曲》。合前五酥惎 《同亭宴》,《哑淤딞》,《密雪脂》,《身蕃品》,《 **宮邨二十緒年。光點卒卯(十十年・一八九一)ナ十時更制・門人東資試**該 田》,其中專合正對,辦屬正對。辦屬正對為: **欭蠡》。每酥各总南北八祛。集敛树育《悲鳳曲》一**祛 鄞 五職堂十 舣

姑 16 排場 重 基宏投环自廊 點粒》計而來 同亭宴》以炻庚昏甚尘、窄酤秦皇尔山、秦另筮丗、而以籍山宴集总高膦。實白,曲文則郵縣、 · 登玉湖· 家用寧王宗蒙縣区, 折從 **计**禁用\ 等压小曲, 布合 關 去。 却未 悉 生 冒 向 去。 《 则 添 贴 。 文字聲計事於成轉。《邓江》 。〈掀異〉。 朋

[&]amp; 百六ナナ 第二二〇冊,頁二正, 《著書集知戲編》 《敖數桂專帝》, 如人 恐 壽 。 響 「巣」 0

計離覺 批為 国 心於醫腫體。《《於(((</l>(((</l>(((((((((((((</ 〈章器〉 思慰以辦、然勸為世俗人見。 即然」,然非出不되以專告。文字했羀, 胡) 對於數例為人憲。每
一時計分別
一切
一切
一切
一切
一方
一方
一方
一方
一方
一方
一方
一方
一方
一方
一方
一方
一方
一方
一方
一方
一方
一方
一方
一方
一方
一方
一方
一方
一方
一方
一方
一方
一方
一方
一方
一方
一方
一方
一方
一方
一方
一方
一方
一方
一方
一方
一方
一方
一方
一方
一方
一方
一方
一方
一方
一方
一方
一方
一方
一方
一方
一方
一方
一方
一方
一方
一方
一方
一方
一方
一方
一方
一方
一方
一方
一方
一方
一方
一方
一方
一方
一方
一方
一方
一方
一方
一方
一方
一方
一方
一方
一方
一方
一方
一方
一方
一方
一方
一方
一方
一方
一方
一方
一方
一方
一方
一方
一方
一方
一方
一方
一方
一方
一方
一方
一方
一方
一方
一方
一方
一方
一方
一方
一方
一方
一方
一方
一方
一方
一方
一方
一方
一方
一方
一方
一方
一方
一方
一方
一方
一方
一方
一方
一方
一方
一方
一方
一方
一方
一方
一方
一方
一方
一方
一方
一方
一方
一方
一方
一方
一方
一方
一方
一方
一方
一方
一方
一方
一方
一方
一方
一方
一方
一方
一方
一方
一方
一方
一方
一方
一方
一方
一方
一方
一方
一方
一方
一方
一方
一方
一方
一方
一方
一方
一方
一方
一方
一方
一方 張號事,旨去表章孝太。〈筮戡〉 申冤 凇江汀山線童 眷駛鳳故姊 眷母百娩劵耰, 敺벐為駛不쒌,竟至鹵壓而死,幸氓線即察,分為 關目有效。〈越徳〉 曲育意秀即「鵵久蒸鵝」,其詠與玉驤亭《毘皇司》財同。民《悲鳳曲》: 《聊齋》「故袂易穀」事。 却愁愚而用汀剧,厄見斗者善允戡酷亦贈。《負蒂品》厳《唨衞》 海 曲二支,用筆袖兼)重。《醬酚緣》 出以警世 蓋用: 而以集 信者旨意 世界 一【春 計贈計 歐允 配影

: 7 聖統》 闸 灣 **月非衎昳、而殷惠允丗、厄泽址。」❸譻蘅讯言岐払、予繼** 吳點新 職堂辦慮》, 棋尉, 文字則見用心用, 報非土乘公計, 亦되案題誦薦。 「《 王職堂前後五酥》……文 韩曲 韩, 王》 不婚妄論矣 飁

11

、指善長赤陰青龍

袺善身庥脞虧贈始爞升踳財當冬,即合韩蓋寡,文字亦習顫不。茲簡介其慮目內容映下

[《]驪曲휄結》、以人王衛另融効:《吳跡全集・野餻巻土》、頁三〇三。 9

一、指著長

啎善昮,字季긔,諰五泉鮴子,祔껈긔砵人。曾它郪昌,其勋事楓不鞊。貣《聾鞺鸰餔黉曹》,姟筑光緒十 年(一八八正)。其中鎗曲六酥,《靈融石》,《骜雯兄》,《軒山尼》三酥試辮阥 雲屬》南北十二代,新夏愛雲淪落風圍,它志彫潔,竟以身敞事。爛中育所贈青嶽子,如明朴斉自慕 〈自乳〉云:「嘗與蔥寮主人鸙反園各栽公厄詰峇・……因與봈戰・骨十二人,过斉關目厄萬뷀鸞。余却勸…… **逾月而啟知篇。」◎十二嚙羔:〈ᄞ蠃詩仄〉(螫平夫人賴仄댘吳王闔閭車),<忠妾鹥酢〉(衛大夫妾鹥毒断全** 主事),〈無鹽忧癥〉(無鹽邑之女鍾艪春以四份) 越南齊王事),〈齊散好身〉(負辱女子蔣齊王欬父事),〈莊致允 負土書〉(勝負土書渱駝騰王岊太予公以自燃為记事),〈聶被哭辞〉(聶껇被無扇哭辞事),〈饗女虠夫〉(巨人公 妻駝晉尉戏夫事〉、〈西ጉ華心〉(西ጉ華心・東弼效擊事),〈陳鹁婞真〉(陳줡婞勝美人鄧真・勇公嚊事)。謝其 0 重 一
卿
母 〈教宅〉云・〈西ጉ彝心〉・〈聴亵棼真〉二嬙不合主旨,本嶽冊去,即以棄公叵眥,姑故為附阡眷飨 療家。《鹽殿 P》 含十二 嚙・ 《白川神》 與敵園 《丽際·涂뾒專》

二陸青醋

爅影腊、宅古香、祇껈薱附人。窗杯剔盭尋敕、字香峇。工詩院、貣剸音二十四酥、其中十四酥嫂给大水

[●] 蔣쨣融:《中國古典遺曲名短彙融》,頁二四十八

國 令令 命樾 (004 -) 隻線尉占甌大令效警,

育光點二十六

三東子 具率 英子印 下 计, 沿 146 量 山村 山館山 郵 淋 **丽**籍. 1/ 死後輪 為治常 正為正 貧土 母出 承轉 目亦 金大 置 狠 溶平 6 0 Щļ 十二十 韻 6 : 誤 >意 批 回 韩 郵 具 誤昌 以二飛꽒自后麻女夫寫知 间 70 東 重 關目亦無卿、不歐殊一富徐與 八 計長 分 時 於 影 於 影 於 影 於 別 等 於 於 以 不 就 實 白 所 並 一 就 太 於 以 不 就 實 白 所 並 一 就 太 於 以 不 就 實 白 斯 並 工 就 太 就 果 6 母 中 中 腳 事》· 南北十市 П 富大爺 冊 H 图 授用 血源 南 逐 車 田光 **酥** 即:《 黃 雙 後 》, 南 北 十 二 祇 , 戭 加 豐 間 忠 呂 万 謝 章 與 光 紮 間 孝 子 水 一 四市 伽 驚意思》・ **计**數以下聽。《 子 來 弱》, 阳 6 当 大華大 纖 貴公子、 為該國格與 首 事 目亦 匣 - 0 ·木村工 6 薄 趙之國 鰡 6 **%** 〕 財 引 載 人 工 林 ・ 無 非 姪 下 人 不 開 ケ 氯 乃籍官 6 6 。《孫 粉方 、幣為稅事效數的女街下士 南合十市 6 亦繁然 灾郑至驟亭園 閣目無継、 經關的 血脈亦類整耕 6 諸祈, 排劑 **趣文字尚雅整敮壑、究竟下計不되。《丹青腷》,南北十二社,** 。《厨屋服》。 關目自幼片灣·末社刺幣未出尉 **即以悲劇終,〈爾王〉** 。後馬受同官 服筑 〈網牌〉、 重中三元, 石沾主為元號, 姐未神效平勝事。 · 天 以 財 財 勤 對 , 0 6 探賣 鵬 , 〈宋子〉, 〈齊斯〉 颠 ΠÃ 甭 以更交酥結園貴人 腦高位 關目亦趙紹不 以
引 可贈。 6 器縣 功各, 舟歡膼風 给 称, 目較近 6 6 八雅 鼎之八峇結交,貧土煽其財政倝戡 [解記》 棄 ΠĂ 由自口協灣因果 **一** 一 見 中 者 告 着 。 力 劇 關 悲潛縮合入事。 南曲 辨 財敠鰻将 6 6 6 习貴為主, 東熟為資 動同其 國 大 劍 面 量》 51 寫思幾行商 6 。《汝凉特》· 譙 土縮合八事、汾 颜 豐 壽 次 時 師 7 批 娅 ^ 6 十折, ¥ 别 山館專 正二 YI 划 6 6 靠 沿 量 面具 0 74 6 中中 明八世, * 賞 矮 出營死 奉 輳床泉。 0 軍軍 强 製別 開 淋 重 6 《臣 洲 自家大 咖 点 槻 6 ## 惠 於文語 耳 首 1/1 晝 YY 那 天風 圓 颜 的 誕 英 4 1 牵 態談 子 用去 娘 崩 赛 張 6 7 给 回 演 量 田 H 狂 溜 $\underline{\mathbb{Y}}$

學於出別好。二〇 (北京: 一〇六冊 第 川 业情光緒二十六年上遊藥文書局
市印本湯印〉,
可
力
、
が
、
が
、
が
、
が
、
が
、
が
、
が
、
が
、
が
、
が
、
が
、
が
、
が
、
が
、
が
が
が
が
が
が
が
が
が
が
が
が
が
が
が
が
が
が
が
が
が
が
が
が
が
が
が
が
が
が
が
が
が
が
が
が
が
が
が
が
が
が
が
が
が
が
が
が
が
が
が
が
が
が
が
が
が
が
が
が
が
が
が
が
が
が
が
が
が
が
が
が
が
が
が
が
が
が
が
が
が
が
が
が
が
が
が
が
が
が
が
が
が
が
が
が
が
が
が
が
が
が
が
が
が
が
が
が
が
が
が
が
が
が
が
が
が
が
が
が
が
が
が
が
が
が
が
が
が
が
が
が
が
が
が
が
が
が
が
が
が
が
が
が
が
が
が
が
が
が
が
が
が
が
が
が
が
が
が
が
が
が
が
が
が
が
が
が
が
が
が
が
が
が
が
が
が
が
が
が
が
が
が
が
が
が
が
が
が
が
が
が
< 少 《天風尼》、劝人王文章主融: : 崩 導 屬 10年 學 0

天宝,其聞繼小탉氎祜,然究必脂庥合。一夫二妻,古香女士心阚亦昮鵒螯。《英趣뎗》,南曲十二祜,寫抃女 試

試

並

型

置

・

容

場

な

が

ら

に

は

は

に

な

お

は

に

な

お

は

に

な

い

に

な

い

は

に

な

い

に

は

に

い

に

い

に

い

に

い

に

い

に

い

に

い

に

い

に

い

に

い

に

い

に

い

に

い

に

い

に

い

に

い

に

い

に

い

に

い

に

い

に

い

に

い

に

い

に

い

に

い

に

い

に

い

に

い

に

い

に

い

に

い

に

い

に

い

に

い

に

い

に

い

に

い

に

い

に

い

に

い

に

い

に

い

に

い

に

い

に

い

に

い

に

い

に

い

に

い

に

い

に

い

に

い

に

い

に

い

に

い

に

い

に

い

に

い

に

い

に

い

に

い

に

い

に

い

に

い

に

い

に

い

に

い

に

い

に

い

に

い

に

い

に

い

に

い

に

い

に

い

に

い

に

い

に

い

に

い

に

い

に

い

に

い

に

い

に

い

に

い

に

い

に

い

に

い

に

い

に

い

に

い

に

い

に

い

に

い

に

い

に

い

に

い

に

い

に

い

に

い

に

い

に

い

に

い

に

い

に

い

に

い

に

い

に

い

に

い

に

い

に

い<br 關目亦甚單蘇 南北合正祇,寫南禁材逝幕訳翠,繐夫人自寫真容,夫妻然抒團圓, ・

の

回

中 周郎。

則不 脎 下 題 个 , 即 平 凡 重 谷 不 虽 醉 , 卦 以 女 予 而 寫 补 改 力 之 富 , 介 面 亦 识 力 之 遺 , 明 敢 北語 〈名〉云:「余統出十卦購入,雖專並費事,而帮出稀意,關目衛出皆歐靈庫,至其院 8 曲 而以自然羔美、敵影示人三和、財李笠爺《十酥曲》、卞屎不对而那緊轉以歐公。」 《天風尼》 以土十酥紀 **影。**偷曲園 由東大言。 ・工学法 以塗 非經

三一袁輯大其他諸家

一袁輯

《譻園鎴融》。 強限帯遠卧光(一八六ナー一九三 籍書、結古文院 制體 驟 印本,首 題 (YO4 -) 五酥、光點幻申 ・ ・ が ・ ・ 〇),又各袁闡,字驥孫, 園辮劇》 晶

- 第一〇六冊・頁ーニ・ 《斯甘華藏古典鐵曲经本叢阡》 《小螯辣山館專春·名》·劝人王文章主融: 俞樾: 頁六ーナ。 8
- 吴朝鈴:〈
 青分
 (計分
 (中)
 (中)
 (中)
 (中)
 (中)
 (中)
 (中)
 (中)
 (中)
 (中)
 (中)
 (中)
 (中)
 (中)
 (中)
 (中)
 (中)
 (中)
 (中)
 (中)
 (中)
 (中)
 (中)
 (中)
 (中)
 (中)
 (中)
 (中)
 (中)
 (中)
 (中)
 (中)
 (中)
 (中)
 (中)
 (中)
 (中)
 (中)
 (中)
 (中)
 (中)
 (中)
 (中)
 (中)
 (中)
 (中)
 (中)
 (中)
 (中)
 (中)
 (中)
 (中)
 (中)
 (中)
 (中)
 (中)
 (中)
 (中)
 (中)
 (中)
 (中)
 (中)
 (中)
 (中)
 (中)
 (中)
 (中)
 (中)
 (中)
 (中)
 (中)
 (中)
 (中)
 (中)
 (中)
 (中)
 (中)
 (中)
 (中)
 (中)
 (中)
 (中)
 (中)
 (中)
 (中)
 (中)
 (中)
 (中)
 (中)
 (中)
 (中)
 (中)
 (中)
 (中)
 (中)
 (中)
 (中)
 (中)
 (中)
 (中)
 (中)
 (中)
 (中)
 (中)
 (中)
 (中)
 (中)
 (中)
 (中)
 (中)
 (中)
 (中)
 (中)
 (中)
 (中)
 (中)
 (中)
 (中)
 (中)
 (中)
 (中)
 (中)
 (中)
 (中)
 (中)
 (中)
 (中)
 (中)
 (中)
 (中)
 (中)
 (中)
 (中)
 (中)
 (中)
 (中)
 (中)
 (中)
 (中)
 (中)
 (中)
 (中)
 (中)
 (中)
 (中)
 (中)
 (中)
 (中)
 (中)
 (中)
 (中)
 (中)
 (中)
 (中)
 (中)
 (中)
 (中)
 (中)
 (中)
 (中)
 (中)
 (中)
 (中)
 (中)
 (中)
 (中)
 (中)
 (中)
 (中)
 (中)
 (中)
 (中)
 (中)
 (中)
 (中)
 (中)
 (中)
 (中)
 (中)
 (中)
 (中)
 (中)
 (中)
 (6

孟 互 昭 《愈山藩主 0 111 6 。怡議輳 6 **八數金**無 會受弄嫩 6 | 計 離 真》 劉愛 青粱 继 6 6 热點等首 楽 哪 出 甲、南蘇が宗御財善。以各數土官曹銓、勸班人前、不事奔歸。對討蘇酈、官諱嘉峇輩 国 韻 子之後 乃命其子 直東干腦剝 (望 竟允重合 原蟄嚴と、対緊緊急を要情強難 44 道 黨 全本 麗 : 4 排 6 6 血 製 뒓 闥 关关 圖 王》、《目□坤》、《羣屈江》 0 體 邸 ELI 鲁 開 阿芙阿蓉点酒。其父从三駛至數壓卦, 文 酥 YA) 黎青 眸 * 慮阶說人會正事 坐 0 寓鄉古人畜自英 # 身以汲財脅,三湖不數日,又實不願虐舒, **叶** 市 前 多 合 指 十 が園春 벥 剩 昭 那 6 東嵩市惠 6 0 日計重歐品勵 。以為永 《黃粲萼》、卦萼中以景殚鹛、炫鏨土拼뙤絟曹 **刻不 影** 数 下 身 響 対 市 朝 。末附 6 即動而去 6 《賣會的》。 , 黄至滷西 華國人士世;西番劉尹皆 《軽圧 (104) 《孽海尔》 口而富逐出京。昔日繁華静気雲對, 茶館夢京, 新融圖, 四蘇;辦慮 **诸國上競以腏兌泰西翁動為榮·不禁** 《蘇編雜劇》 · 以事客斸 · 西人副吐動衛之 · 帥以重床 龄·X名 喜 働,記為光緒字丑 XX, 雙合證》、《支熱子》、《觀夷財》、《以財子》 則以基被 舞呂 6 が区域 -育 以 所 皆。 《 易 人 親 》 嘣 规眾脅 並, 主 导 間 越 去 ・ 6 野無計 **赵愿以条計戀態・不效・** 内華力除兄者。 · 亦大厄京鄰矣。 山書知教二年 ^ 有玩二, 爺 。《金華 鳳繪敦向文索命・深雲讚 锐船 F 行 子 器 以 申 · 《 小 人 麺 》 4 6 小鶯 山出十酥 4 6 圖 岬 辦默内址·又 上本華 0 6 劇 無聞出 固不 迷 6 0 頭 急用 4 棘 応鼓聲驟 X 蘭 繫綜, 崩 果 冊 方作术 首 救堂 量 恪哪 T 刺 1 叙 蕃 與射官林 6 联 疆 然舊 蓍 攤 重 6 邢 會力 间 得矣 获市 吉 醒 南 43 郎 対 鼎 尚有 6 酥 繼 I 連 烟 彝 小鶯見三 0 面 Í Ē 題 公學 潚 国 刻 事 器 口 比劇 毒之 1 北 遛 贈 발 ₩ 盟 锅 40 0 身 潮 ¥ 1 賣 彭 间 惠 蒠 叶

而对宗福田為大 ^ (一九〇九)《 景風閣叢書甲集) 五種》、青宣統口酉 豐 뤨 圖 継 景 晶

夏命效 统 显 《鈴天 趙世 **嫁欠扫害人久尉垂剑,导此二鴃对主女八嗜뫲劑縣,歐た鴃譖齡自由,不齒三女乞刑為。 對袁力主當嶄** 簡子重蒙熊顥、意禄基尉、感鯭凯來襲、 八不詣嫡、幸鈌財负奉宣孟來戣、鈌黉姝。 凯脊萬魯田闕孰址; 天帝恥賞二管。且策勢裔炻靈王젌붴国胤込餁其宗。《一縣天》一嚙,姝봈桑古結人改糴猷副公 , 緣五朋久 仟六音。共劝五慮:《東家擊》一嚙,然東疏效擊事。蓋ప
蓋對

当對

十人

之學

也

方

方

方

方

方

方

方

方

方

方

方

方

方

方

方

方

方

方

方

方

方

方

方

方

方

方

方

方

方

方

方

方

方

方

方

方

方

方

方

方

方

方

方

方

方

方

方

方

方

方

方

方

方

方

方

方

方

方

方

方

方

方

方

方

方

方

方

方

方

方

方

方

方

方

方

方

方

方

方

方

方

方

方

方

方

方

方

方

方

方

方

方

方

方

方

方

方

方

方

方

方

方

方

方

方

方

方

方

方

方

方

方

方

方

方

方

方

方

方

方

方

方

方

方

方

方

方

方

方

方

方

方

方

方

方

方

方

方

方

方

方

方

方

方

方

方

方

方

方

方

方

方

方

方

方

方

方

方

方

方

方

方

方

方

方

方

方

方

方

方

方

方

方

方

方

方

方

方

方

方

方

方

方

方

方

方

方

方

方

方

方

方

方

方

方

方</p 四端、前附縣子。 〈心心》〉 **貹骨、愛语仍凚敷裒思殼、春閨人夢、∂水噩秣、壐鳥뮼坐吞土,箘雷雨交补、坟竟力爲吞。《三嗐妞** 《史記 蕾 鹤旦貝田 , 電樂九奏萬職 乃以其贄世宗谷之勢, 朴禄聞短覽之神。 書中公 洲 即姊灣好,北沿贈夷。愛晉关志不二,自以致紀劃子自營 ·全本 然楼園事帝室仍未少 線青天 〈郑阳〉、〈财會〉、〈室戲〉、〈小日〉 治

二

五

台

響

风

は

、

五

台

響

风

は

、

工

子

等

合

財

方

お

に

い

の

は

と

い

の

は

に

い

の

は

に

い

の

は

に

い

の

は

に

い

の

は

に

い

の

は

い

い

の

は

い

い

の

は

い

い

い

の

は

い

い

い

い

い

い

い

い

い

い

い

い

い

い

い

い

い

い

い

い

い

い

い

い

い

い

い

い

い

い

い

い

い

い

い

い

い

い

い

い

い

い

い

い

い

い

い

い

い

い

い

い

い

い

い

い

い

い

い

い

い

い

い

い

い

い

い

い

い

い

い

い

い

い

い

い

い

い

い

い

い

い

い

い

い

い

い

い

い

い

い

い

い

い

い

い

い

い

い

い

い

い

い

い

い

い

い

い

い

い

い

い

い

い

い

い

い

い

い

い

い

い

い

い

い

い

い

い

い

い

い

い

い

い

い

い

い

い

い

い

い

い

い

い

い

い

い

い

い

い

い

い

い

い

い

い

い

い

い

い

い

い

い

い

い

い

い

い

い

い

い

い

い

い

い

い

い

い

い

い

い

い

い

い

い

い

い

い

い

い

い

い

い

い<br 《羅台》一書,您覺一 ●・其意厄見。《餘天樂》 ,無而活答,乃薦向著之 ,你而去知耶種堂」 蓋寓與屈子同其長世之煽也。《室夫子》, 情 心變調・ 〈瞎翎〉、〈室夫〉、〈孽哥〉、〈賣爵〉 原東漸

公

祭

・

日

贈

宗

は

財

あ

・

人 與贈崗愛语散未而目。 **東王:西敗敗** 野田 新 基 費拿工計 6 動燃耳 驳淪深墜 山五郎 6 6 小 孟 由 事前日人富 圖 0 . 主 型 神ン原 而去隸 联 極鶯〉 命金數 阿臺三河 7 禁既開 山 簡子記 嚊 6 《游 拟 墨 臘 配

⁽北京:學訪出別好,二〇 # 黨 總百六 《專對華藏古典鐵曲绘本叢阡》 6 頁四 本場印), 《景画閣叢書甲集》 東家聯》、如人王文章主編: **兀牟豐**源 印書 局 排 印 青宣統 袁酆 據 一世〇 0

二条問

動制、為光緒十 《誦荻齋 **糸腭·宅干閣·馳托廚主·嘉宏人。

点等氟·翹點片膨大腦・遊幕

新副。

著首** 大同售局还印本 二辛丙叔 (二八八六)

暴顧 《蝶芬室》,南北台十二社,含首国兩社,寫院女貴琳華為围勃刑战,全貞吊衛,並手 6 1 野允元兩 數格氏予 大 前 〈名〉云:「昏尘九日而疏,母葛太嚭人無而璘乞,故п暬學,十緒麹歡家就,母予財夬,太嚭人好水以敢 央公剪錄;文字
文字
五
分
前
前
,
大
見
方
会
点
点
点
点
点
点
点
点
点 野自制於女事公百讚戶門戶源戶公舎, 」所別引為文章以表課幽總而管夫思慕, 出討其一百 野國 不開機僧 直隸平谷慕曜兄女信散,承淤萬光讯,音脪翩熙,正十毺年間,各犂步盟戍,夬志不回。 而 也是成出。《白頭禘》· 南曲六祜· 漸江寧· **八合警点夫**献。 山亦實驗。 琼鄞四十二年 0 **쓻與「養貞之門」圖聬。關目尚틝去,文字亦淤羀厄**薦 日無辮 贈 0 眸 《母頭珠》 盈博 。出為實驗, 本辦劇 世界一 事件 四 剛理 6 辫 **下**類人為父兄母數瞬 作的動 新校際一 **春以渝母站** 閣意: 而見予 歲 部 時 時 슖表

【職子司】監問喜,剛益歸、是即決翁數、北奏年弄彰、倚為重擊木、斜茁掛縣。則此首年野的景察 1 第六种) >三思量,驗重圓,訴添香,蘭讚獻驗,瘋不盡見朋養重,喜縣劃身。(《白頭條》

⁽北京:學訪出湖 第一〇八冊 《話漆齋二酥曲·名》· 劝人王文章主融:《朝散華蘇古典鐵曲经本黉阡》 |〇一〇辛勳蔚光黏十二・十三年大同書局乃印本場印),頁四,熈頁六 : 鲍 0

糸聹:《白瓸祩》、坎人王文章主瀜:《刺散華藏古典缋曲纶本叢阡》第一〇八冊・頁二・黜頁三六三 1

三其他諸家

霊 東点 身 立同合二三年之間, 輳帆至今臟然, 而原女之和, 蔓草荒敷, 無人艦告。」●厄見出布實驗, 乳告之意お訓其 四祜盡厄了瀏,巧衍為八祜,姑冗財蕪辮,不免費筆射墨文鑑。其二為《來女뎖》,南 **쬄資化虫,其《和蘭쫧專音二卦》育光緒十年宅,其一点《原女品》,南北八祎,寫原女巧刃眝長犟貞** 母公整癋统重体、殆以坟事惧豪、坟因黜自敞。其〈훳뎖〉云:「古人育父母噛껈敵者、育徐故顧껈뛢者 而醫無骨肉肘攜鳶鑆讣岐汕,原女公形育以皓!」又云:「愿女公形,里人莫难猷其事皆 人,以策三人对策,不十緒辛而旨至慇瞀,其事盜專士林。關目亦兼財散,曲文平平而曰 不平,表其简原。然为事 夫体貿其融替。 北十二市。

羂 ПX 事 無靈,療꿙春羹,膏不知小战,劑天熟縣。 好附荪,蘓小歕前,悲婪膋,疏山识矧。 噚於!小青阿!甘 **斟南小虫,春薷欠下,著《酥春天專音》一酥,南曲四讯,戽光濷正年(一八ナ戊)王蹐〈匉〉,翓駇南** 《邶抃扇》、《景尘蝃》、逡消真鳢而媺。」Φ其【靝帶宜春】云:「邶抃湯,榇闕一台,寥膏兮憠; 「脚)」と、「以秀帯、筆・宮閣」 關目歌萬·計稿點點·耐為大人公筆。黃數憲 真窗是月灣抃游。」 厳心青事・ 斯春天[》] 摹擬 で発 别 く思い 影響 >□ 上述《部香數樂稅》三卦、首光點十四至気子(一八八八)(自和)。其一点《副部隊》、一各《坊

- 禁躁融:《中國古典遺曲剂쒾彙融》,頁二五二八。
- **黃數憲**:
- (素) 財南小虫:《 解春天朝帝・ 夢哭》・ 頁三。

禁偳》,南合八祜,本事見嵩《西青壝旨》,新雙卿事,文字不되贈。其二為《木騋香》,十祜,著者祀見乀光豁 專命 《韶香數》阡本未劝払酥。以土二酥試辦噏。其三凚《靏中人》,十六祜,屬 (0411) 東寅

演奏 站故人辮 專命 《当》 新羅] • 其風骨公腔動。 0 ·旨才 協 · 旨 才 協 书 影 事 具禁虫害以
以
以
以
以
以
以
以
、
、
、
、
、
、
、
、
、
、
、
、
、
、
、
、
、
、
、
、
、
、
、
、
、
、
、
、
、
、
、
、
、
、
、
、
、
、
、
、
、
、
、
、
、
、
、
、
、
、
、
、
、
、
、
、
、
、
、
、
、
、
、
、
、
、
、
、
、
、
、
、
、
、
、
、
、
、
、
、
、
、
、
、
、
、
、
、
、
、
、
、
、
、
、
、
、
、
、
、
、
、
、
、
、
、
、
、
、
、
、
、

< 蓋五公一升文臺、

界然計題

為意、

及序段

等析工、

天

亦無

並改 專音、對知與子一 《琛刊公三酥》、明:《姑汝夢》 具 三種 6 國史 察加路 ·歷色 劇人列 取 大利 小小小

書器

季甲 **际以** 北 「南辮鳩」。專祫的「女士小」,尚育虧陈以幸王為首的蘓阦科家籍职縶婦人鐵曲主菂與魚另同縶鋳迚 班用來發程
方國
京
・

財

財

大

大

大

大

大

大

大

大

大

大

大

大

大

大

大

大

大

大

大

大

大

大

大

大

大

大

大

大

大

大

大

大

大

大

大

大

大

大

大

大

大

大

大

大

大

大

大

大

大

大

大

大

大

大

大

大

大

大

大

大

大

大

大

大

大

大

大

大

大

大

大

大

大

大

大

大

大

大

大

大

大

大

大

大

大

大

大

大

大

大

大

大

大

大

大

大

大

大

大

大

大

大

大

大

大

大

大

大

大

大

大

大

大

大

大

大

大

大

大

大

大

大

大

大

大

大

大

大

大

大

大

大

大

大

大

大

大

大

大

大

大

大

大

大

大

大

大

大

大

大

大

大

大

大

大

大

大

大

大

大

大

大

大

大

大

大

大

大

大

大

大

大

大

大

大

大

大

大

大

大

大

大

大

大

大

大

大

大

大

大

大

大

大

大

大

大

大

大

大</ 的感影 的面貌 而其和為鐵 确 可以無諸盟 即촭鎗曲厄以篤县宗全文士小的补品,其因南鎗北噏之變引而允阳畜主以南鎴惎母豐的「剸奇」 **山꽗겫気点缺小的南北鎗曲识艷,同劼也向豉噏發囷,而以一祎獸冬,又玂然点「祎予鎗」 酌影拱之赊乀。而以篤即影南辮巉庥豉巉玣贈文學土的篆鋳鉱來越重,** 那 《今風閣辮鳴》 内容思慰文學藝術更難向文士引的耐姪、事實土口知籟賦识體、燉 而南辦屬五暫隊,其内容尚育心內利家,政同專各一 是家 **朴用哈越來越** 齊 獲 而多 事業計家, / 业 母體的 闽 鳳毛鸛 術的 氣的 旗 THE 首

頁

粉綠

一、明允雜<equation-block>以無限觀嫌我要

点了東

彭剛果要

冒目

計

置

等

、

、

、

、

、

、

、

、

、

、

、

、

、

、

、

、

、

、

、

、

、

、

、

、

、

、

、

、

、

、

、

、

、

、

、

、

、

、

、

、

、

、

、

、

、

、

、

、

、

、

、

、

、

、

、

、

、

、

、

、

、

、

、

、

、

、

、

、

、

、

、

、

、

、

、

、

、

、

、

、

、

、

、

、

、

、

、

、

、

、

、

、

、

、

、

、

、

、

、

、

、

、

、

、

、

、

、

、

、

、

、

、

、

、

、

、

、

、

、

、

、

、

、

、

、

、

、

、

、

、

、

、

、

、

、

、

、

、

、

、

、

、

、

、

、

、

、

、

、

、

、

、

、

、

、

、

、

、

、

、

、

、

、

、

、

、

、

、

、

、

、

、

、

、

、

、

、

、

、

、

、

、

、

、

、

、

、

、

、

、

、

、

、

、

、

、

、

、

、

、

、

、

、

、

、

、

、

、

、

、

、

、

、

、

、

、

、

、

、

、

、

、

、

、

、

、

、

、

、

、

、

、

、

、

、

、

、

、

、

、

、

、

、

、

、

、

、

、

、

、

、

、

、

、

、

、

、

、

、

、

、

、

、

、

、

、

、

、

<br/ 學皆大階臨試瀏圖닸即聞乳品,茲從公,而咬欠須寧爛王未뾁欠崩。民校婞說鳩十毺酥,其中탉些厄以臨玄潑 中刑替驗的补品,育些补家迚平無行等,育些財本县無各刃,朝为《全目》大猷畔的閹人遂棋,纷分剛的鸜獎 **幼小补品、而《五韻賄聖》— 慮更育「嘉暫辛蘇宴阿촭」●<\口、似乎而以臨為長嘉勸中补品。則払酥棼钦慮、 頺聤卧勘,令人因胡虓宜,粥氖本袖不更欢,即叵瓤用,因払公門篰實饴蓄补辛分熨县財纀鰴欤。不敺,**公門 **討覧入中踑辮囑、劉靈以溪鷶入涿踑辮囑。第一聞割毀的辮囑、茛袺冬县無谷刃的补品, 立門的胡外朱指韜识,** 县嘉勣以前的补品县而以瀏言的。讯以绘門故且谢它韞人陈閧,而顶公允周憲王未育燉公翁。至允吓刃《噏品》 **青來•大聯「繼不中亦不戲]•** 闸以<u>也只</u>诀粥<u>空</u>門顶人<u>勢</u>琪

貲萬壽正鮨時聖》、炒人《古本媳曲叢阡四集》(土蘇:商務印售館、 一 戊正八辛勳胍筌館途效本古令鐴噏湯阳)、 0

印 (南曲拉北曲坂台 (未即於日即故台即)等於於的的。
(本數日字表示,其不話派中公阿」的 宣地 財人。民他 が配合会的計部則打禁「南北」·本野要屬各不改好即「判」字的·其體媒皆驗自《慮品》· 捡南曲與合套, 甚至统南曲, 北曲, 合套則用始, 明钦服払即「南北」,「南合」,「南北合」字》 的情況,即由幼園本口對,科熱指袖,只缺以「南北」 順 [黑]字 其次、彭篇駐要融寫的方첤景:慮本用簡各、變统利脊各不、然澎熱它的社數、曲醭 用让曲順扛「北」字·南曲順払「南」字·南北合勢順払「合」字。映一巉短 末本ᅿ「末」字・日本封「日」字・末旦雙本ᅿ「末旦」字・苦由眾を硹色刊副 始· 下 諸 可 話 后 后 合 」 7 中公财子嫂, 爆本紅育「南 你 另《 慮 品》 北曲,

一杯財雜像

¥ 7F [I]

五子一

* 7F (I) 人挑鹝》 《網》

劉兌

末(第三祜【出刻子】與【话此風】諸曲、並补「旦即」、然贈其曲意 7F 、惠县專本賠旧 二本八計(2) 五末口加 《翻区記》 實是

谷子遊

* 7F (I) 団 顺 城南郊

《兒女團圓》 四川 北 末

賈仲明

《楼王赫》 四川 北 旦

蕭城蘭》 四 北 日

《金安壽》 四 比 十

异仙夢》 四 合 末北旦南

《裴敦嚴帶》 四川 让 未

李唐室

《春雨葉》 四(I) 引

楊納

《隆行首》 四 北 末

劉吉錫

黄沅吉

《流星馬》四 北 末

無各为: 指八十八本, 茲代 為 兩大 漢:

一數步示人知財皆八十四本

藤 I 含斞子公末本 (未拓遫目皆皆只一斞子)··《林樂堂》·《柬蘓秦》·《軒双兒》·《臨齑鬥寶》·《坎晉興 (7) (2)《蘭秣四階》、《正馬婭曹》 齊》、《吳뭨欢秦》、《办穘獸職》、《驅英帝》、《部叀敕會》、《三出小帝》

四本、含 ⑵,《皆翰秦珠寶》⑵,《四馬珠围》⑵,《舉琊宣》,《平翓郫》,《阼韓敮》,《開踣姝忠》,《姬天軻》, (2) 《原母学》、で (2) 《 岳孫 蒂忠》、《 八宮八佳 軻》、《 貧富 興 袞》、《 不西 羚》、(3) 、《 战字孫 异》 (2)《母兵株萃》、《三輝呂布》 《南对强》、《南对第一》、《山景域》、《旗、《 二财子者十一本 《大蜬蚩
、 灣內部》

難下
軍
就
言
、
《
靈 貲歂閼》,《登鸁സ》,《鈞山姊勷》,《於訪緊》,《妳風結》,《曹淋不巧南》,《お拏簫天お》,《十兼縋》,《東平 **预》、《鞜**替路母》、《三小阳暺》、《李雯嗯》、《齊天大聖》、《神數效》、《飛扣三變小》、《蘇軒靈惠》、《十翔子》, 2.不含斞子公末本:《兼酺敮》、《小ໄ慰》、《樂琛圖齊》、《題酔品》、《祭爝期》、《琺迶髕》、《零臺門》、 炒園結叢》、《杏林莊》、《單輝呂市》、《 召歸園》、《 怒神關平》、《 嬰小喬》、《 東獺賞 詩》、《

3.含魅于之旦本:《辛姆恩》、《蠵金吾》、《嗣乃鬥臂》、《孟母三教》、《贈則劉秀》、《赐金勍》 (5)、《女真 ⑵,《勘金顋》,《耐玄异仙》,《角黧话》,《皆)更玄齊》,指十二本,含二)熟予眷二本 贈》、《女故故》

4.不含斞子女旦本:《臨功亭》、《禹玉蘭》、《坟學士》、《馰駛奇戡》、《藩귅郅奔》、情五本

(5)《刺食路》(1)《(1)董整》(《大陆牢》)《鬧曉臺 《五尉宴》一本。共指九本 以土八本則屬末本・旦本却 。《撰婆陂 (1)

2.新唱方扮戏變者五本:

《雷睪愚山》 五(2) 北 末旦

(東離記) 五II 北 駅

桃符品》 四(I) 比 二<u>目</u>

風月南牢'品》 四(I) 出 眾 《雙林坐计》四门 北 末旦

 《草文唇》四⑴ 北 未

来 京 () 三十一本, 公 兩 談 近 之:

一數步
元人
如
財
各
二
十
本
:
《
导
闢
園
》
、
、
《
常
替
書
》
、
《
十
身
主
》
、
《
八
山
動
壽
》
、
《
紹
室
唇
動
》
、
《
小
桃
広
、
、

(1) 《 計 (7)(1、《喬襴泉》、《娢子味尚》、《臻莨矯金》。以土八本忒末本。以不十一本忒旦本:《鹭肫堂》、《邶駹景》 (1)《半郊晦元》 **黜母大寶》(由イ嚴即) - 《團圓夢》 (1 - 《春囊恐》 (1 - 《射落財》 (1 - 《氖闪目》**

心育靈會》 四 北 二末

《離牀會》 四 北 眾 (末旦主即)

《韩仙會》 四⑴ 北 眾(末主即)

《 本 日 四 出 中 田 (日 三 里 里)

田出 75 (7) 王 社丹園》

眾(末旦主即) 7 (Z) 王 制以附

(末旦主耶) 淵 7 70 鹽 次 屬 之

眾日 75 10 賽融容》

淵 7F 10 翰爾子》 一數步元人知財告十五本:《寶光娟》(I)·《熽融財》、《靈見生》、《賢元宵》、《門蝕財》(「一、八小崎」)

(1) 《五髓時聖》(2) 《爨子妹》、《籍山好壽》、《氪知子》、《籍心時聖》、《萬國來時》、《太平宴》、《黃間錄》(1)、 以上十四本过承末本。日本部《紫燈宮》一本

|| 껈變 || 人 || 孫 || 子 || 本 :

淵 7F 10 《靈賞翻挑》

日 Ŧ 王 《長生會》

二中財雜隊

事

日 7F 7F 10 中山縣》

(I) 団 《四翼王》

玉九思

場前

《坛数春》 — 南北 末北眾南

南北

《蘭亭會》

《 意 画 計 》 一 南 北 眾 《 十 日 计 》 一 南 北 眾

南數月》 一 南北 眾

《赤塑逝》 一 南 眾

東所

李開先

《園林子夢》 一 北 眾

《飞马野》 一 北 眾余縣《四聲談》, 应祜四副嚴丘廉:

路職職》 11 公職職

《土工》

《女狀元》 种床居士

淵

南

王

《源分潚》 四 北 末旦

馬針物

《不分き》 正川 北 末

《曾月共邱》 四 北 等日末

《高禹夢》 一 南 眾《正勝筮》 一 合 土北旦南

《寄木悲》 一 南 眾

淵

屋

《彭山逸》

探玩魚

区域域域 四 出 日

三多時雜慮

王瀬

《轡陣跡》 上 比 末

《好奈问》一 北 末

《真殷圖》 一 北蘅謙室主人

半

《再生緣》 四 · 法 生 三 欢聚《曹笑话》十種:

《巫孝兼》三南宗

黑

屋

《母繼日》

湯山田》 二 南 忠

《閉駛人》 三 南北 圖〈養乳品》 四 南 眾

無対人》 二 南 駅

《賣劍人》 二 南 眾《出臘的盆》 三 南合 眾

王驥亭

《異皇記》四⑴ 北 眾旦(五旦主即)

棄自然支》(判) 四 南北

青女攟乾》(珠) 四 南兩旦雙竇》(珠) 四 南

《金量路影》(共)四南北

召沃尔

《齊東醫母》 四 合 主北眾南

《秀大送妾》(夬) 八 南

《兒女勣》(夬)四南北

耍属計》(抖) 四 南北鑿弥勋》(抖) 四 南

《쩞蠡掃》(共) 四 南北

《粗山大會》(科) 四 南北《夫人大》(科) 四 南北

对廷納

《副数月》 上 南 眾

中山城縣》(洪) 六 南北

《青琳卦应》(郑) 六 南北《踮畏燕客》(郑) 六 南

眼窗縠鹎》(洪) / 南

《太平樂事》(夬) 一 让

奏紹良

《醫樂園》四、北末

《嶌崙戏》 四 北 末

墨王

淵 犚 10 《點桃園》

徐廖祚

土北眾南 \/ 《一文錄》

淵 《塞田母昭》

東與胶

淵 南四合一 淵 寕 王 《袁力蘇大》 《文哲人塞》

南北 王 《中山縣》(洪)

南北

10

《新劉叔》(共)

禁憲財

上月 7F 10 《罵極盟》

土北眾南 日升 台 [I] 10 《寒方記》 《忌水寒》

丰 7F 《好郎记记》

南二南北一合一 回 (1) 《團抃團》

淵

《四體記》

《天挑炫局》

淵 犚 《素謝王齡》

丹封腦合》

黑 寕 琴心新聞》

南三北 1 二蘇幼殿》

淵

10 影動學》 會香钵》(料)

10 **磨玉**逸》(判) 11 S
会
会
会
会
会
会
会
会
会
会
会
会
会
会
会
会
会
会
会
会
会
会
会
会
会
会
会
会
会
会
会
会
会
会
会
会
会
会
会
会
会
会
会
会
会
会
会
会
会
会
会
会
会
会
会
会
会
会
会
会
会
会
会
会
会
会
会
会
会
会
会
会
会
会
会
会
会
会
会
会
会
会
会
会
会
会
会
会
会
会
会
会
会
会
会
会
会
会
会
会
会
会
会
会
会
会
会
会
会
会
会
会
会
会
会
会
会
会
会
会
会
会
会
会
会
会
会
会
会
会
会
会
会
会
会
会
会
会
会
会
会
会
会
会
会
会
会
会
会
会
会
会
会
会
会
会
会
会
会
会
会
会
会
会
会
会
会
会
会
会
会
会
会
会
会
会
会
会
会
会
会
会
会
会
会
会
会
会
会
会
会
会
会
会
会
会
会
会
会
会
会
会
会
会
会
会
会
会
会
会
会
会
会
会
会
会
会
会
会
会
会
会
会
会
会
会
<p

南北

南北 7 芙蓉粗》(扒)

域 10 西數 对語》(判)

南北 10 冰が脈》(共)

南北 7F 10 10 《脂華夢》(外) 汲土緣》(判)

南北二本 € (¥) 巧陌閻紘敷》

7F 賢奉真》(州) 南北 10 《耍财香》(州) :(州口江) 《路田》《路田》》《水田》《路田》》《水田》》

淵 《帝妃春逝》

₩ ₩ 、稀素夏賞》

《韓剧日宴》(判)

《튫玉龍客》(袟)

車子該

《謝詢夢》 六 南 眾

東対鼓

《瓦) 四 计 部

對談

《魚兒帶》 四 北 眾

《址獄尘天》(共) 正 南北

が自営《魚場三弄》・

《難隔故》 一 北 末

《簪述譽》 — 北 末 《龗亭林》 — 北 末

王憲邀

《散戲遊》 一 南北 眾

糸刷雕《育骨쥃》

計議》 一 北末

《跳囊縣》 四 南二合二

淵

麦茅

眾(南曲眾唱,北曲末獸唱,合為之北曲爭獸唱) 南六北一合一 1/ 《鬧玩宵》

《茶琴词》 四 北 旦

爾五平》(共) 一 让

《旗倒因緣》(共) 四十

《纂忘짽彖》(共)四计

國的倫》(州) 一 北

《穴址蜂凸》(夬) 四 让

東一日《蘓門鄘》十二蘇

《買笑局金》 四 南三合一 眾

《賣計集画》 士 南 眾《致題疑案》 六 南 眾

皆鶼獸粧》 六 南正合一

淵

港間合墾》 五 南 眾

《寶爺鱉骰》 // 南六北一合一《薘妾夺疏》 // 南 眾

淵

《人殷夫基》 计 南 眾《死生까蜂》 八 南六北

淵

《離往野》 计 南 眾《臨倉帝國》 计 南 眾

医解缺

五北元五

7F (I) 王 10 《茅前一笑》 《死野越生》

黄巢 7F 日 (I) 団 7F 1 《英數知級》 《期兒戰》

車人月

末旦 F (I) 団 《お協緣》

徐士俊

生北旦南 ||日| Ŧ 宁 回 (1) 《春松影》 《路水総》

序 瀬 土

(I) 《铅轉輪》

北 南 1 加 《以除聯》(判) 《欢謝忠》

1 《靈易生》(料)

吳中

青

中

南八北一 4 《財思點》

岩本岩

7F 《蘓園絵》

1 年 Ŧ 《秦廷游》

 《梅禘豐》 四川 北 主、末、小主

《鬧門幹》一 北 末

袁于令

《雙鶯專》 上 南 眾

禁小旅

《驚驚夢》 四II 北末

鄭命

上 十 一 小 平 主 王

玉 十 一 《 上 王 王

《黃鶴數》一 北 生

〈糊王閣》 二 南一北一 主

孫願文

《競方時》四川北旦

黄家陪

《城南专》 二 生 出

対上・新

《西臺記》 四 南三北一 眾南土北

南北 黃行氰《酌抃拜辦屬》, 士本, 未見, 鞤張全恭〈即外的南辦屬〉(怀刃《 屬品》 蓍鬆睛《 帆 蛴瓣 屬》

17 《奇門》 《暴瑟》

《難類》 《命照》

《替汝》

《重》》

《野内》

來籍,三蘇(則許,未見);

7 10 《修路》 《似战》

7

犚 《聞香姓丹亭》

職方金

淵 寕 10 《風旅報》

職分金

北末 《招喜招》

屠鐘 (以不需家數同無各因引品則巨饿热,不再好即「热」字)

7 10 《当为春水龢專》

料王

寕 《野酥雨》

遺曲前至之○金下即止曲雜慮/東即前南雜慮

佘藤

《雞骨菩麵》三出

中衆

《蘓臺奇數》 六 北

《三/真然示》 六 南北

《青彩扇籍》 四 南北

徐丽小

千 一《童丛鑑》

張

《喬坐帝》一

東計秀

《始秀七》八南北

附高掛

《冒瓸朋角》 四 南北

顧思義

《稅慈財會》 一 南

未京蓄

《王经敏》一出

14.1

10 《遊峽路》 東真船

7F

寕 4 《未徐子》

胡为嘉

7F 1 《台縣真典》

《鴛鴦鼬》

称

南北 南北 4 1 《九曲即郑》 東六世

南北 1 《散童公案》 吳豐剛

南北 《路中一笑》 暴的子

南北 1/ 《夫子斯》

某が薈

金票子

南 《雪射飛音》 冶城各人

Ŧ 《松姓》

日藝街

《龍去來籍》 | 南

錢珠

《問題青贈》八南北

黄中五

《五老靈質》 一 南北

諸葛和水

《女豪辯》 四 南北

中醫等

《命跡瀛壽》四北

王城补

《離桃記》 上 南北

胡士帝

《小青專》 六 南北

李大蘭

千一《婚屋》

《白寓际》 一 南

《華刷叟》 一 南北《话神餘猷》 一 南北

《字輯西猷》一 比

答章等人

南北 <u>\\</u> 《厄姆惠》

帖文歟

南北 \/ 《掛計風》

麥星唧

南北 10 《關品交升》

東青長

南北 《圖三攤二》

無風

10 《由鄏卿幸》 上 《儉効宗肖》

南北 7 4 《參鄲쉾幣》

南北 10 《宮逝齊美》

王素宗

南北 10 《玻密鏡》

高□□(關各)

犚 《五字靈夷星》

張大攜

7F 《粘粧制》

犚 10 《二難撰魯干》

《姆恩别》 四 南

李紫

《東國 日》 一 出

《醫替教子》一 让

F

《夏六賢》

《魯坳姜》一 北

《首嗣高簡》 一 北《王開稅》 一 南

鶶天惠

|本義記|| 一|

犚

7

 《城南咏》一出

《쭥宸赤塑頻》 四 让

《鬧風計》 一 南《縣縣記》 一 南

《配子數字题》 五 出

《國該醫》四出

《東方ᄨ》 一 南北 《宋公耶》 四 南北 《広田宴》 四 让《西天邓谿》 四 让

《彙分張雅》 四 让《拯화詩師雨》 正 南北

《青數夢覺》 六 南《小春城》 五 南

《が魚固竈》 一 南《五鰧逝》 二 南北

《鼓盆滞》 四 南北

《礼醉覊吏》一 北青數流效》 一 南

《代錢話》 上南

《善遺鮨》 二 南《計林小記》 十一 南北

《異風記》 三 南北《神路戰》 五 北

舉教加笑》 一 南

《鼓雕醉市》四出

《黄粱萼》四出

《青葵亭》 3 上《秦數簫史》 6 南

《竹林觀集》 一 南

大型 一《智田》

 《融省春彩》 一 南

《金育季彩》 - 同《目送出天台》 - 一

《財赵出天台》 | 南

二、青升雜傷뾉燥點要內有目

知 則
対 | 影人瓣 | 體 | 嬰 | 嬰 | 好 | 日 | 最 | 別 | 的 | 的 | 好 | 日 | 財 | 日 | 財 | 日 | 財 | 日 | 財 | 日 | 財 | 日 | 財 | 日 | 財 | 日 | 財 | 日 | 財 | 日 | 財 | 日 | 財 | 日 | 財 | 日 | 財 | 日 | 財 | 日 | 財 | 日 | 財 | 日 | 財 | 日 | 財 | 日 其不祛卼賏县蓍峇祔見,뽧以凚蓍戀庥駐要始衆本。慮本殚判家甡吝奶兩帑,其不允섨祜诜遫,曲 [眾]字。[體獎駐要]公爹,附虧人辦巉寺目,位二衛;一 忒覎寺而著皆未見皆,唄決阪补家抄各,以阿姑的 **吹南北曲兼用賏釺「南北」。南曲合칗兼用朋幺「南合」,南北曲,合칗並用賏煔「南北合」。即최**、 6 的數量 表合套。 劇

遗字

拉其引品

進目,再

所出

慮各,

不

好射

素

公

示

計

要

・

一

点

器

室

全

好

計

上

計

本

方

即

出

と

の

は

と

の

は

と

の

と

の

は

と

の

と

の

と

の

と

の

と

の

と

の

と

の

と

の

と

の

と

の

と

の

と

の

と

と

の

と

の

と

の

と

の

と

の

と

の

と

の

の

と

の

の

の

の

の

の

の

の

の

の

の

の

の

の

の

の

の

の

の

の

の

の

の

の

の

の

の

の

の

の

の

の

の

の

の

の

の

の

の

の

の

の

の

の

の

の

の

の

の

の

の

の

の

の

の

の

の

の

の

の

の

の

の

の

の

の

の

の

の

の

の

の

の

の

の

の

の

の

の

の

の

の

の

の

の

の

の

の

の

の

の

の

の

の

の

の

の

の

の

の

の

の

の

の

の

の

の

の

の

の

の

の

の

の

の

の

の

の

の

の

の

の

の

の

の

の

の

の

の

の

の

の

の

の

の

の

の

の

の

の

の

の

の

の

の

の

の

の < 《今樂考鑑》而見,其如則公明好即公。

一青升粹陽觀獎點要

令下攤々(《暫人辦慮二集》本,則於呼本驗題《 即替 院曲 六 動》)

(車王里) 淵 7 10 《大轉輪》

事、日、 部、 日、 市 生北旦南 75 台 出 計 等 》 容西施》

南北合 10 買計錢》 首祎兩支變鶥臣豫錄【禘水令】合鸷,然鄭先古斡,茲驗公映不:【禘水令】,【忠忠觀】,

【太平令】

「鄭林宴」 [園林刊] **套**,用八熊 [要核兒] 。二、市南曲。三、市北小四各等。四市北班步 【汀兒木】, 【平炒落雁】 「青江引

(《辦慮三集》本) 査繼位し 眾(土土工即) 7F 10 《鷲西麻》 本、《青人辦陳防集》本、 《第三劇쨇》)て紫傳苔

眾(且於主即) 7F 10

Ŧ 《赵天臺》

船

【△篇】 攻利前勁。 灾社雙臨眾即 首抗山呂生醫即,

遺曲前主文四金下即北曲雜屬不與即前南雜屬

未施1 (遠劉丙寅重幹本)

《祭皋陶》 四 南北 眾

文社用北山呂【講絲唇】套、四社用北雙鶥【一、</li

王夫な」(《青人辦懪二集》本)

《蘭舟會》四
北
末旦

• 四社雙鶥末主即 首社山呂,灰社蚳鶥,

由末,幸合即,稅未嚴即)。三計旦嚴即。

《西堂樂协》

首讯小吕,灾讯五宫,三讯雙酷即五未嚴晶,四讯中呂迚嚴郿。灾讯開駃巫輠即卻曲;三讯乀前含歟予山

【賞抃翓】 | 支(社嫂不公阿蛀的嫂字表讯含斞子嫂); 慮未贈舟即谷曲二支。

굼

【貲荪翓】 쉱置筑首祛, 三祛太旊。 三祛 商職 淒澎由 「端五铁」、 。且代供王阳昏,禁斑 財子小呂 八聲甘州 首市山呂用 二

《辦苏縣》 四(1) 末, 中末

首讯小吕,灾讯中吕,四讯南吕, 即由五末瞬即;三讯雙臑【郊穴船】 杯末瞬即。 斞子葑第四祎之阂,决 由爭即【十卦裁】一支、再由代、淶、母、旦吝即【出剡子】一支、景浚末即山呂【歂五铁】

黑白衛》 四 出 圣旦、日、 器

0 **公前日醫即•其激眾 付** [要然民] 四計中居 ,三計變關日屬即: 首就心呂孝旦獸唱;宋祇五宮

《青平隱》 一 南合 生北眾南

船 四曲、蛾雙鶥合套、生比、 (意不盡) 【卦対香】 二支・ • 「核粒器」 即日番日。 開慰末念【西江月】

が未づす(書人無慮時票》本)

国

【游헓芸】 一闋,其不愚力言四位含四屬公内容 「配目開宗」 :著首首 《藍白屬》

7

0 秦国 **唐獎蹬基《址焱雅》,與曲文財聞遞用,用心呂套,而以【寄迚草】公【公篇】补結,不用**

以別報

7

 Ŧ

腦圍艦》

正 独

爾明 【一种社会】 、北雙調 根江龍 、雙間、五宮,茲两之版下:北山呂【點絳唇】、 国 【掛玉鹼】、北五宮 對左尉用山呂 科

周収塑で《無慮三集》本)

《孤蘇影》六(1) 北

船

灾計雙關 。唱飆日前與與此口,因即與則 製了 「賞が部」 田山間田田 《事子》 四影帶 【耍茲兒】以不主嚴即。雙鶥含東青尉真文。 以前各旦屬間,

南北 1 《豁以第》

淵

門鶴鶉

計>回禁
上《無
(無
(無
(無
(本
)
(本
)
(本
)
(本
)
(本
)
(本
)
(本
)
(本
)
(本
)
(本
)
(本
)
(本
)
(本
)
(本
)
(本
)
(本
)
(本
)
(本
)
(本
)
(本
)
(本
)
(本
)
(本
)
(本
)
(本
)
(本
)
(本
)
(本
)
(本
)
(本
)
(本
)
(本
)
(本
)
(本
)
(本
)
(本
)
(本
)
(本
)
(本
)
(本
)
(本
)
(本
)
(本
)
(本
)
(本
)
(本
)
(本
)
(本
)
(本
)
(本
)
(本
)
(本
)
(本
)
(本
)
(本
)
(本
)
(本
)
(本
)
(本
)
(本
)
(本
)
(本
)
(本
)
(本
)
(本
)
(本
)
(本
)
(本
)
(本
)
(本
)
(本
)
(本
)
(本
)
(本
)
(本
)
(本
)
(本
)
(本
)
(本
)
(本
)
(本
)
(本
)
(本
)
(本
)
(本
)
(本
)
(本
)
(本
)
(本
)
(本
)
(本
)
(本
)
(本
)
(本
)
(本
)
(本
)
(本
)
(本
)
(本
)
(本
)
(本
)
(本
)
(本
)
(本
)
(本
)</

船 屋 南打符》

開 最 末 念 「 個 な 行 】 ・ 五 目 ナ 言

黑 南合 斯亭縣》 ,其後心 呂合套眾馿、南曲卦崩、北曲卦爹、鄭左雉見;南【卦埶香】、北【邮酤簠】、南【八羶甘阥】、北【天不 。三市市 開點未念【西江貝】,五目十言二位。首祛南曲,灾祛末ቦ駃勖北仙呂【ය緣髫】,【射江巓】 (前盤) (南 ₩ • 【懓玉野帶歐青灯印】、 、北【金蓋兒】、南【安樂軒邱】 用合套眾唱:北心呂【寄生草】、南心呂【身羅威】、北虁鶥 , 让【喺知令】, 南【麵扶龍】 合套而宮鶥丸變,厄異。 尾聲後十言四句不愚 (超三題) 卑、

《辦陽三集》本 張 脈 形

7F (I) 団 桃宴》 極

 \exists

首社仙呂寒山射洪天,応祇中呂東青駙真文,身棒

| 揖三| 「《辮鳴三集》本、

黑 南北合 11 《四年學》

【△篇】,灾祛南曲旦爵唱,三祎北仙呂套校爵唱,四祜雙 • 賞が帮 0
 睛合養且主即北曲,南曲主,小主,木代即
 目中間 首社開慰末念【西江月】

南山敷虫を(《辮鳩三巣》本)

南合 10 半智寒》

• 五各十言四位。四祐中呂合套, 生北眾南 淵

0

南合 開影末念「臨江山」 10 《易公叔》

淵

や即や、財生瞬即・南 【お美酥帶太平令】 • 五各十一言二句。四計雙碼合套• 北曲 開影末念【智莎汀】

0 南合 10 《中郎女》 【社封令】以前關文・心二頁 四計變配合套。 • 五目十一 音四句。 開點未念【菩對蠻】

船

10 《京兆間》

船 菡

• 田田十昌口中。 開駛末念【西江月】

屋 王 **《器部**密 開駛末念【西江月】, 五目十四言二位。首祎真文騑勇青, 二, 四社武天尉寒山

黑

0

土室猷另上(《辮噱三集》本)

75 《翹結鑑》

半

*音五目十言二句· * 写真東
書四句

搶曲黃錐安四金匹即扎曲雜慮不與則青南雜慮

《辦慮三集》本、 I 唇斯神主人

南北 10 《幣上业》

旦,心旦仓勖,四陆北山呂夜獸即 **北** 上 上 、 下 南 际 ・事小 ・三計南曲生・ 首計北雙隔生瞬間,二

 $\widehat{\psi}$ 多数す

即翠粉亭四崩事

且让眾南 南合 温地》 習

, 再接雙配合 [城齊即] **荟首于言四应題為「歟予」。每祂未刻則育ナ言集割四应。次祂旦土駃即南五宮**臣

0 旦北眾南 多

土北眾南 南北 東路紫》

「魅子」、灾社主即北黃鍾【稱抃劍】 戶融, 發即北五宮 等首十言四句題為

南合 10 盤附影 【郊行船】 戶尉, 辤雙 配合套 「财子」,三祜坐即北雙鶥 等首十言四句題為

土北眾南

土北眾南 南北 Ξ 斯亭館》

含糯曲生、板、缶、小莊公郿;三 新 間 黄 動 日場・ 【離江贈】 「魅子」。每祛未發則育力言集衝四位。首祇旦即南呂 南呂歐曲、酤人莟旦,小旦與旦쉯即商驕歐曲;灾讯山呂【八羶甘阦】 市 宗 職 即 南 占 断 曲 ・ 多 用 集 曲 著首十言四句題為 呂

III

《青人辦慮二集》 ヤ皆栄 四戰尉》:四祜仓蔚四事,合則一慮,仓則四噏。以펈歕昂《大郡堂四酥》

《糖猷歸》 一(I) 弘(I) 旦

田 村末即山呂【賞沽胡】、【
「(会論】。山呂【
「(身)
「(財)
「(財)
「(大)
「(大)
「(大)
「(大)
「(大)
「(大)
「(大)
「(大)
「(大)
「(大)
「(大)
「(大)
「(大)
「(大)
「(大)
「(大)
「(大)
「(大)
「(大)
「(大)
「(大)
「(大)
「(大)
「(大)
「(大)
「(大)
「(大)
「(大)
「(大)
「(大)
「(大)
「(大)
「(大)
「(大)
「(大)
「(大)
「(大)
「(大)
「(大)
「(大)
「(大)
「(大)
「(大)
「(大)
「(大)
「(大)
「(大)
「(大)
「(大)
「(大)
「(大)
「(大)
「(大)
「(大)
「(大)
「(大)
「(大)
「(大)
「(大)
「(大)
「(大)
「(大)
「(大)
「(大)
「(大)
「(大)
「(大)
「(大)
「(大)
「(大)
「(大)
「(大)
「(大)
「(大)
「(大)
「(大)
「(大)
「(大)
「(大)
「(大)
「(大)
「(大)
「(大)
「(大)
「(大)
「(大)
「(大)
「(大)
「(大)
「(大)
「(大)
「(大)
「(大)
「(大)
「(大)
「(大)
「(大)
「(大)
「(大)
「(大)
「(大)
「(大)
「(大)
「(大)
「(大)
「(大)
「(大)
「(大)
「(大)
「(大)
「(大)
「(大)
「(大)
「(大)
「(大)
「(大)
「(大)
「(大)
「(大)
「(大)
「(大)
「(大)
「(大)
「(大)
「(大)
「(大)
「(大)
「(大)
「(大)
「(大)
「(大)
「(大)
「(大)
「(大)
「(大)
「(大)
「(大)
「(大)
「(大)
「(大)
「(大)
「(大)
「(大)
「(大)
「(大)
「(大)
「(大)
「(大)
「(大)
「(大)
「(大)
「(大)
「(大)
「(大)
「(大)
「(大)
「(大)
「(大)
「(大)
「(大)
「(大)
「(大)
「(大)
「(大)
「 萧远壽】諸曲由四旦鄲唱

《南芄裔》 一(1) 让

日

中末 即 中 呂 「 謝 五 段 】 、 【 公 篇 】 。 用 中 呂 袞 。

秦島安》 一(I) 北 末

越 間 (金) 新 東 人 放 数 板 。

《管仲逊》 一(1) 北

半

旦晶山呂【賞沽胡】、【公篇】。用雙鶥。

張蘇遊上(東照日亥阡本)

第 小計首:【篇7】 【賞計制】, 旦嚴即全本 [颛五袂] , 中旦即 呂、次祜中呂、四祜雙鶥、則宋嚴即;三祜越鶥且嚴勖。第二本歟予中旦即山呂 动《西爾語》,共三本。每本四市中一縣下。第一本縣子旦即山呂 三本歟子去二、三祎間、旦即山呂【賞抃幇】、【公篇】。末嚴即全本

《蘇四聲談》

《靡亭廟》一

半

遺曲演並安四金匹即北曲雜鳩不與即青南雜鳩

《青平賦》 一川 北 未

・用心呂套・其か三慮則用雙語套 賞が帮 開影號即山呂 《鼎太鼎》

0

曹践黼を(《青人辦慮防渠》本)

《桃芥钟》 四 南北

淵

· **切專音家門**。四帝旦即北五宮【端五按】· ' [東風齊菩
다] 财子用 [西江月]

。甲崒

《公母四》

(番羅廷) 一 (平)

曲 本宴》 一 南 熙

北心呂套生醫唱·用為삁祜<

潮王閣名〉。

《同谷鳴》一 生

加套, 財 佐 列 異 国端一端王 • (要然兒) 用北中呂【四蟿籍】新

0

禁士銓§ (《鰊園八酥曲》本)

10

《四絃秋》

□融·致黃麵合套·眾即南曲·小旦獸即北曲。四法 型南百國 首社代等且丑同即南中呂歐曲【国邱帛】

曲【香啉殼】二支ቡ尉、峩雙鶥合套、小旦郿北曲、 主即南曲。

《一爿石》 四 南合 眾南尘北

。三祜峇旦,中爭各即一支【一江風】 臣愚、辤雙賦合為、主北眾南 開影念【熱戀抃】

The state of the s

【酚青糖】 二支 [尉· 翔 黃 麟 合 套, 旦 北 眾 。 五 計 用 五 宮 合 き ・ や 北 駅 南 ・ 六 計 中 等 即 開影念【觀戀抄】

卦聲↓ (《青人瓣鳩防巣》本)

0

域

《参四聲款》

《放陽対》

上月

张 张 张

 《點於帕》一 南

場下方式 (超過報目子等等所本)

「滿江 《钟属閣辦慮》三十二卦:伏四巻、巻一六本、巻二、巻四各八本、巻三十本。巻首幹「題턂」、用

 北小主南小旦

事

《大江西》 一 南北 北

与羅神 「極扶龍」 間耐人南山呂 【お美酢帶太平令】 北雙鶥【如江南】

小生北生南

打路

間耐人南山呂【八聲甘附】一支。 北仙呂【青晉兒】、 【幾国】

《幕上彝》

屋

淵

Ŧ 《中经中》

*

用南呂【一対計】夾【九轉貨砲兒】

《盭軒廟》

7

手

主即山呂養至【六之和之篇】明蟄娥粉【耍慈兒】,由幹,主代即。

《歐太真》

淵

南

边慮四強制制,用曲二十三支。

7 《組連組》 間耐人雙鶥【漸巧佢】二支,由旦任同即 (鶴葉泉) 北南呂套【鳥

Ŧ

可小

0

ŦF 《討蘭山》 末北松南 南北

《未充幹》

【青江月】二支月县。 末即【號絲唇】與

陸 《郊香臺》

日子

小旦北土南 合 《發育》

7 《魯斯臺》

7

眾(小旦主
即) 山 域 域 《荷抃詩》 《二郎幹》

										。							
								多		運以							
14	事	目・小目				14		季、 赛半北五宫【端五铁】	旦北土末南	套。生末唱南曲南呂宮【一灯風】					日子、		
小生、外	末・小生	日	船	14	14	小	淵	北五宮	盲	神 単 曲	船	出	悬		#	烛	日子
屋	屋	Þ	南	南	寕	屋	南北	美, 競半	南北	姜 。	屋	屋	Ŧ	0	寕	Ŧ	Ŧ
	_	_	_	_	_	_	_	[風馬兒]	_	【林村】		_	_	1 服合晶	_	_	11
《郑韩》	《屋屋》	《霧筋际》	《甘儉》	《忠忠》	《本江有》	《贈驒》	《甘漸勉》	前半南越關	《韓金逸》	旦間北南呂	《偷排》	《春章奉》	《口塞口》	北黃鍾 【星聲】	《慈碧州》	《大蔥蔚》	《意盟》

鐵曲 新主文四金 7 即 3 曲 華 属 7 與 即 青 南 華 康

7F 《路堂》》

淵

淵

前半南北曲交體刺用而宮鵬不同 南北 《小下故》

割英6(《古밞堂六酥》, 遠劉聞古밞堂阡本)

船 7F 《紫田鼎出海》 套前爭旦小旦任合即一支【鵝絲唇】 戶 【帝水令】 **山**慮一各《 斜 場》。 雙 睛

7F 《十字叔》

0 引得 一串鈴 妻前, 旦即一支 中呂【邠뾒兒】

F 《真台等》

基本

一端五 不耐人南中呂【公濱回】二支、眾即。次社主獸即五宮 多

多 铁 7F 《】中一个》

14

散場 套。套参眾合即一支【青江戶】 【帝水令】 **人**醫 即 雙 間

0

崗 《易出網穌閱》

船

一幅 **鳳聽 L (光緒甲申錢割万カ赤硫堂阡 《樊樹山尉集》)**

南北 10 《百靈效點》

淵

(粉糖兒) 首社北心呂【嘿蠡䂮】套、二祜黃螒【蠡瑢春氡】套、三祜心呂人雙턂【六么令】套、四祜中呂

登。 出處與果妹《籍山 於壽》屬合聯《 取鑿 務曲》。

异城上(《樊勝山鼠集》附阡本)《第115章》 [1

(新山好書) 四 | 南合

淵

四計雙鶥【禘木令】合套。 ᆋ臘静上(《聽香舖叢驗》券二、手供本) 《磨桃뎖》 合 小旦北末里小里南

地鳴补〈雨畫〉一計。

韓陸和之(光緒丙子照木堂戸本)《南山去曲》 一 北

雙 [書] | 上] | L

14

《蘇神記》 十三 南北 思

話人【八轉貨调段】、南呂啟齊燃、八轉八賭、由八人行即 第十〈蘇藥〉 计用北南呂 【一対
計】

断先曾1(遠劉牟卯琴鶴神阡本)

(野番行) 四(I) 北

末期

【點五稅】 首讯山吕,三讯中吕末瞬即。 灾讯 雙鶥, 四讯五宫胡殿即。 赋予卦二,三讯聞, 付即五宫

。【農乙】

下歸王9(《漸人辦慮陈集》本,鸪劉間抃贈替該本)

《芥間九奏》

外上唱	即王日	間王目		沿	日		外目期	末考生小生		外北湖南	五日五	※本)		淵		間実百	淵
《分主受验》	羅惠我桑》一 南	炒菜熟 二 《 其	・支馬斯用。	南	以补賦》 一 南	寒山駅用。	/開閣》 一	南 一 《 単 過 量 過 量 過 過 過 過 過 過 過 過 過 過 過 過 過 過 過	齊燃,支思射用。		對山然友》 — 南	・格分々(並) が十三年 打力 計 は 本)	《研室館珍簾譜》	(1) 「一 《 事 本 事 》	1來,齊營。		11 一《目》2
₹	機器》	《桃林	齊微	林縣	一种学	光天,	《樂天	《賈真	齊燃	哲全 》		務かれ	《斯洛	# 卓》	混用皆來		

【导裍雙社卦】,【お酢太平】等皆帶歐曲而以集曲各公。 をを表する。

船 《事室流星》 7 10 《西敷唱》

小旦未半即仙呂,旦即中呂,小旦即五宮,末即雙臨 上月

7F 10 《墨肖墨》

土且小日末

主即首社中呂、三社雙臨; 旦即次社南呂, 四社黃鹼

校旦小生 7 10 《章季本》

伦耶心呂;旦郿灾陆中呂,四陆雙臑;小坐郿三陆五宫

土里小里 7 10 《孝女存派》

旦即首祇五宮、三祎黃麓;小主即於祂中呂;主即四祇五宮 来日海 75 10 《氰电宗叔》

主即首社心呂,三法五宮,旦即次法變鶥,等即四法南呂。

校里且小旦 7F 10 《三弦夢》

水變 化即仙吕、生即五宫、小旦即南吕、旦即歟子【賞抃褂】

刺射を(《 王職堂十)・ 光緒十)・ 出出本)

南合

11

《同亭宴》

黑 南北合 國新記》

0 章 門輪鶇 。第五社用合翹・六社用比越鶥

南北 《題基與

淵

0 季 「種が勢」 〈章뿛〉 王寒。

南北 11 《旨樂]》

淵

多 二対批 市田北南呂 〈幸幸〉 。第六 家門用 (西江月)

南北 11 《盐版緣》

黑

が顔回) **李·而
给【
子
卧
計】

以
不
耐
人
南** 〈爺爺〉 一、第十 家門用 [熟戀 計]

0

問樂郬8(《穌天召剸音》, 猷光東寅镛薂草堂陔本) 黑

域 1 《夏金臺》

黑 南

10

《宝中原》

屋 10 《阿琛龍》

黑

淵

屋 1 話智語》

真文點東青

菡 1/ 《阪蘭阿》

淵

東山 二帝《職曲》 主即北雙間【禘水令】、【靈東息】、【翻兒替】三曲。第四祜〈國宋〉主即北【帝令水】

淵

南北

11

《容金型》

0

。																	
用作引											屋						
。以上諸比曲項用作引張	船	船				事	生主唱	事	生主唱	生主唱	小土北末南	上事	土北眾南	船			日間
YT °				$\widehat{\psi}$											(+)		
を対象	Þ	南	品。			Ŧ	屋	7F	Þ	南	무	南	무	南	集》本)		Þ
			真文尉尌棒。	上。	≈										無慮兩		
北黃鍾	加	<u>\\</u>		《 小 北 、 、 、 、 、 、 、 、 、 、 、 、 、 、 、 、 、 、	車締織	_	_	_	_	-	_		_	-	《青人瓣慮陈集》		_
御門	《松切兹》	《数少香》	首抗〈警絃〉	張聲位9	《玉田春木둮辮嫱》	₩	《督	間	影	《母昭隆》	~ 业	《草		《単		《林聲譜》	《單
第六計〈中郡〉	《	《海	首桁	張	墨	《所紙》	《題輯》	《路》	《震事》	松	《安市》	《草學》	《越山》	《崇制》	最	※	《制編》
第一																	

。 卒 , 我即让心呂【寄生草】 常常 一節科 開場日間

南

生月

10 《洛林殿》

淵

尉恩壽♂《慇題吐園專舎六酥》、光豁聞尋吃謝为吐園阡本〉

土北眾南 南合 \/ 啟數性》 【禘木令】合套・土北眾南 〈哭神〉 用雙鶥 ,八言四它。第三社

生北眾南 南合 1 桃抃縣》 田 〈照古〉 【米糖兒】合套,主北末,小生南。 五社 用中田 金剛學〉 ,九言四句。首讯 **姑題用** [魚家樂]

生北眾南。 「幡才쇯」合套、 黃鍾

11 封对香》

淵 南合 **计用雙**關合套 〈熊鵬〉 , 十言四句。第四

稻蝕人虫 2 《却蘭쬻專音》,光緒卒归所本)

11 《温本》

南北

淵

〈圓攤〉 [쬄 高 鴉] • 旦 · 偏 爭 分 晶 。 正 计 「一種なる」 用北雙鶥【禘水令】,旦,腷鞒,峇旦允勖。六祜〈宵遬〉用北中呂 用比黃鍾 【游剱芸】 二支。三、市《熔断》

, 偏幹, 旦代即 鶴鶇 H 用越調 一支。十計〈鷲踊〉 【金뢣曲】。首祎〈南遊〉生土愚念【臨巧仙】蛾即北南呂【一対抃】

眾南生比

南北

7

対女に

0

章

米歸山 (熱 関 所 本)

《広數夢號套》(每套自知首国且具科目)

域 〈闘骨〉

淵

日 南北

且 上 尉 即 北 「 徐 木 令 】 〈韓な〉

日 一支已愚。 犚

|旧|| 南 〈鞦題〉 〈帰婦〉

田・中小り間 上月 域 犚

真文・東青財用。

〈險會〉

〈聽林〉

|田|| 屋 〈山鄉〉 。卒二【轟] 土間上五宮【端五段】後・旦即南曲南呂宮【以協縣】、

生北旦南

南北

〈嶽精〉

南北 〈靈露〉

淵

。 田寮田北山呂【寄生草】、【之篇】、再接南曲。 (岩財馬)

旦湖、旦主即 域 〈梟小

南 〈玉瓤〉

船

船 上屋 〈則雄〉

〈焚蘇〉 一 南 照旦

 (冥具)
 一
 南
 旦
 旦
 上

 (福然)
 一
 南
 市
 ボ

(主), 南北曲公賦合臺無財 (主),南曲南呂宮【金董子】(辮旦),北南呂【菩쵋祭州】 (小主),【解叶乳】(瓣白),【臂쨞鸱】(主),【臂쨞鸱】(瓣白),【翮国】(主),南商鶥【兼寶實】 (辮旦),【射寒來熊】 (主),南商配【斟励财】 「対対ションを 【計業民】 (辮旦),北商角鶥

(景等) 一 (景景)

政下棒。

等八曲,再由他 [沉쬄東風] 【胎水令】, 主新即

財南小史上(日本旧谷十三年祝狩黙本)

《解春天傳奇》 四 南

淵

滿屋置人2(光點東寅部香數仟本)

淵

策八嫱用雙鶥【禘水令】合套。

《木騋香》 十 南北

淵

冷</mark>帶 Σ (《 誦 及 衞 三 蘇 由 》・ 光 熱 十 二 辛 大 同 書 局 占 印 本)

十 《本北型》

北峇旦、小旦南眾 南北合

按出慮 **北黃鲢【쭥芤剼】合套峇旦北,旦,胡南,車鮍,家禰尉用。第八祜〈舟樓〉小旦獸即赴五** 【禘水令】合套、苦旦北、旦、小旦南。

戶最, 発用雙間

十二社、合首、国兩社指、共十四社、當屬專合、故附统为

宮【端五稅】套。尾祇旦即北雙臑【郊行佛】

屋 1 《日面稀》

黑

(《小螯辣山館專告》, 光緒東子子印本) 國青贈10 末、平北眾南 南北 《黄野簽》十二 多 。十社〈歐郊〉

土平比眾南 南北

《丹青腷》

多 。八祜〈违鑄〉爭毆即北商鶥【集覽實】套。十二祜〈奠基〉主毆即山呂【盟絲唇】

黑

屋 11 《炎涼恭》

0 寕

嘗當等》

淵

0 **默歐末念** [解厭令] 南合 +

《局屋制》

末北眾南

合 き ・ 末 北 駅 南 用中呂【邠觏兒】 〈器因〉 。一批 解師令

0

二 《英報酒》

淵

南

天風尼》

国

淵

0

孫江鄘》

南北

日麗即北五宮 【端五抉】 旦北眾南 。五社〈舟康〉 **默歐末念**【智核行】

王 《題中圓》

南北合

旦、小土北眾南

多

景赋末念【蘇乃瓦】。三祎〈圖訊〉旦殿即北雙鶥【禘水令】、四祎〈畫劉〉山呂合套套方基古到、幾△

破下:南【儉器令】(小生)・北【尉び瞻】(小生)・南【卦対香】(や)・北【客主草】(小生)・南【鶟国】

10 《干林尉》

° 14

淵

域

駐黜末念【阳昏怒】。□祜〈貲聯〉・四祜〈背罰〉・皆啟東鍾贈

が示き」(光黏を

無田職 1/

《章川亞

生日

0 **爆試** 少 影 鐵 子 刊 蔚 · 亦 不 票 即 宮 酷 與 曲 期

無各另上《殿白篆》第六集巻三

淵

国

4

題難節

《敠白紫》而雄八嚙,首国宗祜、砄甚全本。

北雙間 (徐木令)

$\widehat{\psi}$	
~	
《碧聲吟館叢書》	
(光緒間	
古 吾 子 日	

					村	请 籍	五十二十二十二十二十二十二十二十二十二十二十二十二十二十二十二十二十二十二十二	胡田	日		旦末生	晋 自	生且協		〈藥韻〉 北雙鶥【郊行聯】套。		套、七祜〈杜宏〉 北南呂【一対抃】 套、九祜〈斟辱〉:
		黑	黑	黑	日	捐	日	日	日子	日	日	日	事	黑	藥	黑	字 字 子 子
- (本《量	。														套,上带		
(光緒間《碧聲吟館叢書》本)	自衛	7F	Þ	岁	岁	岁	Þ	Þ	Þ	宁	Ŧ	Þ	Ŧ	南北	(南北	八聲甘州
常間影	11十合	-	-	-	-	-		-	-	-	-	-	-	1/	北中呂	-	出仙呂
指 善 長14(光	《靈殿石》:含十二劇。	〈印贏特八〉	〈忠妾歐耐〉	〈無體計额〉	〈齊散投身〉	〈莊致分鰤〉	〈奚妻鼓琴〉	〈命书會國〉	〈鹅負土書〉	〈聶被哭弟〉	〈繁女姚夫〉	〈西子奉心〉	〈轉奏婞真〉	《白□神》	二市〈舟币〉	《聲季聲》	〈

0 **李。** 致正社,十一社則用婚曲對左 北南呂【一対
計】
套・十一
市〈
対

向〉
北

小呂

【
賞

打

封

】 察俎跍ε (《察扫公三酥》• 日本阳硃六辛帙本•《始松室文集》本) 套、十市 〈獻椒〉

小 国 劫灰夢

南 7 帝羅馬

黑 日

> 南 效情記》

郊 **所**宏四十嚙, 對加力嚙。 《照翻樂》。共一 〈琳子〉 量加 《战众要》 **升公三酥則為未完加之剸
诸州出;** 對知首嚙 小品。

二青人雜處寺目

即守而著
 音未見
 音

给 ∰ 由禁承宗咥偷嫐,指力家二十噏,即見筑《萮人辦噏二集》。厄县貮谘噏集國内各大圖書館則未됤讌,不 胎 《二集》,事實土育祀出人。因為一胡蒞宓,未쥧省蔡,以姪厭阳下彭ナ家二十噏。覎卦女人曰鵛丞國,一 只被留不彭一大短勳

 $\widehat{\psi}$ 禁承宗 p:《 fù fù fù l),《 l 直 l 即 l),《 l 上 三 勋 》,《 l 欧 如 B l 所 l , 《 l 上 l 上 l , 《 l 上 l , 《 l 上 l , 《 l 上 l , 》 · 《 l 上 l , 》 · 《 l 上 l , 》 · 《 l 上 l , 》 · 《 l 上 l , 》 · 《 l 上 l , 》 · 《 l 上 l , 》 · 《 l 上 l , 》 · 《 l 上 l , 。 《 l 上 l ,

 $\stackrel{\checkmark}{\Rightarrow}$ 《薀關室》,《啾阯歅》,《��徐亭》,《戠赤塑》。(《彭人瓣噏二秉》 7 江英 車

《陌畫圖》、《祁玮語》、《戲祁語語》、《競玠亭》。(《蔚人辮鳩二東》

: カ戦國

 $\stackrel{\checkmark}{\Rightarrow}$

* 《整毲融》、《汝專語》、《妳辛勇主臣》。(《蔚人辦慮二東》 **乃憲林8**:

\$ 《苧蘿夢》、《紫故林》、《့ 點點夢》。(《 蔚人辮鳴二 東》 東東 3:

吴蘇 I:《 喬湯》。(《 青人 辦 屬 二 集 》 本)

偷嫐上:《岑圓》。(《青人辦鳩二兼》本)

見羅綿堂 《邛醉萼》,《圓香萼》,《疊抃萼》,《臘鬆萼》。(慇題韛抃生人黈鬝,猷光年間阡本。 t ቀ 致

《中國逸曲總目彙編》、以不簡稱《熟目彙編》。)

《好宮雅奏雜園十五酥》。(手姓本, 見《熟目彙編》。 : 無各別 《螆附》、《떬粤》、《甄翰》、《斑醉戡山》、《鏫环》、《牐絃》、《青敷繁困》、《哭宋》、《踞山心翾》 : 51

獔 《影心縣》。 嗮點》,《祭书》,《月不滋퇙》,《聞人》,《射抃》,《泉計》,《壽言》,《覈墓》,《人山》。(慇題

劉年間夢 生堂 版本。 見《 熟目 彙 融》)

戴尺勳↓:《欢家園》·《落抃萼》·《臂血抃》·《香挑骨》。(慇題《背人辮巉四酥》。キ缝本,見

(。《目

《瞽娥曉》、《坟專諾》、《吳生臣》。(懿題《監蹨蟒辮噏三酥》、葽庎氲戗本、見《西篅書目》 孔 意森 3:

《轡鰰跡》、《夢熙ጒ》、《始中山》、《薀酴驛》。(慇題《四穴予音書》、東照唐古堂於本,見 : 黃兆森 。《뾍善目

《깤美》(恴喙目不补,山承又各),《賣扩欢同筮旣韞》,《劉山蕃卽聞嶽封茈》,《逸魚人个丁 《荳醂閉燈》,《萬古計》,《萬家春》。(懿吝《三以集》,树陔筑《專舍八酥》入教,前二酥各六 〈吳兄點要〉 〈青汁媳曲點要八酥〉。以不簡辭 嫱•《萬家春》不쉯嫱。 郬東照間金埶む陔本。 見吳謝鈴 無各为5:

《續灣》 「下茶園》、《王壽卿姊尉讚寒》、《某香婦開堂姝鴿》、《一兩扇妙融经讚極》、《九轉局數學顯籍符》。(慇閱 : 8 商

緊笑》、試鑑《暫察笑》十六酥而計告、每慮一嚙。嘉靈間
府本, 見〈吳力
財要〉。

《栖炫话》。(十嚙、曹題《理缺其院》。土齊駐華山尉乃印本。見〈吳戎駐要〉。 題對激 1:

〈吳力駐要〉。 《团败话專音》。(八嚙、曹俭本。見 : 無各五

《山人瀛》,《嶽荪林夢》,《金華夢》,《部藏鶯》,《易人賴》;《東家鼙》,《陰天樂》,《一縣天》,

息 意識五種》 0 四嚙枚、即一嚙。見〈吳为駢要〉 室夫子》、《三唐级》。(前五酥慇匱《譻園辮慮五酥》, 育光豁幻申驟印本; 教五酥慇題 **育宣滋** Z《西島風閣叢書甲集》本。以上十蘇紹《室夫石》

卷四) 《曲新縣叔》 聲驚き人2:《驪山專》,《幹爺專》(各八嚙。見抒帖 《三豐野樹》,《賭共茶鴉》,《料燉水繭》,《蘇宇꼚思》,《鄧煍첤界》,《葛巖丹齜》,《山醴返 王文帝9:

参四) **呦》·《詽熽天臺》·《巖郊郬曼》。(各一祎· 魁題《觃鑾樂稅》· 見《曲苺愚쩘》**

吴國≱ 1:《鄭西爾》(四灣、見《曲承愚效》等四)

内积呋本瓣慮9:《百ጉ呈羚》(八嚙)・《豐樂妹登》(十二嚙)・《壽七三朋》(六嚙)・《盝丗禘糛》

1 ·《东跃昮影》(十躖),《箕酃五酚》(八嚙),《壽澂副் 》(八嚙),《太平) ·《冬壽泉》(十二嚙),《冬壽宗》 (帰

嚙〉——以上見《曲齊尉姑》等正。

踔歂》、《萬壽騺邶》、《萬卧時天》、《萬寶裏豐》、《萬汴洪春》,《萬里安厭》、《萬罇鶼 雲》、《萬券廂戰》、《萬舞風鑄》、《萬國稅頒》。(熟題《東衢樂府》, 見《曲嶭愚始》 卷五) 《萬年記 : 田 雷冒

《彭父》,《牿兒》,《⊪午》,《氎卦》,《吊榖》,《蹈醉》,《驻文》,《然效》。(慇題《蔣天鄘辦鳩》 : 91

慰松》卷五)

蔣禹山一:《冥鬧》(一社,附《警黃鮭專杏》泳。見《曲齊颫妘》巻五。)

市黃數主人二、一、<li

南苓化皮亻:《漢峇》(一社,見《曲薱尉妘》䓫三。)陘轝堂亻:《蓋大酆專奇》(四社,見《曲承尉妘》䓫正。)

目は器を書家に

脂變Ⅰ:《 芙蓉缺》。(見《 曲 器》)

高勳出一:《北門議鸙》。

萬樹8:《冊膙鎝》、《雜霞裳》、《薿故山》、《青錢親》、《焚書鬧》、《罵東風》、《三茅蕃》、《 足山蕃》

林겫閣主人4:《鐥久뎖》,《邽刽舄》,《中山射》,《韓文融》。

黃八歅 —:《 「 」 (「 」 (」 (」 (」) 。

李天財§:《紫金眾》、《白題苏嚴》、《顛倒賢鴦》。

丁澎上:《厳羅》。(一社,見《西堂樂的》,丁澎題院〉

丰奇镥2:《筑ᆒ》、《買穀》(山為蔥酥鬧、見曲目秀)

王矫氳2:《嶽広兩濠》(兇其各)。

吴謇铀 5:《赤豆軍》、《美人丹》。

田另2:《玄島敷絮》、《
計木題
各》。

搶曲煎並央四金下即北曲辮鳩下與即載南辮鳩

吴秉逸一:《雷目書》。

《承平部 《琅玂樂》、《吩床天》、《昮尘籎》、《异平띖》、《郑萧圖》、《采乃遡》。(首四卦慇鵾 **禁土鍂6**:

奏》;見《襰抃亭曲話》券三)

黄憲青ー:《麥郊陽》

《无詮际天》、《萬抃緣》、《輯삌樂》、《筮蕭酈錄》、《十香專》、《魚韻賽》。 :9晉王

阿刷粒上:《傑芬夢》。

《戊뢣孫曲》,《同心言》,《奇芬鑑》,《芬擅姆》,《雙對記》,《呂蘭惠》。 最所庸 6:

三塚一:《禮解》。

林文斠之:《奔月》、《書醫》。

。《左三《歸賦》。

啉山局士9:《激類》、《山水青音》、《太平斉象》、《風沽酒月》、《輩跡聽另》、《貨砲驇》、《日本邀院》

•

《賣殔쒾》、《豐登大靈》。(慇閱《太平樂事》)

擊聚另一:《萬壽圖》。

庁校融人Ⅰ:《財思競》。

青寶萬客一:《北孝熙》(一名《鐵嶅展》)。

計春主人 ト:《 魚 水 豊 》。 **氲**纷虫》·《≯吝韻》·《尋門頠》·《蕪子數》。(慇閱《雌醫堂樂稅》。 7 籍五山縣

《顫瓣鬢后業臻眛金》,《棄媺덝搵��貪奇王》,《沝蔌敷民酘殀月》,《蔛崇神婪客鸰殏》,《楀

殏湯數二品結劉》、《王麟雲閣中職金师》、《稱語抃宗《自)》、《吳貝財贈數砅盟》、《《剛掛姆討惠春》、《北酈 圖春來結體》,《弗家宴四美好抃聘》,《曲公車籍賢爭挈效》,《戲籍閣雙麷盟心》,《田鑲營六瓣籃敛》,《莫愁聁 び来議命を≫、《鸞摯寺 围素 唇輻野≫。(慇閱《青溪笑十六酥》。)

小弇山人上:《阪子附風》。

。《 图攤 科》: 「 干 呂 攤 屋 》。

圖 城亭景 I:《粤 对 图》。

《鴣虎愆》、《憝��會》、《鹥��亭》、《惏天夢》、《厄��夢》、《春山宮樞》、《天寶��逝》、《盥絲 际》、《舟樂台》、《弘王簪》、《鬥戰尉》、《軿趹怒》、《靈泉介述》。以土未封出嵐各見《令樂洘籃》。 無各月13:

李慈铭2:《簡琳》、《林夢》(各一幟,見《娥殿堂日后》)

売了Ⅰ:《>>
「

「

「

「

「

「

「

「

「

「

「

「

「

「

「

「

「

「

「

「

「

「

「

「

「

「

「

「

「

「

「

「

「

「

「

「

「

「

「

「

「

「

「

「

「

「

「

「

「

「

「

「

「

「

「

「

「

「

「

「

「

「

「

「

「

「

「

「

「

「

「

「

「

「

「

「

「

「

「

「

「

「

「

「

「

「

「

「

「

「

「

「

「

「

「

「

「

「

「

「

「

「

「

「

」

「

「

」

「

」

(本)<

中減壓上:《雙鸞院》(八陆,見《貓芬亭曲話》)

張程游上:《鸛[[]]》《八幡·見《然訳稱贈》)。

周樹上:《馬鸍市養》(見《柴神辮替》)。

只幸熬 5:《雙 蒸敷》、《 鵬 職 落》、《 見 《 芙蓉 励 専 告 · 然》)

丁閣公Ⅰ:《蘇天譬》(六社・見《飆詪縦剸倍・自紀》)。

小京堂密結蹯大局》,《还附史賣本补主卦》,《岑鵈中犨笠籬室軿山尉》,《窮饒林聞白口畫秮衣쵎》(以土四鳩 . 無吝力下:《雙膽會》(見《山퇧叢��》),《案中案》(見《東山鷶苡》),《小故寶》(一社,見《を蹋翰》) 見《育不甚齋翻筆》

班 〈國立中央冊
守
三

一

文

、

は

は

と

は

と

は

と

は

と

は

と

は

と

と

は

と

は

と

と

は

と

と

は

と

と

は

と

と

は

と

と

は

と

と

は

と

と

は

と

と

は

と

と

は

と

と

と

は

と

と

と

と

と

と

と

と

と

と

と

と

と

と

と

と

と

と

と

と

と

と

と

と

と

と

と

と

と

と

と

と

と

と

と

と

と

と

と

と

と

と

と

と

と

と

と

と

と

と

と

と

と

と

と

と

と

と

と

と

と

と

と

と

と

と

と

と

と

と

と

と

と

と

と

と

と

と

と

と

と

と

と

と

と

と

と

と

と

と

と

と

と

と

と

と

と

と

と

と

と

と

と

と

と

と

と

と

と

と

と

と

と

と

と

と

と

と

と

と

と

と

と

と

と

と

と

と

と

と

と

と

と

と

と

と

と

と

と

と

と

と

と

と

と

と

と

と

と

と

と 多 刘育虧人辦慮补品。彭些辦慮訊然驗允虫語前, 明不難覓驚; 一部流感, 未閉顧及, 茲決驗其目改 **此 将 则 以**

張嘉群9:《筑襲》、《縣嶅》、《每晦》、《辩翳》、《氓驥》、《G敃》、《临口》、《》數》、《贈辞》(前六酥各) 批

0 《腊華林》、《青寶夢》、《樊川夢》(每酥各四祇,見《玉軒叢曹本》) 招 熱 元 ま :

青内 所 承 惠 搗 :

甲,月令承勳

□六旦承惠:《喜牌五位》、《裁發四胡》、《髜山壽報》、《韶觀三星》。

|| 位春年勳:《早春時貲》、《惾콜題結》。

三十元前 日承觀:《景星靈好》() (本,不同)

回上 元承 題:《 萬 抃 傷 語》,《 萬 抃 向 榮 》

 穴蒸大承瓤:《聖母巡示》、《籍山

《抃膊黗會》、《百抃熽壽》、《干春燕喜》、《萬抃爭禮》 1分,好 原 承 瀬 :

(八谷帶承觀:《六時藍經》·《易必朱子》。

八賞荷承勳:《聯鼓熽語》。

(中京)
(本)
(本)
(本)
(本)
(本)
(本)
(本)
(本)
(本)
(本)
(本)
(本)
(本)
(本)
(本)
(本)
(本)
(本)
(本)
(本)
(本)
(本)
(本)
(本)
(本)
(本)
(本)
(本)
(本)
(本)
(本)
(本)
(本)
(本)
(本)
(本)
(本)
(本)
(本)
(本)
(本)
(本)
(本)
(本)
(本)
(本)
(本)
(本)
(本)
(本)
(本)
(本)
(本)
(本)
(本)
(本)
(本)
(本)
(本)
(本)
(本)
(本)
(本)
(本)
(本)
(本)
(本)
(本)
(本)
(本)
(本)
(本)
(本)
(本)
(本)
(本)
(本)
(本)
(本)
(本)
(本)
(本)
(本)
(本)
(本)
(本)
(本)
(本)
(本)
(本)
(本)
(本)
(本)
(本)
(本)
(本)
(本)
(本)
(本)
(本)
(本)
(本)
(本)
(本)
(本)
(本)
(本)
(本)
(本)
(本)
(本)
(本)
(本)
(本)
(本)
(本)
(本)
(本)
(本)
(本)
(本)
(本)
(本)
(本)
(本)
(本)
(本)
(本)
(本)
(本)
(本)
(本)
(本)
(本)
(本)
(本)
(本)
(本)
(本)
(本)
(本)
(本)
(本)
(本)
(本)
(本)
(本)
(本)
(本)
(本)
(本)
(本)
(本)
(本)
(本)
(本)
(本)
(本)
(本)
(本)
(本)
(本)
(本)
(本)
(本)
(本)
(本)
(本)
(本)
(本)
(本)
(本)
(本)
(本)
(本)
(本)
(本)
(本)
(本)
(本)
(本)
(本)
(本)
(本)
(本)</p

三冬至承勳:《太對刺辦》。

0 《深对济年》,《賈島祭結》,《繡曉家靈》,《뤒蔚觝阳》,《戽平溆翁》,《金琙奏事) 船 全 承 郵 :

ス・九九大憲

门皇大釤萬壽承飆:《干壓萬粁》,《妣駁金董》,《喜獈寶圖》,《卧脉天昮》,《抃甲天開》,《三江百酥》

天》·《牿山喌膏》·《膏筮啎쨈》·《萬國來賗》·《駢沀壽》·《萬壽号春》·《萬另瘋仰》·《壽몴萬辛》(以土十二酥 ||皇帝萬壽承飄:《鄏山拱好》(八祎),《九き轲嵩》,《土會籍山》,《甲予重周》,《百酥勺罄》,《卧壽齊

三皇 司皇 司 子 林 承 鵬 子 《 論 情 份 屬 》 (一 計)。

北

削

|四皇貴 | 以書 | 京 | 京 | 京 | 京 | 京 | 下 | 下 |

羚》、《符首艦》、《富貴壽き》、《富貴勇春》、《喜妳天嵙》、《萬酥呈羚》、《豫懣高照》、《酥뙀雙職》、《酥集 《一門正酐》,《八山》,《八美뽜樂》,《土鼓撐靬》,《大惧晽》,《三冬八旼》,《太平粁 **耑》、《日月同戰》,《天閱嘉鞂》,《天헑閯卧》,《正星兆耑》,《正星聚娜》,《吭헑邽镑》,《冬卧壽》,《炑삌卦 州**承 勳 慮 本: 其 《巽

山》、《慰鵵》、《煽崇姆恩》、《斯宫春期》、《艶宫翰妹》、《春臺四鳢》、《皇宫뭟鳢》、《會艷宮》、《數山帝駢》、 《魙受多駢》,《萬駢於同》,《縣蔚日永》,《轉鑰戰世》(以土四十三蘇即一祛)。《羅斯敦蔚》(二祛)。

丁, 承惠史濞:《采乃遡惠告》(六嫱)。

曾永養/著 題曲澎赴史三金元即北曲縣鳴(土)(詩)

察,陪林丸的任會、鹽文町編等和空背景,改至屬目、鱈帰、樂器樂曲等發現款變動行等近。自業來章與精並补案與傳补,依此先無信何點「永曲四大家」公華編設末與玄論,以科為其 對編結關馬瀬白之叔難。幫(除章至策舒/廣章赵一並特出拍膜傳补深心补品,依舒參章重陪登影《雜啟繁》刊等驗的《西風話》及令本此曲《西風話》的歌說與蓋異。 雖然南邁加立的初聞出北陽早的二十獎年,四由於蒙太統一南北,北陽發動的部外統出南題 早影答。首先時熱北曲雜傳的表發「各辭」,考究其逐次煎點心題點。再以五章抄全面對心職 本書為《趙曲貮卦史》的〔金元即此曲縣傳麟〕前餘參章,至金元奪越入計《西爾記》

東田曜四盟

員會

登入施送トゥの広e-conbon。 (動用立た請參閱三角聯路書加之公告)

土日知樂

6069∀:

拉惠印码

過層密備

人傳縣商素即與(不) 障縣曲北即六金(四) 夹塹濱曲雞

(書叢大學園) --. 代公 ;面

史曲穨.2 巉鵝園中.I ISBN 978-957-14-7317-8 (第四冊: 精裝)

11/910011

書叢大學園

7.286

慮辦南影明與(不) 鳴辮曲北明示金(四) 史對影曲

穀奕鄟 製香屬 養禾曾

賱翤枛美 責任編輯

TI4

人口發

后公別再份鈕局書另三 出版者 配訊[遙

(市門南重) 號 19 段一路南屬重市北臺 (市門北歐)號 386 路北興動市北臺

wt.moo.nimnsa.www/\:sqthd 引售路瞈另三 TIT 理 惠

8-7157-41-736-876 NBSI 張醫籍 121086S 利版一刷 2022 年 5 月 期日湖田

深心害動, 再刑辦計署